가능한 불가능
드라마 극작

가능한 불가능
드라마 극작

1판 1쇄 : 인쇄 2019년 12월 10일
1판 1쇄 : 발행 2019년 12월 15일

지은이 : 이종한
펴낸이 : 서동영
펴낸곳 : 서영출판사

출판등록 : 2010년 11월 26일 제 (25100-2010-000011호)
주소 : 서울특별시 마포구 월드컵로31길 62, 1층
전화 : 02-338-0117 팩스 : 02-338-7160
이메일 : sdy5608@hanmail.net

디자인 : 이원경

ⓒ2019이종한 seo young printed in seoul korea
ISBN 978-89-97180-87-5 12600

가능한 불가능
드라마 극작

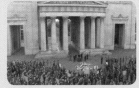

2019 · 서영

꼭 필요한 나침판이 되어줄 극작서

이금림(드라마 작가)

한류가 세계에서 꽃을 피우기까지 마중물 역할을 한 것은 k드라마였고, 여전히 k드라마는 세계인의 많은 관심과 사랑을 받고 있다.

1988년, 한국방송작가협회에서 방송작가교육원을 처음 개설하기 전까지 신인 작가들은 선배들의 작품을 보면서 주먹구구식으로 드라마를 익히거나 선배 작가를 보조하면서 도제식의 교육을 받았다. 이렇게 우리 드라마가 세계인을 사로잡는 컨텐츠가 되리라는 것은 상상도 할 수 없었던 시절이었다.

너무나 당연한 말이지만 드라마의 시작은 극본이고 그 극본을 쓰는 사람은 작가이다. 그런데 k드라마의 놀라운 성공에도 불구하고 아직 우리나라에는 드라마를 어떻게 써야 하는지 명료하게 정리해 놓은 극작서가 없다는 것은 참으로 아쉬운 일이 아닐 수 없었다.

오랜 시간 제작 현장에서, 또 대학 강단에서 쌓아 온 노하우를 바탕으로 옛날 영화에서부터 현재 드라마에 이르기까지 상황에 맞춰 적절한 예를 골라내어 꼼꼼하고 치밀하게 드라마 작법을 기술한 이종한 감독의 역저 '드라마 극작'은 외국의 시나리오 작법서에 의존하며 독학으로 드라마를 공부해온 사람들이나, 여러 교육기관에서 드라마를 공부하고 있는 예비 작가들에게도 드라마의 세계로 헤매지 않고 들어가는 데 필요한 나침판이 되어 줄 것임을 믿어 의심치 않는다.

내 마음속 영원한 PD

김운경(드라마 작가)

음악가 베르디가 말했다.

서정예술의 가장 확실한 보증인은 백절불굴의 열정뿐이라고.

그러나 드라마 작가 지망생들이여!

이 말씀만을 믿고 불나방처럼 함부로 뛰어들어서는 안 된다.

모든 예술의 밑바탕은 천부적 재능을 담보로 함은 물론이다.

예술은 막무가내의 분투 노력으로 이루어지는 것이 아니라, 예술가의 빛나는 재능 위에 쌓여 올라가는 것이다.

드라마 또한 여느 예술창조의 과정과 다를 바 없다.

그 드라마의 탑을 쌓는 일을 함께 했던 사람 이종한.

그는 내 마음속 영원한 PD이다.

그런 그가 드라마 작법에 대한 책을 냈다.

나는 병아리 작가 시절 그와 특집극 2편을 한 적이 있다.

그때는 몰랐지만 지금 생각하면 그것은 내 인생의 큰 행운이었다.

많은 작품을 썼고, 많은 PD를 겪어왔지만 종한 형보다 작가의 작품에 열정적으로 접근하는 사람은 본 적이 없었다. 아니 접근이 아니라 몰입이고 몸부림이었다.

그의 문학이나 연극, 영화에 대한 애정은 타의 추종을 불허한다.

희랍비극에서부터 셰익스피어, 안톤 체홉, 테네시 윌리암스…….

영화 〈대부〉와 〈졸업〉, 〈텔마와 루이스〉, 〈네트워크〉등 사회적 주목을 받았던 영화와 희곡, 드라마를 그는 날카롭게 분석해 낸다.

또한 그 분석을 토대로 이 시대 참된 드라마가 가야 할 방향을 의미있게 제시하고 있다.

PD 이종한.

그는 항상 작가의 편이었고 작가를 존중할 줄 아는 사람이었다.

글을 써 본 사람은 안다.

수필이든 편지든 논문이든 쓴다는 것은 차마 못할 짓이다.

그래서 나는 형의 오랜 산고 끝에 나온 이 책이 눈물겹게 반갑다.

부디 이 책이 연극과 영화, 드라마를 사랑하는 모든 작가 지망생과 새내기 PD들의 손에 들려져 있기를 소망해 본다.

책을 추천하며

김영옥(배우)

사람으로 착하고 결이 고운 분으로 알아온 이종한 감독. 특유한 아이 같은 웃음을 머금고 약해 보이기만 한(내 눈에) 그이가 일할 땐 무섭게(드라마 촬영 시) 해내더니 드디어 한방 터뜨렸네요. 이종한 감독다워요. 나는 실력자들의 작품을 받아서 연출이 시키는 대로만 하는 배우 입장에서 깜짝 놀랐네요. 글쓰기란 어렵게만 느껴지기에 말입니다. 우리 후배들에게 두고두고 보배 같은 교재가 될 글을 남겨주셔서 고맙다고 해야 할 것 같습니다. 자랑스럽습니다. 화이팅하세요.

나문희(배우)

1961년 당시 방송드라마 초창기에 드라마 연출자 최창봉 선생님께 감명 깊게 강의 들었던 소포클레스, 아리스토텔레스 등의 드라마 근본에 관한 이야기를 다시 생각나게 하는 책이다. 그 근본들이 밑거름이 되어 연기에 큰 도움이 되었었다. 참 많은 드라마를 함께 해온 이종한 감독께서 그런 근본을 상기시키고 방향을 제시해 주는 책을 집필하셔서 놀랍고도 흐뭇하다.

박인환(배우)

극작 이론서는 작가나 연출가에게 꼭 필요한 책이지만, 이 책 〈가능한 불가능-드라마 극작〉은 지금 막 시작하는 신인 연기자에서부터 기성 배우들까지 꼭 한번 읽어 봤으면 좋겠다. 단지 지식 자랑으로서의 이론서가 아니고 경험에서 우러나온 현장성이 꿈틀거리고 살아서 숨 쉬는 싱싱한 영양소와 같은 책이다.

박혜숙(배우)

'극작책'이라고 해서 읽기 전에 걱정했는데 어렵지 않게 재미있고 계속 궁금해서 다 읽고나니 기분이 좋다. 30년 전 혼신으로 연기했던 내 역할의 대사를 이 책 속에서 발견하니 나의 세포가 열리고 가슴이 전율하여 다시 연기해보고 싶은 충동이 생긴다. 그때로 돌아갈 수 있다면 가슴으로만 했던 그 연기를 이 책을 옆에 두고 생각하면서 다시 한번 해보고 싶다.

임현식(배우)

이 책은 단순한 극작 이론서가 아니다. 오직 드라마 속에 파묻혀 살아온 한 방송드라마 감독의 끈질기고 절실한 방송 인생이 고스란히 담겨있는 책이다. 60년이 된 한국 TV방송 드라마 사상 이렇게 작가에게도 연출가에게도 배우에게도 다 함께 필요한 것들과 우리의 인생살이까지 총망라되어 있는 이런 책은 처음이다.

전무송(배우)

이 책은 이론과 실제를 조화롭게 잘 엮어 놓았다. 이론서의 문제점은 그 이론이 현장에서는 잘 적용되지 않는다는 점이다. 그런데 이 책의 저자인 연출가는 대본을 가지고 현장상황과 배우들의 의견과 장점을 잘 활용하는 현장중심의 작업을 한다. 그래서 이 책은 이론을 현장화 시키기 보다는 현장에서 실제로 이뤄진 것을 이론화 시켰다고 할 수 있다.

최주봉(배우)

이종한 연출가 특유의 고집과 집념이 만들어낸 이 책 〈가능한 불가능~ 드라마 극작〉의 출간을 진심으로 환영합니다. 이 책은 연극, 영화, TV드라마를 한 권의 책 속에 함께 녹여낸 극작 이론서이지만 작가 지망생 뿐 만이 아니라 배우에게도 꼭 필요한 필독서라고 생각되므로 우리 모든 배우들에게 이 책을 적극 추천합니다.

책 머리에서

이 책을 쓰게 된 것은 1996년으로 거슬러 올라간다. 재직하던 방송국에서 드라마 연출을 하면서 CP직책을 맡게 되었을 때 한국방송작가협회 작가교육원에서 갑자기 드라마 작법강의 의뢰가 들어왔다.

작법강의를 할 능력이 안 된다고 고사했지만, 연출업무를 하면서 느끼는 것들을 편하게 얘기해 주면 된다고 해서 조금은 가볍게 생각하고 시작을 하게 되었다. 그렇게 해서 첫 강의를 하는데 나의 한마디 한마디를 너무 열심히 받아 적는 수강생들을 보고 무척이나 당황했다. 대충 시간 때우기를 해서는 안 된다는 생각이 가슴을 때렸다.

그래서 허겁지겁 극작서를 구해서 보기 시작했는데 보다 보니 그 책들은 작가는 물론이고 연출가도 알아야 할 것들이었고, 그것들을 제대로 모르면서 연출을 해온 내 자신이 너무 부끄러워졌다.

결국 내가 모르는 것을 하나라도 더 알기 위해서, 그리고 제대로 강의를 하기 위해서는 짬을 내서 공부하는 수밖에 없었다.

연출을 직접 할 때는 못하고 여유가 있을 때만 거의 10여 년 정도 강의를 하면서 희곡, 시나리오, 방송드라마의 극작서를 탐독하고 메모하여 강의록을 만들어 나갔다.

그러면서 연극과 영화와 방송이 다른 분야가 아니고 시나리오와 TV극본이 희곡에 그 근원이 있다는 것과, 이제는 그 세 가지를 아울러야 된다는 생각이 들었다. 그것들을 아우를 수 있는 강의를 하기 위해서는 교재를 만들어야 했고 계속적으로 업데이트를 했다. 그리고 대학에서 융합창작 강의를 하면서 조금씩 모양새를 갖추게 되었다.

그렇게 해서 만들어진 이 책은 나의 학설이나 개인적 이론이 아니다. 내가 현업을 하면서 이것만은 꼭 알아야 되겠다고 생각되는 희곡과 시나리오와 TV드라마의 작법서들 속에 있는 기초와 핵심들을 인용하여 하나로 모아 엮었을 뿐이다. 그래서 극작의 초보자들에게 소용되고, 극작의 기초를 정리해 보고 싶은 기성작가와 연출자에게도 효용이 되었으면 한다.

이 책의 제목에 있는 '드라마'는 연극, 영화, TV드라마를 함께 포용하는 의미가 있다.

그리고 인용한 부분들을 가능한 것은 내가 직접 연출한 단막극이나 특집드라마를 위주로 구체적인 예시를 들면서 개인적 생각을 추가했다. 본인이 작성한 콘티 대본과 녹화된 영상물을 모두 가지고 있어서 나름대로 구체적인 분석이 가능했기 때문이다.

이 책을 읽으면서 부족한 부분은 인용한 책의 원문을 읽으면 확실하고 깊이 있는 극작의 진수를 알 수 있으리라 생각된다.

사실 이 책의 핵심 공로자는 인용한 원본 책의 저자님들이다. 주옥같은 극작의 핵심을 배우고 또 인용할 수 있었음을 감사드린다.

나름 이 책의 특색이라면 책 내용에서 영화나 드라마를 설명하는 부분의 실제 영상을 찾아볼 수 있도록 타임코드를 〈주〉에 명시했다는 점이다. 앞으로 기회가 온다면 미흡한 부분의 수정 보완을 했으면 싶다.

항상 따뜻하고 사려 깊은 자극과 정신적인 도움을 주신 이금림 선생님께, 그리고 연출 초보시절부터 정신적 동료 그 이상이었고 이 책을 쓸 수 있게 용기를 주신 김운경 선생님께 감사드린다. 그리고 열심히 연출작업을 할 수 있도록 많은 작품을 써주신 김원석 선생님께 감사드리고, 초년 연출작업 때 연기자로 또 능숙한 작업 동지로 항상 함께 했었던 지금은 서영출판사를 운영하고 계시는 서동영 대표님의 집필 강요와 후원에 고마움을 표한다.

그동안 서투르고 오랜 집필과정을 묵묵히 지켜봐 온 나의 愛께 이 책을 드린다.

- 2019년 10월을 보내며

이종한

차 례

6장 · 대사와 지문

7장 · 내러티브

8장 · 시나리오의 구조

1장
드라마란 무엇인가?

우리는 '드라마'라는 용어의 사용을 '드라마' 본래의 뜻과는 좀 다르게 사용하고 있다. 텔레비전에서 방송하는 'TV드라마'를 우리는 '드라마'라고 줄여서 일반적으로 사용한다.

세계 최초의 TV드라마는 1928년 미국 WGY방송사의 〈여왕의 사자〉이며, 뒤이어 영국의 BBC에서 1930년에 방송한 루이지 피란델로의 〈꽃을 문 사나이〉가 영국 최초의 TV드라마가 된다.

한국 최초의 TV드라마는 1956년 7월, HLKZ-TV에서 방송한 〈천국의 문〉(최창봉 연출)이라고 알려졌었는데, 한국 최초의 TV드라마 연출가인 최창봉의 회고록 〈방송과 나〉에서는 8월 2일 방송한 홀워시 홀 원작의 〈사형수〉(최창봉 연출)가 최초의 TV드라마라고 수정하여 밝히고 있다. (주1)

방송 초창기에는 스튜디오에 세트를 지어놓고 연극을 하면서 라이브로 생방송을 했는데 이런 형태가 한국 TV드라마의 시작이었다. 이렇게 시작한 TV드라마를 TV연극이라고 지칭하지 않은 게 그나마 다행이다.

이제 이 땅에 TV드라마가 시작된 지 60년이 넘었다. 그리고 많은 발전을 해서 이제 드라마의 성패가 방송사의 성패를 좌우할 만큼 영향력이 커졌고 '한류 드라마'라는 말까지 생겼으며 드라마의 전성시대에 이르렀다.

그런데 우리의 'TV드라마'는 '드라마'라는 이름으로 불려지고 있는 만큼 '드라마' 본래의 의미와 역할을 잘 수행하고 있는지, 그리고 우리가 지칭하고 있는 이 '드라마'의 핵심과 진면목은 무엇인지에 대해서 구체적으로 살펴보려고 한다.

누가 필자에게 '드라마란 무엇이냐'고 묻는다면 '드라마는 가능한 불가능'이라고 대답하겠다. '가능한 불가능'이란 '불가능도 그 핵심을 찾아 추구하면 가능해질 수 있다'는 뜻인데 뒤에서 구체적으로 언급하기로 하고 먼저 어원에서부터 하나씩 '드라마'에 대해 알아보자.

1. 드라마의 어원

영어인 드라마(Drama)를 한글로 번역하면 '연극(演劇)', 혹은 '극(劇)'이다.

'연극', 즉 'Drama'의 어원은 희랍어의 '행하다(to do)', '행동하다(to act)'이다. 연극을 뜻하는 또 다른 단어 'Theater'의 어원은 '보다(to see)', '바라보다(to view)'이다. 그러니까 '한다(doing)'와 '본다(seeing)'가 상호 보완작용을 해서 연극의 영역을 드러낸다.

"이 중요한 한 쌍의 어휘, '하다'와 '보다'는 희곡과 공연, 대본과 제작, 이론과 무대화, 작가와 배우, 창조와 해석, 이론과 실재라는 연극의 핵심적 유사어휘를 만들고 있다."[주2]

쉽게 요약하면 드라마란 '행동하고 보는 것'이라고 말할 수 있겠다. 배우가 작가의 대본을 무대 위에서 행동하여 관객이 보는 것이 드라마이다.

드라마를 쓰는 작가에게 가장 중요한 금과옥조가 있다면 '드라마는 행동'이라는 것이다.

초보 작가들은 대부분 드라마를 설명으로 서술하려고 한다. 지문에서도 설명하고 대사에서도 설명한다. 소설은 꼭 서술해야 하지만 드라마는 서술이 아닌 행동으로 나타내야 한다.

이 '드라마'를 한자(漢字)로는 '劇'이라고 쓴다. 이 상형문자로 된 글자의 조합을 보면 드라마를 좀 과장된 듯 하면서도 재미있게 잘 표현하고 있다. 범(虎)과 멧돼지(豕)가 칼(刀)을 들고 맞서 있다는 뜻이다. 범과 멧돼지가 지지 않으려고 팽팽하게 맞서고 있는 갈등 구조를 잘 나타내고 있다. 그래서 '드라마는 갈등'이라고도 말한다. 그러나 요즘 우리의 TV드라마는 너무 첨예한 갈등 속에 빠져서 '드라마인 극(劇)'을 '극한으로 가는 극(極)'으로 오용하는 것 같다.

2. 드라마의 기원

드라마(演劇)만큼 그 기원이 오래된 예술도 없다.

드라마는 인간의 탄생과 함께 시작되었다. 원시시대에 살던 사람들은 살아남기 위한 생존의 필연적 욕구로 드라마를 시작했다.

갑자기 비가 쏟아지고, 홍수가 나서 사람이 쓸려 간다. 눈보라가 휘몰아쳐서 움막이 날아간다. 천둥과 벼락이 떨어지고, 지진이 나서 사람을 죽게 만드는 이런 자연의 이변이야말로 사람이 살기 위해 꼭 극복해야 하는 공포의 대상이었다.

그래서 원시인들은 살아남기 위해서 강자를 숭배하면서 안전을 기원할 수밖에 없었다. 부족의 대표자 한 사람을 뽑아서 공포의 대상인 자연에게 제사를 지내는 원시적 주술 의식이 생겨나게 되었으니 그것이 바로 드라마(劇)의 시작이었다.

기원전 7세기경, 고대 그리스 시대에 이르러서 본격적인 디오니소스(Dionysos)축제로 발전했다.

탄생과 생장, 죽음과 재생, 그리고 포도주와 다산의 신인 디오니소스신을 찬미하는 디스람보스(dithyramb) 노래에서 비극이 시작되었고 가장행렬의 주정꾼과 구경꾼과의 즉흥적 대화에서 희극이 시작되었다. (주3)

이렇게 드라마는 모든 예술 장르 중에서 기원이 가장 오래된 것으로 인간의 탄생과 함께 시작해서 오늘날까지 발전되어 왔고 앞으로도 계속 발전되어 갈 것이다.

디오니소스 신

3. 드라마의 정의

아리스토텔레스가 〈시학〉*에서 설파한 드라마의 본질을 살펴보자. 〈시학〉 6장에서 아리스토텔레스는 '드라마의 정의'를 이렇게 말한다.

"드라마(비극)는 진지하고 일정한 크기가 있는 완전한 행동의 모방으로서, 부분에 따라 각기 다른 형식으로 아름답게 꾸민 언어로 되어있고, 서술이 아닌 '극적 행동'의 방식을 취하며 연민과 두려움을 일으켜서 감정들의 카타르시스를 느끼게 한다."[주4]

여기서 가장 중요한 것은 '행동의 모방(imitation of action)'이다. 그러니까 '드라마는 행동을 모방한다'는 것이다.

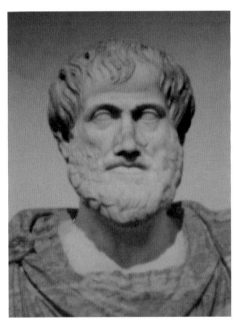

아리스토텔레스

* 인류 최초의 드라마 비평서는 〈시학(Peri poietikes)〉이다. 기원전 3세기경에 아리스토텔레스가 쓴 〈시학〉은 그 제목으로 봐서는 시(詩)의 작법서일 것 같은데 그 내용은 드라마 비평서 내지는 드라마 작법서이다. 플라톤의 제자요 알렉산더 왕자의 개인교사이기도 했던 철학자 아리스토텔레스에 의해 쓰여진 드라마 작법서가 21세기 오늘날 할리우드 영화제작사들의 작품분석가들이 작품 선정의 기준으로 사용하고 있다. 이것이 뜻하는 것은 〈시학〉이 모든 극본의 본질을 담고 있으며 세월이 아무리 흘러도 변하지 않는 기본이고 진실이기 때문이다.

4. 드라마의 극적 행동

그러면 어떤 행동을 어떻게 모방한다는 것인가?

만약 어떤 사람이 백주에 발가벗고 대로를 뛰어가는 걸 보고 다른 사람이 똑같이 따라 한다면 그것도 '행동의 모방'이고 드라마일까? 아리스토텔레스는 '진지하고 일정한 크기가 있는 완전한(serious and also, as magnitude, complete in itself)' 행동이라고 했다.

'일정한 크기'가 있다는 것은 '시작과 중간과 끝'이 있어야 하고, '진지하고 완전'하다는 것은 단순하고 사소한 행위(activity)가 아닌 동기와 목적이 있는 보편적 행동(action)이어야 한다. 그리고 이 보편성에 바탕을 두고 정해진 시간에 특수하게 일어나는 특별한 행동이어야 한다. 그러니까 보편성과 특수성이 조화를 이루는 행동을 말한다. 또한 '……서술이 아닌 극적 행동의 방식을 취하며……'가 말하는 것은 설명을 위주로 하는 서술방식이 아니고 드라마적 행동, 즉 '극적인 행동(dramatic action)'이어야 한다는 것이다.

이 극적 행동은 '행동 그 자체가 아닌 인간 내면에 영향을 미치는 행동'이고 '한 행위가 생성 변화하는 과정과 그것이 감성에 끼치는 결과'이다.[주5]

다시 말해 이 행동은 단순한 외적인 행동이 아닌 사람의 심리를 건드려서, 의미 있는 생각과 행동을 이끌어내는 '극적 행동'이어야 한다. 그리고 극적 행동은 변증법적 구조를 가진다.

주인공의 의지 '정(正)'이, 방해하는 사람 '반(反)'과 갈등을 일으켜서 '정'도 아니고 '반'도 아닌 새로운 행동인 '합(合)'을 만들어 내는데 이 '합'이 이뤄져야 극적인 행동이 된다.

정과 반, 이 모순의 갈등구조를 통해 합이 만들어지는 순간에 전혀 예상치 못했던(의외성) 행동이 바로 그렇게(유일성) 갑자기 일어나서(돌연성) 가슴을 후련하게 해 준다(카타르시스)는 것이다.

'정, 반, 합의 3단계는 모든 운동을 지배하는 법칙인 변증법이다. ……지속적인 변화는 모든 존재의 본질이다. 모든 것은 자체 안에 상반되는 것을 내포하고 있다'[주6]

그러니까 단순하고 사소한 행위가 아닌 목적을 가진 행동이 그 자체의 모순 때문에 갈등이 생겨서 변증법적으로 새로운 행동이 만들어질 때 그것이 극적 행동, 즉 드라마라는 것이다. 소설과 드라마의 차이는 소설은 설명적인 서술이고 드라마는 변증법적인 행동인 것이다.

5. 드라마의 효용

드라마는 과연 인간의 삶을 가치 있게 만들 수 있는가? 아리스토텔레스의 스승인 플라톤은 그의 저서 〈국가론〉에서 '시작(詩作)에 있어서 모방은 치명적이어서 청중에게 독이 되네. 이 독은 진리라는 약에 의해서만 해독되지…… 화가는 실제로부터 세 단계나 떨어져 있는 모방자네. 시인도 역시 그러하지. 이 모방자는 실재의 사물을 모방하는 것도 아니고 눈에 보이는 사물만을 모방하므로 열등하며 진리에서 한참 떨어져 있네.'[주7]라며 예술부정론자의 모습을 여실히 보여준다.

그러나 그의 제자인 아리스토텔레스는 그의 드라마 작법서 〈시학〉 26장에서 "비극(드라마)은 예술의 목적에 완벽하게 부응하는 최고의 예술이다"[주8]라고 말하면서 그의 스승인 플라톤을 직접 반박하지는 않았지만 자기 나름의 예술 효용론을 피력했다.

뒤페이지에 있는 라파엘로의 그림 〈아테네 학당〉을 보면 플라톤의 손은 하늘을 향하여 이상향을, 아리스토텔레스의 손은 땅을 향하여 현실을 추구하는 각자의 다른 생각이 명화 속에 명쾌하게 잘 드러나 있다.

앞에서 언급한 〈시학〉 6장의 '연민(pity)과 두려움(pear)을 일으켜서 감정들의 카타르시스(Catharsis)를 행하게 한다*'라는 언급 속에 아리스토텔레스는 드라마의 효용을 설명한다. 그러니까 드라마는 변증법적 구조를 통한 극적 행동으로 사람의 감정을 정화(카타르시스)시킨다.

'소재 자체가 드라마의 재미가 아니고 소재가 모순을 만나서 변증법적으로 발전해서 새 모습으로 변했을 때 드라마는 진정한 재미를 가지게 된다'[주9]

변증법적 구조는 드라마뿐만이 아니고 인간 세상의 발전과 삶의 구조이고 법칙이다. 정이 있으면 반이 있어야 하고 반이 있으면 합이 있어야 한다. 정립(These)이 있으면 반정립(Antithese)이 있어서 그 둘의 모순이 충돌해서 새 정립(Synthese)이 도출되어야 하니 그것이 드라마의 발전이고 인간 세상의 발전구조이다.

* '카타르시스는 체내에서 나쁜 피를 빼낸다는 뜻의 의학용어 사혈(瀉血)로서' 마음속의 지저분하고 잡스러운 감정을 배출시켜서 감정을 정화시키는 정서적인 반응을 말한다. 종(쇠-正)과 막대기(나무-反)가 부딪쳐서 쇳소리도 아니고 나무 소리도 아닌 마음을 씻어내는 종소리(신비성-슴)를 만들게 된다. 날카롭게 찢어지는 쇳소리나 둔탁한 나무 소리는 사람의 마음을 정화시키지 못하지만 그 둘이 부딪쳐서 울려 퍼지는 종소리는 우리의 마음을 정화시킨다.

6. 드라마의 가치

가치 있는 드라마는, '인간으로부터 인간다움을 빼앗는 환경의 억압에 대항해서 인간의 존엄성을 회복하기 위해 투쟁하는 주인공의 노력이 담긴' 드라마일 것이다.

인간의 존엄성을 위해 투쟁한다는 것은 인간의 행동과 삶에 대한 갈등, 즉 도덕적 잣대를 의미한다. 우리는 사람으로서 해서는 안 될 것도 돈과 생존을 위해서는 할 수밖에 없다고 변명하는 도덕 불감증 시대에 살고 있다. 이 비굴하면서도 편리한 논리 속에 우리는 계속 함몰되어야 하는가?

도덕은 이제 구시대의 낡은 유물로 방치되고 현시대에는 필요 없는 골동품으로 치부되고 있다. 그런데 미국 하버드 대학의 마이클 센델교수는 이 시대에 왜 '정의'와 '도덕'을 들고 나왔으며 어떻게 그의 강의가 하버드 최고의 인기 강좌가 될 수 있었을까?

도덕은 사람이 사람답게 살기 위해 가장 필요한 기본 덕목이다. 지금 우리 사회에서 일어나는 수많은 끔찍한 사건과 사고들이 도덕과 인간의 존엄성을 등한시하고, 원칙과 정의를 버렸기 때문에 발생한 것은 아닐까?

우리가 드라마를 하는 이유는 '드라마는 인간 본성이 갈망하는 욕구를 충족시켜주기 때문에 전적으로 자연스런 예술이고…… 드라마 이상 전인적 완성에 도움을 주는 예술도 없고…… 드라마는 의미 있는 행동을 제시해 주고 그 행동은 단순한 육체적 행동이 아니라 정신의 몸짓(psychic action)'(주10)이기 때문이다.

드라마는 재미가 있으면서도 동시에 의미가 필요하므로 인간의 인간다운 가치를 지니고 있어야 한다. 드라마의 전체적인 가치를 추구하지 않고 일부분인 재미만 쫓아간다면 합당한 드라마가 될 수 없고 정신적 불구의 드라마가 된다.

여기서 우리의 TV드라마는 어떠한지, 지나친 과잉감정 속에 빠져 있는 것은 아닌지 돌아볼 필요가 있다. 감정적 육체적 충돌만이 갈등이 아니고 조용하고 내적인 갈등이 더 필요하다.

온 가족이 함께 앉아 보기가 거북한 말과 행동과 사건들, 사람이 해서는 안 되는 것들을 '갈등'이라는 미명하에 아주 당당하게 행하고 있지는 않은지 살펴봐야 한다.

모두가 즐겁게 보면서 우리의 삶을 다시 생각하게 해 주는 활력소로서 좋은 TV드라마를 위해서는 드라마를 극(極)에서 극(劇)으로 원상복귀 시켜야 할 필요가 있다.

이제 드라마의 효용성과 가치에 대해서 우리는 책임의식을 가지고 생각해야 할 때가

된 것 같다. 드라마의 원리와 효용과 가치에 합당한 드라마는 보는 사람에게 두려움과 연민을 느끼게 해서 마음을 정화 시켜 주고 우리의 삶을 되돌아볼 수 있게 해준다. 지나치게 충격적인 효과만을 위한 극(極)적이 아니라 극(劇)적 사실성(Dramatic reality)이 살아 있을 때 드라마는 많은 사람들에게 환영받을 수 있고 드라마의 핵심과 진면목에 다가갈 수 있을 것이다.

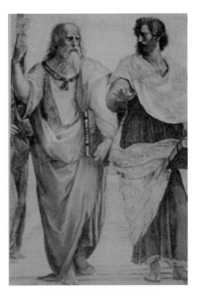

좌)플라톤, 우)아리스토텔레스

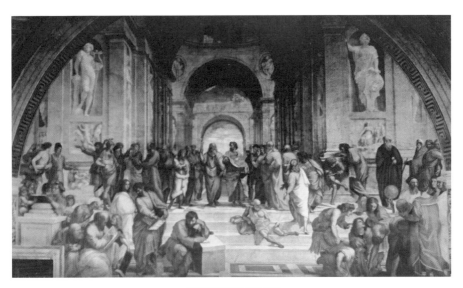

아테네학당(라파엘로 작)

7. 드라마는 가능한 불가능

'드라마가 모방'이라면 도대체 어떤 모방인가? 남이 하는 걸 그대로 따라하는 베끼기로서의 모방인가?

다른 것을 그대로 베끼는 단순 모사 이상의 것, 겉으로 보이는 외형적인 모사가 아닌 인간 진실의 모방이다.

아리스토텔레스는 '시인은 개연성 없는 가능성(improbable possibility)보다 개연성 있는 불가능(probable impossibility)이 더 선호되어야 한다'(주11)고 했다.

다시 말해 '불가능한 가능' 보다 '가능한 불가능'이 드라마에서는 필요하다는 것이다. '불가능한 가능'이라는 말은 가능하다고 생각하지만 그 근원을 정확히 들여다보면 불가능한 것을 말한다. 그리고 '가능한 불가능'이란 언뜻 보면 불가능한 것 같지만 잘 들여다보고 핵심을 찾아내면 가능해지는 것을 말한다.

테니슨은 '우리들이 모방할 수 있는 것은 사실상 발생하지 않고 있는 그 무엇까지도 내포할 수 있다'고 했고, '우리는 모방의 용어에 대해 무한히 확대할 필요가 있다. 모방은 상상과 공상을 제거하지 않는다'고 했다. (주12)

이 말은 모방에는 작가의 상상력이 필요하고 불가능 속에서 가능성을 만들어 내야 한다는 것이다.

그런데 불가능을 어떻게 가능하게 만들 수 있는가?

풍성한 상상력과 상징으로 가능해진다. 극적인 행동은 그 자체를 초월하는 상징성을 가진다. 작가가 진실을 표현하기 위해서 있는 그대로의 사실을 가져올 필요는 없다.

영화 〈황금광 시대〉에서 채플린이 구두를 삶아 먹는 장면이 있다. 이게 도대체 말이 되는 일인가?

그런데 말이 되게 만들었다. 채플린은 삶은 구두를 식탁에 올려놓고 나이프와 포크로 구두 밑창은 고기처럼 썰어 먹고 못은 생선뼈처럼 발라내고 구두끈은 스파게티처럼 포크에 감아서 우아하게 먹는다. 이것은 현실에서는 있을 수 없는 일이지만 채플린의 상상력으로 미국 경제대공황 시대의 빈한함을 재미있고도 아프게 표현(상징)하고 있다. (주13)

〈모던 타임즈〉에서 채플린은 공장에서 계속 볼트 조이는 일만 하는 직공이다. 퇴근길에 앞에 걸어가는 여자의 코트 뒤에 달린 단추를 보고 습관적으로 볼트 조이는 행동을

하며 따라간다. 관객은 포복절도하면서 웃고 즐긴 후에 기계의 노예가 되어 버린 인간의 아픈 현실을 생각하게 된다.[주14]

채플린은 그의 영화에서 상상과 상징을 통해서 드라마의 '가능한 불가능'을 아주 잘 보여주고 있는 것이다.

여기서 '가능한 불가능'에 대해 좀 더 생각을 해 보고자 한다.

'가능'과 '불가능'이라는 단어의 조합을 통해 만들어진 드라마의 핵심인 이 말은 단지 말장난이 아닌 인간 삶의 중요한 4가지 범주 속의 하나이다.

그 첫째는 가능한 가능이고, 둘째는 불가능한 불가능이고, 셋째는 불가능한 가능, 넷째는 가능한 불가능으로 나눌 수 있다. 이 4가지 범주를 일상의 삶과 드라마에 적용하여 구체적으로 한번 살펴보자.

첫 번째의 '가능한 가능(probable possibility)'은 '개연성이 있는 가능성'으로서, 사람이면 대부분 그렇게 살아가고 있는 일상의 삶으로 그냥 그렇고 그렇게 다람쥐 쳇바퀴 돌듯이 살아가는 좀 따분한 삶이다. 드라마로 말하면 수 없이 쏟아져 나오는 천편일률적인, 별로 재미라고는 없는 드라마라고 할 수 있다.

두 번째의 '불가능한 불가능(improbable impossibility)'은 '개연성이 없는 불가능'으로서 이 세상에서 존재해서는 안 되고 그렇게 살아서는 절대 안 되는 불가의 삶, 만약 그렇게 살면 죽음을 당하는 삶이다. 드라마로 말하면 있을 수 없는 드라마, 만들면 안 되는, 이 세상에 절대로 존재해서는 안 되는 드라마이다.

세 번째의 '불가능한 가능(improbable possibility)'은 '개연성이 없는 가능'으로서, 가능한 것처럼 보이기도 하지만 사람이 그렇게 살지 말아야 하는 삶이다. 자기의 이득을 위해 궤변으로 변명하면서 자기의 영달을 위해 남에게는 해를 끼치는 삶이다. 드라마로 말하면 욕을 하면서도 보게 만드는 억지스러운 막장 드라마이다.

네 번째 '가능한 불가능(probable impossibility)'은 '개연성이 있는 불가능'이다. 겉으로 얼핏 보면 불가능한 것 같지만 그 핵심을 찾아내서 최선을 추구하면 가능해지는 참된 삶이다. 없는 것을 있게 하는 영웅이나 시대의 참된 리더가 사는 삶이다. 드라마로 말한다면 이것이 진정한 드라마고 우리가 만들어야 할 훌륭한 드라마이다.

이 삶의 4가지 범주는 얼핏 보면 말장난 같기도 하지만 4가지를 비교해서 잘 살펴보면 드라마의 본질인 '가능한 불가능'을 깊게 이해할 수 있는 하나의 제시이고, 우리가 일상생

활에서 해야 될 것과 하지 말아야 될 것을 판단하게 해 주고, 인간의 삶이 무엇인가를 깊이 생각해 볼 수 있는 삶의 중요한 범주라고 생각한다.

작가가 시청률과 개인의 영달을 위해서 양심의 가책을 느끼지 않고 '불가능한 가능'에 편승하여 시청률만을 위한 과잉감정의 막장 드라마를 계속 써야만 하는지?

연출자와 방송국 책임자도 시청률만 올리면 그만이라는 생각으로 '가능한 불가능(probable impossibility)'으로서 드라마틱해야 할 劇적(dramatic)인 드라마를 '불가능한 가능'(improbable possibility)으로서 과잉감정과 갈때까지 가는 極적(extremal)인 드라마를 계속해서 만들어야 할 것인지 심각하게 고려해 봐야 할 일이다.

〈북의 나라〉를 쓴 구라모토 소우(倉本聰)의 어떤 작품을 보다가 경악을 금치 못할 대사를 접하게 됐었다. 말이 안 되는 억지스런 상황을 두고 '한국 드라마 같다'라고 말하는 것이었다.

드라마 속에 이런 대사가 나오다니! 순간 너무 충격적이어서 공황상태에 빠졌었는데 시간이 지나면서 부끄럽지만, 우리 드라마에 대한 무서운 코멘트이며 드라마를 만드는 우리 모두가 항상 마음에 담고 있어야 할 하나의 경종이라는 생각이 들었다.

2장
주제와 작가

1. 주제란 무엇인가

작가가 작품을 쓸 때 아주 중요한 것인데도 실제로는 별로 신경 쓰지 않는 게 있는데 그것이 바로 주제(主題)이다.

주제(Theme)의 사전적 의미는 '미리 정해진 계획, 논의의 근거, 일정한 결론을 낳게 하는 명제'[주15] 작가의 쓰고 싶은 욕망을 일깨우는 핵심 아이디어'이고 전제(Premise), 명제(Thesis)등과 같은 의미로 쓰인다.

'주제란 행동과 인물로 정의된다. 행동이 무엇에 관한 얘기인가를 보여준다면 인물은 누구에 관한 이야기인가를 말한다.'[주16]

그러니까 '누가(주인공이)', '무엇을 하려는가(목적)'를 짧은 한 문장으로 나타내는 것이 주제이다. 그리고 '주제란 이 세상에서 올바른 행동이란 무엇인가에 대한 작가의 관점이고, 도덕적 전망으로서 이야기를 쓰는 이유 중 하나다.'[주17]

작가가 작품을 쓰면서 내가 왜 이 작품을 쓰느냐는 그 이유와 추구하는 목적과 이 세상에 대한 작가의 관점이 없다면 그는 훌륭한 작품을 쓸 수 없다는 것은 자명한 일이다.

좋은 드라마를 쓰려면 잘 짜여진 한 문장으로 된 주제(主題)가 있어야 한다.

'모든 것은 일정한 목적, 혹은 전제를 갖고 있다. 우리 삶의 매 순간 역시 일정한 전제하에 움직인다.'[주18] 우리의 일상생활에서도 목적이 없는 삶은 의미와 가치가 있을 수 없는 것과 같이 드라마를 쓸 때도 주제가 없이 쓰면 좋은 작품을 쓸 수가 없다.

대부분의 초보 작가들은 미리 주제를 정하지 않고 드라마를 다 쓰고 난 뒤에 주제를 만들어 붙이는 경우가 많다. 그렇게 되면 주제와 내용이 맞지 않게 되고 작품 또한 관통성이 없이 우왕좌왕하다가 흐지부지 끝나버릴 수 있다. 또 우리가 흔히 볼 수 있는 것 중의 하나는 주제를 주제(主題)의 재료인 제재(題材)와 혼동하는 경우이다.

〈로미오와 줄리엣〉의 주제를 '고귀한 사랑'이라고들 하는데 이것은 제재, 즉 주제의 재료이지 주제가 아니다.

작품을 쓰는 작가와 작품을 만드는 연출가, 그리고 작품을 연기하는 배우는 제재와 주제를 구별할 필요가 있다.

주제는 작가가 도출하려는 작품의 구체적인 목표를 '인물과 결과와 갈등'이 암시된 한 줄 문장으로 요약할 수 있어야 한다. [주19]

예를 들면 〈로미오와 줄리엣의〉의 주제는 '고귀한 사랑은 죽음까지 초월한다'라고

할 수 있다.

'고귀한 사랑'은 인물의 암시이고 '죽음까지'는 결과의 암시이고 '초월한다'는 갈등의 암시이다.

어떤 인물이 어떤 갈등을 통해 어떤 결말을 맺는지가 한 문장으로 요약되어야 정확하고 좋은 주제가 될 수 있다. 즉 로미오와 줄리엣이라는 인물들이 서로 사랑을 하는데 방해 요소가 많지만 굴하지 않고 끊임없이 극복해 나가다가 결말에는 죽음을 초월한 사랑을 이루고 두 가정의 화해를 가져오게 한 것이다. 결국 주제는 내용 중 가장 중요한 것만을 한 줄로 추려서 만든 것이다.

작품	제재	주제
리어왕	허황된 신뢰	허황된 신뢰는 파멸을 부른다
인형의 집	성의 불평등	남녀간 성의 불평등은 가정파탄을 초래한다
유령	유전	아버지의 죄(성병)는 자식에게 돌아간다
따르띠프	사기행각	남에게 사기행각을 하면 자기도 함정에 빠진다

주제는 작가의 신념과 믿음에서 나와야 하므로, '파랑새의 우화'처럼 엉뚱한 곳에서 찾아 헤매서는 안 된다. 내 주변에 내가 잘 알고 있는 좋은 소재가 널려 있는데 그건 뭔가 부족한 것 같고 다른 곳에 있는 것이 훨씬 좋은 것 같은, 이를테면 '남의 떡이 더 커보인다'는 것처럼 착각과 욕심 때문에 잘 알지도 못하는 것을 억지로 주제로 정하면 실패할 것이다.

억지로 정한 주제는 정확하지 않고 추상적인 형태의 애매한 주제가 되며 그런 주제는 주제가 없는 것과 같다.

자기가 잘 알지 못하는 제재와 주제를 설정해 놓고 아무리 잘 쓰려고 애를 써도 정확히 모르기 때문에 드라마를 논리적이고 합당한 결말로 끌고 가지 못한다.

주제는 드라마의 핵심을 최소로 축약하여 한 문장으로 명확하게 표현해야 한다. 역동적 주제는 살아있는 인물의 성격을 만들고 그 성격이 움직여서 드라마 구성이 만들어진다.

'주제는 개념이며 극작의 첫 출발이다. 하나의 씨앗이며 그 씨앗 자체에 내재된 식물로 자라게 한다'.[주20]

결국 주제는 드라마가 탄생할 수 있는 씨앗으로서 극작의 시작(원인)이고, 극을 자라게 하여 논리적 결말로 그 씨앗의 합당한 열매(결과)를 맺게 하는 극작의 끝이다. 그래서 이 중요한 주제를 정하지 않고 드라마를 써서는 좋은 작품을 쓸 수 없는 것이 자명하다.

2. 전제와 주제

전제와 주제는 어떻게 다른가?

전제(Premise, 前提)는 '미리 들어주다', '미리 끌어주다'는 뜻으로 이야기를 쓰고자 하는 작가의 욕망을 불러일으키는 아이디어이고, 주제(Theme, 主題)는 드라마의 절정에서 드러나는 '미학적 정서'*로 표현되는 궁극적 의미이다.

전제는 작가가 핵심 아이디어를 발단에서 제시하는 것이고, 주제는 그 아이디어를 정점에서 증명해 보이는 것이다. 전제가 질문형태의 열린 형식이라면, 주제는 완결된 닫힌 형식이다.

소포클레스의 〈오이디푸스 왕〉의 전제는 바로 '오이디푸스가 전왕의 시해자를 찾아서 처벌할 수 있을까?'라는 극적 질문이다. 주제는 정점에서 모든 진실이 밝혀졌을 때 비로소 드러나는 깨달음인 '인간은 부지중에 범한 죄에도 벌을 받아야 한다'이다.

그러니까 '시해자를 찾아서 처벌할 수 있을까?'라는 전제는 절정에서 '오이디푸스는 자기가 아버지의 시해자이고 어머니와 결혼했다는 진실이 밝혀지면서 두 눈을 찌르고 희생양이 되는 행위'를 하면서 주제가 확실하게 드러난다.

드라마의 도입부에 전제가 제시되면서 이야기가 정(正)과 반(反)의 갈등으로 양분되어 발전하다가 절정 부분에서 진실이 드러나면서 전제가 주제로 분명하게 정착되는 것이다.

영화 〈조스〉의 전제는 '상어가 휴양지 해안을 덮치면 어떻게 될까?'이고 주제는 '보안관의 책임의식이 상어를 처치한다'이다.

그래서 주제는 결과의 가치(상어를 처치하는 것)와, 원인(보안관의 책임의식)의 두 부분이 꼭 필요하다.

이야기의 도입 부분에서 '어떻게 될까'라는 의문으로 제시한 전제가 절정에서 '상어를 처치하는' 것으로 왜(원인), 어떻게(가치) 변하는가를 드러내고 밝혀주면서 주제가 정착된다.

* 실생활에서는 의미(아이디어)와 정서가 분리되어 있고 예술에서는 그 둘이 융합되어 나타난다. 이 두 가지가 통합되는 현상을 '미학적 정서'라고 한다. 현실에서 주검을 보면 충격을 받고 시간이 지난 후에 죽음의 의미를 생각하지만, 예술 속에서의 햄릿의 죽음은 경험이 일어나는 순간에 죽음의 의미와 정서를 한꺼번에 느끼는 것은 예술을 통해 '미학적 정서'를 갖기 때문이다. 출처: 〈시나리오 어떻게 쓸 것인가〉 로버트 맥기. 고영범. 이승민 p171-172

그리고 주제에서 나타나는 이야기의 핵심적 가치가 긍정인가 부정인가를 밝히고 이 가치가 변하는 원인도 밝혀야 한다.

영화 〈밤의 열기 속으로〉에서는 '정의 없는 사회'(부정적 가치)를 '정의로운 사회'(긍정적 가치)로 되돌리는데 흑인 방관자 비질(시드니 포이티어 분)이 타락한 백인 빌(로드 스테이거 분)의 '진실을 알아봄'(원인)으로 '정의가 회복'(가치)될 수 있게 이야기를 만들어 간다. (주21)

주제는 '플롯에 방향성을 부여하고 인물 성격의 핵심적인 문제들을 규정하고 작품 의미의 심도를 결정짓는다.' 그리고 '주제는 인물 구성과 같은 방식으로 플롯의 구조와 연결되어 있다.'(주22)

쉽게 얘기하면 주제가 구성을 만든다는 것이다. 먼저 도입부의 전제가 '선동적 사건'에서 확실하게 제시되면서 극적 질문을 만들게 하고, 그 전제는 주제까지 끌고 갈 수 있는 인물의 성격을 만들고, 그 성격이 전제에 맞게 플롯을 끌고 나가서 절정에서 극적 질문의 답으로서의 주제를 통해 작품의 의미를 정확히 드러나게 해준다.

정확하고 명쾌한 하나의 전제가 있으면 주인공의 목적이 구체적으로 생기고 주인공의 목적을 달성하기 위하여 합당한 성격이 만들어지며, 그 성격의 인물이 '정'과 '반'과 '합'의 변증법적인 행동으로 극이 발전하여 위기와 절정을 만들고 절정에서 주제가 드러나게 된다. 드라마의 시작이자 끝인 이 주제를 중요하게 여기지 않는 것은 문제가 있다. 초보자뿐 아니라 많은 기성작가도 드라마를 쓸 때 주제를 정확히 정하지 않고 쓰는 경우가 허다하다.

도입부에서 주제의 설정을 하지 않으면 주인공의 목적이 불분명하다. 당연히 갈등도 생기지 않고 관통성도 없이 이야기가 흐르다가 절정부에서 의도적인 주제를 인물의 입을 통해서 말하게 됨으로써 이야기 핵심을 잘 드러낼 수 없을 뿐 아니라 작위적이게 된다.

주제를 정하더라도 주제가 너무 광범위하거나 애매하고 모호해도 드라마가 하나의 관통성으로 발전하지 못하고 이야기가 겉돌거나 산만해진다.

극본공모의 최종심에서 비슷한 수준의 작품 중에 최우수작은 주제의 갈무리를 잘한 작품에게 돌아가게 된다. 주제의 갈무리를 잘한다는 것은 드라마의 목적과 가치를 끝까지 가지고 있다는 것이다.

주제가 없어도 이야기는 재미있을 수 있다. 하지만 열심히 재미있게 대본을 읽거나 드라마를 봤는데 '재미는 있는데 그래서 어쩌란 말인가?'라는 의문이 생긴다면 주제가 없거나 명확하지 않다는 것으로 앙꼬 없는 찐빵과 같다.

그리고 분명한 주제는 작가가 작품을 수정할 때 수정 방향을 정확히 잡아줄 수 있다. 많은 작가들이 수정을 해야 하는데 무엇을 어떻게 수정할지를 모를 때가 있다. 이런저런 이유로 버려야 할 부분을 버리지 못하는 경우가 허다하다. 극의 발전에 방해가 되는 장면이지만 많은 취재를 통해서 너무 공들여 쓴 마음에 드는 장면이어서 아까워서 못 버리고 그냥 두어서 지리멸렬한 작품을 만드는 경우가 많다. 그래서 기성작가들도 주제를 정해 놓고 작품을 써야 작품 의도에 딱 맞아 떨어지는 작품을 쓸 수 있다.

주제와 연관이 없으면 가차 없이 잘라 내야 되는데 주제가 없으니 모두가 중요하게 생각되므로 자를 수가 없는 것이다. 그래서 이 얘기 저 얘기를 자기 마음대로 뒤섞어서 쓰게 되고 이야기의 관통성은 없어지게 된다. 그러나 주제가 명확하고 어떤 부분이 정해 놓은 주제에서 벗어난다면 아무리 아까운 장면이라도 잘라 낼 수 있게 되고 작품을 주제에 맞게 잘 수정하여 재미도 있고 가치도 있는 좋은 작품으로 태어날 수 있게 된다.

3. 닫힌 형식과 열린 형식

작가가 꼭 찝어서 주제를 말해 주는 것이 닫힌 형식이고, 사람들이 작품을 본 후에 자기 나름대로 주제를 생각하게 하는 것이 열린 형식이다. '어떤 형식이 좋고 어떤 형식이 나쁘다'라고 말할 수는 없다.

실제로 우리가 접하는 대부분의 작품은 닫힌 형식으로 작가의 작의가 분명하고 주제를 확실하게 드러내 주고 있다.

영화에서는 열린 형식이 좀 있지만 드라마에서는 열린 형식은 별로 사용하지 않는 추세이다. 시청자에게 감동과 포만감을 주기 위해서는 다수의 사람들을 상대로 하는 일반적인 닫힌 형식이 더 효과적이고 광고주들도 선호하는 형식이다.

그러나 작품과 작가에 따라서는 성급히 주제를 드러내는 것보다 관객이나 시청자들에게 각자의 생각을 더 깊이 있게 할 필요가 있을 때, 혹은 작가가 철학적, 예술적 안목으로 정해진 주제를 강요하고 싶지 않을 때는 열린 형식이 좋은 표현방법 중 하나이다.

그러면 작가가 드라마를 집필하면서 어떤 특별한 모티브를 통해 어떻게 주제를 닫지 않고 열어 두는지를 김운경 작가가 쓰고 필자가 연출한 KBS 석가탄신일 특집드라마 〈이차돈〉의 작품 탈고 과정을 통해 살펴보기로 하자.

필자는 KBS에서 〈전설의 고향〉으로 데뷔를 하고 다섯 작품을 연출한 후 처음으로 특집극을 연출하게 되었다. 그것도 부처님 오신 날을 기념하는 석가탄신일 특집드라마였다.

아직은 신출내기 연출인데, 덜컥 특집극 연출을 맡고 보니 중압감이 심했다. 문제는 작가 선정이었다. 고민하다가 작가 중에서 역시 신인이지만 인정을 받고 있던 김운경 작가에게 특집극을 써 달라고 집필 청탁을 했고 그는 그러자고 수락했다.

그리고 일주일이 지났는데 그는 작품은 쓰지 않고 계속 이 책, 저 책, 수없이 많은 책만 읽고 있었다. 제작 기간이 촉박하여서 나는 슬슬 안달하기 시작했지만, 그는 걱정하지 말라고 제작에 차질 없게 탈고해 주겠다고 얘기하고는 계속 책만 읽는 것이었다.

마음이 급했지만 기다려야 했다. 그렇게 초조하게 기다리던 며칠 후 원고가 나오자 급하게 촬영하여 겨우 일정을 맞출 수 있었다. 그렇게 빠듯하게 제작하여 방송했는데도 평이 좋았고 그달의 KBS 우수작품상까지 받게 되었는데 이 상은 연출이 아닌 순전히 작가의 작품 덕이라 생각한다.

이 작품의 독특한 특색 한 가지는 마지막 장면(앤딩)이다.

이차돈(김기복 분)이 처형 전날 밤 옥에 갇혀 있는데 법흥왕(박근형 분)이 와서 미안한 마음을 전한다. 그러자 이차돈은 법흥왕에게 말하길 '법신이 있다면 내 몸에서 흰 피가 나올 것이오.'라고 한다.

그런데 이튿날 이차돈의 목을 자르자 그의 말과는 다르게 붉은 피가 나오는 것이 아닌가! 불교 포교에 반대하던 공목(남일우 분)일파들이 붉은 피라고 좋아서 날뛰는데 갑자기 그 붉은 피가 흰 피로 변해서 나오게 된다. 이차돈의 말대로 된 것이다.

그것을 본 장정(황민 분)이 '흰 피다! 흰 피!'라고 외치면서 모든 사람들이 놀라며 술렁이는데 장면이 정지(스톱모션)가 되면서 앤딩이 시작된다.

법흥왕, 항아(선우은숙 분), 공목, 옥졸(남성식 분), 거칠부(안대용 분)가 차례로 오버랩되면서 이 다섯 명의 인물이 이차돈의 죽음에 대해서 각자 다른 코멘트를 하는 것이다.

법흥왕은 죽음을 지켜볼 수 없었지만 흰 피가 나온 걸 전해 듣고 '흰 피가 나온 사실을 추호도 의심치 않으며 그가 여래의 다른 모습'이라고 말한다. 그리하여 후일 그의 순교 덕분에 천경림 사찰을 세우고 본인을 기려 대왕흥륜사로 칭했다고 말한다.

이차돈을 사모하던 항아는 도련님의 죽음을 기억하고 싶지 않으니 흰 피든 붉은 피든 그것은 도련님의 아픔이라고 생각한다. 오직 기억하고 싶은 것은 타는 눈길, 붉은 입술, 굵은 목소리라고 말한다.

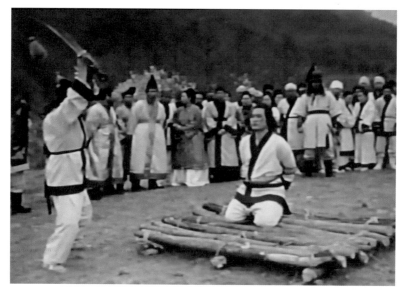

〈이차돈〉 처형장면(김기복)

아침에 채찍으로 이차돈을 때렸을 때 얼굴에서 붉은 피를 본 옥졸은 흰 피라는 것은 사람들이 잘못 봤을 거라며 흰 피가 나올 리 없다고 말한다.

적대자 공목은 아무도 믿지 않겠지만 자기는 그날 밤 처음으로 울었으며 진심으로 참회했고 이제 불도를 신봉하겠다 말한다.

거칠부는 이차돈의 순교 뒤 5년 후에 서라벌에 왔고 대왕이 국사편찬을 맡겼는데 가장 당황한 것이 이차돈의 성혈-흰 피였고 대왕이 곤룡포를 적시는 것을 보고 역사는 대왕의 것이 아닌 이차돈의 것임을 확인했다 말한다.[주23]

나중에 김운경 작가에게 그때 집필 전에 무슨 책을 그렇게 많이 그리고 열심히 읽었냐고 물었다. 그러자 그는 필요한 책들이었고 그중에 가장 큰 영향을 준 책은 칼릴 지브란의 〈사람의 아들 예수〉였다고 했다.

지브란은 레바논과 뉴욕의 두 장소와 이슬람과 기독교의 두 종교를 섭렵하고 이질적 두 세계를 공유하여 시공을 초월하는 특유한 세계관으로 〈사람의 아들 예수〉[주24]를 쓴다.

지브란은 〈사람의 아들 예수〉에서 예수의 생애를 제사장, 철학자, 제자, 약제사, 천문학자, 법률가, 세무사, 유다의 모, 매춘부, 시인 등 다양한 사람들의 입장에서 각각 다르게 표현하고 있다.

결국 작가는 지브란의 이 책에서 모티브를 얻어 닫힌 형식이 아닌 열린 형식으로 작품의 결말을 만들었던 것이다.

이차돈의 목을 쳤는데 누구는 '붉은 피'라고 외치고 또 누구는 '흰 피'라고 외치고 군중은 술렁이는데 당신은 어떻게 생각하느냐? 작가인 나는 강요하지 않을 테니 당신들 개개인의 생각과 가치관에 따라 좋을 대로 생각하라면서 드라마의 끝을 맺은 것이다.

당시 신문 평에 '영상미, 뒤처리 탁월'이라는 제목으로 '결말 부분 이차돈의 죽음을 둘러싼 영상미와 주변 인물들의 인간적 의심을 포함 시킨 뒤처리가 탁월했다.'라는 평이 실렸다. 사실 당시의 드라마에서 열린 결말을 만든다는 것은 생각하지도 않을 시기였다.

석가탄신일 특집을 집필하면서 예수의 생애를 다룬 책을 읽는 작가의 파격적인 생각이 상당한 일이었다는 것이 가슴으로 느껴진다.

말이 나왔으니 김운경 작가의 얘기를 좀 더 하려고 한다. 어차피 이 책의 다음 항이 '작가란 무엇인가'이니 김 작가에 관한 얘기가 적절하기도 해서이다.

김 작가는 당시 신인 작가였고 나는 신출내기 조연출 때의 얘기다.

당시 드라마 파트에는 연출은 많고 조연출은 부족한 상황이어서, 조연출 한 사람이 여러 명의 연출자를 서포트해야 했다. 내부문서, 외부 공문, 배우 캐스팅, 스탭 체크 등 온

갖 일을 처리하면서 몇 명의 연출자들의 뒤치다꺼리를 혼자하며 밤을 세워야 했다.

그리고 신인작가란 지위 때문에 작품 의뢰도 별로 없고, 어쩌다 며칠 밤을 세워 작품을 써 가지고 연출자에게 보이면 '이걸 작품이라고 써 왔냐'는 지나친 힐난에 옆에서 듣는 내 가슴이 다 시려왔는데 당사자는 어떠했을까?

이 두 신출내기는 자연스럽게 어울려졌다.

두 사람은 어느 여름 쌀과 취사도구가 든 배낭을 메고 주왕산을 거쳐서 동해안 일주 배낭여행을 했다.

나는 할 얘기도 없으니 김 작가가 주로 얘기를 했는데 내가 알고 싶었지만 모르던 많은 얘기들을 얼마나 맛깔나고 재미있게 하던지, 그것도 공짜로 들을 수 있다는 게 너무 좋았다. 어디에서 그렇게 좋은 이야기들을 그렇게 많이 알 수 있었는지, 끊임없이 얘기를 이어가는 그를 보면서 필자는 무척 신기하고 참 부러웠다.

어느 날 아침 산골 민박집에서 자고 일어나 마당에서 아침을 짓는데 옆방에도 여행을 온 여대생 두 사람 있었다. 그들도 나와서 밥을 하면서 자연스럽게 김 작가의 이야기가 시작되었는데 여대생들이 이야기에 푹 빠져 버렸다.

얘기의 소재가 일상에서 방송, 문학, 역사, 예술, 철학 등으로 끝없이 펼쳐졌고 그 여대생들은 그의 해박하고도 해학 넘치는 이야기에 완전히 매료되어서 우리를 아니, 우리가 아닌 김 작가를 민박집을 나와서도 졸졸 따라다녔고 나중에는 떼어 놓느라고 진땀을 흘려야 했다.

도대체 필자는 어떻게 저런 많은 얘기가 끊임없이 나올 수 있는지 정말 궁금해지기 시작했고 여행이 끝난 후 김 작가의 집으로 쳐들어갔다. 그리고 서재가 어디냐고 하니 서재는 무슨 없다고 한다.

그러다가 한 방의 문을 열었는데 문을 제외한 사면의 벽이 모두 바닥에서 천정까지 책으로 차곡차곡 빈틈 하나 없이 꼭 차 있었다.

'아, 바로 이거구나! 사람들은 모르고 있는 재미있는 얘기가 공짜로 술술 쏟아져 나올 리가 없다. 아, 그렇구나!'

4. 작가란 무엇인가?

사람은 이야기를 좋아한다. 두 사람 이상이 모이면 무언가를 이야기한다.

특히 이야기를 잘 하는 사람이 있다. 아무것도 아닌 이야기를 아주 재미있게 해서 듣는 사람을 즐겁게 해주는 이야기꾼이 있다.

같이 들은 얘기를 다른 사람에게 옮길 때도 누가 하느냐에 따라 재미있기도 하고 없기도 하다. 들은 얘기에다가 상상으로 자기 생각을 좀 더 추가해서 아주 재미있게 얘기를 하는 사람, 이런 사람은 타고 난 이야기꾼이고 그 사람 주위에는 항상 사람들이 많이 모여든다.

이런 이야기꾼들을 현재는 작가라 한다.

작가의 시조는 누구였을까? 원시시대부터 동굴이나 들판의 모닥불에 둘러앉아서 재미있고 필요한 이야기를 잘 했던 사람이 있었을 것이다. 그리고 그가 바로 작가의 시조였다고 할 수 있다.

영어로 작가는 'Author'이다. 한자로는 '作家'이고 그 뜻은 '지을 작(作)' '용한이 가(家)'이니 뭔가를 용하게 잘 짓는 사람이다.

없던 것을 있게 지어서 새로 만드는 사람, 즉 창조자이다. 뭔가를 만들어 내기 위해서 작가는 많이 알고 있어야 하니 작가의 조건은 지식이다. 작가는 자기가 다루는 것에 대해서 신과 같은 지식을 갖춘 사람이다. '지식'의 사전적 의미는 '알고 있는 내용', 혹은 '배우거나 실천하여 알게 된 명확한 인식이나 이해'[주25]이다.

이 세상에는 '아는 것이 많은 사람'이 정말 많이 있다. 무슨 일이든 모르는 게 없고 어떤 화제에서도 빠지지 않고 모든 걸 다 아는 사람들이 있다. 이런 사람 모두가 작가일까?

명확한 이해나 인식이 없이 많이 아는 것을 자랑하려는 백과사전적 과시용의 지식은 잡가(雜家)의 조건은 될 수 있지만 이것저것 많이 안다는 것만으로 무(없음)에서 유(있음)를 만드는 작가(作家)가 될 수는 없다.

그럼 작가란 무엇인가?

'Author(작가)'에서 파생된 단어 중에 'Authority(권위)'와 'Authenticity(신빙성)'가 있다. '한 작가의 작가됨의 증명은 그가 쓴 글에서 느껴지는 권위에 있다'.

어떤 작품을 읽기 시작하면서 그 글 속에 빠져들고 자기의 감정과 생각을 다 맡길 수 있다면 읽는 사람은 그 작품에 신빙성을 갖게 될 것이다.

작품에 정서적으로 빠져들게 하는 두 가지 원칙이 있으니 하나가 '자기 동일시(identification)'이고 또 하나가 '신빙성'이다. (주26)

자기 동일시란 우리의 욕망을 대신 추구해주는 주인공을 자기와 같다고 생각하는 것이고, 신빙성이란 그 자기 동일시를 통해 이야기를 믿게 하는 것이다. 그런데 신빙성은 일상의 사실성과는 관계가 없다. 실재하는 사실을 그대로 작품에 가져온다고 해서 신빙성이 생기지는 않는다. 그래서 아리스토텔레스는 '불가능한(개연성 없는) 가능성보다 가능한(개연성 있는) 불가능성을 더 선호해야 한다'고 했다. (주27)

불가능한 세계를 배경으로 해서 가능한 세계로 만든 훌륭한 영화로는 〈오즈의 마법사〉, 〈스타워즈〉, 〈ET〉, 〈에일리언〉, 〈매트릭스〉 등 수없이 많이 있다.

현실에서는 우리가 직접 볼 수 없는 다양한 세계가 작가의 독창성과 상상력으로 만들어지고 있는 것이다. 진실은 사실과는 다르다. 현실에 존재하고는 있지만 진실이 아닌 것이 더 많고 진실은 쉽게 드러나지 않는다.

작가는 존재하지만 잘 보이지 않는 진실을 찾아서 그것을 모르고 살고 있는 많은 사람들에게 감동적으로 느끼고 알게 해 줘야 한다.

결국 작가는 일상 속에 널려 있지만 사람들이 흘려 버리고 있는 자기만의 주제를 만들고 입증시켜서 불가능하게 보이는 세계를 가능하게 만들어서 '가능한 불가능'을 성취할 수 있는 권위와 신빙성을 가진 사람이라고 할 수 있다.

5. 작가의 창의적 과정

작가가 작품을 쓰는 창의적 과정이 있다면 어떤 과정이 있을까? 윌리엄 밀러의 〈드라마 구성론〉에서 다섯 과정을 살펴보자. (주28)

첫 번째 과정은 준비 기간(Preperation Period)이다. 무슨 일을 하던지 준비가 중요하다.

작가에게는 체험이 중요하므로 일상 중에서 자기 주변의 상황과 사회적, 예술적 문제에 관심을 가지고 많이 보고 관찰하고, 항상 귀를 열어 듣고 읽으며 아이디어를 메모해야 한다.

김운경 작가는 자가용이 없다. 항상 대중교통 속에서 사람들을 보고, 느끼고, 시장 같은 삶의 현장에서 들으며 체험하기를 즐겨한다. 그리고는 책 속에 파묻혀서 독서하고 깊이 생각하며 작품을 쓰기 전에 풍부한 준비작업을 한다.

노희경 작가는 자료조사 및 현장탐사를 철저히 한다. 〈빗물처럼〉을 집필할 때는 필자와 같이 지리산과 땅끝마을 등 촬영을 할 만한 현장들을 탐방하면서 장소와 주제와 인물과 구성에 대한 사전 준비를 철저히 한 후에 집필을 한다.

두 번째 과정은 부화 기간(Incubation Period)이다. 보고 듣고 읽은 것에 대해서 깊이 생각한다. 사색과 산책 등의 자기만의 시간으로 조용히 생각을 숙성하는 기간이다. 작품을 쓰기 전에 혼자 조용한 여행을 하기도 한다. 닭이 알을 3주간 따뜻하게 품고 있으면 알이 부화하여 껍질을 깨고 병아리가 되어 나온다. 그처럼 무의식의 차원에서 생각을 숙성하여 의미있는 형태를 잉태해 내는 신비스런 과정이다.

작고하신 원로 이은성 작가는 내일이 녹화인데 대본을 가지러 가면 작품은 안 쓰시고 바둑만 두고 계신다. 이해가 참 안 됐었는데 어쨌든 아슬아슬하게 대본은 나온다. 그 바둑을 두는 시간이 부화를 하는 시간이었다는 것을 뒤늦게 알게 되었다. 그분만의 독특한 집필 습관이리라.

세 번째 과정은 영감 기간(Inspiration Period)이다. 무의식적 작업이 갑작스런 통찰과 함께 영감이 의식의 수준으로 튀어 오른다. 모든 게 정리되고 명확한 아이디어가 떠오른다.

작가들은 이때를 '그 님이 오셨다'라고 얘기한다. 그러나 준비와 부화의 기간 없이는 이 영감은 오지 않는다.

〈청춘의 덫〉을 집필한 김수현 작가는 작품을 쓰기 전에 골프를 친다. 골프를 치는 걸까? 아니다. 부화를 하는 거다. 그래서 부화가 끝나고 영감이 오면 자기가 쓰는 게 아니라 저절로 쓰여진다고 한다. 그래서 한 회의 집필시간이 바로 런닝타임이 되기도 한다. 바로 이 작가의 통찰과 영감이 시청자의 감동을 불러일으키는 핵심이다.

네 번째는 글쓰기 과정(Writing Period)이다. 영감을 통해서 분출되어 나오는 것을 자연스럽게 써 나가면 된다. 이 과정에서 판단은 금물이다. 이게 옳은가 아닌가 하고 판단하려고 하면 창의적 아이디어의 흐름이 차단된다. 흐름이 끊기지 않게 계속해서 써 나가야 한다.

〈왕릉일가〉를 집필한 김원석 작가는 영감이 떠올라서 글쓰기에 들어가면 혼자 울고 웃으며 미친 듯이 대사를 웅얼거리며 쉬지 않고 작품을 쓴다. 영감의 순간을 끊지 않고 계속 유지 시키려는 자기와의 절실한 투쟁이다.

다섯 번째는 비평수정 기간(Critical Period)이다. 쓴 것을 다시 보며 비판적인 평가와 수정을 하는 기간이다. 무의식적인 마음은 창의적이기는 하지만 변덕스러워서 이성적 판단의 훈련을 받아야 하고 바꿔야 할 부분을 발견하여 수정해야 한다.

〈그대는 이 세상〉을 집필한 이금림 작가는 연출이 촬영하고 편집한 후 시간이 초과되어 일정 부분을 잘라 내야 하는데 연출자의 입장에서는 아까워서 도저히 못 자르고 전전긍긍하고 있을 때 작가가 예리한 판단력으로 과감히 그리고 효과적으로 잘라내서 문제를 해결한다. 그렇게 줄인 완성본이 더욱 작품을 빛나게 한다. 바로 합리적 비평과 수정 과정을 통해 더 깔끔한 작품을 만들어낸 것이다.

이 다섯 단계의 창의적 과정이 한 번으로 끝나는 게 아니고 필요한 만큼 반복되면서 한 편의 완성된 작품이 탄생된다.

6. 시놉시스 쓰기

이제 '주제와 작가'의 항목을 끝내기 전에 시놉시스 쓰기에 대해 알아보자.

시놉시스(Synopsis)란 개략, 요약, 개요, 요강 등의 뜻이 있다. 방송이나 영화로 제작하기 위해 작품 선정과 편성, 기획, 제작을 위해서 어떤 작품인지를 방송국과 영화사에서 미리 알아야 하므로 필요하다. 특히 극본공모에서는 꼭 필요한 아주 중요하고 핵심적인 사전 집필작업이다. 거추장스럽기는 하지만 실제로는 작가가 작품을 쓰기 전에 필요하고 쓰면서도 필요하고 쓴 후에도 필요한 것이 시놉시스다.

시놉시스는 작품을 쓰기 전에는 어떻게 쓸 것인가에 대한 청사진이 되고, 쓰는 중에는 주제와 인물의 성격을 계속 확실하게 잡아주고 특히 줄거리 요약이 구성의 핵심이므로 자기의 구성단계에 따라 단락을 나눠서 쓰면 좋다. 쓰고 난 후에 수정을 할 때는 주제가 핵심이 되어서 주제에서 벗어나면 과감히 잘라 내고 주제에 필요한 것은 추가할 수 있다.

줄거리는 4, 5, 6, 8, 12단계 중에 자기가 택한 구성단계에 맞게 단락을 구분해 놓아야 쓰면서 계속 확인하고 필요에 따라 시놉을 수정하면서 작품수정을 할 수 있다.

극본공모의 경우에 심사위원은 수없이 많은 작품을 읽기 때문에 시놉시스의 인물과 스토리를 깔끔하게 잘 정리해야 심사위원의 눈길을 잡을 수 있다. 시놉시스는 일정한 형식에 준해서 분명하고 재미있고 잘 읽혀지도록 깔끔하게 써야 한다.

우선 꼭 갖추어야 할 항목들과 그 형식은 다음과 같다.

첫째는 작가 이름이다.

둘째는 제목인데 너무 길지 않고 끌림이 있는 제목이 좋다.

셋째는 형식인데 방송의 경우 단막극, 특집극, 미니시리즈, 일일극 등의 방송형식이다.

넷째는 주제이다. 이야기의 인물과 갈등과 결말이 암시되는 것들을 짧은 한 줄로 써야 한다.

다섯째는 로그 라인(Log line)이다. 주제와는 다르게 내용을 한 줄로 요약한 것이다.

여섯째는 기획 의도(작의)이다. 작품을 쓰는 작가 의도와 이 작품이 필요한 이유를 쓴다.

일곱째는 등장인물이다. 주인공부터 모든 인물의 이름, 성별, 나이, 주인공과의 관계를 쓰고 다음 줄에서 인물의 특징과 성격묘사를 쓴다.

여덟째는 스토리를 요약한다.

이 제시는 극본공모를 할 때 필요한 양식이다. 형식이 단막이나 특집의 경우에는 주요 등장인물의 성격 설명이 주인공은 3~5줄 정도면 되지만 미니시리즈나 일일극 같은 경우는 주인공의 소개가 한 사람당 1~2장 정도로 이력서로서의 내적 생활을 상세하게 써줘야 한다. 그리고 스토리도 단막과 특집은 2~3장 정도면 되지만 미니시리즈나 일일극은 10~20장 이상으로 쓰기도 한다. 실제로 방송을 위한 특집기획안은 성격을 더 구체적으로 잘 만들어야 하므로 작가가 필요한 만큼 길게 쓰고 스토리도 더 길어질 수 있다.

이 책의 권말부록으로 방송한 드라마의 시놉시스를 첨부한다.

〈예시〉

시놉시스

1. 작가 　　　: 셰익스피어

2. 제목 　　　: 로미오와 줄리엣

3. 형식 　　　: 특집드라마(60분 x 2부작)

4. 주제 　　　: 숭고한 사랑은 죽음을 초월한다

5. 로그 라인 : 두 원수 집안 자녀들의 비극적 사랑 이야기

6. 기획 의도 : 3~5줄 정도

7. 등장인물 : 로미오(남, 18세) 주인공

　　　　　　　　성격 설명 3~5줄······.

　　　　　　줄리엣(여, 18세) 로미오의 애인

　　　　　　　　성격 설명 3~5줄······.

　　　　　　몬테규(남, 45세) 로미오 아버지

　　　　　　　　성격 설명 1~3줄······.

　　　　　　캐플릿(남, 45세) 줄리엣 아버지

　　　　　　　　성격 설명 1~3줄······.

　　　　　　　　　○ ○ ○

　　　　　　　　　○ ○ ○

8. 스토리 　　: A4 1~2장

3장
구성

구성(Construction)의 사전적인 의미로는 '통일된 작품의 완성을 위해 부분적 요소를 짜 맞추는 방식'이다.

'구성'과 '구조'는 영어로 Structure, Construction, Constitution, Organization, Plot 등 참 많이 있으며 그 뜻이 확연하지 않고 애매하게 쓰인다. 그리고 '구성'과 구조 라는 단어는 문학, 예술, 건축, 사회현상 등 여러 분야에서 함께 사용하고 있다.

예술작품(미술, 음악, 문학)에서 주로 사용하는 용어로서 통일된 작품의 완성을 위해 부분적 요소를 짜 맞추는 방식을 말한다.

이 글에서는 당연히 문학 예술적 용어로 사용된다. 그리고 드라마에서는 '구성'이라는 단어보다 '구조'라는 단어가 좀 더 맞고 '플롯(Plot)'이란 단어가 정확하다.

구성(Structure)이 소설, 시, 희곡, 영화 등 예술창작의 전체적이고 광범위한 용어라면, 플롯(Plot)은 희곡, 영화, 드라마에서 주로 사용하는 용어로서 작가가 의식적으로 짜 맞춰 배열한 연관된 사건의 구조를 말한다.

이야기 속에서 사건을 전개 시키는 배열, 계획, 묘사방식으로서 사건과 인물의 인과관계가 그 핵심이다. 사건이 왜 일어나고(원인), 어떻게 반응하나(결과)를 인과적으로 엮어가는 것을 플롯이라고 한다.

1. 플롯과 이야기

플롯(Plot)과 이야기(story)의 차이는 무엇일까?

E.M 포스트는 〈소설의 이해〉에서 이렇게 설명한다.

'왕이 죽자 왕비도 죽었다.'

이것은 이야기(story)다.

'왕이 죽자 그 슬픔에 못 이겨 왕비도 죽었다.'

이것은 플롯(plot)이다. 시간의 연속은 보존되고 있지만 인과감이 그림자를 드리우고 있다.[29]

이야기(story)는 한 사건 후에 '그리고 나서(and then)' 다른 사건이 일어나는 시간적 맥락으로 사건이 연결된다.

플롯(plot)은 한 사건 후에 '왜(why)' 다른 사건이 일어나는지를 인과율적으로 밝혀주는 사건의 연결이라고 할 수 있다.

이야기(story)는 단순히 내용-전달을 위해서 시간순으로 배열된 것이라면, 플롯(plot)은 왜 그 사건이 일어났는지 그 이유를 밝히고 그것의 결과로 이야기를 만들어 가는 것이다.

'이야기(story)가 무엇이 일어났는지를 말하는 반면, 플롯(plot)은 인과적으로 연결된 일련의 사건들'[30]을 말한다.

그리스 신화에 나오는 오이디푸스의 연대기적 행적은 이야기이고, 소포클레스가 원인과 결과의 인과율로 다시 배열한 희곡〈오이디푸스 왕〉은 플롯이라고 말할 수 있다.

2. 플롯의 유형

플롯의 유형에는 단순 플롯과 복합 플롯이 있다.

단순 플롯은 '왕이 죽었다 그 슬픔 때문에 왕비도 죽었다'와 같이 하나의 사건이 직선적으로 흘러가는 것이고, 복합 플롯은 '왕이 죽었다. 아무도 그 까닭을 몰랐다. 알고 보니 왕의 죽음을 슬퍼한 때문이었다'(주31)와 같이 몇 개의 사건이 얽혀서 발전해 가는 것을 말한다.

복합 플롯에는 꼭 필요한 3가지 요소가 있는데, 반전(peripeteia)과 발견(anagnorisis)과 고통(pathos)이다.

주인공이 행복에서 불행으로 바뀌는 반전을 통해서 핵심 사실을 발견하게 되고 주인공이 고통 속에 빠져들게 된다.

소포클레스의 〈오이디푸스 왕〉에서 오이디푸스는 왕의 신분에서 범죄자의 신분으로 바뀌고(반전), 그때 그의 참모습을 찾고(발견), 스스로 자기 눈을 뽑고(고통) 희생양이 된다.

그러니까 이 세 가지 요소가 없으면 복합 플롯이 될 수 없고 재미와 감동을 일으킬 수도, 좋은 작품이 될 수도 없다.

3. 플롯의 전개형태

플롯의 전개형태에는 단일전개, 이중전개, 복합전개의 세 가지가 있다.

단일전개(simple deployment)는 인간 삶의 희로애락(喜怒哀樂)적인 사건이 시간 경과에 따라 순차적으로 전개되는 플롯의 형태를 말한다.

입센의 희곡 〈페르귄트〉처럼 정신적 건강성을 가지지 못하고 태어난 페르귄트의 일대기가 청년, 중년, 노년기의 순서대로 전개되는 형태가 단일전개이다. 〈로미오와 줄리엣〉도 두 사람의 사랑에 관한 여러 가지 사건이 시간의 흐름에 따라 전개되어 가는 단일전개이다.

이중전개(double deployment)는 현실의 극적 사건이 전개되면서 과거의 사건도 동시에 전개되는 것으로 소포클레스의 〈오이디푸스 왕〉 같은 형태이다. 현재의 극적 사건이 과거의 어떤 계기로 인해 그 결과로 초래된 것임을 알 수 있게 해주는 전개로, 오이디푸스의 현재의 문제점이 과거의 어떤 사건들로부터 초래된 것임을 하나씩 밝혀내는 구조이다.

입센의 〈유령〉은 아들 오스왈드의 성격이 그의 아버지로부터 물려받았고 성격 뿐만 아니라 성병까지 유전으로 물려받았음이 과거를 통해 드러나고, 알빙부인은 오스왈드의 모습을 통해 그 아버지의 유령을 보는 것 같은 이중전개의 형태이다.

복합전개(complex deployment)는 시간의 제약을 받지 않고 현재의 삶과 과거의 사건이 수시로 교차하면서 전개하는 형태이다.

아서 밀러의 〈세일즈맨의 죽음〉은 주인공 윌리의 현재와 과거 뿐 아니라 환상까지 공존하는 형태로 구성된 복합전개의 작품이다. [주32]

루이지 피란델로의 〈작가를 찾는 6인의 등장인물〉은 피란델로의 '상상에 관한 예술관'을 보여준다. 작품 속의 등장인물들이 작품에서 나와서 연극공연을 준비하는 어느 극장을 찾아가서 연출가와 배우들에게 자기들의 연극을 해달라고 한다. 현실 속에 상상과 환상이 어울려지고 또 극 중 극의 '메타시어터' 형태로 전개되는 희귀한 형태의 복합전개 작품이다.

4. 플롯의 삼각형

영화에서 언급되는 플롯의 삼각형은 아크플롯과 미니플롯과 안티플롯이다.

아크플롯(ark plot)은 고전적 설계의 플롯으로서 반대세력과 싸우는 단일 주인공 중심의 플롯으로 인과성과 외적 갈등, 일관된 사실성으로 정확한 결론을 내려주는 닫힌 결말로 끝나는 영화이다.

〈차이나타운〉, 〈델마와 루이스〉 등 많은 사람들에게 잘 알려진 대부분의 영화가 아크플롯이다.

미니플롯(mini plot)은 아크플롯의 특징을 축약 단순화시킨 플롯으로 내적갈등과 열린 결말로 끝난다.

영화 〈파리 텍사스〉에서 아버지 트레비스(해리 딘 스탠튼 분)와 아들 헌터(헌토 카슨 분)의 관계는 마무리되지만, 남편 트레비스와 아내 제인(나스타샤 킨스키 분), 엄마 제인과 아들 헌터의 관계는 정리되지 않고 미해결로 남기고 트레비스는 어딘가로 떠나는 플롯이다.

〈정복자 펠레〉도 어린 펠레(펠레 베네가아르드 분)는 늙은 아버지(막스 폰 시도우 분)를 홀로 두고, 세상을 정복하자던 에릭(비욘 그라나스 분)과의 약속 하나를 가슴에 품고 미지의 넓은 세상을 향해 출발하지만, 과연 어떻게 될지 걱정스러운 열린 결말의 미니플롯 영화이다.

안티플롯(anti plot)은 아크플롯을 뒤집고 전통을 파괴하는 플롯으로 비연속적, 반구조적인 플롯의 영화이다.

페데리코 펠리니의 〈8과 1/2〉은 일상의 리얼리티와 구이도(마르첼로 마스트로얀니 분)의 머릿속의 환상이 뒤섞여 있어서 현실과 환상의 구분이 힘든 안티플롯이다.

잉그마르 베르히만의 〈페르소나〉는 어느 날 말(言)을 잃고 입원한 엘리자베스(리브 울만 분)와 재활목적으로 말을 쏟아내는 알마(비비 앤더슨 분)가 나온다, 이 두 여인은 서로가 서로에게 자극을 받으며 가면을 벗고 하나의 자아가 되어 가는 모호한 페르소나를 만들어 내는 안티플롯이다. (주33)

5. 플롯의 구조와 종류

드라마 플롯의 구조는 주로 3, 4, 5, 6, 8단계의 구조로 나눈다. 그리고 '영웅의 여정'의 전형으로서 12단계가 있다.

아리스토텔레스는 드라마는 '완전하고 전체적이며 일정한 크기가 있는 행동의 모방'이라고 했고 '전체란 시작과 중간과 끝을 가진다'라고 했다[주34]. 여기에서 드라마의 가장 기본적인 시작과 중간과 끝의 3단계 구조가 생겨났다.

1) 3단계 구조

3단계 구조는 3막 구조이다.

'시작은 그 이전에는 아무것도 없고 그것 다음에 어떤 것이 있으며, 중간은 어떤 것 다음에 있고 그것 다음에도 어떤 것이 있으며, 끝은 어떤 것 다음에 있고 그것 다음에는 아무것도 없다.'[주35]는 것이다.

아리스토텔레스의 말장난 같은 이 말 속에 드라마의 핵심이 들어있다.

그 이전에는 아무것도 없으니 1막에서 이야기를 시작해야 한다.

1막은 주인공과 대립세력을 소개하고 동기를 부여해야 하는데 여기서 중요한 것은 이야기의 기폭제로서 공격포인트인 선동적 사건(catalyst, inciting incident)을 만들어서 극적 질문(dramatic question)이 생겨나게 해야 한다.

2막에서는 시작과 끝을 연결해야 한다. 어떻게 연결해야 할까? 갈등을 통해 이야기를 복잡화(complication)시켜 발전시켜야 한다.

3막에서는 끝을 내야 한다. 위기(clisis)와 절정(climax)을 통해서 극적 질문에 대한 답을 해야 하고 주제를 명확히 드러내서 이야기를 마무리해야 한다.

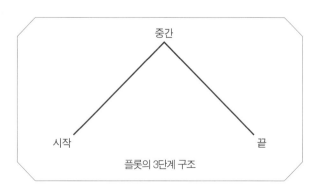

플롯의 3단계 구조

스파이크 존즈의 영화 〈아임 히어〉는 29분 밖에 안 되는 단편영화지만 3시간짜리 영화도 표현해내기 힘든 '사랑의 진정한 실체'를 사람이 아닌 로봇을 통해 3단계 구조로 잘 드러내고 있다.

1장은 횡단보도에서 신호대기 중인 로봇남자 셸던(앤드류 가필드)이 서 있다. 인간 할머니가 운전대에 있는 여자로봇 프란체스카(시에나 길로리)에게 로봇이 운전하면 안 된다고 화를 내지만 프란체스카는 무시하고 가 버린다. 할머니는 다시 셸던에게 너도 마찬가지라고 하자 셸던은 인간보다 더 인간답게 맞다고 수긍한다.

프란체스카는 '아임 히어'라는 쪽지를 붙이며 셸던과 데이트를 한다. 셸던은 지친 그녀에게 자기의 플러그를 꽂아서 충전을 시켜준다. 로봇이 로봇에게 자기의 에너지를 넘겨주다니 선동적 사건이다.

어떤 사랑이 이뤄질까? 다음 장면에 둘이서 콘서트에 가서 황홀하게 춤을 추다가 그녀의 왼팔이 떨어지자 셸던은 이번에는 자기 팔을 빼서 그녀에게 붙여준다.

2장에서 프란체스카는 계단에서 넘어져서 오른발이 망가지자 셸던이 다시 자기 발을 빼려고 하자 그녀는 싫다고 원하지 않는다고 말한다. 하지만 셸던은 어젯밤 꿈에 네가 다리가 필요했고 모든 로봇들이 다 너에게 다리를 주려고 하는데 네가 내 다리를 선택해 줘서 너무 행복했다고 말하며 자기의 다리를 그녀에게 끼워준다. 그리고 그는 목발로 쩔뚝거리며 걸어가지만, 얼굴에는 미소가 가득한 행복한 모습이다.

3장에서는 그녀가 가슴이 부서져서 입원을 하게 되고 그는 옆 침대에 누워서 그의 가슴을 그녀에게 이식한다. 그의 침대에는 그의 머리만 덩그러니 남아 있고 그녀에게 가슴이식을 하는 의사들은 결국 성공하여 그녀는 그의 머리를 안고 휠체어를 타고 병원을 나오는데 하늘에는 가슴 시린 석양이 붉게 물들어 있다.

사랑은 자기에게 소중한 것을 상대에게 주는 것이고, 결국은 그의 모든 것을 주는 것이 진정한 사랑일 것이다. 하지만 사람은 이러한 사랑의 실체를 알면서도 행하지 못한다. 하지만 사람에 의해 만들어진 로봇인간 셸던은 아는 것을 행하는 것이다. (주36)

2) 4단계 구조

4단계 구조는 우리가 잘 알고 있는 기승전결(起承轉結) 구조이다. 기(起)는 '일어남'이니 발단과 설명(exposition)이다.

작가가 작품을 쓸 때 가장 어려운 것이 어디서부터 무엇을 어떻게 시작하느냐이다. 먼저 이야기를 이끌고 갈 주인공과 반대되는 인물을 정해야 한다. 그리고 나서 주인공이 행

동하기 위해서는 주인공의 목적이 정해져야 한다.

기(起)단계에서 역시 선동적 사건과 극적 질문이 꼭 필요하다. 모두가 긴장할 만한 기폭제로서 시청자의 흥미를 이끌 수 있는 자극적인 사건을 통해 '그래서 다음은 어떻게 될까'라는 기대감으로서의 극적 질문이 생기게 해야 한다.

승(承)은 '이어짐'이니 전개와 복잡화(complication)과정이다. 인물 간의 갈등을 통해 이야기를 엮어서 상승시켜야 한다.

전(轉)은 뒤집음이니 반전이다. 이야기를 절정(climax)으로 몰아가서 발견과 인식을 통해 주인공을 변화시켜서 발단에서 생긴 극적 질문에 대한 답을 제시하고 주제를 드러내어야 한다.

결(結)은 끝맺음이니 결말(catastrophe)이다. 드러난 주제에 깊이와 여운을 줘야 한다. 전설이나 설화가 주로 4단계의 구조를 하고 있고 특히 '전'의 부분이 가장 중요하게 다뤄진다.

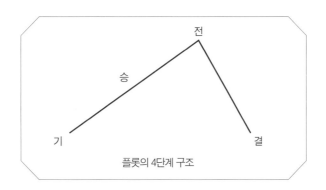

플롯의 4단계 구조

선덕여왕과 거지 지귀의 사랑 이야기를 다룬 KBS '전설의 고향' 〈화신〉의 4단계 구조를 살펴보기로 하자. [주37]

기승전결(起承轉結)의 '기(起)'에서 거지 지귀(박근형 분)는 선덕여왕(윤미라 분)의 행차를 보고 다가가다가 호위병에게 제지당해서 쓰러진다. 이 광경을 보던 선덕여왕은 호위병을 나무란 후 지귀를 일으켜 주라고 하고 지나간다.

지귀는 이때부터 가슴에 선덕여왕에 대한 사모의 불이 붙어서 뛰어다니다가 길에서 잠들게 되는데, 법사(박병호 분)가 지나가다 깨우게 된다. 지귀는 법사에게 이웃나라의 첩자의 위치를 알려주고 법사는 지귀에게 소원을 묻는데 지귀는 여왕님을 사모한다고 한다.

이것이 선동적 사건이고 동시에 여기에서 '거지의 여왕을 향한 사랑이 이뤄질까?'라는

〈화신〉 거지 지귀와 선덕여왕(박근형, 윤미라)

극적 질문이 생긴다.

'승(承)'에서 지귀는 '여왕은 내 각시'라고 외치며 동네방네 떠들고 다니다가 혼쭐이 나기도 하지만 그럴수록 사모의 정은 점점 더해진다. 선덕여왕도 꿈에서 거지가 아니고 멋있는 낭도의 모습인 지귀와 사랑에 빠지게 된다.

'전(轉)'에서 낭도는 여왕에게 여근곡의 개구리 울음은 주변에 숨은 적군 때문이라고 말하여 숨은 적군을 소탕하게 한다.

그리고 선덕여왕은 매일 밤 꿈에 나타나는 지귀 때문에 상사병에 시달리게 되고 마침내 법사에게 지귀를 만나게 해달라고 간청한다. 불가능한 일이 이뤄지는 반전으로 여왕은 지귀를 만나러 간다.

'결(結)'에서 여왕은 지귀를 찾아 갔는데 지귀는 탑 아래에 잠들어 있다. 잠든 모습을 바라보던 여왕은 차고 있던 팔찌를 지귀의 가슴에 놓고 돌아간다. 여왕이 가고 난 후 지귀가 깨어서 팔찌를 보고 좋아서 펄펄 뛰고 딩굴다가 가슴에 안은 팔찌에서 불길이 일어나며 지귀를 불태우고 탑까지 다 태워 버리고 만다.

이 전설은 '진실한 사랑은 삶을 초월하여 이뤄진다'라는 깊은 여운의 주제를 남긴다.

3) 5단계 구조

5단계 구조는 3단계 구조에서 정점 전후에 상승과 하락의 단계가 추가된 구조이다.

소포클레스의 〈안티고네〉의 구조를 인용해서 5단계 구조를 좀 더 자세히 알아보기로 한다.

첫 번째는 도입(exposition)이다. 주인공의 상황과 분위기를 보여주고 자극적 계기(선동적 사건)가 있어야 한다.

안티고네가 왕인 크레온과의 대결을 선언하고 오빠 폴리네이케스를 시신을 묻겠다고 결심한다.

두 번째는 상승(rising action)이다. 주인공의 본질과 전개 방향을 드러내고 반대 인물을 통해 갈등을 만들며 이야기를 상승 발전시킨다.

폴리네이케스의 시신이 매장됐다는 보고를 받고 크레온 왕은 범인을 잡으라고 명령한다. 그리고 안티고네가 끌려와서 자연법의 우위를 주장한다. 그때 이스메네가 와서 자기도 언니와 함께 죽겠다고 하고, 안티고네의 애인이자 크레온 왕의 아들인 하이몬도 아버지인 왕에게 안티고네를 두둔하지만 묵살 당하자 그녀의 죽음은 또 한 생명의 죽음을 부를 것이라고 말하고 퇴장한다.

세 번째는 절정(climax)이다. 상승한 갈등이 피치 못할 위기를 통해 강하게 분출하고 행동이 극에 달하게 된다. 주인공은 자기 행위에 사로잡히게 되고 어쩔 수 없는 상황에 처한다.

안티고네가 등장하여 저주받은 운명으로 삶이 죽음으로 치닫고 있다고 피를 토하는 신세 한탄을 하고, 크레온 왕은 그녀를 동굴 속에 가두라고 명령하여 끌려간다.

네 번째는 하강(falling acting)이다. 정점 후의 휴지기에 관객을 새롭게 자극 시켜야 하고 주인공의 삶에 깊은 인상을 심어 줘야 한다.

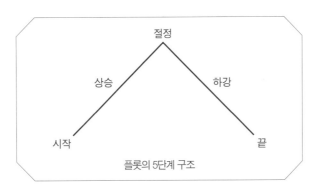

플롯의 5단계 구조

신의 사제인 테이레시아스가 와서 크레온을 설득하지만, 말을 듣지 않자 당신은 시체를 시체로 갚을 재앙이 있을 것이라고 예언하고 퇴장한다. 예언이 걱정스러운 크레온은 코러스장의 충고를 받고 결국 안티고네를 풀어주기로 한다.

다섯 번째는 파국(catastrophe)이다. 이야기의 결말로서 엑소더스(exodus)이다. 성격과 극적 행동의 필연적 결과로서 주인공이 사로잡힌 상태에서 벗어난다.

안티고네를 찾아간 사자가 와서 보고하기를, 안티고네가 이미 죽었고 이를 알게 된 아들 하이몬이 자결했으며, 아들의 죽음에 왕의 아내인 왕비 에우리디케까지 자결했다고 말한다.

크레온은 비탄에 빠지게 된다. (주38)

안티고네는 "저는 인간의 뜻을 따르기 위해 신의 불문율을 범하는 죄를 저지를 수 없습니다"라는 말로 신의 법을 주장하였다. 그럼으로써 인간의 법을 주장하는 크레온에게 대항한 것이다.

크레온 왕은 "안티고네는 오만한 죄를 범하고 있소. 한 번은 법을 어기고 시신을 매장했을 때, 또 한 번은 법을 조소하고 자신을 변호할 때"라는 말로 안티고네의 오만을 힐난한다.

하지만 결국 그 자신의 오만으로 사랑하는 아들 하이몬과 아내를 죽음으로 몰고 가는 아이러니를 볼 수 있다. 그리고 나서 자신의 잘못을 뒤늦게 후회하는 인간의 한계를 드러내고 있다.

4) 6단계 구조

6단계 구조는 도입, 전개, 상승과 위기, 반전, 정점, 결말의 6단계를 거친다.

소포클레스의 〈오이디푸스 왕〉의 구조를 활용해서 6단계 구조를 살펴보자.

첫 번째는 도입(exposition)으로서 프롤로그이다. 주인공을 소개하고 상황설명을 하면서 선동적 사건을 통해 극적 질문이 생긴다.

테베에 역병이 생겨서 백성들이 고통받자 오디이푸스는 크레온에게 델포이 신전에서 신탁을 받아 오라고 한다. 크레온이 신탁을 받아 왔는데 '선왕 라이오스의 시해자를 벌하라'는 것이었다. 오이디푸스는 신탁에의 복종을 맹세한다.

여기에서 '오이디푸스는 시해자를 찾아서 벌하고 역병을 없앨 수 있을까?'라는 극적 질문이 생긴다.

두 번째는 갈등으로 전개의 복잡화(complication)가 시작된다.

오이디푸스는 예언자 테이레시아스에게 시해자가 누구인지를 묻고 예언자는 대답을 거부한다.

오이디푸스는 분노하며 추궁하자 예언자는 할 수 없이 바로 '당신'이라고 말한다. 그러자 오이디푸스는 크레온이 왕좌가 탐나서 예언자를 매수했다고 몰아붙인다.

세 번째는 상승과 위기(crisis)이다. 주인공과 반대자 사이에 갈등이 증폭하고 갈 수 있는 데까지 몰아간다. 크레온이 자기방어를 하자 갈등이 더 심해지고 부인이자 어머니인 이오카스테가 와서 라이오스 왕은 신탁대로 아들의 손에 죽지 않고 삼거리 도적떼에게 죽었다고 하자 오이디푸스는 삼거리에서의 일이 생각나고 시해자가 자기일 가능성을 두려워하는 위기에 처한다.

네 번째는 반전(reverse)이다. 지금까지 흘러오던 이야기가 주인공이 추구하는 예상과는 전혀 다른 방향으로 돌아간다.

코린트의 사자가 와서 오이디푸스의 아버지인 폴리보스 왕이 노환으로 사망했음을 알리고 같이 가자고 한다. 오이디푸스는 자기가 아버지를 살해한다는 신탁이 틀렸음이 증명되어 기쁘지만, 아직 어머니와 결혼한다는 신탁은 남아 있으므로 가지 못한다고 한다.

그러자 사자는 오이디푸스의 출생의 비밀을 얘기하는데 자기가 오이디푸스를 양치기에게 받아서 폴리보스 왕에게 줬다며 친자식이 아니라고 밝힌다.

이오카스테 왕비는 이때 저주의 예언이 실현되었음을 알고 진실이 밝혀지는 것을 두려워한다. 하지만 꿈에도 이 사실을 모르는 오이디푸스는 양치기를 데려오라고 명령한다.

다섯 번째는 절정(climax)이다. 드라마의 정점으로 모든 사실이 확실하게 밝혀지는 진실의 순간이고 추구해왔던 목표의 완성점이다. 주인공과 환경의 충돌을 통해 새로운 인식이 생기고 모순이 해결되고 극적 질문에 대한 대답이 드러난다.

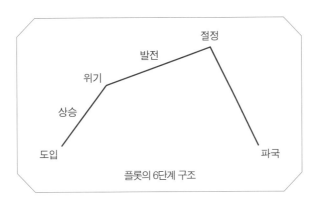

플롯의 6단계 구조

양치기의 등장으로 부모가 오이디푸스를 버린 것이 밝혀진다. 그리고 오이디푸스는 아버지를 죽이고 어머니와 결혼한 사람이 바로 자기 자신이라는 것을 알게 된다.

여섯 번째는 파국(catastrophe)으로서 에필로그이다. 팽팽한 두 힘의 충돌로 대폭발 이후 새로운 균형상태와 미래를 암시하면서 드라마를 마무리한다.

사자가 등장해서 이오카스테 왕비가 자살했으며 오이디푸스가 스스로 눈을 찔러 장님이 되었다는 사실을 알린다.

마지막으로 오이디푸스가 등장해서 고의가 아니었지만 자기 행위 자체에 책임을 지고 스스로의 형벌로 테베를 구하는 속죄양이 된다.

〈오이디푸스 왕〉의 플롯은 신화인 스토리를 드라마인 플롯으로 가장 잘 발전시킨 모범적 사례다.

이 작품의 플롯 구조에는 드라마 시작 이전의 모든 얘기인 내적 생활(신화)과 드라마가 시작해서 끝날 때까지의 얘기인 외적 생활(희곡)을 함께 포함하고 있다.

테베에 역병이 생기는 데서 드라마(외적 생활)가 시작해서 현재 시점으로 하루 동안 진행하면서 숨겨진 내적 생활(신화)을 가장 가까운 과거부터 가장 먼 과거로 역으로 거슬러 가면서 하나씩 발견해 내는 플롯을 사용하여 완벽한 3일의 법칙을 따르고 있다.

즉 하루 동안에 한 장소에서 하나의 추구하는 행동을 아주 잘 보여 주고 있는 것이다.

5) 8단계의 구조

8단계 구조는 5단계에 자극적, 비극적, 마지막 계기가 추가된 다섯 부분과 세 위치이다.

셰익스피어의 〈햄릿〉의 구조를 활용해서 8단계 구조의 과정을 살펴보자.

첫 번째는 도입(exposition)이다. 다른 단계의 도입과 같이 줄거리의 사전 조건인 주인공 설정과 상황설명이 필요하다. 햄릿의 아버지인 전왕의 유령이 성곽에 나타나고 근위병들이 호레이쇼와 햄릿에게 이 사실을 전해 준다.

두 번째는 자극적 계기(incident inciting)이다. 선동적 사건과 같은 의미이다. 줄거리의 방향이 제시되고 드라마가 움직이기 시작한다. 햄릿이 전왕의 유령을 만나러 가고 밤늦게 유령이 햄릿에게 나타나서 클로디어스에게 복수하라고 한다.

세 번째는 상승(rising action)이다. 주요인물의 본질이 드러나고 주인공의 열정과 감정이 상승하고 갈등이 고조된다. 햄릿은 연극을 통해 삼촌이 선왕의 살해자가 맞는지를 확인하려고 계획을 세우고 로젠크렌스와 길던스턴은 햄릿을 시험한다.

네 번째는 절정(climax)이다. 갈등이 강하게 밖으로 분출하고 주인공의 내적 움직임이

극에 달한다. 햄릿은 공연을 통해 숙부인 클로디어스가 아버지인 선왕을 죽인 것을 입증하고 죽이려고 하지만 그가 기도하는 것을 보고 복수를 미룬다.

다섯 번째는 비극적 계기이다. 줄거리가 하향할 계기로 이제 다시 되돌이킬 수 없는 막다른 길로 들어서 버린다. 햄릿은 왕인 줄 알고 폴로니어스를 찔러 죽이게 되고 돌이킬 수 없는 비극으로 진입하게 된다. 왕은 햄릿을 영국으로 추방한다.

여섯 번째는 하강(falling acting)이다. 주인공이 강하게 움직이고 관객은 다시 긴장하게 된다. 오필리어는 햄릿에게 버림받고 아버지까지 죽임을 당하자 실성하여 죽게 되고 오빠 레어티즈가 돌아와서 왕에게 복수를 요구하고 오필리어를 매장한다.

일곱 번째는 마지막 계기이다. 이성적으로 몰락할 수밖에 없는 더 이상 어쩔 수 없는 필연성이 확연하게 드러난다. 왕 클로디어스가 레어티즈에게 칼끝에 독을 묻혀가서 시합 중 기회가 있을 때 햄릿을 죽이라는 모의를 한 후 시합을 하게 한다.

여덟 번째는 파국(catastrophe)이다. 지금까지 쌓아온 성격과 모든 극적 사건과 행동의 필연적 결과로서 주인공과 주변 인물들에게 종말과 몰락이 온다. 왕과 왕비 그리고 레어티즈와 햄릿 모두 다 죽는다. 그리고 포틴브라스가 와서 새로운 질서가 시작된다.[주39]

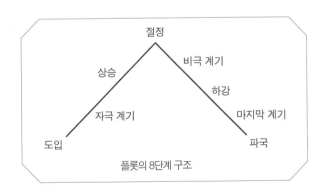

플롯의 8단계 구조

6) 12단계 구조

이 구조는 '영웅의 여정'의 전형에 따른 12단계의 구성이다.

스티븐 스필버그의 영화 〈이티〉[주40]를 영웅 여행의 12단계로 살펴보자.[주41]

1단계는 일상세계이다.

외계인 이티가 식물채집을 위해 우주선을 타고 그가 살던 곳을 떠나 지구에 도착한다. 어린 영웅 엘리엇(헨리 토마스 분)의 집은 가정환경이 엉망이다. 아버지는 다른 여자와 집을 나갔고 어머니 메리(디 윌리스 분)가 세 아이와 살고 있다. 엘리엇의 여동생 거티(드

류 베리모아 분)는 너무 어리고 형 마이클(로버트 맥노튼 분)은 놀아주지 않아서 엘리엇에게 친구가 필요한 일상의 세계이다.

2단계는 모험에의 소명이다.

형들의 심부름으로 피자를 받아 오다가 엘리엇은 헛간에서 나는 이상한 소리를 듣고 공을 던져 본다. 그 공이 다시 밖으로 튀어 나오자 기겁을 하고 엘리엇은 집안으로 달아나지만 무엇인지 알고 싶은 모험의 소명이 생긴다.

3단계는 소명의 거부이다.

형들과 어머니를 데리고 무엇인지 확인하려고 함께 나와서 헛간으로 간다. 모두 겁에 질려있는 가운데 형 마이클이 살펴보다가 이상한 발자국을 발견한다. 하지만 코요테 발자국이라고 얘기하며 집안으로 들어와서 소명이 거부된다.

4단계는 정신적 스승과의 만남이다.

밤에 엘리엇은 다시 이상한 소리를 듣고 용기를 내어서 혼자 나가서 찾아본다. 그러다가 이티와 마주치고 둘 다 소스라치게 놀라 도망 오게 된다. 그리고는 엘리엇은 멈춰 서서 곰곰이 생각한다. 이 세상에는 없는 정신적 스승 같은 조언자를 만난 것이다.

5단계는 첫 관문의 통과이다.

엘리엇은 숲속에 초콜렛을 깔아 놓고 온다. 이티가 초콜렛을 들고 와서 엘리엇에게 준다. 엘리엇의 동작을 따라하며 감정소통을 하고 둘은 새로운 친구로서 첫 관문을 통과한다. 엘리엇은 꾀병으로 적대자 어머니를 속여 학교를 가지 않고 어머니가 외출 후에 이티와 소통을 시작한다. 이것저것 가르쳐 주고 배우며 우정을 쌓아간다.

6단계는 시험, 협력자, 적대자이다.

엘리엇은 이티를 협력자인 마이클과 거티에게 공개하고, 엘리엇은 이티와 감정의 교감까지 느끼고, 이티를 고향에 돌려보내기 위한 시험에 나선다. 어머니 메리는 계속 적대자의 역할을 하고 이티는 평범한 물건으로 특별한 장치를 만들어 낸다.

7단계는 동굴 깊은 곳으로의 접근이다.

이티와 엘리엇은 할로윈데이에 심연으로 접근한다. 이티에게 거티의 의상을 입히고 이티가 초능력으로 자전거를 하늘로 띄워 둘은 숲속 공터로 간다. 엄마 메리는 열쇠사나이 일당에게 자기 집을 수색하게 하여 이티가 묵고 있는 증거를 찾아낸다. 이티의 전화가 작동 되면서 엘리엇은 이티를 잃을 것 같은 두려움을 느끼고 지구에 머물러 달라고 요청한다.

8단계는 시련이다.

공터에서 깨어나니 이티가 없어졌다. 마이클은 자전거를 타고 개울가에 쓰러진 이티를 구하고 엘리엇은 엄마에게 우린 둘 다 아프니 도와 달라고 하지만 둘을 분리해 버리고 기관원들이 집을 덮친다. 이티는 자기 죽음을 받아들이고 과학자들은 이티를 살리지 못한다.

9단계는 보상이다.

열쇠사나이가 마지막 작별인사를 하게 하고 엘리엇은 이티에게 '정말 죽었나 봐, 널 평생 기억할 거야'라며 사랑을 고백하자 꽃들이 살아나고 이티도 다시 살아나는 보상을 받는다. 이티는 전화가 연결됐고 가족들이 오고 있다고 말한다. 이제 엘리엇은 과학자들로부터 이티를 구해내야 한다.

10단계는 귀환의 길이다.

엘리엇과 마이클이 이티를 훔쳐내어 기관원의 차에 싣고 떠나가는 귀환이다. 기관원들에게 쫓기던 엘리엇과 마이클은 공원에 가서 마이클 친구들을 만나고 자전거를 타고 도망가고 추격전이 계속된다. 기관원들이 자전거를 덮치고 경찰이 도로를 차단한다.

11단계는 부활이다.

이제 죽었구나 하는 순간, 자전거가 들어 올려지고 부활하여 자전거는 공중을 달린다. 기관원들은 멍하니 쳐다본다. 그리고 아이들과 이티는 숲속에 무사히 내리고 하늘에서 외계인의 우주선이 내려온다. 엘리엇의 가족들도 달려온다.

12단계는 영약을 가지고 귀환이다.

거티와 마이클도 와서 작별인사를 하고 이티는 엘리엇에게 '같이 가자'라고 말하고, 엘리엇은 '가지 마'라고 한다. 둘은 포옹하고 이티는 손가락을 엘리엇의 이마에 대고 '난 여기 있을 거야'라고 한다. 엘리엇은 '잘 가'라고 말하며 이별을 맞는다. 꽃을 안고 이티는 우주선에 오르고 우주선은 하늘로 떠나간다.

이 '영웅의 여행'에 대해서는 후반부 '신화와 영웅과 영화'에서 구체적으로 다루려고 한다.

7) 시나리오의 5단계 구성

이 5단계 구성은 드라마의 기본인 3막극에 근간을 두고 있다. 1막에는 설정과 제1극적 전환점이 있고, 2막에는 제2극적 전환점이 있고, 3막에서 클라이맥스와 해결이 있다.

시나리오의 5단계 구성을 영화 〈위트니스〉를 활용해서 살펴보기로 한다.

먼저 1막(시작)에서 설정(set-up)을 한다. 누가 주인공이고 적대자며 중심 갈등이 무엇인지, 스토리에 필요한 정보를 설정하는 것이다. 여기서 선동적 사건과 극적 질문이 필요하다.

설정 단계에서는 주제의 시각화를 위하여 이미지의 사용으로 분위기를 자연스럽게 드러낼 수도 있다.

영화 〈위트니스〉에서는 바람에 흔들리는 보리이삭과 마차와 농가의 장례식을 통하여 자연과 함께 친밀하게 살아가는 아미쉬 종교 공동체의 모습으로 시작한다.

레이첼과 사뮤엘은 도시로 여행을 떠난다. 기차역 화장실에서 사뮤엘은 살인자를 목격하게 되고 이 사건의 수사를 맡은 경찰 존 북과 레이첼이 얽히게 된다.

설정 부분에서 선동적 사건이 발생하고 '존 북은 살인자를 잡을 수 있을까'라는 극적 질문이 생기게 된다.

다음에는 1막과 2막 사이의 구성점(plot point)인 제1극적 전환점이 온다. 하나의 목적으로 전개되어 오던 얘기가 새로운 방향으로 바뀌는 것이다.

같은 경찰인 맥피가 존에게 총를 쏨으로 인해서 상관인 폴이 이 살인사건에 연관됐음을 알게 되고 위험 요소가 높아지게 된다.

2막(중간)은 전개(develope) 부분이고 2막의 끝부분에 제2극적 전환점이 온다. 이야기가 발전하면서 템포가 빨라지고 긴박감이 더해진다.

존이 불량배들을 폭행함으로 존의 행방이 폴에게 알려지게 된다.

3막(결말)에는 절정(climax)과 해결(resolution)이 있다. 절정에서 막혀 있던 문제가 풀리고 주제가 드러난다.

폴이 레이첼에게 총을 겨누고 사뮤엘이 종을 울려 사람들을 모으고 폴이 무릎을 꿇는 절정이다. 그리고 해결이 온다. 이야기의 끝 마무리로서 새로운 질서를 제시한다.

결국 폭력이 비폭력에 굴복하고 존은 돌아가고 각자 본래의 삶을 다시 시작한다. (주42)

시나리오의 5단계 구성은 결국은 시작(1막-설정), 중간(2막-대립), 결말(3막-해결)의 선적구조(paradigm)를 가진다.

1막의 설정 부분 끝에 구성점(plot point) 1이 있고, 2막의 대립 의 끝부분에 구성점 2가 있다. 결국 구성점은 극적 전환점과 같은 것으로 행동을 다른 방향으로 발전시키고 이야기를 진행 시킨다.

구성점에서 전환이 되고 전환이 되니까 구성이 잘 이루어진다. 전환점과 구성점은 같

은 뜻인데 저자와 책에 따라 다르게 표현되고 있다.

<차이나타운>에서 구성점 1은 진짜 멀레이부인이 나타나는 때이다. 그녀가 나타나서 이야기를 다른 방향으로 진행 시킨다.

'누군가 음모를 꾸미는데 왜 그런가?'라는 극적 질문이 생기고 결국 구성점 1은 선동적 사건이다. 그리고 기티스가 멀레이집 풀장에서 안경을 발견하는 것이 구성점 2다. 여기서도 방향이 또 바뀐다.

<차이나타운>에서 중간(2막)의 구성점은 열 개나 된다. 그리고 결말의 절정에서 기티스는 문제의 여성이 이블린의 딸이자 동생임을 알게 되고 배후세력으로 돈과 권력, 부패의 온상인 노아크로스의 정체가 밝혀진다.[주43]

6. 메인플롯과 서브플롯

다음은 메인플롯(main plot)과 서브플롯(sub plot)에 대해서 살펴보자.

단어의 뜻 그대로 메인플롯은 이야기의 핵심구성이고 서브플롯은 부수적인 구성이다.

스토리가 풍성해지려면 서브플롯을 잘 활용해야 한다. 서브플롯은 등장인물에 입체감과 깊이를 부여해서 이야기에 풍성한 재미를 더해준다. 서브플롯은 메인플롯과 교차하면서 서로 연관성을 지녀야한다. 메인플롯과 전혀 상관없는 이야기를 독립적으로 하면 메인플롯에 손상이 가고 작품은 산만해진다.

〈위트니스〉에서는 존과 폴의 형사물로서의 메인플롯과 존과 레이첼의 러브스토리로서의 서브플롯이 서로 교차하면서 연관성을 맺음으로 메인플롯의 이야기를 재미있게 뒷받침해 준다.

서브플롯에도 메인플롯과 같은 시작, 중간, 결말의 3막 구조 속에 설정과 제1. 2극적 전환점, 절정 그리고 해결의 구성이 있어야 한다.

〈위트니스〉의 메인플롯의 구성에서 설정은 살인이 일어나고 그것을 샤뮤엘이 보는 것이고, 서브플롯 구성의 설정은 샤뮤엘로 인해 존과 레이첼이 만나는 것이다.

제1극적 전환점은 메인플롯에서는 주차장의 총격전이고 서브플롯에서는 레이첼이 존의 간호를 하는 것이다.

〈압록강은 흐른다〉 미륵의 아내(김여진)와 제자 에바(우테 캄포스키)가
압록강을 사이에 두고 마주 건너다 보는 엔딩장면

제2 극적 전환점은 메인플롯에서는 존이 불량배들을 폭행하는 것이고 서브플롯에서는 존과 레이첼이 키스를 하는 것이다.

절정에서 메인플롯은 폴이 체포되는 것이고 서브플롯은 존이 총을 버리고 레이첼을 구하는 것이다.

해결은 메인플롯에서는 존이 돌아가는 것이고 서브플롯에서는 존과 레이첼이 작별하는 것이다. (주44)

이렇게 메인플롯과 서브플롯의 구성은 서로 연관성을 가지고 교차하면서 진행되고 있다. 설정과 1, 2극적 전환점은 메인플롯이 먼저 일어나고 조금 후에 서브플롯이 일어나지만, 절정과 해결은 서브플롯이 먼저 일어나고 곧이어서 메인플롯이 일어난다.

핵심이야기인 메인플롯이 더 중요하므로 시작 부분과 마무리를 메인플롯이 한다. 그런데 서브플롯에 구성과 통일성이 없고 메인 플롯과 교차하지 않고 독립적으로 진행하면 핵심 이야기가 흐려지고 메인플롯에 깊이를 만들어 주지 않고 오히려 이야기와 주제를 흐트러트리게 된다.

〈압록강은 흐른다〉는 SBS창사특집드라마로 60분 3부작으로 방영했다. SBS와 독일 BR 방송국이 공동제작했으며, 이후 재편집하여 독일 BR에서 방송을 하고 한국에서는 재편집본으로 극장상영까지 하여 원소스 멀티유즈를 한 작품이다.*

저자 이미륵은 20대 초반에 3.1운동으로 일제경찰에 쫓겨서 해외로 피한다. 우여곡절 끝에 상해를 거쳐 독일에 정착한 그는 하이델베르크 의과대학과 뮌헨대학에서 수학하여 박사학위를 받는다. 그리고는 뮌헨대학에서 동양학 강의를 하면서 독일어로 자신의 파란만장한 일대기를 자전적 소설로 쓰게 된다.

그 소설 〈압록강은 흐른다〉는 1950년 그해 최고의 독일어 작품으로 선정되었고 베스트셀러가 되었다.

드라마 〈압록강은 흐른다〉는 주인공 이미륵이 독일로 간 이후부터 이미륵(우벽송 분)의 얘기가 메인플롯이고, 황해도 해주 이미륵의 어머니(나문희 분)와 아내 문호(김여진 분)얘기는 서브플롯이 되어 서로 교차되면서 함께 진행된다.

메인플롯의 초반 설정은 이미륵이 하이델베르크 의과대학에서 소녀의 죽음을 경험하고 의학에 회의를 느끼게 되는 것이고, 서브플롯의 설정은 아내 문호가 정한수 앞에서 미

* 다른 대본으로 재촬영하여 영화를 만든 것이 아니라 드라마 방송용을 재편집하여 영화로 만들어 극장에서 상연한 것은 한국 드라마 사상 최초가 아닐까 싶은 효과적인 원소스 멀티뉴즈이다.

륵을 위해 지성을 드리고 어머니는 쓰러져 눕게 된다는 것이다.

그 후 미륵은 정신적으로 도움을 주는 로자와 뮌헨으로 같이 가게 되고 어머니는 돌아가신다.

메인플롯의 제1극적 전환점은 뮌헨에 온 이미륵이 있을 곳이 없는데 미륵의 공자(孔子)이야기로 감명을 받은 뮌헨대의 자일러교수가 자기 집에 기거하게 해주는 것이고, 서브플롯의 제1극적 전환점은 아내가 미륵에게 두루마기를 만들어 보냈는데 로자가 부러워한다는 것이다. 애증으로 병이 든 로자를 위해 미륵은 아내에게 치맛감 한 감을 보내달라고 편지를 보내고, 아내는 섭섭하고도 그리운 마음을 시 한 편으로 써서 치맛감과 함께 보내준다.

메인플롯의 제2극적 전환점은 미륵이 길에서 게슈타포의 검문을 받는 장면이다. 게슈타포가 가방 속의 노자의 '도덕경'을 꺼내서 무슨 책이냐고 하자 철학책이라고 하고, 그때 미륵의 제자 에바(우테 캄포스키 분)가 자기의 한문선생이라며 자기 책이라고 한다. 책을 펴서 읽으라고 해서 읽으니 내용을 물어본다. 에바는 '좋은 정치는 히틀러 총통처럼 전제정치를 하는 것'이라는 거짓말로 위기를 모면한다.

서브플롯의 제2전환점은 아내의 집에 일본 헌병과 일본의 앞잡이가 된 옛 머슴 원식(정운택 분)이 와서 괴롭히고 놋그릇들을 다 쓸어 담아 간다.

메인플롯의 절정은 미륵이 자일러 집에서 독일이 도발한 전쟁이 끝났다는 라디오방송을 듣고 있는 것이고, 서브플롯의 절정은 아내의 집에 하녀 구월이(박혜숙 분)가 와서 해방이 됐다고 말하고, 사람들이 일본 앞잡이 원식을 끌고 와서 미륵의 아내 문호 앞에 무릎을 꿇린다. 하지만 문호는 원식을 돌려보내라고 말한다.

한국의 일제 치하와 독일의 히틀러 치하의 상황을 교차시키면서 메인플롯과 서브플롯을 사용하여 두 공간에서 벌어지는 미륵과 아내의 상황을 극적으로 진전시키고 있다.

메인플롯의 해결은 미륵의 소설 〈압록강은 흐른다〉가 출판되고 미륵은 위암으로 죽고 제자인 에바가 울며 애국가를 부르는 것이다.

서브플롯의 해결은 아내가 미륵의 밥상을 차려놓고 계속 기다리는 것이다.

앤딩에서 제자 에바가 중국 쪽 압록강변으로 와서 "이제 그리운 고향으로 잘 가셨습니까?"하고, 아내 문호는 한국 쪽 압록강변에 가서 "어디 계세요? 이제 이 강을 건너오고 계십니까?" 묻고는 압록강을 바라보면서 끝난다. ^(주45)

7. TV드라마의 구성

TV드라마에서는 주로 4단계의 구성을 많이 사용한다.

도입부인 기(起)에서는 어디서 어떻게 시작할까를 정해야 한다. 매력 있는 주인공과 반대되는 인물을 설정하고 당연히 '선동적 사건'과 '극적 질문'이 있어야 한다. 그리고 지체하지 말고 최대한 빨리 '갈등'이 시작되어야 한다.

전개부인 승(承)은 갈등과 위기로의 상승이다. 우선 재미가 생명이다. 모든 사람들이 쉽게 이해하고 좋아하고 관심을 갖게 해야 한다. 그 방법은 갈등의 증폭이다. 시끄러운 외적 갈등 뿐만이 아닌 조용한 내적 갈등에 초점을 맞춰 주인공과 반대자의 행동의 변증법적 발전을 통해 서스펜스를 유발해야 한다. 그리고 주인공의 목적에 대한 장애요소로서 걸림돌인 족쇄(足鎖)를 잘 사용해야 한다.

갈등을 위기로 몰고 가는 중요한 방법으로 극적 아이러니(dramatic irony)가 있다. 이야기가 주인공의 기대와 다른 방향으로 전개될 때, 또는 극중의 진행내용을 관객은 알고 등장인물은 모를 때 극적 아이러니가 발생하여 긴장을 유발 시킨다.

절정부의 전(轉)은 진행되어 오던 이야기가 반전을 하는, 절대 절명인 진실의 순간이다. 지금까지 진행되어 온 이야기 중에 숨겨져 있던 진실이 새로 밝혀지면서 극적 질문에 대한 답이 제시되고 주제가 분명하게 드러나게 된다.

결말부의 결(結)은 모든 갈등을 해소 시키고 주제를 뿌리내려 정착시킨다. 장황한 설명이나 설교조의 대사를 피하고 적절한 이미지로 시적 여운을 남겨야 한다.

8. 극적 아이러니

앞에서 잠깐 언급한 극적 아이러니에 대해서 SBS 미니시리즈 〈청춘의 덫〉을 통해 살펴보자.

내용이 주인공이 원하는 것과 반대방향으로 진행되거나 혹은 시청자들에게 주요 상황을 미리 알려주고 등장인물에게는 모르게 만들어서 시청자들을 등장인물보다 우위에 서게 하여 극적 상황에 적극 몰입하고 동화시키게 만드는 극적 장치이다.

〈청춘의 덫〉 1, 2회의 구성 속에 녹아 있는 드라마틱 아이러니(dramatic irony)를 보자.

대기업 회장(전무생 분)의 비서인 윤희(심은하 분)는 같은 직장의 대리인 가난한 동우(이종원 분)와 사랑하여 아이까지 낳았지만, 결혼은 아직 못한 상태이다. 회장의 조카인 영주(유호정 분)가 동우를 좋아하여 결혼하려고 하자 동우도 그의 야망을 이루기 위해 고민하고 있다.

이런 상황에서 영주가 엄마(정영숙 분)와 함께 작은 아버지인 회장을 찾아가 동우와의 결혼 승락을 요구한다. 하지만 회장은 신분 상승을 위한 결혼을 반대하자 영주는 자기가 선택했다고 한다.

〈청춘의 덫〉 윤희(심은하)와 동우(이종원)

회장은 비서 윤희를 불러 동우의 인사기록 카드를 가져오게 한다. 윤희는 아무것도 모르는 상황에서 혹시 좋은 일이 있을 것 같기도 하고 불안하기도 하다.

이러한 상황을 윤희는 모르고 있고 시청자들은 알고 있다. 이것이 바로 드라마틱 아이러니다. 시청자들은 이제 어떻게 될지 다음 이야기가 궁금해지고 흥미진진해진다.

윤희는 퇴근길에 동우와 통화하여 만나자고 하는데 일이 안 끝났다고 해서 윤희는 먼저 집에 간다. 그리고 호텔 커피숍에서 동우는 영주를 만난다. 늦었다고 퉁박 주는 영주에게 그만 만나자고 하자, 영주는 너랑 결혼한다고 이미 다 말했고 너한테 미쳤으니 말 안 들으면 죽인다고 한다.

윤희는 밤이 늦도록 내일 세 식구가 시골 갈 준비를 하고, 결혼 반대에 부딪힌 영주의 상황을 모르는 동우에게 영주는 자동차에서 키스를 퍼붓는다.

이튿날 윤희는 세 식구가 시골에 가면서 동우에게 회장이 인사기록카드를 찾았다며 무슨 일 있냐며 좋은 일이냐고 묻지만, 동우가 모른다고 하자 좋은 일일지도 모른다며 어깨에 기대며 사랑한다고 말한다.

이렇게 두 사람 사이에서는 계속적으로 드라마틱 아이러니가 점층되고 언제까지 숨기고 갈지 시청자는 애가 탄다.

2회에서 회장이 윤희에게 또 동우를 찾고 윤희가 연락하여 동우가 회장실로 들어간다.

조마조마한 윤희, 회장은 동우에게 허락하면 영주와 결혼하겠느냐며 다른 여자관계는 없냐고 묻자 동우는 없다고 한다.

시청자들은 시한폭탄 속으로 점점 빠져든다.

배실장이 동료에게 말한다.

"저 자식, 회사 큰 공주한테 뽑혔네."

"누가 뽑혀요?"

"방금 들어간 녀석이 뽑혔대요."

숨겨왔던 드라마틱 아이러니가 드디어 터졌다.

동우는 윤희에게 말한다.

"날 포기해, 그게 니가 살 길이야."

윤희는 믿을 수가 없다.

"못 믿겠어!"

"믿어!"

"믿을 수 없어!"

"믿어야 해!"

"믿어지지 않아!"

"사실이야!"

"아니야! 이건 꿈이야, 그럴 리 없어! 그럴 수가 없어!"[주46]

이렇게 2회가 끝난다. 시청자가 다음 회를 안 볼 수가 없다.

작가가 드라마의 시작부터 시청자들을 사로잡는 드라마틱 아이러니를 잘 구사하고 있는 좋은 사례이다.

시청자는 알지만, 등장인물은 모르는 이 '드라마틱 아이러니'를 '누구에게 언제, 어떻게, 조금씩 밝혀주느냐'는 것이 바로 효과적 이야기의 구성방법인 것이다.

9. 구성의 진실

드라마에서 구성은 드라마의 골격이 되는 기본설계이고 사고과정이다. 구성은 모든 생명체와 인간 삶의 근간으로서 변증법적인 드라마 구성원리를 가지고 있다.

드라마의 기본요소인 행동은 주인공의 자유의사인 행동(정)이 적대 인물이나 적대 환경인 반행동(반)을 만나서 모순과 갈등을 통해 양자와 다른 극적 행동(합)이 된다.

이 합은 다음 단계의 정2가 되고 다시 반2를 불러와서 합2를 이루면서 계속되는 변증법적 발전으로 전개 1, 2, 3, 4를 해 나가다가 절대적 모순에 이르러 클라이맥스가 되면서 문제가 해결되어 주제를 드러낸다.

결국 주인공의 초목표(these)와 사회틀의 환경(antithese)이 모순으로 부딪쳐서 새로운 행동(synthese)이 되면서 계속 발전해 나간다. 그리고는 마지막 모순인 절정에서 주인공의 목적이 성공하든지 실패한다.

주인공이 이러한 깨달음으로 인식을 얻게 되는 것이 변증법적 구성의 진실이고 원리이다. 이 원리를 알기 쉽게 도표로 만든 것이 아래의 '드라마 구성 원리도'이다.[주47]

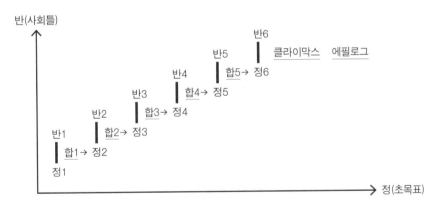

드라마의 구성 원리도

4장
성격

1. 인물 성격의 근원

1) 구성이 먼저냐 성격이 먼저냐

드라마 시작의 방법에는 두 가지가 있다. 구성으로 시작하는 것과 성격으로 시작하는 것이다.

아리스토텔레스가 〈시학〉에서 "가장 중요한 것은 사건의 조직(structure of the incident)이다. 비극은 사람(men)의 모방이 아니라 행동과 삶(action and life)의 모방인 까닭이며…… 플롯은 비극의 목적인데…… 플롯이 제1원칙이며 비극의 영혼이고 성격은 두 번째 요소다."(주48)라고 주장했다.

당시에 연극은 야외극장에서 공연했고 배우들은 마스크를 사용했기 때문에 인물의 표정은 관객에게 전달될 수 없었다. 따라서 치밀한 사건의 구성이 필수적이었다.

이러한 이유로 성격보다 구성이 더 중요했으므로 고대 그리스 시대의 희랍극은 구성으로 시작되었다. 하지만 연극이 실내극장으로 들어오면서 인물의 표정 전달이 필요해졌고, 인물의 성격 변화를 중요시하게 되면서 근 현대극에서는 구성보다 성격을 더 앞세우게 되었다.

18세기 영국의 연극평론가 윌리엄 아처(William Archer)는 "살아 있는 극은 성격이 플롯을 지배하고 죽은 극은 플롯이 성격을 통제한다"(주49)라고 말했다. 인물이 그의 성격에 따라서 행하는 그 행동이 바로 플롯의 진행 과정이 된다는 것이다.

성격이 당위성 있게 살아 움직이면 주요인물들의 행동으로 구성은 저절로 만들어진다는 것이다. 우리가 알고 있는 유명한 작품 속에 성격이 다른 인물을 넣는다고 가정해 보자.

'햄릿이 줄리엣에게 빠진다면 사랑의 고귀함과 영원함을 혼자 독백하며 다닐 것이고, 양 가문의 화해를 혼자 생각하며 고민하고 있을 때 패리스 백작은 줄리엣과 결혼해 버릴 것이다.'

'노라가 순진하지 않고 노련한 여인이었다면 가짜 차용서를 안 썼을 것이고 헬머는 병원비가 없어서 죽었을 것이다.'

'오이디푸스의 성격이 급하지 않았다면 삼거리에서 라이오스를 죽이지 않았을 것이고 정직하지 않았다면 살해자 찾기를 중단하고 자기 눈을 찌르지도 않았을 것이다.'(주50)

어떤 작품 속에 성격이 맞지 않는 인물이 들어오면 스토리가 전혀 다르게 진행될 수밖

에 없다. 주인공과 반대 인물의 성격이 잘 정해져야 그 성격의 인물들이 그들에게 합당한 갈등을 불러일으킬 것이고 이야기는 흥미 있게 발전해 나갈 것이다.

그리스 신화에 프로크루스테스(procrustes)라는 인물이 있다. 아테네 근교에서 숙박업을 하는데 손님을 데려와 침대에 눕혀서 키가 침대보다 크면 잘라 내고 키가 작으면 침대에 맞게 늘려서 죽였는데 그는 결국 테세우스에게 잡혀서 똑같은 신세가 되었다고 한다.

모든 것을 하나의 잣대와 규범으로 자기 생각대로 뜯어 고치려고 하는 편견과 아집의 횡포를 '프로크루테스의 침대(procrustean bed)'라고 한다.

만일 작가가 인물의 성격과 전혀 맞지 않는 구성을 만들어 놓고서 인물을 그의 성격과 맞지 않는 상황에 강제로 집어넣으면 프로크루스테스와 똑같은 짓을 하는 것이고, 작가의 아집으로 인해 작가가 만든 인물은 제대로 살아나지 못하고 작가도 억지스러운 작품을 쓰게 되어 결국 프로크루스테스의 침대를 만들게 될 것이다.

드라마의 주제를 나타내는 것은 작가의 마음대로 써진 대사와 행동이 아니고 인물의 필요와 그 상황에 맞는 정확한 대사와 행동이다.

'플롯의 모든 진행 과정은 주인공이라는 인물의 행동이 있기 때문이다. ……드라마에서 성격은 원인이고 플롯은 결과임을 알 수 있다.'[주51]

드라마는 변증법적으로 이루어져야 한다. 드라마는 주제에 관통되는 생각을 가진 주인공과 그에게 반대되는 인물의 행동으로 구성된다. 주인공(protagonist)의 행동은 정(正)인 These이고, 반대인물(antagonist)의 행동은 반(反)인 Anti these이다.

한 사람은 주제를 주장하는 행동을 하고 한 사람은 그 주장을 반대하는 행동을 하는 이 모순이 두 인물 간에 '성격'의 갈등을 거쳐서 '구성'이라는 합(合)인 Syntheses를 만들어 낸다.

2) 인물 성격의 변증법적 접근

드라마 자체가 변증법이었고 구성의 원리도 변증법적이었던 것과 같이 인물의 변화도 변증법적 접근이 필요하다.

'모순과 긴장의 원리는 움직임을 가능케 하며 생명의 본질은 움직임이다. 원형질이 움직이지 않으면 생명체로 탄생할 수 없다. ……인간도 환경에 따라 반응하는 존재이며…… 인간은 끊임없는 변화의 중심이 되는 존재이다. ……세상만물은 운동을 통해 자신과 반대되는 것을 지향하며 변화한다. 현재는 과거가 되며 미래는 현재가 된다. 지속적인 변화가 모든 존재의 본질이다.'[주52]

인물 성격의 항목에서는 레이조스 에그리의 〈희곡작법〉에서 특히 많은 영감과 깨달음을 받았고 많이 인용하지 않을 수가 없었음을 밝힌다.

원형질은 장소와 온도와 먹이 등 환경과의 모순 때문에 계속 움직여서 고등생명체가 된다고 한다. 사람은 항상 그 내면에 상반되는 것을 가지고 있다. 사람은 좋아하고 싫어하고 사랑하고 미워하는 상반되는 모순 속에 살고 있는 모순덩어리이다.

주인공은 그를 그냥 두지 않는 다른 사람들과 환경들에게, 항상 대항해야 하고 끊임없이 갈등하면서 변화해야 한다.

드라마 속의 인물도 마찬가지다.

어느 작가가 정숙한 미혼여성이 창녀가 되는 이야기를 쓰려고 한다면 어떻게 이 여성을 한쪽의 극에서 반대쪽의 극으로 변화시킬 수 있을까?

변증법적인 접근으로 가능해질 수 있다.

미혼여성을 주인공인 정(正)으로 설정하고 그녀의 아버지를 반대 인물인 반(反)으로 설정하여 정도 아니고 반도 아닌 합(合)으로서의 그 결과를 도출해야 한다.

여성은 아직 결혼은 생각하지 않고 무용을 전공해서 세계적인 무용수가 되고 싶다(정의 목표). 아버지는 무용수는 여자로서 바람직한 일이 아니니 좋은 남자와 빨리 결혼하기를 원한다(반의 목표).

두 사람 사이에 모순이 생기고, 갈등이 심화 되고, 아버지의 강요와 딸의 반항으로 딸이 집을 나가는 위기가 오게 된다.

결국 돌아 올 수 없는 절정으로 몰아가서 창녀가 되게 하는 '정(正)도 아니고 반(反)도 아닌 또 다른 합(合)'으로서의 변증법적인 접근으로 이야기를 만들어 낼 수 있는 것이다.

이 여성의 삶의 과정을 통해서 알 수 있는 것은 드라마에서 구성이라는 것은 인물의 변증법적인 변화의 결과물이라는 것이다. 성격도 변증법이었고 구성도 변증법을 떠날 수 없다.

3) 인물 성격의 2가지 형태

인물 성격에는 두 가지가 있다. 유형적 인물과 개성적 인물이다. 유형적 인물의 전형적인 모델은 한국 가면극의 인물들이다. 그중에서도 하회탈은 양반, 선비, 각시, 이매, 초랭이, 할미 등 탈의 외형적 모양으로 인물의 유형적 성격을 잘 나타내고 있다.

16세기 이태리의 '코메디아 델 아르테(commedia dell arte)'의 가면도 마찬가지이고 중국의 경극과 일본의 가부기도 연희자의 얼굴을 분장으로 포장해서 유형적 성격을 잘 나

타내고 있다.

유형적 인물은 패턴화된 인물로서 가면극이 아닌 드라마에서는 식상할 수 있으니 기피 해야 할 인물의 유형이다. 개성적 인물은 근 현대극에서 선호하는 개성이 돋보이는 독특하고 개성 있는 유형의 성격을 말한다.

소포크레스의 오이디푸스, 셰익스피어의 햄릿, 입센의 노라 같은 인물이 작가들이 추구해야 할 개성적 인물이다. 요즘 우리의 드라마에서 얼마나 많은 유형적인 인물들을 사용하고 있는지 한 번쯤 되돌아봐야 할 필요가 있다.

4) 인물 성격의 설정 수단

그렇다면 무엇으로 개성적 인물을 만들 수 있는가? 성격 설정의 수단은 무엇인가?

등장인물의 성격은 세 가지의 수단으로 나타낼 수 있으니 '외모'와 '대사'와 '행동'이다.

우선 외모는 인물이 등장하는 순간 바로 그 사람을 짐작할 수 있다.

예를 들면 시라노 드 벨주락의 큰 코, 노틀담에 사는 콰지모도의 곱추, 빨간피터의 고백에 나오는 원숭이 피터 등이 있다. 채플린의 헐렁한 바지, 꼭 끼는 상의, 모자 등 의상과 분장도 인물의 중요한 성격을 나타낸다.

다음으로 대사는 드라마에서 가장 중요하고 성격의 핵심을 나타낼 수 있는 중요 수단이다. 우리는 인물의 대사를 통해 그 인물의 성격을 알 수 있다. 어떤 상황에 처한 인물이 무슨 말을 어떻게 하느냐로 그 인물의 성격을 파악할 수 있다.

행동도 마찬가지다. 인물이 어떤 상황에서 어떤 행동을 어떻게 하느냐에 따라서 그 인물의 성격을 나타내게 된다.

누구나 항상 사용하는 유형적인 외모와 되풀이되는 판박이 대사와 관행적인 진부한 행동으로는 좋은 인물의 성격이 만들어지지 않고 기존인물의 아류로서의 인물이 만들어질 수밖에 없다.

5) 인물 성격의 형성

인물의 성격을 만들기 위해 작가는 등장인물의 구체적인 이력서를 만들어야 한다.

언제 어디서 태어나서 어떤 환경 속에서 어떻게 성장했고 그로 인해 어떤 특징적인 성격이 만들어졌는지에 대한 인물의 구체적 이력서가 있어야 한다.

드라마의 인물이 모호하고 앞뒤가 맞지 않으면 작가가 자기의 등장인물에 대해서 구체적인 성격 창조가 안 되어 있다는 증거다.

작가가 자기의 인물들을 정확히 모르고 있으면 그 인물들이 어떤 상황에서 정확한 대사나 행동을 적절하게 할 수 없고 따라서 설득력이 떨어진다. 작가도 모르는 인물을 관객이 어떻게 이해할 수 있겠는가?

작가가 인물의 성격을 만들 때 필요한 두 가지가 있으니 '내적 생활'과 '외적 생활'이다.

(1) 내적 생활

등장인물의 이력서가 만들어졌다고 해서 완성된 것은 아니다.

그 이력서 중에 그 인물이 태어나서부터 드라마가 시작하기 전까지의 모든 것을 '내적 생활'이라고 하고, 드라마가 시작해서부터 드라마가 끝날 때까지를 '외적 생활'이라고 한다.

내적 생활은 등장인물의 백그라운드 역할을 한다. 보이지 않고 내재되어 있는 인물의 근원으로서 바다 밑에 숨어 있는 빙산처럼 안 보이는 부분이다.

드라마에 직접 언급을 안 해서 드러나지는 않을지라도 인물 속에 숨어 있는 내재된 실체가 내포되어 있어야 살아있는 생생한 인물이 만들어진다. 그래서 인물 창조에는 겉으로는 드러나지 않더라도 그의 '내적 생활'로서의 모든 이력서가 필요한 이유이다.

(2) 외적 생활

'외적 생활'은 드라마의 시작에서부터 끝까지 '그 작품 속에 살아있는 등장인물의 현재의 삶'이다.

〈오이디푸스 왕〉에서의 '외적 생활'은 테베에 역병이 생기면서 시작하는 희곡의 처음부터 오이디푸스가 자기 눈을 찌르는 희곡의 끝까지의 하루 동안의 생활이다.

'외적 생활'인 하루 동안에 벌어진 일을 다루는 이 희곡은 오이디푸스가 태어나서부터 테베에 역병이 생기기 전까지의 일들인 '내적 생활' 즉 신화 속의 과거 이야기를 하나씩 끄집어내면서 모르던 사실이 밝혀지고 그래서 이야기가 흥미진진해진다.

그러니까 희곡은 '내적 생활'이 없이 '외적 생활'만으로는 구성도 성격도 제대로 만들어질 수가 없고, 과거 속에 묻혀 있는 '내적 생활'을 사용해야 숨겨진 진실이 밝혀지고 서스펜스가 생긴다.

그래서 살아있는 인물의 성격 창조를 위해서는 '외적 생활'뿐 아니라 '내적 생활'

이 꼭 필요하다. 드라마가 시작하는 부분에서부터 끝날 때까지의 '외적 생활'인 현재의 사실만으로는 생생히 살아 움직이는 인물을 만들 수 없으므로 드라마 시작 이전의 과거인 '내적 생활'을 잘 사용해야 인물의 내재적 성격이 상세하게 만들어지고 재미있고 사실적인 인물 창조와 더불어 풍성한 구성도 잘 만들어질 수 있다.

6) 3차원적 인물 만들기

사람을 만든다는 것은 신이 하는 일이다. 그런데 작가는 등장인물을 만들어야 한다.

작가가 등장인물을 만든다는 것은 사람이 사람을 만드는 일이므로 참으로 어렵고도 중요한 일이다. 사람은 자기가 왜 태어났는지, 그리고 언제 어떻게 죽을지를 모른다. 인간의 존재 자체가 혼돈스럽고 부조리하기 때문이다. 이 부조리한 인간을 만들어야 하는 작가는 그 부조리한 상황 속에서 지속적으로 인간 성찰을 해야 한다.

많이 읽고 보고 듣고 느끼고 생각해야 한다. 시, 소설, 연극, 영화, 미술, 음악 등의 고전 명작 속에도 길이 있고 우리 주변에 널려 있는 실생활의 현실 속에도 길이 있다.

〈희곡작법〉을 쓴 레이조스 에그리는 "모든 사물은 깊이, 높이, 넓이의 세 차원을 가지고 있다. 인간은 또 다른 세차원인 생리적 차원(physiology), 사회적 차원(sociology), 심리적 차원(psychology)을 갖고 있다."[주53]고 했다.

어떤 인물이 왜 그런 인물이 되었는지는 그가 살아온, 그를 둘러싼 모든 조건이 그를 그런 인물로 만들었다는 것이다. 그러니까 인물을 만드는 3가지 조건이 생리적 차원, 사회적 차원, 심리적 차원인 것이다.

셰익스피어의 '리처드 3세'의 독백을 통해 3차원적 인물 만들기를 살펴보기로 한다.

(1) 생리적 차원

육체를 가지지 않은 사람은 없다. 생리적 차원은 누구나 가지고 있는 단순한 신체적 차원이다. 성별, 나이, 키, 몸무게, 피부색, 용모, 유전 등으로 신체적 구조가 그 사람에게 큰 영향을 미쳐서 그의 인생관을 좌우하게 된다. 결국 타고 난 자기의 육체적 조건 때문에 성격형성에 큰 영향을 미칠 수밖에 없다.

로렌스 올리비에가 감독하고 주연한 영화 '리처드 3세'에서 글러스터공 리처드 3세는 형 에드워드 4세의 대관식 후의 독백에서 "……나는 부족한 상태에서 이곳에 있구나. 내가 보기에도 흉하게 쩔뚝거리며 다니면 지나가는 개가 비웃을 정도다. ……어머니 자궁에 있을 때부터 사랑받지 못하고 태어나서도 그 품에 안겨보지 못

했으며 내 팔은 쪼그라든 나무처럼 짧고 등은 산을 쌓아 곱추이고 발은 양쪽의 길이가 제각각이다.”라며 자신의 신체적 조건을 스스로 비하한다.

리처드 3세의 신체적 결함이 어린 시절부터 마음의 불구를 만들었고 우울하고 잔인한 사이코패스적인 그의 성격을 형성하는데 가장 직접적이고 실질적으로 영향을 미친 것이다.

(2) 사회적 차원

사람은 그가 처한 환경에 가장 큰 영향을 받는다. 사회적 차원은 신체적 차원에서부터 시작되어 점점 발전되고 자기 힘으로는 해결할 수 없는 사회적 환경에 따라 인물 성격이 정착되어진다.

사회적 신분계층이 어느 정도인지, 직업과 노동시간과 수입은 얼마인지, 교육 정도는 어떤지, 부모가 생존했는지, 결혼은 했는지, 친구는 어떤지, 어떤 종교가 있는지 등 모든 사회적 차원으로 성격이 정해진다.

리처드 3세의 계속되는 독백은 이렇게 이어진다.

“난 왕좌를 꿈꾸며 즐거움을 누리지 못해서 내가 사는 동안 이 세계는 지옥이겠지. 이 흉칙한 몰골의 내 머리가 영광스런 왕관으로 장식되기 전에는…… 하지만 나는 왕위 계승권에서 너무 거리가 멀어……. 왕위를 잡기 위한 이 고통에서 해방되기 위해 피 묻은 도끼라도 들겠어. 난 살인을 저지르면서도 웃겠어.”

이런 독백으로부터 관객들은 뭔가 사건이 벌어지리라는 것을 느끼게 된다.

리처드 3세는 그의 신체적 조건에서부터 형성된 더 큰 사회적 문제들을 가지고 있다. 왕이 되고 싶지만 자기의 신체적 조건에서 파생하는 사회적 인식과 막내이므로 왕위 계승의 순번이 멀다는 현실적이고 사회적인 조건이 그것이다. 그런 상황 아래서 불가능한 자기의 꿈을 실현하기 위해 이 꼬여 있는 상황을 돌파하려고 본격적으로 무서운 획책을 하고 있다.

(3) 심리적 차원

생리적 차원과 사회적 차원이 결합하여서 인간의 심리적 차원이 형성된다. 내성적인지, 외성적인지, 기질은 어떤지, 도덕직 기준은 어떤지, 어떤 콤플렉스가 있는지, 야심과 목표는 무엇인지 등의 심리적 상황으로 심리적 차원의 성격이 정해진다.

이제 육체적, 사회적 차원에서 벗어나 보려는 리처드 3세의 심리적 차원의 독백은 이렇게 계속된다.

"슬픔은 마음에 숨기고 만족을 위해서 거짓 눈물로 얼굴을 꾸밀 수 있다. 율리시스보다 더 교활하고 트로이를 함락시킨 사이논처럼 되겠어. 카멜레온처럼 색을 바꾸고 프로메테우스처럼 모양을 바꾸고 마키아벨리처럼 살인도 불사하겠어. 그러면 왕관을 얻을 수 있겠지. 말은 그만 두자, 이제 시작할 시간이다."[주54]

육체적 차원과 사회적 차원이 발전되어서 리처드 3세의 심리적 차원의 야심과 목표가 뚜렷해진다. 등장인물의 성격을 만들기 위해서는 일차원적인 시도만으로는 부족하다.

지금까지 살펴본 리처드 3세의 유명한 독백을 통해 신체적, 사회적, 심리적 차원이 함께 어울려져야 살아 움직이는 생생한 성격이 만들어진다는 것을 알 수 있다.

초보자들의 작품을 평가할 때 단조롭다, 당위성이 없다, 진부하다 등의 얘기가 자주 나오는 것은 인물의 성격이 3차원적으로 창조되지 않았기 때문이라는 것을 알 수 있다.

7) 인물 성격의 설계과정

드라마 속에 어떻게 하면 살아 움직이는 인물의 성격을 창조할 수 있을 것인가?

인물의 설계과정에 대해 사이드 필드는 "첫 번째로 등장인물의 배경(context)을 창조하라. 두 번째로 그 배경을 내용물(content)로 채워라."[주55]라고 했다.

(1) 배경

배경이란 빈 컵이다. 그리고 컵은 플라스틱이나 유리로도 만들 수 있고 금이나 은이나 동으로도 만들 수도 있다. 종이로 컵을 만들면 금방 젖어서 망가진다. 컵이 가지고 있는 재질에 따라서 그 쓰임새와 가치가 달라진다.

등장인물의 배경을 확실히 하기 위해서는 먼저 등장인물이 필요한 것과 추구하는 목적이 무엇인지를 정해야 한다.

다음으로는 등장인물의 전기를 만들어야 한다. 인물 창조를 위한 내적 생활로서 3차원적 인물의 전기가 만들어졌을 때 등장인물의 배경이 정확히 만들어진다.

리처드 3세의 목적은 왕이 되는 것이고 그 목적을 성취하기 위해 이미 살펴본 바와 같이 셰익스피어는 리처드 3세에게 신체적, 사회적, 심리적인 인물의 배경(그릇)

을 잘 만들 수 있었고 그 그릇 안에 맛있는 내용물을 채워 넣을 수 있었다.

(2) 내용물

필요한 것을 담을 수 있는 배경으로서 공간이 있으니 이제 이 배경에 내용물을 채워야 한다. 이 내용물의 요소는 두 가지가 있으니 모든 사람이 보편적으로 원하는 사랑, 건강, 행복 등의 보편성이 하나이고, 또 하나는 다른 사람과 구별되는, 특별하게 원하는 요소로서 특수성이다.

보편성은 누구나 인정하고 믿을 수 있는 상황으로 우리 주변에 널려 있으므로 별로 재미가 없다. 반면에 특수성은 너무 특별해서 누구나 인정하고 믿기에는 억지스러울 수도 있다.

이 두 가지 상반된 특성을 가지고 어떻게 좋은 내용물을 만들 수 있을까? 일상적이고 누구나 인정할 수 있는 보편적인 개연성(probability) 위에 다른 사람에게서 쉽게 찾아볼 수 없는 독특한 특수성(particularity)을 쌓아 올려서 보편성과 특수성이 조화를 이룰 수 있게 만들어야 한다.

이때 불가능한 것이 가능하게 되는 '가능한 불가능(probable impossibilty)'으로서 매력적인 인물의 성격이 만들어진다.

2. 인물 성격의 실제

1) 인물의 씨 뿌리기와 성장

자연계의 모든 것과 인간은 계속 변하게 마련인데 그 이유는 살아있는 생명체는 움직이고 행동해야 하고, 행동(action)은 반행동(reaction)을 불러오고, 이 행동의 주고받음이 계속되면서 새롭게 변화 하는데 이것이 성장이고 변증법적 발전인 것이다.

드라마에서는 등장인물 간의 모순에서 주제가 나온다. 그 주제를 드러내기 위해서 주인공(protagonist)은 행동한다. 그리고 그 반대 인물(antagonist)과의 갈등과 투쟁을 통해 인물의 성격이 분명히 드러나게 된다. 이후 주인공의 인식과 깨달음으로 인물이 변화하고 성장한다.

〈오셀로〉는 사랑으로 시작해서 질투와 살인과 자살로 끝나고, 〈맥베드〉는 야심으로 시작해서 살인으로 끝나고, 〈햄릿〉은 의혹으로 시작해서 주요인물의 죽음으로 끝나고, 〈벚꽃동산〉은 무책임한 태도로 시작해서 재산상실로 끝난다. [주56]

그러니까 드라마 속의 인물들은 성격이 처음부터 끝까지 그대로 있지 않고 다른 상태로 성장하고 변화한다.

인물의 성장을 위해서는 먼저 씨앗을 뿌려야 한다. 농부가 밀의 수확을 위해서는 밀알을 땅에 뿌려야 한다. 그 밀알(정)은 땅속에서 싹이 터서 나오려고 하는데 굳은 땅(반)이 위에서 짓누르고 있다. 싹은 잠시 멈추고 땅 밑으로 잔뿌리를 내려서 반탄력(합)을 만들어서 땅을 밀고 나오게 된다. [주57]

이렇게 자연의 섭리도 변증법적으로 작용한다.

몰리에르의 〈따르띄프〉에서는 중요한 네 가지의 씨앗 뿌림이 있다.

첫째는 오르공이 따르띄프를 맹목적으로 신뢰하는 것이고, 두 번째는 오르공이 서류상자를 따르띄프에게 맡기는 것이고, 세 번째는 오르공이 자기 딸을 따르띄프에게 강제결혼 시키려는 것이고, 네 번째는 자기 전 재산을 따르띄프에게 관리하게 한 것이다.

이 네 가지의 씨 뿌림이 자라서 인물 간의 갈등을 만들면서 계속 성장하여 환멸이라는 열매를 맺게 한다. [주58]

모든 인물은 자기 내부에 발전의 씨앗을 내포하고 있어야 한다.

〈인형의 집〉의 노라는 유순하고 순종적 성격 속에 반항심과 고집이 숨어 있다. 초반부에 심부름꾼에게 거스름돈을 받지 않으며, 금지된 메카룬을 먹으며, 돈 낭비를 걱정하

는 남편 헬머에게 "돈은 빌리면 되잖아요. 난 빚지고 싶으면 질 거예요."라는 어리광을 부리는 것 같은 대사 속에 반항과 고집의 씨앗이 숨어 있다.

〈로미오와 줄리엣〉에서 로잘린을 사랑하던 로미오는 줄리엣을 보는 순간 홀딱 반해서 "오늘 밤에야 참된 아름다움을 본 것 같구나!"하며 자기 인생을 줄리엣에게 송두리째 던진다. 충동적이고 죽음까지도 갈 수 있는 로미오 성격의 씨앗이 뿌려진 것이다.

〈오이디푸스 왕〉에서 크레온이 역병에 대한 신탁을 받아 왔을 때 오이디푸스는 성급하고 고집스럽게 선왕 라이오스의 살해자를 잡아서 직접 처단하겠다고 선포한다. '성급'과 '고집'이라는 비극적 결함(tragic flaw)이 씨앗이 되어 그의 모든 극적 행동이 나오게 된다. 예언자에게 크레온과 공모했다고 불같이 화를 내고, 삼거리에서 라이오스를 참지 못하고 죽이고, 모든 사실이 밝혀졌을 때 스스로 두 눈을 찌른다.

행동의 원인인 씨앗을 뿌려두면 그 결과로 씨앗의 열매인 행동이 일어난다.

〈리어왕〉에서도 리어왕은 왕국을 딸들에게 나눠 주는 실수와, 행위보다 말을 요구하는 두 가지의 실수로 허황된 신뢰의 씨앗을 뿌렸다. 그렇기 때문에 그러한 우매한 성격의 결과로서 권위를 박탈당하고 미쳐서 죽는 열매를 맺는다. 열매는 그의 원초적인 실수를 유발 시킨 그의 성격의 결과이다. (주59)

인물이 성장한다는 것은 자신의 부족함으로부터 시작된다. 그러니까 인물의 성격은 비극적 결함이 만들어 간다.

햄릿은 우유부단이, 오이디푸스는 성급함과 고집이, 리어왕은 우매가 비극적 결함이다.

'성격 변화의 이야기는 비극적 결함이라 부르는 성격적 장애를 지닌 주인공의 이야기다.'(주60)

인물은 이 비극적 결함 때문에 고통을 받고 나서야 진실을 깨닫고 결점을 극복하기 위해 인물의 성격이 성장한다.

성장은 자기와 연루된 갈등에 대한 극 중 인물의 반응이다. 인물은 옳건 그르건 행동을 하면서 발전한다. 참된 인물이 되려면 성장을 해야 한다. 드라마의 열매(주제)는 성장하는 성격의 최종 결과이다.

인물이 발전하고 절정에서 인물은 최후의 성장으로 주제를 입증하고 해결에서 주제를 정착 시킬 수 있다. 그래서 지나치게 부정적이거나 환경에 적응하지 못하는 인물은 주인공에 적합하지 못하다.

관객은 비극적 결함을 가진 인물이 변하고 성장하여 호감 가는 인물이 되기를 원한다.

2) 인물의 의지의 힘

의지가 약한 인물은 드라마 속의 갈등을 감당하지 못해서 작품 끝까지 지탱하지 못한다. 그러므로 갈등을 논리적 결말로 끌고 가기 위해서는 힘과 지구력을 갖춘 인물이 필요하다.

오이디푸스 같은 인물이 강한 의지의 힘을 가진 인물이다. 그는 급한 성미의 의지로 삼거리 노인을 살해하고, 고집의 의지로 살해자를 끝까지 찾아내고, 정직의 의지로 회피하지 않고 약속을 지켜 스스로 희생양이 되어 숭고한 실패로 존엄적인 인간승리를 한다.

햄릿도 겉으로 보기엔 약한 것 같지만 완전한 증거의 확보를 위해 조치를 미루는 고집과 끈기의 의지로 진실을 찾아낸다.

'한 인물이 자기 목표를 달성하기 위해 자신의 내적 모순들을 극복할 수 있을 때 그를 강한 사람이라 여긴다.'(주61)

햄릿은 그런 의미에서 아주 강한 의지의 인물이다. 그런데 약한 인물로 시작해서 드라마가 진행되면서 강한 인물로 바뀌어질 수도 있다.

〈인형의 집〉의 노라가 그런 인물이다. 연약하고 철부지 아내였던 노라는 무책임에서 시작하여 근심, 두려움, 절망, 충격, 결단, 가출까지 7개의 성장 과정을 거치며 의지의 힘을 가진 강한 여인이 되면서 끝난다.

장이모 감독의 영화 〈귀주 이야기〉도 그렇다. 시골 무지렁이 아낙이었던 귀주(공리 분)는 마을 이장이 자기 남편의 낭심을 걷어차 상처를 입자 이장에게 사과를 하라고 요구한다. 이장이 사과를 하지 않자 면의 공안에게 가고 거기서도 해결이 안 되자 읍으로, 시로, 결국 북경으로 가서 법정소송까지 하게 된다.

도중에 이장이 돈으로 막아 보려고 하지만 자기가 원하는 것은 잘못을 인정하고 사과해야 한다는 자기만의 진실 하나를 실현하기 위해 의지의 힘으로 끝까지 추구하면서 투쟁해나가는 엄청난 인물로 변해간다.(주62)

3) 중심인물

드라마에서 '중심인물(Pivotal Character)'은 갈등을 만들고 드라마를 끌고 가는 사람이고 자기가 원하는 것이 무엇인지 아는 사람이며 중심인물이 없으면 스토리가 제자리에서 공전한다. 이 중심인물이 되려면 열렬히 갈망하는 게 있어야 하고, 열정과 투쟁심이 있어야 하고, 인내심도 감수만 하는 소극적 인내심이 아닌 햄릿 같은 적극적 인내심이 필요하다. 중심인물은 내적, 외적 필연성에 의해서 행동한다. 햄릿이 아버지의 살해자를 찾는 것

은 자기의 영달을 위해서가 아니고 죄지은 자를 처단하기 위해서다.'(주63)

중심인물은 주인공(Protagonist)과 반대 인물(Antagonist)이다. 주인공은 행위나 원인을 선도하는 사람이고 반대 인물은 주인공 행위에 맞서는 사람이다.

〈오셀로〉에서 이아고는 중심인물로서 행동하는 냉혈한 인물이다. 불화와 질투의 씨를 뿌려서 오셀로가 데스데모나를 목 졸라 죽이게 만들고 오셀로도 자살하게 만든다.

〈따르띠프〉에서 오르공은 가족의 반대를 무릅쓰고 따르띠프를 집안으로 들여서 끝없는 갈등을 야기하고 결국 상대와 자신을 파괴하게 된다.

영화 〈아마데우스〉에서 궁정음악가 살리에르는 오만하고 방탕한 모차르트의 천재성에 시기하여 모차르트를 음모로 파멸시킨다.

〈아마데우스〉는 아카데미상 8개 부문을 수상했는데 모차르트(톰 헐스 분)를 제치고 살리에르 역을 연기한 머레이 아브라함이 남우주연상을 받았다.

주인공보다 중심인물이 더 평가받을 수도 있다는 방증이기도 하다. 그러니까 중심인물은 자기가 원해서 되는 게 아니고 안전판이 위태로워져서 어쩔 수 없는 필연성 때문에 행동하게 되는 사투를 다 해야 하는 핵심인물인 것이다. (주64)

4) 인물의 배치

오케스트라는 한두 개의 악기만 있는 게 아니고 각자의 고유한 역할을 하는 많은 악기들로 구성되어 있다. 오케스트라의 지휘자는 악보에 맞게 악기들을 잘 배치하여 조화로운 음악을 연주할 수 있도록 지휘해야 한다.

드라마를 쓸 때도 어떤 인물을 배치할 것인가가 매우 중요하다. '등장할 인물들을 선정할 채비가 갖추어졌을 때 적절한 인물을 골라 배치하는 일에 세심하게 신경 쓰라. ……적절한 인물의 배치(Orchasrration)는 갈등을 고조시킨다. ……인물의 배치를 제대로 하려면 개성적이고 비타협적인 인물들을 대비시켜야 한다.'(주65)

세심히 살펴보면 명작들 속에는 인물의 배치가 매우 잘 이뤄져 있다.

〈리어왕〉에서 리어는 성급하고 완고하고 거너릴과 리건은 차갑고 냉혹하며 코딜리어는 부드럽고 성실하다. 리어왕의 내용을 끌고 가기에 필요한 인물들을 잘 배치하였다.

〈인형의 집〉의 헬머는 오만하고 빈틈없고 정직하고 행동에 책임을 진다. 노라는 고분고분하고 덜렁거리고 거짓말도 곧잘하고 무책임하다. 노라는 헬머가 아닌 것을 다 갖고 있어서 최고의 조화이다. 아주 성숙하고 세상을 잘 아는 여자가 헬머의 아내라면 문서 위조를 하지 않았을 것이고 남편과 갈등을 겪지도 않았을 것이다.

각기 다른 악기가 어울려서 훌륭한 오케스트라가 되듯이 이렇게 서로 대조되고 개성적인 인물들이 배치되어 조화를 이뤄야 좋은 드라마가 될 수 있다.

5) 상극의 어울림

전쟁터에서 적수들이 싸우다가 서로 힘이 부쳐서 휴전을 해버리면 무승부로 끝난다. 드라마에서 인물 배치가 아무리 잘 되어도 인물들이 강력하게 맞서지 않으면 갈등이 생기지 않는다.

'참된 상극의 어울림(Unit of Opposition)은 화해 불가능한 어울림이다. ……인간의 몸 안에서 병균과 흰피톨이 화해하는 것을 상상할 수 있을까? ……자연계에서는 파괴되거나 죽지 않는다. 다른 형태, 다른 존재, 다른 요소로 변형된다. ……적절한 동기부여는 상극적인 것들 간의 어울림을 확보해 준다.'(주66)

드라마에서 중심인물 간의 어울림은 화해 불가능한 어울림이어야 하므로 환자 몸속의 병균과 백혈구의 상태가 되어야 한다. 환자는 병균이 이기면 병들어 죽고 백혈구가 이기면 살아난다. 이와 같은 죽기 아니면 살기 식의 어울림이 상극의 어울림이다.

〈리어왕〉에서 딸들이 아버지를 어느 선에서 이해했다면, 〈인형의 집〉에서 노라가 문서위조를 하지 않았다면 드라마는 성립되지 않았을 것이다.

〈인형의 집〉에서 노라와 헬머는 가정으로 결합되어 있지만 그들 속에 씨 뿌려진 상극의 성격으로 인해 그들의 가정이 결국은 파괴된다. 그러나 그 파괴는 영원히 사라지지 않고 다른 형태로 변화하여 노라의 아픈 가출은 인간 해방으로, 헬머의 완고함은 자신의 탐구로 변형되어 발전하게 된다.

그리고 상극의 인물이 함께 어울리게 하기 위해서는 적절한 동기가 있어야 하니, 어떤 청년이 증오하는 의붓아버지와 싫지만 한집에서 사는데, 그 이유가 의붓아버지가 친아버지를 죽였을 거라는 의혹을 입증하기 위해서라면, 설득력이 있는 적절한 동기부여인 셈이다.

이것이 바로 햄릿에게 주어진 동기이다. 옆에 가기도 싫은 마음보다 의혹을 입증하는 게 더 절실하다는 이 동기부여가 상극의 인물이 함께 어울릴 수밖에 없도록 만들어 준다.

6) 살아있는 인물

우리는 살아 움직이는 인물을 창조해야 한다고 얘기한다. 그런데 어떻게 허구 속의 인물을 살아있게 한단 말인가?

'등장인물은 구성적 무의식의 창조물이기 때문에 인물이 스스로 생명을 갖고 삶을 발

전시키는 듯 보인다. ……작가는 인물과 함께 상상 속에서 등장인물이 되고 등장인물인 것처럼 움직이고 행동하자.'(주67)

작가가 의식적으로 구성을 하고 인물을 창조해서 글을 쓰지만 어느 단계가 되면 등장 인물들이 작가의 의식적인 글 속에서 나와서 스스로 생명을 얻어 살아 움직이며 각자의 삶을 무의식적으로 살아 간다는 것이다. 그래서 작가는 등장인물이 말하고 행동하는 것을 그대로 기록하는 역할만 하면 된다고 한다. 뛰어난 작가들이 극작을 하면서 실제로 경험할 수 있는 일이라고 한다.

작가들은 그 순간을 "그 분이 오셨다."라고 얘기한다. 작가에게 영감의 순간이 오면 작가의 의식과는 상관없이 등장인물들이 저절로 움직인다는 것이다.

피란델로의 〈작가를 찾는 6인의 등장인물〉속의 인물들이 그러하다. 작가가 드라마를 쓰다가 잘 풀리지 않자 등장인물들이 대본에서 나와서 어느 극단의 연습 중인 무대로 찾아가서 연출가와 배우들에게 자기들의 얘기를 공연해 달라고 한다.

이 연극 속의 6인의 등장인물들이야말로 작가가 만든 '구성적인 무의식의 창조물'이라고 할 수 있다. 작가는 살아있는 인물을 만들기 위해서 상상력 동원훈련을 해야 한다.

등장인물의 하루 일과를 상상으로 그려보기, 주인공의 주요특징을 골라서 그 반대의 것을 상상하기, 어떤 인물을 골라서 그에게 질문하고 대답 듣기 등의 상상훈련을 하면 살아있는 인물 창조에 큰 도움을 줄 수 있다.

7) 명암 있는 성격

이 세상의 어떤 사람도 한 가지 특성만 가질 수는 없다. 마찬가지로 등장인물은 선한 면과 악한 면, 밝은 면과 어두운 면을 동시에 가져야 매력이 있다.

'훌륭한 작가들은 초상화가처럼 자기의 등장인물들을 원근법으로 그려낸다. ……보편적인 인간성 속에는 두 가지가 엉켜있다. ……관객의 마음을 부담 없게 하기 위하여 인물들에게 일상적 특성(howdy traits)을 부여해야 한다.'(주68)

그림에서는 명암을 통해서 형체를 정확하게 나타낼 수 있는 것처럼 등장인물이 밝고 돋보이게 하거나 어둡고 안 보이기만 해서는 안 된다. 사람 속에는 항상 두 가지의 모순이 공존하기 때문에 너무 선하기만 하거나 악하기만 한 인물은 도식적이어서 인간적인 느낌이 없다. 등장인물이 너무 완벽하면 관객들에게 동화되기 힘들다. 인물의 불완전한 면이 인간적으로 보이게 한다. 등장인물이 우리와 다르지 않다는 일상적이고 현실적인 특성, 기대하지 않았던 편안함이 관객들에게 감정이입과 자기 동일시를 가져다준다.

8) 내면세계 드러내기

우리는 세상을 살면서 속마음을 그대로 드러내면서 살 수가 없다. 일상생활의 대부분은 우리의 내면을 감추고 묻어 두며 살아간다. 보이지 않는 알맹이는 묻어 두고 보이는 껍데기만으로 과연 생생한 인물을 만들 수 있을까?

'인물묘사라는 작업을 통해 우리의 숨겨진 마음과 감정이 드러난다. ……우리는 대부분의 시간을 가면을 쓴 채 살아간다. ……가면을 벗어 던지게 하기 위해서 작가는 은밀한 순간, 두려움의 순간, 어리석은 사소함 등을 폭로시키고 결정적인 순간에 노출 시켜야 한다. 인물묘사란 폭로의 기술이다. 극작가는 고해성사를 듣는 신부와 같다.'(주69)

작가의 과업이 바로 이 묻혀진 속마음을 끄집어내는 것이다. 작가는 인물의 숨겨진 마음과 감정을 드러내야 한다. 작가는 가면 밑에 숨어 있는 본 모습, 인물들의 가면 벗은 모습을 보여 줘야 한다. 껍데기의 묘사가 아닌 숨기고 싶은 비밀과 감추어 두고 싶은 부끄러운 것들을 폭로하는 작가의 기술이 훌륭한 인물의 성격을 만들어 낸다. 극작가는 고해성사를 듣는 신부가 되어서 죄지은 사람이 자기 죄를 털어놓게 해야 한다.

9) 성격특징과 성격육화(성격묘사)

우리가 헷갈리는 것 중에 특히 초보자가 범하는 중요한 오류는 신체적 외형적인 특징으로서 성격특징(characteristic)과 정신적 내면적인 형태로서 성격묘사(characterization)를 혼돈하는 것이다.

'캐릭터에 어떤 특징을 부여하고는 캐릭터의 묘사가 완성된 것처럼 생각한다. ……핵심적 요소는 캐릭터가 자기의 그런 특징을 어떻게 받아들이느냐는 태도이다. ……캐릭터의 성격묘사가 훌륭하게 이뤄지려면 육체적 조건에 대한 그의 태도가 전개과정을 통해 충분히 제공되어야 한다. 성격묘사의 핵심은 캐릭터의 내면세계를 드러나게 하는 것이다.'(주70) *

인물의 신체적 외형적인 모습만을 설명해서는 안 되고 정신적 내면적 특성이 대사와 행동으로 드러나야 성격육화가 이뤄진다는 것이다.

〈시라노 드 벨주락〉에서 시라노의 큰 코는 열등감의 원천이지만 우월감의 원천이기

* 그런데 여기서 한 가지 짚고 넘어가야 할 것은 번역에서 '묘사'라는 단어의 의미선택이 잘못되었다는 생각이 든다. 영어의 'characterization'은 '캐릭터화 함'을 뜻하지 '캐릭터 묘사'가 아니다. 접미사 '-ize'는 '-화하다' 만들다'의 뜻이고 '묘사'라는 뜻이 아니다. 그래서 이 단어는 '성격묘사'가 아닌 '성격육화'가 그 뜻에 더 맞다고 생각되므로 이 이후에는'성격묘사'는 '성격육화'로 수정하여 기술한다.

도 하다. 혹자는 그의 코를 보고 기형적이라고 생각하지만, 그 자신은 코를 그의 호탕함과 탁월함의 원천으로 생각한다. 그러한 육체적 조건에 대한 그의 내적 태도가 극의 전개과정을 통해 여실히 드러난다.

성격특징은 수동적으로 부여된 외적 상태로서의 특별한 모습이고, 성격육화는 그 특징을 능동적으로 받아들이는 내적 태도로서의 실재이다. 그러니까 겉으로 보이는 껍데기는 성격특징일 뿐이고, 살아 있는 알맹이가 성격육화인 것이다.

성격특징이 없는 뭔가를 그럴듯하게 껍데기만 만든 속 빈 강정 같은 허상이라면, 성격육화는 사람 속에 녹아 있어서 어떤 말이나 행동 하나에서도 그 사람의 실체가 저절로 묻어 나오는 진짜 모습이라고 할 수 있겠다. 그러니까 성격특징은 작가의 생각을 그대로 글로 설명한 쓰여진 지문이라면, 성격육화는 배우가 그 역할을 온몸으로 해내는 실제적 행동이라고 할 수 있겠다.

10) 진정한 성격 -발현과 굴곡

그래서 성격특징이나 묘사만으로는 살아있는 인물을 만들기에는 모자란다. 묘사는 묘사일 뿐이다. 로버트 맥기는 한 발 더 나가서 '특징'과 '육화'보다 더 확실하고 설득력 있는 성격의 진수를 제시한다.

로버트 맥기는 '성격육화(Characterization)란 등장인물을 자세히 들여다보면 알 수 있는 인간의 관찰 가능한 모든 측면을 말한다. 이러한 특성들을 한데 모아보면 개인의 독특함이 드러난다. 이들의 유전적 특성과 축적된 경험의 결과물의 집합을 인물육화라고 한다.'

'그러나 이것은 성격과는 다르다. 진정한 성격(True Character)은 인물이 압력에 직면해서 행하는 선택을 통해서 밝혀진다. ……위험 요소가 없는 상태의 선택은 의미가 없다. ……거짓말을 하면 목숨을 구할 수 있는 상황에서 진실을 말한다면 정직함이 그의 성격의 핵심이다. ……인물묘사와 성격이 일치할 때 인물의 역할은 반복적이고 예측 가능한 행동을 열거하는 것에 불과하다. ……인물육화와 상반되는 진정한 성격의 발현(character Reveiation)은 뛰어난 이야기의 근본이 된다. ……전개과정을 통해 좋든 나쁘든 인물의 내적 본성을 변화(changes)시키고 굴곡(arcs)을 주기도 해야 한다.'

인물특징이나 인물육화는 겉으로 보면 다 드러나는 외양일 뿐 진정한 성격은 압력을 가해야 드러나는 인물의 내면이라는 것이다. 인간 성격의 핵심을 더 파고든 것이다.

일상생활에서도 대부분의 사람들은 멋있는 가면을 쓰고 살기 때문에 사람의 진면목을 정확히 파악하기 어렵다. 하지만 극한적인 상황이 일어나면 진짜 본모습의 성격이 드러난다.

인물의 성격육화도 아무리 육화를 잘해도 진정한 인물의 성격을 드러낼 수 없으니 인물에게 어떤 압력이라는 특수조건 앞에 어떤 선택을 하느냐에 따라 성격의 굴곡(Character Arc)이 이루어진다.

그래서 인물묘사(외양)와 성격육화(내면)가 항상 똑같은 인물은 좀 진부하고 따분하지만, 특수상황에서 얼굴과 가슴이 다르고 굴곡과 변화가 있는 인물은 관객에게 매력적으로 다가갈 수 있다.

'성격의 굴곡'을 잘 드러낸 좋은 예를 셰익스피어의 〈햄릿〉에서 볼 수 있다.

햄릿 1막 2장에서 "이 더러운 육신, 허물고 녹아내려 이슬이 되어라"라는 대사로 햄릿은 아버지 장례식에 온 주인공의 단순한 인물묘사로 시작을 한다. 하지만 이야기가 진행되면서 특수한 상황들이 펼쳐지자 곧 외양과 내면이 공존하는 성격의 중심으로 들어가게 된다.

그리고 2막 2장에서는 자기를 마음대로 가지고 놀려고 하는 주변 인물들의 시도에 맞서서 본질과 외양이 서로 다른 대조적 성격이 드러나는 대사로 "나는 북북서의 바람이 불 때만 미친다. 남쪽에서 불면 매와 먹이를 구별할 수 있다."라고 말하며 내면의 본질세계로 들어가면서 다른 사람들을 헷갈리게 하면서도 상대 인물들을 긴장시키고 있다.

그리고 3막 2장에서는 폴로니어스가 와서 '왕비인 그의 어머니가 할 말이 있으니 오라고 한다'고 하자 폴로니어스를 가지고 논다. 그러나 진정한 본성과 지적이고 조심스러운 천성이 드러나서 "잔인하되 불효는 말아야지. 나는 칼 같이 말은 하겠지만 칼을 쓰지는 않겠다. 내 혀와 영혼이 여기서는 위선자이기를……."이라고 말한다.

그리고 3막 3장에서 기도하는 왕을 죽이지 않는다. 기도할 때 죽이면 천당을 가게 되어 복수가 되지 않는다며 "지옥처럼 저주받고 암흑에 들어있을 때!"라고 말한다. 그런 좋은 때를 기다리는 자기 억제의 어려운 선택을 하는 것이다.

작품의 앤딩인 5막 2장에서는 모두가 죽고 나서 마지막으로 죽기 전에 호레이쇼에게 포틴브라스 왕의 선출을 예언하며 젊은 지성이 성숙한 지혜의 경지에 도달하게 되어 "남는 것은 침묵일 뿐!"이라면서 죽는다.[주71]

햄릿은 젊은 한 지성인이라는 단순 인물표현에서 시작해서 특수한 상황들을 겪으며 지혜로 무르익어 성숙의 경지까지 이르는 성격육화와 다섯 가지 성격의 굴곡으로 진정한 성격을 보여주고 있다.

11) 효과적인 인물의 요소

작가는 누구나 효과적이고 재미있는 등장인물을 만들고 싶어한다. 그러나 수학공식

같이 대입만 하면 정답이 나오는 방법은 있을 수 없다. 그렇지만 등장인물이 관객에게 쉽게 다가가서 친밀해지고 '감정이입(empathy)과 동일시(identification)'[주72]를 느끼게 해주는 효과적 인물의 요소를 요약해 볼 수는 있다. 그 요소들을 살펴보기로 하자.

(1) 사람으로서의 느낌

'효과적인 극중 인물은 실제 사람과 같은 느낌(sens of person)을 준다'[주73]

작가가 쓰는 이야기의 필요조건을 맞추기 위해 꿰맞춘 인물이 아닌 현재 어딘가 살고 있을 것 같은 실제 인간을 만들어야 한다. 그게 말같이 쉽지는 않다. 가장 좋은 방법은 실제의 인물을 모델로 삼는 것이다.

KBS 드라마 〈왕룽일가〉에 나오는 노랭이 주인공인 왕룽영감(박인환 분)은 촬영장으로 사용하는 집의 주인 영감님을 모델로 삼았다.

작가와 배우는 촬영 때 그 영감님의 주변을 맴돌며 관찰하여 그의 일거수일투족이 왕룽영감 창조의 밑거름이 되었고 드라마에서 엄청 재미있는 소재가 됐었다.

영감님은 항상 뭔가를 주워서 주머니 속에 넣어 와서 자기의 잡동사니를 넣어두는 창고에 모은다. 창고 안은 주워온 물건들로 꽉 차 있고 창고의 구석에 땅을 파고 소중한 것을 감추어 두는 비밀 금고도 있다. 자식도 필요 없고 건강이 최고라며 뒷곁에는 손수 만든 철봉과 평행봉도 있었다.

어느 날, 밤을 새우며 방에서 촬영을 하고 새벽이 되었는데 밖에서 이상한 소리가 들렸다.

"으쌰! 하나~! 으쌰! 두울~!"

문을 여니 마당에서 영감님이 허리돌리기 운동기구를 돌리고 있었다. 그 운동기구는 철사줄 끝에 돌을 메단 손수 만든 것이었다.

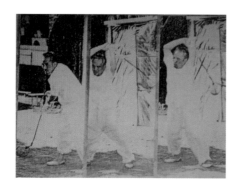

〈왕룽일가〉 현장에서 얻은 아이디어(박인환)

운동기구점에 가서 사야 할 '허리돌리기 운동기구'를 직접 만들어 쓰는 그 노랭이 근성이라니…… 모두가 배꼽을 잡고 웃었다.

다음 주 작품에 왕룽영감을 연기한 박인환씨에게 그 모습을 그대로 따라하게 하는 장면을 삽입해 넣었고 시청자들은 포복절도했다.

이후에도 몸에 밴 근검절약의 노랭이 근성에서 나온 그의 모든 행동들은 드라마의 소재가 되었고 시청자들이 혹할 수 있는 살아있는 인물로 많은 각광을 받을 수 있었다.[주74]

(2) 신뢰도

'스토리의 신뢰도는 등장하는 인물의 신뢰성 있는 행동에 의존한다. …… 신뢰도는 극중인물들이 우리가 보기에 적합한 깊이와 통찰력을 갖고 반응하는 것을 의미한다.'[주75]

인물은 믿을 수 있어야 한다. 이야기를 믿게 하는 것은 인물이 믿을 수 있을 때이다. 등장인물에 믿음이 안 가면 시청자는 이야기에 빨려들지 않는다. 인물에 신뢰도가 없으면 시청자들과 감정과 느낌을 함께 할 수 없다. 인물이 그의 상황을 정서적 진실로 전달하지 못하면 이해는 할 수 있지만 느낌을 함께 할 수는 없다. 그러면 감정이입이 안되고 주인공이 나와 같다는 자기 동일화가 이뤄지지 않아서 그런 인물이 나오는 드라마에는 끌려들지 않는다.

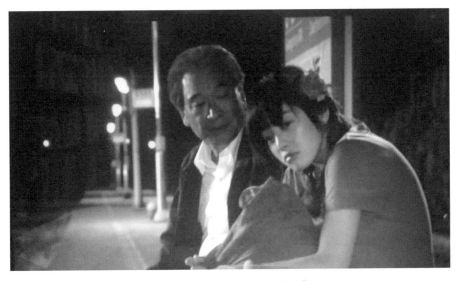

〈아버지 당신의 자리〉 (이순재, 황보라)

SBS 특집드라마 〈아버지 당신의 자리〉의 아버지 이성복(이순재 분)은 곧 없어질 위기에 처한 낡은 간이역의 늙은 역무원이다.

내일은 없어지더라도 오늘 여기서 타고 내리는 한 사람의 승객이 있다면 그들을 위해 역사를 쓸고 닦으며 묵묵히 자기의 소임을 다하는 우직한 역무원이다.

역사 안에서 한가로운 시간에는 어머니를 잃고 정신을 놓아버린 미친 처녀의 말상대가 되어주기도 하고, 갈 곳 없어 역사 안 벤치에 누워 자는 할머니를 걱정해 주기도 하면서 누가 뭐래도 자기만의 삶을 위해서 순리를 따르며 외곬으로 살아가는 그의 삶의 태도에서 시청자들은 인간으로서의 든든한 신뢰를 느끼게 된다. (주76)

(3) 모호성

'효과적인 등장인물들은 어느 정도의 모호함을 지닌다.'(주77)

등장인물을 만들 때는 어느 정도의 신비함과 모호함이 필요하다. 뭔가 모르는 부분이 아직도 남아 있다는 신비감과 미스터리적 느낌이 있을 때 인물에 대한 궁금증과 여유를 느끼게 해준다. 인물의 모든 것을 다 까발리기보다는 드러내지 않고 감추어진 게 있는 은근함이 필요하다.

〈8 1/2〉의 구이도, 〈시민케인〉의 케인 같은 인물이 신비스러운 모호성을 갖

〈아까딴유〉 (장민호, 윤여정, 정성모)

고 있다.

SBS 특집드라마 〈아까딴유〉의 송노인(장민호 분)의 치매 행위 중 한 가지의 예를 들어보자.

돌아가는 세탁기 속에 연탄재를 던지는 그의 행위는 세탁기 속에서 돌아가는 세탁물이 달려오는 차 바퀴로 보이고 막내아들이 그 차에 치이지 않게 하기 위해 굴러오는 차 바퀴 앞에 돌을 집어넣던 기억 속 행위의 재현이다. 계속 일어나고 있는 그의 이상한 치매 행위는 강하게 각인 되어있는 그만이 알고 있는 기억의 무의식적인 돌출로서 나름의 묘한 모호성으로 끌림을 느끼게 해준다. [주78]

(4) 정당성

'드라마에서 모든 등장인물들은 신이 보기에도 옳은 편에 있어야 한다.'[주79]

도덕적은 아니더라도 심리적으로만이라도 정당해야 한다는 것이다. 인물의 목적을 작가가 정확히 알아야 정당화시킬 수 있다.

특히 악당이 필요할 때 악당을 보기 싫은 나쁜 사람으로 만들면 안 된다. 단순한 반대자로서의 역할 만이 아닌 그 나름 존재의 정당성이 있는 매력 있는 악당이어야 한다.

악한 역할과 인간적 정서를 동시에 가져야 한다. 훌륭한 악역은 주인공을 돋보이게 하고 매력적인 악역이 없는 드라마는 재미가 없다. 샤일록의 수전노 성향 속에도 인간적 면모가 있다.

"유대인은 눈도 없는가? 바늘로 찌르면 피도 흐르지 않는가? 독을 먹어도 죽지 않는가? 부당하게 취급해도 복수하지 말란 법이 있는가?"

샤일록의 이 대사 속에는 주워진 상황의 부당성과 그의 정당성이 선명하게 드러난다. 이야고와 샬리에르, 크로그스타드도 정당성이 있는 악당들이다.

〈왕룽일가〉 쿠웨이트박(최주봉)

KBS 드라마 〈왕룽일가〉에서 쿠웨이트박(최주봉 분)은 바깥에서는 꽃제비이

지만 마을의 막걸리집 아줌마 은실네(박혜숙 분)에게는 진실한 사랑을 보낸다.

　　함께 예술을 한 후에 밤늦게 헤어지면서 은실네가 자고 가라고 하는 장면에서 쿠웨이트박의 진정성 있는 모습을 보자.

쿠웨이트박　　：밥은 열 군데서 먹어두 잠은 한 군데서 자랬어요.

은실네　　　　：(끄덕인다)

쿠웨이트박　　：아쉽고 보고 싶으면 이따 꿈길로 나오세요. 나두 누님 만나러
　　　　　　　　꿈길로 나갈 테니까요.

은실네　　　　：그러믄 되겠네.

쿠웨이트박　　：그럼 약속해요, 누님.(손가락 내밀고)

은실네　　　　：그려. 약속혀야지.(손가락 건다)

쿠웨이트박　　：이따 봐유, 꿈속에서……

은실네　　　　：그려, 꼭 나와야 혀.

쿠웨이트박　　：사랑해선 안 될 사람을 사랑하는 죄이라서~(노래하며 간다)

은실네　　　　：(노래하며 가는 쿠웨이트박을 보는 은실네는 행복에 젖는다.)(주80)

　　이런 모습을 가진 쿠웨이트박은 코믹하면서도 진정성이 있는 존재의 정당성과 매력을 가진 인물로서 시청자들의 호응과 큰 사랑을 받았다.

(5) 동기부여

　　'등장인물의 액션에는 적절한 동기가 있다. 인물의 목표와 행동 뒷면에는 이치에 맞고 의미 있는 '왜?'라는 것이 있다.'(주81)

　　모든 인물의 행위에는 적절한 동기가 있게 마련이다.

　　등장인물의 심리분석으로 동기가 부여되고 '~하기 위해서'라는 목표가 정해지면 목표 뒤에 있는 구체적 깊은 동기가 당위성을 만든다. '등장인물의 깊은 동기를 조사하려면 작가는 자신과의 내적 대화를 활용할 수 있다.'(주82)

　　어떤 여자가 자기에게 성적 관심을 보이는 남자에게 지나치게 화를 낸다. 왜 그런가? 남자는 내적 대화를 한다.

"예의가 없어서 그런가?"

"아니다, 다른 무엇이 있어."

"그게 뭔데?"

"깊은 다른 이유가 있을 것 같아."

"어떤 깊은 이유?"

"만약 그녀는 현재 남성세계에서 경쟁 중이고 성적편견의 희생자라면? 그래서 부당한 남성과 맞서기 위해서~."

"그래, 말 되네!"

이렇게 작가는 등장인물의 내적 대화를 통해 깊은 동기를 만들어 줄 때 그 인물의 행동에 당위성이 생길 수 있다.

(6) 독창성과 꼬리표

효과적인 등장인물은 자신만의 개성을 지닌 독특한 인물이어야 한다.

'인물의 개별화 방법으로 독특한 버릇, 몸짓, 행동, 말투 등의 구체적 특징으로 꼬리표(tags)를 붙이는 것이다.'(주83)

〈화려한 시절〉 두부 장사하는 모습(박원숙, 김영옥)

다른 인물과 구별되는 자기만의 고유한 특성을 드러내는 독창성과 그 인물만의 전매특허품으로서의 꼬리표를 가지고 있을 때 그 인물은 효과적인 등장인물이 될 수 있다.

　　채플린의 걸음걸이, 지팡이, 모자, 코트는 그 만의 전매특허품이다. 콜롬보의 "오! 하나만 더!(oh, just one more thing……)"도 아주 좋은 꼬리표이다.

　　SBS 드라마 〈화려한 시절〉에서 며느리와 함께 두부장사로 집안을 이끌어 가는 할머니(김영옥 분)는 두부 리어카를 끌면서 두부를 팔러 다닌다. 며느리(박원숙 분)는 애잔하고 부탁하는 쪼의 "두부 사려~"하는데 할머니는 "두부, 사!"하고 "사"에 방점을 두고 명령 쪼로 호령을 한다.

　　이 두부는 맛이 있고 좋은 두부인데 안 사면 니들 손해니 알아서 사 가라는 투다. 이 자신 있고 당당한 할머니의 대사 한마디는 그녀의 성격을 잘 드러내 주는 전매특허의 꼬리표로서 시청자들을 항상 즐겁게 해주었다.^(주84)

　　드라마 〈왕룡일가〉에서 쿠웨이트박(최주봉 분)은 은실네(박혜숙 분)에게 딸의 취직자리도 추천해 주고 자기가 감독하는 공사장 함바집을 하게 해주고 사교춤도 가르쳐 줬다.

　　은실네가 은근히 물어본다.

〈왕룡일가〉 예술(?)하는 쿠웨이트박과 은실네(최주봉, 박혜숙)

은실네 : 동상, 거시기 뭐냐, 카바렌가 뭔가 하는디가 춤추는 데라믄서?

쿠웨이트박 : (미소)그런데요?

은실네 : 춤을 배우믄 카바렌가 하는디 가서 실습인가 뭔가 혀야
 한다믄서?

쿠웨이트박 : (의아하게 본다)

은실네 : (민망하다)

쿠웨이트박 : 누님한테 배 드린 건 요상한 여자 남자들이 끼고 돌아가는 땐스가
 아니라 이겁니다. 어디까지나 예술이다 이겁니다!

은실네 : 알지, 알구말구! 동상도 딴 년 허구 그런데 가면 안 되어.

쿠웨이트박 : 물론이죠, 누님이 만약 다른 남자하구 그런델 가면 저 하구는 끌장
 이다 이겁니다.

은실네 : 누이허구 동상 새에 뭔 끌장이랴?

쿠웨이트박 : 그래도 전 우리 사이가 종말이 올까 봐 에미 잃은 어린 사슴처럼
 떨고 있는 걸요.

은실네 : 안심하라니께.

쿠웨이트박 : (깊은 한숨)

은실네 : 그러믄 말여, 동상하고 나하구 거시기 카바레 가서 예술하믄 되잖여?

〈왕룽일가〉 쿠웨이트박의 은실네 유혹장면(최주봉, 박혜숙)

쿠웨이트박	: (본다)
은실네	: 동상이 그렇게 보니께 내 얼굴이 난로가 되잖여.
쿠웨이트박	: (미소)누님하구 예술하자면 가야죠.
은실네	: (좋아서)참말이여?(주85)

자기가 가르쳐 준 춤은 저속한 춤이 아니고 예술인 것을 인정하면 은실네와 그 예술을 하겠다는 자기 나름의 주장은 코믹하면서도 정당성이 있다. 이 '예술'이란 단어는 그 당시 시청자들에게 사교춤의 또 다른 재미있는 용어로 '쿠웨이트박'의 성격을 잘 나타내는 꼬리표로서 각광을 받았다.

그리고 SBS 드라마 〈구하리의 전쟁〉에서 또 다른 예를 보자. 전쟁으로 모든 마을 사람들이 피난을 가게 된다. 마을 애들도 같이 피난을 가는데 적의 비행기 공습으로 어른들과 헤어지게 된다. 갈 길을 잃어버린 아이들은 다시 마을로 돌아와서 그들끼리 살고 있다. 이때 치매에 걸려 피난을 떠나지 못한 노인(이일웅 분)이 방문을 열면서 하는 말이 "배고파, 밥줘!"다.

이 작품에서 유일한 그의 대사인 "배고파, 밥줘!"는 전쟁 중에 휩쓸린 사람들의 배고픈 삶의 단면을 나타내 주는 태그였다. (주86)

〈구하리의 전쟁〉 "배고파, 밥 줘."(이일웅)

12) 비효과적인 인물의 문제점

초보 작가가 드라마를 쓰면서 실수하는 문제점은 작가가 하고 싶은 스토리와 인물을 대충 만들어 놓고는, 인물과 상관없이 스토리에 맞춰서 작가가 하고 싶은 대사를 쓰고, 등장인물에게 작가가 원하는 행동을 하게 만드는 것이다. 그렇게 되면 인물의 성격에 맞는 대사나 그 상황에 맞는 행동이 아니라 정해진 스토리를 위해서 설명하는 역할의 인물이 되어버린다.

등장인물의 필요가 아닌 작가의 필요에 따라 대사와 상황을 억지로 만들어 낸다는 것이다. 그래서 작가는 프로크루스테스가 되어 등장인물을 자기가 정해 놓은 스토리에 따라서 늘리기도 하고 자르기도 하여 결국은 죽은 인물로 만든다.

물론 효과적인 인물을 한 마디로 명쾌하게 제시할 수 없듯이 비효과적인 인물의 문제점도 공식으로 제시할 수는 없지만 많은 작품들 속에서 도출해낸 문제점을 살펴보자.

〈시나리오 기본정석〉의 저자인 아라이 하지매는 다음과 같이 9가지로 분류했다.

'인물 소개가 부족한 것, 성격의 분열, 유형적인 성격, 독백이나 방백에 의한 묘사, 무성격 인물, 무감정 인물, 인물관계의 불명확, 인물 비중의 문제, 극의 진행자.'(주87)

그 핵심을 정리해 보면 다음과 같다.

(1) 인물 소개와 인물관계

이야기가 헷갈리는 경우의 원인으로는 인물 소개가 부족하고 인물관계가 모호하기 때문이다. 인물 소개와 상호관계는 드라마의 설정(set up) 부분에서 작가가 해야 할 가장 중요한 일이다.

주인공이 누구고 중심인물은 누구고 그들의 목적과 추구하는 것이 명확히 설정되어야 드라마가 앞으로 나갈 수 있다.

인물에게 지금 일어나고 있는 일의 핵심과 방향이 정확하지 않아서 이 씬이 왜 필요한지, 주인공이 무엇을 원하는지, 왜 원하는지 그 목표설정과 그 필요를 분명하게 인물 소개와 인물관계를 통해 밝혀줘야 한다.

(2) 인물의 성격분열

'감정은 다를 수 있어도 성격이 달라져서는 안 된다.'(주88)

드라마에서는 성격의 통일을 필요로 한다. 같은 상황에서 인물이 앞뒤가 다르게 말하고 행동한다면 그 인물은 성격 분열자임을 나타내는 것이다.

타고난 자기의 성격과 전혀 다른 언행을 하려면 납득할 만한 과정이 있어야 한다. 인물의 성장과 성격 분열을 혼돈해서는 안 된다. 인물의 성장이란 그 인물이 드라마 진행 과정 중의 절정에서 발견과 깨달음으로 확실한 인식변화가 생겨서 인물이 새롭게 변화하는 것이고, 이유 없이 앞 대사와 뒷 대사가 다르고 앞부분의 행동과 뒷부분의 행동이 달라지고 성격의 통일성이 없어지면 그것은 인물의 관통성이 없는 성격 분열인 것이다.

(3) 유형적 인물

'유형적인 인물이란 틀에 박힌 사람이다. ……작가가 잘 알지 못하면 유형적으로 된다.'(주89)

'정형화된 -과도하게 단순하고 단면적이며 지배적 특징으로 묘사된-등장인물의 창조는 쉽고 유혹적이다. ……상투적 인물은 진부한 내용의 산물이다.'(주90)

성격에 뚜렷한 개성이 없고 틀에 박힌 인물을 정형화된 인물, 상투적 인물(stock character), 혹은 유형적 인물이라고 말한다.

작가가 유형적 인물을 그릴 때는 인간관찰을 철저히 하지 않아서 그 인물을 작가도 분명히 모르기 때문이다. 작가가 디테일을 파악하지 못했을 때 항상 봐왔던 유형적인 인물을 모방할 수밖에 없다. 그런 인물을 만들기는 쉽지만, 시청자의 입장에서는 비슷하고 많이 보아 왔던 지겨운 성격과 이야기를 또 보라고 강요당하는 셈이다.

(4) 무성격 인물

'본래부터 단지 스토리를 말하기 위해 등장한 인물이다.'(주91)

일일드라마의 한 장면에서 작가의 의도를 설명하려고 식탁에 둘러앉아 식사하는 가족들에게 대사를 나눠 주는 식이다. 자기의 성격이 없으므로 작가의 이야기를 위해 끌려다니는 인물이다.

작가가 하고 싶은 얘기를 몇 사람에게 나눠줄 때 무성격 인물이 된다. 인물에게 독특한 상황을 제시해 주어야 인물에게 성격이 나타나는데 작가가 처음부터 인물의 목적과 역할을 구체적으로 설정하지 않았을 때 생기는 인물이다. 필요할 경우에 맞춰서 쉽게 끌어다 쓰려고 준비해 둔 1회용 인물도 무성격 인물이어서는 안된다. 대사 없이 잠깐 지나가는 엑스트라는 무성격 인물이다.

(5) 무감정 인물

사람은 감정이 없으면 정확한 행동을 할 수 없다. 사람의 모든 행동은 감정으로 비롯된다. 연기의 과정에는 생각하는(thinking) 과정, 느끼는(feeling) 과정, 행동하는(doing) 과정이 있다.

초보 연기자들은 무조건 대사만 외워서 연기를 시도하기 때문에 억지스럽다. 정확하게 상황을 생각하고 절실하게 느끼면 연기는 저절로 나온다.

초보 작가들도 단지 이야기를 끌고 가기 위해서 감정이 없는 설명대사를 인물들에게 나눠준다. 이런 대사는 무감정 인물을 만들 수밖에 없다. 결국 전체적인 스토리 진행만을 위한 무감정 인물은 역시 무성격 인물이다.

이제 성격에 대한 이 장을 마무리해야 한다. 이 장에서 처음의 질문이었던 '구성이 중요한가? 성격이 중요한가?'라는 질문은 결론도 없이 계속되고 있는데 마치 '닭이 먼저냐? 달걀이 먼저냐?'라는 질문과 같다. 사실 질문 그 자체에 문제가 있다.

'구조와 인물의 성격 중 어느 것이 더 중요한가 하는 질문은 성립되지 않는다. 구조가 등장인물의 성격이고 등장인물의 성격이 구조이기 때문이다. ……이야기의 구조와 인물 성격은 두 개의 관점에서 바라본 하나의 현상이다.'[주92]

성격은 원인이고 구성은 결과이기 때문에 '원인이 중요하냐, 결과가 중요하냐,'라는 질문처럼 논쟁용이고 소비적인 질문은 없다. 하나가 없으면 다른 하나가 있을 수 없는 것으로, 성격이 바뀌면 구성도 바뀌고 구성이 바뀌면 성격도 바뀌어야 한다. 그 둘은 둘이면서 하나이니 이것이 성격과 구성 간의 역학관계이다.

그리고 잊지 말아야 할 것은 성격에는 뚜렷한 개성이 있어야 하지만 드라마에서 성격은 발전하고 성장해야 한다는 것이다.

개성이 있는 것과 성장한다는 것은 둘 다 필요하다. 주인공이 처음부터 끝까지 성장하지 않고 똑같다는 것은 이야기에 발전이 없다는 것과 같다. 작품의 절정부분에서 주인공의 발견이나 인식을 통해서 인물의 분열이 아닌 인물의 성장이 꼭 필요하다. 그래서 결국 이 성장의 과정은 변증법을 통해 이뤄지고 이 변증법이 바로 '가능한 불가능'인 것이다.

5장
갈등

1. 갈등의 근원

많은 드라마에서 악쓰고 욕하고 따귀치고 물어뜯고 머리채 잡고 늘어지는 극악스런 외적 행동을 하는 것이 갈등이라고 생각하는 것 같다.

드라마를 보노라면 참 안쓰럽고 낯 뜨겁고 안타까울 때가 많다. 드라마에서 필요한 갈등은 외적인 갈등만이 아니고 내적이고 조용한 속에서도 쌓아 올라갈 수 있는 극적(劇的) 갈등이다.

효과적인 갈등을 만들기 위해서는 행동(action-正)과 반응(reaction-反)을 주고받다가 새 행동(new action-合)을 만들어 내는 변증법적인 극적(dramatic-劇的) 행위가 필요하다. 끝까지 평행으로 치닫는 외형적이고 시끄럽고 억지스러운 갈등이 아닌 내적이고 실질적인 갈등의 본질에 대해서 알아보자.

1) 인간 조건과 변증법으로서 갈등

드라마의 기본요소는 행위(action)이다. 사람이 걷고 새가 날고 바람이 불고 비가 오고 불이 타고 하는 모든 생명과 자연의 현상이 행위이다. 바람은 추위와 더위, 공기의 대량 확장과 수축 현상으로 이뤄졌고 비는 태양과 바다, 기후와 기온의 충돌의 산물이다.

원시인들이 동물을 죽이는 것은 죽이지 않으면 내가 죽어야 하는 인간의 조건 때문이다.

결국 '행위는 그 자체에서 나오지 않고 자기 이외의 것으로부터 나온다. ……모든 행위는 나 이외의 다른 조건의 결과에서 나오고 고립된 형태로 존재하는 행위는 없다'(주93)

살아남기 위해 자기방어를 해야 하고, 굶어 죽지 않기 위해 땀 흘려 일해야 하고, 나도 모르게 졸지에 죽지 않기 위해 자연의 재앙을 피해가며 살아야 한다. 태초부터 이렇게 인간들이 가진 모든 내외적 조건과 자기 자신의 모순으로 갈등이 시작되었고 인간이 있는 곳에는 갈등이 상존할 수밖에 없다.

탄생에서 죽음에 이르는 인간 삶의 모든 현상이 갈등이다. 자연계도 마찬가지다. 상반된 것이 부딪치면 갈등이 생긴다.

하나의 행위(action)가 작용해서 반응(reaction)을 불러오고 그 사이에서 갈등과 충돌이 생겨서 새로운 행위(new action)가 만들어지는 이 변증법적인 구조 속의 핵심 요소가 갈등이다.

좋아하고 싫어하고, 미워하고 사랑하고, 공격하고 반격하는 인간의 삶 그 자체가 갈등인 것이다.

그러나 우리 주변에서 흔히 볼 수 있는 적대시하고 욕하고 물고 뜯으며 끝없이 몰고 가는 이런 표피적이고 일차원적인 갈등에는 파괴만 있을 뿐이고 발전과 성장은 없다. 어쩌면 우리 사회가 안고 있는 가장 치명적인 치부 중 하나이다.

갈등은 당연히 어디서든 존재해야 하는데 문제는 법증법이 없다는 것이다. 변증법이 없는 조직이나 사회나 국가는 정(正)과 반(反)의 부딪침만 계속되고 합(合)은 없으므로 멸망으로 가는 영원한 싸움만 있을 뿐이다.

모든 자연 현상은 공격과 반격의 토대에서 자라며 모순되고 상반된 것이 부딪칠 때 필연적으로 갈등이 발생한다.

대기 중의 찬 공기와 더운 공기가 부딪쳐서 찬 공기도 더운 공기도 아닌 천둥 번개를 만든다. 그래서 자연과 인간의 법칙인 변증법에는 정(正, These)과 반(反, Antithese)이 부딪치는 그 원인으로 인해서 정도 아니고 반도 아닌 그 결과로서의 새로운 합(合, Synthese)이 만들어지니 이 변증법적 구조 속에 드라마의 갈등이 있다.

그래서 정과 반이 부딪쳐서 정이 되거나 반이 되어서는 변증법적인 갈등이 아니고, 정도 아니고 반도 아닌 더 좋은 합이 되어야 변증법적인 갈등이다.

이 변증법적 갈등 속에 인간 삶의 발전이 있다. 그래서 인간의 바람직한 삶은 정이 이겨도 안 되고 반이 이겨도 안 된다. 한쪽이 이기고 한쪽이 지는 승패가 아니고 둘이 합쳐서 정도 아니고 반도 아닌 융합된 더 좋은 새로운 하나가 창출되어야 한다.

이 시대를 살아가는 우리 일상의 삶도 정치도 사회도 문화도 변증법으로서의 갈등이 꼭 필요한 이유이다.

2) 인과율적인 갈등

드라마의 핵심적 요소는 갈등이다.

'스토리는 주인공의 성취욕과 장애물 사이의 경쟁을 그리는 것이다. ……갈등은 스토리를 전진시키는 엔진이다. 스토리에 에너지를 주고 움직이도록 만드는 것이 갈등이다. ……성취하기 어려운 것을 성취하려고 하는 인물로부터 창출되는 것이다.'[주94]

주인공이 이루기 힘든 목적을 성취하려고 행동하고, 그 행동을 방해하는 적대자와 장애물로 인해 갈등이 생긴다. 이 갈등 속에 있는 모순과 투쟁의 행동으로 드라마는 발전한다.

결국 드라마는 행동에서 비롯되는데 행동은 인물의 성격에서 비롯되고, 갈등은 인물

성격의 모순에서 비롯되며, 구성은 인물 갈등의 변증법적 총체이다.

드라마의 핵심 요소가 갈등이지만 인물들에게 어떤 갈등이, 언제, 왜, 어떻게 일어나는지 합리적으로 보여 줘야 한다. 충격적, 극단적인 것만으로 갈등을 일으킬 때 피상적, 인위적, 전형적인 갈등만을 만들게 된다. 조용하고 일상적인 것 속에서도 성취하기 어려운 것을 추구하는 인물에서 내면적, 실질적, 원형적인 갈등이 잘 만들어질 수 있다.

영화 〈카사블랑카〉의 릭은 중립을 지키고 아무것도 하지 않으려는 그의 추구가 엄청난 갈등을 불러일으킨다.

〈오즈의 마법사〉의 도로시는 처음에 있었던 그곳으로 되돌아가려는 조용한 그녀의 소망이 갈등의 요소가 되어 영화를 강한 힘으로 이끌고 나간다.

결국 인과율적인 갈등이란 보여주기 위한 의도로 외적 육체적 행동만으로는 만들어지는 게 아니다. 인물의 절실한 목표가 정확히 있고 그 목표와 상반되는 것과의 충돌이 원인이 되고 그 결과로서 갈등은 저절로 만들어져야 한다.

3) 갈등의 2가지 의미

갈등에는 적대적 갈등(opposing conflict)과 애초의 갈등(initial conflict)이 있다.

(1) 적대적 갈등

적대적 갈등은 형식적인 갈등으로서 스토리의 발전 속에 드러나는 '대립 쌍처럼 보이는 갈등'(주95)이다.

'대립 쌍처럼 보이는 갈등'을 연극과 영화와 드라마를 통해서 찾아보자. 몇 가지의 예를 살펴보자.

사람과 사람의 갈등으로는 전직 보안관과 인디언들의 갈등인 영화 〈수색자〉, 사람과 사회의 갈등으로서는 한 여자 안티고네와 한 나라를 대표하는 크레온의 갈등인 희곡 〈안티고네〉, 흑인 형사와 인종 편견자들의 갈등인 영화 〈밤의 열기 속으로〉가 있고, 사람과 자연의 갈등으로는 사람과 상어의 갈등인 영화 〈조스〉, 한 늙은 어부와 바다 속의 큰 고기와 상어 떼의 갈등인 영화 〈노인과 바다〉가 있고, 자기 자신과의 갈등으로서 주인공 구이도의 예술적 가치를 다룬 영화 〈8 1/2〉 등이 있다.

SBS 드라마 〈그대는 이 세상〉은 개인(아버지)과 사회(인쇄업체들)의 갈등이 가정 속의 두 인물의 갈등으로 전환되어서 나타나는 경우이다. 이 드라마는 활판인

〈그대는 이 세상〉 아버지와 아들의 갈등(신구, 권혜효)

쇄를 고집하는 개인인 아버지(신구 분)를 상대로 활판인쇄는 이 시대에 뒤떨어진다는 사회의 통념을 대표하는 아들(권혜효 분)과의 첨예한 갈등으로 시작되고 있다.

아버지 동만이 수많은 인쇄업체들과 싸울 수 없기 때문에 많은 인쇄업체들과 같은 생각을 가진 개인인 아들 영태와 벌이는 사람과 사람의 갈등으로 전환되어서 나타나고 있다.(주96)

(2) 애초의 갈등

애초의 갈등은 내용적인 갈등으로서 '스토리를 시작하는 최초의 갈등, 초반부에 해결을 필요로 하는 특정한 상황이 있는…… 해결해야 할 갈등으로 보충되어야 할 부족함, 해결해야 될 문제, 극복해야 할 장애물, 바로 잡아야 할 불균형, 결정이나 선택 등이다'(주97)

드라마나 영화가 시작되면서 주인공이 가지고 있는 당면한 문제를 꼭 해결해야 할 필요가 있는 절실한 갈등으로서 '~하기 위해서'라는 주인공의 초목표(super objective)가 있는 근원적인 갈등이다.

〈조스〉가 단순한 인간 대 상어의 갈등을 넘어서 휴양지 바닷가에서 사람들이 상어에게 계속 물려 죽으므로 '상어를 죽이기 위하여'라는 확실한 초목표가 정해지면 훨씬 더 역동성을 지닌 애초의 갈등이 된다.

4) 사이 좋은 갈등과 익살스런 갈등

갈등이 항상 투쟁만은 아니다. 아주 사이 좋은 갈등도 있고 희극 속의 익살스런 갈등도 있다.

오즈 야스로 감독의 〈동경 이야기〉에는 시아버지와 며느리의 사이좋은 갈등이 있다. 시아버지 슈키시(루 치슈 분)는 아들도 없이 혼자 사는 며느리 노리꼬(하라 세츠코 분)를 재혼시키려 하고 며느리는 늙어서 혼자가 되신 시아버지를 두고 재혼할 수 없어서 서로 갈등한다. 시아버지는 젊은 며느리를 재혼시키기 위해서, 그리고 며느리는 늙은 시아버지를 돌봐 주기 위해서라는 두 사람의 초목표로 인해 생기는 조용하고 인간애적인 갈등인 것이다. (주98)

드라마 〈왕룽일가〉에서 아버지 왕룽(박인환 분)과 아내 오란(김영옥 분)과 딸 미애(배종옥 분) 사이의 익살스런 갈등을 보자.

부부싸움으로 오란의 코가 부러져서 오란이 병원에 입원하자 노랭이 영감은 치료비가 아까워서 집으로 오라고 하지만 오란은 거부한다. 그 와중에 왕룽이 문산댁의 출장식사 시중을 받으며 호강을 하는 걸 미애가 보지만 모른척 한다. 미애는 아버지 편을 들면서 슬며시 협박하여 병원비를 받아서 오란이 귀가한다.

〈왕룽일가〉 아버지와 어머니, 딸 사이의 익살스런 갈등(박인환, 배종옥, 김영옥)

미애 : 아부지, 전기값 나오는데 형광등 안 꺼요?

왕룽 : 그깐 전기값 얼마나 나온다구.

미애 : 햐! 울아부지 언제 이렇게 변했지?

왕룽 : 내가 이래뵈두 주먹질 한 번에 이천오백만원 쓴 사람이여.

오란 : 허이구, 자랑이유.

왕룽 : 자랑이지, 조선 천지에 낼 모래 환갑상 받을 여편네 이뻐지라구 코 세워주는
 사람 봤어?

미애 : 근대, 이상하네. 아부지?

왕룽 : 뭐가?

미애 : 엄마 병원비하구 아파트 다 합쳐봐야 이천만원 안 되는데?

왕룽 : (벌컥)뭐여?

미애 : 울 아부지가 오백만원을 어디다 쓰셨을까?

왕룽 : 싱거터진 소리 그만하고 니 방에 가 자!

미애 : (팔 잡으며) 아부지.

왕룽 : 얘가 왜 이래?

미애 : 우리도 저 고물테레비 버리고 칼라테레비 사요.

왕룽 : 멀쩡한 테레비를 왜 버려!

미애 : 오늘 밤 꿈에 그 여자나 만나서 사 달라구 그럴까?

오란 : 그게 뭔 소리여?

미애 : 아부지가요, 엄마 고생하신다고 칼라테레비 냉장고 세탁기 가스레인지 다
 사주신대요.

오란 : 정말이유. 영감?

왕룽 : 헤헤헴!

미애 : 아부지이!

왕룽 : 으음! 뭐 사줘야 된다믄 사줘야지.

오란 : 하이구. 증말이슈?

왕룽 : 자리나 깔어!

오란 : 암, 깔아드려야쥬.[주99]

5) 갈등의 양상

레이조스 에그리의 〈희곡작법〉을 위주로 세밀하게 갈등에 대해서 탐구해 보자.

작가들이 작품 속에서 만드는 갈등은 헤아릴 수 없이 많지만, 갈등의 모습을 살펴보면 갈등의 양상에는 세 가지가 있다. 고여 있는 갈등과 뛰는 갈등과 상승하는 갈등이 그것이다.

(1) 고여 있는 갈등

고여 있다는 것은 움직이지 않는다는 것인데 자연계에는 움직이지 않는 것은 없다. 움직이지 않으면 갈등은 없다.

갈등은 주제에서 나오고 주제는 인물의 목표에서 나오고 이 목표가 장애요소와 모순으로 충돌할 때 갈등이 생기는데 목표가 불분명 하면 갈등이 생길 수 없다.

주인공이 '아무것도 원하지 않거나 자신이 뭘 원하는지 모르는 인물'일 때 드라마는 앞으로 나가지 못하고 고여 있게 된다.(주100)

극중 인물이 확실히 원하는 게 없어서 무엇을 해야 할지 모르고 그냥 가만히 있기만 한다면 그것이 고여 있는 상태에 있는 것이다. 등장인물이 밀고 나갈 힘을 갖지 못할 때 고여 있는 갈등을 만든다.

만약 한 소극적 남자가 여자와 만날 약속을 해 놓고도 입고 갈 양복이 없고 살 돈도 없어서 혼자 고민하다가 나는 아직 여자를 사랑할 때가 아니라고 생각하고 약속장소에 안 나가고 여자를 포기한다면 이런 경우가 고여 있는 갈등상태이다.

이런 소극적인 남자가 주인공이면 이야기는 진전되지 않고 계속 제자리에서 맴도는 고여 있는 갈등(static conflict)이 된다.

여기 서로 마음에 있으면서도 사랑이 진전되지 않는 한 쌍의 남녀가 있다.

A : 나 사랑해?

B : 모르겠어.

A : 마음을 정할 수 없어?

B : 정하게 될 거야.

A : 언제?

B : 곧.

A : 곧 언제?

B : 글쎄 모르겠어.

A : 내가 도울 수 있어.

B : 어떻게?

A : 키스하면 돼.

B : 약혼 때까지는 안돼.

A : 그럼 니가 날 사랑하는 걸 어떻게 알지?

B : 너랑 있으면 즐겁다면.

A : 지금 즐거워?

B : 아직 모르겠어.

A : 그럼 뭐야?

B : 시간이 지나면 즐거울 거야.

A : 얼마나 지나야 돼?

B : 그걸 내가 어떻게 알아.(주101)

 위의 대사는 계속 제자리에서 맴돈다. 사실 일상대화에서는 있을 수도 있는 일이다. 그러나 드라마의 대사는 갈등을 통해서 발전해야 한다. 끝없는 일상대사의 나열은 아무 변화도 일으키지 않는다.

 갈등은 있으나 계속 같은 수위에 머물고 있어서 주고받으며 상승하는 비트(beat)의 발전이 없고 그래서 두 사람의 관계의 발전이 없다. 그 이유는 둘 다 확신과 결단이 없고 행동을 유보하는 비슷한 유형의 인물이기 때문이다. 남자는 방임의 상태로 일관하고 여자는 자신 없는 상태에서 시작해서 끝까지 자신 없는 상태로 머문다.

 이 두 인물은 고여 있는 인물의 전형적인 예다.

 인물은 변화하고 성장해야 한다. 그런데 어떻게 성장하는가? 고결한 인물을 흉칙한 인물로 변하게 하고 싶다면 어떻게 해야 할까? 레이조스 에그리의 변화 단계를 살펴보자.

 ① 고결한 상태 - 정숙한 단계

 ② 욕구불만 상태 - 정숙에 염증을 느끼는 단계

 ③ 어긋나는 상태 - 약간 벗어나는 행위의 단계

 ④ 온당치 않은 상태 - 옳지 못하는 일을 하는 단계

⑤ 무질서 상태 - 제어 불가능한 단계

⑥ 부도덕한 상태 - 방탕한 단계

⑦ 흉칙한 상태 - 비천, 난잡한 단계(주102)

1단계에서 2단계로 나가지 못하고 제자리에서 맴돌면 고여 있는 상태로서 인물과 드라마도 그대로 정체되어 있을 것이다.

(2) 튀는 갈등

고여 있는 갈등을 탈피해 보려고 극중 인물의 말이나 행동이 논리에 맞지 않고 당위성 없이 갑자기 이상한 말과 행동을 하면 튀는 갈등(jumping conflict)이 된다.

만약에 앞의 예문에서 1단계(고결)에서 갑자기 7단계(흉칙)로 변한다면 어떻게 될까?

2단계(욕구불만), 3단계(어긋남), 4단계(온당치 않음), 5단계(무질서), 6단계(부도덕)의 과정 변화가 없이 '고결'에서 '흉칙'으로 갑자기 바뀌어서 당위성이 없고 설득력과 신빙성이 없어진다.

소극적 남자가 갑자기 도둑이 되고, 순종적 여자 노라가 아무 변화의 단계가 없이 남편을 버리고 집을 나갔다면 튀는 갈등이 되었을 것이다.

여기 또 한 남녀의 대사가 있다.

A : 날 사랑해?

B : 모르겠어.

A : 멍청이 소리 작작해!

B : 흥! 너무 무례하네.

A : 너 같은 여자에겐 이 정도 무례는 할 수 있는 거 아냐?

B : 꼴도 보기 싫어! 흥!(가버린다)(주103)

이 대사 속의 남자는 좋아하는 상태에서 빈정대는 상태로 갑자기 튀고, 여자는 불확실한 상태에서 분노의 상태로 튄다.

작가가 자기 작품 속의 인물이 앞뒤가 맞지 않고 상황에 걸맞지 않은 튀는 대사와 행동을 바로 잡지 않고 그냥 둔다면 튀는 작품이 될 수밖에 없다.

(3) 상승하는 갈등

잘 다듬어진 주제가 있고 갈등을 가진 인물 배치가 잘되어 있고 3차원적 성격 구축이 이뤄지고 갈등의 암시와 전환(transition)을 통해 발전할 때, 상승하는 갈등 (rising conflict)이 생긴다.

입센의 〈인형의 집〉은 상승하는 갈등의 좋은 귀감이 되는 작품이다.

〈인형의 집〉 3막에서 노라의 남편 헬머가 크로그스터가 보낸 편지를 보고 노라에게 경솔한 여자 때문에 내 일생을 망쳤다고 폭발하면서 애들 교육을 맡길 수 없다고 비난한다. 그 순간 노라는 헬머의 진실을 발견하게 된다.

그때 하녀가 다른 편지를 가져와서 편지를 뜯어본 헬머는 돌려 보내준 차용증서를 보고 난 살았다고 외치며 노라에게 당신도 용서해 준다고 한다. 하지만 노라는 옷을 갈아입고 나와서 오늘 밤 여기서 자지 않겠다고 한다. 그러면서 노라는 이 집에서 난 인형이었고 집을 나가는 게 나 자신에 대한 의무라며 당신이 크로그스터에게 굴복하는 걸 인정할 수 없다고 말한다.

그런 노라에게 헬머는 여자를 위해서 명예를 희생하는 남자는 없다고 말한다. 하지만 노라는 여자는 항상 그렇게 해 왔다며 헬머와 남녀불평등의 사회에 반론을 제시한다.

당신 자신의 위험만 걱정하다가 해결되니 아무 일 없었던 것으로 돌리고 자기를 다시 당신의 인형으로 만들려는 남편의 아내가 될 수 없다고 단언한다.

우리가 이렇게 밖에는 될 수 없냐는 헬머에게 노라는 놀라운 기적이 일어나기 전에는 없다며 자기 자신을 찾기 위해 집을 떠난다.

만약 노라가 순종적인 여자에서 아무 이유나 변화도 없이 집을 떠나 버렸다면 튀는 갈등이 되었을 것이다. 그러나 노라가 떠날 때 중요한 문제점들을 제시하며 왜 떠나는지 그 이유를 알려 준다.

부부 사이에 부인의 허물(그것도 남편의 병치료를 위한 일로 생긴 일인데도)이 짐이 된다고 배척하던 남편은 상황이 바뀌자 아무 일 없다는 듯 태도를 바꿔 버린다. 그 모습에 노라는 깊은 실망을 느낀다. 그리고 남자의 부속물처럼 생각하는 남편의 모습에 참지 못하고 한 사람의 인간이 되기 위해 노라는 집을 나간 것이다.

이러한 선택은 찬성은 안 할 수 있어도 적어도 이해는 되게 한다.

등장인물에게는 자신을 드러낼 기회가 주어져야 하고 인물 내부의 변화를 관찰

할 기회가 주어져야 한다.

〈인형의 집〉에서는 노라가 떠날 때, 떠나는 것 외에는 다른 가능성이 없어져 버린 노라의 심리적 과정을 적절하게 잘 보여주고 있다. 때문에 논리적인 연결고리를 지닌 상승하는 갈등으로서 고전 명작이 될 수 있었다. 또한 그 시대적 소재의 충격성 뿐만이 아니라 상승하는 갈등으로 만들어진 성격 창조의 우수성이 시대를 초월하는 작품으로 추앙받는 이유이다.

소포클레스의 〈오이디푸스 왕〉이나 셰익스피어의 〈햄릿〉도 상승하는 갈등의 대표적인 작품이다.

그런데 몰리에르의 '〈따르뛰프〉의 상승하는 갈등의 방식은 입센의 〈인형의 집〉에서 구사된 방식과 다르다. 〈인형의 집〉에서의 갈등은 인물 간의 실질적 싸움인데 〈따르뛰프〉는 집단과 집단의 대치 양상이다. 파멸로 치닫는 오르공의 고집은 갈등으로 볼 수는 없지만 그의 행동은 긴장을 고조시킨다.'(주104)

오르공의 행위를 통해 그의 가족이 파멸 되리라는 것을 관객은 알게 되고 따르뛰프가 어떻게 할 것인가를 지켜보게 한다.

이와 같은 갈등을 위한 준비가 갈등의 암시이다. 지금까지 본 것하고는 다른 형태의 상승하는 갈등이다.

따르뛰프에게 재산을 양도하겠다는 오르공의 제안 자체는 실질적 갈등은 아니지만, 긴장을 일으키고 앞으로 올 오르공 가족과 따르뛰프 간의 갈등을 암시해 주고 있다. 상승하는 갈등에는 갈등을 위한 준비로서 갈등의 암시가 필요하다는 것을 알 수 있다.

2. 갈등의 실제

1) 갈등의 암시

자연은 항상 다가올 일들을 암시한다. 황혼은 밤을, 새벽은 아침을, 가을은 겨울을 암시한다.

이야기가 지루하고 따분한 느낌이 든다면 갈등이 없기 때문이다. 갈등이 없다는 것은 인물 배치가 잘못되었다는 것이고, 인물들에게 상극의 어울림이 없다는 것이다.

그러면 어떻게 갈등을 만드는가? 무조건 싸움을 붙이면 되는가? 갈등의 암시 (foreshadowing conflict)가 필요하다.

갈등을 위해서는 그 이전에 미리 준비해야 할 일이 있으니 갈등의 씨앗을 뿌려야 한다.

'갈등의 암시가 주어지지 않는 상태에서는 갈등이 존재할 수 없다. 갈등의 암시를 연극적으로 표현하면 긴장(tension)이다.'(주105)

갈등에 대한 기대를 일으켜 주는 것을 전영(foreshadowing)이라고 하는데 갈등에 대한 그림자를 미리 던짐으로 갈등을 암시하는 것이다.

초반에 갈등의 암시가 전혀 없었는데 후반에 작가의 필요로 큰 갈등을 갑자기 만들면 뜨는 갈등이 되어 당위성이 없게 된다.

〈인형의 집〉초반에서 노라가 돈을 빌리면서 차용증의 사인 위조 사실을 헬머에게 숨기고 있다는 것을 친구 린데에게 자랑한다.

린데가 묻는다.

"그럼 주인에게 말하지 않을 작정이세요?"

노라는 말한다.

"언젠가는 하겠죠. 세월이 흘러 내가 지금처럼 예쁘지 않게 되고 남편이 지금처럼 날 위해 주지 않고 춤을 추고 연극을 해 보여도 조금도 기뻐하지 않게 될 때 할거에요."(주106)

남편 헬머를 잘못 알고 있는 것이다. 사소한 과오도 참지 못하는 엄격하고 비타협적인 헬머의 성격이 노라의 사인 위조 사실을 알았을 때 어떻게 할까? 그냥 두지 않으리라는 것을 관객은 잘 알고 있다.

집안에 엄청난 폭풍이 일어나리라는 것을 암시해 준다. 비타협적 인물(남편)이 일으키게 될 갈등의 암시이다. 그리고 이 암시를 통해 관객은 훗날을 짐작하게 되지만 노라는 전혀 모르고 있으니 드라마틱 아이러니(dramatic irony)로 작용도 한다.

2) 움직임

갈등은 일종의 폭풍우다. 폭풍 전야에 불어오는 수많은 소슬한 바람들이 갈등의 암시이다.

작품 속의 갈등도 당장 드러나지는 않지만, 가슴 속에서 꿈틀거리고 있는 움직임(movement)이 있다. 그 보이지 않는 움직임들이 모여서 보이는 갈등이 되고, 그 갈등이 강해져서 위기를 향해 몰려가고, 클라이맥스(절정)에서 폭발한다.

'갈등은 공격과 반격으로 이뤄져 있지만 모든 갈등이 같지는 않다. 모든 갈등 속에는 구별하기 쉽지 않은 작은 움직임들 -전환 또는 변화들-이 숨어 있고 이 움직임들이 상승하는 갈등의 유형을 결정해 준다. ……작은 움직임은 큰 움직임과 관련이 있을 때만 의미를 지닌다.'(주107)

단순한 대사 속에도 많은 의미들이 내재되어 있다.

<인형의 집>을 다시 보자. 헬머가 노라의 차용증서 위조 사실을 알고 난 후 묻는다.

헬머 : 한심한 사람 같으니, 도대체 무슨 일을 한 거요?

이 헬머의 대사는 공격이 아닌 것 같지만 엄청난 공격이 있을 것을 관객은 기대한다. 노라는 대답한다.

**노라 : 가게 해 주세요. 나 때문에 고통받아서는 안 돼요. 당신이 그 고통을 당할 이
유가 없어요.**

이 대사도 반격이 아니다. 그러나 움직임을 내포한 대사이므로 갈등은 상승하고 있다.

위험 앞에 순진한 노라는 헬머가 이 일에 대해 당연히 책임지리라고 생각하며 단순히 화내는 척 하는 줄 안다.

그러나 관객은 과오를 참지 못하는 헬머의 성격을 알고 있으므로 엄청난 내부의 움직임을 느끼게 된다. 그 움직임이 어떤 인지를 가져오고 그 인지가 쌓여서 노라와 헬머의 갈등이 어떻게 점층하고 변화하는지를 계속해서 살펴보자.

헬머가 드디어 분노한다.

헬머 : 그 비극 흉내 그만둬. (문 잠근다) 가지 말고 내게 자초지종을 얘기해봐. 당신

이 무슨 짓을 했는지 알고 있소? 대답해 봐! 알고 있냐고?

헬머의 이 대사는 극의 템포를 빨라지게 만드는 공격적인 대사이다. 그리고 그 순간 노라는 헬머의 진심을 깨닫는다.

노라 : (뚫어지게 쳐다보다가 싸늘하게)그래요, 이제야 겨우 완전하게 깨닫기 시작 했어요. <인지1 – 움직임의 시작>

노라의 이 대사는 반격이 아닌 진실의 드러남을 보여주고 명령복종을 거부하는, 헬머의 기대와 전혀 다른 반응을 암시하는 최초의 징후로서 다가올 위험에 대한 경고이다.
헬머는 화가 나서 미처 알지 못하지만 노라의 가슴 속에 품고 있는 큰 움직임이 있는 대사다.

헬머 : 끔찍한 일이군. 8년간 나의 기쁨이요 자랑이던 여자가 위선자요 거짓말쟁이 였다니! 그보다 더한 범죄자였다니! 추잡해! 창피해! 망신살이야!"

헬머의 분노에 찬 공격적인 대사이다.
그리고 노라의 반응(리액션)이 나온다.

노라 : (침묵, 뚫어지게 본다)" <인지2 – 확실히 알게 됨>

침묵은 우회적 반격이고 웅변을 초월하는 행위의 예비단계로서 저항이고 보이지 않는 용광로 속의 들끓는 더 큰 움직임이다.
이제 헬머의 직선적이고 압도적인 공격으로서 강력한 논리의 소나기 펀치가 퍼부어 진다.

헬머 : 이런 일이 일어나고 있다는 걸 진작에 눈치챘어야만 했어. 미리 예상하고 있 었어야 했는데. 원칙 없는 당신 아버지의 습성. 잠자코 있어요! 그런 무원칙 한 태도를 당신도 물려받았어. 종교도, 도덕도, 의무감도 없는. 이제 나는 당 신 아버지의 그런 습성을 알면서도 그냥 넘어간 벌을 받고 있어! 당신을 위한

답시고 그랬지. 그리고 당신은 내게 이런 식으로 보답하고.

　　노라 : 그래요. 그대로예요. <인지3 – 깨달음과 저항신호>

이 대사는 서늘하도록 섬뜩하다. 그가 한 말이 사실이니까 수긍한다. 왜? 사실을 알았으니 이제 떠나기 위해서다. 8년의 세월이 악몽이었음을 알았으니까. 이제 이 대사는 단순한 반격이 아닌 깨달음을 통한 첫 저항의 신호이다.

이 짧은 한 대사를 통해 심각한 갈등을 촉발시킨다. 상대방 대사의 펀치를 맞을 때마다 더 강해져서 짧고 조용한 대사로 대응한다. 움직임을 내포한 내적 갈등의 무서운 힘이다.

　　헬머 : 당신은 내 일생의 행복을 파괴했어. 그놈은 나를 제멋대로 조정할 수 있
　　　　　어……."

　　노라 : 제가 이 세상에서 없어지면 당신은 자유로운 몸이 돼요."

　　　　　<인지4 – 선언으로서 결심>

노라는 마침내 떠날 결심을 한다.

　　헬머 : 연극 집어쳐! 없어진들 무슨 소용이야 ……당신이 내게 어떤 일을 하게 했는
　　　　　지 알았겠지?

　　노라 : (쌀쌀하고 침착) 알았어요. <인지5 –완전한 깨달음> (주108)

이 정점의 헬머와 노라의 대사의 진행 속에서 둘이 함께했던 삶의 무의미를, 노라는 한 단계 한 단계 인지해 나간다. 그리고 그가 어떤 사람임을 모두 깨닫게 된다.

이와 같이 노라는 5단계의 인지 과정을 거치면서 수 없는 펀치를 맞아도 쓰러지지 않고 점점 더 강해진다. 이 내재된 움직임으로 노라는 상승하는 갈등을 잘 만들어 내어 위기를 지나 절정까지 몰아가고 있다.

3) 공격 포인트

공격 포인트(Point of Attack)는 '아주 중요한 어떤 것이 위태한 상태에 이를 때를 말하며 이와 함께 드라마는 시작된다. ……주인공이 중대한 결심을 하지 않을 수 없는 순간, 또는 지점을 의미한다.'(주109)

'공격 포인트'는 실제로 '선동적 사건'과 같은 의미이다.

공격 포인트는 절박하게 중요한, 무엇이 사활이 걸린 어떤 순간을 말하며 드라마는 좋은 공격 포인트에서 시작해야 한다.

〈오이디푸스〉에서는 오이디푸스가 선왕의 살해자를 찾아 처단하여 나라를 역병에서 구하겠다고 결심하는 순간에, 〈햄릿〉은 살인이 벌어진 후 살해당한 유령이 출몰하여 복수를 부탁하는 순간에, 〈멕베드〉는 왕이 된다는 마녀의 예언에 빠져 맥베드가 왕위를 탐내기 시작할 때가 좋은 공격 포인트이고, 〈오셀로〉는 오셀로와 데스데모나의 사랑이 장애에 봉착해서 이야고가 공격을 결심할 때이고, 〈로미오와 줄리엣〉은 로미오가 케플릿 가에서 줄리엣을 보았을 때이고, 〈파우스트〉는 파우스트가 메피스토에게 영혼을 팔았을 때이며, 〈인형의 집〉은 헬머가 은행장이 된 것을 크로그스타드가 알았을 때가 공격 포인트다.

작품	공격 포인트
오이디푸스	오이디푸스가 선왕 살해자를 찾아 처단 결심을 할 때.
햄릿	살해당한 유령이 출몰하여 복수를 부탁할 때.
멕베드	마녀의 예언으로 맥베드가 왕위를 탐내기 시작할 때.
오셀로	오셀로와 데스데모나의 사랑이 장애에 봉착할 때
로미오와 줄리엣	로미오가 케플릿 가에서 줄리엣을 보았을 때.
파우스트	파우스트가 메피스토에게 영혼을 팔았을 때.
인형의 집	헬머가 은행장이 된 것을 크로그스타드가 알았을 때.

공격 포인트는 선동적인 사건이 되어서 드라마를 앞으로 나가게 만든다. 이 선동적 사건이 없으면 보는 사람의 관심을 끌 수 없고 극적 질문도 생기지 않는다.

"아니! 그래서 어떻게 될까?"라는 궁금증에서 극적 질문이 생겨야 그 이야기에 몰입하게 되고 그 극적 질문에 대한 답이 절정에서 드러나면서 전제가 주제로 정착된다.

TV드라마의 경우 드라마가 시작되고 5~10분 안에 공격 포인트인 선동적 사건이 없이 이야기를 질질 끌면 바로 채널이 넘어 가 버린다. 선동적 사건은 10장에서 더 구체적으로 알아보려 한다.

4) 전환

인간의 삶은 탄생에서 죽음 사이에 중요한 전환(transition)들이 있다.

'탄생- 유년기- 사춘기- 청년기- 장년기- 중년기- 노년기- 죽음의 전환을 볼 수 있다.'

드라마는 전환이 없으면 발전과 성장이 없다. 사랑과 증오의 상반된 요소가 전환을 통해서 연결된다.

자동차가 속력을 내려면 기어를 전환해야 하듯이 드라마도 전환이 있어야 발전한다. 친구를 살인하는 내용으로 드라마를 쓰려면 우정과 살인 사이에는 전환 과정이 있어야 하니 '우정-실망-귀찮음-짜증스러움-분노-공격-협박-계획-살인'이다. ^(주110)

〈인형의 집〉에서 노라가 전환의 순간을 제시해 주지 않고 그냥 집을 떠나 버리면 그녀의 느닷없는 행동을 관객은 납득하지 못할 것이다. 실제 삶에서는 전환이 번개처럼 순간적으로 일어나기도 하지만 드라마에서는 전환의 당위성이 필요하다.

'자연에는 비약이 없으므로 무대 위에서도 비약은 있을 수 없다. ······노라는 헬머가 크로그쉬타드의 편지를 받은 후 무섭게 화를 낸 뒤에 헬머 곁을 떠나기로 결심한다.' ^(주111)

이것이 순진한 노라의 자아발견으로의 전환인 것이다. 입센은 감정적이고 순간적 생각으로 끝내버릴 수도 있는 상황에서 그 생각을 당위성 있는 행위로 바꾼 전환 과정을 만듦으로써 관객은 그녀의 가출을 정당하게 받아들이게 된다.

몰리에르의 〈따르뛰프〉에서 따르뛰프가 오르공 아내와 둘만 있을 때 성인인 체하는 태도에서 부정한 사랑을 프로포즈하는 장면의 전환을 보자.

따르뛰프가 격정을 참지 못해 오르공의 아내 엘미르의 옷자락을 만지다가 면박을 받고 얼렁뚱땅 넘어가고, 엘미르가 의붓딸에게 청혼한 것을 따진다. 그러자 따르뛰프는 자기 소망은 다른 데에 있다고, 당신을 사랑한다고 고백한다.

따르뛰프 : 당신의 아름다움을 악마가 날 파멸시키기 위해 파 놓은 함정으로 생각
 하면서 그 아름다움과 싸워 왔습니다······. 저는 그런 마음을 당신의 고
 귀한 발 밑에 놓고 당신의 결정을 기다립니다.
엘미르 : 엄격한 원칙을 지닌 분이 이런 격정을 터뜨리다니 놀라우네요.
따르뛰프 : 당신같이 아름다운 분 앞에서 어찌 원칙이 버텨낼 수 있겠습니까?
 슬프게도 저는 요셉이 아닙니다.
엘미르 : 전 당신이 암시하는 보디발 같은 사람은 아닙니다.

따르뛰프 : 당신은 그런 분입니다. 당신은 유혹하는 사람입니다.

　　　　　　억제된 저의 열정은 한계를 벗어났습니다.

　그렇게 헌신을 약속하자 엘미르가 딸애와 발레르와의 결혼성사를 도와 달라고 한다. 그러자 따르뛰프는 뭘로 보상해 주겠냐고 묻고 엘미르는 지금 이 일을 남편에게 비밀로 해 주겠다고 한다.

　이 성인인 체하는 태도에서 부정한 사랑으로 넘어가는 책략에 뛰어난 따르뛰프의 전환을 볼 수 있다.

　이때 다미스가 현장을 급습하자 따르뛰프는 다시 신앙심이 깊은 인물로 돌아가고 오르공이 들어온다.

　이러한 몇 가지의 전환(변화)속에 미묘한 갈등이 생기는데 따르뛰프가 사랑을 고백할 때와 다미스가 들어와 비난할 때, 갈등이 정점에 달한다. 그리고 오르공이 오자 자기 죄를 회계하는 듯이 처신하여 오르공은 그를 더 존경하여 아들과 의절한다.

　'하나의 갈등과 다른 갈등 사이에는 늘 전환이 따르며 전환은 다이나믹한 갈등을 만든다.'(주112)

　이런 좋은 전환으로 위기와 절정을 향해 드라마는 계속 발전해 간다.

5) 영화의 극적 갈등구조

　이제부터 벤 브렌디의 〈시나리오 속의 시나리오〉를 통해 극적 갈등구조를 살펴보자.

　'드라마의 어원 드란(dran)은 행동(action)을 의미하고, 고통을 의미하는 애거니(agony)는 그리스어 아곤(agon)을 어원으로 하는데 경쟁(contest)이라는 뜻이다. 따라서 드라마는 경쟁에 휘말린 사람들의 이야기다.

　행동이란 주인공(protagonist) 쪽의 행위로서 어려움을 극복하거나 실패하는 과정을 말한다. '극적인 행위의 구조는 주인공에게 문제가 생기고 위기에서 악화되고 절정의 순간에 결말이 난다.'(주113)

　그러니까 드라마는 행동이고 경쟁에 휘말린 사람들의 얘기고 그 경쟁이라는 게 고통이고 갈등이니 결국 드라마는 갈등인 것이다.

　드라마의 갈등구조는 발단에서 문제가 발생해서 위기에서 문제가 악화되고 절정에서 문제가 해결되는데 이것이 드라마의 갈등구조이다.

　소설의 이야기는 글과 말로 이루어지지만, 드라마의 극적 이야기는 행위로 이루어진

다. 즉 드라마의 주인공(protagonist)이 그의 장애(antagonist)와 갈등하면서 문제를 해결해 가는 행동으로서 사건이 이야기다.

그래서 '말하지 말고 보여주라(Don't tell it, Show it)'는 드라마에 관한 금언은 말로 설명하지 말고 행동으로 보여주라는 뜻이다.

'극적 갈등(dramatic complict)은 문제를 해결하려는 주인공의 노력이 장애에 부딪혀 맞서는 주인공의 행동의 동기이다.'[주114]

주인공의 '행동의 원인'이 갈등인 것이다. 행위(action)는 반응(reaction)을 유발하고 이 반응은 새로운 행위를 유발하여 행위와 반응의 연쇄적 반복으로 이어진다. 그래서 드라마는 인과 관계로 연결된 극적인 갈등구조로 이루어진다. 이 극적 갈등구조 속에 있는 갈등의 종류는 3가지로 압축할 수 있다.

　　① 주인공 대 물리적 장애물이나 상황(환경)

　　② 주인공 대 사람(적대자)

　　③ 주인공 대 자기 자신[주115]

드라마의 장면에 극적 행위가 생기려면 개별적 갈등과 중심적 갈등이 함께 있어야 한다. '각 장면 속의 개별적 갈등과 작품의 중심적인 갈등과의 관계를 차별화시킬 필요가 있다.'[주116]

장면마다 개개인이 당면한 갈등과 작품의 중심적 갈등은 다르다. 어떤 장면에서 개인적이고 직접적인 문제가 뭐고 궁극적이고 관통적인 문제는 뭔지를 파악하고, 그 두 갈등을 연결시켜 상관관계를 알아볼 필요가 있다.

　　① 직접적 문제는 각 장면의 직접적 개인의 갈등이다

　　② 중심적 문제는 직접적 갈등이 모여서 생기는 작품의 주제와 관련된 갈등이다.

구체적인 설명은 다음 10항의 〈크레이머 대 크레이머〉 오프닝 장면에서 살펴보기로 한다.

6) 영화의 장면구조

2천 5백여 년 전에 쓰여진 아리스토텔레스의 〈시학〉이 오늘날 미국 매머드 영화제

작사의 스토리 분석가들이 작품 평가의 교본으로 쓰고 있다고 하면 믿어지지 않겠지만 그것이 사실이다.

미라맥스 필름의 스토리 애널리스트이며 〈스토리텔링의 비밀〉의 저자인 마이클 티어노는 이렇게 말한다.

'위대한 영화를 분석해 보면 그 영화를 만든 시나리오 작가와 감독은 관객들이 어떻게 드라마에 반응하는가를 완벽하게 이해하고 있음을 알 수 있다. 〈시학〉은 바로 그 메커니즘이 어떻게 작동하는지를 이야기해 주고 있다. 우리가 그 메커니즘을 이해해야 왜 고전 영화가 영원하며 아직도 경외감을 불러일으키는지를 알 수 있다.'(주117)

2천 5백여 년 전에 소포클레스의 희곡을 논했던 아리스토텔레스의 〈시학〉이 현대의 영화에서도 그대로 적용되고 있는 것을 실제로 영화를 통해 직접 알아보자.

영화 장면(씬)의 극적 이야기 구조도 아리스토텔레스의 3단계 구조이니 시작(1막)과 중간(2막)과 끝(3막)으로 되어있다.

시작(beginning)에서 갈등으로 문제가 생기고 - 도입부, 중간에서(middle)에서 문제가 악화되어 위기상황에 도달하고 - 중간부, 끝(ending)에서 마지막 절정의 문제가 해결되어 끝나는 - 결말부의 3단계 극적 이야기의 구조가 영화에서도 그대로 적용되고 있다. 영화 〈대부〉의 오프닝 장면에서 그 세 부분을 살펴보자.(주118)

① 도입부- 보나세라가 도움을 청한다. 돈 콜리오네가 거부하고 갈등으로 문제가 생긴다.

② 중간부- 보나세라는 반대자의 극복을 위해 노력하고 돈으로 매수하려다 위기를 맞는다.

③ 결말부- 보나세라는 돈의 조건(충정심)을 수락하고 뜻을 이루지만 마피아에 연루된다.

영화의 극적 장면에서 필요한 질문 3가지가 있다.

첫째는 누가 주인공이고, 둘째는 어떤 장애물이 있고, 셋째는 주인공은 어떤 행동을 하는가? 이다.

〈대부〉의 오프닝 씬에서 주인공은 보나세라이고, 장애물은 돈 콜리오네이고, 보나세라는 딸의 원수를 갚기 위해 돈 콜리오네를 매수하려 한다. 그래서 결국 보나세라는 뜻을 이루지만 마피아에 연루되고 만다. 실제로 영화 장면을 살펴보자.

제작사 로고가 뜬 후 하얀 글자 '대부'가 나타나고 '난 미국을 믿어.'라는 소리가 들리며

보나세라(살바도르 코르시트)의 클로즈 샷이 서서히 줌 아웃 하면서 시작한다. 보나세라는 딸이 남자 친구에게 억울하게 당했는데 경찰에서는 솜방망이 처벌을 해서 정의를 위해 대부에게 찾아온 것이라며 호소한다.

돈 콜리오네(말론 브란도)는 오랫동안 알고 지내면서 도와 달라고 찾아온 건 첨인데 나에게 커피 한잔하자고 초대한 적 있었냐고 힐난한다. 보나세라는 원하는 건 다 줄 테니 부탁을 들어 달라며 귀에 속삭이지만 돈 콜리오네는 안 된다고 한다. 여기까지가 도입부다.

중간부는 보나세라가 정의의 심판을 요구한다. 이미 법정판결이 났다고는 하지만 눈에는 눈이라고 항변한다.

돈 콜리오네는 '하지만 딸이 살아있지 않으냐'라고 한다. 그러자 보나세라는 '딸이 당한 고통만큼을 놈도 당하게 해달라며 얼마면 되느냐'고 흥정한다. 돈 콜리오네가 다시 '지금까지 미국인으로 잘 살 때는 내가 필요 없다가 존경과 우정도 없이 대부라 부르지도 않고 돈을 받고 살인을 하라고?'하며 질책한다.

복수를 부탁하며 애원으로 매달리는 상대에게 무서운 반격으로 중간부의 위기를 만든다. 그리고 돈 콜리오네는 '우정과 충정심으로 날 찾으면 당신의 적은 나의 적'이라고 미끼를 던지면서 이 서스펜스 속에서 중간부가 끝난다.

결국 보나세라는 무릎을 꿇고 '내 친구가 되어 주시오, 대부!'하고 굴복하자, 돈 콜리오네는 '언젠가 이 일에 대한 보답으로 나를 위해 일해 달라고 부탁하고 싶소.'라고 말한다. (주119)

이렇게 절정으로 씬의 결말부가 끝나면서 극적 장면 속에서 팽팽한 극적 갈등을 불러 일으키고 있다.

이 오프닝 씬은 냉혹한 마피아 세계를 은유하면서 영화 전체를 상징해 주는 훌륭한 오프닝이다.

7) 갈등으로 시작하는 오프닝

위기에 처한 한 부부의 문제를 극화시키기 위해 '만약에~'의 방법으로 '오프닝 장면을 만든 작가의 상상 과정을 재구성해 보자.'(120)

여기서 언급되는 '만약에~'는 연기의 바이블이라고 일컬어지는 스타니슬라브스키 시스템의 '행동의 요소' 중 첫 번째 요소이다.

배우가 연기를 할 때 제일 먼저 필요한 것이 바로 이 '만약에 ~'이다.

배우가 배우 자신이 아닌 극중 역할로서 만약 '내가 햄릿이라면?' 혹은 '내가 만약 오필리아라면?', '이 상황에서 어떻게 할까?' 여기서부터 연기가 시작된다.

그러니까 연기론과 극작론이 겹쳐지는데 사실은 겹쳐지는 게 맞는 일이다. 배우는 자기 아닌 다른 사람을 연기해야 하고 작가는 자기 아닌 다른 인물을 만들어야 한다.

작가가 인물을 만들고 배우가 그 인물을 연기하는 것, 그 둘이 합해져서 완벽한 극중 인물이 만들어지니까 둘이 겹쳐져야 하는 게 당연한 것이다.

만약에 남편이 자기 일에 빠져 있을 때 아내가 자아를 찾으려는 갈망을 느낀다면? 그런데 어떤 무엇이 아내를 막고 있다면?

만약에 그녀는 집안일에 무심한 남편의 아내이며 한 아이의 어머니고 그 아이를 사랑한다면?

만약에 그녀의 극한적인 정신적 위기로 남편과 아이를 버리고 집을 떠난다면?

만약에 그녀는 꽤 매력적인 여자지만 집안일 때문에 스트레스를 받고 있다면?

만약에 남편은 성공한 상업 미술가이고 너무 바빠서 그녀와 집안일은 안중에도 없다면?

이 '만약에~'라는 조건으로 이제 그녀에게 충분한 문제가 제공 되었다.

언제 떠날까?

지금? 아니면 남편이 들어오는 순간에?

그렇게 한다면 그녀의 행동으로 부부의 파국이 최대화될 것이다. 그런데 만약에 남편이 그녀를 안 보내려고 한다면 어떻게 될까?

영화 〈크레이머 대 크레이머〉 오프닝 장면의 구조를 살펴보자.

① 도입부- 태드(더스틴 호프만)가 집에 돌아와서 바로 회사문제로 전화한다. 〈문제와 갈등의 도입〉

② 중간부- 떠나려는 아내(메릴 스트립)에게 태드는 설명을 요구한다. 그녀는 자살할지 모른다고 하지만 통하지 않는다. 〈그녀의 위기〉

③ 결말부- 그녀는 태드에게 이제 사랑하지 않는다고 말하고 뜻을 이룬다. 〈절정〉

〈크레이머 대 크레이머〉의 이 오프닝 씬에서 앞에서 잠깐 언급했던 직접적, 궁극적 두 갈등의 문제에 대해서 알아보자.

직접적 문제는 각 장면의 직접적인 개인의 갈등이고 중심적 문제는 직접적 갈등이 모여서 생기는 작품의 주제와 관련된 갈등이라고 했다.

① 직접적 문제 : 조애너가 떠나려는 것.

② 궁극적 문제 : 태드와 아들 빌리는 어떻게 살까? 태드가 부모 역할을 잘 할 수 있을까?[주121]

직접적인 문제는 '집안에 무관심한 남편 태드 때문에 빌리를 두고 아내 조애너는 지금 떠나야 하는데 과연 떠날 수 있을까?' 하는 당면의 현실적 문제이고, 궁극적인 문제는 '떠난다면 집에 남게 되는 태드는 아내가 없이 빌리는 어머니가 없이 두 부자가 어떻게 잘 살아갈 수 있을까?' 하는 근원적인 문제이다.

이제 실제 영화 장면을 살펴보자.

첫 장면은 응시하는 조애너(메릴 스트립)의 얼굴 클로즈 샷으로 시작된다. 방에서 선잠이 든 5살 빌리에게 키스하는 조애너.

"사랑해, 빌리."

"나두 엄마."

아쉬움을 뒤로 하고 나간 조애너는 옷 가방에 옷을 구겨 넣는다. 조애너의 표정은 심각하다.

인터컷으로 진행되는 태드의 사무실에서는 환호성이 터지고 태드(더스틴 호프만)는 자기 생애 최고의 날 중 하루라고 좋아한다.

태드는 동료와 자기의 공로를 떠벌리고 다른 동료는 집에 간다. 태드도 늦은 걸 알고 집에 가야 한다면서도 계속 자랑하고 있다.

조애너는 약품을 챙긴다.

사무실 밖에서 동료는 좀 더 걷자고 하고 태드는 늦었다고 가야 한다는데 동료는 니가 내 후임이 될 수 있다고 하자 태드는 따라 간다. 일에 빠져서 집을 잊은 태드의 성격의 일단이다.

조애너는 약품 리스트를 작성 중이다.

동료와 황홀한 꿈에 취한 태드는 집 현관에 가방이 놓여 있는데도 들뜨서 집안의 상황 파악도 못하고 짐을 싸는 조애너에게 습관적으로 키스를 하고 업무전화를 시작한다. 갈

등을 위한 완벽한 준비가 된 상태다.

조애너는 '떠나겠다'며 열쇠와 지갑을 꺼낸다. 태드는 '먹여 살리느라 바빠서 전화를 못해 미안하다'며 비꼰다.

신용카드를 주면서 '결혼 때 가져온 이천 불은 찾았다'는 조애너, '나만 믿으면 된다'는 테드.

세탁 영수증을 주며 '토요일에 찾으라'는 조애너, '후회하기 전에 잘 생각하라'는 태드.

'집세와 보험료는 냈다'며 마지막 목록을 지우고 '그게 다예요.' 말하고 문 쪽으로 가는 조애너, 뻥쩌서 멍한 테드.

여기까지가 도입부다.

모든 문제가 제시되었고 갈등이 시작되고 있는데도 태드는 상황 파악을 전혀 못하고 있다.

태드는 따라가며 '무슨 잘못을 했는지'를 묻자, 조애너는 '내 잘못이고 당신이 여자 잘못 만나 결혼했다'며 '나는 노력했지만 더 이상 해낼 수 없다'고 한다.

그러자 태드는 '빌리는 어떡하고?'라고 묻지만, 조애너는 '데려가지 않겠다'며 '난 형편 없는 여자고 갠 내가 없는 게 나으니 간다'고 한다. 다시 태드가 '들어가서 몇 분이라도 얘기 좀 하자'고 하지만 조애너는 '날 잡으면 창문으로 뛰어 내리겠다'고 말한다.

부부에게 위기가 오고 중간부가 끝난다.

엘리베이터 올라오는 소리가 난다.
태드는 '조애너 제발……'
조애너는 '난, 당신을 사랑하지 않아.'
절정이다.

태드는 '어디로 갈 거야?'
조애너는 엘리베이터 타고 '몰라!'라고 말한다.
문 닫힌다. 뻥 하는 태드로 결말부가 끝난다. [주122]

이 씬의 주인공은 조애너이고 적대자는 태드이고 문제는 떠나야 하는 조애너의 절박

함과 보내야 하는 태드의 황당함이다.

현실적으로 애를 두고 아내가 떠났고 궁극적으로 '어떻게 살아갈까?'라는 문제를 제시하고 오프닝 씬이 끝나니 관객은 '어떻게 될까?'라고 생각하면서 폭 빠져든다.

8) 갈등을 위기로 전개

주인공의 문제와 장애물은 매 순간 바뀌는데 어떻게 갈등의 초점을 흩트리지 않고 문제를 발전시킬 수 있을까?

'주인공이 문제를 갖게 된 후 어떻게 발전시키고, 서스펜스를 만들고, 동기를 드러내고 주인공의 최종적 노력인 위기와 절정을 향해 이끌어 갈까? 두 가지 문제가 있는데 하나는 등장인물과 갈등을 한순간에서 다음 순간으로 전개 시키는 실제적 테크닉을 어떻게 익히는가이고 다른 하나는 그 전개를 어떻게 플롯의 전환점과 관련시키는가이다'(주123)

갈등을 위기로 전개 시키는 기술 두 가지는 등장인물의 갈등을 한순간에서 다음 순간으로 끌고 가는 테크닉인 반전과 그 갈등을 플롯의 전환점과 연결 시키기 위해 필요한 테크닉인 분규이다.

(1) 반전

반전(反轉 reverse)은 변화(transition) 또는 구성점(plot point)과 같은 의미이다. 시학에서는 페리페테이아(peripeteia)라고 하는데 주인공이 문제해결의 실패를 인식하는 정점의 순간이다.

〈오이디푸스 왕〉에서는 오이디푸스가 아버지를 죽이고 어머니와 결혼하게 된다는 신탁을 피했다고 생각하는 순간 그 두 가지 모두를 저질렀다는 것을 인식하게 되고 왕의 지위에서 범죄자의 신분으로 바뀌는 인생 반전의 순간이다.

이러한 반전을 통해 주인공의 행동이 성장하고 인물이 변화한다.

'주인공은 매 순간 작은 반전을 계속 겪는다. 주인공의 노력이 반대에 부딪혀 실패하고 주인공은 새로운 노력을 하고 적대자의 또 다른 시도로 이어진다.'(주124)

그래서 이 반전으로 갈등이 계속되어 장면이 발전하고 이 반전을 통해서 위기까지 간다.

〈크레이머 대 크레이머〉에서 태드가 최고의 하루를 끝내고 신나서 집으로 왔는데 갑자기 조애너가 집을 나가는 최악의 상황으로 반전된다.

〈투씨〉에서 마이클이 계속 오디션을 보지만 계속 떨어지는 것도 작은 반전이

고, 마이클은 줄리의 아버지인 레스를 거절하려고 하지만 프로포즈를 받는 것도 반전이다.

〈대부〉의 오프닝 씬에서 돈 콜리오네가 보나세라를 나무라는 것(맨 먼저 우정으로 자기에게 도움을 청하러 오지 않은 것, 딸 가해자들에게 가혹한 처벌을 요구하는 것, 자기의 도움을 돈으로 사려 하는 것)도 작은 반전이다.

장면 속에서 반전은 주인공의 행위가 그의 목적과 반대되는 방향으로 극적 행동이 일어나는 순간이다.

반전의 순간마다 주인공의 새롭고 더 큰 행동이 요구되는 것은 적대자의 방해가 더 커져서 주인공의 뜻이 계속 실패하기 때문이다.

작은 반전들이 계속 일어나다가 위기상황에서 주요반전이 일어나고 주인공은 실패하게 된다. 그런데 이 반전은 저절로 일어나는 게 아니고 그 반전이 일어날 수 있게 그 원인으로서의 반전이 일어날 수밖에 없는 엎치락뒤치락하는 골치 아픈 사건으로서 분규가 미리 일어나 줘야 한다.

(2) 분규

분규(紛糾, complication)는 서로의 주장이 대립되어 어지럽게 얽히어 복잡해지는 상황이다. 어떻게 분규를 잘 고안하고 사용하느냐에 따라 이야기가 주제와 연관이 되어 플롯의 중요한 고비인 반전을 불러온다.

'분규는 주인공의 총체적 목표에 영향을 미치는 사건의 전개이다. 반전은 주인공에게 불리하게 작용되지만 분규는 그 자체로는 중립적이고 주인공이 그 분규를 어떻게 다루느냐가 중요하다.'[주125]

〈투씨〉에서 마이클(더스틴 호프만)이 여장을 하는 것은 그 자체로는 잘못이 없는 결정이지만 그의 인생에서 중대한 고비를 맞는다.

마이클은 성공을 하지만 계속 여장으로 살 수 없는 것은 그다음에 일어나는 분규들 때문이다.

그를 여성으로 아는 여자 줄리(제시카 랭)를 사랑하게 되고, 그 여자 줄리의 아버지 레스(찰리 더닝)가 그를 또 사랑하게 된다. 그리고 줄리는 자기를 레즈비언으로 알고 있기 때문에 그녀를 정상적으로 사랑할 수가 없다. 그래서 돈 때문에 여장을 하고 살아왔지만 돈보다 사랑이 더 중요하다는 것을 깨닫는다.

결국 마이클은 생방송에서 남자인 자기의 본 모습을 드러낼 수밖에 없는 반전으

로서의 정점을 만들게 된다.

마이클이 여자인 줄 알고 묘한 느낌을 받아 왔던 줄리는 황당해서 잠시 뻥 하지만 둘은 서로 진실을 확인하고 껴안고 거리의 인파 속으로 들어가는 엔딩으로 끝난다.

여기서 영화 〈졸업〉의 유혹 장면에서 분규와 반전의 예를 한 번 찾아보기로 하자.

호텔 로비에서 로빈슨 부인(앤 밴 크로프트 분)의 방을 잡았냐는 말에 당황하며 혼자서 호텔방을 잡은 벤(더스틴 호프만 분)은 미리 방에 와서 양치질하고 서성이는데 벨 소리가 나고 로빈슨 부인이 들어온다.

벤이 로빈슨 부인의 의도에 따라 방을 예약한 것이 분규이다. 이 분규로 인해 펼쳐지는 극적 행동들로 반전이 만들어진다. 부인이 들어 오자 벤은 문을 닫아 잠그고 부인에게 와서 어색하게 키스를 한다. 부인은 옷을 벗겠다 하고 재킷을 벗으면 옷걸이를 갖다 주고 등 뒤의 지퍼를 내려주지만 안절부절하다가 문 쪽으로 돌아가서 더 이상 못하겠다고 한다. 여기까지가 시작 부분이다.

중간부는 부인의 "내가 매력이 없어?"라는 도발적 질문으로 시작된다. 벤이 "매력은 있지만 부모님이 본다면 뭐라고 할까요?"하고 머뭇거린다.

"내가 두려워?" 부인의 두 번째 도발 질문에 그럼 영화 보러 가자고 하면서 첫 번째 반전이 생기고 또 이러지도 저러지도 못하는데 부인의 세 번째 도발 질문 "첫 경험이야?"에 웃기지 말라며 오버액션으로 거짓말을 하면서 두 번째 반전이 생긴다.

부인은 마지막 도발 질문을 한다.

"그럼, 성적으로 무능력해 보일까 봐?"

"성적 무능이라고!"

여기서 벤에게 자존심에 위기가 오고 중간부가 끝난다.

로빈슨 부인이 "그럼 안됐지만……."하고 옷을 입으려 하자 "움직이지 마!" 벤이 고함을 지르며 못 가게 하고 불을 끈다.

세 번째 반전으로 정점이 되고 결국 벤은 자기 본심과는 다르게 그녀를 못 가게 만들면서 결말부가 끝난다. (주126)

한 번의 분규와 세 번의 반전으로 이 유혹 장면이 이루어지는데 유혹에 넘어가지 않으려고 하는 벤은 원래의 자기의 뜻과 다른 세 번의 반전을 거치면서 유혹에

넘어가게 되고 로빈슨 부인과 관계를 갖게 된다.

참 재미있고도 대단한 것은 작가의 극적인 대사 그 자체가 짧은 도발적 질문으로 분규들을 만들고 그 질문들에 대응하는 숫총각의 당황하는 대사와 행동들이 자기도 모르게 반전들을 만들어 버리는 것이다.

크게 보면 한 번의 분규와 세 번의 반전을 볼 수 있지만 디테일하게 보면 큰 한 번의 분규 뒤에 오는 작은 세 번의 분규로 세 번의 작은 반전을 만든 후 절정에서 큰 하나의 반전을 만드는 작가의 뛰어난 대사의 구사와 극작술을 볼 수 있다.

갈등을 위기까지 몰고 가려면 작가는 반전으로 갈 수 있는 분규들을 만들고 그 분규들이 반전을 만들어서 갈등을 점층시켜서 더 이상 갈 수 없는 마지막 위기까지 끌고 가야 한다. 그러고 나서 절정에서 마지막 반전을 만들어야 되는 것이다.

9) 갈등의 타입

이제 갈등을 마무리하면서 갈등의 타입에 대해서 알아보기로 하자. 갈등은 다섯 가지로 분류할 수 있으니 내적 갈등(inner conflict), 상대적 갈등(relational conflict), 사회적 갈등(social conflict), 상황적 갈등(situational conflict), 절대적 갈등(cosmic conflict)이다.

(1) 내적 갈등

'등장인물이 자기가 무엇을 원하는지 불확실할 때 내적 갈등으로 고통받고 있다. ……내적 갈등이 다른 누군가에게 영향을 미치도록 만들어야 한다.'(주127)

영화 〈투씨〉의 내적 갈등 장면을 살펴보자. 갑자기 스타로 부상한 마이클(더스틴 호프만)과 룸메이트 제프(빌 머레이)가 함께 살면서 제프의 내적 갈등이 어떻게 드러나서 상대적 갈등으로 바뀌는지를 보자. 전화가 오고 제프가 받으려는데 마이클이 못 받게 한다.

제프 　　: 왜?

마이클 : 도로시를 찾는다면?

제프 　　: 내가 받아서 확인할게.

마이클 : 도로시는 남자와 동거하는 성격이 아냐.

제프 　　: 그럼 니가 그 도로시 목소리로 받아.

마이클 : 만약 내 여친 샌디면?

제프 : 그럼 내 여친 다이안이라면 내가 여자와 있는 걸로 알 거 아냐?

그렇게 두 사람이 다투는 사이 전화 소리가 멈추자 화가 난 제프가 지금까지 항상 마이클에게 손해 보면서도 참고 살아온 모든 것을 다 토로한다. '왜 내가 집에 있는 데 없는 것 같이 살아야 하냐'고 가슴 속에 있던 말들을 쏟아내면서 제프의 내적 갈등이 드러난다. 마이클은 그렇게 제프의 속마음을 알게 되어 두 사람 사이의 상대적 갈등이 된다. (주128)

내적인 갈등을 가진 사람이 어떻게 갈등을 나타낼 수 있을까?

소설에서는 유려하게 잘 묘사해서 설명하면 되지만 드라마에서는 행동으로 나타내야 하므로 등장인물과의 충돌을 통해서 내적 갈등을 밖으로 드러나게 할 수 있는 상대적인 갈등으로 만들어야 한다.

어떤 사람이 직장에서 스트레스를 받고 집에 와서 개를 걷어차면, 그 사람의 내적 갈등이 밖으로 방출된 것이고, 걷어차인 개가 그 사람을 물게 되면 사람과 개 사이에 상대적 갈등이 드러나는 것이다.

위의 〈투씨〉 씬에서처럼 마이클은 자기의 어려운 상황의 감정을 항상 제프를 통해서 풀며 사는데, 제프도 내적 갈등이 참을 수 없이 강해지면서 마침내 폭발을 하여 내적 갈등이 밖으로 드러나서 마이클에게 영향을 미치는 상대적 갈등으로 성장하게 된다.

드라마 〈왕룽일가〉에서 동네의 온갖 허드렛일을 도맡아서 하는 홍씨(이원종 분)는 순하고 내성적인 사람이어서 그의 내적 갈등이 잘 드러나지 않는다.

어느 날 술이 취한 상태에서 마을 어른인 구두쇠 왕룽영감(박인환 분)과 벌이는 장면을 보자.

왕룽 : 아니, 조놈 보게나. 조놈이 뒤질라구 환장을 했나!
홍씨 : 김필용(극중 이름)이! 니가 뒤질라고 내보고 조놈이라 그랬나!
왕룽 : 아이구, 뭐한테 뭐 물린다더니 오늘 내가 홍가 놈한테 코 물리겠네.
홍씨 : 봐라, 김필용이, 그기도 재산이가? 하이고, 니 재산 천년만년 갈동아나? 어림도 없다. 이 쫌팽이 영감탱이야!
왕룽 : 차라리 널 치고 개 값을 물지.(지게 작대기 가져오고 사람들이 둘을 말린다)

홍씨 : 그래. 쳐 죽이라! 살라카이 인자 신물이 올라온다!

왕룽 : 너 임마, 오늘 법이 아니었으면 벌써 뒤졌어!

홍씨 : 오냐! 죽이라! 김필용이 이눔아! 언놈이라도 날 건드려 봐라! 니 죽고 내 죽
　　　는다!(통곡을 한다)(주129)

　　그렇게 사람 좋던 홍씨가 평소에는 찌들린 삶 속에서도 계속 참아왔던 화가 술
기운으로 밖으로 폭발되면서 보이지 않던 내적 갈등이 상대적 갈등으로 전환되어
엄청난 갈등을 만들고 있다.

〈왕룽일가〉 왕룽과 홍씨의 내적 갈등이 상대적 갈등으로 전환(전무송, 이원종, 박인환)

(2) 상대적 갈등

　　상대적 갈등은 '주인공과 적대자의 배타적인 목표에 의해서 만들어진다.'(주130)

　　대부분의 드라마와 영화들은 이 상대적 갈등을 기본적으로 사용하고 있다. 〈위
트니스〉의 존 북과 폴 쉐퍼의 팽팽한 상대적 갈등, 〈양들의 침묵〉의 클라리스 스
탈링과 연쇄살인범의 상대적 갈등 등이다.

　　영화 〈아프리카의 여왕〉에서 로즈(케서린 햅번)와 얼너트(험프리 보가트)의
첫 번째 상대적 갈등 장면을 살펴보자.

　　서로 다른 목적을 가진 로즈와 얼러트는 상대적 갈등을 할 수밖에 없다. 로즈는

오빠를 죽이고 마을을 파괴한 독일군에게 복수하려고 어뢰를 만들자고 한다. 얼너 트는 어뢰로 폭발시킬 대상이 없다고 한다.

로즈　　: 아뇨, 있어요.
얼너트　: 그게 뭔데요?
로즈　　: 있다니까요.
얼너트　: 그러니까 뭐예요?
로즈　　: 루이저호요.

얼너트가 이 낡은 증기선으로는 전함을 폭발시킬 수 없으니 바보 같은 소리 말라 며 더구나 급류인 강을 따라갈 수 없다고 말한다.

로즈　　: 스펭글러는 갔잖아요?
얼너트　: 카누를 타고 갔어요.
로즈　　: 독일인이 했으면 우리도 할 수 있어요.
얼너트　: 당신이 배에 대해 전혀 몰라서 안 돼요.
로즈　　: 조국이 필요할 때 등을 돌리자는 거예요?(주131)

이 출구 없는 결정적인 대사에 얼너트는 싫지만 로즈의 절실함 앞에서 비겁하지 않으려고 갈등을 이기고 자기의 낡은 증기선인 아메리카 여왕호를 타고 둘이서 전 함 루이저호를 향해 출발한다.

그렇게 로즈와 얼너트는 주인공과 적대자의 위치에서 두 사람의 의견이 계속 충 돌하면서 상대적 갈등으로 이야기를 계속 발전시킨다. 수없이 많은 어려움을 극복 하면서 목숨을 걸어야 하는 위험한 상황 속에서 두 사람 사이의 갈등은 차츰 해소되 어 둘이 사랑에 빠지게 되고 갈등의 관계가 동지의 관계로 바뀌게 된다.

그리고는 이 두 사람과 독일군 집단과의 갈등인 사회적 갈등으로 전환되며 두 사 람이 함께 죽음을 무릅쓰고 결국은 루이자호를 격침시키게 된다.

(3) 사회적 갈등
사회적 갈등은 '개인과 집단의 갈등으로 한 개인이 거대한 조직과 맞서는'(주132)

갈등이다.

<킬링필드>는 캄보디아의 크메르 루즈 정권과 저항하는 캄보디아인 디스프란과의 갈등이다.

<스타워즈>는 루크와 레아공주와 한솔로가 악의 제국과 맞서는 갈등이다.

<바람과 함께 사라지다>는 스칼렛과 남북전쟁과의 갈등이다.

이러한 사회적 갈등은 시작은 사회적 갈등으로 하더라도 빨리 개인의 갈등으로 전환해야 한다.

<죠스>의 첫 갈등 장면을 보자.

밤바다 속으로 뛰어든 여자가 바다에서 아우성을 치다가 물속으로 빨려 들어가고, 다음 날 현장에서는 시장 본(머레이 헤밀턴 분)과 경찰서장 마틴(로이 샤이더 분)의 갈등이 시작된다.

서장 마틴은 해안을 폐쇄하려고 하자 본 시장은 반대한다.

본 시장 　　: 당신 권한으로 해안을 폐쇄할 작정이요?

마틴 서장 : 다른 어떤 권한이 필요한가요?

본 시장 　　: 해안을 폐쇄하려면 시의 행정지침이나 시의회의 승인이 필요하며 일을 서두르다가 문제를 만들까 봐 걱정이오. 더구나 당신은 여기서 첫 여름을 맞지 않소?

마틴 서장 : 무슨 뜻이죠?

본 시장 　　: 애미티는 여름 휴양지요. 한 철 장사인데 수영을 금지시키면 다 다른 곳으로 가 버릴 것 아닙니까?

마틴 서장 : 그럼 관광객은 다 상어 밥이 되라고요?

본 시장 　　: 사고 원인이 확실하지 않소.

마틴 서장 : 그럼 다른 무슨 이유가 있다는 겁니까?(주133)

본 시장은 배의 스크류에 말려들었을 가능성을 제시한다. 의사가 그럴 수 있는 단순사고일 거라고 거든다. 그러자 본 시장은 죽은 여자는 술에 취해 죽었다고 단정하고 독립기념일까지 들먹이며 아전인수격의 해석을 한다.

마틴과 주민들의 갈등에서 한 철 장사가 필요한 시장과 안전성을 주장하는 마틴

의 개인적 갈등으로 바뀐다.

그러니까 사회적 갈등이 여름 장사를 해야 할 시장 본과 시민의 안전을 지켜야
할 경찰서장 마틴의 갈등으로 변하여 개인적 갈등이 된 것이다. 사회적 갈등을 개
인적인 갈등으로 전환 시켜야 구체적이고 디테일한 갈등을 만들어 낼 수 있게 된다.

SBS 드라마 〈구하리의 전쟁〉에서는 인민군과 국군의 이데올로기적 갈등이 소
년병(양동근 분)과 국군장교(김갑수 분)가 개인적 생각을 아이들에게 주입 시켜서
양쪽 아이들의 갈등으로 전환된다.

인민군과 국군의 집단적 갈등이 아닌 인민군을 대표하는 소년병과 국군을 대표
하는 장교로 압축된다. 하지만 이 두 사람은 직접 부딪치지 않고 인민군 편에 있는
아이들은 성녀와 성길 쪽 아이들에게 국군을 비방하고, 국군 편에 있는 아이들은 현
길과 현수 쪽 아이들에게 인민군을 비방한다.

아무것도 모르는 아이들이 서로 상대방 쪽과 대치하고 서로 욕하고 싸우다가 새
총으로 싸움을 하고 큰 새총과 방패를 만들어서 싸우고 끝내는 불발탄으로 상대방
집을 폭파시키기까지 한다. (주134)

〈구하리의 전쟁〉 사회적 갈등이 만들어낸 아이들의 싸움이 결국 집을 폭발시킨다.

(4) 상황적 갈등

상황적 갈등은 '등장인물들이 생사의 위기에 처한 재앙을 다루는 갈등, ……극한 상황은 등장인물들이 어떻게 살아남을 것인가에 대해서 상대적 갈등보다 더 강력한 것으로 발전시키는 역할을'하는 갈등이다.[주135]

영화 〈포세이돈 어드벤처〉, 〈타워링〉, 〈대지진〉, 〈해운대〉, 〈괴물〉같은 작품은 상대적 갈등보다 더 강한 극한 상황 속에 주인공을 몰아넣고 그 극한 상황 속에서 어떻게 살아남을까에 대해 갈등을 빚게 한다. 그러나 끔찍한 재앙만이 있어서는 관객을 이야기 속으로 몰입시키지 못할 것이다.

〈포세이돈 어드벤처〉에는 재난 상황에서 적극적으로 탈출하려는 스콧 목사(진 핵크만)의 진두지휘에 계속 반대만 하는 로고(어네스트 보그나인)의 상대적 갈등인 메인 줄거리가 있다. 여기에 로고와 린다, 수잔과 로빈, 로렌과 로렌부인 등 개인적인 관계로 이야기를 전환 시킨 극한적 상황의 갈등들이 더해 지면서 더 실질적이고 구체적인 갈등으로 잘 드러나고 있다.[주136]

(5) 절대적 갈등

절대적 갈등은 '등장인물과 신이나 악마, 혹은 모습을 드러내지 않는 인간 사이에 존재하는 갈등을 그린 것이다.'[주137]

〈파우스트〉는 파우스트와 악마 메피스토펠레스와의 갈등이고, 〈리어왕〉은 리어가 초자연의 불공정함에 격노하지만, 직접적인 원인은 반항하는 두 딸이다. 역시 보이지 않는 힘을 인간으로 전환 시켜야 한다.

밀로스 포먼 감독의 영화 〈아마데우스〉에서도 절대적 갈등을 볼 수 있다.

궁정 음악가 살리에르(머레이 아브라함)가 천재 모차르트(톰 헐스)를 창조한 신에게 항거하고 싶은데 사람이 신에게 항거할 수가 없다. 그래서 실제적으로는 모차르트를 시기하고 괴롭히고 방해한다. 하지만, 모차르트 음악의 천재성을 부정할 수가 없는 것이 살리에르의 한계이고 아이러니이다.

'살리에르는 기를 쓰고 용을 써야 딸랑거리는 음악들을 겨우 내놓을 수 있다. 반면에 모차르트는 너무나 즐겁게 작곡을 할 수 있었기 때문에, 살리에르는 그가 "하나님이 불러주는 것을 받아 적는 것"처럼 보인다고 불평한다.'[주138]

이와 같이 인간이 자기 힘으로는 불가항력적인 절대적 힘과 갈등 하는 것이 절대적 갈등이다.

지금까지 살펴본 바에 의하면 드라마에서 갈등이 아주 중요한 요소인 것은 틀림없지만, 과다한 사용과 갈등의 근본이나 원리를 무시하고 극단적 충격 효과로 극(極)적인 갈등을 사용할 때 튀는 갈등으로 일관되어 억지스러운 드라마가 될 것이다.

　작가는 적절한 암시, 움직임, 공격 포인트, 전환, 극적 갈등구조, 반전과 분규 등의 갈등의 실제를 파악해서 효과적이고 상승하는 갈등, 변증법적이고 가능한 불가능으로서 극(劇)적인 갈등을 창조해야 한다.

6장
대사와 지문

1. 대사

대화와 대사는 어떻게 다른가?

대화(對話, coversation)는 '마주 대하여 이야기를 주고받음'이고 대사(臺詞, dialogue)는 '연극, 영화에서 배우가 하는 대화'이다. 일상생활에서 사람들이 서로의 생각을 말로 주고받는 것이 대화이고, 대사는 연극이나 영화, TV드라마에서 배우들이 대본에 있는 등장인물들의 생각을 말과 행동으로 주고받는 것이다.

그래서 일상생활에서 주고받는 일상대화는 산만하고 반복적이고 무의미한 경우가 많지만, 드라마에서의 대사는 일목요연해야 한다.

일상적인 행위(activity)와 극적인 행동(action)이 다르듯이 일상의 대화와 드라마의 극적 대사는 다르다. 그것은 일상의 리얼리티와 극적인 리얼리티가 다른 것과 같다.

무엇이 왜 다른가? 만약에 80세가 된 사람의 일대기를 일상의 리얼리티로 재현하려면 80년이 걸려야 하겠지만, 영화나 드라마에서는 120분 이내에 모든 내용을 담아내야 하므로 80년을 120분 안에 압축해야 한다는 것이 그 이유다.

그러기 위해서는 의미가 없고 중요하지 않는 것은 모두 생략되어야 하고, 의미 있고 목적이 분명하고 중요한 것만 선택해서 강조되어야 하니 그것이 바로 극적인 대사이다. 그러므로 의미의 선택과 강조가 대사의 핵심이다. 그래서 극적 대사는 일상적 대화의 리듬을 갖지만 평범치 않은 내용을 담아야 한다.

아리스토텔레스는 〈시학〉에서 드라마의 '네 번째 요소는 언어적 표현(diction)이라고 했는데 이 말은 단어들을 통한 의미의 표현이다'[주139]라고 했다.

로오슨(John Howard Lawson)은 '극에 있어서 언어의 기능은 등장인물들의 생각을 이해, 교류케 하는 수단으로서 중요하다. 극에 있어서의 언어란 실제 사건을 말 속에 포함시키며 눈에 보이지 않는 힘을 극화하는 것'[주140]이라고 했다.

그리고 '대사는 행동의 중요한 수단이다. 인간은 대사로 다른 인간에게 작용하며 환경을 자기 희망에 합치시키려고 한다. ……대사는 상대방의 인식과 행동의 양식을 변혁시키고 새로운 인식과 행동의 방향을 부여해준다. ……액션과 리액션의 대사가 피스톤처럼 왕복운동을 하는 이 긴장 관계가 극적 대사이다.'[주141]라는 주장들이 있다.

이것을 요약해 보면 '단어를 통한 의미의 표현', '사건을 말 속에 포함', '눈에 보이지 않는 힘의 극화', '새로운 인식과 방향의 부여', '액션과 리액션의 반복운동'이라고 했다. 결국

대사란 눈에 보이는 것과 보이지 않는 힘을 극적으로 표현하고, 깨달음으로 방향을 제시하는 '정'과 '반'과 '합'의 변증법적 행동인 것이다.

그러고 보면 지금까지 살펴본 드라마의 구성, 성격, 갈등이 모두 변증법의 법칙 속에 있었던 것과 같이 대사도 변증법의 법칙을 따른다. 정(These), 반(Aantithese), 합(Synthese)의 변증법적 발전이 필요하고 등장인물이 초목표를 가지고 자기의 목적을 향해 나아가는 행동 그 자체가 대사이다. 대사는 드라마를 발전시키는 극적 언어로서 대사가 바로 행동이므로 말이 없는 침묵의 행위와 포즈도 당연히 대사인 것이다.

1) 극적 언어의 종류

언어가 아직 생기지 않았던 원시시대의 사람들은 어떻게 서로의 의사를 소통하고 살았을까? 얼굴 표정이나 손발의 움직임, 신체 동작 등으로 자기 마음속의 생각을 표현했을 것이다. 뭔가 부족한 의사소통을 보충하기 위해 소리를 함께 사용하게 되고 소리가 뜻을 갖춘 말과 언어로 발전되었을 것이다. 그리고 일상생활에서만 쓰이던 언어가 연극이 생기면서 자기 자신이 아닌 다른 사람의 역할을 해야 할 필요에 의해 극적인 언어가 생겼을 것이다.

그러면 연극을 통해서 오늘날까지 발전해 온 극적 언어의 종류에는 어떤 것이 있을까?

극적 언어의 종류에는 크게 3가지가 있으니 대화식 대사(Dialogue), 연설식 대사(Set speech), 그리고 기구적 대사(Bon Mat)가 그것이다.

(1) 대화식 대사(臺詞)

대화식 대사는 가장 많이 쓰이는 극적 언어로서 일반적으로 줄여서 '대사'로 통칭하고 있다. 두 사람 혹은 그 이상 다수의 사람 사이의 극적 언어이다.

'대사는 환경과 상황에 관한 필요한 지식이며 인물의 분위기나 의견, 소망, 반응 등을 전달해 준다. 극중 인물의 묘사에 있어서 가장 중요한 것은 대사이다. 이 대사가 연기자의 행동과 함께 조화를 이루어 표현된다면 아주 생생한 표현이 될 것이다.'[주142]

연극, 영화, TV드라마에서 가장 많이 사용되는 것이 2~3인이 하는 대화식 대사이고 이 대사를 통해서 현재의 상황과 인물의 성격이 자연스럽게 드러나게 해야 한다. 아서 밀러의 〈세일즈맨의 죽음〉 도입부의 대사를 한번 보자.

린다 : 여보, 당신이에요?

윌리 : 나요, 놀랄 것 없소.

린다 : 아니 웬일로? 무슨 사고라도 생겼어요?

윌리 : 사고는 무슨.

린다 : 설마 자동차를 부수진 않았겠죠?

윌리 : 아무 일도 없는데 왜 자꾸 묻는 게요?

린다 : 몸이 불편하시군요.

윌리 : 지쳤오. 맘같이 잘 안 돼.

린다 : 온종일 힘들었지요? 꼭 환자 같아요.(주143)

　　늙은 외판원 윌리의 힘든 상황과 아내 린다의 남편 걱정, 그리고 두 사람의 성격이 자연스럽게 묻어 나오고 있는 대사이다.

(2) 연설(演說)식 대사

　　연설식 대사란 많은 사람을 상대로 자기의 주장을 극적으로 표현하기 위한 긴 대사를 말한다. 그 예로 셰익스피어의 〈줄리어스 시저〉에 나오는 부루터스와 안토니어스가 하는 연설식 대사를 보자.(주144)

브루터스 　　: 로마인이여 동포들이여, 나의 이유를 들어주시오. 듣기 위하여 조용해 주시오. 나의 명예를 생각하시고 나를 믿어 주시오, 현명하게 나를 판단하여 주시오. 그리고 판단을 옳게 하기 위하여 지혜를 일깨워 주시오. 여기 모이신 분들 중에 시저의 친구가 있다면 그에게 이렇게 말하고 싶소…….

안토니어스 : 로마인들이여, 동포들이여, 시저는 나의 친구였고 내게 진실하고 공정했습니다. 브루터스는 그를 야심가라 말합니다. 빈민들이 굶주려 울면 시저도 같이 울었습니다……. 내가 세 번 왕관을 그에게 바쳤고 그는 세 번 다 거절하였습니다. 이게 야심입니까? 그러나 브루터스는 야심가라고 합니다…….

　　군중들을 설득하기 위한 브루터스의 연설과 그것을 반박하는 안토니의 연설식

대사들이다.

명 연설가였던 안토니어스의 공격에 부루터스는 어떻게 할지 기구적 대사에서 살펴보자.

(3) 기구(奇句)적 대사

기구적 대사(Bon mot)는 간결하며 비유와 기지가 있고 경고적 요소가 풍부한 경구(警句)적인 대사를 말한다. 주요 장면에서 주인공이 관객의 가슴 속에 깊이 심어주는 대사이다.

셰익스피어가 많은 기구적 대사를 만들었는데 '세상은 연극무대', '반짝인다고 다 금은 아니다', '죄는 미워하되 그 죄를 범한 자는 미워하지 마라', '약한 자여 그대의 이름은 여자이노라', '사랑은 눈이 아닌 마음으로 보는 것', '인생은 걸어가는 그림자' 등 수없이 많이 있다. 그리고 앞에서 한 안토니어스의 공격에 부루터스가 대항하는 연설 중에 시대를 초월하는 유명한 대사가 있다.

> 브루터스 : 이게 나의 대답이요. '내가 시저를 덜 사랑했기 때문이 아니고 내가 로마
> 를 더 사랑했기 때문이라고.'[주145]

브루투스는 이 간결하고 비유적이고 기지가 넘치는 한 마디의 기구적 대사로 군중들의 들끓던 분노를 누그러뜨릴 수 있었다.

그리고 〈세일즈맨의 죽음〉에서 윌리가 '네가 팔아먹을 수 있는 것 만이 너의 것이다.'와 같이 작품의 주제와 연관되는 비유와 기지가 담긴 훌륭한 기구적인 대사도 있다. [주146]

이런 기구적 대사를 극의 시작이나 절정 부분이나 결말에 잘 사용하면 그 작품을 대표하는 잊혀지지 않는 명대사가 될 수 있다.

2) 이상적 대사의 3요소

이상적인 '대사의 세 요소는 발성적 효과(Oral effectiveness)와 청각적 효과(Auditery effectiveness)와 시적 이미저리(Poetic imagery)가 있다.'[주147]

첫째, 발성적 효과는 배우가 쉽게 말할 수 있어야 한다. 어려운 단어나 문학적 기교를 과시하는 듯한 화려한 대사는 이상적인 대사가 아니다. 그래서 작가가 직접 자기 입으로

말을 하면서 대사를 써야 발성적 효과에 맞는 대사를 쓸 수 있다.

둘째, 청각적 효과는 관객이 쉽게 알아들을 수 있게 써야 한다. 외래어의 남발이나 지나치게 현학적이고 철학적이며 장황해서 무슨 말인지 관객이 잘 알아들을 수 없으면 역시 이상적인 대사가 될 수 없다. 작가는 자기가 하는 말을 직접 들어 봐야 한다.

셋째, 시적 이미지를 위해서는 너무 직접적이고 표피적인 대사로는 문학적 느낌을 줄 수 없고 삭막해서 정서적 사실성을 이끌어 낼 수 없다. 그래서 직접적 표현보다는 시적 이미저리를 통해 간접적 표현으로 상상력을 불러 일으키고 사람의 정서를 움직이게 해야 한다.

'대사는 플롯의 중요한 요소들을 전달해야 하지만 소통의 기능을 담당해야 한다. 좋은 대사는 캐릭터에게 고유한 목소리를 부여한다.'(주148)

그래서 대사를 통해서 이야기의 내용이 잘 전달될 뿐만 아니라 인물의 성격까지 표현될 수 있을 때 이상적인 대사가 될 수 있다.

배우가 말하기 쉽고 관객이 듣기도 좋아서 대사를 통해서 소통이 잘 되고 인물의 고유한 성격과 그 내용뿐 아니라 가슴에 와 닿는 문학적 시적 이미저리를 느낄 수 있다면 그보다 더 이상적인 대사가 없을 것이다.

3) 대사의 기능

드라마에서 대사가 차지하는 비율은 80~90퍼센트가 넘는다. 지문을 빼고는 모두가 대사이니 대사야말로 드라마에서 가장 큰 부분을 차지하고 있다. 작가가 대사를 잘못 쓰면 구성이 아무리 좋고 성격 설정을 잘했다 하더라도 무용지물이 된다.

일반적인 대사의 기능은 '대사는 정보를 제공하고, 스토리를 진척시킨다. 개성과 태도를 반영함으로써 극적 인물의 특성을 규정한다. 감정과 무드, 느낌 그리고 의도를 드러낸다.'(주149)

드라마에서 대사가 하는 기능을 좀 더 구체적으로 알아보자.

'대사는 주제를 입증해주고 인물의 성격을 드러내 주고 갈등을 전달해 주는 주요한 수단이다. 대사는 인물됨을 드러내 주어야 한다. 대사는 인물의 성장 배경을 드러내야 한다.'(주150)

등장인물의 대사를 통해서 그 인물의 성격을 알 수 있고, 대사를 통해서 갈등이 만들어지고, 대사를 통해서 주제를 알게 된다는 것이다. 이것은 대사가 얼마나 중요한가를 단적으로 말해 주는 것이다.

실제로 훌륭한 작품 속에서 인물의 성격은 그의 대사에서 바로 나타나고, 갈등도 정과 반의 변증법적인 대사로 저절로 만들어지고, 그 갈등이 심화되어 정점으로 끌고 가는 것도 대사이며 정점에서 주인공의 인식을 통한 대사로 주제가 드러나고 있다.

그리고 '플롯과 갈등을 발전시켜서 클라이맥스(정점)로 이끌고 캐릭터를 드러낸다. 보여줄 수 없는 정보를 제공해서 관객의 이해를 돕고 톤을 정해 준다.'(주151)라는 주장은 대사는 단순히 이야기를 만드는데 그치지 않고, 인물의 행동과 반행동의 변증법적인 발전을 통해서 인물의 갈등을 만들고 성격도 드러내서 관객이 모르는 정보를 제공하면서 이야기를 클라이맥스까지 끌고 가게 하는 중요한 기능을 한다는 것이다. 과연 대사가 어떻게 플롯과 갈등을 발전시킬 수 있을까? 영화 <투씨>의 대사를 보자.

마이클(더스틴 호프만 분)이 매니저 조지(시드니 폴락 분)에게 말한다.

마이클 : 어디든 출연만 시켜줘요. TV, 라디오 광고 뭐든지요.

조지　　 : 더 이상은 안 돼!

마이클 : 왜요?

조지　　 : 자넨 평판이 최악이라구. 아무도 안 써줄 테니까.

마이클 : 그럼 이 뉴욕에서 날 써 줄 사람이 없다고요?

조지　　 : 뉴욕뿐이 아니라 할리우드에서도 마찬가지야. 광고도 안 들어 온다구!

매니저 조지의 마지막 대사 때문에 마이클은 여장이라도 해서 이 난국을 헤쳐 나가려는 동기부여를 받게 되고 과감히 여장을 함으로써 이후부터 플롯이 급속히 발전하고 계속적인 갈등이 생기게 된다.(주152)

대사 한마디가 인물에게 어떻게 영향을 미치고 그 결과로 어떤 행동을 하게 되는가를 잘 보여주는 대사이다. 그리고 관객은 극이 진행되면서 극적 상황에 대한 정보를 대사를 통해서 얻게 되고 작품이 코믹한지, 진지한지, 무거운지, 가벼운지 등의 작품의 톤도 대사가 정해 주는 것이다.

4) 좋은 대사의 조건

대사가 깔끔하게 잘 써진 작품은 잘 읽혀진다. 극본 공모에서 대사가 좋으면 대본이 잘 읽혀지고 잘 읽혀지게 되면 1차 심사는 그대로 통과할 수 있다. 그렇다면 어떤 대사가 좋은 대사인가? 좋은 대사를 만들 수 있는 조건은 무엇일까?

'효율성, 간결성, 특징 있는 화법, 불가시성'[주153]과 '서브텍스트, 어울림, 진전과 경제성과 침묵, 비언어적 행동언어'이다.

(1) 효율성

좋은 대사의 첫째 조건은 효율성이다. 효율성은 경제성에서 나온다. 절제된 대사가 설명적인 대사보다 경제적이고 효율적이다. 말을 허투루 낭비하지 말아야 한다. 불필요한 형용사나 부사들을 나열하고 같은 얘기를 반복적으로 진술하면 정확한 뜻은 없어지고 쓸데없는 단어들이 뒤엉켜서 혼잡해지고 결국 지루해진다. 훌륭한 작가는 말하는 것보다 보여주는 것이 더 효과적임을 잘 안다. 그리고 설명적인 일상 언어보다 행동이 포함된 극적 대사가 더 효율적인 것은 당연하다. 어떤 때는 침묵이 대사보다 훨씬 더 효율적일 때가 있다.

최인훈의 희곡으로 만든 '전설의 고향' 〈어디서 무엇이 되어 다시 만나랴〉를 잠시 살펴보자.

공주(김미숙 분)가 온달 모(백수련 분)와 온달(이호재 분)에게 두 분을 모시고 여기서 살고 싶다고 말한다.

공주 　　 : 온달님!
온달 　　 : ……. (홀린 듯이 공주 본다)

〈어디서 무엇이 되어 다시 만나랴〉 공주(김미숙)와 온달(이호재)

온달 모 : 죽을죄를 지었습니다.

공주 　: 내 뜻은 이미 정해졌습니다. 난 이제 여기 살아야 해요.

온모 　: 온달아, 왜 가만히 있느냐. 죽을죄를 빌어야지.

온달 　: ……!

공주 　: 온달님의 뜻은 이제 알았습니다. 어머니만 허락하시면 저는 여기서 살겠
　　　 습니다.

온모 　: 공주님!

공주 　: 어머님!

온모 　: 온달아, 이 무엄한 놈아. 그래서 사람들도 바보 온달이라 부르지요.
　　　 죽을죄를 용서하십시오.

공주 　: 바보가 아닙니다. 갑옷 입고 투구 쓴 말 잘 타는 장군들 가운데 호랑이를
　　　 맨손으로 잡은 자는 없어요.

온달 　: …….(얼굴 들어 공주를 본다)

공주 　: …….(온달을 본다)

온모 　: 이 일을 어찌하면 좋습니까?

대사 　: …….(온달을 본다)

온달 　: …….(뭣에 씌운 듯 공주 본다)

공주 　: …….(씌운 듯 온달 본다)(주154)

〈어디서 무엇이 되어 다시 만나랴〉 공주와 온달, 온달 모(백수련), 대사(임홍식)

여기서 온달에게 말은 필요 없고 공주의 침묵은 최종 결정이다. 이 상황에서 침묵보다 더 좋은 대사가 있을 수 있을까? 침묵보다 더 짧고 더 간단하고 더 효과적인 효율성은 없다.

(2) 간결성

두 번째는 간결성이다. 간결성도 효율성과 마찬가지로 경제성에서 나온다. 장황하게 '쓰여진 말(written language)'보다는 간략하게 '말해지는 말(speaking language)'이 더 직접적으로 다가온다.

어려운 단어나 외래어의 과다 사용과, 글을 이렇게 잘 쓸 수 있다는 문장의 거드름, 그리고 행동이 아닌 설명을 위한 만년체의 복잡한 문장은 피해야 대사가 간결해진다.

짧고 간단해서 말하기도 편하고 듣고 이해하기도 좋은 게 간결한 대사이다. 심오한 생각도 짧고 분명한 문장과 한 단어로 표현할 수 있으면 더 좋다.

〈어디서 무엇이 되어 만나랴〉에서 밤에 길을 잃은 온달이 가까스로 오두막집을 찾아왔다.

온달　　　 : 여보십시오.
오두막주인 : 밤중에 누구십니까?
온달　　　 : 나뭇꾼올시다.
오두막주인 : 나무꾼이…… 이 밤중에…….
온달　　　 : 저, 실은…….
오두막주인 : 안으로 드시지요.
온달　　　 : 아니, 저…….

순박한 온달의 성격이 묻어나는 간결한 대사이다.

(3) 특징 있는 화법

세 번째는 특징 있는 화법이다. 인물이 속해 있는 지역적 사회적 영역에 따라 화법의 패턴이 다르고 직업적 기술적인 특수 용어가 다르다. 누가 해도 괜찮은 화법을 구사하는 작가는 무감각한 작가이다. 두 사람의 대사를 서로 바꿔서 해도 아무

문제가 없으면 특징 있는 화법이 아니어서 그렇다. 특징 있는 화법은 그 인물의 성격에게만 적용되는 화법이다.

드라마 〈화려한 시절〉에서 반항적인 구두닦이 문제아 철진(류승범 분)과 억척같은 버스 안내양 연실(공효진 분)의 대사를 보자. 화장실 앞에서 급한 용무를 기다리는 철진에게 연실이 장난을 건다.

연실 : 뭐하냐?

철진 : 말 시키지 마!

연실 : 큰 거냐? 작은 거냐?

철진 : 일이나 가, 기집애야.

연실 : 띵띵하게 불었네.(툭 친다)

철진 : 야!

연실 : 한 대 더 쳐줄까?

철진 : (배 가리며)이게…….

연실 : 귀여운 놈.

철진 : 어쭈!

〈화려한 시절〉 철진(류승범)과 억척 같은 버스 안내양 연실(공효진)

짧은 대사의 툭탁거림 속에 어려움 속에 살면서도 꿈을 잃지 않고 꿋꿋이 살아가는 두 청소년의 애정이 배어있다. (주155)

(4) 불가시성

네 번째는 불가시성(不可視性)이다. 작가가 화려한 문학적 표현으로 멋있고 아름다워 보이는 대사를 쓰면, 대사 그 자체의 돌출성이 주의를 끌면서 시적 이미지와 내재된 진실이 사라질 수 있다.

대사에는 등장인물의 생각이 자연스럽게 드러나야지 작가의 필요에 의해 의도적으로 쓴 대사라는 게 겉으로 보여지면 거부감을 준다.

대사는 내재적 정서로 전달되어야 하고 논리적인 정밀함은 있지만 평범한 대화처럼 들려야 한다. 그리고 화자가 직접 마주 보고 하지 않고 서로 보이지 않는 상태에서 하는 화자의 불가시성도 큰 울림을 줄 수 있다.

보이지 않는 사람끼리 서로의 정서를 잘 살려낸 '불가시성' 대사를 한번 보자.

드라마 〈빗물처럼〉의 장골 아저씨(임현식 분)는 같은 마을에 사는 미자(배종옥 분)가 어린애를 부모에게 맡기고 단란주점에 나가면서 애가 아픈데도 집에 안 온다고 은희(박성미 분)에게 하소연하고 있다. 그때 미자가 온다.

〈빗물처럼〉 장골 아저씨(임현식)와 은희(박성미), 미자(배종옥)의 만남 장면

장골 아저씨 : 야, 너 집에 안 가냐, 니 애 임마, 지금…….

은희　　　 : 내가 얘기할게. 가, 어서! 젖은 머리로, 감기든다.

미자　　　 : 조심해 가세요.

미자가 들어가는 걸 보고 장골 아저씨가 넋두리하듯 말한다.

장골 아저씨 : 으이구, 저걸 낳고, 지 에민 좋아라 미역국 먹었겠지. 아줌마 아저씨
　　　　　　가 불쌍하지. 요즘도 쟤 어디 가서 밥 굶을까 봐 아주머닌 삼시 세 때
　　　　　　더운밥 해서 정지간에 놔 둔단다. 그러곤 나만 보면 하는 말이 사방
　　　　　　천지 돌아다니다가 혹여라도 미자 보게 되면 집에 오라 그러라고, 애
　　　　　　아프단 말만하면 두 발 벗고 달려올 거라고 신신당부다. 저년이 저렇
　　　　　　게 독한 거 모르고…… 아이구…….”(주156)

　　들으라고 핀잔하고 욕을 하지만 속 깊은 호의와 안타까움이 내재되어 있는 대사
다. 이 대사를 대면한 상태에서 한다면 하는 사람이나 듣는 사람 둘 다에게 얼마나
끔찍하고 강팍한 상황이 되겠는가. 그러나 서로 보이지 않는 '불가시성'으로 밖에서
힐란하는 사람의 호의와 방에서 들으면서 가고 싶지만 가지 못하는 사람의 아픔이
훨씬 더 절실하게 드러나고 있다. 얼굴을 맞대고 직접 하는 말보다는 보이지 않고
소리만 들리는 것이 더 깊이 생각하고 더 절실히 느낄 수 있게도 해준다.

(5) 서브텍스트

　　다섯 번째는 서브텍스트(sub-text)인데 '하부텍스트'로도 번역된다. 서브텍스트
는 '표피적 의미 아래 있는 실제적 의미이다. 단어와 액션 아래의 감정, 사상, 의도
이다.'

　　피상적인 대사가 아니고 대사 속에 숨어 있는 의미, 껍데기 아래에 있는 실질적
인 의미가 대사의 서브텍스트이다.

　　한 남자가 마음에 드는 여자에게 "마구간을 고쳐 놓았는데 같이 가보지 않겠어
요?" 말하자, 여자가 "어머, 저도 마구간을 좋아해요. 가 보고 싶어요" 한다면 이 대
사들 속에는 남자의 '당신은 성적 매력이 있어서 함께 있고 싶어요'라는 서브텍스트
가 있고, 여자의 '나도 당신이 매력적이라고 생각해요. 둘이서만 함께 있으면 좋겠

어요'라는 숨겨져 있는 서브텍스트가 있는 것이다. (주157)

로버트 맥기는 '대사는 일상적인 리듬을 갖되 평범하지 않은 내용을 담고 있어야 한다'(주158)고 했다.

아리스토텔레스의 '보통사람처럼 말하되 현명한 사람처럼 생각하라.'는 금언 속에 대사의 핵심이 들어있다.

대사는 작가에 의해 철저하게 계획되고 합리적으로 만들어졌지만, 일상생활 속의 대화와 같은 일상성과 사실성이 있으면서 그 속에 서브 텍스트가 있으면 금상첨화이다.

특집드라마 〈이차돈〉에서 불교를 받아들이려고 하는 법흥왕(박근형 분)의 밀명으로 이차돈이 고구려에 가서 혜량스님을 만나고 돌아오자 연회를 베풀면서 불교를 적극 반대하는 화랑의 수장인 공목(남일우 분)을 회유하는 장면에서 대사의 서브텍스트를 찾아보자.

법흥 : 이 잔을 공목장군께 드려라. →(이 연회의 뜻을 아느냐?)

시녀 잔을 전해 준다.

〈이차돈〉 왕후(김영애)와 법흥왕(박근형)이 공목(남일우)을 회유하는 장면

공목 : ……(난감하지만 마신다) →(갑자기 내게 화살을?)

법흥 : 공은 잠시 과인의 곁으로 오시오. →(뻣뻣하게 굴지 말고 이리와 봐.)

공목 : (다가간다) →(무슨 꿍꿍이속이지?)

법흥 : 한때는 과인의 부덕한 소치로 공을 미워한 적이 있었소. →(좋은 말로 할 때
 잘 들어.)

공목 : 황감한 말씀이시옵니다. →(마음에도 없는 소릴 하네.)

법흥 : 허나 지난날을 돌이켜 보면 공의 잘못보다는 과인의 실책이 많았던 것이 느
 껴지오. →(이 정도로 추켜세워 주면 이제 그만 좀 해!)

공목 : 망극한 말씀은 거두어 주옵소서. →(꿍꿍이 수작 그만하시오.)

법흥 : 아니오. 죽음을 두려워하지 않는 공의 충절을 결코 잊지 않으리다. 이 나라는
 공과 같은 충신을 필요로 하고 있소. →(이제 내 말의 뜻을 잘 새겨들어라.)

공목 : ……. →(뭐라고 대답해야 하지?)

왕후 : 마마께옵서는 공의 잔을 받고 싶어 그러시는 겁니다. →(알아서 기어야지요.)

법흥 : 허허허, 과인의 아첨을 용서한다면 한 잔 따라 주시구려. →(그래. 잘 생각
 해 봐.)

공목 : (공손히 잔을 올린다) →(그래. 지금은 어쩔 수 없지.)

법흥왕과 왕후(김영애 분)의 겉으로 드러내지 않는 내심과 공목의 속 뜻인 서브
텍스트를 통해 보이지 않는 왕실과 반대파의 팽팽한 갈등을 잘 드러내고 있다.[주159]
이 서브텍스트는 뒤에 '서브텍스트와 서레이드'에서 구체적으로 더 다루려고 한다.

(6) 어울림

여섯 번째는 '어울림(appropriateness)이다. 대사는 등장인물의 상황에 어울려야
한다.' 그리고 인물끼리도 서로 어울려야 한다.

〈욕망이라는 이름의 전차〉의 블랑슈(비비안 리 분)와 미치(칼 말슨 분)의 대
사를 보자.

블랑슈 : 자기는 누군가 필요하다고 했지? 나도 누군가 필요했어. 자기땜에 하나님
 께 감사했지. 자긴 친절하고 세상이라는 틈새의 바위 같았어, 내가 숨을
 수 있는! 하지만 내가 지나친 것을 바라고 요구했나 보지! 키에페이퍼, 스

탠리, 쇼가 연 꼬리에 깡통을 매달았어.

미치 : 넌 거짓말 했어.

블랑슈 : 내가 거짓말 했단 말은 하지 마.

미치 : 거짓말, 넌 안팎으로 거짓말이야.

블랑슈 : 아냐. 내 맘속에선 거짓말한 적 없어.^(주160)

눈앞에 직접 보이는 것밖에는 모르는 현실적인 공장 노동자 미치와 현실에는 적응 못하지만, 환상 속에서 시적 반향을 하는 블랑슈!

두 인물의 성격은 서로 잘 안 맞지만 안타깝게 묘한 느낌의 어울림이 있고 대사도 각자의 성격에 잘 어울려서 상승하는 갈등으로 이어진다.

(7) 진전과 침묵

대사는 짧으면서 행동을 통해 진전해야 긴장감이 생기고 장면도 발전한다. 계속 제자리에서 맴도는 대사는 진전이 없는 대사이고 드라마를 발전시키지 못한다.

드라마가 진전을 하기 위해서는 의미가 모호한 말로 장황하게 중언부언하지 않는 짧고 핵심과 행동이 있는 경제적 대사가 필요하다.

간결함이 설명보다 가치가 있고, 말보다는 행동이 더 효과적이고 경제적이다. '말해지는 말(speaking language)'보다는 '보여지는 말(showing language)'이 더 경제적이고 효과적이다. 청각적 방법에만 매달리지 말고 시각적 전달 방법을 찾을 때 더 좋은 대사를 쓸 수 있다.

'한 마디면 될 것을 두세 마디를 할 필요 없다. 침묵이나 액션이 더 효과적일 때는 대사를 사용하지 말자.' 영화 〈크레이머 대 크레이머〉의 테드(더스틴 호프만 분)와 조애너(매릴 스트립 분)의 재회장면을 보자.

테드 : 왔어?

조애너 : 잘 지내?

테드 : 좋아 보여요

조애너 : 당신……?

테드 : 뭐?

조애너 : 직장은 어때요?

테드 : 좋아

조애너 : 뭐 드시겠어요?

테드 : 같은 걸로…….

조애너 : 빌리는 어때요?

테드 : 잘 지내…….

조애너 : 오늘 당신과 얘기하고 싶어.

테드 : (침묵)

조애너 : 집 떠날 때 내 모습은…….

테드 : 불안정했다고?

조애너 : 엉망이었지.

테드 : 지금은 좋아 보여.

조애너 : 아!(포즈)

테드 : 왜?

조애너 : 할 말이 많은데…….

테드 : 그럼 해.

조애너 : (포즈) 난 평생 누군가의 아내, 엄마, 딸로 지냈어

테드 : …….

조애너 : 내 자신을 알게 됐어.

테드 : (포즈) 예를 들면?

조애너 : (침묵)

테드 : 정말 알고 싶은 거야.

조애너 : (포즈) 내 아들을 사랑하고 키울 능력이 있다는 걸.

테드 : 뭔 소리야?

조애너 : (포즈) 빌리를 원해.

테드 : (포즈) 어림없는 소리 마.

조애너 : 과잉반응 마.

테드 : 과잉반응? 15개월 전에 집 나가 놓고…….

조애너 : 그래도 그 애 엄마야.

테드 : 안 보이는 엄마지.

조애너 : …….^(주161)

이 장면은 더 이상 적절하고 경제적일 수 없는 짧은 대사들로 인해 내재된 갈등은 점층하고 이야기는 진전한다. 이 장면에서 쓰이는 포즈와 침묵을 능가할 수 있는 대사는 없다.

침묵과 서브텍스트가 있는 짧은 대사 속에는 앞으로 일어날 행동이 묻혀서 꿈틀거리다가 결국 액션을 가져오게 한다. 조애너는 빌리를 데려가려고 행동하고, 테드는 거절하는 행동으로 바로 연결된다.

드라마 〈빗물처럼〉에서 짧은 대사와 침묵으로 된 장면을 보자.

미자(배종옥 분)가 낳아서 부모님께 맡긴 아픈 애를 보러 5년 만에 집 앞에 왔는데 애가 사립문 앞 층계에 앉아 그림책을 보고 있다.

미자 : (아프게 다가간다)

소희 : (본다)

미자 : 책 읽어?

소희 : (끄덕인다)

미자 : 재밌겠네. (참으며 밝게) 이름이 뭐야?

소희 : 소희, 이소희, 다섯 살.

〈빗물처럼〉 미자(배종옥)가 낳은 후 처음으로 병든 딸을 만나는 아픈 장면

미자 : 똑똑하구나, 이쁘고…….

소희 : (붕대 감은 머리를 만진다)

미자 : (본다)

소희 : (미자의 손을 잡고 상처를 본다)

미자 : (상처를 옷깃으로 감추고) 놀랐겠다, 징그럽지?

소희 : (미자 손 보며) 아퍼?

미자 : (먹먹한)

소희 : (머리 만지며) 우리 할머닌 나 여기 아프다고 호~해 주는데, 그럼 안 아픈데.

미자 : (그렁해진다)

소희 : (미자 손 끌어가 '호~' 분다)

미자 : (모질게 참는데 손 떨린다)

소희 : 아줌마, 추워?

미자 : 다음에 또 보자.(일어선다)

노모(김영옥 분)가 나와서 가는 미자에게 말한다.

〈빗물처럼〉 노모(김영옥)와 미자(배종옥)의 아픔을 보는 벙어리 아버지(김인문)

노모 : 밥이나…… 먹고 가.

미자 : (보지 않고 울음 참으며) 다음에…… 다음에 와서 먹을게요. (간다)

벙어리 아버지(김인문 분)가 나와서 본다.(주162)

짧은 대사와 침묵만을 사용한 최고의 경제성으로 표현된 이 부분은, 낳은 후 5년 만에 자기 아이를 처음 보는 미자의 표현할 수 없는 아픔과 노부모의 안타까움을 잘 드러내고 있다.

(8) 비언어적 행동언어

말없이 하는 행동이 경우에 따라 대사보다 훨씬 더 효과적일 때가 있으니 이것이 비언어적 행동언어인 셔레이드(sherade)이다.

사람의 의사소통은 다 언어적으로만 이뤄지지 않는다. 말없이 하는 행동이 훨씬 더 효과적일 수 있다. 드라마는 행동이기 때문에 이 말없는 행동을 잘 사용하면 그 효과가 얼마나 강력한지를 느끼게 해준다.

앞에서 예시한 〈빗물처럼〉의 다음 장면은 셔레이드로 연결된다.

애한테 가서 꼭 껴안고 바라보는 노모, 멀어져 가는 미애, 멍하니 보는 벙어리 아버지, 애를 안고 눈물 흘리는 노모, 우물가 그릇에 떨어지는 빗방울, 들꽃에 쏟아지는 비, 빗속을 달려가는 차, 애기 옷 갈아 입히는 노모, 떨어져 앉아서 담배 피우는 아버지, 애기 안고 혹시 싶어 바라보는 노모.

대사 없이 행동과 상황으로만 표현하는 비언어적 언어 셔레이드이다.(주163)

이 셔레이드에 대해서도 '서브텍스트와 셔레이드'에서 상세히 다루려고 한다.

5) 좋지 않은 대사

우리가 대본을 읽을 때 잘못된 문제점을 가장 쉽게 발견할 수 있는 게 대사이다. 대사가 잘 읽혀지지 않으면 그 대사에 문제점이 있는 것이다. 대사가 어떻게 쓰여졌을 때 잘 읽혀지지 않는지를 살펴보면 어떤 대사가 좋지 않은 대사인지 알 수가 있다.

〈시나리오 기본정석〉을 쓴 아라이 하지매는 잘못된 대사를 '과잉 대사, 설명 대사, 영어회화 대사, 무성격 대사, 과소 대사, 추상적 대사, 문장체 대사, 고백 대사, 분열 대사, 독

백 대사, 긴 대사'의 11가지로 구분했다.(주164)

(1) 과잉 대사

과잉 대사란 넘치는 대사이다.

"아! 눈이 이렇게 많이 내려서 온통 세상을 하얗게 덮어 하얀 백색의 아름다운 풍경이 펼쳐졌구나."

화면을 보면 알 수 있는 것 모두를 멋있는 대사를 통해 나타내려고 하는 초보 작가들의 대사에는 과잉 대사가 많다.

작가의 과시욕, 지식욕, 객기로 글을 아름답고 꾸미고 싶어서 드라마 진전에 필요 없는 얘기를 쓸 때 과잉 대사가 된다.

드라마는 일상의 나열이 아니다. 일상의 대화는 의미가 없는 것도 많다. 그러나 드라마는 일상의 리얼리티가 아니고 극적인 리얼리티가 필요하므로 핵심을 위주로 필요한 것만 선택하여 압축하고 나머지는 버려야 된다. 그것이 극적 리얼리티다. 그래서 드라마의 대사는 쓰고 싶은 것을 아무거나 다 쓰면 안 되고 신중한 취사선택(取捨選擇)이 필요하다.

(2) 설명 대사

물론 드라마는 설명이 필요하다. 그러나 무엇을 설명하고 있다는 것을 알 수 있게 대사에 직접 드러나게 설명을 하면 안 된다. 내적 상황이나 감정을 대사로 설명하지 말고 될 수 있으면 서브텍스트나 행동으로 표현해야 한다. 드라마는 설명이 아닌 행동이다.

작가의 머릿속에 있는 설명하고 싶은 말이 가슴에서 발효되지 않고 날 것으로 그냥 써지는 대사는 거의 설명 대사이다. 가능하면 긴 대사로 상황을 설명하지 말고 행동이 담긴 짧은 대사로 정, 반, 합의 변증법적 비트를 통해 극적 행동을 만들어야 한다.

(3) 영어회화 대사

영어를 처음 배울 때 이런 물음에는 이런 대답을 하면 된다는 회화체 형식으로 묻고 답하는 대사이다. 어떤 대답을 이끌어 내기 위해서 단순히 묻고 단순하게 대답하는 끝 없이 주고받는 대사다.

상대방에게 알리고 싶은 것에 대한 대답을 미리 정해 두고 그것에 맞는 질문을 하는 식의 대사를 말한다.

A : 지금 몇 시야?

B : 11시.

A : 나 가야겠네.

B : 갑자기 왜?

A : 약속이 있어.

B : 누구랑?

A : 남편이랑.

B : 무슨 약속인데?

A : 백화점 가서 옷 사기로 했어.

B : 옷은 왜?

A : 낼 우리 딸 상견례야.

B : 그래? 그럼 어서 가봐.

이런 식으로 의도했던 것을 향해서 계속 묻고 답하면서 대사를 이어가는 대사는 따분한 대사이다. 이야기의 진전은 시킬 수 있지만 정서와 진전이 없는 소비적 대사이다.

(4) 무성격 대사

대사는 어떤 인물이 어떤 상황에서 꼭 해야 할 말을 해야 하는 것이다. 미술의 뎃상에서 화가가 캔버스에 그려야 할 선은 하나뿐 이라고 한다.

드라마에서도 어떤 상황에서 어떤 성격을 가진 등장인물이 그 순간에 해야 할 정확한 대사는 하나이다. 그 상황에서 그 인물이 아니면 아무도 할 수 없는 말을 해야 무성격 대사가 안 된다.

그러므로 상황의 설명을 위해서 작가가 하고 싶은 얘기를 몇 인물에게 나눠 주기를 하는 대사는 당연히 무성격 대사가 될 수밖에 없다.

대부분의 초보 작가들의 대사에는 무성격 대사가 많다. 작가가 인물의 성격을 구체적으로 만들지 않은 상태로 어떤 상황에서 작가가 쓰고 싶은 이야기에만 급급

해서 작가가 하고 싶은 대사를 몇 사람에게 나눠주면서 대사를 써 나갈 때 무성격 대사가 될 수밖에 없다. 그러니까 서로 대사를 바꿔서 해도 아무 상관이 없는 대사는 무성격 대사이다.

(5) 과소 대사

대사가 너무 많아도 문제이고 너무 적어도 문제다. 있어야 할 대사가 없어서 의미 전달이 안 될 때 그 대사는 과소 대사이다. 과소 대사가 되는 이유는 리액션이 없을 때와 대사가 필요한데 대사로 안 쓰고 지문으로 설명하기 때문이다.

행동(action)은 혼자만으로는 이뤄질 수 없고 반행동(reaction)이 꼭 필요하다. 어떤 대사에 대한 리액션이 없을 때 대사는 진전 할 수 없다. 정은 있는데 반이 없으면 변증법으로 발전할 수 없다. 그리고 정과 반의 행동 대사가 꼭 필요한 곳인데 대사를 쓰지 않고 장황한 지문으로 쓰면 당연히 지문만 많고 대사는 없어져서 과소 대사가 된다.

대사나 행동을 해야 할 지점에서 '정중한 예를 갖추고 나간다', '할 말을 잊는다' 같은 애매한 지문으로는 무슨 행동을 어떻게 해야 할지 모호하다. 그래서 지문이 많으면 과소 대사가 될 수밖에 없다.

(6) 추상적 대사

누구나가 그렇게 말할 수 있는 진부하고 일반적인 감정을 나타내는 구체적인 의미를 알 수 없는 대사가 추상적인 대사가 된다.

슬프다. 기쁘다. 재미있다. 지루하다. 좋다. 싫다. 고독하다 등 일반적인 감정을 대사로 말할 때 추상적인 대사가 된다. 왜 슬픈지 어떻게 슬픈지를 구체적으로 드러내지 못하는 대사다.

액션과 리액션의 극적 행동으로 표현하지 못하고 일반적으로 그럴듯하기는 하지만 핵심을 건드리지 못하고 일반적 감정을 설명할 때 추상적 대사가 된다. 역시 작가가 인물 성격을 구체적으로 구축 못 했을 때 추상적 대사가 된다.

(7) 문장체 대사

초중고등학교 글짓기 대회에서 길들여진 아름답고 멋있게 쓰는 만연체로 멋을 부리는 대사로 내가 글을 잘 쓴다는 것을 보여주고 싶어서 이야기의 핵심은 사라지

고 멋있고 아름답게 써야 한다는 강박관념에 사로잡혀 습관적으로 쓰는 대사이다.

서로 핵심을 주고받지 않고 아름다운 문장으로만 설명할 때 문장체 대사가 된다. 소설은 서술이므로 문장체 대사도 필요할 수 있지만 드라마는 행동이라는 것을 잊지 말아야 한다. 드라마에서의 행동은 글로서는 완벽하게 묘사할 수도 없거니와 묘사할 필요도 없고 직접 보여줘야 한다.

(8) 고백 대사

인물이 자기의 심리상태를 자기가 설명하는 대사이다.

"아, 나는 오늘 왜 이렇게 고독하지?", "오늘은 정말로 기분이 좋구나!"

자가의 심리상태를 자기가 설명하면 유치해지고 자칫 신파쪼의 값싼 감상처럼 들리게 된다. 대사로 꼭 설명해야 한다면 본인의 입이 아닌 다른 사람의 입을 통해서 적절하게 설명해 줘야 자연스럽게 전달할 수 있고 관객도 부담 없이 받아들일 수 있게 된다.

(9) 분열 대사

대사들 속에 여러 가지의 뜻이 섞여 있어서 헷갈리는 비효과적인 대사를 말한다. 어떤 인물이 앞 씬의 대사에서는 이렇게 얘기해 놓고 뒷 씬의 대사에서는 전혀 다르게 얘기를 한다면 이상한 사람으로 취급받을 것이다. 정신 나간 사람의 대사라면 그럴 수도 있겠지만 정상적인 성격을 갖고 있는 인물이 특별한 이유 없이 앞뒤가 다른 대사를 하지 않는다. 그리고 인물의 한 대사 안에서도 앞부분의 대사와 뒷부분의 대사가 내용이 서로 맞지 않고 통일성이 없다면 그런 대사도 관통성이 없는 대사로서 분열 대사이다.

(10) 독백 대사

셰익스피어의 〈리처드 3세〉 도입부의 "이제 쓰라린 겨울은 가고 영광의 여름이 왔구나"로 시작되는 그의 독백 대사는 상황과 인물의 내면과 성격을 잘 드러내고 있는 신체적, 사회적, 심리적으로 조화를 이룬 3차원적인 대사이다.

이처럼 무대에서는 잘 쓰여진 독백을 효과적으로 사용하면 훌륭한 효과를 낼 수 있지만 TV드라마나 영화에서는 특별한 목적과 특출한 사용 기법이 있지 않으면 독백 대사는 가능한 피하는 게 좋다.

(11) 긴 대사

한 사람의 대사가 너무 길게 설명하고 있으면 긴 대사가 된다. 앞에서 살펴본 셰익스피어의 연극 〈줄리어스 시저〉처럼 연설문의 대사는 길 수밖에 없지만, 영화나 드라마에서는 가능하면 긴 대사보다는 액션과 리액션을 통한 극적 행동이 위주가 되어야 한다. 필요에 의해 혼자서 긴 대사를 꼭 해야 할 때는 상대방의 리액션을 사용해서 대사가 없이 듣는 사람의 감정을 잘 활용하여 설명이 아닌 행동으로서의 극적인 씬을 만들 수도 있다.

지금까지 살펴본 '좋지 않은 대사' 들의 예를 뒤집으면 좋은 대사가 된다. 완벽한 대사는 없으니 '좋지 않은 대사'들의 문제점들을 정확히 파악하고 개인적인 단점을 인정하고 수정해 나가면 좋은 대사를 쓸 수 있다. 실제로 극작 현장에는 정확하고 딱 맞아 떨어지는 한 단어를 찾아내기 위해서, 마음에 드는 한 줄의 대사를 만들기 위해서 몇 날 며칠을 고민하는 작가들이 있다.

6) 대사의 장치(대사 갈고리)

좋은 대사를 만들기 위해서는 어떤 장치들을 사용할 수 있는가?

'대사는 일정한 흐름과 연속성을 지닌다. 연속성을 제공하는데 도움이 되는 대사 테크닉이 있다. 이른바 대사 갈고리(dialogue hook)다.'[주165]

흐름과 연속성을 지닌 대사를 만들기 위해서 사용하는 대사 갈고리에는 다음과 같은 것들이 있다.

(1) 질의-응답

첫 번째의 대사 갈고리는 질의(question)-응답(answer)이다.

묻고 답하는 것이지만 답이 전혀 예상치 못한 것이거나 언어적 응답이 아닐 때 아주 재미있는 변화가 생긴다.

〈내일을 향해 쏴라〉에서 키드(로버트 레드포드 분)가 광산경비원 시험을 치를 때의 대사다.

키드　　: 움직여도 됩니까?
경비원 : 움직이다니 무슨 뜻이야?

키드　　　 : (순간적으로 자기 권총 꺼내 명중시키며) 나는 움직일 때가 좋아.[주166]

　　무슨 뜻이냐고 묻는 말에 말로 대답하는 대신 순간적으로 자기 권총을 꺼내서 명중시키는, 언어적 응답이 아닌 행동으로 멋지게 대답한 후에 너스레를 떠는 재미있는 질의-응답의 대사 갈고리다.

　　〈네트워크〉에서 맥스(윌리암 홀던 분)와 다이애너(훼이 더나웨이 분)가 처음 연결되는 씬이다.

맥스　　　 : 당신이 중년 남자와 사랑에 빠진다는 예언을 들었다니 말인데 오늘 저녁이나 같이 할까?
다이애너 : (전화번호 누른 후 상대에게) 오늘 밤은 힘드니까 내일 다시 전화해.[주167]

　　약속이 있었지만 오늘 밤은 약속을 취소하고 당신과 만나겠다는 승낙을 전혀 예상치 못했던 방법으로 답변하여 두 사람 사이에 갈고리가 걸려 버리는 훌륭한 대사 갈고리이다. 이 갈고리 대신에 선약이 있는데 해결하겠다며 상황을 설명적으로 풀어낸다면 대사가 구질구질해질 것이고 매력과 임팩트가 없을 것이다.

(2) 일치-불일치
　　두 번째는 일치(agreement)-불일치(disagreement)이다.
　　이전의 대사와 일치 또는 불일치로 의견을 표현해서 연결을 맺는 또 다른 방식이다.
　　〈내일을 향해 쏴라〉에서 민병대에서 도망하려는 두 사람 대사다.

　　"그들에게 졌다고 생각하는데 너는 그렇게 생각 안 해?",
　　"아냐."
　　"나도 아냐."

　　상대의 불일치를 나의 일치로 만들어서 불일치-일치로 연결을 맺는 대사 갈고리 방식이다.[주168]

⑶ 반복되거나 짝을 이루는 단어

세 번째는 반복되거나(repeated) 짝을 이루는 단어들(matched words)이다. 반복되거나 짝을 이룬 단어들을 갈고리로 걸어서 연속성을 발전시킨다.

〈네트워크〉에서 다이애너와 맥스의 대사다.

"여기 한 중년과 아버지 콤플렉스를 가진 겁먹은 젊은 여자가 있어요."

"겁먹었다고, 당신이?"

"그래요, 속속들이 겁먹었다고요."

〈시계장치 오랜지〉의 조지와 알렉스의 대사다.

"너무 딤의 결점을 들추지 말게, 그것도 새로운 방식의 일부라네."

"새로운 방식? 도대체 뭐가 새로운 방식이지?"[주169]

반복되는 대사로 갈고리를 걸어서 갈등을 발전시킨다.

드라마 〈청춘의 덫〉에서 동우(이종원 분)가 영주(유호정 분)에게 말한다.

"너하구두 꽤 정이 든 거 같아."

"너하구두 꽤 정이 든 것 같아? 그 여자하구두 꽤 정이 들었었는데 나하구도 그렇다는 뜻이니?"

"……."

"'너하구 꽤 정든 거 같아'와 '너하구두'는 달라."

영주의 빈틈없는 성격이 드러나는 첫 번째의 되물음인 '너하구두꽤 정이 든 것 같아?'라는 대사의 반복과, 짝을 이룬 대사 '너하구'와 '너하구두', 그리고 '그 여자하구두'와 '나하구두'들이 연속적으로 서로 갈고리를 걸어서 재미있으면서도 정확한 핵심을 찌르는 반복과 짝을 이루는 대사이다.[주170]

〈청춘의 덫〉 동우(이종원)와 영주(유호정)의 반복과 짝을 이루는 대사

(4) 반복된 대사의 평행구조
네 번째는 반복된 대사의 평행구조다.

"안녕 셰이드, 나 만나리라곤 기대하지 못했을 거야.",

"당신도 날 보리라고는 기대하지 못했을 걸요!",

"사과하면 당신과 함께 일하는 것 고려해 보겠소.",

"당신이 와서 일하면 내가 사과하지."

이 대사들은 같은 '사과'라는 대사의 반복과 앞뒤 대사의 평행구조로 진행되고 있다. ^(주171)

드라마 〈빗물처럼〉에서 미자(배종옥 분)가 지인(정웅인 분)에게 자기 등에 화상 입은 상처를 보여주자 지인이 위로하는 대사다.

"사람은 저마다 상처 하나쯤은 갖고 있어요. 어떤 사람은 미자씨처럼 몸에 아니면(맘 아파 외면하며) 어떤 사람은 누구처럼 마음에……."

〈빗물처럼〉 미자(배종옥)와 지인(정웅인)의 반복대사의 평행구조

'어떤 사람'과 '~처럼'은 반복되고 있고 '미자씨'와 '몸' 그리고 '누구'와 '마음'은 서로 평행구조를 이루면서 서로가 같은 처지임을 강조하고 있다.^(주172)

드라마 〈왕룽일가〉에서 소설가 황일천(전무송 분)이 왕룽(박인환 분)의 딸 미애(배종옥 분)를 처음 만나서 밤에 함께 시골의 산길을 가면서 하는 대사를 보자.

"여우한테 홀린 기분인데."
"난 늑대한테 홀린 기분이구요."
"그럼, 내가 늑대란 말이야?"
"그럼 난 여우란 말이에요?"

서로 짝을 이루면서 대조되는 의미인 '여우'와 '늑대'의 계속적 반복과 '홀린 기분'의 반복, 그리고 '말이야?'와 '말이에요?'의 반복과 평행구조를 통해서 두 사람 사이의 상황과 감정을 재미있게 점층시키고 있다.^(주173)

〈왕룽일가〉 황일천(전무송)과 미애(배종옥)의 반복대사의 평행구조

(5) 진행 함께 하기

다섯 번째는 진행을 함께하기다.

"음악과 잔디가 있고……."
"그리고 포도주와 춤이……."
"그리고 파티를 하겠지!"

한 대사 뒤에 끼어들기 식으로 대사를 함께 진행하여 부드러운 연결을 이루면서 분위기가 점점 상승하게 되는 것이 있다. (주174)

(6) 짧고 단속적인 대사

여섯 번째는 짧고 단속적인 대사이다. 〈내일을 향해 쏴라〉에서 부치(폴 뉴만 분)와 선댄스(로버트 레드포드 분)가 민병대에 포위되어 절벽 끝에 갇혀 있고 아래 는 강물이 흐르고 있다. 실제 영화를 통해서 절박한 상황에 몰린 이 두 사람의 대사 를 확인해보자.

부치 : 뛰어내리자.

선덴스 : 지옥으로 가겠지.

부치 : 괜찮을 거야, 물이 깊어 죽지는 않을 거고 저들은 더 이상 따라오지 못할
 거고.

선덴스 : 어떻게 알아?

부치 : 뛰어내리지 않아도 된다면 왜 뛰어내리겠어?

선덴스 : 그렇긴 하지만 싫어.

부치 : 유일한 방법이야, 아니면 우리 다 죽어.

선덴스 : 잠깐만!

부치 : 이리 와.

선덴스 : 싫어.

부치 : 해야 돼.

선덴스 : 아냐!

부치 : 맞아!

선덴스 : 내게서 떨어져.

부치 : 왜?

선덴스 : 난 그들과 싸울 거야.

부치 : 걔들이 우릴 죽여!

선덴스 : 아마~.

부치 : 죽고 싶어?

선덴스 : 너는?

부치 : 내가 먼저 뛰어내릴게.

선덴스 : 안 돼.

부치 : 그럼 니가 먼저 뛰어.

선덴스 : 안된다고.

부치 : (크게) 대체 뭐가 문제야?

선덴스 : (더 크게) 나 수영 못해.

부치 : 어유! 이 바보! 넌 떨어지다 죽을지도 몰라. (웃으며 함께 뛰어내린다.)[주175]

민병대에 쫓기다 막다른 길에 다다른 두 사람은 강으로 뛰어내리는 것이 유일한 살 길

이다. 그런데 선덴스는 이런저런 엉뚱한 핑계를 대면서 안 뛰어내리려 하고 부치는 마음이 급해서 왜 그러느냐고 화를 내는데 선덴스는 수영을 못한다고 더 화를 내고 있는 위기 속의 폭소 장면이다.

짧고 단속적인 대사를 통해 스릴있게 발전하다가 절대 허점을 드러내고 싶지 않은 선덴스의 성격이 이 다급한 순간에 드러나는 명 장면 중의 하나이다.

전설의 고향 〈어디서 무엇이 되어 만나랴〉에서 바보 온달(이호재 분)이 밤에 길을 잃고 산속 어느 오두막집에서 평강공주인 여자(김미숙 분)와 하는 대사를 보자.

온달 : 오늘은 웬일인지…….

여자 : (웃는다)

온달 : 여기가 어딘지……?

여자 : 내일 밝는 날에 보면 아시겠지요.

온달 : 네.

여자 : 호랑이도 잡아 보셨나요?

온달 : 잡은 것이 아니라…….

여자 : 아직 못 잡아 보셨나요?

〈어디서 무엇이 되어 다시 만나랴〉 온달(이호재)과 평강공주(김미숙)의 짧고 단속적인 대사

온달 : 아니요, 한번 만났지요.

여자 : 그래서요?

온달 : 그놈이 죽었지요.

여자 : 왜요?

온달 : 부둥켜 안고 딩굴다가 보니까 죽었더군요.

여자 : (웃으며) 잡으셨군요.

온달 : 아니, 네, 그놈이 죽었지요.

나뭇군 온달이 여자가 궁금해하는 호랑이를 잡은 얘기를 하는데 자기가 잡은 게 아니고 안고 딩굴다 보니 호랑이가 죽어 있더라고 말한다. 자연 속에서 짐승과 함께 사는 순박성과 무오성이 짧고 단속적인 대사 속에 잘 드러나고 있다.^(주176)

7) 재미있는 대사

우리가 말을 하기 위해서는 먼저 무슨 말을 할 것인지를 분명히 정해야 한다. 무슨 말을 할지를 정하지 않고 일단 시작하고 보면 두서가 없고 앞뒤가 안 맞는다.

마찬가지로 대사는 작가가 등장인물에 대해서 구체적으로 잘 알고 있어야 하고 그의 목적을 정확하게 정하지 않았을 때 겉돌게 된다.

일상생활 속에서 재미있고 좋은 말들에 관심을 가지고 메모를 해 두면 적재적소에 써먹을 수 있다.

〈시나리오 기본정석〉에서는 대사를 재미있게 하는 여섯 개의 방법을 '반대 대사, 숨기는 대사, 비약하는 대사, 강조하는 대사, 대립된 대사, 감정이 있는 대사,'^(주177)로 분류했다.

이 여섯 개의 방법에 대해서 알아보기로 하자.

(1) 반대 대사

반대 대사는 실제의 상황과는 반대가 되게 하는 대사이다.

우리는 일상적인 상황에서는 있는 그대로의 대화를 나누는데 그런 대화는 일반적인 대화이다. 그러나 특별한 상황에서는 반대적 상황으로 얘기해서 분위기를 바꿀 수도 있다.

무척 힘든 상황에 처한 사람에게 "요즘, 어떻게 지내십니까?"하면 "정말 힘들어

죽겠습니다!"하지 않고 "아, 예, 잘 지냅니다."라고 할 수도 있다.

전자가 꽉 막힌 답답함이 있다면 후자는 호감 가는 여유가 있다. 특히 드라마에서는 있는 그대로만 얘기해서는 설명적이 되어서 비효과적인 대사가 된다. 서브텍스트가 있고 절제된 반어법을 구사할 때 재미있는 함축 대사가 될 수 있다.

(2) 숨기는 대사

숨기는 대사는 직접적인 대사가 아닌 애둘러서 하는 간접적인 대사다.

월급이 빠듯한 부부의 월급 5일 전의 상황이다.

"월급이 얼마나 남았지?",

"쥐꼬리만한 월급이 얼마나 남았겠어요?"

"월급날이 25일이니 아직 5일이나 남았는데 어떡하지."

이렇게 '월급'이라는 말을 반복 사용하여 있는 그대로의 정보를 직접적인 대사로 설명하는 대신에 애둘러서 하는 대사를 보자.

"여보, 당신 얼마나 남았어?"

"이제 그 얘기 그만 해요."

"(손가락 꼽으며) 21, 22, 23, 24……."

이렇게 한다면 '월급'이란 말을 쓰지 않고도 상황과 느낌을 동시에는 표현하는 숨기는 대사가 될 수 있다. (주178)

(3) 비약하는 대사

비약하는 대사로서 이야기가 갑자기 튀어서 순간적인 충격을 주는 대사다. 당황할 수도 있지만, 그 충격적인 대사 속에는 깊이가 있는 이중적인 대사이기도 하다.

셰익스피어가 잘 쓰는 기구(奇句)적인 대사들 중에는 비약하는 대사인 경우가 많다.

햄릿이 오필리어에게 갑자기 비약하는 대사로 "수녀원으로 가라!"고 외치는 이 대사 속에는 말 그대로의 '수녀원'이 아니고 '창녀촌'이라는 부정적인 의미가 있으며,

"약한 자여, 그대의 이름은 여자이노라!"는 대사는 아픔과 포기의 복합적인 의미를 지닌 기구적 대사로서 많은 것을 생각하게 해주는 비약하는 대사들이다.

(4) 강조하는 대사

강조하는 대사는 중요한 대사로 강한 인상이 남게 하는 대사이다.

강조에는 반복하는 방법과 정착시키는 방법의 두 가지가 있다.

"이걸 나에게 주는가?"

"당신에게 드립니다."

"나에게?"

"예, 당신에게!"

전혀 예기치 않았고 믿기 힘든 어떤 상황을 반복을 통해 강조하는 대사인데 잘 사용해야 효과적일 수 있다.

정착시킨다는 것은 가장 중요한 대사는 대사의 맨 마지막에 써야 의미가 확실하게 정착이 되고 가장 중요한 것은 맨 마지막에 있기 마련이므로 강조가 된다는 것이다. [주179]

(5) 대립되는 대사

서로 대립되는 대사이다. 같은 상황에서 서로 다른 입장을 드러내는 대사로서 대립쌍을 이루는 대사이다. 같은 입장이면서 서로의 기분을 상하지 않게 하는 재미있는 분위기로 서로 대립을 일으킬 때의 대사이다.

아내: 일요일에 아내가 지루하지 않게 하는 방법은 무얼까?

남편: 그러면서 남편도 괴롭히지 않는 방법은 또 뭘까?

같은 지점에서 서로 다른 입장을 나타내는데 상대적 갈등으로 강하게 충돌하지 않으면서도 대립된 대사를 쓰면 상황을 재미있게 만들 수 있다. [주180]

(6) 감정 있는 대사

왜 감정 있는 대사를 쓰지 못할까? 이야기와 주제를 급하게 나타내려고 작가의 입장에서 직접적인 설명을 하기 때문이다.

작가가 등장인물의 입장이 되어서 인물의 상황을 정확하게 드러내 줘야 하는데 작가 자신의 생각으로만 급히 설명하므로 인물의 감정이 아닌 작가의 생각이 표피적으로 나타나게 된다. 추상적으로 말하는 버릇 때문이기도 하다. 작가가 사물을 구체적으로 파악하지 않아서 그것에 대해 잘 모르기 때문에 어쩔 수 없이 애매하고 관념적인 문장으로 표현하니까 추상적이 되어 감정 있는 대사를 못 만든다.

그러면 어떻게 하면 추상적인 것을 감정적으로 바꿀 수 있을까?

첫째, 리액션을 만들어줘야 한다.

길게 꾸미는 말보다는 짧고 극적인 행동(action)으로 그 행동에 대한 즉각적인 반행동(reaction)이 일어나게 해줘야 한다. 그러면 정과 반이 부딪혀서 변증법적 갈등이 생기게 되고 그 갈등으로 인해 생생한 감정이 만들어진다.

둘째, 추상을 구상화한다.

절망, 희망, 사랑, 고독, 미움, 질투 등의 추상적인 단어 속에는 개인의 구체적 감정이 들어갈 수 없다.

아들이 전쟁터로 떠났는데 아들이 입고 갔던 옷이 노모에게 보내졌다. 그 속에 편지와 돈이 있다.

"……이제 필요 없게 된 이 돈을 동봉하니 저희 어머니께 무엇이라도 사드리세요."

여기서 추상적인 말 '무엇이라도' 보다는 '따뜻한 내의 한 벌'이라고 구체적으로 말한다면 훨씬 가슴에 와 닿을 수 있을 것이다. (주181)

셋째, 소도구를 사용하는 방법이다.

"죽이고 싶은 심정이다!"라는 대사보다 무심코 칼을 꽉 쥐는 소도구를 사용한 행동으로 표현하는 게 더 감정을 느끼게 하는 대사의 방법이 될 수 있다. (주182) 칼을 꽉 쥐는 행동 자체가 대사인 것이다.

8) TV드라마 대사의 특징

TV드라마 대사의 특징은 생활이 묻어 나오는 것이 가장 중요하다.

'TV드라마의 대사는 생활 속에서 묻어나오는 일상성이 깃든 대사, 현장감이 있는 대사들이 흡입력을 가지며 아직도 TV의 특성으로 영상보다는 대사의 역할이 중요시되는 실정이다.'(주183)

TV드라마 대사의 특징은 다섯 가지로 압축할 수 있다.

첫 번째는 '성격과 심리'다. 인물의 성격에 맞게 심리와 감정이 나타나야 한다.

두 번째는 '현장감'이다. 미사여구나 현학적 대사보다 삶의 현장성이 드러나야 한다.

세 번째는 '함축미'다. 함축된 대사 속에 깊은 뜻이, 평범한 말 속에 진실이 담겨야 한다.

네 번째는 '힘'이다. 대사가 힘이 있어야 작품을 끝까지 끌고 나갈 수 있다.

다섯 번째는 '정서'이다. 여백이 있는 속에 삶의 페이소스가 묻어나야 한다.

TV드라마 대사는 우리 주변에서 흔히 볼 수 있는 친근함으로 시작해서 심리를 나타내고 현장감을 주고 함축미와 힘과 정서를 나타낼 수 있는 대사들이 필요하다.

그러고 보면 어떤 의미에서는 대사가 극작에서 가장 중요하다고도 할 수 있다. 첫 페이지부터 대사가 시작되어 끝 페이지까지 대사로 거의 모든 것을 써야 하고 드라마의 80~90프로가 대사이니 대사를 잘 써야 하는 게 중요할 수밖에 없다.

또한 대사는 단순히 1차원적인 언어로만 이뤄지지 않고 말이 없는 행동과 침묵도 훌륭한 대사이고, 말로 드러나는 말 속에 그 말의 뜻과는 전혀 다른 뜻이 있는 서브텍스트의 사용 등이 더 좋은 대사를 만들 수 있다는 것을 알고 실행해야 한다.

2. 지문

1) 지문의 존재 이유

지문의 존재 이유는 연출자, 스탭, 배우에게 요청하는 주문서로서의 역할이다.

'지문에서 필요한 것은 제작 스탭에게 카메라를 어디에로 가져가야 하는지, 거기서 누가 무엇을 하는지(인물 이름과 그 행동) 등을 착오 없이 최소한으로 제시하는 일이다.'(주184)

주문서는 문학적 표현이 필요 없고 너무 길고 장황해도 안 된다.

배우와 스탭에게 촬영을 위해 무엇이 필요한가를 간단하고 정확하게 적어야 한다. 씬의 첫 지문은 아주 간단한 장소 상황과 지금 필요한 소품과 누가 무엇을 한다는 것만 쓰면 된다.

인물의 표정이나 감정을 문학적 서술로 꾸미면 안 된다. 인물의 감정과 구체적 행동은 대사를 시작하면서 대사 속에 녹아들게 해야 한다. 씬의 정황도 자세하게 지시할 필요 없다. 대도구, 소도구, 의상, 분장, 음악 등을 작가의 개인적 취향으로 지정할 필요가 없고 카메라의 워킹이나 연출의 콘티도 마찬가지다. 각 파트의 스탭들이 작가보다 더 전문적으로 필요한 것을 준비한다.

지문은 배우와 스탭이 촬영 전에 보고 나면 더 이상 필요 없다. 관객은 볼 일도 없고 볼 수도 없다. 지문을 아무리 아름답게 써도 배우와 스탭 외에는 볼 수도 없고, 현장에서 신경이 곤두서 있는 배우와 스탭에게 작가의 의도를 지문으로 너무 구체적으로 강요하면 업무의 전문성을 침해하는 느낌을 주게 되어 부정적 효과를 가져 오게 된다. 그러니 작가는 지문에 시간과 정력을 소모할 필요 없이 지문에서 말하고 싶은 핵심을 대사와 행동으로 드러내기 위해 전력을 다해야 한다.

2) 지문에 대한 잘못

지문에 대한 잘못으로는 '과잉 지문, 과소 지문, 무성영화 지문, 심리묘사 지문, 생략된 지문들이 있다.'(주185)

(1) 과잉 지문

과잉 지문은 작가가 생각하는 모든 것을 다 써야 된다고 생각하고 연출 콘티, 카메라 워킹, 배우의 연기, 대도구, 소도구, 의상, 미용, 분장, 음악, 등 모든 분야를 다

섭렵하려고 하면 과잉 지문이 된다. 지문은 핵심만 정확히 써야 하고 문학적 미사여구를 쓰지 말고, 반드시 3인칭 서술형으로 주어, 목적어, 동사만 쓰면 된다.

(2) 과소 지문

과소 지문은 작가가 해야 할 것 이외의 분야를 너무 많이 신경 쓰느라고 정작 작가가 해야 할 씬 속의 인물 소개와 최초의 행위와 씬의 목적이 없을 때 과소 지문이 될 수 있다. 특히 작가가 지금 쓰고 있는 씬의 목적을 구체적으로 인지하고 있지 않을 때는 핵심이 빠져서 과소 지문이 될 수밖에 없다.

(3) 무성영화 지문

초창기 영화인 무성영화에서는 소리가 없었기 때문에 지문을 스크린에 자막으로 띄웠다. 그래서 무성영화 지문이란 대사로 표현해야 하는 것을 지문으로 쓸 때 생긴다.

'형이 호통치며 나무라고 동생이 지지 않고 대답한다.'

이런 지문에는 '뭐라고 나무라고 뭐라고 대답하는지'를 대사로 직접 써야 액션과 리액션으로서 행동이 생긴다.

(4) 심리묘사 지문

심리묘사 지문은 시각적으로 표현될 수 있도록 행동으로 나타내야 하고 지문으로 직접 쓰면 비효과적이 된다. 인물의 심리상태를 지문으로 아무리 설명해도 배우에게 정확히 전달될 수 없다.

서브텍스트가 있는 대사와 서레이드가 있는 액션과 리액션의 대사 속에 행동으로 녹여 내야 한다.

(5) 생략된 지문

생략된 지문은 지문을 썼지만 정확하고 구체적 이미지를 심어주지 못할 때를 말한다.

'어떤 것을 찾는다', '무엇인가를 읽는다', '무엇 때문인지 웃는다', '뭔가가 아쉽다', '어디론가 떠난다'와 같이 구체적이지 않고 정확한 핵심을 생략한 지문이다.

일반적으로 초보 작가들의 지문은 과잉이면서 과소이고 생략된 지문이 많다. 그

이유는 정, 반, 합의 변증법적 극적 대사를 쓸 수 없기 때문에 자기의 생각을 지문으로 모두 설명하므로 지문의 양은 너무 많아지고 대사의 양은 적어지고, 씬이 대체로 짧고 씬의 수가 많아진다.

한 씬 속에 이야기의 발전이 없고 시작하다 말고 다음 씬으로 계속 넘어간다. 대사를 통해 액션과 리액션의 갈등이 쌓이지 않으니 이야기의 발전이 없고 정체되어 있다.

고수들의 작품 속에는 한 씬의 첫 줄에서 길면 한 줄 정도의 지문이 있거나 아예 지문이 없이 대사로 바로 시작해서 대사 속의 행동으로 모든 주어진 상황을 다 녹여 낸다. 장황한 지문은 좋은 대사를 쓸 수 없게 만드는 원흉이라는 것을 꼭 인지해야 할 필요가 있다.

7장
내러티브

내러티브(narrative)의 사전적 의미는 '이야기, 서사, 담화, 설명적인, 서술적인'이다.

인간은 이야기를 좋아하고 그래서 우리는 뭔가를 계속 이야기하며 살아간다. 우리의 삶 속에는 이야기가 넘쳐 난다.

아침부터 밤까지 핸드폰에서, 신문에서, TV에서 끊임없이 이야기가 흘러나오고, 사람들이 만나면 직장에서, 공원에서, 커피숍에서, 식당에서, 지하철에서, 술집에서 이야기하고, 잠을 자면서도 꿈속에서 이야기가 있다. 그리고 일상의 이야기로 만족할 수 없어서 소설을 읽고, TV드라마를 보고, 연극을 보고, 영화를 본다.

이야기는 삶의 한 부분이고 이야기를 향한 사람의 욕심은 끝이 없다. 그래서 우리는 각박한 현실에서는 보기 힘든 더 재미있고 더 감동적이고 삶의 의미를 찾을 수 있는 이야기, 현실에서는 이뤄지지 않는 이상적인 이야기를 추구한다.

'내러티브라고 하면 왠지 좀 거리가 느껴지기도 하지만 사실은 우리의 일상생활 속에서는 많은 내러티브가 있고 우리는 내러티브를 하면서 살아가고 있다. 다시 말해서 우리는 이야기 속에 살아가는 것이다.

통상적으로 '내러티브'를 '서사(敍事)'라고도 한다. 사실을 있는 그대로 기록하는 것을 '서사'라고 하는데 인간 행위와 관련된 사건의 언어적 재현양식이다.

서사에는 경험적 서사'와'허구적 서사가 있다. 개인적 경험을 토대로 서사를 하면 경험적 서사이고 작가의 상상력을 토대로 서사를 하면 허구적 서사인 문학적 서사이다. 좀 더 근원적인 접근을 위해서 이인화의 〈스토리텔링 진화론〉(주186)에서 서사의 네 가지 속성을 요약해 보기로 한다.

1. 서사의 네 가지 속성

1) 원방성

첫 번째는 '먼 곳에서 일어나는 흥미로운 이야기'라는 '원방성(遠方性)'이다.

할아버지의 옛날이야기는 지금의 얘기가 아닌 지나간 얘기인 시간적 원방성이고, 삼촌의 월남전 이야기는 이곳이 아니고 베트남의 얘기인 공간적 원방성이다. 일상적 생활 범위에서 접할 수 없는 먼 곳의 상황, 인물, 행동을 다룰 때 인간은 다른 사람의 비일상적인 일을 자신의 일 같이 느끼게 된다는 것이다.

2) 기억유도성

두 번째는 '이야기는 청자에게 기억되고자 하는 의도를 갖는다'라는 '기억유도성(記憶誘導性)'이다. 이야기는 경험을 기억하는 행위인 회상의 성격을 띤다. 인간의 감정에 방향성을 부여하고 행동을 도발하고 감정을 움직여서 기억 속에 각인되는 역동적 비전을 제시한다. 이야기는 듣는 사람에게 오랫동안 잊혀지지 않고 기억되게 하는 속성이 있다는 것이다.

3) 장기지속성

세 번째는 '이야기는 내용의 생명력과 유용성을 오래 유지한다'라는 '장기지속성(長期持續性)'이다. 이야기는 시간이 오래 지나도 변치 않는 진실로서 허구이지만 부도덕적인 거짓과는 달라야 한다.

기원전 8세기에 쓰여진 호메로스의 〈일리아스〉와 〈오디세이아〉에 나오는 인물들의 상황과 갈등에서 느끼는 정서적 사실성이 지금 우리들의 가슴에 그대로 다가온다.

포로 처녀 브리세이스를 두고 벌어지는 아킬레우스와 아가멤논의 갈등, 귀향을 하지 못하게 잡으려는 칼립소의 경고와 그럼에도 귀향를 택하는 오디세우스의 선택이 생명력을 가지고 시대를 초월하여 오랫동안 지속하고 있다.

4) 화자성

네 번째는 '이야기는 사건, 사물과 함께 그것을 체험한 사람의 흔적을 전달한다'라는 '화자성(話者性)'이다.

화자가 없이 재현하는 연극이나 영화 등 극적인 이야기에서는 화자가 드러나지 않고 있고, 제임스 조이스의 〈율리시스〉는 화자의 개입을 최소화하고 시각적 재현을 지향하고 있다. 그러나 화자라는 개념 안에는 사건을 보는 자(초점화자)와 사건을 이야기하는 자(목소리)가 함께 있다. 모든 이야기는 선행하는 이야기를 모방하고 변형해서 만들어지기 때문에 처음의 화자성이 많은 이야기를 만들게 하는 변형의 주체라는 것이다.

이야기가 말로 전해지면 이야기하는 사람이 화자이고, 글로 쓰이면 작가가 화자이다. 그리고 희곡으로 쓰여진 것도 작가가 화자인데 연극이나 영화로 만들어지면 시각적으로 표현되어서 화자가 잘 드러나지 않는다. 그러나 원작자로서 작가가 화자인 것은 틀림없다.

요약을 해보자. 어딘가 먼 곳에 있으면서, 내 마음에서 잊혀지지 않고, 오랫동안 기억되어지는, 누군가가 해준 이야기가 서사의 속성이라는 것이다. 서사의 속성을 간략하게 살펴봤으니 이제 서사의 구조에 대해서도 알아보자.

2. 내러티브 구조

재미있는 이야기 속에는 어떤 구조가 있을까?

'모든 이야기들이 공유하고 있는 어떤 것이 있다. 보편적인 예술의 형식……. 이 보편적 형식을 작품들이 독특한 방법으로 형상화해내지만 각 작품들의 핵심적인 형식은 동일하다.'(주187)

모든 예술에는 형식이 있기 마련이다. 음악에도 형식이 있고, 미술에도 형식이 있는 것과 같이 이야기에도 형식이 있다. 대입만 하면 정답이 바로 나오는 공식은 아니지만 누구나에게 통용될 수 있는 보편적인 형식이 있다. 이제 내러티브 중에서도 극적 이야기 예술인 연극, 영화, TV드라마의 공통적이고 핵심적인 내러티브 구조를 살펴보자.

작가는 이 형식 속에 자기의 눈으로 본 세상의 이야기를 자기의 비전과 통찰로 채워 넣어야 한다.

'훌륭한 이야기란 가치가 있는 이야기, 세계가 듣고 싶어하는 이야기다. 이런 이야기를 찾아내는 것은 작가의 외로운 임무다. 이야기에 대한 사랑, 즉 작가의 전망이 이야기를 통해서 표현될 수 있다는 믿음, 가공의 세계가 실제보다 더 근원적이라는 믿음이 있어야 한다.'(주188)

우리의 일상 중에 TV드라마나 영화는 접근하기 쉽고 가장 영향력 있는 내러티브 매체가 되어 있다. 극작가는 이야기의 형식인 내러티브 구조에 정통해야 하고 그가 만들어야 할 가치있는 이야기를 찾아내기 위해서 이야기에 대한 애정과 인간에 대한 사랑을 가져야 한다.

1) 내러티브 구조의 2가지 원칙

내러티브 구조에는 2가지 원칙인 마음 졸임의 원칙(suspense principle)과 놀라움의 원칙(suprise principle)이 있다.

'스토리 구조에는 일정한 원인과 결과의 논리가 있다. 우리는 특정 전개과정을 미리 예측하고 그것이 실제 어떻게 일어나는지를 지켜보는 과정에서 즐거움을 찾는다.'(주189)

이야기의 기본구조가 '시작'과 '중간'과 '끝'이라는 것은 이미 우리가 알고 있다.

이야기의 발단(시작)에서 제시된 문제가 계속되는 전개과정(중간)을 거쳐 발전하다가 마지막(끝)에 가서 모두 해결된다. 앞에 것이 뒤의 것의 원인이 되고 그 원인으로 갈등

이 생기고 그 갈등으로 행동이 생겨서 드라마는 전개되고 그 결과로 절정에서 해결된다.

이 전개과정이 바로 구성이며 내러티브 구조이니 이것은 원인과 결과의 원리다. 이제 이 내러티브의 구조 속에 있는 중요한 2가지의 원칙을 살펴보자.

(1) 마음 졸임의 원칙

마음 졸임의 원칙(suspense principle)이란 무엇일까?

'극적 서스팬스의 특징은 과정의 추적을 통해 재미를 얻는 것이다.'[주190]

이야기를 듣거나 보면서 재미가 없으면 하품을 하거나 딴전을 피우지만, 재미가 있으면 다른 짓을 못하고 이야기 속으로 빨려들게 된다. 왜 빨려드는가? 단순히 듣고 보는 소극적 태도에서 적극적으로 참여를 하게 되기 때문이다. 어떻게 참여하는가? 얘기의 전개 과정에서 뭔가를 미리 예측하고 자기 나름의 추적을 통해 정말 그렇게 되는지를 지켜보는 것이다.

관객이 빨려들지 않으면 이야기의 전개과정을 덤덤하게 보겠지만 예측을 하게 되면 남의 얘기가 아닌 자기의 얘기가 되므로 마음을 졸이고 지켜보다가 "그렇지! 내 생각이 맞았어!"라고 만족할 때까지 마음을 졸이게 되는 것이다.

이것이 서스팬스를 느끼고 마음 졸이게 하는 마음 졸임의 원칙이다. 이 원칙이 내러티브 구조의 가장 강력하고 기본이 되는 첫 번째 원칙이다. 결과가 중요한 게 아니고 과정의 추적을 통해서 기대감과 재미를 함께 느끼면서 이야기에 참여하는 것이다. 드라마틱 아이러니도 이 원칙에 속한다.

우리는 오이디푸스나 햄릿의 이야기를 다 알고 있지만 재미있게 볼 수 있는 것은, 바로 이 사건의 과정에 직접 참여하게 되어 극 속으로 빨려 들어가서 마음 졸임의 기대감을 통해서 감정이입으로 허구적 환상을 실제처럼 받아들이기 때문이다.

일상생활 속에서도 감정적 기대가 실제상황보다 훨씬 크게 작용한다. 치과에 치료를 가기 전의 마음 졸임이 실제로 치료를 받는 것보다 훨씬 더 큰 것이다.

영화 〈압록강은 흐른다〉에서 이런 장면이 있다.

이미륵(우벽송 분)이 자일러(이참 분)교수의 집에서 기거하면서 나치 치하의 어느 겨울밤, 초콜릿 게임을 하는 장면이다.

먹을 것도 변변치 못하던 때라 초콜릿은 구경하기도 힘들던 때인데 미륵이 에바(우테 캄포스키 분)가 선물한 초콜릿을 자일러 부부 앞에 내놓으면서 초콜릿 게임이 시작된다. 화기애애하던 게임이 진행되면서 점점 진지해지고 서로 초콜릿을 차

〈압록강은 흐른다〉 자일러(이참)와 자일러부인(다니엘 멜즈)의 초코렛 놀이 → 마음졸임 원칙

지하기 위해 안달하게 된다. 그렇게 모든 사람들의 마음졸임 상태가 계속되다가 끝내는 인자하던 자일러교수와 우아하던 자일러 부인(다니엘 멜즈 분)사이에 언쟁으로까지 번지게 된다. (주191)

(2) 놀라움의 원칙

영화나 드라마 속에서 모든 사건이 항상 기대했던 대로 이루어지기만 하면 재미가 없어진다. 그래서 두 번째의 놀라움의 원칙(suprise principle)이 필요하다.

'너무 예측 가능함으로 인해 흥미가 시들할 수도 있다. 흥미를 계속 유지 시키기 위해서는 일정 정도의 예상치 못한 것들이 필요한데 이것이 놀라움의 원칙이다.'(주192)

놀라움의 원칙은 그야말로 흥미를 계속 유지 시키기 위해서는 아무도 생각지 못했던 파격적인 것이 필요하다는 것이다.

관객은 자기가 추측한 것이 맞으면 처음에는 기분이 좋지만 모든 것이 다 그의 추측대로 되어지면 차츰 재미가 떨어지고 심드렁해질 것이다.

"뭐야! 이번엔 그게 아니었네!"하고 깜짝 놀랄 만한 다른 것이 필요하다.

영화 〈압록강은 흐른다〉의 앞에서 얘기한 상황의 연결이다.

그렇게 우아하던 지성인 부부가 서로 초콜릿을 먹으려고 감정적인 언쟁으로 소리를 높이자 이미륵이 갑자기 괴성을 지르면서 전갈처럼 일어나서 자일러교수의 손에 있는 초콜릿을 낚아채서 미친 듯이 입에 넣고는 이상한 오버액션으로 씹어 먹는다.

모든 사람들이 깜짝 놀란다. 순간적인 '놀라움의 원칙'이다. 모두가 놀라서 미륵을 보자 그는 아무 일 없었다는 듯이 과장되게 냅킨으로 입을 닦는다. 분위기가 갑자기 싸해지고 그제서야 정신이 든 사람들은 부끄러워지고 무안해져서 모두가 웃게 된다.

앞부분의 '마음 조림의 원칙'인 서스펜스가 이번에는 '놀라움의 원칙'인 서프라이즈로 바뀌면서 깔끔한 극적 진행을 만들고 있다. (주193)

그러나 너무 예측이 가능하게 계속해도 안 되고 기대했던 것과 너무 달라도 안된다. 기대에 너무 많이 차이가 나도 비효과적이다. 특히 너무 많은 놀라움의 원칙을 사용하는 것도 좋지 않다.

서스펜스와 놀라움. 이 두 가지를 효과적으로 사용하여 균형을 이뤄 주는 게 좋다.

〈압록강은 흐른다〉 초코렛 놀이의 이미륵(우벽송) → 놀라움의 원칙

2) 하부구조에서 대본까지

하부구조(deep structure)는 기본구조로서 내러티브의 뿌리가 되는 작품의 골격이다. 이 골격을 선으로 그리면 극적 상승곡선(rising dramatic curve)이 된다.

'초기의 갈등이 계속된 긴장과 서스펜스로 전개과정을 거쳐 클라이맥스의 결론부에 도달하고, 갈등이 해결되고 이야기가 종결되는 극적 스토리를 뜻한다'(주194)

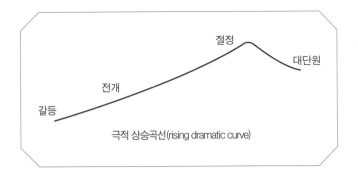

절정

대단원

전개

갈등

극적 상승곡선(rising dramatic curve)

그러니까 시작에서 발단의 갈등이 생기고, 중간에서 전개의 복잡화를 통해 갈등이 발전하여 서스펜스로 전개되고, 끝에서 절정으로 갈등이 해결되는 드라마 3막극의 기본구조를 하부구조라고 한다.

작가가 이 하부구조를 발판으로 해서 작품을 써 나가는 과정은 스토리 아이디어, 내러티브 시놉 개요, 장면 개요, 초안 대본, 최종 대본의 과정이 있다.

(1) 스토리 아이디어

먼저 1~2장 정도의 스토리 아이디어(basic story idea)를 쓴다. 주인공이 누구이고 이야기의 하부구조인 시작(갈등), 중간(전개), 끝(해결)이 포함되도록 핵심을 축약한 스토리 개요를 써야 한다.

(2) 내러티브 시놉 개요

두 번째는 10~15장 정도의 내러티브 시놉시스 개요(narrative synopsis outline)를 쓴다. 스토리 아이디어보다 좀 더 상세한 내러티브가 포함된 작품의 형식, 주제, 기획의도, 등장인물과 그리고 좀 더 구체적인 줄거리를 써야 한다.

(3) 장면 개요

세 번째는 장면 개요(scene outline)를 쓴다. 내러티브 시놉 개요가 전체적 내용이라면 이번에는 개별적인 장면별로 내용을 분류한 30장 이상의 각 장면의 주요 내용이 포함된 세부적인 트리트먼트(treatment)를 쓰는 것이 장면 개요이다.

(4) 초안 대본

네 번째는 지금까지 준비한 것들을 토대로 하여 대사와 행동이 포함된 완전한 형

식이 갖춰진 실제 대본의 초고로서 초안 대본을 쓴다. 초안 대본을 쓸 때는 가능한 영감을 받아들여 비판 없이 흐름을 끊지 않고 계속해서 써내는 게 중요하다.

(5) 최종 대본

다섯 번째는 초안 대본을 연출자와 심층적으로 비판하고 분석하여 다른 사람의 의견도 좋은 것들은 수렴하여 결점을 보완하되 너무 많은 혼란이 오지 않도록 작가의 의도와 주제에 합당하도록 수정하여 최종 대본을 탈고해야 한다.

정리하면 한 편의 작품이 탈고하기까지는 명확하게 잘 정리된 시작, 중간, 끝의 하부구조를 발판으로 축약 스토리 개요를 쓰고, 내러티브 시놉 개요를 쓰고, 장면 개요를 쓰고, 초안 대본을 쓴 후에 수정 보완하여 최종 대본을 쓴다.

작가는 특히 이 과정을 수행할 수 있는 지구력이 필요하다.

3. 내러티브 테크닉

1) 해설

내러티브 테크닉의 첫 번째는 해설(exposision)이다.

드라마나 영화는 이야기가 이미 진행되는 중의 어느 지점에서 시작한다. 주로 이야기의 아주 중요한 지점인 공격 포인트에서 시작한다. 그래서 관객이 드라마 시작 이전의 이야기를 알 수 있게 해줘야 한다.

'스토리를 이해하기 위해 지나간 조건들에 대해 알아볼 필요가 있다. ……해설은 이러한 정보를 제공해 주는 테크닉이다.'[주195]

〈오이디푸스 왕〉은 오이디푸스 신화 중에 테베에 역병이 생기는 지점에서 시작한다. 그러나 연극 시작 이전의 일들 - 오이디푸스가 태어나서 연극 시작 전까지의 일들인 내적 생활로서 배경 이야기(back story)를 알아야 한다.

이 필요한 배경 이야기를 스토리의 흐름이 끊어지지 않게 잘 설명해 주는 것을 해설이라 한다. 해설을 잘 활용하면 좋은 작품이 되고 잘못 활용하면 지리멸렬해진다.

(1) 효과적인 해설

효과적인 해설은 작가가 해설을 하고 있다는 것을 관객이 알지 못하게 자연스럽게 하는 것이다. 어떻게 해야 할까? 그 방법은 우선 궁금증을 유발시켜야 한다. 그리고 '깊이 빠져 있는 감정적 상태에서 해설하는 것이다. ……등장인물이 궁금해서 알아야 할 필요성을 느낄 때 하는 것이다. ……해결하기 적당한 순간을 선택해서 하는 것이다. 그것을 알게 될 때가 가장 극적인 순간이다.'[주196]

①궁금증 유발

모든 걸 다 미리 설명해 주지 말고 먼저 궁금하게 만들어야 한다.

상황을 알려주기 위한 작가의 필요가 아니고 등장인물이나 관객의 필요에 의해서 해설을 할 때가 효과적인 해설이 된다.

작가가 해설을 위한 해설로 미리 모든 것을 설명하지 말고 등장인물과 관객이 궁금증이 생겨서 알아야 할 필요성이 있게 만들고 나서 해설을 하면 관객이 해설인 줄도 모르고 그 설명을 시원하게 받아들이게 된다.

〈뻐꾸기 둥지 위로 날아간 새〉에서 살펴보자.

정신병원은 유쾌한 장소가 아닌데도 맥머피(잭 니콜슨 분)는 정신병원에 수갑을 차고 도착하자말자 너무 좋아한다. 왜 그런지 알고 싶고 알 필요성이 있을 때 스파비 박사와의 면담에서 맥머피가 모든 걸 다 얘기한다. 그렇게 함으로써 교도소에서 빠져나오기 위해 미친 척하고 있었다는 부분이 설명되고 궁금증이 해소되므로 지루한 해설이 되지 않고 아주 효과적 해설이 되었다.

다음으로 스파비 박사가 "판단이 완료될 때까지 있어 줘야 되겠소."라고 말하자 맥머피가 "100% 협력하겠으니 지켜봐 주세요."라고 답한다.

이 두 대사로 앞으로 맥머피는 어떻게 처신하고 정신병원에서는 '어떻게 처리할까'라는 극적 질문이 생기고 궁금증도 함께 생기면서 앞으로 벌어질 새로운 이야기가 기대된다.[주197]

②깊이 빠진 감정상태

깊이 빠진 감정의 상태가 가장 극적인 순간이다. 사람들은 비밀을 숨겨두고 살다가 감정이 격해지면 참지 못하고 숨겼던 것을 막 쏟아낸다. 그때가 바로 깊이 빠진 감정의 상태로서 가장 극적인 순간인 것이다.

영화 〈차이나타운〉에서 효과적인 해설 세 가지를 동시에 충족시켜주는 장면이 있다.

관객과 기티스(잭 니콜슨 분)는 에벌린(훼이 더나웨이 분)이 숨기고 있는 소녀가 누구인지 궁금하고 알 필요가 있다. 이 궁금한 상태에서 기티스가 에벌린의 따귀를 때리면서 추궁하는 감정의 극한 상황에서 에벌린은 숨겨져 있던 사실을 털어놓는다.

기티스 : 사실을 말하시죠.

에벌린 : 좋아요.

기티스 : 이름이 뭐요?

에벌린 : 캐서린.

기티스 : 캐서린이 누구요?

에벌린 : 내 딸이요.

　　　　(뺨 맞고)

기티스 : 사실을 말하라고!

에벌린 : 내 동생.

　　　　(다시 뺨 맞고)

기티스 : …….

에벌린: 내 딸이며 내 여동생!

계속 뺨을 맞으면서도 절규하며 '딸이자 동시에 여동생'이라는 엄청난 사실을 털어놓는다.

키티스와 관객이 궁금할 때, 가장 격정적인 감정 상태에서, 가장 적당한 순간에 이 극적인 진실을 토로하여 설명함으로 효과적인 해설방법 3가지를 동시에 충족시키면서 절정의 극적 상황을 충격적으로 마무리한다.[주198]

③적당한 순간

해설은 적당한 순간에 해야 한다. 적당한 순간이라는 것은 해설하기 가장 좋은 순간이다.

영화 〈내일을 향해 쏴라〉에서 민병대에서 벗어나기 위해서는 절벽 아래 강으로 뛰어내려야 할 그 순간에 부치(폴 뉴만 분)는 뛰어내리자고 하는 데 선덴스(로버트 레드포드 분)는 계속 이 핑계 저 핑계를 대면서 안 뛰어내리려고 하다가 마지막 순간에 수영을 못 한다는 사실을 밝혀서 웃지 못할 코믹상황을 만든다.

결국 가장 극적이며 적당한 순간에 해설을 한 것이다. 그리고 산적들과 대치하여 총격전을 벌여야 할 시점에서 선덴스가 부치에게 묻는다.

선덴스 : 어때?
부치 : 안 좋아.
선덴스 : 오른쪽 2명 맡을 수 있지?
부치 : 고백하는데 사람을 쏴 본 적이 없어.
선덴스 : 기막히게 때를 맞춰서 얘기하는군.[주199]

선덴스의 대사처럼 정말 기가 막히게 적당한 순간에 총을 못 쏜다고 부치가 고백하고 있다.

(2) 비효과적 해설

해설을 해야하는 작가의 의도가 드러나게 되면 관객이 가르침을 받는 것 같아서 비효과적이고 지루해진다.

19세기 후반의 잘 만들어진 희곡(well-made play)에서 주로 해온 해설의 방식이다. 주인공이 등장하기 전에 집안의 하녀들의 입을 통해 주인공의 정보를 미리 관객들에게 전해 주는 부분이다.[주200]

우리 드라마에서도 시골의 빨래터에서 아낙들의 입을 통해 주요한 정보를 전달하는 것이나, 회사에서 사원들이 모여서 수다를 빙자해 정보 전달을 사전에 하는 것이나, 전화로 자기의 상태를 상대방에게 말하면서 해설을 하는 것들은 효과적이지 않은 비효과적 해설에 속한다.

2) 준비

두 번째의 내러티브 테크닉은 준비(preperation)이다.

어떤 사건이 억지스럽지 않고 가능하고 당위성 있는 사건이 되려면 사전에 미리 준비를 해둬야 한다.

'준비는 사건들을 단지 가능한(merely possible) 수준에서 그럴듯한(probable) 수준으로 나아가고 다시 불가피한(inevitable) 수준으로 끌어올림으로써 사건들을 결정한다. ……준비는 두 가지가 있으니 우선 전조(foreshadowing)는 상황적 무드와 분위기가 무엇이 일어날지를 예시한다. ……플랜트(plant)는 초기에 미리 설정된 대상물이나 사람 혹은 정보를 말한다.'[주201]

(1) 전조

전조(前照, foreshadowing)는 후반부에 일어날 중요한 사건을 더 당위성 있게 만들기 위해서 전반부에서 미리 그림자를 던지는 것으로서 전영(前影)이라고도 하고 상징적 분위기를 미리 설정해 두는 것으로 복선(伏線)이라고도 하는데 뒤에 일어날 일의 원인으로서의 역할을 해준다.

강렬한 눈빛 하나가 전조가 될 수도 있다. 〈맥버드〉의 마녀 씬은 맥버드의 불행을, 〈햄릿〉의 유령 씬은 햄릿의 불행을, 상황적 무드와 분위기로 암시해 주는 전조이다.

〈뻐꾸기 둥지를 날아간 새〉에서 맥머피(잭 니콜슨 분)는 전반부에 대리석 싱크대를 들려고 안간힘을 쓰다가 못 들자 모두가 그건 아무도 들 수 없다고 한다.

"준비 운동했으니 이번이 진짜야."라며 다시 안간힘을 쓰는데 추장(윌 샘슨 분)이 물끄러미 보고 있다. 맥머피는 결국 실패하고 "어쨌든 시도는 해 봤잖아, 노력은 해 봤다구."라고 변명하며 추장 옆을 머쓱해서 지나간다.[주202]

후반부 엔딩 씬에서 맥머피는 죽게 되고 추장이 그 싱크대를 들어서 유리창을 박살 내고 정신병원을 탈출하여 나간다.[주203]

이것은 멕머피가 이루지 못하고 미리 던져둔 전조를 추장이 완성 시키는 전조의 상징적인 완성인 것이다.

(2) 플렌트

또 하나의 준비로서 플렌트(plant)가 있다. 뒤에서 효과적으로 이용할 수 있게 앞에서 미리 설정해 두는 물건, 사람, 사건, 정보를 플렌트라고 한다. 그러니까 봄에 씨 뿌려서 묘목을 만들지 않으면 가을에 거둬들일 수 없다는 자연의 이치처럼 말이다.

체홉의 〈갈매기〉 2막에서 뜨레플레프가 총과 죽은 갈매기를 들고 와서 니나의 발 밑에 놓는 것은 4막에서 뜨레플레프가 총으로 자살하는 것의 씨 뿌리기로서 플렌트이다.

〈시민 케인〉의 초반 눈 오는 장면에서 케인이 죽으면서 떨어뜨린 문진 속의 '로즈버드'란 단어의 의미도 씨 뿌림이다. 마지막 불타는 썰매에 새겨진 글자를 통해 뿌린 씨앗의 열매를 확실하게 확인해주는 것을 볼 수 있다.

그러니까 준비는 극의 전개과정이 우연으로 보이거나 작위적으로 되는 것을 막기 위한 방법으로써 사전의 씨 뿌리기 작업이다.

4. 잘 짜여진 스토리의 요건

좋은 스토리란 어떤 것인가?

'프랭크 다니엘은 말한다. 그것은 간단하다. 흥미로운 사람들에 대한 흥미로운 이야기를 흥미로운 형식으로 말하는 것이다. 잘 짜여진 스토리의 기본 요건에 대해서 데이비드 하워드의 〈시나리오 가이드〉에서 다섯 가지로 설명했는데 그것을 살펴보자.[주204]

그 다섯 가지는 '누군가'와 '어떤 일'과 '어렵다'와 '정서적 임팩트'와 '만족한 엔딩'이다.

1) 주인공

첫 번째 요건은 '누군가'에 관한 스토리이다. 그 누군가가 주인공이고 그의 일이 잘 풀리지 않아서 그는 고통을 받고 있어야 한다는 것이다.

2) 목적

두 번째 요건은 그 사람이 빈둥거리며 즐겁게 놀지 않고 '어떤 일'을 하려고 노력해야 한다. 왜 그 일을 하는지의 목적이 있어야 한다는 것이다.

3) 어려움

세 번째 요건은 그 어떤 일이 쉽지 않고 성취하기가 '어렵다'는 것이다. 반대자가 있어서 방해를 하고 있기 때문에 그 갈등으로 쉽게 이뤄지지 않는다는 것이다.

4) 감정동화

네 번째 요건은 감정을 움직일 수 있는 '정서적 임패트'가 있어야 하고 관객에게 '감정동화'로 감정이입을 시켜서 관객의 참여를 끌어내야 한다는 것이다.

5) 결과

다섯 번째는 '만족한 엔딩'으로 맺어져야 한다. 꼭 해피엔딩은 아니더라도 확실한 결과가 있어서 관객이 만족할 수 있어야 한다는 것이다.

이 다섯 가지를 하나로 요약하면 '잘 짜여진 좋은 스토리란 고통을 받고 있는 주인공이

목적을 가지고 어떤 일을 하려고 하는데, 반대자 때문에 어려움이 있지만, 관객을 감정동화로 참여시켜서 결과를 만족스럽게 마무리하는 것'이라고 할 수 있다.

더 짧게 요약하면 '목적을 가진 주인공이 반대에 부딪혀서 관객의 감정동화로 만족한 결과를 만드는 것'이다.

여기서 핵심 단어들을 살펴보면 '목적'은 주제이고, '주인공'은 인물이고, '어려움'은 갈등이고, '감정동화'는 절정이고, 이것들을 '결과'까지 엮어온 게 구성이다.

결국 잘 짜여진 좋은 스토리란 이미 지금까지 우리가 살펴본 주제, 인물, 갈등, 절정, 구성이 잘 조합되어 있는 스토리라고 할 수 있다.

5. 정서적 사실성

드라마 속의 이야기는 질서정연한 논리만으로 만들어지는 게 아니고 테크닉으로 만들어지는 것도 아니다. 정서적 사실성(Emotional reality)이 필요하다. 드라마에서 중요한 것은 논리적인 구축이 아닌 사람들의 정서를 움직이게 해야 한다.

'좋은 드라마의 첫째 조건은 감정을 끌어들이는 것이고, 둘째 조건은 상상력을 일깨워 극적 긴장감을 자극하고 증가시키는 것이다.'(주205)

1) 극적 행위의 핵심

정서를 끌어들이는 것이 극적 행위의 핵심이다. 어떤 장면에서 본 것이 마음속으로 상상하는 자기의 정서적 실체와 같은지, 그래서 누구에게나 거부감 없이 그것이 정서적으로 흡족하게 받아들여지는가의 문제이다.

'정서적 사실성은 관객이 장면 속에서 목격하는 표면적 사실성이 아닌 인물 상호 간에 주고받는 감정적 교감의 실체이다. ……등장인물에 대한 공감의 정도 만큼 작가의 이야기를 믿어 준다. ……작가의 인물은 그들의 신빙성 있고 설득력 있는 반응을 통해 그들의 극적 상황을 현실화시킨다. 이것이 드라마의 정서적 사실성이다. 등장인물들과 교감하고 공감하게 되면 그 이야기를 현실 같이 믿게 된다.'(주206)

훌륭한 드라마는 관객의 감정을 끌어들여서 픽션의 이야기를 불신하려는 사람들의 비판적 사고에도 불구하고 그 이야기를 믿게 만든다. 어떻게? 관객이 작품에 감정이입이 되어서 정서적으로 자기 동일화가 이뤄지면 드라마 속의 픽션을 자기 자신의 일처럼 믿게 된다. 자기와 드라마의 주인공이 한 사람이 되는 것이다.

2) 사실과 정서

영화나 드라마가 성공하려면 스펙터클도, 제작 기술도, 완벽한 리얼리티의 추구도 아닌 누구나가 공감할 수 있는 정서적 리얼리티가 필요하다.

영화 〈대부〉에서 보나세라의 억눌리고 긴장된 애원에 관객들은 동정을 느낀다. 나의 딸, 나의 아내, 내 여친이 그런 일을 당하면 당연히 복수하고 싶을 것이다. 그리고 부패한 공권력을 믿을 수 없기 때문에 스스로를 지켜야 하는 대부의 주장에도 공감이 가게 된다.

왜 나한테 먼저 오지 않았느냐는 것과 지나친 복수의 거절과 돈으로 해결하려는 것을 추궁하는 대부의 입장도 정당하다.

보나세라가 그의 세계로 강제로 끌려 들어가지 않고 스스로 그 속으로 들어가는 것은 대부의 주장이 합당하다고 느끼는 정서적 사실성 때문이다.

이야기가 사실적이라는 것은 사실과 같다는 게 아니고 정서적으로 동일시를 느끼게 해주는 것이다.

'극적인 사실성이 정서적 사실성이다. 그것은 사건이 일어나는 배경이 아니고 행위 그 자체이다. 행동하는 인물이 현실을 만들어 낸다.[주207]

극중 인물의 행동이 관객들과 정서적으로 일치할 때 정서적 사실성이 생긴다.

3막 플롯 구조가 괜히 만들어진 게 아니고 사람이 사는 방법으로서의 근원적 구조이기 때문이다.

한 주인공이 특정 상황에 처하고(도입), 그것 때문에 행동하지만 실패하고(중간), 다시 혼신을 다해 최선의 행동을 하는(결말), 이 3막 구조의 과정이 정상적이고 열심히 살려는 모든 사람들의 실제 살아가는 삶의 모습이다.

드라마의 사건과 관객과의 거리를 좁히는 것은 빈틈없는 논리도 아니고 엄청난 스펙터클도 아니고 CG의 기술적 테크닉도 아닌 모두를 공감하게 만들어 주는 인간의 정서에 의해서다.

관객을 작품의 스토리에 빠져들게 하려면 정서를 일깨우고 자극 시켜야 한다. 관객이 등장인물과 그들의 이야기에 하나가 되어서 그 이야기가 현실이라고 믿게 되는 것이 바로 정서적 리얼리티이다.

작가에 의해 만들어진 픽션을 실제처럼 인정할 수 있게 하고 믿음직스럽게 하는 최고의 내러티브 방법이 있다면 그것은 정서적 리얼리티를 통해서 하는 것이다.

8장
시나리오의 구조

구성(構成, construct)과 구조(構造, structure)는 어떻게 다른가?

'구조라는 말 "structure"의 어원인 "struc"에는 두 가지의 정의가 있다. 첫 번째는 "세우다, 조합하다"이고 두 번째는 "부분과 전체 사이의 관계"를 뜻한다. ……부분과 전체 이 둘 사이의 관계에는 중요한 특징이 있다. 체스는 네 부분(말, 게임하는 사람, 체스판, 규칙)이 전체로 통합된 그 결과다. 전체와 부분 사이의 관계가 체스의 게임을 결정한다. 이야기를 만드는 요소(행동, 인물, 갈등, 신, 시퀀스, 대사, 사건, 에피소드 등)들의 부분과 전체의 관계가 이야기를 만든다.'(주208)

구성이 공간과 시간의 순서대로 어우러진 것이라면 구조는 내부 조직의 관계로 어우러진 것이다. 희곡에서는 '구성'이라는 말을 많이 쓴다면 영화와 TV드라마에서는 '구조'라는 말을 많이 쓰고 있다.

구성이 본질적 기본적 개념이라면 구조는 실체적 구체적인 개념일 것이다. 희곡이 본질적이고 원론적인 접근이 필요하다면 영화는 실체적이고 구조적인 접근이 필요한 것이다. 그렇다면 영화의 실체적 구조의 단위는 어떻게 조직되어 있을까?

비트가 모여서 씬이 되고, 씬이 모여서 시퀀스가 되고, 시퀀스가 모여서 장(막)이 된다. 이 비트에서 장에 이르기까지의 시나리오의 구성은 로버트 맥기의 〈시나리오 어떻게 쓸까〉를 주로 해서 살펴보기로 한다.

1. 비트

1) 비트가 무엇인가?

영화나 드라마에서 행동의 최소 단위를 비트(beat)라고 한다.

'장면을 구성하는 것은 비트이며 잘못 설계된 장면의 결함은 이 행위의 교환에서 비롯된다. 비트는 인물 행위에서 일어나는 행동/반응의 교환이다. ······외관상으로 인물이 무슨 행동을 하고 있는지, 표면 밑으로 인물이 실제로 무슨 일을 하고 있는지 살펴라.'(주209)

그러니까 비트란 서브텍스트가 있는 행동(action-정)과 반응(reaction-반)의 교환이다. 행동만 있고 반응이 없으면 극적인 행동이 못 된다. 한 사람의 어떤 행동이 다른 사람의 반응을 불러일으켜야 행동의 최소 단위인 비트가 생긴다. 행동과 반응이라는 행위의 주고받는 교환이 이뤄지는 것이 극적인 행동으로서의 비트이다. 그런데 같은 내용의 행동만 계속되어서는 비트가 발전하지 못한다.

'이런 교환이 아무리 반복되더라도 비트는 바뀌지 않는다. 분명한 행위의 변화가 일어나야 새로운 비트가 시작된다.'(주210)

주인공의 행동인 정(正)과 다른 인물의 반응인 반(反)이 주고받다가 새로운 행동인 합(合)이 만들어 지면서 변증법적 발전을 계속해야 성장하는 비트가 된다. 그래서 비트가 성장 되는지를 알아보려면 장면을 비트로 분해해 보면 알 수 있다.

비트의 분해 방법을 알아보자.

먼저 각 대사의 행동과 반응을 잘 살펴보고 외적인 행동뿐 아니라 내적인 행동인 서브텍스트의 의미를 능동적 동명사어구로 만들어야 한다.

한 남자가 여자에게 뭔가를 비굴할 정도로 간곡히 부탁하고 여자는 모른 척하고 자기 일만 하고 있다. 이때 남자 행동의 서브텍스트적 동명사어구는 '비굴한 간청하기'이고 여자 반응의 서브텍스트는 '도도한 무시하기'이다. 남자의 행동 '간청하기'에 대한 여자의 반응 '무시하기'로 하나의 비트가 이뤄졌다.

그러나 두 남녀가 한 씬이 끝날 때까지 같은 내용의 대사와 행동으로 간청하기와 무시하기만 계속한다면 이 씬은 발전이 없는 정체된 씬이 될 것이다.

2) 비트의 발전

만약 남자가 두 번 정도 간청하다가 세 번째에는 '간청하기'에서 '협박하기'로 행동을 바꾸고 여자도 '무시하기'에서 '코웃음 치기'로 반응을 바꾼다면 두 사람의 행위의 변화가 생겨서 새로운 비트가 만들어진다. 이 새로운 비트가 변증법구조의 합에 해당한다.

그래서 씬 속에서 행동(정)과 반응(반)이 새로운 행동(합)으로 바뀌는 것이 비트이다. 같은 행동과 반응으로만 계속되지 않고 비트가 한단계씩 비트1, 비트2, 비트3 식으로 계속 발전하면 씬이 성장하게 된다.

〈카사블랑카〉에서 릭이 일자에게 접근하는 씬을 비트로 나눠 보자.

아쉬워서 밤늦게 다시 찾아온 일자(잉그리드 버그만 분)는 릭(험프리 보가트 분)에게 라즐로를 존경은 하지만 사랑은 하지 않는다고 말한다. 하지만 릭은 술에 취해서 "누구 때문에 날 버린 거지? 라즐로? 아니면 그 전의 남자?"라며 창녀에게나 할 수 있는 말을 한다. 그러자 일자는 더 이상 참을 수 없어서 가 버리고 만다.

다음날 아랍 상인이 파는 란제리코너에 일자가 있는 것을 릭이 본다.

릭이 일자에게 다가간다.(릭의 행동 –그녀에게 접근하기)

일자는 모른 척한다.(일자의 반응 – 무시하기)

여기서 정(正)의 행동인 '접근하기'가 반(反)의 반응인 '무시하기'로 변하면서 비트1 이 생긴다.

릭이 말한다.

"속고 있는 거요." (행동 – 보호하기)

이 대사는 아랍 상인에게 속고 있고 라즐로에게도 속고 있다는 서브텍스트다.

일자가 대답한다.

"괜찮아요." (반응 – 접근 거부하기)

비트2가 생겼다.

릭이 말한다.

"어젯밤 미안했어요." (행동 – 사과하기)

일자가 대답한다.

"상관없어요." (반응 – 다시 거부하기)

비트3이다.

아랍 상인이 특별한 분은 더 깎아 준다고 설득한다.

릭은 다시 말한다.

"당신 얘기가 혼란스러웠어요. 술 때문이었는지……." (행동 - 변명하기)

상인이 말한다.

"여기 식탁보도 있어요."

일자는 말한다.

"고맙지만 관심 없어요." (반응 - 또 거부하기)

이 대사는 상인에게 대답하듯 하지만 릭에게 거부한다는 말이다.

비트4이다.

"왜 돌아왔지? 날 버린 이유를 말해 주려고?" (행동 - 한 발 들여놓기)

"그래요." (문 조금 열기)"

비트5이다.

"이제 얘기해도 돼요. 술 깼으니까……." (행동 - 무릎 꿇기)

"그렇게는 안할 거에요. (반응 - 더 많은 것 요구하기)

비트6이다.

"왜 안 돼요? 그 기차표 때문에 내가 이렇게 된 건데, 난 알 권리가 있어요" (행동 - 죄책감 물고 늘어지기)

"어젯밤에 당신을 알았어요. 파리의 릭이라면 말해 줄 수 있어요. 그러나 어제 나를 증오스럽게 쳐다보던 사람에게는……." (반응 - 그 죄책감을 되물고 늘어지기)

비트7이다.

"곧 여길 떠나요. 파리에서 우린 서로 너무 몰랐어요. 그러나 파리를 그대로 간직했으면 카사블랑카의 어제가 아닌 파리의 그 날들을 기억하겠지요." (행동 - 작별을 고하기)

"-보는 침묵-" (반응 - 반응을 보이지 않기)

비트8이다.

"그 상황이 힘들어서 날 버렸오? 항상 도망 다녀야 해서?" (행동 – 겁쟁이라고 부르기)

"믿고 싶은 대로 생각하세요" (반응 – 바보냐고 부르기)

비트9이다.

"난 이제 도망 다니지 않고 정착했소. 술집 이층에 살지만 난 당신을 기다릴 거요" (행동 – 성적 제안을 하기)

"–말없이 시선 떨구고 모자챙으로 얼굴 가린다.–" (반응 – 반응 감추기)

비트10이다.

"언젠가 라즐로에게 거짓말을 하고 내게 올 거요." (행동 – 창녀라고 부르기)

"천만에요, 빅토르 라즐로는 지금 내 남편이에요. 그리고 우리가 파리에서 사귈 때도 요." (반응 – 그를 좌절시키기)

비트11이다.

한 가지, 그때 남편이 죽은 줄 알았었다는 진실은 고의로 말하지 않는다.(주211)

서브텍스트가 있는 대사들을 주고받으며 정(행동)과 반(반응)의 의미가 계속 바뀌어 가며 한 씬 속에 비트를 11개나 만들어 낸다는 것은 작가의 뛰어난 극작술이며 관객은 숨 돌릴 시간도 없이 계속 상승하는 씬을 볼 수 있게 해준다.

드라마 〈그대는 이 세상〉에서 아버지의 생신날 오랜만에 집에 찾아온 딸 영숙(윤유선 분)과 아버지(신구 분)와 어머니(나문희 분)의 갈등상황에서 세 사람 사이에 점층하는 비트를 보자.

영숙 : (방에서 나온다) –접근하기

동만 : (영숙을 보고 한 발짝 물러선다) –외면하기

　　　→ 비트1

영숙 : (고개 숙여 인사한다) –공손하기

동만 : (외면하고 들어간다) –상대 안 하기

　　　→ 비트2

영숙 : 아버지! - 불러 세우기

동만 : (멈추고 돌아보며) 지금 날 불렀소? –딴청하기

 → 비트3

영숙 : 그동안 찾아뵙지 못해 죄송합니다 –용서를 빌기

동만 : 집을 잘못 찾아온 거 아뇨? 난 그쪽이 누군지 몰라요 –무시하기

 → 비트4

영숙 : 생신 축하드려요. 아버지. –참으며 축하하기

동만 : 아버지라니? 난 그쪽 같은 딸자식 둔 기억 없소(들어간다) –남남하기

 → 비트5

영숙 : ……. –말없이 실망하기

 문이 열리고 동만이 영숙의 옷과 핸드백을 던지고 문 닫는다. –쫓아내기

 → 비트6

〈그대는 이 세상〉 영숙(윤유선)과 아버지(신구)와 어머니(나문희) 시누이(신윤정)사이의 비트의 상승

점순 : ……. -억장 무너지기

영 숙: ……. (옷 챙겨서) 가 볼께요. (돌아선다) -서럽게 돌아서기

　　　→ 비트7

점순 : (말을 잇지 못한다) -가슴이 막혀서 말 못하기

영숙 : (명자에게) 올캐 애써. -슬픔 참고 쫓겨나기

　　　→ 비트8

　　　영숙 나가고 명자 따라간다. -뒷모습 보이기

점순 : (현기증 나서 문 잡는다) -정신 혼미해지기

　　　→ 비트9^(주212)

　　아버지의 거부로 오랫동안 찾아오지 못했던 딸이 어색하지만 아버지와 화해해 보려는 애틋한 시도와 아버지의 옹고집으로 점점 갈등의 강도를 더해간다. 결국 딸은 쫓겨나서 돌아가게 되고 아내 점순은 혼미상태에 빠지는 9개의 비트로 씬이 급박하게 점층되고 있다.

2. 씬(장면)

씬(scene)의 사전적 의미는 장면, 장소, 현장, 무대, 경치, 사건, 상황이다.

씬은 '가장 중요한 개별적 요소, 무언가 특별한 일이 일어나는 것, 행위의 특별한 단위, 이야기를 보여주는 공간이다.'(주213)

영화나 드라마가 무엇으로 이루어졌는가 하면 '씬으로 이뤄졌다'라고 할 수 있다. 영화나 드라마의 가장 중요한 형식적 구성단위가 씬이기 때문이다.

씬보다 더 작은 단위가 비트이고, 비트보다 더 작은 단위는 샷(shot)이다. 샷은 카메라가 한 번 찍기 시작해서 끝날 때까지를 말한다.

샷의 종류는 LS, FS, TFS, GS, 3S, 2S, KS, WS, BS, TB, CS 등으로 나눠지는데 피사체와 카메라 사이의 거리로 샷이 정해진다. 이 샷이 모여서 비트가 되고 비트가 모여서 씬이 되고 씬이 모여서 시퀀스가 되고 시퀀스가 모여서 한 편의 영화나 드라마가 된다.

'씬의 목적은 이야기를 앞으로 진행 시키는 데 있다. ……씬에는 장소와 시간의 두 요소가 있다. 모든 씬은 특정한 장소와 시간 속에서 벌어진다.'(주214)

씬의 목적은 이야기를 앞으로 진행 시키는 것이므로 각 씬은 그 씬의 목적이 있어야 이야기를 잘 진행 시킬 수 있다. 그리고 씬의 요소는 씬이 어디서 일어나는지를 알려주는 그 위치로서 장소이고, 그것이 언제 일어나는지 그 일어나는 때로서 시간이다.

초보 작가들이 씬의 제목을 쓸 때 어떻게 써야 할지 몰라서 고민하는데 씬의 요소인 장소와 시간을 정확히 정해서 쓰면 된다.

예를 들어 씬이 필요로 하는 장소와 시간이 강가에서 석양이 질 때 시작되는 내용이면 - S# 1. 강가(석양)- 이라고 쓰면 된다. 카메라의 위치가 바뀔 때와 촬영 시간이 바뀌면 씬도 바꿔 줘야 한다.

1) 씬의 창조

그런데 어떻게 씬을 만들 것인가?

'우선 배경(context)을 만들고 나서 내용(content)을 결정하라.'(주215)

어떤 씬을 쓸 때 가장 중요한 것은 씬의 배경으로서 목적이다. 그 씬이 왜 필요한지 목적이 분명해야 한다. 작가가 남녀의 이별을 시키려고 한다면 그것이 씬의 목적이다.

다음에는 장소와 시간이다.

어디서 언제 헤어지게 할 것인가? 커피숍에서 할 것인가? 아니면 식당에서? 차 안에서? 강가에서? 강가가 좋겠다. 시간은 언제가 좋은가? 아침? 점심때? 밤? 석양? 석양이 좋겠다. 이렇게 해서 목적과 장소와 시간이 정해지면 배경이 만들어진 것이다.

다음에는 배경 속에 넣을 내용을 만들어야 한다. 구체적 내용물을 찾아야 한다. 헤어져야 할 이 두 사람의 관계는 어떠한가? 오랫동안 사귀었다. 남자는 아직도 여자를 좋아하고 여자는 헤어지려고는 하지만 상처는 주고 싶지 않다.

이 어려운 상황을 풀어줄 내용물은 뭐가 없을까? 여자가 남자에게서 받은 반지를 꺼내면서 어렵게 이야기를 꺼낼 수도 있다.

영화 〈차이나타운〉의 키스 씬을 보자.

작가는 키티스(잭 니콜슨 분)와 에벌린(훼이 더나웨이 분), 이 두 사람에게 키스를 시키려고 한다. 키티스는 코를 소독할 약이 없는지 물어본다.

"혹시 소독약 비슷한 거 없어요?"

"있어요, 이리 오세요."

에버린은 그를 욕실로 데려가서 코 소독을 해준다.

"상처가 심해요, 이런 줄 몰랐어요."

열심히 소독을 하는데 그는 그녀의 눈동자에 점이 있음을 보고 바짝 들여다본다.

"당신 눈……."

"내 눈이 어떤데요?"

"녹색 부분에 까만 점이 있어요."

"눈동자에 있는 점이에요."

"점이요? 태어날 때부터 있었어요?"

그의 눈이 그녀의 코앞으로 바짝 다가가는데 두 사람의 눈이 코 앞에서 마주치자 스파크가 일어나고 그들은 키스를 할 수밖에 없다.

이 씬에서 키스를 가능하게 한 내용물은 욕실의 소독약이다. [주216]

2) 씬의 기능

영화나 드라마에서 씬은 어떤 기능을 하고 있을까? 〈드라마 구성론〉을 쓴 윌리엄 밀러는 여덟 가지의 씬 기능을 얘기했다. [주217]

(1) 목적 성취

첫 번째 기능은 씬은 장면의 목표를 성취시킨다.

이 장면이 왜 있고 무엇을 뜻하는가이다.

〈차이나타운〉의 키스 씬은 이 두 사람의 사랑 얘기를 서브플롯의 이야기에서 메인플롯으로 격상시키고 두 사람의 관계를 업무 관계에서 러브라인으로 더 친밀하게 엮어야 할 필요 때문이다. 씬을 썼는데 확실한 목표가 없으면 그 씬은 삭제를 고려해 봐야 한다.

(2) 스토리 진행

두 번째는 씬은 스토리를 진행 시켜 나가고 진전시킨다.

씬 속에서 인물의 구체적 상황을 보여주면서 목표가 분명한 이야기를 진행 시켜서 이야기의 줄거리를 진전 시켜야 한다. 그래서 씬에 목표가 애매하고 핵심에서 벗어난 대사와 행동으로 겉돌게 된다면 스토리는 진전되지 않는다.

앞에서 살펴본 〈그대는 이 세상〉의 9개의 비트로 성장하는 이 씬은 인물의 상황을 잘 보여주면서 선동적 사건으로서 이 씬의 목표에 부합하는 스토리를 훌륭하게 진전시키고 있다.

(3) 분위기 창조

세 번째는 씬은 특정 무드나 분위기를 창조한다.

작품의 전체적 분위기나 특정 인물들의 무드는 씬을 통해서 만들 수 있다. 장소와 시간을 잘 선택해야 무드와 분위기가 제대로 만들어진다. 인물의 관계를 밀착시켜야 할 러브씬이 필요하다면 그 상황에 맞는 장소와 시간을 잘 선택해야 맞는 분위기를 창조할 수 있다.

(4) 주제 표현

네 번째는 씬이 주제를 표현한다.

씬은 항상 주제 속에서 진행되어야 한다. 그래서 주제가 확실하지 않은 작품은 주인공의 성격도 분명하지 않아서 관통성이 없어지고 이 얘기 저 얘기를 늘어놓다가 주제가 없거나 억지스럽게 주제를 만들게 된다. 작품의 주제를 위해서는 각 씬의 목표들이 서로 잘 통합되어야 절정씬에서 주제를 분명하게 나타낼 수 있다.

(5) 인물관계

다섯 번째는 씬은 인물의 관계를 나타낸다.

특히 도입부의 씬에서 인물관계를 확실히 잘 드러내야 관객이 그들의 이야기에 동참할 수 있다. 설정 부분에서 주인공이 누구고 그의 목표가 무엇인지, 그리고 반대 인물이 누구고 보조 인물이 누군지가 빨리 드러나야 관객이 작품 속에 동참하고 감정이입을 할 수 있게 된다.

(6) 장소 전이

여섯 번째는 씬이 장소를 바꿔준다.

이야기의 상황과 흐름에 맞게 씬의 요소인 장소와 시간을 잘 바꿔 줘야 이야기에 신선함과 임팩트 있는 씬을 만들어낼 수 있다. 내용에 맞게 적절히 장소를 바꿔주면 그 장소의 전이가 내용의 변화를 유도할 수 있다.

드라마 〈구하리의 전쟁〉에서 피난길에 성녀가 동생들만 데리고 마을로 돌아온다. 마을에 남아 있던 현길이가 어른들은 어떻게 되었느냐고 묻자 비행기 공습으

〈구하리의 전쟁〉 인민군에게 끌려가는 아버지(장항선)와 삼촌(안병경)

로 부모님과 헤어져서 돌아오게 되었다면서 너네 집은 어떻게 되었느냐고 묻는다.

"우리도 할아버지만 계셔."

"왜?"

그 대답 대신에 현길네 마당으로 장소가 바뀌고 인민군에게 아버지와 삼촌이 끌

려간 내력이 소개된다.

애들만 계속 나오고 현길의 집은 소개되지 않아서 관객도 궁금하던 차에 아주 효과적인 장소 전이로 씬 전환이 이루어진 것이다. [주218]

(7) 휴식 제공

일곱 번째는 씬이 긴장으로부터 휴식을 제공한다.

계속적인 긴장과 서스팬스만 계속되면 관객이 피곤해질 수 있다. 완급의 조절을 통해 관객들의 효과적인 주의집중을 가져올 수 있다.

〈내일을 향해 쏴라〉에서 자전거 씬은 관객들에게 답답함을 풀어주고 상쾌한 휴식을 제공하는 씬이다.

드라마 〈아버지 당신의 자리〉에서 엄마를 기다리는 미친 처녀(황보라 분)가 아픈 사람들의 가슴 시린 사연의 씬들마다 철길을, 해바라기 꽃길을, 산 정상의 갈대밭 속을, 한풀이 해주는 듯 자연 속을 춤추며 뛰어다닌다. 이 씬들은 아픈 마음들에게 신선한 휴식을 가져다준다. [주219]

〈아버지 당신의 자리〉 미친 처녀(황보라)의 휴식을 주는 씬

(8) 흥미 충족

여덟 번째는 흥미 있는 액션과 스펙터클도 필요하다.

씬의 완급을 조정하기 위해서는 내러티브를 직접 진행 시키지는 않지만, 필요에 따라서는 단순한 흥미 있는 액션이나 스펙터클이나 아름다운 씬을 만들 필요도 있다.

3) 씬의 타입

씬의 타입에는 '비언어적 장면, 짧은 전이, 시간적 전이'[주220]가 있다.

(1) 비언어적 장면

영상적인 효과를 위해서 대사가 없는 비언어적 장면이 있다.

대사가 없지만 수많은 대사보다 훨씬 더 효과적인 영상표현으로 씬의 효과를 극대화 시킬 수 있다. 이 비언어적 표현방법을 서레이드(charade)기법이라고 한다.

〈서부전선 이상 없다〉에서 전쟁 중 잠시 조용해진 참호 속의 병사 폴(루이스 울하임 분)앞에 나비 한 마리가 날아와 뻗으면 손 닿을 곳에 앉는다. 너무 반갑고 고마워서 참호 밖으로 몸을 내밀고 손을 뻗어 본다. 상대편 참호의 병사가 폴을 본다. 폴의 손이 펴지고 천천히 나비에게 다가가는데 총소리가 나면서 손이 땅에 푹 떨어진다.

말 한마디 없이 전쟁 속에서 평화를 갈구하는 한 병사의 허무한 죽음과 전쟁의 잔혹성을 절실하게 표현하는 서레이드이다. [주221]

(2) 짧은 전이장면

다음은 짧은 전이장면이다.

현재 장면의 휴식을 주면서 다음 장면의 시작을 알려주는 장면전환의 씬이다.

존포드의 서부극에서 기병대들이 모뉴먼트 계곡을 지나는 장면과 병사들이 영가(靈歌)를 부르는 장면, 어느 부인이 돌아오지 못할 전투를 떠나는 모습을 바라보는 이런 장면들이 짧은 전이의 장면이다. [주222]

(3) 시간적 전이장면

다음은 시간적 전이장면이다.

압축된 몽타쥬로 시간의 흐름을 드러내는 장면으로 달력의 페이지가 찢겨나가고, 시계 바늘이 빨리 움직이고, 한 장소에 사계절이 지나가는 등의 시간적 전이 장면들이 있다.

〈2001스페이스 오디세이〉에서 선사시대의 유인원이 처음으로 발굴한 뼈다귀 무기를 하늘로 던지면 수백만 년이 흐르면서 현대의 우주선으로 바뀌는 도입장면은 시간적 전이의 압권 장면이다. [주223]

4) 씬의 흐름과 리듬

씬의 흐름과 리듬을 위해서 대비적 요소들의 짜깁기가 필요하다.

'최고의 영화에는 장면들이 진행하는데 일종의 흐름과 리듬이 있다. ……영화는 고양기와 침체기들을 적절하게 균형 잡아야 한다. 씬의 리듬을 발전시키기 위해 다른 장면적 요소들이 대비 되거나 엇갈려 일어날 수도 있다. ……클라이맥스에 도달하는 과정은 직선적 상승이라기보다는 톱니구조(sawtooth build)의 패턴과 같다. 대비적 요소들의 짜깁기 방식 -대비(contrasting), 보충(contrasting), 변형(varying), 균형(balancing)-은 장면의 전반적 리듬에 기여한다.'(주224)

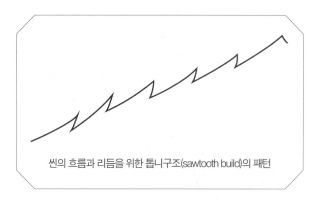

씬의 흐름과 리듬을 위한 톱니구조(sawtooth build)의 패턴

초반부에는 비교적 편안한 장면을 배치하고 중, 후반부로 가면서 긴장되고 활동적 장면을 배치해야 한다. 계속적으로 긴장과 서스펜스만 주면 관객이 지치게 된다. 그래서 적절한 고양기와 침체기의 톱니바퀴구조로 균형을 잡아 줘야 한다.

히치콕 감독의 〈새〉에서 액션의 속도와 리듬의 조절을 보면 새들의 광포한 공격 후에 사람들의 피해 규모를 논의하는 소강상태가 온다. 멜라니가 공원 벤치에 앉아 있는데 그녀의 뒤로 다시 까마귀들이 모여들기 시작하며 긴장감이 조성된다.

이렇게 서로 반대적인 대비적 요소들로 '대화와 셔레이드, 빠름과 느림, 가벼움과 심각함, 길고 음, 조용함과 소란함'을 대비시키기도 하고 부족한 것을 보충시키기도 하고 변형도 시키며 균형을 잡아 주어야 흐름과 리듬이 만들어진다.

드라마 〈시인과 촌장〉의 대비와 균형과 변형, 그리고 흐름과 리듬의 씬을 보자.

갈 곳 없는 외톨이 소년 석이(양동근 분)는 구박받으며 힘든 일만 하는 이웃 마을 농아 정자 누나(김영인 분)가 울고 있는 걸 보게 된다. 석이는 주머니에서 브로치를 꺼내어 가슴에 달아 주고 둘은 들길로 개울가로 산등성이로 뛰어다닌다. 들꽃을 꺾어 누나 머리에 꽂아 주고 나무에 걸려있는 연을 풀어 날리다 연줄이 끊어지고 천둥과 함께 비가 쏟

아진다. 외딴 방앗간 안에서 옷을 말리다 누나는 석이의 손을 끌어다 가슴 속에 품어 준다. 그리고 아버지가 술꾼들에게 폭행당해서 피투성이가 되고 형 욱이가 뛰어들어 함께 죽사발이 된다. 외로움, 슬픔, 환희, 사랑, 폭력, 아픔이 상응하며 흐름과 리듬을 만들고 있다. [주225]

〈시인과 촌장〉 외톨이 소년 석이(양동근)와 농아 정자 누나(김영인)

5) 씬의 전이

씬의 전이란 하나의 씬에서 다음 씬으로 넘어가는 씬의 전환을 말한다.

영화나 드라마를 볼 때 씬이 튄다는 말을 많이 듣는데 하나의 씬이 끝나고 다음 씬으로 넘어가는 것이 자연스럽지 않고 억지스러울 때를 말한다. 씬이 바뀔 때 어떻게 하면 튀지 않고 부드럽고 연속성을 느끼며 깔끔하게 넘어갈 수 있는지 그 방법을 알아보자.

(1) 브리지

씬과 씬 사이에 다리를 놔야 한다.

'장면들 사이의 브리지(다리)가 장면의 흐름과 효과에 기여함으로…… 브리지는 시간과 장소의 이동을 수반한다.' [주226]

씬 전환의 가장 직접적이고 일반적인 것으로는 컷(cut)'로 전환하는 방법이니 끝나는 씬의 마지막 컷에서 새로운 씬의 첫 컷으로 넘어가는 것이다.

이 경우의 문제점은 시간과 공간이 비약하므로 덜컹거리면서 씬이 넘어간다. 그래서 이럴 때에 주로 브리지 씬을 두고 다음 씬으로 넘어가게 된다.

서울에 있던 주인공이 "파리로 간다."는 대사 뒤에 비행기 컷을 브리지로 넣고 에 펠탑 씬으로 넘어가면 자연스럽게 전환된다.

(2) 광학적 효과

다른 방법으로는 광학적 효과이다.

〈청춘의 덫〉 윤희(심은하)와 딸 혜림(하승리)

페이드(fade)를 사용하여 앞 씬에서 페이드 아웃하여 뒷 씬에서 페이드 인하면 장소와 시간을 동시에 전환 시킬 수 있다. 그리고 이중 인화로 앞 씬에서 디졸브(dissolve)나 오버렙(overlap)하여 뒷 씬으로 가는 광학적 특수효과도 있다. (주226-1)

드라마 〈청춘의 덫〉 9회(S#44씬)에서 윤희(심은하 분)가 죽은 딸 혜림을 안고 울면서 "이쁜 내 애기, 많이 아팠니? 엄마 용서하지 마. 혜림아……."라면서 자책하고 이때 종소리가 들리며 화면이 하얗게 탈색된다.

〈청춘의 덫〉 죽은 딸을 안고 있는 윤희(심은하)

그리고 다시 원 상태로 돌아와서 "하나님…… 저는 이제 당신이 계시다는 걸 안 믿습니다." 할 때(S#45), 다시 강가로 디졸브 되어 윤희는 혜림의 가루를 뿌린다 (S#46).

이것이 두 가지의 광학적 특수효과를 통해서 윤희의 '의식의 백지 상태'와 '허망한 시간의 흐름'을 표현한 효과적인 씬 전환이다. (주227)

〈청춘의 덫〉 밤에서 아침으로
광학적 효과로 씬의 전환

(3) 대사로 전환

또 다른 방법은 대사에 의한 전환이다.

씬의 장소는 바뀌었지만, 대사를 자연스럽게 연결하여 튀지 않고 오히려 분위기는 상승시키는 전환 방법이다.

〈시민케인〉에서 대처가 소년 케인에게 "메리 크리스마스!"하면 케인도 "메리 크리스마스!"하고, 다음 장면은 15년 후에 대처가 "새해 복 많이 받으세요!"라고 계

속 말하여 시공간을 초월하는 대사의 전환을 볼 수 있다. 그리고 르랜드가 "이번 주지사로 출마한 분입니다"하면 케인이 연설하는 장면으로 넘어간다.

대사가 매개가 되어서 시공간을 뛰어넘는 씬의 전환이 이뤄진 것이다. [주228]

드라마 〈그대는 이 세상〉에서 막내아들 영태(권혜효 분)가 아버지 동만(신구 분)집에 간다. 식음을 전폐하고 누워 있는 아버지께 밥을 해서 같이 먹은 후에 혼자 툇마루에서 아버지 집으로 들어올까 하는 심각한 생각에 빠져 있는데, "무슨 소리야, 갑자기!" 아내의 대사가 선행되면서 다음 씬의 "느닷없이 방을 왜 빼? 어디로 가려구?"로 시작되는 첫 대사로 전환되어 매끄럽게 넘어가는 것을 볼 수 있다. [주229]

〈그대는 이 세상〉 영태(권혜효)의 다음 씬의 대사로 씬의 전환

(4) 소리로 전환

소리에 의한 전환이 있다.

〈시민케인〉을 보자. 누추한 아파트에서 수잔의 노래를 듣는 케인의 장면에서, 화려한 아파트에서 노래를 마치는 장면으로 넘어간다. 이렇게 노래로 씬 전환이 이뤄진다.

〈택시드라이버〉에서 포주가 창녀와 춤추며 머물러 달라고 하는데 총소리가 난다. 다음 씬은 트래비스(로버트 드 니로 분)가 사격 연습을 하고 있다. 총소리를 선행해서 자연스럽게 씬 전환이 이뤄졌는데 이것은 나중에 트래비스가 포주를 쏘

게 되는 전조의 역할까지 한다. [(주230)]

6) 씬의 설계

씬 설계(Scene Design)를 할 때 꼭 필요한 구성 요소가 있다면 어떤 것이 있을까?

'장면 설계의 구성 요소는 전환점(Turning Points)과 설정(Setups)과 보상(Payoffs), 감정의 변화(Emotional Transitions), 선택(Choice)이다.'[(주231)]

씬이란 정해진 공간과 시간 속에서 등장인물이 행동과 갈등을 통해서 자기 삶의 가치값이 바뀌어지는 하나의 과정이라고 할 수 있다.

가치값이 바뀌는 순간이 전환점이고, 가치값이 바뀌기 위해서는 원인과 결과로서 복선과 보상의 인과 관계가 있어야 한다. 그 인과 관계를 통해서 감정의 움직임이 생기고 난 후에 이성적인 선택을 하게 되는 인간 삶의 진행 과정과 같다고 할 수 있다.

(1) 전환점

등장인물의 목적을 향한 행동이 뜻대로 쉽게 이루어질 수 없게 하는 문제들 때문에 갈등이 생기고 갈등을 극복하려는 인물의 더 큰 행동은 더 큰 반응을 불러온다. 그러면서 간극이 생기고 특별한 계기의 지점(절정)을 통해 가치값이 바뀌어 변화한다. 그리고 그 변화의 순간이 전환점(Turning Points)이다.

씬의 전환점은 거의 모든 씬마다 있지만 지엽적이거나 부차적인 변화이고, 시퀀스(sequence)의 변화는 좀 더 큰 변화이고 한 장(act)의 변화는 작품 전체의 중대한 반전이다.

'전환점은 놀라움, 호기심 증대, 통찰, 새로운 방향의 4중 효과를 유발한다.'[(주232)]

〈차이나타운〉에서 기티스와 관객들은 멀레이가 에벌린의 질투 때문에 죽은 걸로 추측한다. 그러다가 "내 딸이고 내 동생!"이라고 외치는 순간에 충격적인 간극이 생기고 무척 궁금해진다.

기티스와 관객은 다시 되짚어 보면서 통찰이 생긴다. 부녀의 근친상관과 살인의 진짜 동기와 범인의 신원까지를 모두 알게 된다. 그리고 기티스가 앞으로 해야 할 방향까지가 제시된다.

〈스타워즈2-제국의 역습〉에서 다스 베이더와 루크 스카이워커가 결투 중 절대 절명의 순간에 다스 베이더가 말한다.

"넌 나를 죽일 수 없다. 루크, 내가 너의 아버지다."

이 한 마디가 최고의 간극과 전환점을 만들어 영화 1, 2편을 되짚어 보게 한다. 그래서 다스와 루크가 대면하는 것을 오비완 캐노비가 왜 그렇게 염려했는지를 알게 된다. 또 요다가 왜 루크를 그렇게 아끼며 지휘관으로 키웠는지를 알게 된다. 루크 또한 어떻게 그 어려운 고비들을 넘길 수 있었는지(아버지 다스 베이더의 보호)를 통찰을 통해 알게 된다. 그리고 3편인 제다이의 귀환이라는 새로운 방향도 제시한다.

작가는 전환점을 통해서 관객에게 충격과 놀라움을 주고 호기심을 일으켜서 되짚어 보게 만들고 통찰을 통해서 숨어 있던 진실을 발견하게 하고 새로운 방향까지를 제시해 준다.

작가의 표현수단은 아름답고 멋있는 대사가 아니고 전환 속에 숨어 있는 통찰을 통해 인간 삶의 진실을 표현하여 세상을 향해 설파해야 한다.

(2) 설정과 보상

그렇다면 그 멋있는 '통찰'이라는 것을 어떻게 내게로 끌어올 수 있을까?

'통찰은 설정(Setups)과 보상(Payoffs)의 형태로 짜여 있다. 설정한다는 건 인식과 인식 사이에 틈을 만든다는 말이고 보상한다는 건 인식을 선사해서 그 간극을 메운다는 말이다. 기대와 인식 사이에 간극이 생기면 관객은 이야기를 되짚어 본다. 작가는 해답을 작품 속에 묻어 놓았거나 준비해 두어야 관객이 답을 찾을 수 있다.'(주233)

'설정(設定)과 보상(報償)'이란 '새로 무엇을 만들어 주면 그 받은 것을 갚아 준다'는 것이다.

농부가 봄에 씨를 뿌리면 가을에 수확을 거두게 되는 것이 인간과 사물의 이치이고 자연의 섭리이다.

작가가 인간의 삶에 대한 답을 작품 속에 묻어 두고 궁금하게 해주면 관객은 호기심을 가지고 작품 속을 되짚어서 답을 찾게 된다.

설정은 복선이라고도 말한다. 작가가 숨겨둔 진실에 대한 복선으로서의 답을 되짚어서 찾아내는 것이 통찰이다.

〈차이나타운〉에서 에블린(훼이 더나웨이 분)이 감정의 극한 상황에서 토해내는 "그 애는 내 동생이자 내 딸이다."라는 무서운 진실을 듣는 관객은 충격을 받게 되고 그 말의 구체적 실체를 찾아보게 된다.

관객은 기티스(잭 니콜슨 분)가 노아 크로스(존 휴스톤 분)에게 '머레이가 살해

되기 전날 그와 다투었던 내용이 뭐냐고 묻자 그녀의 아버지 노아 크로스는 '내 딸에 대해서였다'고 했던 그 씬을 되짚게 된다.

그때 관객과 기티스는 그 '내 딸'이 '에벌린'이라고 생각했고, 노아 크로스는 그렇게 생각하리라는 것을 알고 일부러 한 말이다.

노아 크로스는 키티스가 에벌린이 메레이의 살해자라고 착각하도록 한 의도적인 말이었다.

하지만 이제는 모두가 그 '내 딸'이 자기가 낳은 또 다른 딸인 '캐서린'이라는 것을 에블린의 절규를 듣고 순식간에 통찰로서 인식하고 깨닫게 되는 것이다.

〈스타워즈2-제국의 역습〉에서 다스 베이더가 '내가 너의 아버지다'라고 밝힐 때 관객들은 벤 케노비와 요다가 루크의 지휘권 문제로 안달했던 것이 루크의 안전을 염려하는 줄 알았었다. 하지만 이제는 그들이 염려한 것은 루크의 영혼이 그의 아버지로 인해 암흑의 편으로 유혹될 것을 두려워했었다는 것을 통찰을 통해 이해하게 된다. [주234]

'설정은 굉장히 세심하게 다루어져야 한다. 처음 볼 때는 한 가지의 의미밖에 없는 듯하다가 통찰해서 볼 때는 더 중요한 의미를 지니도록 깊숙이 배치되어야 한다. 한 가지 복선이 세 겹 네 겹의 감춰진 의미를 가질 수도 있다. ……설정은 관객이 되짚을 때 상기될 수 있을 만큼 단단히 심어져야 한다. ……너무 희미하면 관객이 놓치기 쉽고 너무 억지로 강조되면 전환점을 예고해 주는 꼴이 된다.' [주235]

〈차이나타운〉에서는 노아 크로스라는 인물 자체가 설정으로서의 역할을 하고 있다. 영화가 진전하면서 그의 씬마다 숨겨져 있던 여러 가지의 의미들이 그를 통해 드러난다.

'관객이 처음 그를 접했을 때는 살인 용의자이고 딸을 걱정하는 아버지였다. 근친상간이 드러나면서 그의 진짜 관심사는 캐서린이었음을 알게 된다. 그가 키티스를 방해하고 캐서린을 잡으려 할 때는 살인을 하고도 법망을 벗어나는 권력의 숨은 광기를 보게 된다. 어둠 속으로 캐서린을 끌고 갈 때는 인간의 추한 욕망의 실제를 보게 된다.' [주236]

결국 설정을 얼마나 적절하게 잘 세우느냐가 작가의 능력이다. 작가가 설정을 잘 세워서 숨겨두면 관객들이 되짚어서 통찰로서 그 설정의 보상을 받게 된다. 이 설정과 보상은 한 번으로 끝나지 않고 보상이 다음 사건의 설정으로 계속 진전될 수 있다.

(3) 감정의 변화

전환점에서 일어나는 중요한 현상은 감정의 변화(Emotional Transitions)이다.

전환점이 통찰만이 아닌 감정의 변화도 이끌어내야 한다. 그래야 정서적 리얼리티를 느낄 수 있다.

가끔 배우들이 슬픈 감정을 나타내기 위해 안약을 눈에 넣고 연기하면서 눈물을 흘리는 척한다. 참 웃기는 일이다. 관객의 감정은 배우의 눈물로 좌우되지 않는다. 배우가 눈물을 흘린다고 슬픈 감정이 절대 생기지 않는다. 그리고 슬픈 음악을 아무리 깔아도 감정의 변화는 생기지 않는다.

감정의 변화를 가져오려면 관객에게 적합한 경험을 체험할 수 있게 해 줘야 한다.

'이야기에서 가치가 전환될 때 관객은 감정적 동요를 느낀다. 첫째, 인물과 동화된다. 둘째, 인물이 원하는 것을 이해하고 그것을 가지기를 바란다. 셋째, 인물의 상황에서 어떤 가치가 문제인지를 이해하게 된다.'(주237)

결국 관객이 등장인물에 동화가 돼서 자기 동일화가 이뤄지고 주인공의 가치의 변화가 관객들의 것이 되었을 때 감정을 움직일 수 있게 된다. 그러나 같은 것을 자주 경험하면 효과가 감소한다는 '효과감소의 법칙'에 따라 비슷한 감정의 변화를 되풀이해서는 안 된다.

(4) 본질적 선택

전환점의 중심은 본질적 선택(The Nature of Choice)이다.

사람이 중요한 선택을 해야 할 처지에 놓였을 때 어떻게 선택을 하게 될까? 사람은 선과 악, 옳음과 그름 중에서는 당연히 선과 옳음을 선택한다. 그것은 인지상정이지만 이런 선택은 진정한 선택이 못 된다.

'진정한 선택은 딜레마(Dilemma)이다. 딜레마는 두 가지 상황에서 발생한다. 첫째는 양립이 불가능한 두 가지 선 사이의 선택이다. 둘째는 두 악 중에 더 작은 악을 고르는 선택이다. ……양립 불가능한 선 사이의 선택과 두 악 중의 더 작은 악의 선택이 결합될 때 가장 설득력 있는 딜레마가 탄생한다. ……선택은 의심이 아니라 딜레마라는 점이다. 옳고 그름, 선과 악의 문제가 아니라 동등한 무게와 가치를 가지는 욕망들 사이에서 긍정적 욕망이냐? 부정적 욕망이냐?의 문제다.'(주238)

그러니까 좋고 나쁨이 분명한 것 중에 하나의 선택은 진정한 선택이 아니고, 둘

다 좋은데 둘 다 가질 수 없을 때의 선택과, 둘 다 나쁜데 적게 나쁜 것의 선택이 딜레마로서 진정한 선택이라는 것이다.

이 진정한 선택을 통해서 인간의 진실이 발견될 수 있다. 이런 딜레마에서의 선택 중에 나쁜 것 중에 적게 나쁜 것의 선택이 솔로몬이 두 여인에게 제시한 선택이었고 진짜 어머니를 찾는 지혜의 방법이었다.

7) 씬의 분석

씬 분석의 핵심은 서브텍스트를 통한 비트의 분해다.

작가가 어떤 씬을 쓴 후에 마음에 안 들어서 수정하게 되는데 대사만을 이렇게 저렇게 고쳐 쓴다고 수정되는 게 아니다.

'대사만 거듭 고쳐 쓰는 경향이 있는데, 문제는 장면이 어떻게 씌어졌는가가 아니라 장면에서 어떤 일이 벌어지는가이다. 어떻게 말하고 움직이고 있느냐가 중요한 게 아니고 겉모습 뒤에서 실제로 무엇을 행하고 있는가가 중요하다.'(주239)

씬에서 중요한 것은 대사 자체에 있는 게 아니고 그 대사에 서브텍스트가 있는가, 그리고 대사가 행동을 유발하는가, 그래서 행동과 반응의 교환으로 비트가 발전하는가가 중요하다. 씬을 비트로 분석해 봐야 씬이 정체하는지 성장하는지를 알 수 있어서 올바른 수정을 할 수 있다. 로버트 맥기가 제시한 씬 분석의 요령을 살펴보자.

(1) 1단계, '갈등을 파악하라'

사건을 일으키는 게 누군지를 파악하고 서브텍스트를 찾아서 그의 목적을 드러내는 부사구 '~을 하기 위하여'로 써 둬라. 그리고 적대세력과 그의 목적도 부사구 '~하지 않기 위해서'를 써서 둘을 비교하면 직접적 갈등이 드러난다.

(2) 2단계, '도입부의 가치를 적어라'

그 장면에서 중요하게 다루는 가치가 무엇인지 확인하고, 도입부의 가치 값과 그것이 긍정인지 부정인지를 적으라는 것이다. 예를 들면 '자유, 주인공은 부정적이다'라고 쓸 수 있다.

(3) 3단계, '장면을 비트로 분해하라'

앞에서 〈카사블랑카〉의 릭이 일자에게 접근하는 란제리 씬으로 이미 비트를

분해했었다.

(4) 4단계, '종결부의 가치를 적고 도입부의 가치와 비교하라'

만약 두 가치 값이 같다면 이 씬의 행동들은 변하지 않았으니 정체되어 있는 것이고 가치 값이 변화했다면 전환과 성장이 일어난 것이다.

(5) 5단계, '비트들을 검토해서 전환점을 찾으라'

씬의 전개과정 중에 기대와 결과 사이에 간극이 생기는 곳을 찾으면 그 순간이 전환점이다.[주240]

〈카사블랑카〉의 장 중반의 절정 장면인 릭(험프리 보가트 분)이 일자(잉그리드 버그만 분)에게 접근하는 씬의 분석을 해보자.

1단계로 갈등파악을 해보면 씬을 주도하는 사람은 릭이고 그의 목적은 '일자를 되찾기 위해서'이다. 그리고 적대자 일자의 목적은 '나를 되찾지 못하게 하기 위해서'이다.

2단계로 도입부의 가치는 '사랑'이고 나름 한 가닥 희망을 품고 있으므로 '긍정적'이다.

3단계로 앞에서 이미 알아본 이 씬의 비트 분석을 요약해 보자.

비트1에서 릭의 행동은 '그녀에게 접근하기'이고 일자의 반응은 '그를 무시하기'이다.

비트2는 릭은 '그녀를 보호하기'이고 일자는 '그의 접근을 거부하기'이다.

비트3은 릭의 '사과하기'와 일자의 '다시 거부하기'이다.

비트4는 릭의 '변명하기'와 일자의 '또 거부하기'.

비트5는 '그의 한발 들여놓기'와 '그녀의 문을 조금 열기'.

비트6은 '무릎 꿇기'와 '더 많은 것을 요구하기'.

비트7은 '죄책감 물고 늘어지기'와 '죄책감 되물고 늘어지기'.

비트8은 일자의 행동 '작별 고하기'와 릭의 반응 '반응 보이지 않기'.

비트9는 릭의 '그녀를 겁쟁이라 부르기'와 일자의 '그를 바보라 부르기'.

비트10은 '그녀에게 성적 제안하기'와 '반응을 감추기'이고

비트11에서는 릭은 '그녀를 창녀라 부르기'이고 일자는 '충격적 얘기로 그를 좌절시키기'이다.

그 충격적 얘기에는 완전한 진실이 아니니 그녀가 남편이 죽은 줄로 알고 있었다는 핵심이 빠져 있다. 관객은 일자 대사의 서브텍스트로 그녀의 진심을 알지만 릭은 완전한 절

망에 빠진다.

4단계로 종결부의 가치는 '암울한 부정'이다. 도입부의 가치 '사랑'이 '긍정적'이었던 것이 종결부의 가치 '사랑'이 '암울한 부정'으로 바뀌었다. 가치값이 긍정에서 부정으로 변했다.

5단계로 비트의 검토와 전환점 찾기를 해보자. 두 사람이 한 대사를 주고받을 때마다 비트가 하나씩 성장해서 11개의 비트를 만들면서 엄청난 변화로 두 사람 사이에 큰 간극이 생겼다.

주고받는 행동과 반응의 교환이 계속 반복되면서 비트가 급진적으로 성장해서 그들의 사랑을 위기로 몰아넣었다. 더 이상 관계를 유지 할 수 없는 간극이 언제 발생했나?

비트 11에서 릭이 "역시 언젠가는 라즐로에게 거짓말하고 나한테 올 거요."라는 대사 속의 서브텍스트인 '그녀를 창녀로 부르기'의 행동과 일자의 "라즐로는 지금 내 남편이고 파리에서 당신을 만났을 때도 그랬어요."라는 대사 속에 뒤틀린 일자의 서브텍스트를 관객은 알고 있다. 하지만 릭은 모르고 있으므로 드라마틱 아이러니가 생기고 서스펜스가 극대화되며 간극이 드러나고 이 순간이 전환점이 되어 릭의 희망은 절망으로 바뀐다. (주241)

작가가 씬을 쓰는 것도 중요하지만 자기가 쓴 씬이 잘 써졌는지 잘못 써졌는지, 그리고 무엇이 어떻게 잘못 써졌는지를 알아야 수정을 하든지 보완을 할텐데 스스로 잘못된 것을 찾을 방법이 없어서 수정을 못 한다면 안타까운 일이다. 그래서 작가는 씬의 분석 방법을 알아야 자기 작품을 분석하고 제대로 수정할 수 있다.

3. 시퀀스

비트와 씬이 행위의 단위라면 시퀀스(sequence)는 이야기의 단위이다.

'시퀀스란 같은 생각에 의해 연결되어 모아진 몇 개의 씬들의 집합이다. 같은 관점에서 연결된 극적 행동의 단위이다. ……시퀀스란 자체로 완성된 극적 행동의 총체이자 단위이다.'(주242)

1) 시퀀스의 3막 구조

씬이 시작과 중간과 끝이 있었듯이 시퀀스에도 시작과 중간과 끝이 있어야 한다.

〈차이나타운〉의 저수지 장면을 보자.

시퀀스의 시작은 키티스가 저수지에 도착해서 경찰이 저지하지만 훔친 명함으로 통과해서 저수지로 간다.

중간은 키티스가 저수지에 도착하여 에스코바의 뭐하느냐는 질문에 멀래이를 찾는다고 하자 그가 가리키는 곳을 보니 멀레이의 시체가 끌려 나온다.

끝은 검시관이 "무언가 이상하지 않나? 가뭄 중에 수력발전국장이 익사하는 건 LA에서나 가능하지."라는 말을 들으면서 시퀀스가 마무리된다.

시작에서 시퀀스의 사건이 설정되고 중간에서 문제가 발생하고 끝에서 시퀀스의 마무리를 지어준다.

〈네트워크〉의 미친 시퀀스를 보자.

시작은 하워드 빌(피터 핀치 분)이 방송국 경비에게 "난 증언을 해야 해."하며 들어가는 것이다.

중간은 빌의 절절한 연설이다. 그리고 곧 사람들이 창문을 열고 "나는 미칠 듯이 화가 나서 더 이상 참을 수 없어!"라고 외친다.

끝은 이것을 보는 맥스(윌리엄 홀든 분)가 빌의 힘을 인식하는 것이다. 완벽한 극적 행위의 단위의 시작과 중간과 끝으로 구성된 시퀀스의 모범적 사례이다.(주243)

2) 몽타쥬의 시퀀스

〈아메리칸 뷰티〉에서 캐롤린(아네트 베닝 분)이 집을 파는 인물묘사의 시퀀스를 보자.

이 시퀀스는 캐롤린이 '집을 공개합니다'라는 간판을 걸면서 시작된다. 차에서 짐을 내

리고 문을 꽝 닫고, 집안에 와서 속옷 차림으로 유리창을 닦으며, "오늘 이 집을 꼭 팔 거야!"라고 주문처럼 중얼거린다. 조리대를 문지르고 천장의 팬을 닦고 카펫을 청소하고 입술에 루즈를 바르고 문을 활짝 열고 소리친다.

"어서 오세요, 캐롤린이에요"

여기까지가 시퀀스의 시작이다.

시퀀스의 중간은 집 소개이다. 한 쌍의 젊은 부부에게 집 거실을 소개하는데 심드렁한 부부와 중년 부부에게 주방을 소개하고, 또 한 쌍에게 천장의 선풍기를 자랑하고, 정원의 풀을 소개하는데 남자 같은 여자 둘이 빈정댄다.

"광고에는 호수 같다더니 벌레만 있고 정원수도 없잖아요?"

캐롤린이 변명을 해 본다.

"제 말은 호수와 폭포 등을 생각하고 그랬다는 겁니다."

하지만 집을 보러온 사람은 속지 않는다.

"이건 콘크리트 구덩이잖아요."

캐롤린은 더이상 어찌할 수가 없어진다. 네 장소에서 네 쌍에게 집을 보여주는 이 단일한 행동이 몽타쥬처럼 펼쳐 지면서 시퀀스의 주제가 드러나고 시간, 장소, 행동을 연결 시킨다.

시퀀스의 끝은 캐롤린이 버티컬 블라인드를 닫고 돌아서서 흐느껴 울다가 자기 뺨을 갈기며, "뚝 그쳐! 이 약해 빠진 여편네야! 뚝 그치란 말이야!" 울음을 멈추고 당당히 카메라를 향해 와서 프레임 아웃하면 텅 빈 공간만 남으면서 이 시퀀스가 모두 끝난다. (주244)

몽타쥬식으로 연결된 한 시퀀스로 캐롤린이라는 여자의 성격이 드러난다. 하고 싶은 것은 꼭 해야 하고 뜻을 이루지 못하면 자기 탓으로 돌리고 자신을 용서하지 않는 자기에게 애정이 약한 여자임이 명쾌하게 드러나는 시퀀스다. 하나의 아이디어로 연결된 잘 만들어진 인물묘사까지 해주는 시퀀스다.

시퀀스란 씬과 마찬가지로 시작과 중간과 끝이 있으며 하나의 아이디어로 이어진 씬의 결합이고 씬의 집합이라고 할 수 있다.

'시나리오는 극적인 이야기로 연결되고 묶여진 일련의 시퀀스다.'(주245)

씬이 그랬던 것처럼 시퀀스도 시작과 중간과 끝이 있는 시퀀스들이 모여서 극적인 이야기로 연결된 한편의 시나리오가 만들어지는 것이다.

3) 시퀀스로 시나리오 쓰기

일반적으로 한 편의 영화가 120분 정도이므로 전통적인 3막 구조로 보면 1막이 30분,

2막이 60~70분, 3막이 20~30분 정도이다.

여기서 극작 상의 중요한 문제가 생기는데 짧은 1막과 3막은 그런대로 써지는데 긴 2막을 쓰기가 무척 힘들다는 것이다.

60분 내지 70분의 내용을 어떤 얘기로 어떻게 채워 넣느냐는 문제가 생긴다. 그래서 3막 구조를 택하지 말고 처음부터 끝까지를 15분 정도의 시퀀스 단위로 이야기를 엮어가는 방법이 효과적이다.

통상적으로 15분짜리 시퀀스 8개가 시나리오 한 편이다. 8개의 시퀀스를 만들어서 3막 구조로 엮으면 1막이 2개, 2막이 4개, 3막이 2개의 시퀀스로 나눠진다. 결과는 같아지지만 긴 2막을 써야 한다는 과정의 어려움을 좀 더 쉽게 해결할 수 있다.

시퀀스가 언제부터 어떻게 사용되었는지 시퀀스의 유래를 한 번 살펴보자.

'영화의 영사(映寫)라는 개념이 탄생한 1897년 당시, 이미지를 간직한 셀룰로이드는 천 피트 정도가 감기는 스풀에 감겨 사용되었다. 초당 18프레임으로 영사되었던 이 필름의 지속시간이 10분에서 15분 정도였다.'[주246]

그러니까 초창기의 영화에서는 끊기지 않고 계속 영화를 볼 수 있는 시간이 그 릴에 감긴 필름의 가용시간인 10분에서 15분이었다. 그래서 작가는 15분 이내로 끝나는 얘기를 써야 했는데, 긴 얘기를 쓰기 위해서는 2개 이상의 릴을 만들어서 첫 번째 릴이 끝날 때 '페이드 아웃'을 시키고 릴을 갈아 끼우는 동안 무대에서 막간극이나 쇼를 공연하고 새로운 릴의 영상이 '페이드 인'되면서 영화를 이어갔다는 것이다.

이런 기술적, 물리적인 조건이 실제적 문제였지만 더 중요한 문제는 '드라마(연극)는 2천 5백 년 이상 1시간 반에서 3시간의 길이를 유지해 왔다. 그 분량을 넘어서면 사람은 조바심을 내고 불편해서 집중도가 떨어진다. 10분에서 15분 길이의 시퀀스로 나누는 것도 역시 집중력의 한계를 대변한다.'[주247]

결국 이 시퀀스 단위의 이야기가 관객들의 집중도를 높이고 동시에 작가의 극작 방법으로도 합리적이라는 것이다.

비선형적 작품으로 많이 알려진 영화 <존 말코비치 되기>가 시퀀스로 어떻게 나누어져 있는지를 살펴보자.

(1) 첫 번째 시퀀스

15분 길이의 이 시퀀스는 인형극 공연으로 시작된다. 주인공 크레이그(존 쿠삭

분)는 인형극 조종사로서 자기 일에 열중한다. 아내 라티(카메론 디아즈 분)는 다른 일자리를 찾는 게 어떠냐고 한다.

그런 와중에 길거리에서 인형극 공연을 하다가 구타를 당한다. 그는 아내의 조언대로 다른 일을 구한다. 손 빠른 사람을 찾는 광고를 보고 7층과 8층 사이에 자리 잡은 7.5층에 있는 레스터(오손 빈 분)박사 회사의 면접에 합격한다. 오리엔테이션에서 맥신(카서린 키너 분)에게 끌리게 되어 접근하지만 묵살 당한다.

이 첫 번째 시퀀스에서 주요인물과 상황이 설정되고, 시퀀스의 목적은 주인공 크레이그의 직장 얻기이고 크레이그가 첫눈에 맥심에게 끌리는 것이 자극적 선동 사건이다.

(2) 두 번째 시퀀스

20분 길이의 이 시퀀스에서 라티는 애기를 갖자고 하고 크레이그는 우선 열심히 일하는 게 중요하다고 한다. 그리고 회사에서는 맥신의 환심을 사려고 갈구한다. 가까스로 맥심과 저녁에 데이트를 하지만 직업이 인형극 조종사임을 밝히자 거절당한다. 퇴근 후 맥심의 존재를 라티에게 언급치 않음으로 드라마틱 아이러니가 생긴다.

그는 자기를 닮은 인형과 맥신을 닮은 인형으로 러브 씬을 만들면서 자기의 내적 욕망을 시각화한다. 이때 라티는 혼자 침대에 누워 있다. 크레이그는 회사에서 캐비넷 뒤의 이상한 통로를 발견하고 들어갔다가 말코비치의 식사하는 것과 택시 타는 현장을 경험하고 뉴저지 고속도로 옆에 떨어진다.

맥신에게 이 사실을 알리지만 묵살 당하고 퇴근 후에 맥신이 전화로 말코비치 통로의 공동사업제안을 한다.

이 시퀀스의 주인공은 크레이그이고 목적은 맥신과 함께 하기이다. 크레이그의 말코비치 통로 발견과 맥신의 사업제안이 열쇠가 되는 선동사건으로 '크레이그는 통로를 통해 맥신의 사랑과 사업을 성공적으로 이룰 수 있을까?'라는 극적 질문이 생긴다.

(3) 세 번째 시퀀스

16분 길이의 이 시퀀스에서는 크레이그는 레스터의 저녁식사 초대에 가면서 이제부터 야간작업을 많이 할거라고 라티에게 얘기함으로 드라마틱 아이러니를 상

승시킨다.

라티가 자원해서 그 통로를 들어가고 말코비치의 샤워하는 것을 경험한다. 라티는 레스터의 집에서 식사 중 화장실에 가다가 말코비치의 사당(신당)을 보게 된다. 이튿날 크레이그와 맥신이 사업광고 준비 중에 라티가 와서 한번 더 통로에 가고 싶다고 하자 맥신이 허락하고 말코비치에게 전화하여 8시에 만날 약속을 한다.

라티도 8시에 통로에 간다고 크레이그에게 알린다. 맥신이 말코비치를 만날 때 라티는 말코비치 속에서 맥심과 데이트를 하게 된다.

이 시퀀스의 주인공은 크레이그이고 목적은 라티의 개입을 피한 맥신과의 사랑과 사업의 추구이다. 그리고 라티로 인해 생기는 분규들로 긴장이 유발된다.

(4) 네 번째 시퀀스

길이가 8분인 이 시퀀스는 맥신이 크레이그와 라티 집에서 저녁 식사를 한다. 맥신과 관계를 추구하는 라티의 욕구로 극적 아이러니가 강해진다. 크레이그와 라티 부부가 다 맥신을 사랑하여 둘이 동시에 맥신에게 달려든다. 맥신은 크레이그는 매력이 없고 라티가 날 흥분시킨다고 하면서 그러나 말코비치 안에서만 그렇다고 한다. 크레이그는 절망한다.

회사에서 맥신은 새벽 4시 10분에 만나자는 라티의 전화를 받는다. 크레이그는 혼자 침대에 누워 있는데 이것은 두 번째 시퀀스에서 라티가 혼자 침대에 누워 있던 것의 반전이다. 정확히 11분에 맥신은 말코비치와 베드씬을 갖는데 이때 말코비치 속에 있는 라티의 존재 때문에 극적 아이러니가 강렬해진다. 배드씬이 끝나고 라티는 고속도로 갓길에 떨어져 황홀하게 누워 있다.

리타는 크레이그에게 맥신과의 불륜을 자랑스럽게 고백한다. 이 시퀀스의 주인공은 라티이고 목적은 맥신과의 관계추구이다. 크레이그와 라티의 갈등이 점점 중폭되어진다.

(5) 다섯 번째 시퀀스

길이 17분의 이 시퀀스는 크레이그가 권총으로 라티를 협박하고 납치하여 맥신과 강제통화를 시켜서 1시간 후에 만나도록 약속하게 하고 라티를 침팬지 철망 속에 가두고 맥신과 관계하러 간다.

말코비치가 연극연습 중에 맥신이 찾아가서 그와 섹스를 하면서 라티가 들어온

줄 알지만 말코비치 안에 들어간 크레이그와 섹스를 하게 된다. 크레이그는 말코비치를 자기가 조종할 수 있음을 알게 된다. 말코비치도 자기통제가 안됨을 느끼고 두려워진다.

크레이그는 이제 말코비치는 내가 조종하는 인형이 될 거라고 자랑한다. 불안해진 말코비치는 레스터의 회사를 찾아가 직접 자기 통로에 들어가서 온통 말코비치 자기만으로 만들어진 세상을 경험한 후 크레이그에게 법적 대응을 하겠다고 협박한다.

집에 온 크레이그는 라티를 가둔 것을 후회하고 철망 속에 들어가서 맥신에게 전화하여 라티와 연결 시켜서 1시간 후에 만나게 한다. 그리고는 다시 라티를 철망에 가두고 간다.

침팬지가 라티를 풀어주자 맥신에게 전화하는데 맥신은 말코비치를 통제하는 크레이그에게 흥미를 느껴서 라티의 전화를 끊는다.

비 내리는 뉴욕거리를 정처 없이 걷는 라티. 혼미한 반전과 분규들이 계속 진행된다.

이 시퀀스의 주인공은 말코비치이고 목적은 맥신의 진실을 밝히는 것이다.

(6) 여섯 번째 시퀀스

9분의 길이를 가진 이 시퀀스에서는 크레이그가 말코비치를 통제하여 맥신과 식탁에서 섹스를 한다. 라티는 레스터를 찾아가서 말코비치에 대한 자기의 집착을 고백하고 세 번째 시퀀스에서 본 사당(신당)에 대해서 언급하자 레스터는 통로의 비밀을 밝힌다.

자기는 머틴선장이었고 90년 전에 그 통로를 발견했고 당시 젊었던 레스터의 몸(육체 선박)으로 옮겨타서 불로불사 할 수 있었다고 한다. 다음의 육체 선박은 말코비치로 그의 44번째 생일 자정에 통로를 통과해서 말코비치 안으로 들어가야 함을 알려준다. 만약 늦으면 아기 선박으로 흡수된다고 한다.

크레이그는 오프닝에서 소개된 '절망과 각성의 무도'를 시범해 보이고 감명받은 맥신은 크레이그에게 말코비치 속에 계속 있으라고 한다. 크레이그는 말코비치의 명성으로 자기의 인형극을 띄우고 맥심도 차지할 기대가 부푼다. 레스터는 라티에게 친구들과 같이 말코비치의 육체 선박에 타자고 하고 라티는 말코비치 속에 들어가 있는 크레이그의 존재를 얘기해준다.

이 시퀀스의 주인공은 크레이그이고 목적은 말코비치를 통해서 맥심을 차지하기이다. 극은 서스펜스를 유지하며 계속 상승한다.

(7) 일곱 번째 시퀀스

길이가 9분인 이 시퀀스는 〈8개월 후〉의 얘기다. 맥신과 크레이그(말코비치 모습인)는 에이전트에게 이제 자기는 연기에서 인형극 연출자로 직업을 바꾸겠다고 한다. 크레이그는 말코비치에 관한 특집방송을 흐뭇해서 본다. 이 가짜 다큐멘터리는 인형극이 가장 고차원적인 예술임을 홍보하고 있는데 말코비치를 인형처럼 다루는 크레이크에 대한 재미있는 비유이다.

이 방송을 레스터와 라티도 보고 라티는 맥신을 혐오하며 안달하지만 레스터는 아침이면 모든 게 끝난다고 위로한다.

크레이그는 〈백조의 호수와〉의 자선공연을 잘 끝내고 44회 생일자축을 남기고 시퀀스가 끝난다. 크레이그는 성공을 향한 외줄타기와 같은 위기를 즐긴다. 이 시퀀스의 주인공은 크레이그이고 목적은 말코비치를 이용한 성공과 맥심의 소유이다.

(8) 여덟 번째 시퀀스

길이 11분의 이 시퀀스는 크레이그가 44가 써진 케익을 사들고 와서 맥신이 납치된 것을 안다. 레스터는 크레이그에게 전화해서 말코비치에서 나가지 않으면 맥신을 죽이겠다고 한다.

크레이크는 말코비치를 떠나면 성공, 돈, 맥신을 다 잃는다고 하고 레스터는 늙은 친구들이 말코비치 속에 못 들어가면 다 죽는다고 하지만 크레이그는 거절한다. 라티는 통로에 들어가서 크레이그를 밀어내자고 하고 레스터는 역부족이라고 한다. 맥신은 통로로 도망가고 라티는 뒤쫓아 추격전을 벌이다가 고속도로 옆에 떨어진다.

맥신은 자기 뱃속의 아이가 라티의 아이라고 고백하고 둘은 화해한다. 크레이그는 맥신을 위해 레스터에게 말코비치에서 나가기로 동의하고 고속도로 옆에 떨어져서 맥신에게 사랑을 구하지만 맥신은 거부하고 라티와 함께 차를 타고 떠난다. 크레이그는 맥신과의 사랑을 위해 다시 말코비치로 돌아가려 한다.

그리고 7년 후, 찰리가 캘리포니아의 말코비치의 집에 온다. 말코비치는 레스터

에게 탈취되어 빨간 머리와 빨간 쉐터를 입었다. 레스터는 찰리를 윗층의 새로운 사당(신당)으로 데려가서 에밀리아의 사진들을 보여준다.

에밀리아는 라티와 맥심 두 여인을 사랑의 눈으로 보는데 "딴 데를 봐!"라는 크레이그의 목소리가 들리지만 에밀리아는 무시한다. 크레이그는 에밀리아의 몸에 흡수되어 그녀를 지배할 수 없다. 에밀리아가 물속을 유유히 수영하면서 이 시퀀스가 끝난다.(주248)

크레이그의 삶에 반전이 일어나면서 정점을 이루고 '지나친 욕심을 파멸을 부른다'는 주제로 극적 질문에 답하고 결말를 맺는다.

8개의 시퀀스를 통해 한 편의 시나리오에서 필요한 극적 장치들을 각 시퀀스별로 분포하여 엮어 나가고 있다.

시퀀스1의 자극적 선동사건, 시퀀스2의 열쇠가 되는 선동사건과 전제로서의 극적 질문, 시퀀스3의 분규의 시작과 극적 아이러니, 시퀀스4의 갈등의 상승, 시퀀스5의 본격 분규와 반전들, 시퀀스6의 서스펜스와 복잡화, 시퀀스7의 절정을 향한 위기와, 시퀀스8의 절정과 주제의 발현, 그리고 결말을 잘 보여주고 있다.

4. 장(막)

장이란 무엇인가? 최소의 행위인 비트가 모여서 행위의 단위인 씬이 되고, 씬이 모여서 이야기의 단위인 시퀀스가 되고, 시퀀스가 모여서 연극의 막(幕)과 같은 장(act)이 되고, 장이 모여서 한 편의 영화가 된다.

1) 기본구조의 장(막)

연극이 2장으로만 구성되면 뭔가 좀 아쉬운 느낌이 든다. 마찬가지로 한 편의 영화가 2장으로 구성될 수도 있으나 한 장에 반전이 한 번씩 두 번의 반전으로 끝나게 된다. 그러나 2번의 반전으로는 아쉬움이 있다. 그래서 제3의 전환이 필요하다. 그래야 내러티브의 구조인 시작, 중간, 끝의 3장(막) 구조가 된다.

장편 내러티브 영화는 최소한 3번의 반전이 있어야 설정과 절정과 결말로 만족할 만한 이야기의 구성이 될 수 있다.

2) 4장 구조

영화 한 편이 120분 정도이니 3장 구조에서는 1장이 30분, 2장이 70분, 3장이 20분 정도이다.

1장과 3장은 각 30분과 20분이니 큰 문제가 없지만 2장은 70분이어서 자칫하면 늘어져서 재미있게 꾸려나가기가 쉽지 않다.

무슨 방법이 없을까? 방법은 장의 수를 3장에서 4장으로 늘리는 방법과 서브플롯을 더하는 방법이 있다. 4장으로 늘렸을 때는 '2장의 중간에 주요 반전이 일어나는데 이것을 장 중반의 절정(the mid act climax)이라고 한다.'[주249]

3) 서브 플롯 사용

그리고 3장 구조에 3개의 서브플롯을 추가하고 지루한 2장에 3개의 서브플롯의 절정을 분포시켜서 2장이 처지고 늘어지는 것을 막을 수 있다. 주의할 것은 '절정의 수가 늘어나면 상투적 표현이 생기기 쉽다. 일반적으로 3장 구조의 이야기는 기억할 만한 장면이 네 차례 필요하다. 발단과 1장, 2장, 3장의 절정이다. 장의 수가 늘어나면 절정의 효과가 감소 되고 이야기가 장황해진다.'[주250]

〈크레이머 대 크레이머〉는 발단에서 선동적 사건으로 부인이 떠나고, 1장 절정에서 아이 양육권을 요구하고, 2장 절정에서 법정소송으로 아이의 양육권을 어머니에게 주고, 3장 절정에서 부인이 아이를 다시 돌려보낸다.

이 작품은 네 차례의 기억할 만한 장면으로 구성되었다. 장의 수가 많아지면 장마다 절정이 생기므로 당연히 절정효과도 감소하고 지리멸렬해질 우려가 있다.

4) 허위 결말

후반부에서 갑자기 모든 것이 끝나버린 듯한 허위 결말을 사용하는 영화가 있다.

'끝에서 두 번째 장의 절정이나 마지막 장의 전개 중에 작가가 허위 결말(False Ending)을 만들어내기도 한다.'

스필버그 감독의 〈이티〉에서 이티가 죽는 장면이 있는데 이 장면이 허위 결말이다.

히치콕 감독의 '〈현기증〉에서 매들린(킴 노박 분)의 자살은 그녀가 주디가 되어 다시 등장하기 전에 배치되어 장 중반의 절정이 된다.'[주251]

5. 시나리오의 패러다임

1) 선적 구조

작가가 영화의 시나리오를 쓸 때 지금 잘 쓰고 있는지 스스로 알 수가 없다. 등산을 할 때 보이는 것은 좁은 길과 나무와 바위뿐이고 앞사람의 엉덩이만 따라가게 되어서 제대로 가고 있는지를 알 수가 없고 정상에 올라가야 전체적인 것이 보인다. 그래서 시나리오를 쓸 때도 전체적이고 개념적인 계획으로서의 밑그림이 반드시 필요하다.

'시나리오는 기본적인 선적 구조(시작과 중간과 끝)를 갖고 있다. 시나리오의 이런 모형을 패러다임(paradigm)이라고 한다. 패러다임은 모형, 패턴 내지는 개념적인 계획이다.'(주252)

'탁자의 패러다임은 다리 네 개와 상판이다. ……어떤 탁자가 되었든 패러다임은 변하지 않는다. 시나리오 한 편을 그림처럼 벽에 걸어본다면 아래의 도표와 같은 패러다임이다.'(주253)

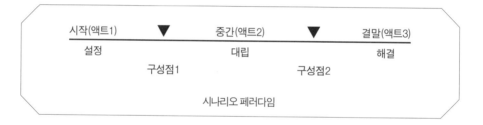

시나리오 페러다임

2) 구성점

'구성점이란 이야기를 다른 방향으로 전환하며 행동으로 몰고 가는 사건이나 에피소드, 이벤트라고 할 수 있다. 구성점1은 액트2로 구성점2는 액트3으로 행동을 전환한다.'(주254)

패러다임은 시나리오에 방향을 제시해 주는 바로미터(Barometer), 즉 잣대 혹은 지표라고 할 수 있다. 시나리오를 쓸 때 패러다임 전체를 볼 수가 없다. 그래서 구성점(plot point)이 중요하다. 구성점이란 사건과 같은 것으로 행동을 결정해서 다른 방향으로 인도하는 것이다. 구성점은 이야기를 앞으로 계속 진행 시키는 역할을 한다.

3)설정, 대립, 해결

시나리오의 선적 구조는 설정으로서의 시작과, 대립으로서의 중간과, 해결로서의 끝

이 있고 시작의 끝부분에 구성점1이 있고 중간의 끝부분에 구성점2가 있다.

결국 구성점은 전환점으로서, 시작 부분의 구성점1은 선동적 사건으로서 극적 질문을 만들어 주고 중간 부분의 구성점2는 진행되어 오던 핵심줄거리를 바꾸어 주는 전환점의 역할을 한다. 인식이나 발견을 통해서 주인공이 변화되고 극적 질문의 답이 나와 주제가 드러나며 결말을 이룬다.

〈차이나타운〉의 패러다임을 살펴보자.

시작의 설정은 속물적이지만 매력이 있는 주인공 기티스가 소개되고 가짜 멀레이 부인이 남편의 뒷조사를 의뢰하며 행동이 착수된다.

시작의 구성점1은 진짜 멀레이 부인이 나타남으로 이야기의 방향이 바뀌어 '배후의 음모 조종자가 누구며 어떻게 밝힐 수 있을까?'라는 극적 질문이 생긴다.

중간은 기티스가 저수지에 가서 멀레이의 시체를 발견하고, 가짜부인의 전화를 받고, 관청에서 명단입수를 하고, 농장에서 구타당하고, 에블린이 오고, 함께 양로원에 가서 문제점을 알고, 에블린 집에서 정사를 한 후, 미행하여 중간의 구성점2인 멀레이집 풀장에서 안경을 발견하면서 방향이 다시 바뀌게 된다.

끝은 문제의 여성이 에블린의 딸이자 여동생이라는 것이 밝혀짐으로 배후에 그녀의 아버지인 돈과 권력과 부패의 상징인 노아 크로스가 있었다는 게 밝혀진다. 결국 에블린은 죽고 노아 크로스는 딸이자 손녀인 케서린의 손을 잡고 어둠 속으로 사라진다.

키티스는 누군가 도우려 했지만, 그들에게 상처만 주고 차이나타운의 지난날의 아픔을 다시 맛보게 된다. 그리고 '누군가를 죽이고도 빠져나가려면 부자여야 해.'라는 말의 의미를 확인하게 된다.

그때 형사 하나가 이렇게 말한다.

"잊어버려, 제이크. 여기는 차이나타운이잖아. (Forget it, Jake, it's Chinatown)"

기티스는 더 이상 할 말을 잃게 된다.

이상으로 시나리오의 구조를 비트, 씬, 시퀀스, 장(막)과 시나리오 패러다임으로 구분해서 그 의미와 기능과 전 과정을 구체적으로 살펴보았다.

한 편의 영화가 만들어질 때까지의 핵심적인 요소와 시나리오의 구조를 가장 작은 단위에서부터 가장 큰 단위까지로 구분해서 구체적으로 파악해 보았다.

9장
서브텍스트와 셔레이드

1. 서브텍스트
2. 셔레이드

1. 서브텍스트

서브텍스트(subtext)란 무엇인가?

서브(sub)는 접두사로 '~의 아래, 부(副), 보(補)'의 뜻이다. 그래서 가끔 서브텍스트를 부대본, 혹은 보조텍스트, 또는 하부텍스트 라고도 한다. 이제 이 단어는 영어이면서 외래어로 우리말이 되었다.

서브텍스트는 텍스트 아래에 있는 텍스트다. 길 아래에 있는 길을 서브웨이(subway: 지하철)라고 하듯이 서브텍스트는 대본 아래에 있는 대본이다. 대본 아래에 묻혀 있는 대본, 그냥 무심히 봐서는 보이지 않는 숨어 있는 진짜 대본, 그것이 서브텍스트이다.

사실 사람들은 모두가 항상 서브텍스트를 품고 살아가고 있다.

나이가 어릴 때는 텍스트를 주로 사용하지만 나이가 들면서 서브텍스트를 사용하게 된다. 그리고 데이트를 할 때는 서브텍스트를 최대한 사용하다가 결혼하면 텍스트만 사용한다.

데이트를 할 때는 항상 조심하고 직접적인 얘기보다는 애둘러서 말하지만 결혼하면 쉽고 편하게 직접적으로 말하게 된다.

어릴 때는 이모가 귀엽다고 키스를 하려고 하면 "이모랑 키스 안 해, 입냄새 난다구!" 하며 사실 그대로인 텍스트로 말해 이모에게 상처를 주지만, 좀 나이가 들면 "이모, 내가 요즘 감기가 들었거든." 하며 서브텍스트로 둘러서 말해 상대를 배려하면서 싫은 것들을 피해간다.

특히 요즘 같이 누군가에게 항상 평가를 받으며 살아가야 하는 무한경쟁시대, 특히 사람을 쉽게 믿을 수 없는 불신의 시대에서는 사람들은 자기의 속마음을 그대로 드러내면 오히려 손해를 볼 수 있기 때문에 항상 방어적으로 살아가고 자신을 잘 드러내지 않으려고 한다. 특히 아주 중요하고 소중한 것은 아무에게도 알려주지 않고 가능하면 혼자만 간직하고 아주 가까운 특별한 사람에게만 조금씩 가슴을 연다.

그래서 드라마 속의 인물도 묻혀 있고 쉽게 드러나지 않는 숨겨진 것이 있어야 하고, 그것을 필요할 때 드러내는 방법으로서 서브텍스트의 사용이 필수적이다.

1) 감춰진 진실

'드라마를 보면 사람들은 대개 자신의 속마음을 잘 드러내지 않는다. 종종 주인공들은

자신이 진실을 말하고 있다고 생각한다. 그들 스스로가 진실을 모를 때도 있고 진심을 편안하게 드러내지 못하는 경우도 있다.

잘 만든 드라마에는 배우들이 대본에 있는 대사의 소리로서의 말뿐만 아니라 감춰진 진실을 은근히 드러내는 대사들이 있다.

전자의 대사가 텍스트라면 후자의 진실을 감추고 있는 대사가 서브텍스트이다. …… 서브텍스트는 말이나 행동 뒤에 숨겨진 진짜 의미를 뜻한다. 텍스트는 빙산의 일각일 뿐 서브텍스트가 진짜다. 단어뿐 아니라 몸짓이나 행동, 이미지, 이런 모든 것들로부터 서브텍스트를 찾아낼 수 있다.'(주255)

사람들은 자기 마음의 극히 일부분만을 말하거나, 아니면 실제와는 전혀 다르게 말하는 예가 많다. 대사 속에 말 자체 그대로의 의미 말고 또 다른 의미가 포함되어 있을 때 그것의 의미가 서브텍스트이다.

그런데 작가가 자기 인물의 성격이나 상황에 맞지 않는 작위적인 말이나 장황하고 설명적인 말로 대사를 쓰면 인물의 진실은 잘 드러나지 않게 된다. 그렇다면 작가는 어떻게 자기 인물의 진실을 제대로 표현할 수 있을까?

그것은 서브텍스트가 있는 대사와 비언어적 몸짓 언어인 셔레이드를 잘 사용할 때 인물의 진실을 효과적으로 표현할 수 있다.

로버트 맥기의 서브텍스트에 관한 이론을 살펴보자.

'텍스트란 작품의 감각적 표면을 일컫는다. 서브텍스트는 그 표면 아래에 놓인 알맹이, 겉으로 보이거나 보이지 않는 행동으로 가려진 생각과 감정을 뜻한다. ……현실에서도 그렇듯 허구에서도 가면으로 진실을 가려야 한다. 인물의 실제 생각과 감정은 그들의 말과 행동 뒤에 숨어 있다. ……작가는 삶이 주지 않는 즐거움을 관객에게 선사한다. 인생의 겉모습을 꿰뚫어 보며 말과 행동의 저변에 놓인 느낌과 생각의 한 가운데까지 들여다보는 즐거움을 준다. ……텍스트와 대비되거나 모순되는 내적인 삶으로서의 서브텍스트는 항상 존재한다. 텍스트 너머의 눈빛, 목소리, 몸짓 뒤에 숨 쉬고 있는 진실을 보게 해준다.'(주256)

〈차이나타운〉에서 에벌린이 "내 동생이며 내 딸이에요. 아버지와 나……." 더 이상 말을 못 하지만 말 없음표 '……' 속에 감춰진 서브텍스트는 '그 사이에서 태어난 아이예요. 도와줘요. 내 남편을 죽인 건 내가 아니고 내 아이를 손에 넣기 위한 아버지의 짓이에

요, 당신이 나를 체포하면 아버지가 이 딸 아이를 데려갈 거에요.'이다.

그리고 이어지는 에벌린의 대사는 "알겠어요? 알아듣기 힘드나요?"이다.

이 대사 후의 기티스의 대사는 말 없는 침묵이다.

이 침묵의 서브텍스트는 '미안합니다. 그리고 당신을 사랑합니다. 무슨 일이 있어도 당신과 당신 아이를 구하고 나서 그놈을 잡겠오.'이다. (주257)

〈스타워즈5-제국의 역습〉에서 다스 베이더(데이비드 프로우즈 분)와 루크(마크 해밀 분)의 대사를 살펴보자.

다스 베이더 : 내가 네 아버지다.

루크 : 아냐! 아냐! 거짓말! 그럴 리 없어.

다스 베이더 : 너도 사실이란 걸 느끼고 있어.

루크 : 아냐! 아냐!

다스 베이더 : 넌 황제를 없앨 수도 있다, 그가 그렇게 예언했어, 이건 네 운명이다,

 내게로 와서 나와 함께 우주를 통치하고 세상에 질서를 세우자.

이 대사 속에 있는 '세상의 질서'의 서브텍스트는 '수십만의 사람들을 노예로 만드는 것'이다. 그리고 루크가 우주 비행선에서 우주 공간으로 뛰어내리는 자살 행위의 서브텍스트는 '당신의 그 사악한 행동에 동참하느니 차라리 내가 죽겠다'는 것이다. (주258)

〈카사블랑카〉의 릭(험프리 보가드 분)과 일자(잉그리드 버그만 분)의 대사에서 서브텍스트를 살펴보자.

릭의 "나는 더이상 도망 다니지 않소. 이제 정착했오. 이 위층에 살아요. 당신을 기다릴게요."라는 대사 속에 있는 서브텍스트는 '니가 마음이 내키면 언제든지 나를 찾아와도 좋아'라는 성적 제안의 서브텍스트가 숨어 있다. 일자(잉그리드 버그만 분)는 '반응을 감추기'의 서브텍스트로 모자챙으로 얼굴을 가린다.

가능성이 생긴 릭은 "언젠가는 라즐로에게 거짓말하고 나한테 올 거요."라는 말로 자신을 과신하면서 '넌 언젠가 창녀처럼 라즐로를 버리고 나에게로 돌아오게 되어 있어.'라는 서브텍스트로 큰 실수를 하게 된다. 하지만 일자는 "천만에요, 릭, 라즐로는 지금 내 남편이고(포즈)…… 내가 파리에서 당신을 만났을 때도 이미 그랬어요."라고 말하는데 이말의 서브텍스트는 '그렇게 막 나오면 나도 널 괴롭힐 수 있어.'이고, 그 다음 이어진 '포즈'

의 서브텍스트는 '그래, 사실 그때 나는 라즐로가 죽은 줄 알고 있었지만, 이 진실 따윈 너에게 말하고 싶지 않아! 이 말로 너도 고통을 한번 당해 봐!'이다. (주259)

2) 서브텍스트 표현방법

어떻게 서브텍스트를 찾아낼 수 있을까?

'어떤 장면에서 뭔가 이상하다고 느끼거나, 의문이 들거나, 일이 잘못되었다는 느낌이 들 때, 서브텍스트를 만나게 된다.'(주260)

이야기가 갑자기 납득이 잘 안되고 뭔가 믿을 수 없고 보이지 않는 뭔가가 있다고 느껴질 때 잘 주시해 보면 서브텍스트가 있다.

그렇다면 서브텍스트로 표현할 수 있는 방법은 무엇인가?

서브텍스트의 표현 방법을 린다 시거의 〈서브텍스트-숨어 있는 의미 어떻게 쓸까?〉에서 간추려 알아보자.

(1) 반대말의 서브텍스트

실직당한 친구에게 "그래, 요즘 어떻게 지내?"라고 묻는데 "그럭 저럭 지내지 뭐! 참 힘든 세상이야."라고 직접적인 대답을 한다면 묻는 사람이 좀 무안해질 것이다. 그러지 않고 "좋아!~ 세상에, 나 같이 팔자 좋은 사람은 없지~."라고 대답하며 껄껄 웃는다면 반대상황으로 말하는 긍정적인 서브텍스트를 통해 서로의 친밀감이 더해질 수 있다.

(2) 무의식적 서브텍스트

상황을 받아들이기가 너무 힘들 때 서브텍스트가 드러나기를 원치 않지만 자기도 모르는 사이에 서브텍스트가 저절로 드러나는 것이 무의식적인 서브텍스트이다.

〈브로드캐스트 뉴스〉에 나오는 제인 그레이그(홀리 헌터 분)는 자기 이미지의 손상을 두려워한다. 그녀는 방송국에서 살아남기 위해 무의식적 동기로 아침마다 한 바탕씩 운다.

그녀의 마음에 드는 동료 톰(윌리엄 허트 분)은 다른 여자 제니퍼에게 호감을 갖고 있다. 그런데 제니퍼가 톰이랑 사귀어도 되냐고 묻자 속마음을 감추고 마음대로 하라고 하지만, 어느 날 상관이 알레스카 파견 기자로 누구를 보내면 좋으냐고 묻자 주저 없이 제니퍼를 추천한다. 제인의 질투가 자기도 모르게 무의식적으로 드러

나는 무의식적 서브텍스트이다. [주261]

(3) 단어의 서브텍스트

〈오만과 편견〉에서 샬롯은 "난 고독을 견딘다는 것이 매우 즐겁다는 것을 알게 됐어. 지금 상태가 아주 좋아."라며 지금의 결혼상태가 행복하다고 얘기하지만 '견딘다'라는 단어를 씀으로써 완벽하게 행복하지 않다는 것이 은연중에 드러난다.

〈대부2〉에서 케이가 마이클에게 "유산을 한 게 아니라 낙태를 했지요. 우리 결혼처럼 말이죠."하는 대사 속에 결혼생활이 파괴되었다는 것과 그것이 마이클의 범죄 때문이란 것을 은유하고 '낙태' 라는 단어 속에 마이클의 살인과 폭력이 암시되어 있다.

〈작전명 발키리〉에서 슈타우벤버그 대령(톰 크루즈 분)이 히틀러 암살의 폭탄 준비를 하는데 경호원이 노크를 한다. 들킬 위기에 처하자 같은 편인 보좌관이 "대령님은 옷 갈아입고 있습니다. 여의치 않다는 걸 이해하시죠?"라고 말하며 기다리게 한다.

여기서 '여의치 않다'는 부상으로 한쪽 팔이 불편한 슈타우벤버그 대령이 옷을 갈아 입는데 한쪽 팔 때문에 시간이 걸린다는 의미와, 발각되면 곤란하다는 의미도 있고, 진짜 의미는 폭탄을 준비해서 가방에 넣는 게 어렵다는 것을 내포하고 있다. [주262]

(4) 말 끊는 서브텍스트

이미 예를 든 〈차이나 타운〉의 대사 "아버지와 내가……."와 같이 무엇을 말하려다가 더 이상 못하고 멈출 때 서브텍스트가 암시된다.

〈이보다 더 좋을 순 없다〉에서 캐롤(헬렌 헌트 분)은 "당신 참 섹…… 멋지네요."하고 섹시하다는 말을 하려다가 멈춰버렸다. 그와 절대 자지 않겠다고 했지만 멜빈에게 매력을 느낀 것을 알 수 있다. [주263]

(5) 보디 랭귀지의 서브텍스트

〈카사블랑카〉에서 르노 서장이 비시(Vichy)물병을 쓰레기통에 확 집어 던진다. 프랑스 비시 임시정부는 2차 대전 당시 나치에 협력했다. 르노는 더이상 나치에 협력하지 않고 릭을 도와주게 된다.

〈원초적 본능〉에서 샤론스톤이 꼰 다리를 푸는 것은 남자들에게 가능성을 비치기도 하고 조롱의 의미도 있다. 주변에 남자가 있을 때 여자가 블라우스를 살짝 열거나 단추 하나를 끄르는 것도 성적 유혹의 서브텍스트이다. [주264]

(6) 이미지와 비유의 서브텍스트

〈피아노〉에서 베인즈가 피아노의 먼지를 닦는 것은 피아노만 닦는 게 아니고 에이다를 만지는 것을 상징하고 있다.

〈리어왕〉의 폭풍의 밤 이미지 속에 "바람아 불어라! 뺨이 찢어지도록 불어라!"라고 부르짖는다. 리어왕의 분노는 폭풍의 밤 공포 속으로 빨려든다.

〈잉글리쉬 페이션트〉에서 전쟁이 끝나자 비가 오고 한나(줄리엣 비노쉬 분)는 영국인 환자를 빗속으로 데려가서 비를 맞는다. 전쟁의 상처를 씻어내는 환희의 비다. [주265]

(7) 배경의 서브텍스트

장소는 배경으로서 서브텍스트를 제공한다.

〈졸업〉에서 벤이 일레인과 첫 데이트를 할 때 스트립바로 데려간다. 일레인은 당황하고 모욕감을 느낀다. 벤은 그녀의 어머니와 성관계를 한 사이인데 아버지의 강요로 일레인과 데이트를 하게 되어서이다.

〈의혹의 그림자〉에서 찰리 삼촌은 조카를 덥고 연기 자욱한 술집에 데려간다. 그리고 찰리의 대사가 이어진다.

"넌 영리한 여자애라고 생각하지? 하지만 넌 모르는 게 너무 많다."

상대적 우위의 상황을 만들어서 그냥 넘어가 주기를 원하고 그래서 설득한다. 추측하지 못하게 하고 진실을 밝히지 못하게 한다. [주266]

(8) 소리, 음악의 서브텍스트

〈죠스〉에서 여자아이가 헤엄쳐 나가자 부표의 벨이 울린다. 죽음의 전조로서의 서브텍스트다.

〈작전명 발키리〉에서 슈타우펜버그는 영광과 승리와 정복의 음악 '발키리의 비행'을 듣는다. 음악이 고조될 때 폭격이 있지만 승리는 쟁취할 수 없다.

같은 음악이 〈지옥의 묵시록〉에서도 사용된다. 군인들은 안전한 신의 품에 있

다고 생각하지만 그렇지 않다.

〈우리에게 내일은 없다〉에서 보니와 클라이드가 처음 강도짓을 할 때 태평스런 음악은 이들의 강도짓이 오락수준이니 무서워 말라는 것이다.

〈메신저〉에서는 '언덕 위의 집'이 세 번 나온다. 한번은 사랑하는 가족의 죽음을 알린 뒤 아이스크림을 파는 트럭에서, 또 한번은 차 안에서 두 남자가 노래하는데 실제로 그들에겐 집이 없다. 마지막은 엔딩 자막 위로 흐르는데 언덕 위의 집은 구름 한 점 없는데 이들의 삶에는 무엇이 진정한 집인지 알 수 없다. (주267)

(9) 소품의 서브텍스트

〈백 투 더 퓨처〉에서 마티가 현재로 돌아가지 않으면 그 존재가 없어질 것처럼 사진에서 조금씩 사라지기 시작하며 시간이 흐름을 보여준다.

〈반지의 제왕〉에서 반지는 신화적 의미로 사용되는데 선한 일을 하려는 프로도의 선택과 마음을 점령한다.

〈양들의 침묵〉에서 감방 안에 있는 그림과 책들은 렉터박사가 밖으로 나가기를 원한다는 것을 암시한다.

〈메신저〉 엔딩에서 올리비아(사만다 모튼 분)가 이사를 하는데 옮기지 않은 의자가 남아 있다. 완전히 떠나는 게 아니라 어떻게든 윌(벤 포스터 분)과 연결되어 있다는 것을 나타낸다. (주268)

〈그대는 이 세상〉 아버지(신구)와 아들(권해효) 소품의 서브텍스트

드라마 〈그대는 이 세상〉에서 아내 점순이(나문희 분) 죽고 나서 남편 동만(신구 분)이 항상 껴안고 자는 아내의 사진액자는 아내에 대한 그의 잘못과 그리움이 절절하게 드러나는, '그대는 이 세상'이라는 제목의 의미를 잘 드러내 주는 서브텍스트로서 중요한 소품이다.(주269)

(10) 은유로서의 서브텍스트

프랑스의 명품 브렌드 '까르디에'는 나치 점령 기간에 새장에 갇힌 핀을 디자인했고 전쟁이 끝날 즈음에는 새장에서 날아가는 새를 디자인했다. 저항과 자유의 감동적인 서브텍스트다.

〈왝 더 독〉의 가짜 알바니전쟁은 첫 번째 걸프전쟁을 풍자했다.

〈아바타〉는 문명화된 인간들과 문명화되지 못한 종족 간의 대결을 보여준다. 감각(시각, 소리, 냄새, 촉각)을 통해 서브텍스트를 보여준다. 지구인 정복자들이 나비 종족의 땅과 자원을 취해도 된다고 믿을 때 탐욕과 착취가 대두된다. 공중에 떠다니는 흰색 씨앗의 이미지는 성경의 겨자씨의 비유처럼 씨앗은 작지만 큰 나무를 이룬다는 은유로 새롭게 시작하는 삶을 암시하는데 제이크(샘 워싱턴 분)의 삶도 뿌려지고 자라고 발전한다는 것이다.

나비 종족의 특수 나무 아래 묻혀 있는 언옵타늄(Unobtainium)을 원하는 지구인의 탐욕 뒤에 숨은 의미는 무엇일까? 자본주의 비판과 미국에 대한 경종이다.(주270)

거의 모든 영화는 플롯과 액션라인 위주의 전경 이야기(foreground)와 주인공의 내적 문제인 서브텍스트 위주의 배경 이야기(background)가 함께 다뤄진다. 그 둘이 적절히 조화를 이뤄야 하지만 '작가는 플롯보다 서브텍스트가 우월한 지위를 갖는 이야기를 선택해야 감동적이고 만족스런 영화'(주271)가 될 수 있다.

좋은 영화나 드라마에는 플롯과 액션라인도 필요하지만 잘 만들어진 캐릭터와 훌륭한 이미지가 있고, 특히 단순히 듣고 보는 것 이상의 함축적인 백그라운드로서의 서브텍스트가 있어야 한다.

서브텍스트는 우리에게 작품 속에 숨겨진 많은 것을 찾아내게 하고 작품에 내재된 깊이와 감동을 느끼게 해준다.

2. 셔레이드

1) 셔레이드란

셔레이드(Charade)의 사전적 의미는 위장, 가식, 제스처 게임이다. 제스처 게임은 몸짓 놀이를 뜻하는 말이다.

'무엇인가를 상징함으로써 그 말하려고 하는 의미를 전달할 수 있는 것인데 그 무엇인가를 말하는 것이다. 어떤 것(소도구, 동작)을 보여줌으로써 그 속에 숨겨져 있는 것의 급소를 찌르듯이 정확하게 표현하는 기술이다.'(주272)

'몸짓을 통해 신호를 하면 무슨 뜻인지 알아맞히는 놀이인 제스처 게임을 뜻하는 말로서 신체 언어를 통한 의미표현을 말한다. 어떤 것을 상징하여 보여줌으로써 그 속에 담긴 뜻을 극명하게 드러내는 그 무엇이다. 대사 이외의 비언어적 수단을 동원하여 나타내는 상징적, 은유적 의미표현을 총칭하는 개념'이다.(주273)

그러니까 무성영화가 추구했던 것이 바로 셔레이드다. 무성영화에서는 대사가 없었으니까 비언어적인 방법으로 장면의 내용을 표현할 수밖에 없었다.

그리피스(D. W Griffith)가 〈국가의 탄생〉이나 〈인톨러런스〉에서 최초로 셔레이드를 사용하였으니 그리피스가 셔레이드를 시작한 창시자이고 채플린(Chaplin)이 셔레이드를 꽃피운 셔레이드의 완성자라고 할 수 있다.

〈국가의 탄생〉의 링컨 암살 씬에서 영화사상 최초의 물체 연기인 권총의 인서트나 〈인톨러런스〉의 법정 씬에서 부인 손의 클로즈업 샷은 급박하고 긴장된 상황을 비언어적으로 표현한 은유적이고 상징적인 셔레이드이다.(주274)

채플린의 〈황금광 시대〉에서 우아하게 구두요리를 먹는 씬은 대공황 상황의 빈곤의 역설적 표현이다.

〈모던 타임즈〉에서 공장 안의 컨베이어 벨트의 나사 조이기가 공장 밖의 여자 옷의 단추 조이기로 연결되는 것은 기계화되어 가는 인간을 풍자하고 있다.

〈이민자〉에서 자유의 여신상과 그 앞을 지나가는 배 안에 묶여 있는 이주민들의 대비는 미국의 표상인 자유의 본질과는 다르게 이민자의 실제적 억압받음을 역설적으로 표현한 셔레이드이다.(주275)

어쩌면 유성영화가 등장하면서 촬영이나 편집 등 영화의 기술적인 것은 많이 발전했으나 인물의 내적 상황의 표현이나 은유적이고 상징적인 비언어적인 표현을 하는데 있어

서는 무성영화를 능가하지 못하는 것 같다.

무성영화 시대에는 말을 사용할 수 없어서 답답했지만, 유성영화가 되면서 말을 사용하는 데도 사용 못 하던 때보다 더 아쉬운 부분이 있다는 것은 참 아이러니하고 한번 곱씹어 봐야 할 필요가 있다.

드라마 〈그대는 이 세상〉에서 딸 영숙(윤유선 분)이 아버지의 집에 와서 아버지의 방문을 열고부터 말없이 진행되는 모든 상황과 행동들, 텅 빈 방, 냉장고 문에 붙은 자기가 써 준 밥하는 순서가 적힌 메모지, 냉장고 안의 쉬어버린 반찬들, 쓰레기통에 버리기, 전기밥솥 열기, 말라붙은 밥, 먹먹해지는 영숙, 강가를 걷는 아버지 동만(신구 분), 강가에 있는 학 한 마리, 가슴 시린 석양, 등 이것들이 두 사람의 당면한 심리상태를 나타내는 셔레이드이다. (주276)

그리고 막내아들 영태(권혜효 분)가 와서 아버지가 품고 있던 사진을 뺏어서 치우고 묻는다.

"저녁 진지 드셨어요?"

이 대사 이후의 모든 상황은 말 없는 셔레이드다.

대답 없는 아버지를 보다가 싱크대로 가서 빈 냄비, 빈 전기밥솥을 보고, 쌀을 씻고, 밥을 하고, 국을 끓이고, 밥 퍼서 상을 차리고, 아버지에게 숟가락을 쥐어 주고, 국물 한 숟갈 뜨고, 걱정되는 영태, 허겁지겁 먹는 동만, 눈물이 고이는 영태, 썰렁한 집 외경, 나란히 누운 두 사람, 코 고는 동만, 나가는 영태, 무심히 자는 동만, 쪽마루 끝에서 골똘히 생각하는 영태의 얼굴 위로 아내의 "무슨 소리야! 갑자기?"라는 대사가 이 씬의 셔레이드를 끝나게 하고 다음 씬으로 넘어가서 영태의 생각을 아내와 서로 의논한다. (주277)

이 상황을 대사로 쓰기 시작하면 끝도 한도 없고 장황하고 지리해서 보기도 힘들 것이다. 수천 마디의 대사보다 훨씬 더 깊고 강하고 구체적인 행동으로 상황이나 심리를 나타낸 것이 바로 이 예시한 씬의 셔레이드다.

〈그대는 이 세상〉

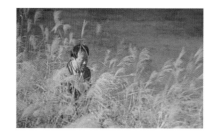

셔레이드 1(영상으로 상황의 표현-외로움)

셔레이드 2(영상으로 상황의 표현-외로움)

셔레이드 3(영상으로 상황의 표현-외로움)

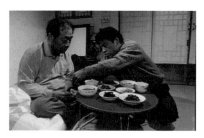

셔레이드 4(영상으로 상황의 표현-아들의 아픔)

2) 셔레이드의 종류

사람이 살아가면서 자기의 의사 표현을 가장 많이 하는 도구는 말이다. 일상생활에서 각자의 의견을 당연히 말로 주고받으니 그렇기도 하다. 그러나 일상생활에서 말로서 자기 자신을 다 표현할 수 없는 게 사실이다.

일상적이고 기분이 좋은 상황에서는 의사소통 정도는 대화로 이뤄질 수 있지만, 특수하거나 예민한 정서적 상황에서는 말만으로는 진실이 전부 전달되지 않는다. 말은 형식적이거나 고식적인, 혹은 도피적인 의사전달 수단 밖에는 되지 못한다.

그래서 영화나 드라마에서의 대사는 일상의 리얼리티 대사가 아닌 극적인 리얼리티의 대사로서 겉으로 말하여지는 가짜 대사 속에 드러나지 않는 서브텍스트로서의 진짜 대사가 필요하다. 그런데 서브텍스트 대사로도 표현이 불가능하면 말을 하지 않는 침묵이나 신체적 언어나 그 외의 여러 가지 방법으로 셔레이드를 쓸 수밖에 없다. 이제 그 셔레이드의 종류와 방법에 대해서 최상식의 〈영상으로 말하기〉를 통해서 알아보기로 하자.

(1) 신체 언어를 통한 셔레이드

우리에게 가장 가까이 있고 누구나 사용할 수 있는 방법으로는 사람의 몸을 이용한 신체 언어로서의 셔레이드이다. 우리는 신체 부분을 이용하여 셔레이드를 창조할 수 있다.

그 첫 번째는 눈이다. 사람이 잠을 자기 전에는 쉴 수 없는 게 눈으로서 가장 중요하고 혹사당하고 있다.

'눈은 인간이 바깥세계를 바라보는 유일한 창구이고 내면세계를 반영하는 창구이다.'[주278]

인간의 신체기관 중 감정을 가장 직접적으로 드러낼 수 있는 기관이 눈이다. 눈은 사람의 감정을 숨김없이 드러내기 때문에 눈으로 의사소통을 할 수 있다.

사람의 모든 감정은 먼저 눈으로 드러난다. 사랑, 미움, 연민, 갈구, 동경, 허무, 공포, 질투, 증오, 분노, 멸시, 눈웃음, 눈 흘김, 눈 깜빡임, 눈 충혈, 눈물 등 다 열거할 수 없는 감정을 눈으로 표현할 수 있다. 검은 안경, 뿔테, 금테 등 안경의 모양으로 자신을 더 드러내거나 숨길 수도 있다.

〈8 1/2〉의 마스트로얀니의 선그라스는 감독의 징표이다.

〈네 멋대로 해라〉의 벨몽도의 검은 안경은 스타와의 동일시를 뜻한다.

〈뻐꾸기 둥지 위로 날아간 새〉의 레취드 간호사의 푸른 눈은 차가운 이미지

를 말한다.

〈사랑과 영혼〉의 데미무어의 눈물 속의 웃음은 슬픈 미소를 나타낸다.

두 번째는 입이다.

'입은 인체 가운데 가장 바쁜 기관이다. 먹고, 말하고, 웃고, 피우고, 마시고, 키스한다.'(주279)

특히 성적인 상징으로서의 역할을 한다. 마릴린 먼로, 브리지트 바르도, 마돈나의 두툼한 입술은 섹스의 심벌이다. 남성들의 담배 피우는 입술은 어머니의 젖을 빠는 유아기 정서의 환기이기도 하다.

세 번째는 손이다.

손으로 제스처를 만들기도 하는데 '제스처(gesture)란 보고 있는 사람에게 시각적인 신호를 보내는 갖가지 동작을 말한다'(주280)

〈서부전선 이상 없다〉에서 젊은 병사의 죽음 장면은 손의 움직임만으로 만들어졌는데 전쟁의 무모성과 비극성을 집약적으로 나타낸다.(주281)

〈라쇼몽〉에서는 여인이 칼로 저항하던 손이 남자의 등을 움켜쥐는 모습에서 섹스에 탐닉하는 여인의 모순된 심리를 잘 나타낸다.

손가락으로 중요한 상징들도 만든다. 엄지 척, 손가락 동그라미는 좋다는 뜻과 없다는 제로의 뜻이고, 사랑의 마크도 있다.

네 번째는 발과 다리이다.

'여성의 다리는 성적인 맥락에서 이해되어왔다.'(주282)

성적으로 성숙할 때 다리가 길어지므로 성적 표현으로 자주 사용된다.

디트리히의 긴 다리, 〈칠년 만의 외출〉의 통풍구 위의 마릴린 먼로의 속살이 드러나는 다리, 정숙과 방어본능과 초월을 각기 드러내는 지하철 안의 여인들 다리, 〈바람과 함께 사라지다〉의 상복으로 정장한 미망인 스카렛의 정숙한 상반신과 테이블 밑에서 자유분방한 스탭을 밟는 다리, 〈원초적 본능〉의 샤론스톤의 의도적 다리 꼬기와 형사들의 함몰과 뇌쇄되는 관객들의 반응.(주283)

〈로마의 휴일〉의 오드리 햅번의 탁자 밑에서 신발을 벗는 발의 자유분방함 등이 다리를 사용한 셔레이드다.

(2) 소도구를 이용한 셔레이드

'그리피스가 영화의 세계에선 생명이 없는 물체도 연기를 한다.'(주284)는 것을 밝

혀줬다.

〈2001 스페이스 오디세이〉의 4백만 년 전 유인원들이 다리뼈 무기를 던지면 2001년의 우주선으로 변하게 하여, 다리뼈 도구를 우주선과 문명의 이기로 전환 시키고 4백만 년을 비약 시켜서 '우리는 어디서 왔고 우주 공간에서 인간의 존재는 무엇인가.'(주285)라는 문제를 제시한다.

〈레옹〉에서 장르노의 화분 관엽식물은 뿌리 없는 고독한 킬러의 심상을 나타내고, 〈북의 나라〉에서 어머니가 아이들 잠옷을 꼭 껴안아 보고 간 후 애들이 잠옷을 입다가 "엄마 냄새가 나."라고 말하는 아이들의 어머니 체취에의 그리움, 〈스미스씨 워싱턴 가다〉에서는 모자로 주인공의 심리를 추적하기도 한다.

소품 하나가 셔레이드로서 작품 전체를 관통할 수도 있다.

드라마 〈구하리의 전쟁〉에서 은반지 하나가 주인공 소년과 소녀의 관계를 계속 연결 시켜주고 이야기의 구비 구비에서 은반지는 두 사람 사이를 오고 가며 작품 전체를 관통하는 주제의 셔레이드이다. 주인공 소년 현길(조 민호 분)은 소녀 성녀(이지형 분)와 함께 손을 잡고 도망가는 꿈을 꾸다가 아버지(장항선 분)가 건드려서 깨우고 나간 후 현길은 속 주머니에서 은반지를 꺼내서 본다. 성녀의 고모(김희정 분)가 애인과 도망가면서 자기들 두 사람 사이에서 연락병 역할을 잘해 준 현길에게 선물로 주고 간 소중한 은반지다.

이 반지의 여행을 살펴보자.

전쟁으로 마을 사람들이 다 피난을 가는데 현길의 아버지는 농사 때문에 피난을 안 간다. 성녀도 가족과 함께 피난을 가고 현길은 방축 밑에 숨어 있다가 성녀에게 은반지를 주고 둘은 헤어진다. 폭격으로 가족들과 헤어진 성녀와 아이들은 돌아오고 먹을 게 없는 성녀에게 현길은 감자와 보리쌀을 가져다주고 성녀는 고마워서 은반지를 현길에게 준다.

마을에 국군장교(김갑수 분)가 부상을 입고 와서 이 현길네 다락방에 숨어 있고, 어린 인민군(양동근 분)이 와서 성녀 동생들을 꼬여내어 동굴에서 살게 된다. 그러면서 두 군인이 각각 자기를 먹여 살리는 애들을 교화시켜서 양쪽 아이들이 새총으로 싸우기 시작하여 점점 치열해진다.

현길의 여동생이 성녀 동생들에게 맞고 오자 현길은 불발탄을 성녀네 마당 모깃불 불씨에 놓고 뛰어나오다가 은반지가 떨어진다. 무서운 일을 획책하는 현길에게

서 은반지가 도망간 것이다.

성녀의 집은 폭발해서 무너지고 얼마 후 아이들은 힘겹게 기어 나와서 담장 너머에서 걱정스레 보는 현길 일당을 보고 "남가 놈들!"하고 소리치자 현길과 동생들은 도망간다.

현길은 성녀가 보이지 않았다며 혼자 다시 가보니 성녀가 짚더미 밑에 깔려있고 동생들이 끄집어내고 있다. 다리를 다쳐서 끌려 나온 성녀는 실신한다. 현길은 후회하지만 엎질러진 물이다.

양쪽 아이들이 대치를 하고 있지만 기운이 없다. 마당에 멍하니 앉아 있던 성녀는 돌 틈에서 반짝이는 은반지를 집어 들고 본다. 두 사람에게서 떠났던 은반지가 성녀에게로 돌아왔다.

성녀는 쩔뚝거리며 애들에게 간다. 현길에게 말한다.

"어른들이 다시 싸워도 우린 싸우지 않기로 했잖아. 우리끼리 말도 안 하고 이렇게 살 수 있어? 난 그렇게 못해!"

그리고 현길에게 은반지를 주고 현길의 여동생 상처를 치료해 주려고 데리고 간다. 현길이 멍하니 새총과 은반지를 만지작거리다가 새총을 물에 던진다. 상대방

〈구하리의 전쟁〉 현길(조민호)과 성녀(이지형), 반지로 작품을 관통하는 셔레이드

애들도 새총과 탄피를 물에 던진다. 사라졌다가 돌아온 은반지가 현길의 마음을 돌리고 구하리의 전쟁을 끝나게 해준 것이다.

어른들이 피난에서 돌아오자 곧바로 물꼬 싸움이 다시 벌어진다. 그 모습을 보던 현길과 성녀는 슬그머니 일어나서 간다. 물꼬 싸움은 격렬한 난투극으로 변한다.

개망초 꽃이 흐드러지게 피어 있는 꽃밭 안에서 현길은 성녀의 손을 잡는다. 성녀는 섬찟 놀라지만 가만히 있다. 현길이 성녀의 손가락에 은반지를 끼워준다.

"얼레리 꼴레리, 얼레리 꼴레리! 누구누구는 연애한데요!"

아이들이 와서 놀린다. 은반지의 여행으로 만들어진 이야기다.

은반지는 단순한 소품이 아니고 순수한 사랑의 상징으로 현길과 성녀 두 사람 사이에서 가장 소중하고 가치 있는 그 무엇이다. 그 은반지(사랑)를 처음에는 상대방이 고마울 때 서로 주고받고 했는데 은반지가 두 사람 사이에서 사라지면서 반목과 비극이 생기고 다시 나타나면서 반목이 사라지고 사랑이 부활한다. [주286]

소품을 이용한 이 서레이드는 작품 속에서 관통되는 모티브와 주제를 실어 나르는 상징요소를 이용한 서레이드이기도 하다.

(3) 상징요소를 이용한 서레이드

'여러 가지 상징적인 소재들을 동원하여 보다 의미심장한 메시지를 전달하고자 하는 시도가 있어 왔다.'[주287]

〈제7의 봉인〉의 구름 낀 하늘을 배회하는 검은 매는 인간의 목숨을 노리는 죽음의 이미지가 있다. [주288]

〈십계연작〉의 잔 속에 빠진 파리가 기어 나와서 날갯짓을 하는 죽음에서 소생의 암시가 있다.

〈7인의 사무라이〉에서의 모닥불은 불이면서 동시에 타오르는 두 남녀의 성적 욕구를 나타내고 있다.

드라마 〈구하리의 전쟁〉의 오프닝에서 마을 사람들이 피난 가는데 비행기 공습이 시작되고 우왕좌왕 피하는 사람들의 발길에 들꽃들이 짓밟혀서 없어지는 것은 전쟁으로 마을의 평화가 부서지는 것의 상징적 서레이드이다. [주289]

〈구하리의 전쟁〉 피난길 폭격으로 표현한, 전쟁의 상징적 셔레이드 1

〈구하리의 전쟁〉 도망가는 발길에 짓밟히는 꽃, 전쟁의 상징적 셔레이드 2

(4) 장소로서의 셔레이드

'인간이 삶을 영위하는 환경은 극중 인물을 이해하는데 중요한 단서다. 특히 생활공간은 인물을 상징하는 중요한 지표가 된다.[주290]

〈시민케인〉의 오프닝에서 출입금지 푯말, 닫힌 철문, 안갯속 저나두저택, 거대한 인공호수와 곤돌라, 값비싼 골동품들은 유령의 성을 연상시키고 유일한 불빛이 갑자기 꺼진다. 뭔가 일어날 것 같은 분위기와 호기심과 궁금증을 유발 시킨다.[주291]

(5) 상황에 대한 셔레이드

'드라마가 처해 있는 상황에 따라 진전이 크게 좌우될 때가 있다.'[주292]

인물이 처해 있는 상황을 셔레이드로 잘 나타낼 수 있으면 드라마의 진전에 크게 도움이 될 수 있다.

식당에서 남자가 여자의 점심값을 내고 나간다. 사무실에서 여자가 그 돈을 돌려주는데 남자가 돈을 안 받자 여자가 테이블에 돈을 놓고 간다. 며칠 후에도 그 돈이 그 자리에 그냥 있다. 이런 상황이면 그들 사이는 아직 냉전이 계속되고 있다는 셔레이드가 될 수 있다.

영화 〈압록강은 흐른다〉에서 셔레이드를 보자.

미륵이 마을의 벽에 붙은 고종황제의 방(게시물)을 보고 있다. 총칼로 무장한 일본군의 행렬이 지나간다. '울밑에선 봉선화'의 노래가 흐르면서 담벼락 밑의 함초록한

〈압록강은 흐른다〉 일본군화에 짓밟히는 봉숭아, 나라잃음에 대한 셔레이드 1

〈압록강은 흐른다〉 일본 순사들의 행진으로 표현한 침략에 대한 셔레이드 2

봉숭아 꽃들이 일본군의 군화에 무참히 밟혀서 쓰러진다. 다음 씬의 앓아누운 미륵의 아버지(신구 분)의 얼굴 위로 디졸브 되어 일본 군화가 밟고 지나가고 나서 미륵의 아버지는 돌아가신다.

이 장면은 일제 강점기의 민족의 슬픔을 나타내는 아픈 노래와 밟혀서 쓰러지는 봉숭아 꽃과 아버지의 죽음을 통해서 불운한 시대가 시작되는 상황을 제시하는 셔레이드이다. (주293)

드라마 〈이차돈〉에서 이차돈을 사모하는 항아(선우은숙 분)가 불상 앞에서 기원하고 있는데, 말발굽 소리가 들리고 이차돈(김기복 분)이 탄 백마 한 마리가 달려간다.

이차돈이 오욕칠정을 가진 인간의 몸을 떠나서 초월자의 경지를 향한 영원회귀의 길을 가고 있는 상황의 셔레이드이다. (주294)

(6) 인간관계에 대한 셔레이드

'인물 간의 관계도 셔레이드 수법을 써서 명확히 묘사할 수 있다.'(주295)

남녀가 커피숍에 있고 커피 두 잔이 테이블에 놓인다. 네 가지의 상황이 가능해진다.

*여자가 남자의 커피잔에 스스럼없이 설탕을 넣는다. → 아주 친숙한 관계

*여자가 설탕 한 개를 살짝 들어 보이며 넣는다. → 자주 만나는 관계

*여자가 남자에게 설탕 그릇을 민다. → 맞선을 보는 관계

*여자가 먼저 설탕을 넣고 그릇을 넘겨준다. → 서로 친구인 관계

서레이드를 잘 사용하면 일반적인 대사로는 표현하기 어려운 상황이나, 숨어 있는 서브텍스트나, 인물의 심리상태나, 미묘한 극적 상황을 훨씬 더 디테일하고 효과적으로 나타낼 수 있다.

결국 서레이드는 간접적인 방법으로 직접적인 것보다 더 분명하게 상징적이고 심미적인 표현을 할 수 있는 비언어적 행동의 고차원적인 표현방법인 것이다.

〈이차돈〉 말을 타고 달려가는 이차돈, 초월자의 영원회기 상황의 서레이드

10장
선동적 사건

극작에 있어서 무척 중요한 핵심 요소임에도 불구하고 작가나 일반인 모두에게 생소하게 들릴 정도로 별로 관심을 갖지 않는 것이 선동적 사건이다.

'선동적 사건'은 영어의 'Inciting Incident'를 번역한 용어인데 번역자에 따라 '선동적 사건', '도발적 사건' 혹은 '우발적 사건'이라고 다르게 번역했는데 'incite'는 '격려하다' 혹은 '고무하여 ~를 하게 하다'란 뜻이다. 그리고 '선동(煽動)'은 '남을 부추겨 어떤 일을 하게 함'이고 '도발(挑發)'은 남을 집적거려 일을 일으킴'이고 '우발(偶發)'은 '우연히 일어남'이다. '우발'은 우연의 의미가 강하고 '도발'은 부정적 느낌이 있고 '선동'이 부추켜서 ~를 하게 만들어 주는 의미로서 가장 근접하므로 이 책에서는 '선동적 사건'으로 쓰기로 한다.

'선동적 사건'이란 극의 시작에서 관객의 주의를 환기하고 계속 붙잡아 두기 위해서 일으키는 중차대한 사건을 말한다.

로버트 맥기의 〈시나리오 어떻게 쓸 것인가〉의 번역은 '도발적 사건'으로 되어있지만 '선동적인 사건'으로 통일하여 설명해 보고자 한다.

'이야기는 다섯 부분으로 설계되어 있다. 선동적 사건은 이야기를 이끌어 가는 첫 번째 주요 사건으로 뒤에 이어지는 네 가지 다른 요소들, 즉 발전적 갈등, 위기, 절정, 결말을 가동 시켜 주는 주요 원인이 된다.'(주296)

그러니까 선동적 사건이란 이야기의 시작을 효과적으로 함으로서 그 뒤에 오는 갈등, 위기, 절정, 결말로 이야기를 발전시키는 동력의 원인이 되게 해서 관객을 처음부터 이야기에 동화시키고, 이야기의 갈등을 자연스럽게 심화시켜서 관객을 집중시키고, 눈을 다른 곳으로 돌리지 못하게 하여 절정과 결말까지 끌고 갈 수 있게 하는 중요한 장치인 것이다.

극작에서 정말 관객을 꼼짝 못 하게 집중시킬 수 있는 이렇게 중요한 장치라면 이 '선동적인 사건'의 핵심을 누구나 정확하게 알아야지 않겠는가?

'이야기를 어떻게 행동화 시킬 것인가? 선동적 사건이 발생할 때는 반드시 역동적이고 충분히 발전된 사건의 모습으로 발생해야 한다.'(주297)

선동적 사건은 일상에서의 우연한 사건, 사고 같이 단순히 눈을 끄는 사건이 아니고 발전된 사건의 모습이어야 된다. 그 이전부터 이미 있어 왔던 중요한 사건이어야 한다.

〈오이디푸스 왕〉에서 '테베에 역병이 생긴' 시점같이, 오이디푸스의 일생 중에 가장 중요하고도 핵심적인 사건이어야 한다. 이 사건에서부터 위기, 절정, 결말까지 갈 수 있게 하는 사건이다.

1. 선동적 사건의 본질

그렇다면 이 선동적 사건에는 어떤 본질을 내포하고 있을까?

첫 번째는 '주인공의 삶의 균형을 급격하게 뒤흔들어 놓는 힘을 가지고 있다. 주인공의 삶에 균형을 급격하게 뒤흔들어 놓는 사건이 일어나고 그로 인해 주인공의 삶을 주도해 온 가치가 긍정적인 방향으로든 부정적인 방향으로든 크게 움직이게 된다.'(주298)

오이디푸스는 스핑크스의 수수께끼를 풀고 죽은 라이오스 왕의 왕비와 결혼해서 자식을 낳고 태평성대로 잘 살고 있다. 그런데 어느 날 나라에 역병이 생겨서 테베의 백성들이 떼죽음을 당하고 있으니 왕으로서 삶의 균형이 급격히 뒤흔들리게 된다. 삶의 가치가 그에게 부정적인 방향으로 움직이고 있는 것이다.

두 번째는 '주인공은 반드시 선동적인 사건에 대해 반응하는 행동을 보여야 한다.'(주299)

오이디푸스는 곧바로 클레온을 보내서 신탁을 받아 오게 하는데 신탁의 결과는 전왕 라이오스의 살해자를 찾아서 벌해야 한다는 것이다. 오이디푸스는 내가 그놈을 찾아서 벌하여 역병을 없애겠다고 공표한다. 오이디푸스는 이 사건에 대해 즉시적 반응 행동을 한 것이다.

세 번째는 '우선 주인공의 삶의 균형을 깨뜨리고 난 후 잃어버린 균형을 되찾고 싶다는 욕망을 일깨워 준다.'(주300)

오이디푸스는 이 잃어버린 균형을 되찾고 평안을 빨리 되찾고 싶은 욕망으로 예언자 테레이시아스를 급히 불러 선왕의 시해자가 누구냐고 추궁하게 된다.

네 번째는 '선동적인 사건은 주인공이 이러한 목적, 또는 대상을 적극 추구해 나가도록 내모는 역할을 한다. 이런 선동적인 사건이 그들의 의식적인 욕망만 일깨우는 것이 아니라 무의식적인 욕망 또한 끌어 올린다.'(주301)

오이디푸스는 선왕의 시해자가 누군지를 묻지만 테레이시아스는 말하지 않는다. 오이디푸스가 진노로 닦달을 하자 할 수 없이 시해자는 당신이라고 진실을 말한다. 하지만 오이디푸스는 클레온이 공모를 해서 나의 왕좌를 빼앗으려 한다고 두 사람을 몰아붙인다. 그리고 의식적으로 시해자를 찾는 일에 열중하면 할수록 이 시해자가 자기일 수도 있다는 무의식적인 느낌이 들지만 중단하지 않고 끝까지 진실을 밝혀낸다.

2. 선동적 사건의 설계

1) 선동적 사건의 존재 이유

'사건이 일어나는 방식은 우연과 의도한 것, 둘 중의 한 가지다. 선동적 사건을 관객에게 직접 보여준다는 것은 다음의 두 가지 이유에서 이야기 설계에 결정적인 영향을 미친다. 첫째, 관객이 선동적 사건을 보는 순간 그 이야기의 가장 주된 극적 질문이 관객의 마음속에 여러 방식으로 일어난다. 둘째, 선동적 사건을 직접 목격하고 나면 필수적 장면의 이미지가 관객들의 상상 안에 자리 잡는다.'(주302)

(1) 극적 질문을 일으킨다.

첫째, 선동적 사건의 존재 이유는 관객이 선동적 사건을 보면서 자기 나름의 '극적인 질문'을 하게 된다는 것이다.

<오이디푸스 왕>에서는 '오이디푸스가 왕의 시해자를 처단하고 역병을 없앨 수 있을까?'라는 극적 질문이 생긴다.

영화 <조스>에서는 '보안관이 상어를 잡을 수 있을까?'라는 극적 질문이 생긴다. 그래서 관객은 이 '극적 질문' 때문에 끝까지 연극이나 영화나 드라마를 보게 되는 것이다.

(2) 필수장면의 이미지를 일으킨다.

둘째, 선동적 사건의 존재 이유는 이야기가 끝나기 전에 필수장면의 이미지를 꼭 봐야 하기 때문이다.

신화를 아는 사람은 오이디푸스의 마지막을 알고 있지만, 관객이 스스로 만든 극적 질문의 답과 그 답을 할 때 필수장면의 이미지를 확인하고 싶은 것이다.

<오이디푸스 왕>에서는 오이디푸스가 자신의 처단을 결정하고 그 순간에 벌어지는 필수장면을, <조스>에서는 보안관이 상어와 싸워서 상어를 잡는 그 필수장면의 이미지를 실제로 보고 싶은 것이다.

2) 선동적 사건의 배치

이 중요한 선동적 사건을 어디에 배치해야 할 것인가?

'가능한 빨리 중심플롯의 선동적 사건을 소개하되 그 기회가 무르익었을 때 들어와야 한다. 선동적 사건은 관객을 확실히 사로잡아 깊이 있고 확실한 반응을 이끌어 내야 한다. 그 반응이 정서적인 것이어야 함은 물론 이성적인 것이기도 해야 한다.'(주303)

기회가 무르익었을 때란 주인공이 누구고, 그의 목적이 무엇이고, 반대 인물은 누구이고 등 주요 핵심인물들의 관계와 상황이 드러나면 기회가 무르익었으니, 바로 선동적 사건을 배치해서 관객이 바로 극적 질문을 하게 하고 갈등으로 상승시켜야 한다.

'지나치게 빨리 일어나면 관객들을 혼란스럽게 할 수 있고 지나치게 늦게 일어나면 관객들을 지겹게 만들 우려가 있다.

이야기 속 인물들과 그 세계를 이해하고 반응하는 바로 그 순간이 선동적인 사건이 일어나야 하는 순간이다.'(주304)

핵심인물과 주요 상황의 설정도 안 된 상태에서 선동적 사건을 일으키면 관객은 헷갈리게 되고 극적 질문이 생길 수 없게 된다.

반대로 인물과 상황설명을 너무 길게 하고 있으면 관객은 지루해지고 드라마인 경우는 바로 채널이 넘어간다.

3) 선동적 사건의 특성

'그 사건을 둘러싸고 있는 세계, 인물, 장르와 적절하게 어울리는 특성을 가져야 한다. 선동적 사건의 모든 조건이 잘 갖추어져 있다면 '어떤 독특한 눈길로' 쳐다보는 것 같은 사소한 사건도 선동적 사건이 될 수 있다.'(주305)

선동적 사건은 주인공의 주변 상황과 인물의 성격, 그리고 작품의 장르에 따라 각각 다른 특성으로 어울려야 한다. 선동적 사건 자체의 강력함이나 독특성 때문에 상황과 인물과 작품에 어울리지 않으면 작품을 위한 선동적 사건이 아니고 작품을 망가뜨리는 파괴적 사건이 되어버릴 수도 있다. 선동적 사건의 본질과 존재 이유, 그리고 효과적인 배치에 따라 특성 있게 만들어져야 한다.

4) 선동적 사건의 조건과 효과

'마지막 장의 절정은 가장 만들기 어려운 장면이다. 두 번째로 만들기 어려운 장면은 중심플롯의 선동적 사건이다. 이 장면을 제대로 쓰기 위해서는 다음의 몇 가지 조건인 질문을 던져 봐야 한다.

이 이야기의 주인공에게 일어날 수 있는 최악의 사건은 어떤 것인가? 어떻게 하면 최

악의 사건이 최고의 사건으로 전환될 수 있는가? 또는 주인공에게 일어날 수 있는 최고의 사건은 어떤 것인가? 어떻게 하면 그 일이 최악의 사건으로 전환되는가?(주306)

〈크레이머 대 크레이머〉에서 최악의 상황은 크레이머의 아내(메릴 스트립 분)가 크레이머(더스틴 호프만 분)와 아들을 버리고 집을 나가는 것이고, 최고의 상황은 이 사건으로 사랑할 줄 아는 인간이 되고 싶다는 크레이머의 무의식적인 욕망을 일깨우는데 필요한 충격요법이 될 수 있다는 것이다. 지금 당장은 끔찍할 수 있지만, 사랑할 줄 아는 인간이 될 수 있다면 선동적 사건의 효과적 마무리로서 그 보다 더 좋은 일은 없다.

5) 선동적 사건의 결과

'사건의 효과는 인간의 한계에까지 도달해 볼 수 있는 기회를 만들어 내는데 있다. 주인공의 삶을 뒤흔들어 놓아 그 내부의 세계를 혼란스럽게 만들어야 한다. 이 격동 속에서 작가는 절정과 대단원을 찾아내어 좋은 방향으로든 나쁜 방향으로든 이야기 속의 세계에 새로운 질서를 부여해야 한다.'(주307)

선동적 사건은 이야기의 시작에서 흥미를 돋워 주고 끝나는 게 아니고 이야기의 끝을 맺어줘야 한다. 이야기의 설정부에서 선동적 사건이 일어났을 때 생겼던 극적 질문은 이야기의 절정부에 와서 주제가 드러나면서 답을 해줘야 한다.

〈오이디푸스 왕〉에서는 '선왕의 시해자를 처단해서 나라를 역병에서 구할 수 있을까?'라는 극적 질문에 대해, 오이디푸스는 자기가 아버지를 죽였고 어머니와 결혼했다는 엄청난 사실을 알게 되면서 '스스로 눈을 찌르고 희생양이 되는' 것으로 답을 해주고 방랑의 길을 떠나게 된다.

선동적 사건과 극적 질문으로 시작된 오이디푸스 이야기의 결과는 절정에서 숨겨졌던 진실을 찾음으로 극적 질문에 대해 작품의 주제로서 그 답을 해주고 끝나게 된다.

3. 두 개의 선동적 사건

시드필드의 〈시나리오란 무엇인가〉에는 선동적 사건을 '우발적 사건'으로 번역하고 있다. 저자는 2017년의 증보판에서 하나의 선동적 사건 뿐이 아니고 두 개의 선동적 사건이 있음을 제시한다.

1) 자극적 선동적 사건

먼저 일어나는 것이 '자극적 선동적 사건'이고, 그다음에 일어나는 것이 '열쇠가 되는 선동적 사건'이라는 것이다.

자극적 선동사건은 말 그대로 단순한 자극으로 1차적으로 관객의 주의를 환기 시키고 약간의 흥미를 유발 시키면서 극을 앞으로 밀고 나갈 수 있게 한다.

〈반지의 제왕〉에서 자극적인 선동적 사건은 빌보(이안 홈 분)가 우연히 반지를 발견하여 소유하는 것이다.

2) 열쇠가 되는 선동적 사건

열쇠가 되는 선동적 사건은 본격적으로 이야기에 몰입시키는 사건이다. 자극적 선동사건이 단순히 주의를 끄는 데 그쳤다면 열쇠 되는 선동사건은 극을 끌고 나갈 수 있는 핵심코드가 되는 2차적 선동적 사건이다.

〈반지의 제왕〉에서 열쇠가 되는 선동적 사건은 프로도(일라이저 우드 분)가 바닥에 떨어진 그 반지를 주워드는 것이다.

'자극적인 선동사건과 열쇠가 되는 선동사건, 즉 빌보가 반지를 발견하는 것과 필연적으로 프로도가 반지를 받아 그것을 제 자리에 돌려놓아야 하는 책임을 지는 것, 이 두 가지는 연결된다. 이러한 두 가지 선동적 사건은 시나리오를 설정할 때 구성되어야 할 전체 이야기의 기본적인 부분이다.'(주308)

영화 〈원초적 본능〉 속에서 선동적 사건이 어떻게 일어나는지를 살펴보자.

〈원초적 본능〉에서 자극적 선동사건은 오프닝씬의 베드씬인 섹스와 살인이다.(주309) 광폭한 열정과 공포로 시선을 사로잡는 자극적 선동사건이다.

다음 날 혐의자 캐서린(샤론 스톤 분)을 심문하는 닉(마이클 더글라스 분)의 일행 앞에 다리를 꼬면서 남자들을 뇌쇄시키는 캐서린은 닉에게 선동적인 내심을 드러낸다.

"코카인을 한 상태에서 섹스해 봤어요? 닉 형사님!"

줌인 되는 닉의 얼굴, 계속되는 캐서린의 대사.

"닉 형사님, 담배 하나 드릴까요?"

그리고 집에 데려다주는 차 안에서의 대사.

"제가 속옷을 안 입는 것도 아시잖아요"(주310)

이 대담하게 유혹하는 캐서린의 행동과 대사에 닉은 매혹당하고 만다.

이 치명적 유혹 장면은 필연적이고 열쇠가 되는 선동사건으로 관객들은 "아! 걸려들 수밖에 없군, 앞으로 어떻게 될까?"라는 극적 질문으로 끝까지 지켜볼 수밖에 없게 만든다.

앞의 섹스와 살인의 자극적 선동사건은 닉이 캐서린에게 매혹당하게 직접적으로 작용한다. 경찰들이 캐서린을 강하게 심문할수록 캐서린은 닉을 치명적으로 유혹함으로 이 두 선동사건은 밀접한 관련을 맺고 있다.

'어떤 상관관계 속에서 발생하는 특별한 사건이나 이벤트…… 여기서부터 나머지 시나리오 전반에 걸쳐 이야기가 설정되고 인물과 극적 전제가 기획되며, 따라가야 할 방향성을 가진 줄거리가 풀린다. 즉 모든 것이 이 두 가지 선동사건 사이의 관계로 인한 것이다.'(주311)

<아메리칸 뷰티>에서 자극적인 선동적 사건은 오프닝에서 레스터(케빈 스페이시 분)의 나레이션이다.

"내 이름은 버스터 버냄, 여긴 내가 사는 동네, 이곳은 우리 집, 난 올해 마흔둘이며 1년 내로 죽을 것이다. 확신은 없다, 실은 죽은 거나 다름없다……."

이 장면은 마을 전경에서 방안 침대로 연결되고 벨소리로 깨어나는 레스터, 화장실에서 샤워할 때의 자위가 유일한 살아있는 증거일 뿐이라는 무기력한 레스터의 선언이 자극적인 선동적 사건이다.(주312)

그리고 열쇠가 되는 선동적 사건은 딸의 농구경기 응원장면에서 레스터는 딸 제인(도라 버치)의 친구 안젤라(미나 수바리 분)의 춤추는 모습 속에 빠져들고 환상의 영역으로 빨려든다.

안젤라의 가슴에서 쏟아져 나오는 장미 꽃잎들, 행사가 끝나고도 환상 속에 취한 레스터는 딸과 함께 있는 안젤라에게 수작을 건다.

레스터 : 반갑구나, 참 잘했어!

안젤라 : 고마워요.

레스터 : 제인의 친구면 나하고도 친구야.

제인　　: 아빠! 엄마 기다리잖아!

레스터 : 그럼 또 보자.

비몽사몽인 레스터가 가고 딸이 안젤라에게 말한다.

제인　　: 정말 구제불능 아니니?

안젤라 : 매력 있는데, 너네 엄마랑 오랫동안 잠자리를 못했나 봐.

그리고 레스터의 침대로 떨어지는 진홍의 장미꽃잎들, 나신의 안젤라에게 떨어지는 진홍의 장미꽃잎들의 환상 속으로 레스터는 빠져든다.[주313]

　이것이 열쇠가 되는 선동적 사건이다. 이 사건을 통해서 레스터는 항상 침체되어 죽은 것 같았던 삶에서 새로운 삶의 의미를 되찾게 되고 자기 삶의 중심으로 들어가게 된다.

　그리고 '이것은 열쇠가 되는 선동적 사건일 뿐 아니라 제1구성점 이기도 하다.'[주314]

3) 선동적 사건과 제1 구성점

　영화에서는 제1 구성점이 선동적 사건이다.

　영화 〈매트릭스〉에서의 제1 구성점은 네오(키아누 리브스 분)가 모피어스(로렌스 피시번 분)를 처음 만나서 빨간색 알약을 선택하고 지금까지 살아온 제한된 정신적 굴레에서 벗어나서 '그'로 다시 태어나기 위해 모피어스에게 수련을 받고 무한한 자아로서의 삶을 산다.

　이 제1 구성점이 바로 네오의 삶에 새로운 전환점이 되는 것으로 삶의 열쇠가 되는 선동적 사건이다.[주315]

　선동적 사건은 1막에서 주인공에게 확실한 진로를 정해줘서 극적 질문을 만들어 갈등을 본격적으로 쌓아갈 수 있게 하고, 2막에서 위기를 만들어내고 절정에서 극적 질문의 답을 하게함으로서 주제를 드러내고, 3막에서 결말로 작품을 마무리하게 하는 극적 장치이다.

　드라마 〈그대는 이 세상〉에서 자극적 선동사건은, 아버지 동만(신구 분)과 막내아들 영태(권혜효 분)가 활판인쇄를 두고 가치를 추구하는 아버지와 실리를 추구하는 아

들, 두 사람의 충돌이다.

그리고 열쇠가 되는 선동사건은 외동딸 영숙(윤유선 분)이 아버지 생신날에 집에 오지만 아버지는 딸이 아니라 나는 그쪽을 모르는 남남이라고 폭탄선언 하여 쫓아내고 아내 점순(나문희 분)의 가슴은 찢어진다.

딸을 자식 취급 안 해서 언제까지 딸과 아내의 가슴을 아프게 할까?라는 극적 질문이 생긴다. 그리고 아내 점순은 어느 날 갑자기 쓰러지더니 저세상으로 갔다. 식음을 전폐하고 아내만 생각하며 혼자 사는 동만.

극의 절정에서 영태가 아내와 함께 아버지 댁으로 이사 오는 날, 딸 영숙의 남편 도훈(김갑수 분)이 아이들을 데리고 와서 외할아버지에게 인사시키고 동만은 애들에게 다가가 어깨를 쓰다듬어 주면서 딸을 자식으로 인정해 줌으로 극적 질문에 답한다.

결말에 혼자 아내의 무덤에 가서 '소중한 것은 사라져야 그 소중함을 안다'는 주제를 통감하게 된다.[주316]

선동적 사건은 관객에게 극적 질문을 하게 하고 그 답을 알기 위해 드라마를 안 볼 수 없게 한다. 그리고 선동적 사건은 드라마를 계속 발전시키고 위기와 절정까지 몰고 가서 극적 질문에 대한 답을 하게 해주고 주제를 정착하게 만드는 극작에서 없어서는 안 되는 중요한 극적 장치인 것이다.

〈그대는 이 세상〉 부인의 무덤을 찾은 동만(신구)의 주제의 통감

영화나 특집드라마의 경우는 한꺼번에 다 보니까 이 선동적 사건이 바로 드러나지만, 미니시리즈나 연속극의 경우는 정확한 선동적 사건이 없거나 잘 파악되기가 힘들다.

총 24회인 〈청춘의 덫〉처럼 전체구성이 확실한 작품도 있다.

2회 엔딩에서 드라마틱 아이러니가 드러나면서 동우(이종원 분)는 윤희(심은하 분)에게 영주(유호정 분)와의 관계를 인정하고 자기를 포기하라고 한다. 하지만 윤희는 있을 수 없는 일이라고 울부짖는 엔딩으로 자극적인 선동적 사건을 만든다. 그리고 윤희는 딸 혜림을 봐서라도 그러지 말라고 계속 설득하지만, 동우는 영주와의 결혼을 진행한다. 윤희는 변해가는 동우의 모습을 보다가 내 재주로는 당신 마음을 돌릴 수 없으니 마음 변하면 돌아오라고 하고 오직 딸 혜림만 바라보고 살기로 한다.

그리고 9회에서 열쇠가 되는 선동사건이 터진다. 이제 혜림만이 삶의 버팀목인데 그 혜림이 사고로 죽게 된다. 동우에게 연락하지만 오지 않는다. 윤희는 하루 동안 혜림의 죽음을 받아들일 수 없어서 껴안고 동우를 기다리지만, 장례식에도 오지 않는다.

혜림을 강가에 뿌린 후에야 동우가 온다.

혜림 : 당신 사람 아니야.

동우 : …….

〈청춘의 덫〉 윤희(심은하)의 결심, 열쇠가 되는 선동적 사건

혜림 : 나두 변했어. 당신 편안히 안 놔 둘거야.

동우 : ……．

혜림 : 당신 부숴버릴 거야!

　　이 대사가 바로 열쇠가 되는 선동사건의 핵심 대사이다. 이 대사 속에 이 드라마의 나머지 내용이 모두 들어있다.

　　과연 어떻게 부숴버릴까? 라는 극적 질문이 생기고 그 답을 찾기 위해 시청자는 열심히 보게 된다. ^(주317)

　　이 작품은 첫 주 방송부터 시청자들의 시선을 사로잡았다. 이 작품은 24회로 구성이 되어 있었는데 20회 정도가 방송될 때 방송국에서는 연장을 하자는 얘기가 나왔다. 시청율이 좋으면 연장하는 게 방송국의 상술이다. 기획이었던 나는 난처했다. 그런데 작가가 안 된다고 한 마디로 딱 부러지게 거절했다. 아무도 더 얘길 못하고 계획대로 24회로 깔끔하게 마무리하게 되어서 참 다행이었다.

　　연극, 영화, TV드라마. 이 모든 장르에서 작품이 시작하면서 꼭 있어야 하는 것이 선동적 사건이다. 확실한 선동적 사건이 있어야 시작에서부터 관객이나 시청자를 몰입시키고 극적 질문이 저절로 생길 수 있게 한다.

　　처음부터 관객을 극 속으로 감정이입 시킬 수 없으면 관객을 잡아둘 수 없고 그렇게 되면 영화에서는 관객은 산만해질 수밖에 없다. 시작이 산만해지면 TV는 바로 채널이 넘어가고 연극은 배우들이 무척 힘들어지고 관객이 심드렁해진다. 그러므로 극작에서는 무엇보다 이 선동적 사건이 꼭 필요하고 또 확실해야 한다.

11장
위기와 절정과 해결

1. 위기

1) 위기의 의미

위기(crisis)란 무엇인가? '위기(危機)는 위험(危險)과 기회(機會)이다.

이 순간에 잘못된 결정을 내리면 원하는 것을 잃게 된다는 의미에서 위험일 것이고, 바른 선택을 하면 욕망을 실현한다는 의미에서 기회이다. 위기는 진정한 딜레마(dilemma)를 담고 있어야 한다. 양립 불가능한 선 사이의 선택이든, 두 악 중의 더 작은 악을 택하는 것이든, 동시에 두 가지 선택이 모두 걸린 것이든 간에 주인공이 인생 최대의 압력 아래 놓인 상황이어야 한다.'[주318]

이럴 수도 없고 저럴 수도 없는 최대로 난감하고 임박한 실패 앞의 상황이 위기이다. 우리의 일상의 삶에서도 위기가 바로 기회이다.

모두가 불가능하다고 생각하며 헤어나지 못하고 있을 때 그 불가능한 위기 속에서 가능성을 찾는 사람에게는 불가능이 기회이다. 그래서 인생도 드라마도 다 가능한 불가능(probable impossibility)인 것이다.

5단계 구성에서 위기는 3단계에 속한다. 발단에서 시작해서 상승하던 이야기가 긴박하고 임팩트가 있으려면 바로 이 위기에서 관객을 사로잡아야 한다.

어떻게 사로잡을 수 있나? 지금까지 발전시켜 온 이야기의 핵심적 가치를 주인공이 선택하게 해야 한다. 주인공의 사람됨이나 내재된 가치는 아무 때나 드러나지 않는다. 양립 불가능한 선 사이의 선택이든지, 두 악 중 더 작은 악의 선택이든지, 두 선택이 다 포함되든지 최대의 어려움에 놓이게 해야 한다.

'위기에서 주인공이 내리는 선택은 그의 성격을 단적으로 보여주며 근본적인 사람됨을 드러낸다. 또 이야기에서 가장 중요한 가치가 무엇인지를 보여준다. 그래서 결정하기가 행동하기보다 훨씬 더 어렵다. 결정을 내리는 데는 의지력이 필요하다.'[주319]

딜레마에 놓인 상황 속에서 주인공은 그만의 가치를 위해서 일상적인 판단을 넘어서는 자기만의 선택을 해야 한다. 선택만 하면 행동은 바로 이뤄지고 이 행동이 이뤄지는 것이 절정이므로 선택을 해야 하는 위기가 행동을 하는 절정보다 더 어렵고 중요하다.

2) 위기의 배치와 설계

'일반적으로 위기와 절정은 몇 분 사이에 벌어지며 한 장면 안에 들어있다.'[주320]

〈델마와 루이스〉에서 두 여인은 경찰의 추격으로 벼랑 끝으로 몰리는 위기에 처하는데 이 위기의 순간에 '감옥에 가는 것'과 '죽는 것'이라는 두 개의 악 중에 그들은 당당하게도 죽음을 감옥보다 더 작은 악으로 선택한다. 그들이 위기에서 하는 이 힘든 선택이 곧바로 낭떠러지 위의 공중으로 그들의 차가 날아가는 절정을 만들어 낸다.

〈스타워즈4, 새로운 희망〉의 위기에서 루크는 죽음의 별을 공격하려고 컴퓨터로 조종하고 있는 이 중요한 순간에 오비완의 음성이 들린다.

"포스와 함께 가라!"

양립 불가능한 두 선 사이의 딜레마가 생긴 것이다. 루크가 '컴퓨터로 조종을 하는 것'과 '포스를 믿고 따르는 것' 중 하나를 선택해야 하는 기로에서 루크는 포스를 택하고 컴퓨터 대신 본능적인 느낌으로 조종을 해서 죽음의 별을 명중시킨다.(주321)

가장 중요한 순간에 위기를 배치한 것이다.

'위기의 결정은 느리게 정지된 순간이어야 한다. 주인공이 결정을 내리는 동안 관객도 숨을 죽인다'

위기에서 선택의 순간이 가능한 오랫동안 유지할수록 좋다. 감정이 쌓이다가 결정의 순간에 절정이 터져 나온다.

〈델마와 루이스〉에서 델마(지나 데이비스 분)와 루이스(수잔 서랜드 분) 두 사람이 대사가 주고받는 동안 위기는 교묘히 지연되고 있다.

델마 : 잘 들어, 우리 잡히지 말자.

루이스 : 무슨 소리야?

델마 : 계속 가는 거야.

루이스 : 뭐라고?

델마 : 가자!

루이스 : 확실해?

델마 : 그래, 밟아!(주322)

걱정 속에서도 서로 어색하게 웃으면서 망설이며 밟으라는 마지막 대사를 향해 한마디씩 할 때마다 화면은 느리게 정지되는 느낌이 되면서 관객은 아슬아슬한 긴장 속에 빠져든다. 기어를 넣고 악셀을 밟는 순간 불안이 폭발하면서 절정으로 바뀐다.

2. 절정

1) 절정의 의미

절정(絶頂)은 클라이맥스(Climax)다.

절정은 가장 중요한 마지막 반전이고 최종적이고 결정적인 노력으로 작품의 주제를 드러낸다.

'위기에서 주인공이 선택한 행동은 이야기의 최종사건을 이루며 긍정이든지 부정이든지 또는 긍정과 부정 모두를 담는 절정을 낳는다. 절정이 가장 중요한 반전이지만 그 의미가 충만해야 한다. 그 변화에 담긴 의미가 관객의 마음을 움직인다.'[주323]

위기에서 주인공이 택한 선택으로 인해 절정에서 가치의 변화가 일어나고, 그 변화 속에 주제의 의미가 드러나서 극적 질문에 대해 대답을 하고 관객의 감정을 순화시켜서 카타르시스를 느끼게 한다.

2) 절정의 의외성

아리스토텔레스는 결말은 필연적이고 예상 밖이어야 한다고 했다. 그러므로 절정은 관객이 원하는 것을 주지만 기대하지 못한 것이어야 한다.

〈카사블랑카〉의 절정은 기대 밖의 것으로서 많은 사람들이 감동하게 한다.

릭(험프리 보가트)이 일자(잉그리드 버그만)와 함께 비행기를 타지 않고 라즐로(폴 헌레이드)와 일자를 비행기에 태울 때 두 사람의 러브스토리인 메인스토리와 정치드라마인 서브플롯을 한꺼번에 해결한다. 절정에서 주인공 릭이 공공의 이익을 위해 개인의 사랑을 희생시키는 인간적이면서 정치적인 마지막 행동 하나로 모든 문제를 한 방에 멋있게 해결한 것이다.[주324]

3. 위기와 절정 만들기

이 중요한 위기와 절정을 어떻게 잘 만들어낼 수 있을까?

작가가 작품을 쓸 때 가장 중요하고도 어려운 부분이 위기(cricis)와 절정(climax) 부분이다.

작가가 세운 주제가 드러나는 부분이기 때문이다. 도입부의 선동적 사건이 생길 때 궁금했던 극적 질문에 대한 대답을 작가는 절정에서 해줘야 한다. 드라마가 끝나고 나서 관객이 그런대로 괜찮기는 한데 무엇을 얘기하는지를 모르겠다면 주인공의 목적이 분명하지 않았고 주제가 없었다는 것이다. 주제가 없으면 당연히 정확한 절정이 만들어질 수 없다.

'주인공의 모든 노력은 결국 위기와 결말을 향해 간다. 여기서 작가의 기교와 통찰력이 절정에 이른다.'[주325]

작가는 위기와 절정을 어떻게 만들어야 할까? 위기와 절정에서 꼭 있어야 할 3가지가 있으니 '발견'과 '드러내기'와 '명확성'이다.

1) 위기에서 발견

발견(discovery)이란 주인공이 몰랐던 것을 처음으로 알게 된다는 것이다.

'주인공은 목표를 갖고 있다. 직면한 문제는 해결되지 않고 계속적인 도전을 요구하는데, 위기상황으로 몰아가야 하기 때문이다. 주인공은 그 목적을 이루는 게 실제적으로 무엇을 의미하는지 알지 못한다.'[주326]

주인공이 자기 목표성취를 위한 모든 것을 다 알고 있다면 이야기는 쉽게 끝나버릴 것이다. 주인공의 성격적 결함이나 부족함 때문에 쉽게 목표를 달성할 수 없어야 한다. 그래서 반전과 분규를 겪고 갈등하며 목적을 향해 계속 나아간다. 자기의 결함이 무엇이며 부족한 게 무엇인지를 발견하기 위해 위기와 절정까지 계속 밀고 나가야 하는 것이다.

〈투씨〉의 마이클(더스틴 호프만 분)은 일자리가 필요하다는 것은 절실히 알고 있지만, 일자리보다 사랑이 더 소중하다는 것은 모른다.

〈크레이머 대 크레이머〉에서 테드(더스틴 호프만 분)는 아들과 함께 살고 싶지만, 함께 살려면 아들을 재판에 증인으로 세워야 한다는 것을 모른다.

〈대부〉에서 마이클(알파치노 분)은 마피아와 상관없는 삶을 살고 싶으며 대부가 되

리라는 것을 모른다.

위기에서 둘 중의 하나를 선택해야 할 딜레마에 빠지고 나서 마이클은 일자리보다 여자와의 사랑이 더 소중하다는 것을 발견하고, 테드는 아들을 재판정에 세우기보다는 아내에게 보내는 게 낫다는 걸 알게 되고, 마이클은 아버지를 죽음에 방치하기보다는 직접 행동해야 한다는 것을 알게 된다.

주인공들이 지금까지 몰랐던 더 소중한 것이 있다는 것을 발견하는 것이다.

'주인공은 목표가 하나라고 생각하지만, 갈등을 겪으며 하나가 아님을 알게 되고 자신의 길을 발견한다. 이 발견의 순간은 위기에 직면한 주인공의 노력이 실패한 것처럼 보이는 때다. 이때 세 가지의 일들이 일어난다.'[주327]

이 세 가지 중에 첫 번째가 주인공의 궁극적 문제의 본질이 드러난다는 것이고, 두 번째는 이 순간에 주인공은 자기 능력의 최대 한계를 보여준다는 것이고, 세 번째는 주인공의 마지막 노력은 행동 동기의 근원을 드러낸다는 것이다.

이것을 영화 〈졸업〉으로 확인해보자.

(1) 궁극적 문제의 본질

〈졸업〉에서 절정은 벤(더스틴 호프만 분)이 일레인(캐서린 로스 분)의 결혼식장으로 달려가서 "일레인!"을 외치고, 일레인이 쳐다보다가 달려 나오고, 둘은 손잡고 결혼식장을 빠져나오는 장면이다.

여기서 첫 번째의 '궁극적 문제의 본질'은 결혼은 당사자가 아닌 그 누구의 결정으로도 정해져서는 안 된다는 것이다.

(2) 주인공의 최대의 한계

두 번째, '주인공 벤의 최대의 한계'를 뛰어넘는 장면이다.

벤은 자기도 모르게 일레인이 다른 사람과 결혼 중이라는 사실을 알게 된다. 식장도 모르는 상황에서 거짓말 전화로 결혼식장을 알아낸다. 차를 달리다가 기름이 떨어지고 죽을 힘을 다해 달려간다. 그리고는 끝나가는 결혼식장에서 유리창을 두드리며 일레인을 부른다. 이때 일레인도 모든 걸 뿌리치고 달려 나와 함께 도망간다.

두 주인공은 사람들이 있을 수 없다고 생각되는 일을 하여 최대의 한계를 뛰어넘는다.

(3) 행동 동기의 근원

세 번째 '행동 동기의 근원'을 드러내는 장면이다.

두 사람의 결정을 통하지 않고 주변 사람들의 결정으로 일레인이 다른 남자와 어 정쩡하게 결혼하게 되어서 두 사람의 사랑이 두절되었다. 때문에 행동 동기의 근원 인 사랑을 되찾아야 한다. 그러려면 다른 남자와 결혼하게 놔둬서는 안 된다. 결국, 일단 이 불합리한 현실에서 같이 도망가는 것이다.

2) 절정에서 드러내기와 명확성

드러내기(revelation)는 지금까지 숨겨져 있던 것을 밖으로 드러낸다는 것이다.

'드러내기란 주인공의 최고 용량(능력)일 수도, 과거 사실의 발견일 수도, 진정한 본질 이나 중대한 지식일 수도 있다. 드러내기는 위기를 극복하려는 주인공의 마지막 분투로 부터 나온다. 드러내기는 장애물이 최종적이고 본질적인 자기 모습을 드러내도록 만든 다. 적대자의 본질, 주인공이 해야 하는 것과 할 수 있는 것 등 모든 것이 명확해진다. 절 정에서 행위의 정점은 이야기에 최종적인 명확성(claity)을 제공한다.'[주328]

발견이 위기에서 이뤄진다면 드러내기와 명확성은 절정에서 이루어진다. 절정에서는 행동의 동기를 결정할 수 있는 과거의 사실이 분명하게 드러나고 등장인물이나 상황의 본질이 명확해진다. 무엇이 위태롭고 무엇이 문제인지가 전부 드러나게 된다.

〈차이나타운〉의 절정에서 문제의 여성 케서린이 아버지 노아 크로스의 강간으로 태 어난 에벌린의 딸이자 여동생이라는 숨겨져 있던 비밀이 드러나게 된다. 노아 크로스는 머레이의 살해자이고, 살인을 하고도 빠져나갈 수 있는 돈과 권력과 정치적 부패의 배경 이고, 추접한 욕망의 화신으로 가정과 사회의 추악한 문제점의 배후인물이었다는 모든 것이 명확하게 밝혀진다.

3) 동기부여

절정에서 주인공이 숨겨졌던 사실을 발견하고 영향을 받고 변화된 행동을 하기 위해 서는 동기부여가 필요하다.

'왜 등장인물이 그렇게 행동하는가. 그의 행동의 이유들이 갈등에 의해 어떻게 영향을 받고 변형되는가. 위기와 절정에서 어떻게 테스트를 겪게 되는가? 관객은 인물의 동기를 계속 판단하고 합당한지를 자문한다.'[주329]

절정에서 주인공의 마지막 선택과 그 행동의 동기가 무엇이고 그 동기에 당위성이 있

는지가 중요하다.

동기부여의 방법은 두 가지가 있는데 '추상적으로 다루어져서는 안 된다. 등장인물의 동기의 깊이와 다양성은 반전과 분규의 갈등구조로 드러나야 한다.'(주330)

동기가 추상적이고 애매하지 않고 구체적이고 분명해야 관객이 정서적 사실성을 느끼고 공감하게 된다. 그리고 동기를 드러낼 때는 단순한 설명으로 해설을 해서는 안 되고 분규와 반전을 통해 드러내야 한다.

그리고 주인공의 동기는 정해진 한 가지로 고정되어서 끝까지 갈 수는 없다.

'주인공은 계속 투쟁하므로 최초의 동기는 부단히 도전되고 재정의되어 진다. 동기로 인해 주인공은 자신의 뜻을 이루기 위해 변화한다. 그 변화의 즉각적인 순간에 과거가 드러난다.'(주331)

〈대부〉를 살펴보자.

보나세라는 대부의 도움을 받기 위한 동기가 너무 강하기 때문에 처음의 생각과는 다르게 그가 변해서 대부의 조건 모두를 수락하게 된다.

마이클은 위험한 병실에서 생사의 기로에 놓인 아버지를 방치할 수 없어서 하는 말, "제가 아버지 곁에 있겠어요."가 동기가 되어 그는 변하는 것이다.

'주인공은 갈등을 겪으며 자기의 동기가 변화되거나 수정됨에 따라 그가 무엇을 할 수 있고 무엇을 할 수 없는지를 발견한다.'(주332)

동기 부여의 결과를 잘 설명한 말이다.

동기가 부여된 마이클은 대학 시절에 마피아가 되지 않겠다던 선언을 했지만, '특정 인물'의 '특정 진실'과 '특정 의미' 때문에 변하게 되고 수정되어진다. 그래서 아버지를 방치하는 형들을 믿어서는 안 되고, 자기가 직접 나서서 해결해야 하겠다는 것을 발견하고 형들이 놀랄 정도로 변모한 행동을 하게 된다.

4) 위기 절정의 실제

〈대부〉의 전투회의 장면을 통해 동기부여가 어떻게 행동을 변화시키는지와 위기와 절정에서 발견과 드러내기와 명확성이 어떻게 구현되는지를 구체적으로 살펴보자.

마이클(알파치노 분)은 맥클러스키에게 맞아서 부은 얼굴로 앉아 있다. 소니(제임스 칸 분)는 복수해야 한다고 말한다. 헤이건(로버트 듀발 분)은 경찰 반장이 솔로조를 비호하므로 안된다고 하자 소니도 할 수 없이 그럼 기다려 보자고 한다. 그러자 마이클이 말한다.

"기다릴 수 없어. 놈은 아버지를 죽이려 했으니 지금 솔로조를 죽여야 해."

마이클이 병실에서 내가 아버지를 지키겠다고 약속한 것이 동기부여가 되어 새로운 행동을 시작하는 것이다.

마이클은 이어서 '그들이 날 보자고 했다니 내가 만날 테니 장소는 우리가 정하고 총을 숨겨두면 두 놈을 다 죽이겠다'고 하자 모두가 놀라고 소니는 웃음을 터뜨린다.

"패밀리 일은 싫다던 대학생이 총질을 해? 이건 비즈니스야. 감정적 행동은 안 돼."

마이클이 다시 반론한다.

"이건 감정적이 아닌 비즈니스야. 난 지금 마약과 관련된 부패한 경찰에 대한 얘기를 하고 있는 거야."

마이클은 헤이건이 소니를 저지할 때 자기 행동의 필요성을 직감했고, 솔로조와 매클러스키를 죽이기 위한 치밀한 계획을 제시한다.

마이클은 위기상황에서 웃음거리가 되고 실패한 것처럼 보이지만 이 절정에서 동기부여와 영리한 사고로 현실을 직시한다. 그리고 명확한 발견을 통해 단도직입적인 행동으로 탁월한 대처능력을 보이며 솔로조를 죽인다.

이 씬을 기점으로 마이클은 패밀리의 중심에 서게 된다. 이 씬은 위기의 대응이 절정에서 성공한 사례로서 탁월한 씬이다. ^(주333)

다음은 〈크레이머 대 크레이머〉에서 위기의 대응이 절정에서 실패한 사례를 살펴보자.

조애너(메릴 스트립 분)가 와서 빌리를 요구하고 양육권을 위한 법정공방이 막 끝난 후 태드(더스틴 호프만 분)가 변호사를 만나 판사의 결정을 듣는 씬이다.

판사가 전적으로 어머니 편을 들었다는 변호사의 말에 테드는 묻는다.

테드　　: 그럼, 아이는?
변호사 : 미안하게 됐네.
테드　　: 오, 안돼!

변호사는 원고인 어머니에게 양육권을 주고 피고인 아버지는 매월 4백 불의 양육비를 지급하라는 판결문을 읽어주는데 태드가 말한다.

테드　　：내가 계속 싸운다면?

변호사 : 보장할 수 없어.

테드　　：그래도 합시다.

변호사 : 대가를 치러야 할 텐데.

테드　　：돈은 구해 볼께요.

변호사 : (침묵 후)대가를 치를 사람은 빌리야. 아이를 증언대에 세워야 해.

테드　　：(침묵 후) 안돼, 그럴 순 없어요. 실례… 죄송… 좀 걸어야…….

테드는 답답한 상황에서 튀어 나간다.[334]

솔로몬의 지혜로 아이를 찢어 죽이기보다는 다른 여인에게 주는 친엄마의 선택과 같다. 딜레마에서 두 악 중에 선한 악을 선택한다.

이 씬은 분규와 위기와 절정이 짧은 대사 속에 잘 드러나 있다. 테드의 감동적 선택으로 그의 투쟁은 조애너에게 복수를 하려는 게 아니고 아들을 사랑하기 때문이라는 게 명확히 밝혀진다.

분규와 위기와 절정을 겪으며 주인공의 본성과 진실이 드러나고 주인공의 목표도 진화한다.

'무슨 일이 있어도 내가 아이를 키운다'에서 '아이에게 상처를 주고 내가 키우기보다는 차라리 아내에게 주겠다'로 목표가 현명하게 진화한 것이다.

5) 위기와 절정에 필요한 극적 요소

(1) 침묵

침묵은 가장 강력한 표현의 극적인 요소이다.

침묵은 말로는 그 순간을 적절하게 표현할 수 없을 때 말이 없으면서 가장 강력한 표현을 할 수 있는 극적인 요소이다.

'침묵은 대사나 액션보다 더 효과적으로 그 순간의 충격을 느끼게 해주거나 사실을 짐작하게 해준다.'[335]

테드가 재판 결과를 '어떻게 됐죠?'라고 물을 때 쇼네시의 대답은 침묵이다. 그러나 침묵의 서브텍스트가 '졌어!'임을 모두가 알게 되고 침묵이 그 상황을 더 크게 느끼게 하고 더 몰입하게 한다.

테드가 항소하자고 '그래도 해 봅시다'고 하자 쇼네시가 '대가를 치러야 할 텐데'

라고 말한다. 테드가 단순히 비용문제라고 생각하고 '걱정말아요. 돈은 구해볼 테니까.'라고 하지만 쇼네시는 다시 '침묵'(돈이 문제가 아니야. 이 사람아!)이다.

관객은 뭔가 문제점과 서스펜스를 느낀다.

쇼네시가 마침내 말한다.

"대가를 치를 사람은 빌리야. 아이를 증언대에 세워야 해."

이번엔 테드가 침묵이다. 증언대에 세우는 것이 무엇을 뜻하는 건지 생각하고 발견하게 된 시간이다.

(2) 대사 없는 액션

〈대부〉에서 마이클이 "내가 둘 다 죽일 거야!"라고 말하자 모두 놀라고 침묵이다. 소니가 그 제안을 생각해보게 하고 관객은 마이클이 할 수 있을까 하는 서스펜스를 느낀다. 그리고 소니가 웃는다. 대사 없는 액션으로 부정과 조소의 웃음이다.

그 어떤 대사보다 훨씬 강력하고 효과적인 것이 침묵과 대사 없는 액션이다. 대사 없는 액션의 순간은 '극적 문제가 분명히 제시된 경우에 갈등을 극대화하는 가장 효과적인 방법이다. 극작가는 말이 아니라 행동을 쓴다.'(주336)

〈워터 프론트〉의 부둣가 씬에서 인부들이 선발되고, 테리(말론 브랜도 분)가 혼자 남아 분노를 참고, 프렌들리와 싸움 중에서도 행동만 있고, 쓰러지고, 인부들이 바라보고, 에디와 배리 신부가 오고, 테리는 침묵한 채 걷는다.

이 모든 것이 침묵 속에서 대사 없는 행동으로 가능한 것은 지금까지 이야기 내용을 명료하게 진행 시켜 왔기 때문이다.(주337)

(3) 상징

우리는 일상생활에서 교회의 십자가 표지, 사찰의 표시, 교통법규의 표지 등 많은 상징 속에서 산다.

'우리의 무의식 세계는 창의적인 효소로 상징을 통해 아이디어를 발효시킨다. ……약속된 상징은 응축된 의미와 감정을 통해 액션을 신속하고 효과 있게 전개시킨다. 한참 설명해야 분명해질 의미가 상징으로 인해 한순간에 전달된다.'(주338)

영화 〈욕망이란 이름의 전차〉에는 많은 상징들이 등장한다.

주인공 블랑슈(비비안 리 분)란 인물 자체가 미국 남부의 낭만적이고 환상적이지만 타락하고 없어져 버린 문화를 상징한다.

그녀의 머릿속에만 들리는 폴카 음악(어린 연인 앨런), 선홍색 가운(타락하고 버림받은 여자의 외로움), 술병 서던치어(남부의 죽어가는 전통의 격려), 전구 덮개(빛과 진실의 차단), 장례식 꽃 파는 여인(죽음) 등 수 많은 인물의 드러나지 않는 심리상태를 상징으로 발효시켜서 풍성하게 드러내고 있다.

(4) 서스팬스

서스팬스는 관객의 염려이다.

'서스팬스는 주인공의 상태에 큰 영향을 미치는 사건이나 상황에 대한 관객의 염려에서 발생한다.'[주339]

서스팬스는 관객이 인물보다 더 많이 알고 있는 드라마틱 아이러니 상황일 때 생기고, 서프라이즈는 인물이 관객보다 더 많이 알고 있을 때 생긴다.

인물에 대해서 전혀 모르던 일이 갑자기 생기면 깜짝 놀라는 게 서프라이즈이고, 서스팬스를 위해서는 관객이 인물에 대해서 많은 관심과 애정이 있어야 생긴다. 그래서 주인공에게 무슨 일이 생기면 안달하고 자기 일처럼 조마조마해지는 것이 서스팬스이다. 위기와 절정에는 당연히 지속적인 서스팬스가 필요하다.

(5) 주인공의 생존

무엇이 주인공에게 가장 크고 궁극적인 문제를 만들 수 있는가?

'주인공의 생존(survival)이다'[주340]

마이클은 아버지의 생존이 위협받을 때, 테드는 아들의 인간적인 삶이 위협받을 때, 블랑슈는 새로운 세상에서 살아남기 위해, 주인공들은 그들의 생존을 위해 분투한다.

4. 절정 만들기

영화와 드라마를 어떻게 끝내야 할까?

'이야기를 상승시켜서 정확한 순간에 놀라운 방식으로 위기와 클라이맥스에서 갈등 요소를 하나로 모아 해결하고 끝낸다. 멋진 엔딩은 전개된 모든 것의 총결산이다.'[주341]

시나리오 구조의 비밀을 쓴 린다 카우길의 '중심 클라이맥스와 해결'의 요약으로 이 장을 마무리해 보려고 한다.

1) 중심 클라이맥스

중심 클라이맥스는 최종적 위기가 정점에 도달해서 중심 갈등이 해결되는 순간이다. 중심 클라이맥스는 갈등과 주제에 있어서 최고의 정점이다. 누가 왜 성공하고 실패하는 가를 밝히고 최종 의미를 결정짓는다.

〈위트니스〉는 비폭력적인 원칙이 총을 든 자들을 이길 수 있다.

〈카사블랑카〉는 사랑이 냉소를 굴복시킨다.

〈차이나타운〉은 절대 권력은 완전히 타락한다.[주342]

2) 동일시와 절정

'클라이맥스에서 관객이 자기동일시를 할 캐릭터를 찾았기 때문에 그들에게 정서적 경험과 카타르시스를 제공한다. 동일시를 통해 캐릭터의 정서를 자기의 것처럼 경험한다. 캐릭터가 문제를 잘 풀어가기를 기대하며 장애물 때문에 실패할까 두려워한다.

릭과 일자가 재결합되기를 기대하지만 라슬로가 희생될까 봐 두려워하기도 한다.'[주343]

그래서 절정에서 관객은 동일시를 통해 애련과 두려움을 동시에 느끼게 된다.

3) 내적 갈등과 중심 갈등의 관계

좋은 영화에는 주인공의 당면한 개인 문제인 내적 갈등과 작품의 중심 갈등 사이에 강력한 관계가 있다.

〈카사블랑카〉에서 릭은 나치에서 일자와 라슬로를 구하기 위해 개인적 문제를 극복해야 한다. 릭이 일자와 라슬로를 돕기 전에 왜 그녀가 파리에서 자기 곁을 떠났는지를 먼저 알아야 한다.

〈피아노〉에서 에이다가 자신의 심연을 탈출하기 위해 다른 사람에게 마음을 열어야 한다. 에이다가 살아야 할 이유를 찾기 위해서는 자신의 감정과 다시 연결되고 다른 사람에게서 사랑을 발견해야 한다.

이렇게 인물은 중심 갈등을 절정에서 해결하기 전에 먼저 자기의 내적 갈등을 다루어야 한다. 그래서 주인공들이 자기 개인 문제로 씨름 할수록 관객의 공감을 더 얻을 수 있다.

자기의 정신적 문제와 정면으로 맞서서 변화하는 인물이 매력이 있다. 그렇다고 모든 인물이 다 변하지는 않는다.

〈시민 케인〉에서 케인은 변하지 않는다. 외적으로는 성공했지만, 내적 삶은 황폐되어 있다는 것이 이 영화의 핵심이므로, 사랑받기를 원하지만 어떻게 이룰 수 있는지를 알지 못해서 변할 수 없다.

〈저수지의 개〉들도 성격이 변하지 않는다. 그것이 그들 모두가 죽음을 맞는 이유이다. (주344)

4) 무엇이 위태로운가

좋은 영화들은 등장인물이 당면한 문제를 분명히 알고 있다.

〈위트니스〉, 〈카사블랑카〉, 〈차이나타운〉, 〈피아노〉의 플롯에는 주인공의 목숨이 걸려있어서 생명이 위태롭다.

〈투씨〉는 그의 삶의 경력과 사랑이 위태롭다. 절정은 주인공이 그 대가를 치를지 아닌지를 입증하는 지점이다. 그리고 다른 인물들의 운명도 같이 연루 시킨다. (주345)

5. 해결

해결은 결말로서 이야기의 흩어진 끝을 묶어주고 주인공의 운명을 결정짓는다. 다른 인물들은 주인공의 결과에 의해서 영향을 받는다.

〈투시〉에서는 주제를 확정시키는 마지막 행동과 통찰을 포함하고 있다.

"내가 남자로 여자와 함께 있던 어느 순간보다 당신과 여자로 함께 있을 때가 더 좋은 남자였다."

해결에서 주제를 정착시킨다.

좋은 해결의 두 가지 방법이 있다.

첫째는 주인공에 대한 명확한 질문이 남지 않았을 때 해결에서 신속하게 요점만 전달해줘야 한다.

영화 〈카사블랑카〉, 〈차이나타운〉, 〈피아노〉가 그렇게 해준다.

둘째는 운명이 결정되지 않았거나 액션라인이 매듭짓지 않았을 때 해결의 액션은 계속 유지하여 해결해줘야 한다.

〈투씨〉의 런닝타임은 113분이고 106분에 절정이 있다. 7분이 해결에 소용된다. 무엇이 남아 있나? 서브플롯의 인물들이 궁금하고 이 작은 갈등들의 해결이 남았다.

특히 주요 서브플롯인 줄리 아버지와의 갈등은 마지막까지 보류된다. 그래서 관객들을 끝까지 붙잡아 둔다. 줄리(제시카 랭 분)는 마이클(더스틴 호프만 분)을 받아들일까?(주346)

두 사람은 엔딩에서 한 쌍의 다정한 연인이 되어 거리의 인파 속으로 빨려 들어간다.

〈뻐꾸기 둥지를 날아간 새〉의 절정과 해결을 살펴보자.

절정에서 빌리(브래드 듀리프 분)가 죽은 후 맥머피(잭 니콜슨 분)는 래치드 간호사(루이즈 플렛처 분)에게 달려들어 목을 조이지만 죽이지 못한다. 맥머피는 도망갈 수도 있었지만 극복할 수 없는 권위에 고통받는 환자들을 위해 대항해야 한다는 성격에서 온 내적 갈등을 버릴 수 없어서 래치드와 싸웠고 패배했다.

그가 끌려간 후 어떻게 될까? 해결이 필요하다.

그는 변화할 수 없는 그의 내적 갈등으로 뇌수술을 당해 식물인간이 되지만 아무도 모른다.

해결에서 작품의 궁극적 의미가 드러난다.

병상은 조용한 일상으로 돌아가고 맥머피가 탈출했다는 소문이 나는데 한밤중에 그가 병상으로 돌아온다. 치프(윌 샘슨)가 유심히 바라본다. 맥머피는 체제와의 싸움에 패했고 환자들은 순응하여 체제가 유지되었다. 결국 치프는 맥머피를 목 졸라 죽이지만 그가 죽인 것은 체제이고 그의 행위는 맥머피에게 베푸는 자비다. 맥머피의 행동은 헛되지 않았고 그는 변하지 못했지만 치프를 변하게 했다. 치프는 맥머피가 들려다가 실패한 싱크대를 들어서 유리창을 부수고 유유히 병원을 탈출한다. (주347)

전반부에서 싱크대를 들어 올리지 못했던 맥머피의 설정이 해결부에서 치프가 들어 올려서 유리창을 깨뜨리는 보상을 한다. 결국 맥머피가 이루지 못한 물리적, 정신적 감옥을 치프가 대신 부수고 자유를 획득하는 두 사람의 궁극적 성공이다.

드라마 〈청춘의 덫〉의 절정과 결말을 보자. (주348)

부숴버리겠다는 윤희(심은하 분)의 열쇠가 되는 선동적 사건으로 동우(이종원 분) 부수기가 시작된다. 영주(유호정 분)의 오빠 영국(전광열 분)이 인간적으로 접근하자 윤희는 자기 과거를 다 말하지만 영국은 괜찮다며 결혼을 고집하고 동우는 초조해진다.

이모 딸 지숙(노현희 분)이 영주에게 모든 것을 다 얘기하면서 위기가 온다. 윤희는 오

〈청춘의 덫〉 윤희(심은하)와 영국(전광열)의 행복한 삶, 작품의 결말

히려 양심의 가책을 받으며 영국에게 자기는 아내 자격이 없다고 하지만 영국은 당신을 사랑하니 도망가지 못한다고 한다.

23회에서 영주와 동우의 결혼준비가 잠시 주춤하고 영국은 윤희와의 결혼을 공포하며 약혼식을 함으로서 절정이 된다.

영주는 동우에게 따지며 후벼 파고 싶지 않아서 놔 버렸다고 한다. 24회에서 해결이 이뤄진다.

영주는 외국으로 떠나면서 동우에게 말한다.

"내가 너랑 꽁꽁 숨을 데 찾았으니까 오라 그럼 올래?"

"그래, 갈께."

영주는 떠나고 동우는 사표를 내고 시골로 가서 땅을 파고 있다. 세월이 흐르고 윤희는 영국의 아기를 낳고 마나님이 되어 파티복을 차려입는데 영국이 와서 아기를 안고 얼러주고 행복하게 둘이서 외출을 한다.

'실연에 대한 진정한 복수는 상대를 잊고 다른 이를 사랑하는 것.' 이라는 이 드라마의 주제가 실현된 것이다.

특집드라마 〈그대는 이 세상〉의 결말을 살펴보자.

절정은 아버지 집으로 영태(권혜효 분)네 이삿짐이 들어오는 날, 사위 도훈(김갑수 분)이 아이들을 동만(신구 분)에게 인사 시키려고 데려오고 영숙(윤유선 분)이 '아버지, 애들 처음 보시죠. 아버지 외 손주들이에요.'라고 말한다. 동만은 말없이 바라보다가 아이들 어깨를 쓰다듬어 준다.

결말은 아내의 무덤가로 찾아간 동만이 술을 따라 무덤 앞에 놓고 읊조린다.

"미안해 임자, 내가 철이 덜 나서…… 임자가 나한테 어떤 사람인지 잘 몰랐어. 임자가 없는 이 세상이 어떤 것인지 상상도 못 했어. 다시 태어나면 절대 나랑 만나지 않겠다고 한 말 진심이 아니었지? 인쇄소 살리고 곧 갈 테니까 날 기다려 줘. 다시 태어나도 난 임자랑 꼭 부부로 만나고 싶어……. 단풍 구경도 하고……."

딸도 사위도 손주들도 인정하지 않고 살아왔던 아버지 동만은 그들 모두를 소중한 자식으로 인정하게 되어 죽은 아내의 가슴속에 아프게 남아 있던 이 문제를 이제 해결했다. 그리고 아내에게 항상 자기 생각만을 주장하고 상대방은 생각지 않고 평생을 살아온 자

기의 삶이 잘못되었다는 것을, 그리고 작품의 주제인 '소중한 것은 옆에 있을 때는 소중한 줄을 모른다'는 것을 깨달으며 결말을 맺는다.

드라마 시작에서 이 고집불통 아버지 동만은 딸에게 '댁 같은 딸 둔 적 없다'고 선언한 선동적 사건이 있었다.

'저 영감이 언제까지 저렇게 살까'하는 극적 질문을 가졌던 시청자들에게 절정과 결말에서 분명한 주제와 함께 정확하게 답을 해주는 완결된 결말이다. ^(주349)

〈그대는 이 세상〉 동만(신구)과 아내(나문희), 동만의 깨달음으로 작품의 결말

12장
신화와 영웅과 영화

신화는 무엇이고 영웅은 무엇인가?

우리는 왜 신화에 관심을 둬야 하고 신화가 우리의 삶과 어떤 관계가 있는가?

〈신화의 힘〉에서 조셉 캠벨은 이렇게 대답한다.

'우리는 우리 몫의 삶을 살면 됩니다. 삶은 살만한 가치가 있는 것이니까요. 우리 몫의 삶을 살면 신화 같은 것은 필요하지 않지요. '(주350)

결국 우리가 우리 몫의 삶을 제대로 살지 못하기 때문에 신화가 필요하다는 것이다.

'예전에는 그리스 문학, 라틴 문학, 성서와 관련된 문학이 교육과정의 일부를 이루었어요. 하지만 지금은 교육과정에서 이런 게 다 떨어져 나가 신화에 관한 정보를 얻을 길이 없습니다. 문학을 대신할만한 게 없기 때문이죠. 인류의 삶을 떠받쳐오고, 문명을 지어오고, 수천 년 동안 종교의 틀을 지어온 고대의 정보는 심원한 내면적 문제, 내면에 관한 신비, 내면적인 통과의례의 문턱을 넘는 것과 밀접한 관계가 있어요. 이 신화라는 것에서 손을 놓아버리고 싶지 않은 전통의 느낌, 깊고 풍부하고 삶을 싱싱하게 하는 정보가 솟아난다는 느낌을 받습니다. '(주351)

'신화는 다함 없는 우주 에너지가 인류의 문화로 발로하는 은밀한 통로……. 종교, 철학, 예술, 사회, 과학과 기술의 으뜸가는 발견, ……. 은밀한 통로를 지나 인류의 문화로 현현하는 것들이다. '(주352)

그러니까 신화는 우주의 에너지가 인류문화로 드러나는 통로이고 발견이고 그것들을 나타내 주는 것으로 현대인에게 내밀하고 풍성한 삶을 위한 은밀한 창문이다.

'뮐러는 오인되고 있는 선사시대로부터의 시적 환상의 산물이라 했고……, 뒤르켐은 개인을 집단에 귀속시키기 위한 비유적인 가르침의 보고라 했고……, 융은 인간 심성 깊은 곳에 내재한 원형적 충동의 징후인 집단의 꿈이라 했고……, 신화가 어떻게 기능하고 과거에 어떻게 인간에 봉사하여 왔으며, 오늘날 어떤 의미를 갖느냐는 관점에서 검토해 보면 신화는 삶자체가 개인, 종족, 시대의 강박관념과 요구에 대해 부응하듯이 신화 자체도 그에 부응할 것으로 비친다. '(주353)

신화가 우리에게 어떻게 기능하고 봉사하고 '어떤 의미를 가지는가'라는 질문에 '시적 환상의 산물', '비유적인 가르침의 보고', '원형적 충동의 징후인 집단의 꿈'이라고 현대의 석학들이 답을 했다.

결국 신화란 개인과 단체의 강박 관념과, 시대의 요구에 시적 환상과 비유와 집단의 꿈으로 우리에게 부응하고 있다는 것이다.

그럼, 영웅이란 무엇인가?

'영웅이란 스스로의 힘으로 복종(자기 극복)의 기술을 완성한 인간이다. 무엇에 대한 복종인가? 그것은 우리 자신에게 물어야 하는 수수께끼이며 미덕과 역사적 행위가 풀어야 하는 문제다. 오직 낡은 것의 새로 태어남이 아닌 새로운 것의 탄생만이 죽음을 정복할 수 있다……. 죽음이 승리하는 날이 오면 우리가 할 수 있는 일은 십자가에 달렸다가 부활하는 길뿐, 갈가리 해체되었다가 재생하는 길뿐이다.'[주354]

'영웅이 치르는 신화적 모험의 표준 궤도는 통과제의에 나타난 양식 즉 〈분리〉, 〈입문〉, 〈회기〉의 확대판이다. 이 양식은 원질신화(monomyth)의 핵심이라 할 수 있다. 즉 영웅은 일상적인 삶의 세계에서 초자연적인 경이의 세계로 떠나고 여기에서 엄청난 세력과 만나고, 결국은 결정적인 승리를 거두고 신비로운 모험에서 동료들에게 이익을 줄 수 있는 힘을 얻어 현실 세계로 돌아오는 것이다.'[주355]

신화와 영웅 이야기는 신화 그 자체, 영웅 그 당사자의 단순한 이야기에서 머물지 않고 '칼 구스타프 융(Carl G. Jung)의 심층심리학과 조셉 캠벨의 신화연구서에서 도출한 영웅의 여행(The Hero's Journey)'이라는 개념이 생겨나고, 크리스토 보글로는 실용적인 극작 안내서인 〈신화, 영웅 그리고 시나리오 쓰기〉에서 '하늘로 날아다니는 신화적 요소를 지상으로 끌어내려, 언제든지 다가가서 만져 볼 수 있는 실용적인 글쓰기 매뉴얼'을 만들었다.

'이것은 공식(formula)으로서가 아닌, 형식(form)으로 사용되어야 하며 정언명령(단언적 명령)이 아닌 준거틀(판단기준)과 영감의 원천으로 사용되어야 한다'고 했다.[주356]

1. 영웅 여행의 제 단계

먼저 조셉 캠벨의 〈천의 얼굴을 가진 영웅〉에서 영웅의 모험 중에서 출발의 5단계, 입문의 6단계, 귀환의 6단계를 간단히 정리해 보자.[주357]

1) 출발(Departure)

① 영웅에의 소명 -모험의 시작, 뜻밖의 세계로 진입

② 소명의 거부 -소명에 응하지 않음

③ 초자연자의 조력 -첫 번째 보호자

④ 첫 관문의 통과 -관문 수호자 만남

⑤ 고래의 배 -재생의 영역으로 들어감

2) 입문(Initiation)

① 시련의 길 -모호한 꿈의 세계, 어려운 임무

② 여신과의 만남 -여신과 신비스런 혼례

③ 유혹자로서의 여성 -여성의 성을 알고 완성

④ 아버지와의 화해 -화해 atonment = at one ment → 하나되기

⑤ 신격화(Apotheosis) -양성 구유적, 남성과 여성을 동시에 갖춘 신

⑥ 홍익(弘益) -육체와 영혼의 양식, 마음의 평화

3) 귀환(Return)

① 귀환의 거부 -귀환의 모험

② 불가사의한 탈출 -초자연적 지원자의 지원

③ 외부로부터의 구조 -조력자의 은혜로 자아 되찾기

④ 귀환 관문의 통과 -저승에서의 귀환

⑤ 두 세계의 스승 -경계를 넘나드는 무애(無碍)적 궁극상태

⑥ 삶의 자유 -다른 피조물의 희생으로 영위하는 삶

2. 영웅 여행의 12단계

'캠벨의 사상은 인간의 꿈과 인류의 문화의 신화에서 지속적으로 반복되어 발견되는 캐릭터와 에너지인 원형(archetypes)을 논구한 정신분석학자 칼융의 사상과 상응한다. 융은 원형이 인간 정신의 상이한 측면을 반영한다고 했다. 다시 말해서 우리의 인격(personalities)이 이러한 캐릭터로 다분화되어 우리의 삶의 드라마에 펼쳐진다고 주장한다.'(주358)

영웅 여행의 12단계는 크리스토퍼 보글러가 고전과 현대영화의 사례를 바탕으로 캠벨의 여행단계를 조금 바꾼 것이다. 괄호 속의 보충은 스튜어트 보이틸라의 심리곡선이다.(주359)

① 일상세계(제한된 인식)

② 모험에의 소명(인식의 확대)

③ 소명의 거부(변화에 대한 저항)

④ 정신적 스승과의 만남(거부감 극복)

⑤ 첫 관문의 통과(변화 천명)

⑥ 시험, 협력자, 적대자(최초의 변화 경험)

⑦ 동굴 가장 깊은 곳으로의 접근(커다란 변화 준비)

⑧ 시련(커다란 변화 시도)

⑨ 보상 -검을 손에 쥠(진전과 차질)

⑩ 귀환의 길(변화를 위한 재차 전력투구)

⑪ 부활(결정적 변화를 위한 최종 시도)

⑫ 영약을 가지고 귀환(문제의 극복)

〈 영웅의 여행 모형(주360) 〉

영웅의 여행 모형											
				위기				클라이맥스			
일상	소명	거부	스승	관문	시험	동굴	시련	보상	귀환	부활	영약
1	2	3	4	5	6	7	8	9	10	11	12
제1막				제2막				제3막			

이제 영웅 여행의 12단계의 이론을 찬찬히 살펴보면서 영화 〈스타워즈4-새로운 희망〉(주361)과 〈오즈의 마법사〉(주362)를 통해 영웅 여행의 단계를 실제로 확인해보자.

1) 일상세계(Ordinary world)

주인공이 영웅이 되기 이전에 일반인으로서의 일상적인 세계와 문제 인식이 필요하다.

'일상적인 세계를 설정하여 특별한 세계와 비교할 만한 터전을 닦고 여행을 시작한다. 스토리의 특별한 세계는 일상의 평범한 세계와 비교될 때만이 특별할 수 있다. 영웅은 그 평범한 세계에서 문제를 인식하고 나온다. 일상의 세계는 영웅의 컨텍스트이자 안식처이며 배경을 구성한다.'(주363)

〈스타워즈4-새로운 희망〉에서 루크(마크 해밀 분)는 삼촌 오웬과 숙모 베루와 함께 사막의 농장에서 사는 게 지겨워지고 떠나고 싶은 것이 그의 일상의 세계이다. 보통세상에 있는 우리와 같은 영웅의 제한된 인식이다.

〈오즈의 마법사〉에서 도로시(주디 갈렌드 분)는 캔사스의 일상이 불만스럽다. 개 토토가 파헤친 화단 때문에 곤경에 처하고, 그녀의 말을 들어주지 않는 아저씨와 아주머니의 무관심, 부모가 없는 삶의 결핍감 등의 일상 속에서 완전함에의 탐색을 꿈꾸게 된다.

2) 모험에의 소명(Call to adventure)

'영웅이 처한 일상의 세계는 변화의 움직임은 없지만 변하지 않을 수 없는 상황이다. 변화와 성장의 씨앗이 뿌려지고 새로운 에너지가 스치기만 해도 그 씨앗은 움트기 시작한다. 그 새로운 에너지는 신화의 페어리 테일에서 셀 수 없이 다양한 상징으로 표현되는데……'(주364)

이것이 바로 '모험에의 소명'으로서 주인공의 가슴 속에서 자기가 꼭 해야 할 의무와 책임감이 생기면서 모험을 해야 할 소명으로 인식하는 순간이다.

〈스타워즈4〉에서 루크는 삼촌과 함께 알투(케니 베이커)와 쓰리피오(안소니 다니엘스)를 사 오게 된다. 우연히 로봇 알투가 투영하는 홀로그램 영상 메시지를 보게 되는데 거기에는 레아공주(캐리 피셔)의 절실한 구원 요청이 담겨 있었다.

"도와줘요, 오비완 캐노비. 당신이 유일한 희망이에요."

그녀의 절실함과 오비완(알렉 기네스 분)에 대한 궁금증과 그녀의 아름다움에 빠져든 루크는 납치된 레아 공주를 반드시 구출해야 할 소명의식을 갖게 된다.

영웅이 소명을 받게 되는 인식의 확대이다.

〈오즈의 마법사〉에서는 도로시의 떨칠 수 없는 불안감이 미스 걸치가 자기의 분신과 같은 개 토토를 데리고 갈 때 극한에 달하게 된다. 결국 토토가 도망해 오자 도로시는 토토를 안고 무지개 저 너머 파랑새가 사는 곳으로 토토와 함께 먹구름 낀 하늘 아래의 음산한 길을 가게 된다.

3) 소명의 거부

'당신은 전혀 아는 바 없는 미지의 세계, 잘못하면 목숨까지 내놓아야 하는 모험에 종용받는다. 그렇지 않다면 어찌 진정한 모험이라고 일컬을 수 있겠는가. 당신은 두려움이라는 관문에 처해 있다. 당신의 자연스러운 반응은 주저하거나 적어도 잠시동안 소명을 거부하는 것이리라'[주365]

'소명의 거부'는 우유부단, 두려움, 공포의 극한 상황으로 두려움의 극복을 위한 또 다른 자극과 동기가 필요해지는 단계이다.

〈스타워즈4〉에서는 여행의 순서가 3번과 4번이 바뀌어 있다.

4번인 스승과의 만남이 3번인 소명의 거부보다 먼저 와 있다. 루크는 샌드 족의 공격으로 쓰러져 있는데 벤 케노비(알렉 기네스)가 와서 일으켜 주고 광선검을 선물로 준다. 알투의 홀로그램 영상이 다시 투영되고 영상 속의 레아공주가 알투를 엘더란으로 데려가 달라고 한다. 벤 케노비는 자기가 오비완 케노비임을 루크에게 밝히고 루크에게 함께 엘더란으로 가자고 요청한다. 루크와 오비완의 만남은 루크의 삶을 바르게 이끌어 줄 멘토로서 정신적 스승과의 만남이다.

〈오즈의 마법사〉에서는 도로시가 집을 나와서 떠돌다가 마블교수(프랭크 모건 분)에게 가게 된다. 마블교수는 현자의 역할을 하며 그녀를 위험한 여행 관문에서 떠나지 못하게 소명을 거부하도록 설득한다. 도로시가 집으로 돌아감으로 소명을 거부하면서 변화에 대한 저항을 하게 된다. 그러나 도로시가 집으로 돌아갔을 때 무서운 회오리바람이 몰아쳐서 집안사람들과 격리되고 소용돌이치는 변화의 힘이 그녀를 삼키게 된다.

4) 정신적 스승

'영웅을 보호하고, 인도해 주고, 시험에 들게 하고, 단련시키고, 마법의 권능을 부여하는 사람이 정신적 스승이다. 영웅은 두려움을 극복하여 여행을 하는데 꼭 있어야 할 필수품, 지식, 용기를 얻게 된다.'[주366]

정신적 스승은 맨토, 현자라고도 하는데 신화에서 가장 보편적 테마이고 뗄 수 없는 관

계로서 미지의 것을 대면하게 하고 신비로운 도구를 주며 정당한 삶의 길로 인도해 준다.

〈스타워즈4〉에서는 4단계인 '정신적 스승'이 3단계인 '소명의 거부' 이전에 이미 있었던 단계이다. 그래서 건너뛰었던 '소명의 거부'가 지금 행해지고 있다.

오비완(이완 맥그리거 분)이 루크에게 엘더란에 같이 가자며 공주도 네가 필요하다고 하지만 루크는 할 일이 있다면서 소명을 거부한다. 약간의 두려움을 느끼며 변화에 저항을 하는 것이다. 삼촌의 집으로 가서 처참한 광경을 보는데 폐허 속에 불타 버린 삼촌과 숙모를 발견하고 루크는 충격을 받게 된다.

〈오즈의 마법사〉에서는 도로시가 다양한 정신적 스승들을 만나게 된다. 폭풍으로 집이 날아가서 새로운 미지의 땅에 도착한 도로시는 선한 마녀 글린다(빌리 버크 분)를 만남으로 정신적 스승을 얻게 된다. 스승의 도움으로 빨간 구두의 신비성을 알게 되고, 스승은 오즈로 가는 노란 벽돌 길도 알려주고 미지의 세계에서의 그의 삶을 계속 보호하게 된다.

5) 첫 관문의 통과

'이제 영웅은 모험의 세계, 특별한 세계의 관문 앞에 서 있다. 소명을 듣고 솟구쳐 올랐던 의심과 두려움은 누그러졌고 모든 준비가 이루어졌다. 그런데 진정한 첫걸음, 제1막의 가장 중요한 행동은 아직 이루어지지 않고 있다. 첫 관문의 통과는 영웅이 진정 모험을 수행하겠다는 의지로 이루어지는 행위다.'(주367)

처음으로 특별한 세계로 진입하는 것이 첫 관문의 통과이다. 모험이 진행되는 출발점이고 두려움을 극복한 영웅이 행동을 결심하는 단계이다.

〈스타워즈4〉에서 첫 관문의 통과를 보자.

루크가 삼촌 집에 가서 충격을 받고 오비완에게 돌아오자 오비완이 "네가 거기 있었어도 너도 죽고 로봇은 제국군에게 빼앗겼겠지."라고 말한다. 루크는 오비완에게 "엘데란으로 가겠어요. 여긴 미련이 없어요. 포스를 익혀 아버지처럼 제다이가 되겠어요."라고 단도직입적으로 말하면서 첫 관문을 통과하게 된다.

도전을 받아들이고 첫 관문을 통과하는 변화를 천명하는 단계이다.

〈오즈의 마법사〉에서 난장이 마을에서 선한 마녀 글린다를 만난다. 난장이들의 환영파티를 받고 도로시는 오즈의 마법사를 만나기 위해 노란 벽돌길로 들어가게 된다. 도로시는 영웅 여정의 첫 관문의 통과하여 새로운 세상으로 들어가는 것이다.

6) 시험, 협력자, 적대자

'이제 영웅은 잘 알지 못하며 신경이 곤두서게 되는 특별한 세계에 들어온다. 그곳에서 영웅은 거듭되는 시련을 극복하고 살아남아야 한다. 그것은 영웅에게 새롭고 때로는 두렵기까지 한 체험이다. 영웅은 이 세계에서는 초심자에 불과할 수밖에 없다.'(주368)

이 단계에서 영웅은 새로운 도전과 시험에 들고 협력자와 적대자를 만들고 특별한 세계의 규칙을 배우기 시작한다.

〈스타워즈4〉에서 오비완(이완 맥그리거 분)과 루크(마크 해밀 분)는 팔콘호의 선장인 밀수꾼 한 솔로(해리슨 포드 분)와 만남으로 조력자를 얻게 된다. 한솔로와 흥정하고 1등 항해사 추바카를 고용하여 한솔로의 팔콘호를 타고 얼데란을 향해 함께 출발한다. 협력자와 적을 만남으로 최초의 변화를 경험하게 된다.

〈오즈의 마법사〉에서는 노란길을 가던 도로시는 세 명의 남자들, 두뇌가 없는 허수아비 남자(레이 볼거 분), 가슴이 없는 깡통 남자(잭 헤일리 분), 용기가 없는 겁쟁이 사자 남자(버트 라르 분)를 만나는데 이들은 도로시의 정신적 스승이며 협력자인 동료들이다. 그리고 서쪽 마녀가 적대자로서의 역할을 한다.

7) 동굴 깊은 곳으로 진입

'특별한 세계에 적응하기 시작한 영웅은 그것의 본령을 찾아 들어간다. 영웅은 여행의 경계선과 핵심부 사이에 있는 중간 지대로 진입한다. 영웅은 관문 수호자, 피할 수 없는 여러 사건, 시험 등이 있는 정체불명의 또 다른 영역을 만나게 된다.'(주369)

이 동굴 깊은 곳으로의 진입은 영웅 여행 중 가장 힘든 최후의 절정을 맞기 위한 준비의 과정이라고 할 수 있다.

〈스타워즈4〉에서는 루크는 오비완에게 광선검 사용방법을 배우고 제국군이 얼데란을 파괴하게 되고 제국군의 추격을 받게 된다. 루크 일행은 밀수용품 창고로 숨어들어 제국군의 검색을 피하면서 동굴 깊은 곳으로 진입하게 된다. 영웅은 여정의 가장 깊은 심연으로 접근함으로 커다란 변화를 준비하는 것이다.

〈오즈의 마법사〉에서는 도로시와 세 명의 동료는 에머랄드 도시에 도착한다. 관문 수호자가 오즈는 누구도 만날 수 없다 해서 도로시의 루비구두를 보여주고 들어간다. 그들은 에머랄드 도시로 들어가서, 마녀의 그냥 두지 않겠다는 협박을 받고, 마법사의 문에서 제지를 당한다. 하지만 보초의 눈물을 자아내어 통과하고, 오즈의 왕을 만나서 악한 마녀의 빗자루를 가져오라는 시험을 받는다. 그 후 원숭이들에게 납치되어 동료들은 흩

어지고 도로시는 성에 갇히고 마녀가 빨간 구두를 뺏으려 하지만 글린다가 막아 준다. 마녀는 모래시계로 고통을 주지만 토토가 탈출해서 세 명의 동료들을 데려와서 도끼로 문을 부수고 도로시를 구출한다.

8) 시련

'이제 영웅은 동굴 가장 깊은 곳의 심부에 위치해 있는, 최대의 도전과 이때까지 겪어보지 못한 가장 무시무시한 적과 마주하고 있다. 시련은 영웅의 갖가지 유형을 탄생케 하는 동력인 동시에 영웅들이 지닌 마법적인 힘을 결정한다.'[주370]

영웅이 가장 두려워하는 것을 피하지 않고 대면할 때 어쩌면 더 이상 희망이 없는 것 같고 죽은 것 같은 이 위기의 순간에 엄청난 서스펜스와 긴장이 생긴다.

〈스타워즈 4〉에서는 여러 가지 시련이 시작된다. 루크 일행은 쓰레기장 속으로 숨어들고, 괴물이 루크를 오물 속으로 끌어갔다가 다시 나오고, 양쪽 벽이 밀착해 오는 죽음의 압박에서 알투가 작동을 중지시키고 살아나게 되고, 한 솔로는 제국군을 추격하게 된다. 영웅은 핵심 위기를 겪고 죽음을 맛보고 나서 큰 변화를 준비한다.

〈오즈의 마법사〉에서는 마녀가 도로시와 동료들 네 명을 차례대로 죽이겠다는 마지막 시련 앞에 있다. 마녀가 불을 붙여 허수아비에게 붙이려고 하자 도로시가 본능적으로 물을 끼얹어서 허수아비를 살리고 마녀가 물에 젖게 되자 저절로 녹아 없어진다.

9) 보상

'시련에서 위기를 넘긴 후 영웅은 죽음을 이겨낸 대가로서 그 결과를 체험한다. 동굴 가장 깊은 곳에 사는 용을 죽이거나 정복함으로써 그 보상으로 승전검을 획득하게 되고 이를 향유할 권리를 가진다. 승리는 덧없는 것일지라도 영웅은 만끽한다.'[주371]

보상이란 검을 손에 쥐고 죽음에서 살아나고, 찾아 헤매던 보물을 획득하고, 새로운 인식을 통해 거짓을 투시하고 자아실현을 경험한다.

〈스타워즈 4〉에서는 루크는 위기의 레아공주를 구출함으로 보상의 단계에 접어든다. 다스 베이더와 광선검 결투를 하던 오비완은 그의 옷만 남기고 사라지지만 신비한 오비완의 목소리는 루크를 계속 도와준다. 루크는 시련에 대한 보상으로 레아공주의 안전과 죽음의 별의 설계도를 확보하게 된다. 영웅은 공포와 죽음을 맛본 것에 대한 보상을 받는다.

〈오즈의 마법사〉에서는 도로시와 동료들은 마법왕의 방으로 와서 마녀의 빗자루를 내놓으며 보상을 요구한다. 마법왕은 필요한 것을 준다. 허수아비에게는 인증서를, 사자

에게는 용기의 메달을, 양철남자에게는 심장을 주어 그들이 도로시를 도와준 것에 대한 보상을 준다. 그러나 도로시에게는 아직 집으로의 귀환이 남아 있다.

10) 귀환의 길

'최대의 시련에서 얻은 교훈과 보상을 찬미하고 수용한 후 영웅은 선택에 직면한다. 특별 세계에 머무를 것인지 일상 세계로의 여행을 시작할 것인지. 잔류하는 영웅은 거의 없다. 대부분은 귀환의 길을 택하고 돌아가던가 완전히 새로운 장소로 여행을 계속한다.'[주372]

귀환의 길에서 어둠의 세력이 그냥 두지 않는다. 귀환은 영웅이 다시 모험을 하게 되는 2막에서 3막으로 가는 전환점으로 보복과 추격의 방해가 따른다.

〈스타워즈 4〉에서는 레아공주를 구출했지만, 다시 제국군의 추격을 받게 되는 귀환의 길이 시작된다. 오비완은 자신을 희생하여서 팀이 탈출할 수 있게 만들어 준다. 영웅은 귀환 길에 오르고 변화를 위하여 다시 전력투구를 한다.

〈오즈의 마법사〉에서는 마법사가 도로시를 보내기 위해 열기구 풍선을 준비했는데 도로시가 군중 속에 있는 토토를 발견하자 도로시는 급히 달려가서 토토를 안고 오지만 풍선을 이미 날아가고 있다.

11) 부활

'영웅과 작가에게 가장 곤혹스럽고 처리하기 어려운 통과의례 중 하나다. 완결된 느낌을 받으려면 관객이 죽음과 재생의 또 다른 순간을 체험해야 한다. 이것이 절정이며 죽음과 가장 위험스러운 최후의 대면을 하게 된다. 일상으로 재입성하기 전에 죄 사함을 받고 정화되는 마지막 절차를 수행해야 한다. 말이 아닌 행동이나 모습의 변화로 영웅의 부활을 증명해 줄 길을 찾아야 한다.'[주373]

영웅은 되돌아가기 전에 정화를 해야 한다. 더러움을 씻고 다시 태어나기 위해서는 최후의 타격이나 시련으로 새로운 인식과 통찰을 해서 새로운 존재로 정화되어야 한다.

〈스타워즈 4〉에서는 루크 일행이 죽음의 별을 향하여 출격하고 루크는 마지막 순간에 "포스를 사용하라, 루크!"라는 오비완의 목소리를 듣고 컴퓨터를 끄고 포스의 힘으로 정확하게 죽음의 별 공격에 성공한다. 루크는 자의식을 내려놓고 직관에 따른 부활을 이룬 것이다. 영웅은 최고의 시련을 겪은 후에 정화되고 구원받고 영웅이 되기 위한 결정적 변화를 위해 최종의 시도를 한다.

<오즈의 마법사>에서는 선한 마녀가 자기는 처음부터 도로시를 집으로 돌려보낼 힘을 갖고 있었지만, 도로시 스스로가 그것을 얻기를 원했다고 한다. 양철남자가 지금까지 얻은 게 무엇이냐고 묻고 도로시는 마음속 욕망을 찾아가는 법을 배웠다고 말한다.

12) 영약을 지니고 귀환

'모든 시련을 극복하고 죽음을 이겨내서 살아남은 영웅은 그들이 출발했던 곳으로 돌아가거나 여행을 계속한다. 앞으로는 이전과 다른 새로운 삶을 시작한다는 생각을 가지고 나아간다. 그들이 진정한 영웅이라면 특별한 세계에서 획득한 영약을 가지고 귀환한다. 그 영약은 타인과 함께 나눌 수 있고 폐허가 된 땅을 치유할 수 있는 힘을 가지고 있다.'[주374]

'영약을 가지고 귀환함'이란 영웅이 특별한 세계에서 영약이나 보물이나 교훈을 습득해서 돌아오는 것을 말한다. 특별한 세계는 영원히 멸하지 않는 사랑과 자유와 지혜가 존재한다는 깨달음을 가지고 영웅은 귀환하게 된다.

<스타워즈4>에서는 루크와 한솔로가 환영 행사장으로 들어오고 레아공주가 한솔로와 루크에게 메달을 걸어줌으로써 마지막 12번째 단계인 '영약을 가지고 귀환'이 이뤄진다. 오비완의 말처럼 포스는 살아있는 존재로 그들을 감싸고 은하계를 하나로 만드는 영약인 것이다. 영웅은 보통세상에서 필요한 묘약을 가지고 귀환하여 문제를 완전히 극복하게 된다.

<오즈의 마법사>에서는 도로시가 이 세상에서 집보다 소중한 것은 없다는 것을 깨닫게 된다. 빨간 구두 뒤축을 세 번 부딪치자 도로시는 집으로 돌아오게 되고 자기 침대에서 눈을 뜬다. 집보다 소중한 것은 없다는 진실의 영약을 지니고 집으로 귀환한 것이다.

'이 영웅 여정의 핵심에는 스토리텔링의 기술이 자리하고 있다.'[주375]

실제로 조셉 캠벨의 <천의 얼굴을 가진 영웅>과 <신화의 힘>, 그리고 크리스퍼 보글로의 <신화, 영웅 그리고 시나리오 쓰기>에서 영웅 여정의 스토리텔링의 기술이 잘 정리되어 있다. 그리고 우리에게 잘 알려진 위대한 영화들이 장르와 상관없이 이 영웅의 여정을 뼈대로 하여 만들어졌다는 것을 50편의 영화를 분석한 스튜어트 보이틸라의 <영화와 신화>에서 구체적으로 잘 보여주고 있다.

드라마 중에서는 석가탄신 특집극<이차돈>에서 영웅 여행 12단계의 구성을 볼 수 있다.

① 일상생활

이차돈은 신라의 변경을 지키는 군관이다. 거룻배를 타고 강을 건너온 변장을 한 고구려 스님 혜량과 마중 나간 처녀 항아와 노복 일당들을 심문하게 된다. 혜량 스님은 불교 포교를 위하여 신라에 몰래 들어오려고 했다. 이차돈은 수상한 그들의 불상은 깨뜨리지만 범상치 않은 혜량스님을 죽이지 않고 고구려로 그냥 돌려보낸다.

② 모험에의 소명

불교를 금지하고 있는 신라에서 포교를 위해 온 고구려 스님을 놓아준 이차돈은 지방 군주에게 문초를 당한다. 하지만 공신의 아비를 둔 귀골이므로 삭탈관직만 당하고 야인으로 돌아오게 된다. 아비의 후광을 벗고 새로운 삶을 위한 모험에의 소명을 느낀다.

③ 소명의 거부

집으로 돌아온 이차돈은 어머니 승경부인이 압송되고 투옥된 것이 불교에 경도된 탓이라는 것을 알게 된다. 불도를 엄금하는 나라에서 어머니가 국법을 어기도록 그냥 둔 동생 별녀를 꾸짖으며 소명에 대한 회의를 나타낸다.

④ 정신적 스승의 만남

법흥왕의 행차 길에서 다시 우연히 만난 아버지와 함께 우산국을 정벌한 이사부의 딸 항아는 어머니께서 조만간 사면이 있을 것이라고 말한다. 그리고는 이차돈에게 신표를 주며 닷새 후에 바위굴에서 법회가 있으니 꼭 오시라고 부탁한다. 어머니가 돌아오고 이차돈의 가야 할 믿음의 길을 분명히 밝혀준다. 어머니는 정신적 스승이다.

⑤ 첫 관문의 통과

바위굴에서 이차돈은 어머니와 항아를 만나고 운봉스님의 설법을 듣고 선문답을 통해 불도의 첫 관문을 통과한다. 그때 불교에 반대하는 공목장군이 보낸 사졸들에게 포위된다. 이차돈은 그들을 물리치고 항아에게 운봉스님을 피신시키게 한다. 하지만 그 와중에 어머니는 '부처님이 중생의 어머니'라는 유언을 남기고 입적한다.

⑥ 시험, 협력자, 적대자

이차돈을 잡으라는 벽서가 나붙고 알공과 공목이 적대자로서 이차돈을 압박한다. 항아는 협력자로서 이차돈을 위로하고 세존의 길로 이끌어 준다. 법흥왕은 이차돈에게 운봉과 함께 고구려로 가서 혜량에게 전하라는 밀서를 맡겨 이차돈은 시

험에 접어든다. 왕과 왕후도 협력자이다.

⑦ 동굴 깊은 곳으로의 접근

항아의 배웅을 받고 이차돈과 운봉은 고구려로 향한다. 공목이 비장을 보내 추격하고 결국 운봉이 큰 부상을 입는다. 이차돈은 '내가 저들을 유인할 동안 어서 여기를 떠나라'며 적진 쪽으로 간다.

이차돈은 고구려의 이불란사로 가서 혜량스님과 재회하여 밀서를 전하고, 혜량은 이차돈에게 운몽의 몫을 대신 맡으라고 한다.

⑧ 시련

이차돈은 고민에 빠지고 법당에서 묵상 중에 보살의 길을 가라는 어머니의 소리를 듣고 그것이 세존의 뜻이라면 따르겠다고 결심한다. 탑돌이를 하는 아이들의 모습에서 깨달음을 얻게 되고 목숨을 걸고 보살의 길을 가기로 큰 변화를 시도한다. 그리고 도편수 승종과 함께 신라로 돌아온다. 법홍왕은 아도화상의 '경전'과 '척'을 주며 힘든 시련인 사찰건립을 당부한다.

이차돈은 신경림에서 사찰 건립준비를 하는데 화백의 수장 공목이 와서 '네 목을 잘라 피로 검신께 사죄하겠다'하고 화백회의를 열어 반대세력을 결집하자 모든 신하들이 동조한다. 정치적으로 코너에 몰린 법홍왕은 앞에 불려온 이차돈에게 이실직고하라고 호통을 친다. 하지만 이차돈은 '어명이 아니고 소신이 사칭하여 사찰을 짓고 있다'고 말함으로 법홍왕은 양심의 가책을 받지만 참수하라는 명을 내리게 된다.

⑨ 보상

항아가 불상 앞에서 기원하고 있는데 백마를 탄 이차돈의 모습이 나타난다.

"모든 살아있는 것들은 죽고, 있는 것은 사라지기 마련이요. 이제 낭자와의 세속의 인연은 다 하였소. 만나고 헤어짐은 이승의 일시적 방편일 뿐이요. 이 몸이 죽음으로서 이 땅의 불도가 일어날진 데 이 몸은 기꺼이 죽음을 달게 받겠소."

이차돈은 시련과 깨달음을 통해서 죽음을 초월한 검을 손에 쥐게 된다.

⑩ 귀환의 길

결국 이차돈이 투옥되는 육체적 귀환의 길이다.

사람들은 이차돈이 천경림에 사찰을 세운다며 너무 설치더니 그럴 줄 알았다고 숙덕거린다.

내일 목을 쳐야 할 장정이 와서 '소인에게 도련님의 목을 치라는데 지한테는 늘

은 부모님과 어린 두 자녀가 있는데 어찌하면 좋으냐고 하소연하자 미소를 지으며 '그대는 신심이 깊은 사람이요. 이 몸은 선한 사람의 칼을 받고 싶었오.'라고 위로한다.

⑪ 부활

옥에 갇힌 이차돈에게 법흥왕이 찾아온다. 법흥왕은 '과인이 경을 죽게 만들었으니 용서하라'고 말하자, 이차돈은 '부처님의 광명이 영원할진대 죽는 날이 태어나는 날'이라며 '부처님이 신령하시다면 소신 죽은 후 이적이 있을 것'이라고 한다. 왕은 '부처님은 이미 이 땅을 버렸다' 하고 이차돈은 '법신이 있다면 소신 몸에서 흰 피가 솟을 거'라고 한다. 죽음을 앞둔 믿음의 부활이다.

⑫ 영약을 가지고 귀환

처형 날 아침, 옥졸이 채찍으로 이차돈의 뺨을 치니 붉은 피가 나온다. 옥졸은 '사람 몸에서는 붉은 피가 나는 법'이라며 웃는다. 처형장에서 장정이 흐느끼며 유언을 하라고 하고 이차돈은 단번에 잘라 달라고 한다. 장정이 칼을 내리쳤는데 붉은 피가 흐른다.

공목이 소리친다.

"모두를 봐라. 붉은 피다. 법신은 없느니라!"

사람들이 몰려온다. 그때 장정이 소리친다.

〈이차돈〉―붉은 피가 마침내 이차돈의 말대로 흰 피로 변하는 영약이다

"아니요, 흰 피요! 흰 피!"

붉은 피가 나오다가 흰 피로 바뀌고 있다.

"이래도 법신이 아니 계시다 하겠소? 이차돈은 우리가 죽인 게요. 흰 피요! 성혈이요!"

하늘이 어두워지고 꽃비가 내린다. 붉은 피가 흰 피로 바뀌는 영약이다. [주376]

그리고 드라마의 엔딩은 법흥왕, 항아, 옥줄, 공목, 거칠부의 각자 다른 자기의 생각을 말하면서 끝나게 된다.

한국의 불교 전설인 이차돈의 이야기를 작가는 서양신화에 근간을 둔 영웅의 여정에 맞게 엮어낸 구성이 돋보인다.

결국 드라마는 동서양의 구별이 없이 영웅과 신화의 패턴 속에 공존하고 있는 것이다.

영화는 제작 기술의 발전으로 요즘에는 SF(Science Fiction)영화의 전성기를 구가하고 있고 내러티브의 구성도 일반적인 선형(Linear)적인 구성에서 벗어나서 비선형(Nonlinear)적인 구성을 선호하기도 한다.

기존의 것에서 벗어나서 새로운 것을 원하는 것은 인간의 공통적 추구이고 사회적 흐름이다. 그런데 중요한 것은 기존의 것을 제대로 알지 못하고 새로운 것만을 추구해서는 내실이 있는 합당한 새로운 것을 만들어낼 수 없다.

〈이야기의 해부〉에서는 이렇게 얘기한다.

'가장 중요한 것은 이야기를 안에서부터 밖으로 구축해 가야 한다. 이는 두 가지를 의미한다.

① 이야기를 당신만의 개인적이고 유일한 것으로 만드는 것.
② 자신의 아이디어에서 독창적인 부분을 찾아 발전시키는 것이다.'[주377]

단순히 새로운 것, 기존의 것과 다른 것만을 추구해서는 새롭고 다르기는 하지만 독창적인 자기의 것이 될 수가 없다는 것이다.

왜 새로워야 하고 왜 달라야 하는지, 그리고 어떻게 달라야 하는지를 알려면 기존의 것을 정확히 모르고는 의미 있는 새로움과 달라짐이 생길 수 없다는 것이다.

〈시나리오 가이드〉의 증보판인 〈시나리오 마스터〉에서 '실제로 방해가 되는 규칙

일 때만 깨뜨려라. 규칙 깨기 그 자체는 결코 새롭지도 독창적이지도 않다. 단순히 그것을 깰 수 있다는 이유만으로 규칙을 깬다면 더 신선하고 나은 스토리가 아니라 그저 깨진 규칙만 남을 것이다. 타당한 이유, 당신만의 목적을 뒷받침해 주는 이유가 있어야 한다.'(주378)

극작의 기본과 규칙을 모르고는 당연히 깰 수도 없고 깨서도 안 된다. 기본과 규칙을 모두 꿰고 있지만, 그것만으로는 작가가 의도하는 글을 쓸 수가 없을 때는 깨야 하고, 깨서 더 좋은 것을 만들 수 있다는 것이다.

〈얼터너티브 시나리오〉에서는 '전통적 관습은 여러분의 이야기에 매우 중요한 건물의 벽돌이다. 반면 반-관습(counter-convention)은 그런 이야기를 더 새롭고 흥미롭게 만든다. 하지만 새로운 내러티브 전략을 구사하려면 반드시 전통적 관습에 정통해야만 한다.'(주379)

관습을 부수기 전에 전통적 관습을 그냥 흘러 버리지 말고 먼저 전통적인 것이 무엇인지를 확실히 알고 난 후에 개인적인 필요에 의해서 전통관습을 뛰어넘어야 된다는 것이다.

8장의 시퀀스에서 살펴본 영화 〈존 말코비치 되기〉(주380)가 좀 어렵고 비선형적인 작품으로 일컬어진다. 그러나 우리가 이미 살펴본 것처럼 8개의 시퀀스로 구성이 치밀하게 짜여 있고 작품의 서사는 비선형적이라기보다는 전형적인 드라마의 핵심을 갖추고 있다.

다만 이 작품은 작가의 독특한 발상으로 '만약 사람이 다른 사람의 뇌 속으로 들어가면 어떻게 될까?'라는 발상에서 출발하여 그 기발한 상상력을 구현하기 위해서 동화적인 접근으로 '말코비치 통로'라는 획기적인 장치를 창안했다. 그리고 그 통로를 잘 활용하여 치밀한 극적 구성으로 통상적인 접근으로는 경험할 수 없는 독특하고 신선한 작품을 만들어 낸 것이다.

역시 찰리 카우프만이 쓴 영화 〈이터널 선샤인〉(주381)도 내러티브 방법이 아주 고전적이다. 18분 정도의 오프닝 크레딧이 나오기 이전의 조웰(짐 케리 분)과 클레멘타인(케이트 윈슬렛 분)의 첫 만남 이후부터는 소포클레스의 〈오이디푸스 왕〉과 같은 구성을 가지고 있다. 오이디푸스의 구성은 그가 선왕의 살해자를 찾아서 처단하겠다고 선포하고, 현재에서 가까운 과거부터 시간을 역으로 거스르면서 사건들을 하나씩 끄집어내서 해설하는 내러티브의 방법이다. 절정에서 숨겨졌던 진실인 그의 버림받은 출생의 비밀을 확인하게 된다.

〈이터널 선샤인〉에서는 기억을 지우는 작업을 현재에서 가장 가까운 것부터 하나씩

지워서 역으로 거슬러 올라가는 똑같은 방법을 쓰고 있다. 다른 것은 오이디푸스는 모르던 사실을 하나씩 알아가고 있다면, 조웰은 알았던 것을 하나씩 지워 가는 것이다. 그런데 조웰이 지나간 장면을 다시 보는 것이 기억삭제의 표현방법이고 동시에 관객에게는 모르던 과거를 알게 해주는 내러티브로서 해설인 것이다.

작가는 당시의 장면을 가져와서 보고 나면 그 기억이 지워진다는 독특한 상상력과 뛰어난 발상을 한 것이다.

그런데 정말 기억을 지울 수 있는가? 여기서 지울 수 있고 없고는 중요한 게 아니다. 과학이 정확한 사실(Fact)에 대한 추구라면 예술은 작가의 상상력을 통한 가능한 진실(Truth)에 대한 추구이기 때문이다.

인간존재의 심원인 영웅 신화와 작가의 특출난 상상력으로 창조되는 진실은 영원할 것이다.

요즘 최첨단 기술로 만들어져서 재미와 흥행을 구가하고 있는 많은 현란한 SF영화의 외양 그 속에는 가장 전통적인 극작술의 핵심과 인간의 심원을 간직한 신화와 영웅 여행의 패턴이 숨어 있다는 것을 간과하지 말아야 한다.

이제 이 책 '가능한 불가능 - 드라마 극작'을 마무리할 때가 되었다. 마무리를 위해 정리를 해보면 바람직한 드라마의 극작을 위해서는 '가능한 불가능'을 추구해야 한다. 그러기 위해서는 작가는 기본적으로 확실한 자기의 주제와 구성과 성격, 갈등과 대사, 그리고 내러티브 구조와 서브텍스트, 서레이드를 변증법적인 큰 틀 속에서 인지해야 한다. 그리고 난 후에 실제적 극작 방법으로는 선동적 사건으로 시작해서 위기, 절정, 해결의 과정과 내재된 신화와 영웅 여정의 과정을 통해 구체화하여 자기 작품을 마무리할 수 있으리라 생각한다.

바야흐로 이제 우리는 융통합의 시대에 살고 있다. '책머리'에서 밝혔듯이 '드라마'는 '연극', '영화', 'TV드라마'를 모두 포용하고 있다. 같은 하나의 근원을 가진 이 세 가지를 함께 아울러야 작가도, 연출가도, 배우도 지금 진행되고 있는 융복합시대로서의 새로운 르네상스를 이끌어 갈 수 있을 것이다.

세상에 내어놓기에 아직 부족한 것이 참 많은 '가능한 불가능'을 향한 필자의 아쉬운 첫걸음에 많은 질책과 지도와 편달을 소망한다.

권말부록 1

기획안(시놉시스)

그대는 이 세상 - 극본 이금림

1. 주제

인간은 소중한 것이 사라졌을 때 그 소중함을 인식한다.

2. 기획 의도

우리는 항상 옆에 있는 소중한 것들에 대해서는 그것이 있는 동안에는 그 소중함을 모른다. 그것이 없어졌을 때, 비로소 그것의 소중함을 알게 된다.

사람이 받는 스트레스 중 가장 치명적인 것이 상배(喪配)라고 한다. 40년을 함께 살아온 아내가 어느 날 갑자기 세상을 떠난다면, 너무나 가까이 있어서 공기처럼 그 존재조차 의식하지 않았던 아내가 떠난다면 남편은 어떻게 상실감을 극복할 수 있을까? 부부라는 이름으로 평생을 같이 살면서도 그 존재의 소중함을 잊고 사는 이 시대의 부부들에게 인연의 소중함을 생각해 보게 하고, 사회적 문제로 대두되고 있는 노인 문제와 노인들의 홀로서기를 짚어 보려 한다. 그리고 인간의 근원적인 외로움에 대해 천착해 보려 한다. 외로움이란 사람이 잃어버린 자기 자신의 반쪽을 찾으려는 몸부림이다. 자기의 반쪽이 옆에 있을 때는 느끼지 못하고 있다가 그것이 없어지고 나면 애타게 찾게 된다. 결국 인간은 숙명적으로 무엇인가를 그리워하고 외로워하면서 살아가야 하는 존재가 아닐까.

3. 줄거리

평생 활판인쇄를 고집하며 살아온 65세의 노(老)인쇄공 박동만은 컴퓨터 인쇄가 도입되지만 활판인쇄를 고집하다가 인쇄소 운영에 어려움을 겪게 된다. 동만은 대세를 따라가자는 아들들과 갈등을 일으키고 부모 허락 없이 결혼한 딸을 10년이 지나도록 용서하지 않으며 모든 일을 자기 고집대로 해 나가는 옹고집 가장이다.

그러던 어느 날 옆에서 조용히 내조해 오던 아내 오점순이 갑자기 죽자 아내의 빈자리를 감당하지 못한다. 아내의 죽음을 통해 자식들과 화해하지만, 활판인쇄에 대한 미련은 버리지 못하고 근원적인 생의 외로움에 빠진다.

4. 등장인물

1) 박동만(65)-인쇄소 사장

중농(中農)이었지만 교육열이 남다른 부모덕에 중학부터 황해도 해주에서 서울 유학 길에 오른 박동만은 중학 2학년 재학 중 6.25전쟁이 일어나는 바람에 고향으로 돌아갈 수 없는 처지가 되고 말았다. 고아 아닌 고아가 된 그를 가엾게 여긴 담임선생님 배려로 동만은 조그만 인쇄소 사환으로 들어가 숙식을 해결하면서 야간 고등학교까지 마치게 된다.

어린 나이임에도 근면하고 책임감이 강한 동만은 인쇄소 주인 눈에 들었다. 학교를 마친 후에도 주인은 동만을 곁에 놓고 중요한 일거리를 맡겼고, 결국 무남독녀인 점순과 혼인을 시켜 인쇄소를 물려주기에 이르렀다.

자신이 처한 입장 때문이기도 했지만 동만은 점순에게 '딴 생각'을 품어 본 적이 없었다. 점순에 대한 느낌을 굳이 표현하라면 '무던하다' 정도였다. 그녀는 남자의 눈길을 끌 만한 미모도 아니었고 애교가 있는 것도 아니었다.

서로 애틋한 눈길 한번 주고받지 못한 채 결혼한 탓이었을까? 남들 얘기하는 '깨소금 같은 신혼'이 뭔지도 몰랐고 자식을 셋씩이나 낳고 기르며 40년을 함께 살아왔지만 피차 사랑한단 말 한번 해보지 못했다. 그들은 전생에서부터 부부였고 내생에도 또 부부로 만날 사람들처럼, 서로에게 익숙했다. 너무나 익숙해서 점순이 이 세상을 떠나기 전까지 동만은 그녀가 마치 자신의 신체 일부나 되는 것처럼 그녀의 존재를 인식하지 못했다.

그녀가 떠나고 난 뒤에야 아내가 없는 이 세상이 얼마나 잔인하며 얼마나 가혹한 것인지, 그녀와 함께한 이 세상이 얼마나 행복했었는지를 비로소 깨닫는다.

90년대까지만 해도 박동만의 인쇄소는 각종 인쇄물이 쌓여 밤샘까지 할 정도로 바빴다. 집 한 채 값이 넘는 활판인쇄기가 다섯 대나 되었고 직원도 20명이 넘었다. 말 그대로 호황을 누렸던 시절이었다. 그러나 전자 출판과 옵셋 인쇄가 도입되면서 활판인쇄는 사양길로 들어섰다. 시대의 변화에 발 빠르게 대처했던 동료 인쇄인들은 전자 출판으로 여전히 재미를 보고 있지만 활판인쇄만이 진짜 인쇄술이라고 믿는 신념 때문에 변화의 중심에서 밀려난 그는 이제 마지막 남은 활판인쇄기를 오기처럼 지키고 있을 뿐이다. 그나마 마지막 조판소까지 문을 닫아 옛날 활판인쇄물의 재판(再版)밖에 찍을 수 없는 형편이니 일감이 많을 리 만무하다.

그러나 그는 주변의 빈정댐과 가족들의 반대에도 불구하고 여전히 활판인쇄에 대한 미련을 버리지 못한다. 명색이 금속 활판의 종주국이라는 나라에서 활판인쇄가 이대로 흔적 없이 사라지게 해서는 안 된다는 것이 그 첫 번째 이유이고, 지금의 전자 인쇄물은

오랜 시간이 지나면 결국 글자가 다 날아가 빈 종이만 남을 것이기 때문에 오래 보존되어야 할 것들은 꼭 활판인쇄로 남겨야 한다는 것이 그 두 번째 이유이다.

정직하고 성실하고 틀림없는 사람이지만 무뚝뚝하고 잔재미를 모르는 사람이다. 고집이 세서 누가 뭐라든 자신이 하고 싶은 일은 꼭 해야 하고 성정이 불같아 잘못 건드리면 상대방이 누구든 간에 멱살을 잡히고 만다.

2) 오점순(61) - 박동만의 아내

인쇄소 주인 딸. 여자한테 중학교 이상 공부시키는 것은 국가적 낭비라는 아버지 지론으로 중학교 졸업 후 집안일을 거들다 스물한 살에 동만과 결혼했다. 어쩌다 집 안팎에서 동만과 부딪칠 때 너무 무뚝뚝해서 '잔재미가 없는 사람'이구나 생각했었다. 특별한 감정을 느끼게 한 사람은 아니었다.

그런데도 동만과 혼인해야 한다는 아버지 명에 그녀는 말없이 순종했다. 그녀에게 아버지 말씀은 법과 같아서 거역한다는 것은 상상도 할 수 없을뿐더러 아버지를 무서워하는 이상으로 아버지를 믿었기 때문이었다. 하나밖에 없는 자식, 무남독녀를 시집보내 목숨처럼 아끼던 인쇄소까지 물려줄 결심을 하셨다면 아버지가 절대 엉터리 사윗감을 고르진 않으셨을 터였기에.

동만은 예상했던 대로 자상하거나 다정다감한 남자는 아니었다. 평소에도 화가 난 사람처럼 무뚝뚝했고 고집 피울 일이 있을 땐 황소처럼 밀어붙였다. 누구 말을 듣는 사람이 아니었다. 그러나 점순은 동만의 그런 고집이 싫지 않았다. 진짜 남자라면 고집도 필요하다 생각했기 때문이다.

그녀는 남편으로서 아버지로서 의무와 책임을 게을리하지 않은 동만을 존경했다. 인쇄소를 경영하는 수완도 그녀 아버지보다 훨씬 유능했다. 인쇄소가 호황을 누릴 때 동만의 공장에서는 한 대에 집 한 채 값이 나가는 인쇄기를 다섯 대씩 돌렸다. 돈도 많이 벌어 '서울 장안 돈은 경일 인쇄소가 다 쓸어 담는다'는 말도 들었다. 능력 있는 남편 만나 평생 사는데 궁핍하지 않았던 것도 고마울 뿐이었다.

건강하고 부지런한 점순은 한시도 쉬지 않고 쓸고 닦아 집안의 모든 집기를 반들반들 윤을 내놓고, 빼어난 음식 솜씨로 남편이 평생 외식하는 것을 싫어하게 만들었다. 자식들이 성가한 뒤에도 그녀의 음식을 그리워하고, 그 때문에 장난 내외는 부부싸움을 할 정도였다.

성격이 넉넉하고 여유가 있어 불같은 남편을 누그러뜨리는 것은 물론이고, 고집 센 동

만을 어떻게 다뤄야 하는지 누구보다 잘 알았다. 근년 들어 활판인쇄 때문에 마음 고생하는 남편이 안타깝지만 그녀는 남편이 왜 고철 값도 못 받을 활판인쇄기에 그렇게 집착하는지 알고 있었다. 활판인쇄기는 남편의 분신이며 자존심이었던 것이다.

3) 영환(41) - 박동만 오점순의 장남, 보험회사 부장

부모 속 썩인 일 한번 없이 공부 잘하고 모범생이었던 그는 좋은 대학을 마쳤고, 국내 굴지의 보험 회사에 입사해 실력을 인정받고 순탄하게 승진 행진을 하고 있는 중이다.

아내 황정미는 잘나가는 산부인과 원장의 셋째 딸이었다. 대학 때 미팅으로 만나 6년 연애 끝에 결혼했다. 교제하는 동안 헤어질 위기도 몇 번 있었다. 첫째, 둘째 사위들이 집안도 짱짱한 데다 첫째 사위는 검사, 둘째 사위는 미국에서 MBA를 딴 엘리트였기에 정미 부모는 셋째 사위에 대해서도 욕심을 부렸다. 정미는 그들이 가장 애지중지한 막내딸에다 외모나 학벌이 위의 두 딸에 비해 뛰어났다.

객관적으로 비교했을 때 영환은 집안과 학벌에서 두 사위에게 밀렸다. 정미 부모 눈에 들 조건이 아니었다. 그들은 영환과의 결혼이 손해라고 생각했고 두 언니까지 덩달아 가세해서 정미를 핍박했다.

장애의 벽이 높아지면 사랑의 불길은 더욱 거세어진다고 했던가? 집안 반대에 대항해 두 번씩이나 가출을 감행해 가면서 정미는 사생결단으로 결혼 승낙을 얻어냈다. 결혼이 결정됐을 때 정미는 부모와 두 언니 보란 듯이 행복하게 잘 살겠다 결심했고 영환은 영환대로 결혼하면 꼭 '장인 장모와 처형들이 자신에게 미안해 쩔쩔매도록 하겠다.'라고 오기를 품었다. 그런 오기가 결국 영환을 친가와 소원하게 만들고 처가 쪽에 밀착시켰는지도 모른다. 누가 진짜 더 좋은 사위인지 내기라도 하듯 그는 동서들과 경쟁적으로 처가를 챙겼다. 동생들이 야속하게 여길 만큼 그는 장남이라는 사실을 잊어갔다.

사회적 지위에서 형부들 -첫째 형부는 현재 부장검사, 둘째 형부는 재벌 계열사 CEO-과 경쟁할 수 없다 판단한 정미는 아이만은 언니들 아이보다 앞서가야 한다고 생각했다. 유치원 때부터 아들(민기)의 영어 교육에 열을 올린 정미는 아이가 12살이 되자 미국 유학을 고집했다. 처음 펄쩍 뛰었던 영환도 정미의 설득에 넘어가 어린 아들을 미국으로 유학 보내는데 협조한다. 그러나 엄마 치마폭에서 애완동물처럼 자란 외아들 민기는 유학 생활에 적응하지 못하고 밤마다 울면서 국제전화를 걸어왔다. 정미는 미국으로 가서 아들을 직접 돌보겠다 선언한다.

아들 교육을 위해 이산가족이 되기로 한 영환네. 아파트를 세 내놓고 오피스텔로 옮

기는데…….

동만은 큰아들을 '잘난 마누라'한테 휘둘려 사는 '줏대 없는 놈'이라 생각한다. 처음부터 며느리가 마땅치 않았다. 늙어 수족을 움직일 수가 없는 지경이 되더라도 장남한테 몸을 의탁하는 일은 없을 거라고 마음속으로 단단히 결심해 놓은 터다.

갑작스런 어머니의 죽음으로 혼자 남은 아버지 문제가 자식들에게 현실적인 문제로 떠오르나 형제들이나 아내는 자신이 이로운 쪽으로 아버지 문제를 결정하려 든다. 그 사이에서 장남인 영환은 괴로움을 겪는다. 그동안 잊고 지냈지만 자신은 어쨌든 한 집안의 장남이었던 것이다.

4) 황정미(41) - 영환의 아내

아버지가 잘 나가는 산부인과 원장이었던 덕분에 부유한 성장기를 보냈다. 인물도 세 딸 중 가장 빼어나고 성적도 우수해 부모의 기대가 컸다. 대학 입학하고 첫 미팅 때 영환을 만나 부모와 언니들의 심한 반대로 헤어지고 만나기를 반복하다가 6년 만에 어렵게 결혼에 성공했다.

자타가 공인하는 열렬한 연애결혼이었지만 결혼까지 가는데 이미 감정을 다 소진한 탓인지 신혼부터 시들했다. (물론 영환에게 그런 감정을 표현한 적은 없다)

결혼식 날 면사포를 쓰고 아버지의 부축을 받으며 신랑을 향해 걸어가면서 그녀는 문득 생각했다. 어쩌면 어머니나 언니들의 방해가 이 결혼을 성사시켰는지 모르겠다고.

결혼 초부터 그녀는 시댁과 일정한 거리를 두었다. 시댁 쪽과는 도무지 문화적인 코드가 맞지 않았기 때문이다. 그래서 오로지 아들 민기에게 매달리게 되었는지도 모른다. 지금 그녀에게 중요한 것은 오직 아들이었다. 두 언니보다 아들을 훌륭하게 키워내야겠다는 것이 그녀의 인생 목표가 되었다.

자신이 미국으로 떠나면 남편은 오피스텔 생활을 하면서 손수 숙식을 해결해야 하지만 남편이 겪을 불편한 상황은 이미 그녀의 안중에 없었다. 영환을 오피스텔로 옮겨 놓고 미국으로 떠날 차비를 하고 있는 동안 갑자기 시어머니의 죽음을 맞는다. 시아버지 문제가 목전의 과제가 되면서 생각하고 싶지 않은 맏며느리의 역할이 그녀를 짜증스럽게 만든다.

5) 영태(36) - 박동만 오점순의 차남

형 영환에게 치여서 행복하지 못한 유년을 보냈다. 그를 맡은 담임선생들은 하나같이

그가 전교 1등 박영환의 친동생이라는 사실을 의심했다. 초등학교 때부터 이미 공부와 담을 쌓은 그는 불량배들과 어울려 부모 속을 썩이다 정신을 차려 겨우 고등학교를 졸업한 걸로 학업을 마쳤다.

군대를 마치자마자 동만은 영태를 인쇄소로 끌어들여 일을 배우게 했다. 영태에게 인쇄소를 물려줄 셈이었다. 영태가 인쇄소에 몸을 담은 지 얼마 후, 활판인쇄는 쇠퇴의 조짐을 보이기 시작했다. 전자 인쇄 바람이 불기 시작한 것이다. 영태는 아버지에게 활판인쇄는 끝났으니 인쇄 시스템을 바꿔야 한다고 주장했다. 영태의 주장은 옳았으나 동만은 영태의 말을 귓등으로도 듣지 않았다. 오히려 전자나 옵셋 인쇄는 진정한 인쇄술이 아니라며 너도 나도 몸을 바꾸는 인쇄업자들의 세태를 개탄했다.

사업적인 감각의 차이로 부자간의 갈등은 날로 심화되고 활판인쇄를 고집한 동만의 인쇄소는 명맥을 유지하기도 힘든 상황이 돼 버렸다. 조판소까지 문을 닫아 재판(再版)밖에 할 수 없는데도 아버지는 활판인쇄 부활에 대한 미련을 버리지 못하고 있다. 영태는 아버지의 고집을 용납할 수가 없었다. 이제 솔직한 그의 심정은 아버지를 벗어나는 것이다. 그동안 몇 번이나 도망치려 했지만 그의 다리를 붙잡는 것은 아버지가 아니라 어머니였다. 영태는 어머니를 이 세상 누구보다 사랑했다.

그런데 그 어머니가 갑자기 세상을 떠났다. 사랑하는 어머니도 이 세상에 존재하지 않는데 누굴 위해 아버지 곁에 군이 머문단 말인가? 어렵게 임신해서 임신 8개월이 된 아내 명자에게 좋은 남편이 되고 태어날 아이에게 좋은 아빠가 되기 위해서라도 박차고 떠나야만 한다. 그렇게 결심했는데 자신도 알 수 없는 감정이 자꾸 다리를 붙잡는다. 어느새 아버지에게 세뇌가 되어버린 것인가? 활판인쇄의 망령이 자신에게까지 덮어 씌워졌던 것이다.

6) 신명자(33) - 영태의 아내, 영태의 여동생 영숙의 동네 친구

연탄가게를 겸한 구멍가게 집 5남매 장녀로 여상을 졸업한 뒤 동만의 인쇄소에서 경리를 봤다. 그녀는 중학교 때부터 터프한 영태의 매력에 끌렸다. 시큰둥한 영태에게 몸이 달아 결사적으로 매달렸고 결혼에 성공했다. 겉으론 얌전하지만 속에는 남모르는 적극성과 대담성을 지니고 있다.

시아버지를 도와 어떻게든 활판인쇄가 부활할 수 있도록 애써 봤지만 경리조차 필요 없는 지경이 되자 집에 들어앉았다. 습관성 유산으로 결혼한 지 5년 넘도록 아이를 갖지 못하다 피나는 집념으로 노력해서 현재 임신 8개월이다.

시댁과 거리를 두고 지내는 맏며느리와는 달리 시댁에 들락거리면서 실리를 다 챙기는 쪽이다.

시어머니가 세상을 떠나고 혼자 남은 시아버지 문제가 현실로 대두되자 '형님이 아버님을 모시지 않으면 저희가 모셔야죠. 그렇지만 잘난 장남 제쳐놓고 못난 차남이 아버님 모시면 사람들이 뭐라고 할까요? 세상 사람들한테 형님 내외 욕 먹이는 일 아닌가요? 전 그게 걱정될 뿐이에요'라고 정미를 똑바로 보면서 그녀는 목소리 톤도 높이지 않고 야실야실 말한다.

정미는 명자를 은근히 경멸하고 무시했다. 무식하고 천박한 출신이어서 자신과 코드가 맞지 않는다 생각했다. 누가 시아버지를 모시느냐 문제가 제기되면서 차라리 재혼을 시켜드리자 까지 발전되었을 때, 정미는 솔직하게 자신이 책임질 수 없음을 인정하고 재혼 찬성에 표를 던졌다. 그러나 명자는 늙은 시아버지에게 시집오겠다는 여자들의 속셈이 어떤 것인지 아냐며 재혼을 반대한다. 그녀는 시아버지의 유산이 엉뚱한 데로 빠져나가 축이 나는 게 싫었던 것이다.

7) 영숙(33) - 박동만 오점순의 외동딸

누구든 한 번만 봐도 호감을 느끼게 되는 명랑하고 싹싹한 성격이다. 결혼으로 아버지 미움을 사기 전까진 두 오빠를 제치고 아버지의 사랑을 독차지했었다. 무뚝뚝한 동만도 딸의 애교 앞에서는 여지없이 무너졌다. 오빠들은 용돈이 필요하면 영숙의 등을 떠다밀어 일단 아버지를 흐물흐물 만들게 하는 작전을 썼다.

그런 딸이 고등학교를 졸업하자마자 자식이 둘씩이나 딸린 홀아비한테 시집가겠다 떼를 부렸다. 그것도 상대는 선생님(안도훈)이라고 했다. 동만으로선 청천 날벼락 같은 얘기였다. 난생 처음 정신 차리라 딸의 뺨을 때려 보기도 했고 사정하고 빌어보고 별별 수단을 다 써서 얼러보기도 했지만 영숙의 고집을 꺾을 수 없었다. 동만은 딸의 결혼식에 참석도 하지 않았고(물론 점순도 남편 눈치만 보다가 참석 못했다) 십여 년이 지난 지금도 그는 사위를 가족으로 인정하지 않는다. 아직도 동만의 머릿속엔 도훈이 선생이라는 이리의 탈을 쓰고 양처럼 순진한 어린 제자를 꼬득인 '파렴치한 놈'이었다.

영숙은 아버지가 없는 틈을 타서 잠깐씩 들를 수 있을 뿐 아직까지 내놓고 친정집 출입을 할 수가 없다. 아버지가 절대 허용하지 않기 때문이다.

처음부터 영숙이 선생님(도훈)을 사랑했던 것은 아니었다. 국어 선생님 부인이 6개월 전부터 유방암 투병 중이며 4살, 2살 아들 딸이 환자 옆에서 보채고 있더라는 소문을 처

음 들었을 때 영숙은 가슴이 찢어지는 듯 아팠다. 영숙은 선생님을 돕겠다 결심했다. 엄마의 손길이 닿지 않은 아이들만이라도 자신이 보살펴 주고 싶었던 것이다. 영숙은 학교가 끝나면 선생님 댁으로 달려갔고, 다행히 선생님의 아이들은 영숙을 따랐다. 사모님도 영숙을 무척 고마워하고 좋아했다. 그렇게 선생님 집을 드나드는 동안 영숙은 도훈의 가족이 되어 있었다. 자연스럽게 가족의 일원이 돼버려 자신이 선생님을 사랑하고 있다는 사실도 알지 못했다.

1년 6개월 투병 끝에 사모님은 세상을 떠났다. 영숙이 고3 진급을 한 직후였다. 선생님은 더 이상 영숙에게 오지 않는 게 좋겠다고 말했다. 선생님이 자신을 거부하자 영숙은 미칠 것 같았다. 머릿속에 공부가 들어올 리 만무했다. 그제서야 비로소 영숙은 자신이 선생님을 사랑하고 있는 것을 깨달았다.

대학 진학도 포기한 채, 영숙은 집안 식구들 몰래 도훈의 명령도 거부하고 여전히 도훈 집을 들락거리면서 아이들을 돌보고 살림을 했다. 영숙을 뿌리치고 뿌리치다 도훈도 어느새 영숙이 옆에 있는 것이 얼마나 큰 위로인가를 깨닫게 된다.

영숙과 도훈의 관계가 스캔들이 되어 학교가 뒤집혔다. 도훈은 학교를 옮기고 영숙을 책임지겠다 결심한다. 영숙이 학교를 졸업하자 두 사람은 서둘러 결혼했다. 결혼식에 영숙의 가족은 한 사람도 참석하지 않았다.

결혼할 때 네 살, 두 살배기였던 아이들은 이제 열여섯 살, 열네 살이 되었다. 고등학생 중학생이 된 것이다. 한참 사춘기인 아이들은 영숙이 감당하기엔 너무 벅차다. 아이를 낳지 않은 채 두 아이만 기르리라 결심했던 것이 무리였는지 잠깐씩 후회가 되기도 한다.

그러나 긍정적이고 밝은 영숙은 어려운 일이 닥칠수록 자신도 모르게 힘이 난다. 그녀는 자신의 선택에 대해선 한 번도 후회해 본 적이 없다. 아직도 아버지와 화해하지 못한 것이 가슴에 걸려 있지만 그녀는 아버지를 진심으로 사랑하고 있다.

8) 안도훈(44) - 영숙의 남편, 고등학교 국어 교사

아내가 유방암 진단을 받았을 때 그는 세상이 무너지는 듯 했다. 어떻게든 아내를 살려 보려 노력했지만 결국 네 살, 두 살배기 아이들만 남겨놓고 아내는 세상을 떠나고 말았다. 어떻게 아이들을 키우며 살아가야 할지 남아 있는 날이 막막하고 절망스러웠다.

그런 그에게 삶에 대한 희망을 갖게 한 사람은 엉뚱하게도 자신이 가르치고 있는 제자였다. 영숙이 집에 와서 아이들과 놀아 주고 아내를 돌보아 줬을 때 그는 진심으로 고마워했다. 그러나 영숙에게서 사랑의 감정을 느끼게 될 줄은 꿈에도 생각 못 했다. 스스

로의 감정에 어처구니없어하면서 영숙이 아직 어린애에 불과하다고, 그 애를 붙잡는 것은 파렴치한 짓이라고 세상의 윤리와 도덕을 다 동원해서 자신을 다잡아 봤지만 영숙에게 다가가는 자신의 마음을 붙잡을 순 없었다. 사람들의 비난을 감수하면서 그는 결혼함으로써 스캔들을 마무리한다. 그는 여전히 영숙이 자신을 구원한 천사라고 생각한다.

아직 처가 쪽 시선은 차갑고 냉정하고 장인과도 왕래가 끊긴 상태지만 누구보다 혼자된 동만의 처지를 잘 이해한다.

2) SBS 주말드라마 기획안

왕릉의 大地 - 원작 박영한 /극본 김원석

1. **원작** : 박영한
2. **극본** : 김원석
3. **연출** : 이종한
4. **형식** : 60분 X 30회, 주말 드라마
5. **방송** : 200년 1월 1일 ~ 4월 9일
6. **주제**

새로운 세기의 참된 삶은 자기정체성 확립과 인간성 회복으로부터 시작되어야 한다.

7. 기획 의도

새 시대가 필요로 하는 드라마를 추구한다. 드라마는 시대상을 반영하고 동시대 사람들의 삶의 형태를 제시하여 보고, 느끼고, 생각케하여 우리의 삶을 성찰할 수 있게 해야 한다.

〈왕릉의 대지〉는 1989년에 방영된 미니시리즈 〈왕릉일가〉의 10년 후 이야기다. 〈왕릉일가〉는 노랭이 주인공 왕릉의 생활방식과 서울과 경기도 경계선에 위치한 농촌 마을이 개발되면서 천박한 소비문화에 부풀어 가는 도농접경지역의 모습을 그린 드라마였다. 당시의 시대상을 풍자하고 과소비 형태의 삶에 경종을 울리면서 시청자들에게 웃음과 감동으로 폭넓은 공감대를 확보했다.

전통과 땅을 지키며 인색하리만치 검소하게 살아가는 왕릉은 없어져야 할 구시대의 유물로 취급당했는가 하면, 춤바람을 일으키며 예술한답시고 순진한 은실네를 꼬시던 사기꾼 쿠웨이트박은 새 시대의 총아로 부상되면서 천박한 소비문화를 부채질했다. 그 10년 후 우리는 건국이래 6.25 다음의 국란이라는 경제대란을 맞았지만 이미 그 사실조차도 잊은 듯하다. 이 시대에 우리 국민들에게 필요한 TV드라마는 우리들 삶의 모습을 들여다볼 수 있는 시대적 자화상으로서의 역할과 새로운 비전을 제시할 수 있는 드라마일 것이다.

10년이라는 세월은 엄청난 변화를 가져왔다. 꼬마들이 자라서 신세대가 되었고 왕릉

의 땅을 비롯한 논밭은 아파트 부지로 수용되어 대단위 아파트 단지가 들어서 신시가지를 이루고 있다. 거의 모든 주민들은 신도시 시민으로 편입되어 도시인으로서의 수혜를 즐기며 살고 있으나 왕릉만은 도시인이 되기를 거부하고 부지로 수용되지 않은 땅을 사서 집을 짓고 농사꾼으로의 생활을 계속하고 있다.

토지보상으로 졸부가 된 왕릉의 가족들은 보상금 때문에 인간성이 상실되고 도시의 향락문화에 오염되어 가족붕괴의 위험에 직면해있다.

<왕릉의 대지>는 자기 정체성을 잃고 엉거주춤하게 변모했다가 엄청난 대가를 치르고서야 삶의 근거지로서 땅의 중요성을 깨닫고 결국 제자리도 돌아오는 왕릉과 주변인물들의 삶의 이야기다.

이 드라마는 사회현상을 해학으로 풍자하고 왜곡된 삶의 행태를 진단하여 자기정체성 확립과 인간성 회복을 통해 2000년대의 참된 삶의 비전을 제시해 보고자 한다.

8. 드라마의 지향

1) 재미있는 드라마

사람들이 사는 모습을 해학으로 풍자해 주는 품위 있는 풍자 해학드라마로서 현실의 문제점을 웃음으로 포장하여 흥미 있게 볼 수 있는 재미있는 드라마를 만든다.

2) 감동 있는 드라마

남의 이야기가 아닌 우리 자신들의 이야기로 느끼게 하는 드라마로서 웃다가 보면 코끝이 시큰해지고 찡하게 느낌이 가슴에 와 닿는 감동 있는 드라마를 만든다.

3) 생각 있는 드라마

재미있게 보고 느낌으로 감동을 받아 우리 자신을 생각할 수 있게 하는 드라마로서 발견과 인식을 통해 삶을 성찰하고 방향을 제시해 주는 생각 있는 드라마를 만든다.

4)인간 있는 드라마

억지스런 인물이 아닌 실제 인간이 살아 숨쉬는 드라마로서 삶의 리얼리티로 모든 사람들에게 어필할 수 있는 따뜻한 인간드라마를 만든다.

5)가치 있는 드라마

이 시대가 필요로 하고 국민 모두가 보고 싶어하는 드라마로서 시대반영과 비전 제시라는 드라마의 사회적 역할에 충실한 가치 있는 드라마를 만든다.

9. 드라마의 3가지 이야기 중심축

1)왕릉 중심축

-장, 노년들의 웃음과 눈물. 땅의 가치와 삶의 의미. (왕릉, 오란, 교하, 쿠웨이트박, 은실네, 홍씨)

2) 미애 중심축

-중년층의 현실에 바탕을 둔 일과 사랑, 진실과 허식. (미애, 석구, 경민, 경분, 형수)

3) 봉필 중심축

-신세대 청춘남녀들의 사랑과 교육문제, 비전 제시. (봉필, 민호, 화정, 명숙)

10. 제작 방향 및 일정

1)전작제 및 사전제작

전작 대본을 제작 전에 탈고하여 사전제작을 통해 완성도를 높인다.

2)Batch 제작

효율적인 제작일정 운용으로 장소별 중복촬영을 피하고 제작 시간을 단축하여 제작비를 절감한다

3) 계절 영상

각 부별로 계절에 맞게 사전촬영을 하여 4계절 영상을 담는다.

봄(1-4부) 여름(5-11부) 가을(12-22부) 겨울(23-30부)

4) 제작일정

봄 1차 촬영 : 5월 중순

여름 2차 촬영 : 8월 초순~하순

가을 3차 촬영 : 9월~11월

겨울 4차 촬영 : 12월

11. 등장인물

1) 기존 인물

왕릉(69)〈박인환 분〉: 인색하면서도 나름대로 합리적 사고방식을 지닌 우리 시대 마지막 농사꾼. 10년 전에 사용하던 노랗게 변색된 빨부리를 아직도 쓰고 있다. 석구 내외가 사업을 하겠다고 자본금을 보태 달라고 그렇게 졸라도 땡전 한 푼 주지 않는 왕소금. 건강만은 열심히 챙긴다. 새벽이면 10년 전부터 하던 쇠사슬로 묶은 돌덩어리 돌리기를 아직도 하고 있다. 그래서 젊은이 못지않은 건강을 유지한다. 현재는 그가 토지 수용으로

보상받은 1백억 대 부자지만 부(富)의 수혜를 즐길 줄 모르는 구두쇠이다. 교하댁을 만나 상큼한 봄바람 같은 새로운 삶의 환희를 경험한다. 그리고 남은 땅마저 잃어버리고 나서야 자기 자신을 되찾게 된다.

　　오란(68) 〈김영옥 분〉 : 왕룽의 처. 토지보상금 1백억으로 고생스런 농촌 삶을 정리하고 안락한 노년을 즐기고 싶은 그녀는 번번이 못난 아들과 갈등을 일으키는 고집불통인 왕룽 사이에서 아들편을 들고 있다. 며느리의 사주를 받아서 사사건건 왕룽의 행보에 브레이크를 걸며 갈등을 일으킨다. 사람들은 엄청난 보상금을 받아서 얼마나 좋으냐고들 하는데 얼마를 받았는지 그 돈은 다 어떻게 했는지도 모르고 옛날과 변함없이 살아가는 삶이 지겹다. 19살에 시집와서 50년을 식모같이 살아온 한평생이 억울하다.

　　미애(35) 〈배종옥 분〉 : 왕룽이 애지중지하는 딸. 시집가기 전 뭇 남성들의 선망의 대상이었다. 예쁘고 똑똑하고 집안의 어려운 일도 도맡아서 처리하고 왕룽영감을 콘트롤할 수 있었던 해결사였다. 10년 전 결혼하여 브라질로 이민을 갔으나 남편의 배신으로 돌아온다. 10년간의 이민 생활을 통해 쓴맛 단맛을 다 보고 나서 허물어져 가는 왕룽 집안의 기둥이 되어 새 삶을 개척해 나간다. 그러나 가슴 한구석이 비어 있다. 그 빈 구석을 장경민 화백이 채워주는가 했더니 떠나버리고 10년 이상 변함없이 미애를 사모해 온 형수에게서 참사랑의 의미를 깨달았을 즈음 브라질에서 본 남편의 소식이 온다.

　　은실네(49) 〈박혜숙 분〉 : 봉필의 모. 순박한 생맥주집 주인. 새끼손가락을 술사발에 넣어 휘휘 저은 후 손가락을 쪽 빨고 손님에게 술잔을 권하곤 하던 인정 많은 은실네. 쿠웨이트박의 예술(춤)솜씨에 녹아서 프라스틱 러브(플라토닉 러브)를 추구했던 순박한 우묵배미 막걸리집 아줌마가 이제 호프집 주인이 되었다. 쿠웨이트박의 어린아들 민호가 불쌍해서 자기 집에 데려와서 산다. 부부아닌 부부가 된 후 쿠웨이트박의 허상을 발견한 뒤로 자기 아들 봉필과 쿠웨이트박의 아들 민호의 성공만을 바라며 헌신적인 삶을 산다.

　　쿠웨이트박(55) 〈최주봉 분〉 : 늙은 제비. 10년 전 예술하자며 은실네를 꼬시던 향락문화의 총아로 잘 나가던 제비족이었는데 아들 민호와 함께 은실네에 얹혀살며 사교춤을 삶의 수단과 기회로 삼는 명색이 춤선생이다. 젊은 시절부터 꿈꿔온 사교춤을 통해 한밑천 잡아 보겠다는 허황된 꿈을 버리지 못한 채 오늘도 사교춤에 미친 아낙들 틈바구니를 엿보며 허황한 나날을 살고 있다.

　　석구(40) 〈선동혁 분〉 : 왕룽의 장남. 오란의 후원으로 독립하여 사업한답시고 좌충우돌하며 삶을 살지만 되는 것이 아무것도 없는 못난 사내. 아버지 땅문서를 빼내서 박양과 도피행각을 하며 향락생활에 빠져 있다가 모든 것을 탕진한 후 집으로 돌아온다.

서울댁(35)〈조민수 분〉: 석구의 처. 미애 고교동창. 금전만능의 달콤함을 만끽하며 신나는 삶을 산다. 아들을 낳은 이후로 발언권이 강화되어 남편은 물론 시어머니인 오란 까지 눈치를 보며 산다. 남편 석구가 박양과 도피행각을 벌이자 이혼을 요구하고 위자료 10억을 요구한다.

형수(38)〈조용태 분〉: 착하고 못생긴 노총각. 건자재상 주인. 별명은 절구. 길이 아 니면 절대 가지 않는 바보스러울만큼 착하고 순한 시골 방앗간집 아들. 10년 전부터 미 애를 짝사랑했고 지금도 마찬가지다. 미애 주위를 맴돌며 물심양면으로 미애를 돕는다.

홍씨(67)〈이원종 분〉: 코끝이 빨간 술주정이 동네 일꾼. 폐가가 된 형수네 방앗간 뒷 방에 혼자 살며 석구가 주는 봉급으로 석구 대신 왕릉네 농사일을 거들고 있다. 은실네의 아들 봉필이 마음잡고 새사람이 되는데 결정적 역할을 한다.

이수(52)〈장항선 분〉: 화정의 아버지. 축산으로 부농의 꿈을 꾸던 젊은 시절은 어느 덧 사라지고 현재는 토지보상금으로 갈비집을 운영 중이다.

2) 새 인물

봉필(20)〈장혁 분〉: 은실네 아들. 어릴 때 '소변금지'라는 팻말에 오줌을 누던 도저히 인간이 될 것 같지 않던 천덕꾸러기였는데 이젠 신세대 청소년이다. 훤칠한 키에 떡 벌어 진 어깨, 잘생긴 얼굴로 여자애들에게 인기가 좋다. 농고 출신 삼수생으로 어머니 은실네 의 강요로 학원에 다니다가 짤린다. 건달끼가 있으나 누가 뭐래도 자기가 하고 싶은 일을 해야 하는 소신파이며 자기 인생은 스스로 개척해야 한다는 나름대로의 삶의 철학이 있 다. 화정을 짝사랑하지만 집요하게 접근하는 명숙 때문에 방황한다. 힙합에 미치고 탤런 트 지망생도 되고 하지만 결국 마음잡고 돌아와 영농사업을 벌인다

민호(22)〈소지섭 분〉: 쿠웨이트박의 아들. 12살 때 어머니가 돌아가시고 은실네 집 으로 들어와서 얹혀 살면서 봉필과 은실네를 친동생과 친어머니처럼 보살피고 모시면서 허황된 꿈을 못 버리는 아버지가 항상 못마땅하여 출세하여 성공하는 것을 인생의 목표 로 삼고 열심히 공부만 해왔다. 그래서 이제 국립대학 법학과 3년생으로서 착실한 모범 생이다. 그러나 오직 신분 상승을 위한 수단으로서의 대학공부와 지금까지 살아온 삶의 방식에 회의를 느끼게 된다. 화정의 가정교사를 맡았던 전력으로 화정의 일방적인 짝사 랑의 대상이다.

화정(19)〈박시은 분〉: 이수의 딸. 당차고 자기주장이 강한 신세대. 몸매도 날씬하고 얼굴도 예쁜 튀는 신세대. 아버지 이수의 넘치는 사랑을 받으며 자라서 자기가 하고 싶은

일은 무엇이든 해야만 직성이 풀린다. 사범대학 가정학과에 다니다가 적성이 맞지 않아 아버지 몰래 휴학을 하고 만화 사습소에 다니고 있다. 고등학교 때 과외공부를 시켜준 민호에게 잘 보이기 위해 열심히 공부해서 대학에 들어갔을 정도로 민호를 이성으로 좋아하고 있는데 봉필의 접근도 싫지만은 않아 둘 사이에서 갈등한다.

경민(35)〈성동일 분〉: 경분의 동생. 미워할 수 없는 사기꾼. 불우한 어린 시절을 고아원에서 성장한 과거를 가지고 있다. 전문대 미술과 1년 중퇴한 후 극장간판 그리기, 밤무대 웨이터 등을 거쳐 현재는 장화백으로 불린다. 그는 열정적 헝그리 정신 소유자로서 신분 상승이 인생 최대의 목표이다. 어떨 땐 와일드하기도 하고 또 어떨 땐 고독한 예술가적 성향을 드러내기도 한다. 속물적이기도 하고 지성적인 듯하기도 한 종잡을 수 없는 성격의 소유자다.

경분(38)〈방은진 분〉: 경민의 누나. 전직 밤무대 가수로 예명이 '큐티 리'인 베일에 싸인 의문의 여인. 현재는 8살 난 아들 산맥을 키우며 박상무의 내연의 여인으로 산다. 미애와 동업으로 카페 리오를 운영하며 무대에서 노래한다. 정숙함과 야함, 명랑함과 멜랑코리가 혼재된 묘한 분위기의 처자.

교하댁(48)〈김자옥 분〉: 꽃뱀 출신 과부. 사설 춤방주인. 왕릉에게 접근하여 왕릉의 마음을 흔들어 놓고 도시의 허황한 소비문화 속으로 왕릉을 안내하여 평지풍파를 일으킨다. 왕릉의 돈 때문에 접근했으나 점차 인간적으로 친해지고 진정한 사랑을 느낄 때 조용히 떠난다.

박상무(50)〈김용건 분〉: 대기업의 브로커이며 경분의 사촌오빠 행세를 하지만 사실은 내연의 남편이다. 경민을 하수인으로 대기업의 아파트 건설 부지를 매입 중이다.

명숙(20)〈배민희 분〉: 봉필이 학원에서 만난 불량소녀. 봉필은 화정에게 과시용으로 잠시 사귀었는데 그녀는 봉필을 사랑하여 임신을 빙자하여 결국 집으로 찾아와 눌러 앉음으로써 봉필을 난처하게 만든다.

수진(22)〈김미희 분〉: 부잣집 딸. 민호와 첫미팅에서 만난 성악전공 여대생. 불우한 민호의 환경을 보고 결혼을 조건으로 이태리 유학을 제안하기도 하지만 쿠웨이트박의 몰지각한 행동으로 인해 사랑이 무산된다.

캭테일(42)〈장기용 분〉: 밤무대 악사 출신으로 경분의 첫애인. 경분이 박상무와 동거하자 배신감으로 호주로 이민을 가서 기반을 잡고 경분에게 돌아온다.

미스박(25)〈엄수진 분〉: 석구네 자동차 정비소 경리. 석구와 잠시 불장난을 즐기기도 하였으나, 결정적인 시기에 석구를 배신한다.

보석(10) : 석구의 아들

송이(8) : 미애의 딸

산맥(8) : 경분의 아들.

12. 줄거리

1) 왕릉중심 이야기(왕릉, 오란, 교하댁, 식구, 서울댁)

노랭이 영감 왕릉은 그의 논밭이 전부 신시가지 아파트 단지가 되어 졸부가 되었지만, 아들 석구가 사업자금을 좀 달라고 그렇게 졸랐어도 땡전 한 푼 주지 않는 왕소금이다. 대부분의 주민들이 보상을 받아서 도시민으로서의 수혜를 즐기며 살고 있지만 왕릉영감만은 부지로 수용되지 않은 자기 밭에 집을 짓고 옛날 생활방식 그대로 살고 있다. 그런데 아들 석구가 처가에서 돈을 얻어와서 차렸다는 자동차 정비공장의 자금이 사실은 은실네와 가든주인 이수에게 사채로 준 돈이라는 게 밝혀진다. 그러자 석구를 몽둥이로 패서 다리를 부러뜨려 입원하지만 병원비조차 주지 않고 정비공장을 처분해서 자기 돈을 갚지 않으면 부자간의 관계를 끊겠다고 한다.

자식까지 있는 아들을 이 지경으로 만들자 아내 오란은 아들 석구편을 들며 그동안 영감 혼자만 알고 있는 토지 보상금의 실수령액을 정확히 밝히고 재산을 분리하여 등기하자고 한다. 그러지 않으면 이혼이라도 하겠다고 맞선다. 며칠동안 밥도 못 먹고 쫄쫄 굶은 왕릉은 이수네 가든으로 갈비탕을 먹으러 간다. 거기서 쿠웨이트박과 교하댁을 만난다. 술에 취한 왕릉은 교하댁의 교태에 녹아서 2차로 카바레에 따라가게 되고 같이 춤까지 추고 다시 만날 것을 약속한다.

왕릉은 며칠째 일이 손에 잡히지 않는다. 밭에 가도 축사에 가도 교하댁과 부르스를 통해 맛본 뼈가 녹아내릴 듯한 따스한 체온과 황홀감으로 마음이 떠 있다. 어느 날 밭에서 교하댁 생각에 넋이 빠져 있는데 읍내 다방아가씨가 시키지도 않은 인삼차 배달을 와서 교하댁의 만나자는 메모를 전해 준다. 부랴부랴 멋을 내고 읍내로 나간 왕릉은 교하댁에게 약속을 못 지킨 것을 사과하고 사실은 춤도 출 줄 모르는 자신이 창피해서 그랬다고 한다. 교하댁은 그 문제라면 자기가 해결해 주겠다며 사설 춤방으로 데려간다. 그곳은 바로 쿠웨이트박이 춤선생으로 있고 주인이 바로 교하댁이다. 교하댁은 왕릉에게 핸드폰을 선물한다.

오란은 왕릉에게 석구 병원비와 사업자금을 내놓지 않으면 내 밥 먹을 생각도 하지 말라고 하지만 왕릉은 요즘 농사만 짓고 살아온 자신의 인생이 허무할 정도로 신명이 난

다. 왜 이런 인생이 있다는 것을 몰랐을까? 왕룽은 이런 인생의 진리를 가르쳐 준 교하댁이 고맙기만 하다. 왕룽의 핸드폰은 시도 때도 없이 울리고 왕룽은 그때마다 교하댁에게로 달려간다.

석구는 할 수 없이 퇴원을 하지만 집으로 오지 않고 정비소 뒷방으로 거처를 옮긴다. 어느 날 느닷없이 춤방에 경찰들이 단속을 나와 춤꾼들과 교하댁이 모두 연행된다. 마침 그 자리에 쿠웨이트박이 없었으므로 밀고자로 지목받는다.

며칠 후 다른 춤꾼들은 다 풀려나오지만 교하댁은 주인이어서 계속 구류 중이다. 왕룽은 교하댁에게 사식도 넣어주며 옥바라지에 여념이 없다.

석구는 정비소 경리를 보는 미스박과 노닥거리다가 처에게 현장을 잡히고 두 번 다시 이런 일이 있으면 위자료 10억과 함께 이혼한다는 각서를 쓴다.

벌금을 물고 풀려난 교하댁에게 왕룽은 인삼찻집을 차려준다.

이즈음 미애는 경분과 동업으로 카페 '리오'를 개업하게 되는데 계속적으로 사업에 실패한 석구는 아버지의 땅문서를 훔쳐낸다. 경민은 부동산 브로커 박상무를 석구에게 소개하게 되고 박상무는 땅문서를 담보로 석구에게 사채 2억을 빌려준다.

석구는 주식투자를 하지만 엄청난 손해를 보게 되고 땅문서를 훔쳐낸 게 탄로나자 카센터를 팔아서 미스박과 함께 도피행각을 벌인다. 석구처는 왕룽에게 위자료 10억을 요구한다.

결국 엄청난 대가를 치르고 왕룽은 자기 자신을 되찾게 되고 교하댁을 정리하고 석구는 돈을 탕진하고 집으로 돌아온다.

2) 미애, 경민 중심 이야기(미애, 경수, 경민, 경분)

10년 전 결혼해서 브라질로 이민 갔던 미애가 8살 난 딸 송이의 손을 잡고 고향으로 돌아온다. 옛날 농촌 마을은 없어지고 아파트 단지로 변해있다. 집에 와 보니 아버지의 사채돈을 빼서 쓴 석구 때문에 집안이 발칵 뒤집혀 있다. 왜 혼자 왔느냐는 오란의 물음에 미애는 남편이 교통사고로 갑자기 죽었다고 한다.

미애가 일자리를 구하러 서울에 갔다 돌아와 보니 딸 송이가 없어졌다고 난리다. 경찰에 신고하러 가는데 고급 승용차가 와서 멎고 별장집 꼬마 산맥의 외삼촌이라는 중후한 노신사(박상무)가 송이를 데리고 내려서 정중하게 사과한다. 그 일이 있은 후 미애는 송이 때문에 별장집에 드나들게 된다. 산맥의 엄마 경분은 한때 '큐티 리'라는 예명을 가진 가수였다며 화려한 시절을 회상한다. 미애는 그녀에게서 묘한 분위기를 느낀다. 별장

을 나오다가 경분의 동생인 장화백 경민을 또 만나게 되고 두 사람은 강한 끌림을 느낀다. 미애가 일자리를 찾고 있다는 것을 안 경민은 누나 경분을 통해 카페동업을 제의한다.

10년 전부터 미애를 짝사랑했던 형수는 시간만 나면 과일을 사 들고 미애네 집을 찾아와서 왕룽영감과 오란에게 잘 보일려고 노력한다.

경민은 형수의 폐정미소에 카페를 차리자고 제안한다. 이익금의 3분의 1을 형수에게 주기로 하고 미애와 경민은 내부장식 작업에 착수한다. 둘이 같이 있는 시간이 많아지면서 미애는 묘한 매력을 풍기는 경민에게 호감을 가진다. 카페 개업식은 경분의 화려한 경력만큼이나 화려하게 치러지고 찬새미 마을의 명소로 부상한다.

어느 날 경민은 미애에게 구경시켜 줄 게 있다면서 짚차에 태워서 작업실로 데리고 간다. 도자기도 굽고 그림도 그리는 작업실에는 경민이 직접 구운 도자기들로 가득하다. 경민과 함께 포도주를 마시며 미애는 경민의 묘한 예술적 취향에 젖어들게 되고 두 사람은 각자 살아온 얘기들을 하며 밤새도록 술을 마시는데 이 모습을 훔쳐보는 형수는 질투심에 불탄다. 형수는 미애를 향한 짝사랑으로 마음이 들떠 일이 손에 잡히지 않는다. 10년을 기다려온 미애가 돌아왔는데 자기에게는 관심이 없고 경민을 좋아하는 것 같아서 미칠 지경이다.

어느 날부턴가 카페에 한 남자가 와서 말없이 칵테일 한잔을 마시고 간다. 그 남자만 오면 경분은 안절부절한다. 그리고 어느 날 경분은 그 남자와 양주 한 병을 다 마시고 아직도 자기를 사랑하느냐며 부둥켜안고 울음을 터트린다. 그 남자는 경분의 첫사랑이었고 밤무대 무명가수 시절 트럼벳을 부는 악사였고 둘은 장래를 약속한 사이였는데 박상무가 나타나서 출세를 책임질 레코드판을 내주고 그 보상으로 경분과 동거생활로 들어갔던 것이다. 경분은 그 남자에게 산맥이가 바로 당신의 아이라고 고백한다.

경분은 석구가 내놓은 땅을 경민의 소개로 계약한 박상무에게 비인간적이라고 비난을 하면서 대판으로 싸운다. 경분이 첫사랑 남자와 함께 산맥이를 데리고 미국으로 떠난 후 박상무가 카페로 찾아와서 경분을 찾아내라고 경민의 멱살을 잡는다. 경민은, 산맥이는 박상무의 아들이 아니고 칵테일의 아들이라고 밝힌다.

어느 날 경민은 미애에게 자기의 잘못 때문에 왕룽 집안이 돌이킬 수 없는 낭패를 보게 된 것에 대해 사죄를 하고 그 죗값을 지고 떠난다. 형수는 왕룽의 칠순기념으로 제주도 관광여행을 주선하고 여행기간 동안 왕룽 집안일들을 도맡아 해주기로 한다.

왕룽의 칠순 잔칫날, 송이의 고모가 브라질에서 온다. 그 고모의 입을 통해 미애의 귀국 이유가 밝혀진다. 미애의 남편은 이민생활 18년 동안 고생하여 일으킨 봉제공장이

IMF를 맞아 망하고 일본여자와 동업으로 시작한 화장품 장사가 사단이었다. 싹싹한 일본여자와 정이 든 미애남편이 딴살림을 차리자 일방적으로 이혼을 선언하고 귀국했던 것이다. 그런데 그 남편은 일본여자와 헤어지고 현재 병이 들어 시한부 인생이라는 것이다. 죽기 전에 미애와 딸을 한 번만이라고 보고 싶어 한다는 것이다. 형수의 헌신적인 사랑에 차츰 끌려가던 미애는 남편 소식을 듣고 혼란에 빠진다.

3) 봉팔, 화정 중심 이야기(봉필, 화정, 민호, 쿠웨이트박, 은실네)

그 옛날 천덕꾸러기 꼬마였던 은실네 아들 봉필은 공부는 죽어도 싫어하고 탤런트가 되겠다고 설치고 다니는 문제아 삼수생이다. 쿠웨이트박의 아들 민호는 은실네 집에 와서부터 열심히 공부해서 이제 국립대 법대 3년생이 되었다. 그리고 10년 전 소장수를 하던 이수는 갈비집 가든의 주인이 되었는데 올해 대학에 들어간 딸 화정을 두고 있다. 그런데 화정은 적성에 맞지 않는다고 아버지 몰래 다니던 대학을 휴학하고 자기가 하고 싶은 만화를 하기 위해 만화사습소에 다니고 있다.

봉필은 화정을 무척 좋아하지만 화정은 자기가 대학 들어올 때 과외지도를 해준 민호를 좋아하고 있다. 재수학원을 다니던 봉필은 싸움질을 하여 학원에서 짤리고 대학로를 방황하다가 힙합댄스 공연장에서 화정을 발견한다. 화정이 힙합댄서를 만화의 주인공으로 하려고 한다는 것을 알게 되고 봉필은 당장 힙합 동아리 헹가래의 연습실로 찾아가서 명숙의 도움으로 힙합댄스를 배우기 시작한다. 그러나 자존심을 건드리는 선배를 패고 봉필은 헹가래를 떠난다.

이즈음 민호는 미팅에서 만난 후 귀찮게 쫓아다니던 성악 전공하는 수진을 다시 만난다. 그녀는 민호에게 자기와 함께 이태리 유학을 가자고 한다.

그러던 중 화정이 만화공모에 당선하는 바람에 아버지 이수에게 학교를 휴학한 게 탄로나고 이수는 화정의 숨겨둔 만화를 다 태우고 하정은 적성에 맞는 일을 하는 게 뭐가 나쁘냐며 대들고 이수는 손찌검까지 하게 되고 화정은 집을 나간다. 봉필은 화정을 오토바이에 태우고 사랑을 고백하는데 경찰차가 그들을 쫓기 시작한다. 결국 두 사람은 집으로 끌려오게 되고 민호의 중재로 이수와 화정은 한발씩 물러서고 대학은 나와야 한다는 조건으로 이수는 화정을 만화학과에 편입시킨다.

다시 허송세월을 보내는 봉필을 은실네는 경민의 소개로 탤런트학원에 등록시킨다.

어느 날 명숙이 봉필의 애를 임신했다며 은실네를 찾아온다. 은실네는 명숙이를 며느리로 인정할 테니 들어와서 같이 살자고 한다. 명숙은 그날부터 은실네 집으로 들어오

고, 은실네 맥주집은 명숙이 들어오고부터 매상이 오른다. 봉필은 집에 못 들어가고 홍씨와 함께 잠을 잔다. 홍씨와 함께 지내면서 봉필은 지금까지 느끼지 못한 따뜻한 인간애를 느낀다.

쿠웨이트박은 수진의 부를 찾아가서 흥정을 하다가 망신을 당한다. 민호는 아버지 쿠웨이트박과 처음으로 크게 부딪히고 지금까지 살아왔던 자기 삶에 회의를 느끼고 군 지원을 하게 되고 입대할 때까지 암자로 들어가 버린다. 어느 날 화정이 암자로 찾아가서 민호의 진심을 묻고 둘은 사랑을 확인하지만 민호는 봉필에 대한 염려로 마음이 편치 않다. 며칠 후 민호는 화정에게 봉필에게 잘 해주라고 얘기하고 입대한다.

그리고 봉필은 형수와 석구를 찾아가 우리 힘으로 살길을 찾자며 영농사업으로 선인장 농장을 하자고 제안한다. 왕룡과 형수는 땅을 제공하고 화정의 설득으로 이수는 자금을 제공하고 봉필은 형수와 석구를 진두지휘하며 대단위 선인장 농장을 시작한다.

압록강은 흐른다 - 원작 이미륵 / 극본 이혜선

1. 제목 : 압록강은 흐른다

2. 원작 : 이미륵 〈압록강은 흐른다〉, 〈그래도 압록강은 흐른다〉

3. 극본 : 이혜선

4. 연출 : 이종한

5. 형식 : TV 특집드라마((60분X3부)

6. 방송 : 2008년 11월 14일 SBS 창사특집드라마

7. 주제 : 시공을 초월해서 사랑을 실천할 때 인류애가 구현된다.

20세기 독일의 대표 작가 토마스 만(Thomas Mann)은 자신의 작품 속에 흐르는 정신에 대해 다음과 같이 말했다.

"나는 여태까지 인간성을 옹호하는 일 이외에는 결코 아무것도 하지 않았습니다. 또 하려고도 하지 않았습니다. 앞으로도 이 일 이외에는 아무것도 하지 않을 것입니다."

동양과 서양의 문화를 중개하는 작가 이미륵은 자신의 집필관(執筆觀)을 다음과 같이 밝혔다.

"제가 이 자그마한 책을 썼을 때, 그토록 가혹하게 시련을 겪은 독일 민족에 반대되는 동양의 이상적인 풍조를 쓴 것도 아니고, 주제넘은 윤리적인 충고를 쓴 것도 아니며, 다만 상실된 것에 대한, 그리고 무상함에 대한 비통함을 썼을 뿐입니다."

이미륵이 상실감을 느꼈던 대상과 토마스 만이 추구했던 인간성의 옹호는 결국 인간은 인간을 사랑해야 한다는 인류애(Humanity)이다. 그리고 이것은 동서양을 아울러서 오늘을 살아가는 우리 모두가 추구해야 할 덕목이다.

8. 로그라인

한국과 독일에서 인류애를 구현한 이미륵의 일대기.

9. 기획 의도

동서양의 대면을 시도하고 한국사상을 서구에 심었던 이미륵의〈압록강은 흐른다는 동양의 정서가 풍기는 인간미 넘치는 소설로 전후 독일인의 상처를 보듬어주어 독일에서 큰 반향을 일으킨 자전소설로서 오늘을 사는 우리들에게 잃어버린 순수한 인간성과 도덕성을 환기시켜 준다. 이 드라마는 일제의 탄압을 피해 망명한 나치독일의 또 다른 탄압 속에서, 따스한 인간애로 독일인을 감동시켰던 이미륵의 일대기를 통해 한국과 독일의 근 현대사를 재조명하고 세계를 향한 한국인의 비전을 제시한다.

이 드라마는 자연의 아름다움과 인간의 평화에 관한 이야기이다.

아름다운 자연 속에서 평화롭게 사는 사람들의 이야기이다.

이 드라마는 자연과 인간의 상실에 관한 이야기이다. 일본 제국주의와 독일 나치즘에 의해 자연의 섭리가 파괴되고 인간의 권리가 유린당하는 이야기이다.

이 드라마는 인간성 회복의 이야기이다. 상실된 자연과 인간의 아름다움을 현재로 불러오는 유토피아의 향수(Nostalgie)에 관한 이야기이다.

10. 구성과 내용

이미륵의 어린 시절과 청년 시절 이야기인 소설 〈압록강은 흐른다〉와 속편 〈그래도 압록강은 흐른다〉를 각색하여 드라마의 기본틀로 하고, 소설로 쓰여지지 않은 이미륵의 독일에서의 생활은 그의 수필과 서간문, 그리고 신문기사와 주변 인물들의 인터뷰를 통해 픽션으로 재구성한다.

1) 제1부

구한말, 일본의 침입 등 급변하는 세계정세 속에서 자연과 인간이 하나되어 평화롭게 살아가는 이미륵의 가족사와 성장기.

2) 제2부

경성의전 재학시, 3.1만세운동을 하다 상해로 망명해 임시정부에서 독립운동을 하다가 독일로 가는 탈출기와 정착기.

3) 제3부

2차대전 와중, 일제의 동맹국 나치독일에서 한국의 정서와 동양철학을 전파하며 범세계적 인간애를 구현하는 원숙기.

11. 등장인물

이미륵(남, 5~51세) 1899년 황해도 해주 출생.

삼일운동 가담으로 상해로 망명, 1920년 독일로 가서 소설 〈압록강은 흐른다〉를 집필하고 뮌헨대에서 동양학을 강의하다가 1950년 독일에서 사망.

미륵모(여, 44-59세) 격동의 시대 속에서 아들을 보호하고 가족을 지켜나가는 강인한 조선의 여인.

미륵부(남, 45-50세) 미륵에게 평화를 사랑하고 인간성을 옹호하는 동양적 사상을 심어준 선비.

최문호(여, 10대~) 미륵보다 5살이 많은 미륵의 처. 어린 나이에 미륵과 결혼하고 남편 없는 집안을 지키며 기다리는 아내.

에바(여, 20대~) 독일인으로 미륵을 존경한 제자이자 미륵과 정신적 사랑을 나누며 평생을 미륵에게 헌신한 여인.

로자(여, 20대) 미륵의 연인. 미륵에게 작가적 영감을 주고 세상을 떠남.

구월이(여, 10대 후반) 미륵을 어릴 때부터 키워 온 미륵네 하녀.

무던이(여, 10대 중반) 미륵을 사모하는 미륵네 하녀.

원식(남, 20대~) 미륵네 머슴. 무던이의 오빠. 일제의 앞잡이가 된다.

수암(남, 6세) 미륵의 사촌. 미륵과 유년의 추억을 만드는 인물.

자일러교수(남, 40대~) 뮌헨대 교수. 미륵을 자신의 집에 머물게 해주는 독지가.

자일러부인(여, 40대~) 자일러교수의 아내.

쿠르트 후버(남, 40대) 뮌헨대 교수. 미륵의 스승이자 사상적 동료

후버부인(여, 40대) 후버교수의 아내.

리나(여, 20대~) 자일러가의 하녀.

선 여인(여, 40대) 미륵 아버지의 작은 부인.

대원 어머니(50대) 미륵의 탄생을 축원해 준 대모.

익원(남, 10대) 미륵의 경성의전 친구.

안본근(남, 30대) 안중근 의사의 사촌. 미륵과 상해에서 만나 유럽까지 동행.

김재원(남, 20대 후반) 뮌헨대 한국인 유학생.

빌헬름 수사(남, 30대~) 미륵이 뮌스터슈바르차하 수도원에서 만난 수사.

베르타(여, 10대~) 자일러교수의 딸.

12. 줄거리

1부 평화의 땅

"야루(Yalu)……."

1950년 3월 독일 에벤하우젠 요양소, 죽음이 가까운 한 동양인 남자가 아득한 의식 속에서 속삭인다. 야루가 무엇이냐고 묻는 의사에게 남자는 희미하게 웃으며 야루(압록강) 너머 자신이 두고 온 것을 떠올린다. 평화로운 고향과 행복했던 그의 어린 시절… 그리고 그의 어머니…….

1905년 황해도 해주.

다섯 살의 미륵은 사촌 수암과 함께 들로 산으로 놀러 다니며 아름다운 자연을 만끽하고 집에서는 사소한 말썽을 피우는 평범한 개구쟁이다. 베개를 쌓아 벽장 속에 감춰둔 꿀을 꺼내 먹다가 나뒹굴어 방을 엉망으로 만들고 아버지의 방을 뒤지며 놀다 환약을 먹고 탈이 난 후 두 아이는 결국 아버지에게서 한학을 배우기 시작한다. 풍류가 넘치고 인간에 대한 성찰이 가득한 아버지의 영향으로 미륵은 생각이 깊은 아이로 성장해 나간다.

이때 집을 방문한 한 할머니. 미륵에게 내 자식이라고 불러서 미륵을 놀라게 한 이 낯선 할머니는 아이를 못 낳는 여인들을 대신해 아이 낳기를 축원해주는 대원어머니이다. 대원어머니가 미륵의 어머니를 위해 49일 동안 미륵불에게 빌어주었고 그 후 자신이 태어나 미륵이라고 이름 붙였다는 이야기를 듣는 미륵. 어린 미륵은 대원어머니와 함께 찾은 미륵불 사당에서 저녁 종소리를 듣는다. 삼라만상 모든 것의 평화와 안식을 기원하는 저녁 종소리… 영원히 깨지지 않을 것 같은 이 땅의 평화로움이 미륵의 마음속에 자리 잡는다.

1910년, 11세의 소년으로 성장한 미륵. 그러나 세상은 몇 년 전과는 달리 크게 변화하고 있다. 일본 군인들이 거리에 넘쳐나고 일본인들에게 땅을 빼앗긴 농민들이 속출하는 조선땅. 혼미한 정세를 파악하고 있던 미륵의 아버지는 가산을 정리하고 소작민들에게 땅을 나눠주려고 한다. 미륵의 어머니는 자식인 미륵을 위해 반대하지만 결국 남편의 뜻을 꺾지 못한다. 가산을 정리하고 미륵을 신식학교에 보내 신학문을 가르치는 아버지. 신학문이 낯선 미륵은 혼란스러워하고, 미륵의 아버지는 아들에게 새로운 문물을 받아들이는 것을 두려워 말라고 다독여준다.

그러던 어느 날 대원어머니가 행운과 불행을 점치라며 선물했던 거북이가 죽어서 발

견된다. 영물로 여겨지던 거북이의 죽음. 그 불길한 기운 속에 한일합방이 이루어지고 반란군을 색출하려는 일본 군인들이 미륵의 집에도 들이닥친다. 가택 수색을 저지하려던 미륵의 아버지는 몸져눕게 되고, 어린 아들에게 새 시대를 맞이하라는 유언을 남기고 세상을 뜬다.

남편을 대신해 집안의 가장이 된 미륵의 어머니는 어린 아들 미륵을 지키기 위해서는 못할 일이 없다. 아버지와는 달리 재산을 지키려는 어머니. 그런 어머니 앞에 무던이와 원식이 남매가 등장한다. 소작농이던 무던이의 아버지가 반란군에 가담했다 처형당한 후 살길이 막막해진 남매가 소작을 청하러 온 것이다. 이미 다른 사람에게 땅을 준 미륵의 어머니는 이들을 내치려고 하지만 심성이 고운 미륵이 어머니께 부탁을 해 원식은 머슴으로, 무던이는 침모로 있게 된다. 이런 미륵이 고마운 무던이는 미륵에 대한 연모의 감정을 품고 두 사람은 점점 마음을 열어 간다.

그러던 중 미륵의 집에 선여인이 찾아온다. 그녀는 미륵이 태어나기 전 미륵의 아버지에게 사랑을 받아 아들을 낳았던 여인이다. 미륵의 어머니도 그녀와 그녀의 아들을 인정해 형님 아우 사이로 지냈었는데 운명의 장난처럼 선여인의 아들은 죽고 그 후 1년 뒤 미륵의 어머니가 미륵을 낳은 것이다. 죽은 선여인의 아들과 꼭 닮은 미륵. 마치 그 아이가 환생한 듯해 선여인은 미륵을 아들처럼 생각했고 미륵의 어머니도 그녀를 특별하게 대해 왔다.

미륵의 어머니는 선여인이 가져온 미륵의 혼처를 마음에 들어한다. 두 여인은 미륵을 구습에 따라 연상의 최문호와 혼인시키려 하지만 신학문을 배우는 미륵은 이를 거부한다. 아버지와 선여인의 관계처럼 자신도 사랑하는 사람과 함께하고 싶다는 미륵의 이야기를 듣고 충격을 받는 선여인. 미륵의 어머니는 자신들의 이야기를 엿들은 무던이가 미륵에게 선여인의 얘기를 했다고 오해, 무던이를 쫓아내고 무던이는 나이 많고 돈 많은 남자에게 시집을 간다. 이 사실을 알게 된 미륵과 어머니의 갈등은 점점 심해진다. 미륵의 어머니는 신학문이 아들을 망쳤다고 생각하며 반항하는 미륵의 학업을 중단 시키고 송림촌으로 보내 버린다.

새로운 것을 받아들이고 유럽을 동경했던 아버지. 새로운 것을 두려워하고 구습에 자신을 묶어놓으려는 어머니. 미륵은 아버지의 부재와 어머니의 교육 속에서 혼란스러워한다. 그런 미륵을 찾아온 선여인. 선여인은 어머니는 약한 분이고 어머니에게는 미륵밖에 없다며 어머니 곁을 지켜달라고 부탁한다. 미륵은 어머니의 뜻에 따라 최문호와 혼례를 올린다. 어린 신랑과 연상의 신부. 신부는 설레는 마음으로 첫날밤을 맞이하지만 어린

신랑 미륵은 술에 취해 이부자리에 쓰러져버린다. 마치 오랜 이별을 할 두 사람의 미래를 예언하듯 잠든 신랑을 보며 홀로 밤을 새우는 신부. 그렇게 미륵의 결혼생활은 시작된다.

한편 원식은 동생 무던이가 억울한 누명을 쓰고 쫓겨난 후부터 비뚤어지기 시작해 노름에 빠지고 급기야 미륵네 집의 곡식에 손을 대기 시작한다. 이 사실을 알게 된 미륵의 어머니는 원식을 경찰에게 넘기고, 미륵은 어머니의 처사에 반발한다. 이 과정에서 미륵을 좋아했던 무던이의 존재를 알게 된 최문호는 가슴앓이를 한다.

어머니와 갈등하던 미륵은 아버지가 주신 회중시계를 준다. 새 시대를 맞이하기 위해서는 새로운 곳에서 새 문물을 배워야 한다는 아버지의 가르침을 떠올린 미륵은 편지를 써 놓고 가출을 한다. 충격에 쓰러지는 미륵의 어머니.

2부 압록강을 넘어

유럽은 혼란스러운 조선과는 달리 모든 것이 합리적이고 인간적일 것이라고 생각해 왔던 미륵. 무작정 기차를 타고 유럽으로 가려던 미륵은 그러나 어머니 생각에 차마 떠나지 못한다. 미륵불에게 기원해서 늦은 나이에 자신을 낳은 어머니를 생각하고 미륵은 집으로 돌아오고 어머니는 아무 말 없이 아들을 안아준다.

강가를 거니는 모자.

"나는 네 아버지가 말한 새 시대가 무엇인지 모르겠다. 하지만 강물이 거꾸로 흐르지 않는다는 것은 안다. 시간을 거슬러 올라갈 수는 없지. 세월을 따라 너도 흘러가거라. 지금은 내 뒤에 서서 어미의 등을 보지만 이제는 내가 네 등을 볼 것이다. 당당하게 어미를 앞질러 걸어가라."

어머니는 미륵이 더 이상 강요하고 가둬둘 수는 없을 만큼 자랐음을 인정하고 서울에 가서 공부할 것을 허락한다. 걸어가는 어머니의 등을 바라보는 미륵. 강물도 흐르고, 그와 더불어 세월도 흐른다.

1919년 경성. 경성의전에 다니는 미륵은 3.1 만세 운동에 가담하게 된다. 이런 아들을 걱정하는 고향의 어머니와 아내에게 일본 헌병보조원이 된 원식이 찾아와서 경성에서 학생들이 시위를 일으켰다며 은근한 협박을 하자 마음 졸이는 어머니와 아내 최문호. 원식은 아들 단속 잘하라며 거들먹거리다가 나간다.

대대적인 시위 진압으로 미륵의 동지들이 붙잡혀 가고, 신변에 위험을 느낀 미륵은 고향으로 내려와 송림촌에 몸을 숨긴다. 불시에 미륵의 집을 급습한 원식과 헌병들은 미륵

을 찾지만 미륵은 없다.

미륵의 어머니와 최문호는 미륵의 국외 도피를 결심하고, 시집가서 소박맞고 쫓겨온 무던이는 오빠 원식의 죄갚음을 위해서라도 미륵을 돕겠다고 한다. 남편의 도피를 위해 최문호는 무던이의 청을 허락한다. 변장을 한 무던이가 원식을 유인한 사이, 미륵의 어머니와 미륵은 압록강에 이른다.

"난 너를 크게 신뢰하고 있다. 용기를 내라! 너는 쉽게 국경을 넘어 마침내 유럽에 도착할 것이다. 이 어미에 대해선 걱정하지 마라. 조용히 기다리마. 세월은 너무도 빨리 흘러가지 않니. 우리가 다시 보지 못한다고 해도 너무 슬퍼하지 마라! 내 생애에 넌 나에게 너무도 많은 기쁨을 주었다. 그러니 아들아, 이젠 혼자서 네 길을 가거라!"

무던이에게 속은 것을 안 원식은 뒤늦게 압록강으로 향하지만 원식의 추격을 따돌린 미륵은 아슬아슬하게 압록강을 건넌다.

압록강을 넘어 중국으로 간 미륵. 미륵은 여권을 만들어 유럽으로 건너가는 1년 가까운 기간 동안 대한민국 임시정부에서 활약한다. 마침내 여권이 나오고 안중근 의사의 사촌인 안본근의 도움으로 독일에 간 미륵은 독일 뮌스터슈바르차흐 수도원에 들어가 독일어를 익히며 진학의 길을 모색한다.

그러던 어느 날, 미륵은 급체한 빌헬름 수도사를 동양 의학을 이용해 고쳐 준다. 수도사는 미륵에게 의학도의 길을 걷지 않겠느냐 권유하고, 미륵은 하이델베르크 의과대학에 진학한다.

동양인의 존재 자체가 희귀하던 시절 미륵은 차별과 가난을 이기며 의대수업을 듣고 있다. 그러나 미륵의 의대생 동기는 동양인에 대한 편견으로 미륵을 적대시한다. 그리고 자신의 여자 친구인 로자가 미륵과 가깝게 지내자 미륵에 대한 적개심은 더해간다. 일본 군인이 총을 쏘는 영화를 보고 영화관에서 경기(驚氣)를 하는 미륵. 3.1운동으로 잡혀가 죽은 친구들과 일본에게 짓밟힌 조국을 떠올리며 슬퍼하는 미륵의 모습에 로자는 미륵을 위로한다.

차별 속에서도 로자의 격려를 받으며 꿋꿋하게 견디던 미륵은 그러나 환자의 죽음을 아무렇지 않게 다루는 의사의 모습에서 의학에 대해 회의를 느낀다. 모든 것이 합리적이고 인간적일 것이라고 생각했던 유럽이 생각과 달리 획일적이고 비인간적임을 알고 고민하는 미륵. 정신적인 갈등과 힘든 유학생활로 인한 육체적 병으로 고통받던 미륵은 어머니의 부고를 전해 듣고는 깊은 절망에 빠진다. 그런 그에게 힘이 되어주는 로자. 로자

는 미륵의 곁을 지켜주며, 미륵이 진정 원하는 것을 찾아보라 충고한다. 자신을 지탱해줄 정신적인 것을 갈망하던 미륵은 로자와 함께 뮌헨으로 와서 문학의 길을 걷기 시작한다.

1930년. 뮌헨대에서 박사학위를 받았으나 생활이 힘든 미륵은 독일인들에게 붓글씨와 한문을 가르쳐주며 근근이 살아가지만 로자가 곁에 있어 행복하다. 이런 미륵의 소문을 들은 뮌헨대 미술학 교수인 자일러교수가 그를 집으로 초청한다. 자일러 가족은 미륵의 성품과 동양철학에 매료된다. 미륵이 생활고에 시달린다는 것을 알게 된 자일러교수는 미륵을 자신의 집으로 데리고 온다. 자일러교수와 부인에게서 부모의 정을 느끼는 미륵. 미륵은 독일에 온 후 처음으로 안정적인 생활을 하게 되고 집필에 전념하게 된다.

이런 미륵을 누구보다도 기뻐하는 로자. 그러나 눈이 점점 나빠지던 로자는 신경계의 마비 증상이 오는 다발성 경화증이라는 병에 걸린 사실을 알게 된다. 미륵의 단편소설이 잡지에 실리던 날. 기뻐하며 잡지를 내미는 미륵에게 로자는 자신의 죽음이 멀지 않았음을 알린다. 앞날을 기원하며 로자는 저세상으로 떠나고, 미륵은 다시 혼자가 된다.

1933년 히틀러의 광풍이 부는 독일. 미륵은 유대인들이 박해받고 어린아이들마저 나치의 선동대가 된 독일이 마치 일본군에게 짓밟히기 시작했던 고국의 모습과 비슷함에 불길함을 느낀다. 마침내 나치의 사상에 반하거나 유대인 철학자가 쓴 서적들은 모두 태워버리는 분서 사건이 독일 전역을 휩쓴다. 뮌헨대에서도 서적을 태우는 행사가 벌어진다. 산더미 같은 책이 다 타 재만 남은 텅 빈 광장에서 미륵은 절망한다. 그리고 또 한 명 남아서 미륵을 바라보는 사람. 훗날 반나치 운동의 주모자로 처형당하게 되는 후버교수와 미륵의 첫 만남이다.

3부 압록강은 흐른다.

1943년 2차 세계대전 말기의 독일. 후버교수는 반나치 단체인 백장미단의 일원으로 나치와 전쟁을 비판하는 전단을 작성, 뮌헨 일대에 유포시킨다. 미륵은 백장미 전단에 자기가 후버에게 얘기한 노자의 사상이 있는 것을 보고 후버교수가 깊이 관여했음을 직감한다. 미륵은 후버교수의 안위를 걱정하며 한발 물러서기를 종용하지만, 후버교수는 미륵이 일제에 저항해 독일까지 망명 왔듯이 자신도 독일 제국주의에 대항해 싸울 수밖에 없다고 한다.

백장미단과 더불어 의식 있는 일부 대학생들도 전단을 뿌리며 반나치 운동에 가담하자, 당국의 탄압은 더욱 심해진다. 그러던 어느 날, 반나치 전단을 뿌리던 한 여학생이 게슈타포에 쫓기게 되고 이를 미륵이 구해준다. 며칠 후 미륵을 찾아온 여학생. 여학생 에

바는 뮌헨 일대에서 동양의 철학자로 이름을 날리고 있는 미륵에게 동양학을 배우기를 청하고 미륵은 에바를 제자로 받아들인다.

마침내 백장미단의 핵심인물인 소피 숄과 한스 숄 남매가 체포되고, 후버교수는 자신도 체포될 날이 멀지 않음을 느끼고 미륵을 찾아온다. 미륵은 후버교수에게 목숨을 부지하라며 망명을 권유하지만, 후버교수는 죽음마저도 자신의 저항방법이라며 거절한다. 그리고 미륵이야말로 전쟁으로 피폐해진 사람들의 영혼을 보듬어줄 적격자라는 말을 남긴다.

끝내 후버교수는 체포되어 처형당하고, 남겨진 가족을 돕던 미륵은 게슈타포에게 추궁을 당한다. 위기 상황에서 에바는 나치 당원 행세를 하며 기지를 발휘, 미륵을 곤궁에서 구해낸다.

사상적 동지이자 친구였던 후버교수를 잃은 미륵은 방황한다. 미륵이야말로 전쟁으로 피폐해진 사람들의 영혼을 보듬어줄 적격자라고 말한 후버의 말을 생각하는 미륵. 에바는 미륵의 기억 속 평화의 땅, 유토피아 같은 고향의 이야기를 글로 쓰라고 권유한다. 미륵의 글을 보고 자신이 위로받았듯 전쟁에 지친 많은 독일인들도 또한 위로받을 것이라는 에바의 말에 미륵은 그동안 써왔던 글들을 다듬어 어린시절부터 지금까지의 이야기인 〈압록강은 흐른다〉를 쓴다.

그러는 동안 드디어 전쟁이 끝난다. 독일의 히틀러 시대도 끝나고 한국도 일제의 압박에서 벗어나 독립을 한다. 고국에서 미륵을 기다리는 아내 최문호. 그러나 미륵은 자신의 소설 〈압록강은 흐른다.〉의 출판 때문에 고국으로 돌아가지 못한다. 한국과 한국 사람들을 소재로 동양의 신비스런 풍습과 문화를 소개한 이 소설은 출판되자마자 선풍적인 인기를 얻어 신문 잡지의 서평만 1백여 건에 이르고 46년부터 48년까지 그해의 최우수 독문학 작품으로 선정되고 고등학교 교과서에 실린다. 무엇보다도 미륵은 이 작품이 전쟁에 지친 독일인들의 가슴으로 파고들었다는 것이 고마웠다. 의학도였던 미륵이 의술이 아닌 글로서 사람들 마음의 상처를 치유해준 거다. 후버교수와 비록 방법은 달랐지만 결국은 소설을 통해 잃어버린 인간성 회복을 위해 일조할 수 있었던 것이다.

미륵의 기쁨과는 달리 에바는 혹시 미륵이 해방을 맞은 조국으로 돌아갈지 모른다는 불안감을 느낀다. 뮌헨을 가로지르며 흐르는 이자르강이 고향을 떠나올 때 건넜던 압록강과 닮았다며 바라보는 그의 표정만 봐도 불안하다. 미륵이 조국에 있는 친구에게서 고국으로 돌아오라는 편지를 받은 사실을 알게 된 에바의 불안감은 커져간다.

고국으로 돌아갈지… 돌아가더라도 그곳에 자신이 그리워 하던 평화로움이 남아 있

지 않을 것임을 알고 갈등하던 미륵. 그러던 중 미륵은 몸에 이상을 느끼고 병원을 갔는데 위암 진단을 받는다.

평생을 자신만을 기다려온 고향의 아내에게 이별을 알리는 편지를 보내는 미륵. 미완의 원고를 모두 불태우고, 에바에게도 자신의 발병 사실을 알리며 신변을 정리한다.

1950년 3월. 독일 에벤하우젠 요양소. 고향의 쌀을 좀 보내달라는 미륵. 에바와 자일러 가족의 극진한 간호에도 불구하고 미륵의 병세는 점점 악화된다. 소설 속에 흐르는 고향의 압록강은 많은 독일 독자들의 마음을 소박한 자연과 따스한 인간애가 살아 숨쉬던 한국으로 향하게 했지만 미륵 자신은 결국 고향으로 돌아가지 못한 채 눈을 감는다.

1950년 3월 24일 미륵은 독일 뮌헨 교외의 그래펠핑에 묻힌다. 그를 추모하며 오열하는 사람들의 얼굴 속에 에바의 얼굴이 없다.

압록강, 중국으로 간 에바는 중국쪽 압록강 가에 서서 강 너머 미륵의 고향 땅을 바라본다. 미륵이 그토록 그리워한 곳… 이제 미륵은 가고 압록강은 흐른다.

같은 시간, 한국쪽의 압록강 가에서 미륵의 아내 최문호가 강을 바라보고 있다……. 인고의 세월을 기다린 미륵의 아내는 아무 말 없이 그저 강을 바라본다.

흐르는 강물이 햇빛에 반짝이며 압록강은 흐른다.

권말부록 2

작가 회고기, 집필기

〈왕릉일가〉의 기억 - 극본 김원석

'88 서울올림픽'의 마지막 날 시월 2일, 구름 한 점 없는 하늘이 부서져 아른거리는 짙푸른 남해바다를 눈이 시리도록 바라보던 장흥 천관산 연대봉에서 내려와 강진으로 향했다.

윤씨 부인이 물려준 금괴를 자본으로 용정에 곡물상을 차린 최서희가 길상과 월선의 숙부 공노인의 도움으로 조준구에게 강탈당했던 평사리의 농토와 고택(故宅)을 되찾고 귀향하기까지의 과정을 그린 '토지 2부'를 4월 말에 탈고한 나는 원고로 적조했던 벗들을 짬짬이 만나거나 산행으로 소일하고 있었다.

햇살 고운 돌담길 따라 흘러오는 천리향에 취해 영랑 생가를 찾고, 다산초당에 들려 솔방울을 태워 차를 끓였다는 평상 같은 마당의 바위와, 다산 스스로 자신의 성씨를 새긴 정석(丁石)과 돌무더기 위에 바닷가에서 주워온 괴석을 올려 석가산이라 명명한 조촐한 연못을 구경했다. 약천(藥泉)에서 석간수 한 바가지로 갈증을 축이고, 초의선사가 오갔을 동쪽 산길을 따라 백련사를 들렀다. 광주로 나와 서울행 기차에 올라 광주역 앞 서점에서 산 '문학과 지성'에 실린 박영한의 중편소설 〈은실네 바람났네〉를 읽었다.

박영한은 그즈음 〈지상의 방 한 칸〉을 찾아 덕소, 능곡 화정을 거쳐 안산에 살고 있었다.

박영한은 '뿌리깊은나무' 편집기자 시절에 필자로 처음 만났고 2년 뒤, 주안 간석아파트 단지로 퇴근하다 보니 1년 남짓 출입구를 이웃한 같은 동에서 살고 있었고 마지막 헤어진 곳은 덕소 고대 농장 인근 부락 쑥배미의 '은실네'에서였다. 박영한이 밥보다 더 즐기는 막걸리를 쑥배미에서 가장 빨리 만날 수 있는 간판 없는 동네 주막 아낙이 '은실네'였다.

집 전화기 옆에는 MBC 화면을 통해 이름만 기억하는 PD ㅂ의 연락처가 적혀 있었다. 여독을 푼다는 핑계로 며칠 빈둥거리다 KBS 별관 옆 '스페인 하우스'에서 만난 PD ㅂ은 KBS 전속 여부를 확인했고 '당장' 집필하고 싶은 작품을 물었다.

떠오른 작품이 그동안 발표된 박영한의 연작소설 〈왕릉일가〉, 〈오란의 딸〉, 〈지옥에서 보낸 한 철〉, 〈지상의 방 한 칸〉, 〈은실네 바람났네〉였다. PD ㅂ은 이미 연작소

설 왕룽일가 시리즈를 드라마국에서 몇몇 PD들이 검토했으나 곳곳에 잠복된 비윤리적이고 퇴폐적인 내용으로 드라마화 논의에서 제외된 작품이라며 고개를 흔들었다.

PD ㅂ의 의견은, 올림픽 이전에 〈왕룽일가〉, 〈오란의 딸〉, 〈지옥에서 보낸 한 철〉로 미니시리즈를 제안하는 나에게 드라마화 불가 이유로 KBS 드라마 PD ㅎ이 제시했던 의견의 반복이기도 했다.

PD ㅂ과 헤어져 KBS 별관 6층 드라마국으로 올라갔다. 1988년 1월에 탈고한 미니시리즈 8부작 〈지리산〉의 진행 상황을 알고 싶었다.

올림픽 기간 동안 '88 서울올림픽' 주관 방송사 KBS여서 현장에 지원 투입되었던 드라마국 PD들이 모두 복귀해 올림픽 전처럼 북적거리고 있었다. 지리산 팀은 올림픽과 상관없이 브르조아 지식인 유태림의 파리 유학시절을 촬영하느라 프랑스에 출장 중이었다.

드라마국을 나오는데 누군가가 따라오며 불렀다. 인사가 없어 이름조차 알음모름한 이종한 감독이었다. 그는 올림픽 기간에 KBS와 헝가리 국영방송 M-TV가 공동제작한 '노스토이-불의 아해들'을 연출한 헝가리의 감독 미클로스 얀초의 조연출로 현장에 투입되었다 책상으로 돌아와 잔무 처리가 끝나자 방송국에서 미니시리즈 연출을 맡겼다며 '하고 싶은 작품'을 물었다.

이미 MBC PD ㅂ을 통하여, 또 현재 병원에 입원 중인 KBS 드라마 PD ㅎ의 의견을 확인한 터여서 다시 〈왕룽일가〉를 말하기가 망설여졌다. 마음 한편으로 텔레비전 드라마 원고 집필을 시작할 때부터 품고 있던 방영웅의 〈분례기〉를 제안하고 싶었으나 드라마국 국장에게 이미 '후진 작품만 골라 온다!'는 지청구를 들은 터여서 결재 과정에서 비토될 것이 확실해 〈왕룽일가〉를 제안하지 않을 수 없었다.

작품을 읽지 못했다는 이종한 감독은 '미니시리즈 왕룽일가'의 시납시스를 요구했다.

이튿날 '고도성장의 비대해져 침입하는 도시문화와 농촌문화가 갈등하며 공존하는 위성도시의 평범한 사람들의 삶의 변질 과정의 성찰'이라는 주제와 함께 간략하게 줄거리를 첨부하여 작성한 200자 원고지 5장의 시납시스를 건네며 한 부탁은 원작료였다.

당시에는 KBS와 MBC가 약속이나 한 듯이 단편소설 원작료가 1백2십만 원, 단행본 한 권 원작료가 2백5십만 원으로 정해져 있었다. 아직 출판되지는 않았지만 출판이 확실한 만큼 〈왕룽일가〉의 원작료를 4백만 원으로 지불해 달라는 것이었다.

양 방송사의 외면에도 불구하고 〈왕룽일가〉의 TV드라마화를 굳이 제안했던 것은 성공에의 확신 때문이 아니라 전업작가 박영한의 지독한 가난을 조금이라도 덜어주고 싶었기 때문이었다. 다행스럽게도 결재 과정 중이던 11월에 〈왕룽일가〉, 〈오란의 딸〉, 〈지

옥에서 보낸 한 철>, <지상의 방 한 칸>이 묶여 <왕룽일가>란 단행본이 출간되었다는 것이다.

'미니시리즈 왕룽일가'의 드라마화가 결정된 것은 가을이 끝나가던 11월 말이었다. 보름 내지 20일 정도 걸리던 결재가 한 달 이상 걸렸다는 것은 과정이 지난했음을 의미하는 것이었다. 결재를 알리며 이종한 감독은 원작료를 올려 지불하는 만큼 정해진 16회를 20회로 연장해달라고 요구했다. 거절할 수 없는 당연한 요구였다.

원고를 쓰는 한편 이종한 감독의 헌팅에 원작자 박영한과 함께 동행했다. 야외 세트의 구조를 실체적으로 이해하면 연기자의 동선을 구체적으로 기술할 수 있는 장점이 있어 집필이 용이해진다.

왕룽일가의 주무대 우묵배미는 박영한이 실제로 거주했던 덕소의 쑥배미와 능곡의 꽃새미를 뒤섞어 작명한 가상의 공간이었다. 드라마의 우묵배미는 박영한이 실제로 거주했던 능곡의 꽃새미로 정해졌고 주인공 왕룽의 집으로 정해진 집을 보러 갔을 때 마당 가득 소금에 절인 김장배추를 씻고 있었다.

캐스팅은 물론 원고 외에는 어떤 형태로든 드라마 작업에 간여하지 않는다는 신념이었으나 이종한 감독에게 7회에서부터 본격적으로 등장하는 쿠웨이트박은 특별히 최주봉 씨로 부탁했다. 1987년에 '기생열전' 시리즈로 <배비장전> 원고를 쓰고 촬영지가 제주도여서 동행했었는데 방자로 캐스팅된 최주봉씨를 근거리에서 유심히 관찰할 수 있었다.

상경하는 호남선에서 읽었던 <은실네 바람났네>에 등장하는 촌 제비 쿠웨이트박은 원작에서는 '뱀눈'을 반짝이는 사악한 인간으로 묘사되어 있다. 소설에서 묘사는 빠졌지만 제비 노릇을 하려면 여심을 흔들 정도의 미남은 아니더라도 최소한의 멀쩡한 생김새는 필수 요건일 것이다. 그러나 남녀노소가 혼합된 가족이 둘러앉아 시청하는 텔레비전 드라마에 반사회적이고 비윤리적인 제비의 행각을 원작대로 방영한다는 것은 불가능했다. 그러나 드라마 구성상 제외 시킬 수 없는 인물이 쿠웨이트박이었다. 원작대로 쿠웨이트박의 행각의 방영이 불가능하다면 뒤집어야 했다. 제비 행각이 불가능한, 멀쩡하지 않은 생김새가 최주봉씨를 쿠웨이트박으로 캐스팅하게 했던 특별한 이유였다.

<은실네 바람났네>를 읽으면서 맨 처음 떠오른 인물이 경부고속도로를 건설할 때 시골 처자들 가슴을 도시의 헛바람으로 채워주었던 무수히 많은 선글라스의 쿠웨이트박들이었다. 그리고 달빛에 젖은 여름밤의 어둠을 흔들던 개울에서 목욕하는 아낙들의 낮은

웃음과 어디선가 들려오던 하모니카 소리!

하모니카를 배울 것을 당부했으나 최주봉씨는 끝날 때까지 하모니카를 배우지 못했다. 하모니카를 배웠다면 시청자들은 훨씬 더 낭만적인 촌 제비 쿠웨이트박을 볼 수 있었을 텐데…….

쿠웨이트박의 상대역 은실네는 박혜숙씨가 캐스팅되었다.

박혜숙씨는 단행본 〈왕릉일가〉를 건네며 은실네 역을 제안하는 이종한 감독에게 '별로 (연기)할 게 없다'는 이유로 사양했으나 5회까지의 대본을 읽고는 본인이 직접 남대문 중고의류상에서 몸뻬를 비롯한 은실네의 의상을 직접 마련하는 열의를 보였다고 했다.

매주 〈왕릉일가〉에 달렸던 부제는 이종한 감독의 아이디어였다. 덕분에 매주 주제 의식이 선명해져 줄거리가 일관성을 지니게 되었다.

'스타는 태어난다'가 방송가의 정설이다. 드라마를 쓰는 3년 동안 지켜본 배우들은 스스로 스타라고 생각하지 않는 배우는 없었다. 다만 기회가 주어지지 않아 스타가 되지 못했을 뿐이라는 것이 배우들의 일반적인 사고인 듯했다.

매주 주제가 강조된 부제는 배우들이 기다려온 '기회'를 제공할 수 있다는 면에서 만족스러운 형식이기도 했다.

7회까지 탈고한 미니시리즈 〈왕릉일가〉의 첫 야외촬영은 1989년 1월 능곡역에서부터 시작되었다. 그리고 첫 세트 녹화는 1989년 2월 6일, 음력으로는 1월 1일 구정, 즉 설날이었다. 공휴일로 지정된 구정에 배정받은 스튜디오는 미니시리즈 〈왕릉일가〉의 외면과 함께 드라마국 관심도를 상징하는 사건(?)이었다.

첫 세트 녹화여서 이종한 감독이 자리한 스튜디오 부조 뒤에 앉아 화면을 보는데 저녁 8시쯤에 갑자기 서영훈 사장이 비서진을 대동하고 들어섰다. 순시 중이라고 하셨다. 잠시 둘러본 사장단 일행이 나간 다음 다시 녹화를 시작하는데 사장 비서로 보이는 한 사람이 다시 들어와 이종한 감독에게 봉투 하나를 내밀었다. 봉투에 쓰인 만년필 글씨는 '金一封'이었다.

미니시리즈 〈왕릉일가〉 1, 2회가 1989년 2월 8일과 9일 저녁 8시에 방송되었다. 8회분 원고를 전달하기 위하여 2월 10일 KBS에 나갔다 복도에서 만난 대학 동기 PD ㄱ이 "왜 다 안 된다는 망하는 드라마에 대가리를 박았냐?"던 우정 어린 우려를 지금도 귀가 기억하고 있다.

시청자들이 즐거워했던 장면 하나가 왕릉으로 분장한 박인환씨가 철사로 돌덩이들을

감싸 철사를 꼬아 손잡이와 연결한, 해머던지기의 해머 원형인 듯한 사설 운동기구를 돌려 운동하는 장면이었다. 이 장면은 야외 녹화 중 이종한 감독이 집주인의 새벽운동을 구경하고 직접 만들어 넣은 장면이었다.

동네 머슴 주정뱅이 홍씨로 분장한 이원종 씨는 본래 술을 한 잔도 못하는 무알콜 생활인이었는데 장면마다 취한 연기를 소화해야 하는 취기를 이해해야 한다며 쨍구애비로 분장한 주당 맹호림씨가 술 한 잔씩을 권한 결과 지금은 소주 한 병 정도는 마신 티도 나지 않는 주당이 되고 말았다. 변두리 아파트 경비원으로 우묵배미에서 드문 월급쟁이임을 자랑하는 '따링'과 삼청동 기생집 출신이라는 선술집 작부 출신의 '허니' 쥬리네의 행복한 삶은 지금도 부러운 사랑이었다.

미애의 첫사랑 브라질 청년은 고등학교 1학년이던 1963년 브라질 농업 이민을 떠났다가 1989년 3월 백부의 소천으로 일시 귀국했던 필자의 고등학교 동창 김순철 군이 모델이었다.

브라질로 떠나는 날 아침, 오란의 만류를 뿌리치고 미애가 밥을 한다. 눈치 없는 석구가 밥이 질다고 투정하자 미애의 눈물로 밥이 짜고 질척거린다는 왕룽의 꾸짖음에 흐느끼는 오란으로 분장한 김영옥 선생이 브라질로 미애를 보내고 황혼을 등지고 돌아오며 헛놓이는 듯 흐느적거리는 걸음걸이를 떠올리면 지금도 눈물이 따스하다.

20회로 예정했던 미니시리즈 왕룽일가는 24회로 막을 내렸다.

24회 마지막 장면은 연극 무대에서만 가능한 커튼콜이었다.

미니시리즈 〈왕룽일가〉에 참여했던 연출부와 배우 제작지원부원들이 서영훈 사장이 여의도 호텔에 마련한 쫑파티로 다시 만날 수 있었다.

서영훈 사장은 인사말에서 드라마 왕국을 자부하는 MBC를 20년 만에 〈왕룽일가〉가 시청률로 처음으로 압도했고, 방영시각이 8시였던 탓에 9시 뉴스까지 MBC 뉴스까지 능가할 수 있었다며 고마워했다. KBS 개국 이래 사장이 드라마 뒷풀이 쫑파티를 열어주는 것은 〈왕룽일가〉가 처음이라고 했다. 첫 세트 녹화에 금일봉은 처음이 아니었겠지만!

2) SBS BR 합작 창사특집드라마 〈압록강은 흐른다〉 집필기

사람과 사람 사이에는 강이 흐른다 - 극본 이혜선

"이 작가, '압록강은 흐른다' 집필기를 부탁해도 될까?"

오랜만에 감독님에게 받은 전화 한 통.

작법책을 준비하시는데 작가의 집필기를 넣었으면 좋겠다는 이종한 감독님의 전화였다.

흔쾌히 수락하고 전화를 끊었지만 끊는 순간부터 내가 왜 쓴다고 했을까 후회만 거듭할 뿐이었다. 2008년 11월에 방송된 특집극이니 11년도 더 전인데 그때의 일들이 세세하게 생각이나 날까 싶었다. 부랴부랴 컴퓨터에 저장된 원고들과 서가의 자료들을 뒤지기 시작했다. 놀랍게도 오래된 자료를 보자 드라마를 집필할 때의 에피소드들이 바로 어제 일처럼 생생하게 떠오르기 시작했다.

SBS 창사 18주년 기념 및 한독수교 125주년으로 SBS와 독일의 BR 방송사가 공동으로 제작한 드라마 〈압록강은 흐른다〉.

그 또한 한 통의 전화에서 시작되었다. 이종한 감독님의 전화를 받고 나간 자리에서 감독님은 "이 작가, 혹시 '압록강은 흐른다' 읽어봤어?"라고 물어보셨다. 진짜 부끄러운 이야기지만 난 읽어보지 않았다. 국어 시간에 책 제목과 이미륵이라는 작가가 언급된 적은 있지만 시험에 나오는, 그러니까 우리나라 문학사에 뚜렷한 족적을 남긴 작품과 인물은 아니었고 꼭 찾아서 읽고 싶은 취향도 아니었다. 압록강이라고 하니 해방이나 전후의 이야기쯤 되지 않나 짐작만 하고 있었던 나에게 감독님은 이미륵 작가의 일생을 특집극으로 만들고 싶으시다며 소설과 자신이 손수 모은 자료들을 안겨주셨다.

그렇게 펼쳐 든 소설은 내 짐작과는 달리 주인공이 어린 시절을 보낸 시골의 아름다운 풍경과 풍속, 밀려 들어오는 근대문물 속에서의 방황, 삼일운동에 연루되어 중국으로 탈출한 후 유럽으로 떠나야 했던 내용의 자전소설이었다. 손에 잡힐듯한 묘사와 아름다운 정경은 그동안 수많은 문학작품들을 각색해 드라마로 제작해온 감독님에 의해 잘 연출될 수 있을 것 같았다. 그런데 문제는 자료였다. 누런 서류봉투에 이미륵 작가에 대한 오래된 기사와 논문들이 하나 가득 차 있었다. 자료들을 살피며 그가 어떻게 한국을 탈출

해 독일에 정착했고 어떻게 살다 죽었는지를 알게 되자 이건 내가 할 수 있는 작품이 아니라는 생각이 들었다.

"전 못하겠어요."

주신 책과 자료를 돌려드리며 솔직하게 말씀드렸다. 이미륵 작가의 조선에서의 삶은 우리 근대사 그 자체였고 독일에서 보낸 삶은 히틀러의 광기가 점령한 2차세계대전을 배경으로 하고 있었다. 일제에 항거하다가 도망을 쳤는데 그곳에서 다시 독재자의 압제를 받아야 했던 아이러니. 어떻게 한 인물이 이렇게 드라마틱한 삶을 살 수 있을까 싶을 만큼 이미륵 작가의 생은 한편의 대하서사극이었다. 그걸 드라마로 담아내기에는 내 역량이 부족했다. 그렇게 감독님의 제안을 거절한 후 까맣게 잊고 있었다.

5년이 지난 후 다시 감독님으로부터 전화가 왔다. 가볍게 차나 마시려고 나간 자리에서 우리는 서로를 보고 놀란 시선을 거두지 못했다. 감독님은 임신한 나를 보고, 나는 감독님 품에 보물처럼 안겨있는 누런 봉투를 보고…… 그건 내가 돌려드린 이미륵 작가의 자료가 담긴 봉투였다.

'아! 올 것이 왔구나.'

2002년부터 2005년까지 만 3년 동안 함께 드라마 〈토지〉를 작업하며 감독님이 얼마나 집념이 강한 연출가인지 알만큼 알고 있었다. 그런 분이 그 자료를 다시 들고 나오신 거였다.

'그리고 싶은 장면과 인물상이 확고하신 분인데 〈압록강은 흐른다〉를 포기하실 리가 없지…….'

몇 달 있으면 출산인 것을 모르고 나오신 감독님은 내 몸 상태가 집필을 할 수 있을지 모르겠다(?)면서도 자료를 안겨주셨다. 어차피 제작이 확실히 결정된 것도 아니니 무리하지 말라는 친절한 설명도 함께.

이제 공은 다시 나에게로 넘어왔다. 몇 년 전 이미 못쓰겠다고 포기한 작품을 과연 쓸수 있을까? 다시 한번 책을 읽어봤다. 그리고 고민 끝에 집필을 약속드렸다. 물론 작가적 역량이 그때보다 일취월장한 건 아니었다. 그 사이 세월이 좀 흘렀다고 이미륵 작가의 삶이 만만해진 건 더더욱 아니었다. 여전히 어려운 작업일 게 분명했지만 그래도 한 가지 그의 위대한 삶에서 내가 좀 아는 부분이 생겼기 때문이었다.

경성의전 시절 3.1 운동을 주도하다 죽을 위기에 처한 작가를 살리기 위해 압록강 너머 외국으로 떠나보내야 했던 어머니의 마음. 엄마가 되어보니 그 부분은 좀 알 것도 같았다.

"넌 겁쟁이가 아니야. 너는 종종 용기를 잃는 일이 있었으나 그래도 네 길에 너는 충실

했었다. 나는 너를 믿는다. 그래, 용기를 내거라. (중략) ……비록 우리들이 다시 만나지 못하는 일이 있더라도 너무 서러워 말아라. 너는 내 생애에 있어서 나에게 정말 많은 기쁨을 가져다주었다. 자, 애야! 이젠 너 혼자서 네 길을 가거라!"

소설의 종반부 주인공을 떠나보내며 말하는 어머니의 대사는 꼭 집필을 망설이는 나에게 해주는 말 같았다.

'그래! 용기를 내보자!'

방송 원고라는 것은 방송이 되지 않으면 창작물로서 의미가 없다. 집필을 하기로 마음먹었을 때는 편성이 약속되지도 않았고 제작을 맡을 제작사도 없었다. 시대극인 관계로 제작비도 어마어마했다. 원고를 다 쓰고도 방송이 되지 않을 확률이 더 높은 작품이었다. 그런데도 집필을 결심했다. 두 번을 거절하기에는 작가로서 자존심이 상하기도 했고 감독님의 믿음을 저버리기도 싫었다. 전작인 토지를 드라마화할 때도 마찬가지였다. 모두들 제작에 회의적이었지만 감독님의 의지와 운명적인 힘으로 제작이 이루어졌고 드라마는 성공했었다. 그때도 내 할 일은 그저 쓰는 것뿐이었다.

본격적인 집필에 들어갔다. 출산을 하기 전 시놉시스를 완성하면 그 시놉시스로 감독님이 제작여건을 만들고, 대본은 출산 후 집필하는 것으로 스케줄을 짰다.

〈압록강은 흐른다〉, 〈무던이〉, 〈탈출기〉, 〈실종자〉, 〈그래도 압록강은 흐른다〉 등 당시 출간된 이미륵 작가의 책을 다시 읽었다.

처음에는 편성과 제작에 유리하도록 이미륵 작가가 고국을 떠나기 전으로만 시기를 잡아서 대본을 써볼까도 생각했었다. 그렇다면 소설들을 엮어 각색하면 될 것 같았다. 하지만 그건 평생을 이방인으로 떠돌며 순수한 인류애를 실천한 이미륵 작가의 온전한 삶이 아니었다. 까짓거 기왕 시작한 거 그의 소년 시절부터 죽을 때까지의 일생을 담아내기로 했다.

무대도 어린 시절을 보낸 황해도 해주, 경성, 중국, 독일 등으로 특집극으로는 무리일게 분명하지만 에라 모르겠다란 심정으로 구성을 짰다.

이미륵 박사의 어린 시절과 3.1운동에 휘말려 조선을 탈출하는 1부, 독일에서 어려움을 딛고 작가로 성장하는 2부, 히틀러 치하에서 폭정에 맞서고 '압록강은 흐른다'를 집필하는 3부의 총 3부작 드라마를 구성했다. 그런데 문제가 있었다. 내가 그를 잘 모른다는 거였다. 1부의 이야기는 자전적 소설이라 에피소드들이 충분했지만 2부와 3부는 내가 전혀 알지 못하는 시대와 배경이었다. 심지어 주변 인물들은 독일인들이다.

작가는 아는 만큼만 쓴다고 했다. 그래야 시청자의 공감을 불러올 수 있기에. 그에 대한 책과 그가 연루된 사건들을 조사했다. 히틀러, 백장미사건, 숄 남매, 후버교수……. 조사를 하면 할수록 이미륵 작가가 대단하고 어렵게만 느껴졌다. 그럴 때마다 정규화교수님의 자료들을 들여다봤다.

정교수님은 1967년 독일에서 고서점 '뷜플레'를 방문했다가 이미륵 작가의 서예 제자인 로테 뷜프레를 만나며 그에 대한 연구를 시작했다고 하셨다. 국내에서는 이미 이미륵 전문가로 유명하신 정교수님의 자료와 인터뷰를 통해 안개처럼 어렴풋하던 인물에 살이 붙기 시작했다. 그리고 독일인들이 이름도 모르는 나라에서 온 동양인을 왜 그렇게 사랑했는지 이해가 가기 시작했다.

실존 인물을 다룰 때 작가로서 어려운 점은 어느 부분을 얼마나 창작하느냐가 아닐까 싶다. 재미를 위해 지나치게 왜곡해서도 안 되고 사실만을 나열해서도 안 됐다. 사실도 중요하지만 더 중요한건 진실이었다. 이미륵 작가가 평생을 걸고 추구해온 순수와 휴머니티. 독일인들이 사랑한 그의 본성. 그게 전부였다. 오로지 그것에 집중하며 이미륵 작가를, 그리고 주변 인물들을 그려나갔다.

분량은 3부작이었지만 집필에 든 정성과 시간은 미니시리즈 못지않았다. 물론 제작비도! 한국의 어떤 드라마에서 진시황의 분서갱유에 비견되는, 반독일적 사상을 담은 저술들을 모두 불태운 1933년 히틀러의 분서사건을 다룰 수 있겠는가!(그리고 실제 촬영 때는 정말로 뮌헨 시내 한복판에서 책을 불태워버렸다!)

대본 작업은 끝나 갔지만 제작비 문제는 해결되지 않았다. 하지만 작품은 스스로의 운명이 있다는 속설처럼 기적이 일어났다. 제작사가 붙고 스폰서가 생겼다. 독일의 BR 방송사가 공동제작사가 되어 독일 촬영을 진행하기로 했다. 〈압록강은 흐른다〉는 드라마로 탄생할 운명이었던 거였다. 모든 게 포기를 모르는 감독님 덕분이었다.

〈압록강은 흐른다〉를 제작하며 작가로서 전무후무한 경험들을 많이 했다. 보통 작가들은 집필이 끝나면 제작에 참여할 일이 별로 없다. 하지만 이번에는 달랐다. 한국의 배우뿐 아니라 독일어를 하는 배우들도 캐스팅해야 했다. 드라마의 2부와 3부에 출연할 독일인 배우들의 오디션을 독일문화원에서 공개오디션으로 진행했는데 한국에 거주하는 많은 독일인들이 지원했다. 단역들은 캐스팅했지만 주요 배역은 무리였다. 감독님은 스카이프를 통해서 독일에 있는 배우들의 오디션을 진행했고 그렇게 결정된 우테 캄포브스키(Ute Kampowsky), 올가 베르그만(Olga Bergmann), 롤랜드 파우스(Roland Pfaus) 등을 독일에서 만났을 때는 감동적이기까지 했다. (심지어 우테는 한국어까지 공부했다!)

공동제작을 한 독일 BR 방송국 제작진들도 인상적이었다. 독일인들은 합리적이고 논리적이었다. 대본 한 줄 한 줄을 함께 분석했고 의문점이 있으면 이해할 수 있을 때까지 설명을 요구했다. 통역을 거쳐야 하는 터라 회의는 길어졌지만 아무도 자리에서 일어나지 않았다. 나는 내가 아는 이미륵에 대해, 대본에 그려진 우리의 풍속에 대해, 인용된 한시에 대해 거의 모든 것을 설명해야 했다.

뮌헨에 머물며 그가 걸었을 길을 걷고 그가 이용한 서점을 갔다. 그러면서 이미륵 작가의 외로움과 그 외로움을 덮어준 독일인들의 사랑을 느꼈다. 자일러교수에게 이미륵 작가가 붓글씨로 써 준 四海地內 皆兄弟.(사해지내 개형제)

'죽고 사는 것은 운명에 맡기고, 부유함과 귀한 것은 하늘이 결정하는 것이다. 군자는 다만 일을 하는데 엄숙하고 열심히 하고, 다른 사람을 대할 때 겸손하고 공손하게 예로써 하면 되는 것이다. 그렇게 하면, 사해에 있는 사람은 모두 형제가 되는 것이다.'

독일인의 형제가 되어 그들의 사랑을 받는 작가가 된 이미륵. 그가 내 옆에서 숨 쉬는 것 같았다. 마치 그와 나 사이를 잇는 강이 흐르는 기분이었다.

감독님과 배우들 스텝들의 노력으로 드라마는 완성됐고 2008년 11월 14일 SBS 창사특집극으로 방송을 탔다. 드라마가 무사히 완성되어 세상에 나갔다는 안도감과 함께 이미륵이라는 낯선 인물을 대중이 좋아할까란 불안감이 엄습했다. 하지만 기우였다. 대중의 반응은 호감 일변도였고 시청률도 나쁘지 않았다. 그의 사후 50년이 넘어 이미륵이라는 인물이 대중들 속에 살아난 것이다.

나라와 나라를 나누고 사람과 사람을 가르는 강. 하지만 강은 척박한 땅을 숨 쉬도록 하는 생명이기도 하다. 압록강은 이미륵 작가에게 영원한 이별이며 동시에 숭고한 모성을 상징했다.

새로운 땅에서 살아갈 힘을 주신 어머니. 인간성을 회복할 수 있는 탯줄이며 자양분인 그 강은 이미륵 작가의 작품을 통해 전쟁으로 피폐해진 독일인들에게도 흘러 들어갔다. 사람을 연결하는 강물이 된 거다.

〈압록강은 흐른다〉의 집필기를 쓰는 지금, 섬처럼 단절된 삶 속에서 서로를 이해하지 못하고 살아가는 우리들에게도 압록강이 흘러 치유 받을 수 있게 되기를 기대해본다. 어쩌면 지금이야말로 이미륵 작가가 꼭 필요한 시절이 아닐까?

권말부록 3

연출 제작기

새 시대가 필요로 하는 드라마는? - 연출 이종한

1. 왜 지금 〈왕룽〉인가?

1989년 2월부터 4월까지 24회에 걸쳐 방송되었던 KBS미니시리즈 〈왕룽일가〉라는 드라마가 있었다. 도시와 농촌의 접경지대에 위치한 우묵배미라는 농촌 마을을 배경으로 개발이라는 미명하에 변모되어가는 농촌의 모습과, 그 속에서 우직하게 변화를 거부하며 옹고집으로 살아가는 왕룽영감과 주변 인물들의 살아가는 모습을 그린 드라마였다. 땅만을 사랑하고 농사밖에 모르고 살아가는 노랭이 왕룽영감과 개발 바람을 타고 밀려 들어온 도시소비문화의 총아 쿠웨이트박이라는 춤바람난 제비와 주민들의 생활상을 요모조모 짚으면서 당시 시대상을 풍자하며 웃음과 감동, 그리고 페이소스로 많은 시청자들에게 공감을 불러일으켰던 드라마가 〈왕룽일가〉였다.

그 드라마의 10년 후의 이야기를 국경(局境)을 넘어서(방송국을 옮겨서) SBS에서 2000년 1월 1일부터 4월 16일까지 32회에 걸쳐 방송된 드라마가 〈왕룽의 대지〉이다. 같은 작가, 같은 연출가, 그리고 10여 명의 배우가 그대로 출연하여 〈왕룽일가〉 10년 후의 변화된 모습을 그렸다.

그럼 왜 10년 만에 또 다시 옛날 드라마의 후속편 격인 드라마를 만들었나? 방송 당시 최고의 시청률을 누렸던 그 영화를 다시 누리고 싶어서인가? 그 이름을 업고 다시 한번 정상을 차지해보고 싶은 유혹 때문인가? 그런 생각도 마음 한구석에 없지는 않았다.

그러나 이 드라마를 만들지 않고는 안되었던 요인은 이 시대가 필요로 하는 드라마, 인간과 시대상을 반영하고, 동시대 사람들의 삶의 형태를 제시하며 같이 보고, 느끼고, 생각케하여 우리의 삶을 성찰할 수 있는 드라마를 만들고 싶다는 욕구가 몇 년 전부터 마음속 깊은 곳에서 일어나기 시작했기 때문이다. 너무 거창한 것 같지만 TV드라마가 이 사회에 미치는 영향을 생각할 때, 언제부터인가 드라마를 만드는 일이 겁이 나기 시작했고 드라마를 그렇게 쉽게 함부로 만들어서는 안 되겠다는 생각이 들기 시작했다. 20년 가까이 TV 드라마 제작현장에 몸담고 있으면서 드라마를 만드는 사람으로서 사회적 책임감과 의무감, 그리고 일종의 소명감 같은 것이 꼭 있어야 한다는 생각을 하게 되었다.

정말 좋은 드라마는 많은 사람들에게 사랑받으면서 우리 인간의 삶을 성찰할 수 있게

해주는 드라마이다. 연령이나 직업, 남녀노소에 상관없이 모든 사람들에게 사랑받을 수 있어야 한다. 어린이가 보면 어린이의 관점에서 재미있고 어른이 보면 어른의 관점에서 또 다른 재미가 있어야 한다. 껍데기만 봐도 나름대로 재미있고 속을 비집고 들여다보면 큰 의미가 숨어 있는 드라마가 좋은 드라마인 것이다.

한참 웃다가 눈물을 흘릴 수 있는 드라마를 만들고 싶다. 재미있어서 한참 웃다가 보면 남의 얘기가 아니고 내 얘기 같아서 찡해지고 시큰해지는, 그래서 뭔가를 느끼고 생각하게 해주는 드라마를 만들고 싶다. 사람이 자기 모습을 거울에 비쳐 보듯이 우리의 모습을 드라마를 보면서 다시 한번 확인할 수 있어야 한다. 그래서 TV 드라마는 유치하고 볼 가치가 없다고 백안시하는 이 땅의 지식인들이나 정치가들이나 예술가들도 TV드라마도 볼만한 가치가 있다는 생각을 가질 수 있게 해야 한다. 그렇게 될 때 TV는 바보상자라는 누명을 벗을 수 있을 것이다.

몇 년 전부터인가 10년 전에 〈왕룽일가〉를 촬영했던 곳을 시간 날 때마다 찾아가 봤다. 지금은 달빛 마을이라는 아름다운 이름이 붙은 화정지구 아파트단지로 변했다. 10년이면 강산이 변하고 상전이 벽해가 된다는 말을 실감할 수 있었다. 왕룽영감의 논밭과 집, 그리고 배나무 과수원들은 간 곳이 없고 고층 아파트만 즐비하게 늘어선 화정단지(당시 이름은 꽃새미[花井]였다)에서 옛날 왕룽영감의 집으로 썼던 기와집 자리를 찾는 데 몇 달이 걸렸다.

아파트 사이 작은 동산에 옛 모습을 간직한 허름한 창고를 발견하고 그 앞 텃밭에서 파를 가꾸는 어떤 노인을 만나서 옛날 왕룽영감 집터를 알게 됐고(지금 덕양 구청자리), 아파트 숲속에 묻혀 사는 그 집 주인 아들을 만나고 왕룽 영감의 모델이었던 영감님을 만나면서 10년이란 세월의 공백을 되찾게 되었다.

작가와 함께 옛날 주민들을 만나면서, 논밭이 아파트 단지로 바뀌면서 받은 보상금 때문에 벌어진 수많은 얘기들(거의가 다 망해 먹은 사람들이다)을 들으면서 변해버린 왕룽의 마을을 무대로 또 다른 드라마를 만들 수 있는 방안들이 하나씩 구체화 되기 시작했다.

그 취재 과정에서 이 드라마의 주제가 서서히 드러나게 됐다. 돈은 지혜롭게 쓸 준비가 안 된 사람들에게 주어지면 독약이 된다는 사실을 알게 됐고, 자기 정체성을 확고히 가지지 못한 사람들에게 밀려 들어오는 외부 변화의 물결은 그 사람들을 타락의 구렁으로 밀어 넣게 된다는 것을 절감하게 됐다. 결국 자기 정체성이 없고 인간애가 메말라버린 상태에서 주어지는 물질적 풍요는 정신적 피폐를 가져올 수밖에 없다는 결론에 도달했다. 이

것이 바로 세기말적인 사회현상이 풍미하는 1900년대를 보내고 2000년대를 맞는 우리나라 작금의 현실이라는 사실을 느끼게 됐다.

정신적 불구의 상황에 물질적 풍요가 주어졌을 때 그 풍요로움을 누릴 방법을 몰라서 방탕하고 사치하며 퇴폐적 소비문화 속으로 침잠해 버린 게 바로 우리의 IMF 상황이었으며, 그 경제적 파탄을 간신히 벗어나려고 발버둥 치면서 또다시 흥청망청으로 돌아가는 것이 오늘 우리의 현실이다. 물질적 풍요 속의 정신적 빈곤 상태에서 진실은 왜곡되고 인간애는 메말라지고 우리의 삶은 각박해졌으며, 간직해야 할 것과 버려야 할 것을 혼돈하고, 해야 할 것과 하지 말아야 할 것, 변해야 할 것과 변하지 말아야 할 것을 종잡을 수 없게 되어 무조건 때려 부수고 새롭게 만들어냄으로써 우리의 정체성이 없어져 버리고 가치의 혼란 속에 살아가는 것이 오늘날 우리가 처한 현실이 아닌가?

그 잃어버린 정체성과 인간애를 되찾으려면 많은 시간과 노력이 필요할 것이며, 엄청난 큰 대가를 치러야 우리의 정체성 확립과 인간성 회복을 할 수 있을 것이다.

바로 이것이 <왕릉의 대지>의 주제이고 이 드라마를 지금 만들어야 하는 이유이다.

2. 무엇을 지향하고 무엇을 보여주고 싶은가?

<왕릉의 대지>를 만들면서 지향하는 게 다섯 가지가 있다.

지향하는 그 첫 번째는 재미있는 드라마이다. 드라마는 누가 뭐래도 재미있어야 한다. 참된 재미를 위해서 사람들이 사는 모습을 해학으로 풍자해 주는 풍자해학 드라마로서 현실의 문제점을 웃음으로 포장하여 흥미 있게 볼 수 있는 재미있는 드라마를 지향한다.

두 번째는 감동 있는 드라마이다. 남의 이야기를 껍데기만 빌려 온 것이 아닌 우리 자신들의 진실이 내재한 삶의 얘기를 통해 느낌이 있는 드라마로서 웃다가 보면 코끝이 시큰해지고 느낌이 찡하게 가슴에 와 닿는 감동 있는 드라마를 지향한다.

세 번째는 생각 있는 드라마이다. 재미있게 보고 느낌으로 감동을 받아 우리 자신을 생각할 수 있게 하는 드라마로서 발견과 인식을 통해 삶을 성찰하고 방향을 제시해 주는 생각 있는 드라마를 지향한다.

네 번째는 인간 있는 드라마이다. 억지스런 인물이 아닌 실제 인간이 살아 숨 쉬는 드라마로서 삶의 리얼리티를 모든 사람들에게 어필할 수 있는 따뜻한 인간애가 풍기는 드라마를 지향한다.

다섯 번째는 가치 있는 드라마이다. 이 시대가 필요로 하고 국민 모두가 보고 싶어하는 드라마로서 시대 반영과 비전 제시라는 사회적 역할에 충실한 가치 있는 드라마를 지

향한다.

10년 전에는 10원 한 장에 발발 떨던 노랭이 왕릉 영감이 토지보상금으로 엄청난 돈을 수중에 넣고부터 왕릉영감마저 돈 때문에 접근한 꽃뱀 교하댁에게 바람이 나고, 그 아들 석구와 며느리는 물 만난 고기처럼 흥청망청 도시의 퇴폐적 소비문화 속에 빠져든다.

브라질로 시집갔다가 결혼생활에 실패하고 돌아온 딸 미애는 너무 많이 변해버린 고향의 모습에 놀라면서 무엇이 내 고향을 이 지경으로 만들었는가 하고 아연실색하고 있을 때 예술을 빙자한 건달 경민이 접근하고, 10년 전부터 목매달고 좇아다니던 바보 같은 노총각 형수는 몸 바쳐 혼신으로 사랑을 구한다. 옛날에는 왕릉에게 꼼짝 못하고 쥐어 살았던 늙은 마누라 오란도 이제는 보상금 때문에 영감에게 심심찮게 대든다. 집과 논밭이 아파트 단지로 수용되자 왕릉영감은 아직 아파트 단지로 수용되지 않은 땅을 사서 집을 짓고 농사를 짓고 있지만 길 하나를 건너면 항상 유혹의 손길이 기다리고 있다.

해서는 안 된다는 걸 알면서도 끌려가는 게 인간인지도 모른다. 딱 한 번 카바레에서 교하댁과 춤을 춰본 왕릉영감은 안된다, 안된다, 하면서 유혹의 손길을 끊을 수 없어서 이번만, 이번만, 하면서 끝없는 핑계를 만들면서 점점 빠져들고 교하댁은 오히려 그런 순진한 왕릉영감한테서 인간적인 매력을 느낀다.

10년 전 잘 나가던 춤꾼제비 쿠웨이트박은 직업병인 관절염으로 화려했던 시절은 추억 속에 묻어 두고 은실네한테 얹혀사는 퇴락한 늙은 제비가 되었다. 그야말로 인생무상이다. 순진한 막걸리집 주모였던 은실네는 호프집 마담이 되어 외모는 알록달록 변했으나 따뜻한 마음씨만은 그대로 간직하고 있다.

옛날에는 쿠웨이트박과 꿈 같은 프라스틱(플라토닉) 사랑에 빠져 살았지만 이젠 난봉꾼 재수생 아들 봉필과 법대생이 된 쿠웨이트박의 아들 민호의 뒤치다꺼리를 해주며 자식을 위해 헌신하는 어머니로서의 삶을 살고 있다.

10년 전이나 지금이나 하나도 변하지 않은 인물은 코끝과 양볼까지 빨갛게 주독이 오른 술주정뱅이 홍씨가 있다. 옛날에는 동네 허드렛일을 해주고 살았는데 이제는 형수네 정비소 뒷방에 살며 왕릉네 농사일을 봐주며 살고 있다. 경우에 없는 일이면 죽어도 안 하고 마음에 안 들면 아무나 받아버리는 영원한 자유인이다. 그러나 아버지가 누군지 모르는 봉필에게는 각별해서 친구같이 지낸다.

10년 전 소장수를 하던 이수는 갈비집 사장이 됐다. 소 파동 때 마누라는 도망가고 딸 화정을 애지중지 기르며 살고 있는데 은실네 아들 봉필이 화정을 좋아하고 화정은 쿠웨

이트박의 아들 민호를 좋아한다. 그러면 이 인물들이 살아가는 모습을 통해 〈왕릉의 대지〉는 무엇을 보여줄 것인가?

왕릉 영감은 아들 석구가 빼돌린 땅이 외지인에게 넘어가고 아들 석구가 행방불명된 후 교하댁과의 관계가 탄로 나고 오란에게 이마를 물어뜯기고, 며느리에게 아들의 위자료까지 뜯긴 후 자기 정체성을 되찾고 땅의 소중함을 다시 깨닫고 땅으로 돌아온다.

석구도 아버지 땅문서를 잡히고 가져갔던 돈을 여자에게 다 털리고 망가질 대로 망가져서 탕아가 되어 집으로 돌아온다. 석구 또한 엄청난 아픔을 겪은 후 자기 자신으로 되돌아오게 되는 것이다. 결국 왕릉과 석구를 통해 잃음과 아픔을 통해 자기정체성을 회복한다는 이 드라마의 주제가 극명하게 드러나게 된다.

미애는 예술가인양 접근하는 경민에게 잠시 마음이 끌리기도 하지만 자기희생을 통해 조건 없는 사랑을 실천해오는 바보 같은 형수에게 참사랑의 의미를 느낀다. 얼마나 잘 생겼고 얼마나 가졌고 나에게 무슨 이득이 있는가가 사랑의 전제조건인 오늘날의 사랑의 행태에 형수의 순수하고 무조건적인 주기만 하는 사랑이 우리에게 시사하는 바가 크다.

아무것도 가진 것이 없지만 '예'와 '아니오'를 분명하게 하며 사는 영원한 자유인 홍씨를 통해 성공과 실패, 옳고 그름의 척도와 삶의 의미를, 그리고 변화하지 않는 것의 소중함에 대해서 다시 한번 생각케 한다. 그리고 홍씨가 죽을 병에 걸리고 봉필의 인생을 건 홍씨 살리기를 통해 어떤 어려움도 서로 마음이 통하면 극복할 수 있다는 진한 인간애를 보여주고 있다.

쿠웨이트박의 끝날줄 모르는 사기성과 허황된 꿈은 아들 민호가 사법고시의 마지막 관문을 아버지 때문에 포기하는 것을 보고 통한의 후회를 하고 새인간으로 거듭나게 된다. 그 누가 이 인간에게 돌을 던질 것인가? 그의 삶에도 진실은 있는 것이다. 그리고 아름다운 사랑의 추억을 가슴에 묻어두고 오직 자식들을 위해 헌신하는 영원한 어머니 은실네는 자식은 물론 불쌍한 옛애인 쿠웨이트박까지 껴안는 큰 사랑을 보여준다.

3. 인간의 영원한 고향 -자연

사람이 자연을 훼손하지 않는 한 자연은 인간을 버리지 않는다. 인간은 변해도 자연은 변하지 않는다. 자기 정체성을 영원히 간직하고 있는 것은 자연밖에 없다. 봄이면 어김없이 싹을 틔우고 꽃을 피우고 여름이면 무성히 성장하고 가을이면 열매를 맺고 겨울이면 다시 땅속으로 생명력을 묻어 둔다. 인간이 자연을 버리고 떠돌다가 다시 자연으로 돌아오면 자연은 인간을 나무라지 않고 품어준다. 인간의 영원한 고향은 자연이기 때문이다.

인간은 영원한 고향 자연으로부터 삶의 지혜와 자연의 섭리를 배워야 한다.

자연은 인간이 봄에 씨를 뿌리고 여름에 김을 매고 거름을 주고 가꾸면 가을에 풍성한 수확을 인간에게 돌려준다.

이 드라마를 통해 가장 공을 들인 부분이 있다면 인간과 자연의 관계를 나타내기 위해 자연의 4계절을 영상으로 표현하려고 애썼다.

3개월 보름 동안의 방송을 위해 4계절 자연의 모습을 일 년 동안 촬영했다. 봄의 모내기장면부터 벼가 자라는 과정, 여름의 비료 주고 가꾸는 모습, 가을의 황금 들판과 추수하는 장면, 탐스럽게 익어가는 과일들, 겨울 논의 얼어붙은 모습 등 절기에 따라 변하는 농작물의 성장 과정과 농사 과정들, 계절에 따라 피고 지는 들꽃들을 열심히 영상에 담았다.

드라마의 터닝 포인트마다 농작물과 들꽃, 그리고 자연의 인써트를 몽타쥬하여 인간과 자연의 조화를 영상으로 표현하려고 했다.

왕릉이 자신을 잠깐씩 돌이켜 볼 때, 미애가 고향을 느낄 때 농작물의 몽타쥬가 있었고, 민호와 화정의 사랑의 아픔을 아름다운 들꽃들의 몽타쥬로 처리했고, 원두막에서 왕릉과 오란의 싸움 뒤에 인간의 부끄러운 모습을 응시하는 들꽃 몽타쥬. 봉필이 농사짓기를 결심할 때 익어가는 곡식들의 몽타쥬. 홍씨가 고향을 찾았을 때 허허로운 가을 풍경과 낙엽의 몽타쥬. 왕릉이 교하댁과 관계 청산을 결심할 때 4계절 농작물의 몽타쥬 등은 자연 속에서 살아가는 인간의 모습을 나타내기 위한 연출의 의도들이다.

〈왕릉의 대지〉는 엄격히 말해서 〈왕릉 일가〉의 속편이 아니다.

〈왕릉일가〉의 연속상황이 아니고 10년이 지나버린, 그래서 엄청나게 변해버린 인간이 자연을 떠났다가 다시 자연의 품속으로 돌아오는 과정을 그린 드라마이다.

〈왕릉의 대지〉는 자기 정체성을 잃고 엉거주춤하게 변모했다가 엄청난 대가를 치르고서야 삶의 근거지로서의 땅을 소중함을 깨닫고 결국 제자리로 돌아오는(자기 정체성 확립과 인간성 회복) 왕릉과 주변 인물들의 삶의 얘기다.

변하는 것과 변하지 않는 것, 그리고 변해서는 안 되는 것은 무엇이며 자연 앞에 부끄러운 인간의 모습과 땅과 고향의 의미를 되새겨 보고자 〈왕릉의 대지〉는 만들어졌다.

가능한 불가능의 체험 - 연출 이종한

1. 사전 준비

한국 사람이지만 한국 사람들은 그를 잘 모르고 있다. 지구를 반 바퀴 돌아 독일, 특히 뮌헨에 있는 사람들이 오히려 그를 한국 사람들보다 더 잘 알고 있다. 그리고 그를 아는 독일 사람들 중에는 그에 대한 인간적 외경심을 갖는 사람이 매우 많다.

그는 황해도 해주에서 태어났다. 경성의전을 다니다가 1919년 일어난 삼일운동으로 일본 경찰에 겨 1920년 압록강을 건넌다. 상해에서 항일운동을 돕다가 독일로 가게 된다. 무수한 고난을 견디고 거쳐 뮌헨대학에서 박사학위를 받고 뮌헨대교수가 되어 동양학을 강의하였다.

2차 세계대전이 끝나고 1946년, 그는 그의 자전적 소설 〈압록강은 흐른다〉를 독일어로 써서 발표하였다. 이 작품은 1950년에 독일어로 발표된 작품 중 최고의 작품으로 선정되었다. 이후 잘 써진 독일어 작품으로 선정되어 독일 바이에른 지방의 고등학교 교과서에 실렸다.

그가 바로 한국에서 20년을 살았고 독일에서 30년을 살면서 불가능을 가능하게 만들어 낸 사람, 이미륵이다.

이미륵 사진

나에게는 오래된 꿈이 하나 있었다. 이 작품을 처음 접했을 때부터 드라마로 만들겠다는 꿈이었다. 바로 이미륵의 작품 〈압록강은 흐른다〉이다.

KBS를 거쳐 SBS로 옮겨 많은 작품들을 연출했지만, 이 작품은 늘 내 머리에서 떠나지 않았다. KBS에 있을 때부터 기획안을 올렸지만 무산되었다. 제작여건이며 시대적 환경이 불가항력이어서 마음속에만 담아 두고 있을 수밖에 없었다.

SBS로 이적하여서도 기획안을 내밀어 봤지만 상

황은 다를 바가 없었다. 그러다가 2002년 〈화려한 시절〉 연출을 끝내고, 유럽 배낭여행을 하게 되었다.

여러 나라를 거쳐 드디어 '이미륵의 독일 뮌헨'에 가게 되었다.

독일 뮌헨에는 특별한 분이 한 분 계신다. 바로 '이미륵 기념사업회' 송준근 회장님이다. 이 분은 고국의 누군가가, 이미륵 연구자나 취재기자, 또는 지인들까지 뮌헨에 온다고 하면 자기 차로 공항으로 나가서 픽업하여 바로 이 묘소로 데려와서 참배부터 하게 했다.

그때도 나는 당연히 미리 송회장님에게 연락을 했고 그분과 함께 뮌헨에서 30분 정도 거리에 있는 그레펠핑이란 소도시의 공동묘소에 잠들고 계신 이미륵 박사님을 참배하였다.

송준근 회장님은 방명록을 펼쳐서 한 마디를 적으라고 하신다.

나는 마음에 품고 있던 소원 "압록강은 흐른다를 드라마로 만들고 싶습니다."라고 적었다.

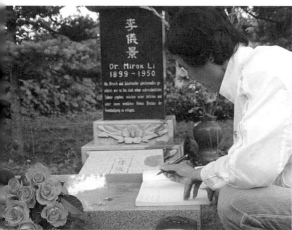

방명록에 '드디어 드라마가 제작된다'고 쓰는 필자

그리고 2005년이 되었다. 〈토지〉를 끝내고 시간이 좀 나게 되자 다시 뮌헨으로 가서 자료조사를 시작했다.

당시 이미륵과 친분이 있었던 많은 사람들 중에 생존해 계시는 분들은 90세가 넘으신 분들이었다. 그분들을 만나 인터뷰를 했는데 인터뷰를 하면 할수록 놀라웠던 것은 만나는 사람마다 한결같이 '훌륭한 작가', '동양에서 온 신비한 철학자', '처음 만나보는 인간적 동양인' 등 칭찬 일색이었다.

도대체 이 분의 삶은 어떠했기에, 어떤 분이기에 이렇게 자존심 높은 독일 사람들이 '

극찬을 할 수 있을까.' 점점 더 궁금해졌고 꼭 이 분의 일생을 드라마화해서 한국 사람들에게도 이 분에 대해서 알리고 싶었다.

2007년이 되었다. 필자는 정년을 3년 앞두고 있었는데 '압록강은 흐른다'만 생각하면 이 작품을 꼭 해야 한다는 책임감이 가슴 깊은 곳 한구석에 남아 꿈틀거리고 있었다.

그해 11월에 '1992년 LA폭동'의 드라마화 제안이 있어서 자료조사차 LA로 헌팅을 갔다가 오면서 다시 뮌헨에 들러 추가 자료조사를 했는데 작품에 필요한 아주 중요한 인터뷰를 할 수 있었다.

이미륵 박사가 학생 시절에 당시 뮌헨대교수였던 후버박사의 따님 바이스여사를 인터뷰했는데 드라마화를 위해서 아주 중요한 부분을 알게 되었다.

바이스여사의 말에 의하면, 후버교수는 학생은 절대로 집에 데려오지 않는데 이상하게도 이미륵 학생만은 항상 자기 집으로 초청해서 밤을 새워가며 얘기를 하곤 했다는 것이다. 이미륵은 동양의 사상을, 후버는 독일의 전통음악과 철학을 서로 주고받았을 것이라고 했다.

당시 독일은 전 유럽을 상대로 히틀러가 전쟁을 하던 시절이었다. 전쟁을 반대하거나 비판하는 사람들은 악명높은 게슈타포 비밀경찰에 의해 체포, 처형되는 시절이었다.

그렇게 무서운 시절, 뮌헨대에서는 히틀러에 반기를 든 '백장미단 사건'이 일어났다.

백장미단(白薔薇團, Weiße Rose)은 나치에 반대하는 뮌헨 대학교의 대학생들과 그들의 지도교수가 구성한 비폭력 저항그룹이다. 1942년 결성되어 1943년 2월까지 핵심인물인 뮌헨대의 학생 '소피 숄'과 '한스 숄' 남매가 히틀러에 반대하는 전단 유포에 주동이 되

후버교수의 따님 바이스 여사와 인터뷰

었는데 숄(Scholl) 남매가 발각되어 단두대의 이슬로 사라졌다.

그 후, 후버교수가 직접 쓴 전단이 영국군 헬기로 독일 전역에 뿌려졌고 후버교수도 체포되어 감옥에 갇히게 되었다. 그러자 후버교수의 집에는 사람들의 발걸음이 끊어지게 되었는데 유일하게 이미륵만은 먹을 것조차 변변치 않은 후버교수 가족들에게 음식을 가지고 찾아왔다고 한다.

또한 아무도 감옥에 갇힌 후버교수에게 면회를 가지 못했는데 어느 날 이미륵이 한국의 꿀을 가지고 후버교수에게 면회를 갔었다는 바이스 여사의 얘기를 들었다.

인터뷰 다음 날 뮌헨대학에 있는 '백장미 사건' 기념관에 가서 자료조사를 하고 나오다가 영어로 된 팸플릿을 샀다. 그런데 거기에는 후버교수를 소개하는 글이 있었는데 놀랍게도 그 글을 쓴 사람이 '학생 이미륵'이었다.

당시 독일인들이 존경하던 후버교수를 소개하는 글을 한국 학생인 이미륵이 썼다는 것은 참 뜻밖이었다. 그래서 백장미 사건 당시의 전단지 내용을 찾아보았다. 전부 여섯 편의 전단이 있었는데 두 번째 전단에 놀랍게도 도덕경의 구절이 들어 있었다.

인간의 욕심과 전쟁을 우려하는 노자의 사상 중에 '세상은 신비한 그릇 같아서 다스릴 수가 없다(天下神器 不可爲也). 다스리려는 사람은 세상을 파괴하고 손에 넣으려는 사람은 세상을 잃는다(爲者敗之 執者失之)'라는 도덕경의 말을 인용한 부분이 그 전단지 안에 들어 있었다.

백장미단 팜프렛 표지와 내용

백장미단 전단(독어판과 한글판)

뮌헨대학 전경

당시에 뮌헨대학에서 동양학, 특히 노자를 아는 사람은 이미륵뿐이었을 것이다.

밤마다 이미륵에게서 들은 동양의 사상은 당시 백장미 사건을 후원하고 있던 후버교수에게 영향을 주어서 백장미 사건 유인물에까지 반영되었으리라.

전 유럽을 독일제국으로 만들려는 광폭한 독재자 히틀러 치하에서 지식인으로서의 양심을 지켜야 했던 후버교수. 동양을, 아니 세계를 제패하려는 일본의 침략에 항거하다가 살아남기 위해 압록강을 건너 독일까지 와서 또 다른 아픔을 겪고 있는 이미륵.

이 두 사람은 한 시대를 사는 동서양의 지성인들로서 운명적인 동질감을 느낄 수밖에 없었고 가까워질 수밖에 없었으리라.

소중한 인터뷰로 드라마의 중요한 요소가 될 수 있는 좋은 소재를 얻었다.

이제 캐스팅의 문제를 해결해야 했다. 한국어와 독일어를 다 잘 하는 이미륵의 역할을 할 수 있는 배우가 문제였고, 그리고 한국어를 곧잘 했다는 미륵을 사랑하던 제자, 미륵에 대한 존경심으로 가득한 '에바' 역할을 할 배우도 문제였다.

송 회장께서 본 대학에 한국어학과가 있고 후배라는 교수도 잘 안다는 얘기를 하더니 바로 통화를 하고 내일 자기 차로 출발하자고 했다. 그리고 독일에 유학을 와서 현재 뮌헨에 거주하는 이경규씨를 소개해 주었다. 이 분의 사연도 감동적이었다.

이 분은 오랫동안 독일에서 공부했지만 학위를 아직 못 받고 형편도 어려워져서 귀국을 해야 했다. 그래서 가기 전에 존경하는 이미륵 묘소를 한번 둘러 보고 귀국하려고 그래펠핑으로 찾아 갔다는 것이다. 문제는 공동묘역까지는 갔는데 정작 묘소를 찾을 수가 없었단다. 배는 고파오고 난감해 있는데 어떤 독일인 노부부가 다가오더니 혹시 이미륵 묘소를 찾느냐고 물어왔다. 그렇다고 했더니, 직접 이미륵 묘소로 데려가 줘서 참배를 했는데 같이 점심식사를 하지 않겠느냐고 했단다.

배는 고팠지만 체면 때문에 애써 거절하고 고맙다고 고개 숙여 인사를 했더니, 다가와서 손을 잡으며 하는 말이 '당신을 보니 이미륵을 보는 것 같다'며 '그냥 보낼 수 없다'해서 결국 같이 식사를 했단다.

'어쩌면 독일어를 미륵처럼 그렇게 잘 하느냐'며 맛있는 음식을 권하며 이미륵에 대한 많은 얘기를 하더라는 것이다. 그리고는 헤어지는데 손을 꼭 잡더니 50유로를 손에 쥐여 주면서 '이미륵을 생각해서 주는 것이니 제발 받아 달라'고 했단다.

결국 이경규씨는 그 돈으로 귀국하지 않고 한 달을 더 머물면서 공부를 했고 어찌어찌하여 계속 머물 수 있는 환경이 되어 공부를 이어나가 결국 학위를 받을 수 있었다는 것이다. 한국에서 온 가난한 유학생을 이미륵의 영혼이 도왔을까? 그런 거 같다.

뮌스터 수도원

이튿날 우리 세 사람은 본 대학을 향해 출발하였다. 이미륵이 독일 와서 처음에 머물렀던 뮌스터 슈바르차하 수도원을 들렀다 가느라 해가 저물어 코블렌츠의 산속 호텔에서 묵어야 했다. 밤늦도록 얘기 꽃을 피우고 이튿날 본 대학에 도착했다.

후배교수라는 분과 인사를 하는데 한국어로 "허배입니다."해서 깜짝 놀랐다. 이름을 한국어로 고쳤다며 한국어를 유창하게 했다.

내가 온 연유를 얘기했더니 자기네 학과에 한국어를 할 수 있는 여학생이 몇 명 있으니 일요일이지만 집에 있을 수도 있다며 바로 전화를 했는데 세 명 다 오늘은 일정이 있어서 힘들다고 한다. 그러면 더 좋은 제자가 한국에 있다며 두 명의 이름과 전화번호를 적어 주면서 서울 가서 만나보라고 한다. 참 고마운 독일인이었다.

오는 길에 하이델베르그에서 1박을 하면서 하이델베르그 성(城)과 하이델베르그 의과대학, 철학자의 숲을 보고 뮌헨으로 돌아왔다.

그리고 나머지 헌팅을 하고 귀국하는 날, 한 가지 해결하지 못한 이미륵의 배역 문제로 고민하는데 송 회장께서 좋은 사람이 생각났다고 한다. 한국 사람 중에 뮌헨에서 오페라 가수를 하는 사람인데 한번 만나보자고 하는 것이다. 그런데 이 사람은 뮌헨에만 있지

않고 세계를 쏘다닌다며 어딘가에 전화를 하더니 마침 뮌헨에 있다고 공항 가는 길에 만나자고 약속을 잡는다.

그 사람이 시간이 된다며 잠깐 만날 수 있다는 것이다. 비행기 시간을 앞두고 매우 짧은 만남이었는데 느낌이 좋았다. 바로 우벽송씨었다.

긴 얘기는 하지 못하고 서울에 가서 이메일로 구체적인 얘기를 나누자고 약속하고 귀국했다. 짧은 며칠 동안 중요하고 소중한 사람들을 이렇게 만나게 되고 상상외의 성과를 거둘 수 있었음을 감사 드렸다.

2. 제작 준비

귀국하고부터는 LA폭동 자료정리와 뮌헨 자료정리를 함께 하느라 바빠졌다.

12월 초에 연세대학교 한국어학당에 가서 허배교수의 제자 레나트 클라젠을 만났다. 그는 교수님께 연락받았다며 반갑게 맞아 주었고 연기는 힘들지만 다른 일은 도와줄 수 있다고 한다. 그래서 우선 시놉시스의 독일어 번역을 부탁했다.

아직 방송 확정이 안 되어 제작비를 쓸 수 없고 개인적으로 사례를 해야 해서 제대로 못 드리고 확정되면 제대로 드려도 되냐고 이해를 구했더니 상관없다며 번역해 주었다.

2008년 1월 초, 드라마국의 기획회의에 〈압록강은 흐른다〉를 창사특집극으로 기획안 제출을 했다. 불가 판정이 났다.

불가 이유는 '요즘 얘기가 아닌 밋밋한 시대물을 누가 보겠느냐'는 것과 '해외 촬영도 해야 되는데 할당된 제작비로는 제작 불가'라는 것이었다. 제작비를 직접 충당할 수 있느냐고도 했다. 방송사는 공익성이 필요하지만, 한편으로는 상업집단이다. 특히 민방은 제작비 대비 수익성이 보이지 않으면 아무리 공익성이 강한 기획이라도 제작은 이루어지기 힘들다.

사실 어느 정도 짐작은 하고 있었지만, 막상 그렇게 결정이 나니 참 허망했다.

나의 오래된 가능성을 향한 꿈이 불가능으로 낙찰되고 만 것이다.

'이쯤에서 포기를 해야 하느냐'를 두고 고민이 계속되었다. '그래, 포기하자.'하고 마음을 먹었다가도 며칠이 지나면 '정말 포기해야 되는가?', '방법은 없는가? 혹시 제작비를 충당할 방법이 없을까?' 하는 수많은 생각이 들었다.

그러다가 문득 '그래, 독일방송국과 공동제작을 할 수는 없을까?'라는 생각이 들었다. 하지만 곧 '독일방송국이 왜 우리와 공동제작을 하겠는가?' 혼자서 실소하다가 '밑져 봐야 본전인데 독일어 시놉시스도 있으니 한번 제안해 보면 어떨까?'라고 최종 생각을 정

리했다.

'되고 안 되고는 내가 정할 수 없으니 일단 시도해 보자. 그래, 혼자 끙끙 앓지만 말고 부딪쳐 보자. 그런데 어떻게 하지?'

그때, 뮌헨에서 마지막 만나고 온 우벽송씨가 생각났다. 독일방송국에 아는 사람이 혹시 있느냐고 이메일을 보냈고 바로 회신이 왔는데 뮌헨에 있는 BR(Bayerischer Rundfunk) 방송국 프로듀서와 자기가 아는 제작사 대표를 통하면 연결될 수 있다고 했다.

독일어 시놉시스를 바로 보내면서 프로듀서에게 보여주고 공동제작을 한번 얘기해 보라고 했다. 그리고 공동제작 계획서를 만들기 시작했다.

1월 12일, BR방송 아커스 프로듀서의 이메일 주소를 받아서 직접 제안서를 이메일로 발송했다. 내용은 독일어 시놉시스, 공동제작 제안서, 독일촬영 개요, 연출자 필모그라피였다.

그리고 회사에서는 LA폭동 자료정리를 하고 〈아메리칸 드림〉이란 제목으로 시놉시스 작업을 해서 1월 중순에 기획회의를 했다.

〈아메리칸 드림〉 기획은 너무 대작이고 지금 시점에서 이 사건이 시의적절한가? 그리고 오픈세트도 건립해야 되는데 이 엄청난 제작비를 감당할 수 있을까? 등등의 이유로 부정적인 결과가 도출되었다.

당연한 귀결이라고 생각했다. 올해에 방송할 수 있는 특집극이 좋을 것 같았다. 그러면서도 독일 BR의 회신을 계속 기다렸는데 BR에서는 아무런 연락이 없었다.

그런데 뜻밖에도 이메일을 보낸 지 한 달이 되는 2월 12일, BR의 스테파니 헤크너 프로듀서의 이메일이 왔다. 한국어학당에 있는 허배교수의 제자 레나트 클라젠에게 BR에서 온 이메일을 보내고 번역을 부탁하자 곧바로 번역본이 왔다.

내용을 요약하면, 이야기가 너무 감동적이라는 것, 전체 제작비가 얼마냐는 것, 촬영 스

독일 BR방송국 헤크너 프로듀서의 작품 내용이 감동적이라는 첫 회신

케줄과 대본과 한국 주요 캐스트의 데모 테입을 보내라는 것, 독일 배우도 나오면 좋으냐는 것, 제작사는 따로 있어야 한다는 것 등이 핵심사항이었다.

이튿날 BR에서 온 이메일의 번역본을 인쇄해서 제작본부장을 찾아갔다. 제가 독일 뮌헨에 있는 BR방송국에 시놉시스와 공동제작 제안서를 보내서 회신이 왔다고 말했다.

우리 SBS 기획회의에서는 불가 판정을 받았는데 독일 BR에서는 감동적이라며 이런 요청을 해왔는데 어떡하면 좋으냐고 물었다. 그런데 상상외로 본부장님은 '일단 요청하는 것을 보내는 보자'는 고마운 의견을 제시했다.

이렇게 하여 거의 막무가네로 시작한 불가능한 일이 회사 차원에서 움직이게 하는 첫발을 떼게 되었다. 그래서 전혀 불가능하던 일이 약간의 가능성이 비치면서 '가능한 불가능'으로의 노정이 시작되었다.

그러나 아무것도 확정이 안 된 상태여서 제작비도 아직 책정되지 않았고, 대본도 캐스팅도 물론 안 된 상태였다. 조연출은 물론 없고 회사 내에서 잡다한 일들을 도와줄 사람도 없었다.

당장 내가 해야 할 일이 엄청 많아졌고 우선 가능한 것부터 시작해야 했다.

먼저 이혜선 작가와 협의했다. 구성은 되어 있어서 1부와 2부 중간까지는 국내 씬이고, 2부 중간부터 3부까지는 독일 씬이니 3부를 먼저 집필하기로 했다.

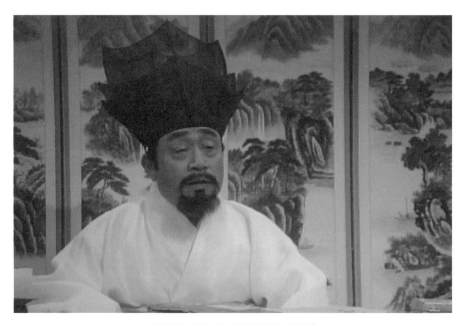

〈압록강은 흐른다〉 미륵의 아버지 역(신구)

〈압록강은 흐른다〉미륵의 어머니 역(나문희)

〈압록강은 흐른다〉미륵의 아내 역(김여진)

그리고 캐스팅은 독일에서 만난 우벽송을 이미륵 역으로, 작년에 휴스턴 페스티벌에서 금상을 수상한 창사특집 〈그대는 이 세상〉에 출연한 신구, 나문희를 이미륵의 부모로, 〈토지〉에 출연한 김여진을 이미륵의 부인으로 캐스팅했다.

그리고 행정반 담당자에게 제작비 샘플을 얻어서 혼자서 암중모색 밤을 새워 제작비를 산출했다. 총제작비는 약 12억(4억×3부작) 정도로 산출되었다.

한 달 동안 강행해서 2월 22일에 독일에서 요구한 총제작비, 독일제작비, 촬영계획표를 만들었다.

한국 주요 캐스트의 데모 테입 중에 우벽송씨는 데모 테입이 있어서 직접 보내기로 하

〈압록강은 흐른다〉 이미륵 역(우벽송)

고 한국 배우들은 없어서 〈그대는 이 세상〉과 〈토지 1부〉 테입과 출연시간을 체크하여 우편으로 보냈다. 제작비와 계획표는 이메일로 보내고, 대본은 그즈음 3부가 탈고되어 번역 중이니 3월 초에 보내겠다고 전했다.

다음 날 보낸 것을 잘 받았다고 회신이 왔다. 3월 1일에 독일 촬영 씬인 2부 대본의 후반과 3부를 보냈다. 나머지 1부 대본은 3월 10일까지 보내겠다고 했다. 그렇게 대본 약속을 지켰고 계속 수정작업을 하기로 했다.

4월에는 BR에서 10만 유로의 제작지원금을 제공할 수 있다는 연락이 왔고 우리는 최하 20만 유로는 되어야 한다는 의견을 제시했다. 그리고 우벽송씨의 소개로 나우만 독일 제작사를 소개받고 제작 관련 사항들을 주고받기 시작했다.

이제는 국내 제작사와 협찬사를 구하는 게 급선무였다. 이 작품을 제작하려면 12억은 있어야 하고 방송국 예산이 4억 5천만원(1억 5천×3부작)이고 독일 BR의 제작지원금 10만 유로(약 1억 2~3천)를 합하면 제작사와 협찬사에서 각 3억은 댈 수 있어야 한다.

평소에는 먼저 접근해 오던 외부 제작사 대표들이 나를 보면 피하는 눈치였다. 그도 그럴 것이 특집극 3부작인데 해외 촬영까지 있으니 해 봤자 돈은 무지 들어가는데 뼈 빠지게 고생만 하고 남는 게 없다는 것이 자명한 작품이라는 소문이 돌았던 것이다.

그래도 어렵사리 자리를 만들어 몇 명의 대표들과 특집 한번 해 보자고 제안했지만, 이번은 안 되고 다음에 하자고 한다. 하기는 싫고, 안 한다고 하기는 그렇고 하여 핑계를 대는 그들을 이해하지 못할 것도 아니었다.

그리고 더 난감했던 것은 꼭 필요한 협찬사, 내가 협찬사를 구한다? 하늘의 별을 따는 게 더 쉬울 것 같았다. 말주변도 없고 아는 사람도 없는 내가 협찬사를 구하는 것은 그야말로 어불성설이다. 그러나 내가 고집한 이 작품을 하려면 못 하는 일도 해야 하니 이게 비극인가? 희극인가?

대학 때 친구의 친구가 어느 은행의 장이라는 얘기를 친구에게 듣고 찾아갔다. 이판사판이다. 찾아가 보니 부산저축은행이었다. 회장님을 직접 만나지는 못하고 비서실장을 만나 단도직입적으로 얘기했다. 필요한 협찬 금액은 3억 정도이고 그게 안 되면 되는 만큼만이라도 좋다고 말했다.

사실 16부작 이상인 미니시리즈도 3억의 협찬금이 쉽지 않을 때인데 3부작 특집드라마가 3억이라면 당시의 상황으로 과도한 금액이다.

그러나 나는 그 돈이 필요했다. 그래서 작품의 가치 얘기와 현재까지의 상황을 다 얘기를 하고 어떻게 좀 안 되겠냐고 설득 아닌 설득을 해야 했다. 그런 내 절실함이 통했는지 비서실장의 말이 사실 자기 회사의 회장은 '가치는 있지만 다른 사람들이 안 하는 것에는 관심이 있다'면서 가치가 있는 일 같으니까 자기가 한번 얘기해 보겠다며 희망적인 대답을 하는 것이 아닌가!

기획안을 주고 오면서 이런 사업가도 있다니, 되고 안 되고를 떠나서 그렇게 고마울 수가 없었고 안되어도 고맙다는 생각을 했다.

다음은 제작사이다. 제작사에서 3억은 댈 수 있어야 한다. 그동안 만나본 제작사들의 성향으로 보아 이 조건으로 할 제작사가 없을 거란 생각이지만 한 사람만 더 만나보고 안 되면 포기하기로 했다. 만나기로 한 곳은 SBS 제작센터가 있는 일산의 한 식당이었다.

제작사 사장과 점심 약속을 했고 점심을 먹으면서 지금까지 '불가능이 가능으로 바뀌어 온 것들'과 '협찬의 가능성'까지 모든 얘기를 다 했다. 얘기하느라 음식이 입에 들어가지도 않았다.

나의 긴 이야기가 끝나자 제작사 대표가 숟가락을 딱 소리가 나게 내려놓고는 말했다.

"내가 하겠습니다."

"예?"

"내가 제작한다고요."

잘못 들은 게 아닌가 해서 반문하던 나는 그의 확답에 멍하니 말을 잃었다.

그 자리에서 제작사 대표가 방송국으로 가자고 했고, 가서 드라마 국장을 만나더니 "이 작품 내가 할께요."하니 드라마 국장은 "미쳤소?"라고 했다.

그리고 며칠 후에 협찬제안을 했던 부산저축은행장의 연락이 왔다.

"협찬할게요."

나는 믿기지 않아서 "예?" 했고 그는 "회장님이 하신답니다."라고 말했다.

"그래요? 그럼, 얼마나?"

"3억 필요하다매요?"

"아 예, 그럼……. 고맙습니다."

또 한 번 이뤄진 중요한 2가지의 가능한 불가능이다.

그렇게 해서 제작비에 대한 윤곽이 잡히자 일이 진행되기 시작했다.

독일문화원에 요청해서 문화원 싸이트에 '한독 공동제작 〈압록강은 흐른다〉 오디션' 공고를 내고 한국에 있는 독일인 중 연기를 할 수 있는 사람들을 찾기 시작했다.

그리고 5월 18일, BR의 지원금은 다른 나라에도 같은 액수로 진행되고 있다는 이유로 10만 유로로 정해졌다. 제작지원의 조건은 독일 배우 캐스팅, 나머지 한국배우 캐스팅, 대본의 의견제시와 수용문제가 잘 해결되어야 한다는 것이다. 이 또한 고마운 일이 아닐 수 없다.

3. 오디션, 독일 사전답사, 캐스팅

5월 25일, 오디션에 참가한 사람이 유학생, 교수 등 15명 정도였고, 이참씨도 참가했다.

독일 문화원 강당에서 유르겐 카일 독일문화원장과 작가와 연출이 심사를 해서 5명을 최종 선발했다. 독일 BR에 사진과 이력서를 보냈더니 곧바로 회신이 왔는데 아마추어는 안 되고 프로 배우여야 된다는 것이다.

하늘이 노래졌다. 내가 서울에서 독일의 배우를 어떻게 캐스팅할 수 있을까? 막막했지만 일단 인터넷으로 독일의 엔터테인먼트사로 들어가 보니 배우들 얼굴이 쫙 떴다.

사진과 필모그래피를 보면서 마음에 드는 15명을 선정해서 한국 SBS와 독일 BR의 공동제작 시놉시스를 첨부하여 이 작품에 오디션 할 수 있냐고 이메일을 보냈다. 속으로는 몇 명이나 오겠는가 하고 있는데 상상외로 15명이 다 오디션을 하겠다는 이메일이 들어왔다.

그런데 문제는 내가 독일에 갈 수도 없고 독일 배우가 한국에 와서 오디션을 하려면 항공, 숙박비까지 전부 제공해야 한다. 우벽송씨가 아이디어를 준다. 스카이프를 활용하라고 했다. 영상통화로 오디션을? 그래, 1프로의 가능성만 있어도 무조건 하는 수밖에 없다.

6월 1일, 청년 이미륵으로 캐스팅된 최성호(독일에서 태어나서 고등학교까지 졸업하

고 한국 대학에서 연극을 전공한 SBS 탤런트)가 통역을 맡고, 독일의 각 배우들에게 각자의 시간을 정해서 일대일의 영상 오디션을 진행했다. 그들은 각자의 시간에 한 사람도 빠짐없이 다 나와 있어서 오디션을 만족스럽게 할 수 있었고 촬영까지 했다.

〈압록강은 흐른다〉 스카이프 오디션을 진행하는 필자

6월 7일 추가 스카이프 오디션을 해서 6명을 선정하여 필모그래피와 함께 BR에 보냈는데 회신이 오지 않는다. 우리 쪽에서는 하라는 대로 다 했으니 뭐라고 더 말은 못하지만 뭔가 만족은 못 하는 것 같았다.

6월부터 제작사 스타맥스가 본격적으로 제작에 참여했고 SBS의 조연출이 박선호씨로 정해졌다.

1차 캐스팅된 6명 중 에바역의 우태 캄포스키는 한국어를 곧잘 해야 하므로 스카이프로 한국어 연습을 시작했다. 그녀는 의욕적으로 열심히는 했으나 한국어를 처음 해보는 독일 배우와 해야 하는 한국어 대사 연습은 참 힘들었고 국제 망신 당하는 게 아닌가 걱정도 되었지만 계속 밀고 나갔다.

국내 촬영을 위한 헌팅을 시작하고, 7월에 독일에서 있을 BR의 헤크너 프로듀서와 작품토론 및 최종 현장 오디션, 그리고 독일의 촬영장 사전답사를 위한 준비를 했다.

7월 13일부터 21일까지 9일간 독일 사전답사 출장을 갔다.

작가, 연출, 조연출, 촬영감독, 조명감독, 미술감독, 제작사 프로듀서가 갔다. 첫날은 BR에 가서 작가, 연출, 헤크너 세 사람이 모여 작품 토론을 했다. 우벽송의 통역으로 3시간 예정이었는데 시간을 훌쩍 넘겨 6시간이나 했다.

헤크너는 이미 원작을 관통하고 있었는데 원작에 있는 대사의 페이지까지 알고 있었다. 문제가 된 부분도 있었는데 종아리 때리는 장면이었다. 헤크너는 아동학대이니 빼자고 했지만, 한국 속담을 예로 들며 학대가 아닌 사랑이라며 문화의 차이라고 설득했다. 다른 부분은 대부분 옳은 지적을 했고 다 수정하기로 했다.

〈압록강은 흐른다〉 독일방송국(BR)과의 작품 토론

둘째 날은 현장 오디션이었다. 헤크너는 꼿꼿한 눈매로 배우들을 관찰하는데 마치 내가 오디션을 당하는 듯했다. 하지만 갈수록 표정이 풀어지고 밝아지면서 만족해했고, 당시 BR 드라마에 출연 중인 유명 여배우 다니엘 멜즈와 남자 배우 로랜드 파우스도 참여할 수 있게 소개를 해 줬다.

그렇게 해서 이번 출장의 가장 중요한 문제였던 대본과 캐스팅 문제가 해결되었다. 그날 밤 자고 나니 어찌나 긴장을 했던지 두 눈이 벌겋게 충혈되어 있었다.

다음 날부터 뮌헨 나우만 제작사 대표와 담당자와 함께 뮌헨 시내, 뮌헨대, 뷜프레 서점, 이자르 강, 그리고 뮌스터 슈바르차하, 그래팰핑, 하이델베르그를 찾아다니며 헌팅을 했다.

독일 제작사의 완벽한 계획과 진행이 참 좋았고 촬영장의 느낌들도 좋았다. 헌팅을 마

독일 하이델베르그성을 헌팅하는 필자(독일제작담당, 우벽송)

치고 마지막 8일째는 한국의 스탭과 독일 제작사가 모여 회의를 하고 나는 전 배우들을 모아서 다시 한번 연습을 한 후 캐스팅을 확정하고 귀국했다.

나의 눈은 돌아올 때까지 충혈되어 있었지만 기분은 날아갈 것처럼 좋았다. 계획대로 진행된 일정들이 꿈같이 흘러갔고 이제 촬영이 남았다.

서울에 돌아와서 나머지 한국 출연자 캐스팅과 한국 촬영 준비를 했다. 그런데 한 가지 큰 문제가 생겼다. 독일배우들의 출연료 책정문제인데 엔터테인먼트 회사로 알아보니 우리의 예산 한도에서 지급 가능한 금액보다 거의 3, 4배가 많은 액수였다. 갈수록 태산이라더니 정말 난감하고 아찔한 상황이었다.

방법은 배우들 개인에게 사정을 털어놓고 얘기하는 수밖에 없었다. 그래서 '당신이 마음에 들고 참 좋은데 우리의 정해진 예산으로는 당신을 출연시킬 수가 없다. 우리가 지불할 수 있는 금액은 이것인데 안 하셔도 할 수 없고 해 주신다면 감사하겠다'고 최대한 예의를 갖춰 이메일을 보냈다.

사실 출연료도 정하지 않고 연습은 연습대로 시키고 이제 와서 출연료가 많아서 못하겠다는 말이니 얼굴이 참 뜨거운 일이다. 그런데 뜻밖에도 모두가 제안한 대로 하겠다는 회신이 왔다. 이런 감사한 일이……! 또 하나의 가능한 불가능이 만들어지는 순간이었다.

4. 국내, 독일 촬영

7월 28, 29일과 8월 2, 3일 국내 씬 스튜디오 촬영을 하고 8월 11~13일 국내 여름 씬 야외촬영을 하면서 일주일에 한 번씩 스카이프를 통해 독일 배우들의 연습을 계속했다.

9월 5~8일, 18~20일, 25~27일 국내 가을 씬 야외촬영을 하면서 독일 야외촬영 계획을 철저히 준비했다. 독일에서의 촬영 기간은 10일인데 출발과 도착일을 빼면 8일이었다.

보충촬영의 일정도 없는 빠듯한 일정이었지만 정해진 예산으로 하려면 방법이 없었

다. 스케줄 표를 BR에 보냈는데 바로 회신이 왔다. 그들의 계산으로는 촬영 분량이 8일은 불가능하고 최하 1달은 필요하다고 했다.

나는 지난번 사전답사 때 촬영장을 확인하고 왔기 때문에 치밀하게 계획표를 만들었고 우리는 촬영할 수 있으니 우리의 스케줄대로 진행만 해주면 할 수 있다고 말했다. BR에서는 상황은 알지만 뮌헨의 10월은 사흘에 한 번은 비가 온다는 것이다. 나는 '날씨는 하늘에 맡겨야 된다'고 하고, 뮌헨공항에 도착했는데 비가 오고 있었다.

우선 우리 팀원들이 어떡하냐고 난리가 났다. 이상할 정도로 나는 담담했다. 하늘의 일을 사람이 안달한다고 사람 뜻대로 되지 않으니까, 오늘은 푹 자고 내일 아침에 보자고 하고 잠 속으로 빠져들었다.

아침에 일어나니까 날씨는 맑았고 몸은 상쾌했다. 스케줄대로 촬영을 시작했다. 촬영장에 도착하면 식당차가 따라 다니며 식음료를 펼쳐 놓았다. 아침에 바빠서 식사를 제대로 못한 스탭들이 너무 좋아했다. 하루, 이틀, 사흘, 촬영을 했는데 독일 스탭들이 말하길 이상하다는 거다. 그래서 뭐가 이상하냐고 하니, 비가 안 오는 게 이상하다는 거다. 그것은 고마운 일이지 이상한 일이 아니다라고 대답해 줬다.

쾨닉스 플라츠에서 분서사건의 촬영 전에 크레인을 사용하고 바로 옆 장소로 옮겨야 하는데 해체하고 이동조립 하려면 두 시간이 필요하다고 한다. 금쪽같은 시간을 그렇게 버릴 수가 없어서 우리식의 위기극복(?)을 시도했다. 한국 스탭들이 전부 붙어서 크레인을 통째로 들어서 옮긴 것이다. 5분 만에 옮기니 독일 스탭들이 멍하니 보다가 위기극복을 인정하고 함께 열심히 촬영을 했다.

다음 장면은, 베를린 분서(焚書) 사건이다. 나치 총통 히틀러가 벌인 현대판 분서갱유 (焚書坑儒 Burning of books) 사건으로 1933년 5월 10일 나치에 반대하는 책들을 베를린 홈볼트 대학 광장에서 불태운 것을 비롯해서 독일의 몇 도시에서 분서(焚書)사건이 있었다.

이 분서 사건을 그대로 재현하는 장면을 찍기 위해서 배우들과 많은 엑스트라들이 대기했다.

그런데 책을 잔뜩 쌓아놓고 불을 지르려고 하는데 불 끄는 소방 전문가가 아직 안 와서 불을 못 붙인다고 한다. 안전 문제에 철저한 독일인들의 사고방식이다. 하지만 시간은 흐르고 해는 져가고, 이걸 오늘 찍지 못하면 재촬영은 엄두를 낼 수도 없고 가슴이 메어왔다.

10여 분 후에는 해가 지게 생겼다. 순간 나도 모르게 고함을 질렀다.

"뭐하는 거야!!"

내 목소리가 그 큰 광장의 정적을 깨뜨렸다.

그 자리에 BR의 프로듀서 헤크너가 와 있었는데 나의 절절한 고함소리에 놀랐는지 관계자들끼리 잠시 협의를 하는 것 같더니 불을 붙였다. 그렇게 해서 가까스로 낮 촬영을 할 수 있었다. 다행히도 간신히 낮 씬을 끝내자 바로 해가 졌고 계속해서 밤 씬까지 무사히 촬영을 마칠 수 있었다.

〈압록강은 흐른다〉의 속편인 미발표된 작품의 제목이 〈압록강에서 이자르강까지〉이다. 이자르강은 한국적인 분위기도 나고 참 포근했다.

백장미 사건의 무대였던 뮌헨대학의 본관은 쇼피 숄 남매와 후버교수와 이미륵의 깊은 사연을 간직한 채 중후한 듯 다소곳하게 역사를 지키고 있다.

뮌헨 쾨닉스플라츠에서 분서 씬 촬영하는 장면

청년 이미륵(최성호)과 로자(올가 브리그만)

　민스터 슈바르차하 수도원, 이미륵이 독일에 와서 처음 머무르며 G. 켈러의 소설 〈녹색의 하인리히〉로 독일어를 공부할 수 있게 했던 이 수도원에는 당시 한국에서 돌아온 신부님이 가져온 물품들을 전시한 작지만 소중한 한국박물관이 있었다.

　고색창연한 하이델베르크에는 칸트가 자주 걸었다는 철학자의 길이 있다. 이미륵 박사도 몇 번쯤 와서 거닐었을 것 같았다.

　계속해서 스케줄에 따라 넷째 날, 다섯째 날, 여섯째 날, 일곱째 날, 촬영 마지막 날인 여덟째 날까지 비는 오지 않았다.

　촬영동안 가끔 동행한 무척이나 바쁜 BR의 프로듀서 헤크너는 20년 만의 가장 아름답고 좋은 뮌헨의 단풍과 가을 날씨라고 했다. 비조차 오지 않으니 아마 하늘이 돕는 것 같다고 말한다.

　모든 독일 촬영을 잘 끝내고, 10월 14일, 뮌헨을 출발하는 날 비가 오셨다. 참 감사한 일이다. 또 한 번의 가능한 불가능이다.

　한국에 오자마자 독일 배우들의 한국촬영 준비를 하고 10월 22일부터 25일까지 독일 씬이지만 한국에서 촬영 가능한 씬들의 야외촬영이 시작되었다.

　합천 영상테마파크와 남해 독일인 마을 주변, 곡성 기차 마을, 구례 인근의 강가 등에서 7명의 독일 배우들 야외촬영을 진행했다.

　26일에는 독일 배우들의 노고를 위로하기 위해 남산 국립극장에서 하는 세계국립극

이미륵(우벽송 분)과 자일러부인(다니엘 멜즈)

이자르강가의 에바(우테 캄포스키)

SBS 스튜디오 세트 철야 촬영(초코렛 게임)

장 페스티벌의 〈페르귄트〉 공연을 보여주고 밤에는 삼겹살과 소주를 곁들인 휴식의 시간을 가졌다. 독일 배우들이 무척 좋아했다.

이 자리에서 27일부터 29일까지의 스튜디오 촬영에 관한 어려운 상황을 또 말해야 했다. 독일인들의 제작환경으로는 이해할 수 없는 철야 녹화를 해야 하는 상황이었다.

30일 뮌헨행 항공편은 예약되어 있고 남은 분량으로 보아 밤을 새워가며 찍어야 하니 한국식으로 촬영을 좀 해줄 수 없겠느냐고 조심스레 물었다. 그렇게 하지 않고는 찍을 수 없으니 그들의 양해를 구해야 하는 부분이었다. 그랬는데 모두가 좋다고 한국에 왔으니까 하겠다고 한다. 그리고 소주잔이 오고 가며 국적을 초월한 한 팀이 되었다. 참으로 고마운 일이다.

그렇게 마지막 사흘을 탄현 SBS 스튜디오에서 한 식구가 되어 하루는 새벽 1시까지,

하루는 새벽 3시까지, 마지막 하루는 조금 일찍 끝났다. 그리고 쫑파티를 했는데 그들은 떠나기 아쉽다고 했다.

나는 어렵고 힘든 일정으로 한국에 와서 작품을 위해서 힘써 주신 것을 진심으로 감사 드렸다. 그리고 한 가지 궁금한 것을 물어보았다.

출연료도 제대로 못 받으면서 왜 출연을 결심했냐고. 그들은 돈은 독일에서 작품하면서 벌면 되지만 마음에 드는 이런 작품은 쉽게 할 수 없다고 했다. 찡해서 더 할 말이 없었다. 고마웠다. 이것도 가능한 불가능이다.

그들이 떠나고 31일에 마지막 국내 씬 가을 촬영을 마치고 바로 편집과 후반작업을 시작했다.

11월 11일 헤크너의 메일이 왔다. 다니엘 멜즈가 한국촬영이 참 좋았다며 BR방송 온라인에 한국촬영 후기를 쓴다고 했다. 드디어 모든 작업이 끝났다.

11월 14일 SBS 창사기념 특집으로 60분 3부작이 연속 방송되었다. 많은 시청자의 호평과 신문의 평들도 좋았다. 그리고 바로 독일 방송용 편집을 시작했다.

헤크너와 서로 의견교환을 하느라 시간이 많이 걸렸지만 이제는 독일방송용이므로 최대한 헤크너의 의견을 따라서 편집하느라 여념이 없는데 엉뚱한 사건이 터졌다.

모 스포츠지의 1면 톱 지면에 '또 베낀 드라마?'라는 헤드라인 아래 'SBS 창사특집극 〈압록강은 흐른다〉 표절 논란!'이라는 기사가 났다. 모 대학의 연구원이 자기가 2004년에 쓴 시나리오를 표절했다는 것이다. 구체적 표절 내용으로 '캐릭터 설정, 3부작 포맷, 회상기법의 전개방식'이 있었는데 캐릭터 설정은 원작에 있는 것이고, 3부작의 포맷은 SBS 창사특집의 고유한 포맷이고 회상기법은 작가가 누구나 사용하는 일반적인 기법이다. 그리고 지적한 에피소드는 이미륵을 아는 사람은 다 알고 있는 것들로 이미륵의 소설과 수필, 서간문, 신문, 잡지에 소개된 에피소드를 열거하고 있었다.

이혜선 작가는 표절로 지적한 것에 대한 우리의 모든 자료들을 관계 기관에 제시했고 표절이 아님이 판명되었다. 그래서 신문사에 보도 정정을 요구했으나 묵묵부답이었다. 어느 귀퉁이에 짧게 정정을 해본들 1면 톱기사로 낸 '본지 단독입수'의 잘못된 보도의 영향을 지울 수 없는 것이 참 씁쓸한 현실이었다.

5. 후반작업, 한국방송, 영화상영, 독일방송

12월 5일에 독일방송용 ME분리 HD 스크린 테입 3부작과 한국방송용 3부작을 보냈다. 그리고 독일 방송용은 헤크너 마음대로 수정 편집해도 좋다고 했다. 12월 8일 헤크너

의 메일은 자기들은 TV영화로 방송할 생각이라고 했다. 12월 12일에 130분으로 줄인 대본을 추가로 보냈고 12월 18일에 130분 TV 영화용 믹싱을 마무리하여 DVD로 만들어 보냈다. 23일 헤크너는 130분 영화용이 참 좋다며 자기네 방송은 130분에서 더 줄여서 하고 싶다며 편집 방안까지 제시했다. 24일에 최종적으로 팔방식의 3부작 HD테입, 130분용 HD테입, 120분 HD테입과 130분과 120분의 DVD를 보냈다. 그리고 헤크너의 편집 의견에 대해 '합리성과 감성적 여백'의 동서양의 차이에 대해 언급하고 필요하면 능력이 닿는 한 돕겠다고 했다.

2009년, 새해 1월 2일에 다니엘 멜즈에게서 매우 기억될만한 프로젝트였고 다시 함께 해보고 싶다고 메일이 왔고, 나도 열심히 잘 해줘서 고맙고 기회가 되면 작업을 같이 해보고 싶다고 했다.

1월 7일에 모든 것을 잘 받았다는 헤크너의 메일이 왔고 120분 물까지 편집해준 것을 고맙다고 했다. 사실 나는 이 프로젝트를 시작할 때부터 60분 3부작을 120분 물로 재편집해서 한 편의 영화로 만들어 원 소스 멀티유즈로 활용할 생각으로 촬영했었다.

이렇게 해서 공식적인 BR과의 공동제작의 일은 마무리되었고 헤크너는 자기들은 한 작품이 방송되기까지는 충분한 기간을 가지므로 좀 더 생각하면서 마무리를 하겠다고 했다.

그리고 2월이 되어 구정을 맞아 SBS에서 〈압록강은 흐른다〉 3부작이 재방송되었다. 이제 방송은 마무리하고 120분 물의 영화 상영을 위한 방안을 찾았다. 루믹스 미디어 대표를 소개받고 협의하여 6월에 1주일간 영화를 상영하기로 하고, BR의 헤크너와 협의하고, SBS와 제작사 스타맥스와의 극장 상연 동의서와 배우들의 동의서를 받았다. 수익금이 생기면 이미륵 기념사업회에 25%를 기부하기로 했다. 그리고 극장용으로 다시 믹싱을 해서 6월 4일에서 10일까지 강변 CGV의 예술영화관에서 오전 11시 30분 타임에 상영했다. 처음에는 관객이 별로 없었는데 끝날 때쯤에 관객이 많아져서 1주일을 연장 상영했다.

〈압록강은 흐른다〉 영화 포스터

성금 모금 장면 (송준근 이미륵 기념회장, 최성호, 김보연, 노민우, 황보라, 신영진)

이때 뮌헨의 이미륵 기념사업회 송준근 회장이 갑자기 찾아왔다. 그리고는 하는 말이 '큰일이 났다. 이미륵박사 묘소가 없어지게 생겼다!'고 울먹였다.

1950년부터 50년간의 묘지 사용료는 당시 이미륵박사가 머물러 함께 살았던 뮌헨대학의 자일러교수가 냈고, 2001년부터는 기념사업회에서 고국과 독일의 독지가들의 지원을 받아서 간신히 묘지 사용료를 냈단다. 그런데 이제는 관심 있는 사람들도 줄어들었고 젊은이들은 관심도 없고, 지원받기가 힘들어져서 영구사용에 관해 그래펠핑시와 협의를 해 봤는데 25,000유로(약 3천 5백만원)를 일시불로 내면 영구사용이 가능하다는 것이다. 이 금액을 이달 안에 지불하지 않으면 묘소가 없어진다는 것이다.

그럼 잘 됐다고 영화를 상연하는 극장 출구에서 모금 운동을 하자고 했다. 그렇게 해서 연장 상연이 시작된 6월 10일에 머리가 허연 송회장이 모금함을 들고 서 있고, 특별히 시

영구보존 조인식(왼쪽부터 부산저축은행회장, 그래펠핑부시장, 송준근기념회장)

간을 낸 출연 배우들(김보연, 신영진, 최성호, 황보라, 소년 미륵 노민우, 아역 미륵 정윤석)과 함께 영화가 끝날 때 출구에 서서 모금 운동을 시작했다. 눈물을 훔치며 나오는 대부분의 관객들이 모금에 참여했다. 곧 신문에 이 모금 운동의 기사가 났고 영화 상영 마지막 날 17일까지 필요한 액수의 3분의 1 정도가 모아졌다.

그런데 이날, 드라마 협찬을 해준 부산저축은행장의 전화가 왔다. 신문기사를 본 회장님이 '이건 우리가 할 일'이라며 필요한 금액 전부를 내겠다는 것이다. 이렇게 하여 사라져서 없어질 뻔한 이미륵 박사의 묘소가 영구보존이 가능하게 되었다. 참 고마운 일들이다. 역시 가능한 불가능이다.

그리고 이 모금 운동은 도와준 또 다른 단체가 있다. 바로 〈압록강은 흐른다〉의 음악을 후원해 준 아트윈 문화재단이다. 원래 아트윈 문화재단에서 저작권을 가지고 있는 음원 중에 팝페라 가수 임형주의 노래 11곡을 작품에 무료로 사용할 수 있게 해 줬었다. 그것만도 고마운데 이미륵박사 묘소 영구보존 모금 운동 소식을 듣고 7월 4일에 영화 〈압록강은 흐른다〉를 문화재단의 아트윈 홀에서 상영을 하여 모금 운동을 도와주었다. 그리고 아리랑 TV에서 〈압록강은 흐른다〉 3부작을 2부작으로 재편집하여 영문자막으로 방송하였다.

한 해가 가고 2010년 3월 16일에 독일 BR은 89분으로 편집된 〈압록강은 흐른다〉를 드디어 방송했다. 한국의 드라마가 유럽의 방송사에서 아마 처음으로 방송된 게 아닌가 싶다. 헤크너는 독일 시청자들의 반응이 참 좋았다고 했다.

생각해보면 시놉시스를 BR에 보내고부터 천신만고를 거쳐 2년 3개월 만에 독일에서 방송된 것이다. 불가능한 모든 어려움이 가능으로 바뀌어져서 얻은 결실이다.

6. 이미륵 박사 60주기 추모식

그리고 3월 20일, 이미륵박사께서 영구히 편안하게 영면하실 수 있게 된 그래펠핑의 묘소에서 이미륵 박사 60주기 추모식이 거행되었다. 독일의 교포신문 '우리'의 박미경 기자의 글이다.

이번 60주년 추모식은 송회장의 주관아래 뮌헨에 공식 법인체가 설립되면서 임원들이 정성껏 준비한 묘지 추모제 외에도 그레펠핑 시민관에서 한국을 소개하는 문화 행사가 함께 거행되었다.

그레펠핑 시장과의 협의로 이미륵 박사님의 묘지가 영구보존되는 계약이 지난 12월에 성립되면서 그레펠핑 공동체에서 한국을 보는 시각도

많이 달라졌다. 독일에서 흔하지 않은 한국인의 조상 숭배의 특별한 정신을 통해 그레펠핑 시장의 한국인을 대하는 모습이 바뀌었고 그의 관심을 깨워 행사를 준비하는데 보여준 관심과 협조가 대단했다.

또한 이번 추모식에는 한국에서 유족대표 이영래 회장뿐 아니라 이박사의 평전을 집필한 박균, 노환홍교수, 이 박사의 소설 <압록강은 흐른다>를 공동 제작해 영화로 만들어 성공한 SBS 이종한 감독과 바이에른 방송국 BR의 헤크너(Dr. Heckner)씨, 에바역을 맡았던 영화배우 우테 캄포스키(Ute Kamposkwy)씨도 베를린에서 방문했다. 또한 베를린 대사관 강병구 문화원장, 프랑크프루트 총영사관 김성춘 부총영사, 그레펠핑 부시장 Hr. Koestler, 한인회 신순희 회장 등 많은 뮌헨 교민뿐 아니라 비스바덴, 아욱스부르크 등 다른 도시에서도 손님들이 방문했다.

마침 지난 3월 16일 23:25분에 BR에서 방영된 <Der Yalu fliesst>를 통해 독일인들의 한국에 대한, 이박사에 대한 관심과 호기심을 일깨운 것도 이번 추모식에 유난히 많은 독일인들이 방문하는데 한 몫을 차지했다.

묘지에서의 추모식은 전통적인 제례의식에 따라 초헌은 유족대표 이영래 회장이 드리고 강운식씨가 축문을 낭독, 주 프랑크프루트 김성춘 부총영사가 추도사를 전했다.

이어 중헌은 이종한 감독과 배우 우테 캄포스키가 공동으로 잔을 받아

영구보존을 알리는 알림글

올렸고 바이에른 방송국의 헤크너 박사도 평생에 처음 드리는 서투른 절을 드렸다. 이어 이박사의 기념비까지 집안 정원에 세워 놓은 메르큐어 신문사 대표 Dr. Ippen씨도 두 손으로 잔을 올리고 절을 드렸는데, 이런 모습을 바라보는 이박사님의 마음은 얼마나 뿌듯할 것인가 생각하니 자랑스런 마음이 생겨났다.

BR의 프로듀서 헤크너와 배우 우테 캄포스키는 처음 보는 동양의 추모의식이 무척 생경하고 함께 있는 것 자체가 힘들었을 텐데도 묘소의 추모행사와 시민회관의 문화행사에까지 함께 하면서 많은 배려를 해주는 것이 참으로 고마웠다.

처음 묘소를 방문하여 참배하고, 방명록에 쓴 소원이 이뤄지고, 드라마와 영화와 독일 방송까지 이뤄지고, 이미륵박사 60주기 추모식까지 참석했다.

이 묘소의 진설판 옆에 붙어있는 영구 보존에 관한 글이 있다.

'이 묘소는 그래펠핑시와 이미륵기념사업회의 긴밀한 협조와 한국 SBS와 독일 바이에른방송이 공동기획하고 스타맥스가 제작한 영화 <압록강은 흐른다>가 한국에서 상영되는 동안 모아진 국민들의 정성 어린 성금과 부산저축은행의 뜻 있는 기금으로 인해 영구보존하게 되었습니다.'

이미륵 묘소 전경

이 글을 보면서 참 다행스러웠고 모든 것이 꿈만 같았다. 그리고 얼마 후 BR방송에서 좀 더 긴 102분 버전으로 재방송까지 했다고 한다. 고마울 뿐이다.

사람이 사는 것 자체가 '가능한 불가능'이다. 처음부터 누구에게나 가능한 것은 큰 의미가 없다. 불가능하다고 생각하는 것들을 포기하지 않고 새로운 상상력과 변증법적인 시도를 하며 방법을 끊임없이 찾아내서 불가능을 가능하도록 변화시켜 나가는 게 사람의 삶이 아닌가 싶다. 그러니 사람들의 모습을 이야기로 만들어 사람들에게 보여주는 드라마도, 영화도, 연극도 가능한 불가능일 수밖에 없다.

이 작품을 위해 최선을 다해 주신 한국과 독일의 작가, 스탭, 배우 모든 분들과 SBS 관계자들과 BR방송국의 스테파니 헤크너 프로듀서와 관계자들, 한국제작사 스타맥스, 협찬사 부산저축은행, 이미륵 기념사업회, 나우만 독일제작사, 독일문화원, 아트원 문화재단, 루믹스 미디어, 재독교포님들, 한국과 독일의 시청자와 관객님들께 감사하고, 한참 모자라는 아둔한 이 인간에게 어려운 상황 속에서도 끝까지 이 작품을 제작할 수 있게 해주시고 '가능한 불가능'을 깊이 체험하게 해주신 하나님께 감사드린다.

추모식에 참여한 필자(이영례 이미륵 가족대표, 우테 캄포스키, 필자, BR방송 헤크너 프로듀서)

미주 모음
인용 서적
인용 영화
인용 TV드라마
참고 서적
참고 원서

〈주〉 1. 드라마란 무엇인가?

(주1) 〈텔레비전드라마 예술론〉 오명환 p23~24 p122~123
　　　방송과 나, 최창봉, p262~263
(주2) 〈An Introduction to Drama〉 G. B. Tennyson p1
(주3) 〈서양 연극사〉 이근삼 p11
(주4) 〈아리스토텔레스의 시학〉 번역·해설 박정자 p73
(주5) 〈드라마의 기법〉 구스타프 프라이탁, 임수택 p26
(주6) 〈희곡작법〉 레이조스 에그리. 김선 p92
(주7) 〈국가론〉 플라톤. 이환 편역 p262, 265
(주8) 〈아리스토텔레스의 시학〉 번역·해설 박정자 p158
(주9) 〈드라마란 무엇인가〉 가와베 가즈또, 허환 p741~76
(주10) 〈연극원론〉 G. B. Tennyson, 이태주 p27~28
(주11) 〈아리스토텔레스의 시학〉 번역·해설 박정자 p144
(주12) 〈연극원론〉 G. B. Tennyson, 이태주 p19
(주13) 〈황금광 시대〉 (각본·감독·주연:찰리 채플린 1925) 00:13:01~00:15:50
(주14) 〈모던 타임스〉 (각본·감독·주연:찰리 채플린 1936) 00:04:57~00:05:15

〈주〉 2. 주제와 작가

(주15) 〈희곡작법〉 레이조스 에그리. 김선 p26
(주16) 〈시나리오란 무엇인가〉 시드필드, 유지나 2017 p52
(주17) 〈이야기의 해부〉 존 트루비, 조고은 p49~50
(주18) 〈희곡작법〉 레이조스 에그리. 김선 p26
(주19) 〈희곡작법〉 레이조스 에그리. 김선 p35
(주20) 〈희곡작법〉 레이조스 에그리. 김선 p65
(주21) 〈희곡작법〉 레이조스 에그리. 김선 p180-182
(주22) 〈시나리오 구조의 비밀〉 린다 카우길. 이문원 p95~97
(주23) KBS 드라마 〈이차돈〉 (김운경 극본. 이종한 연출) KBS 우수작품상
(주24) 〈사람의 아들 예수〉 칼릴 지브란. 박영만 프리윌 2011
(주25) 〈민중 엣센스 국어사전〉 감수 이희승
(주26) 〈시나리오 어떻게 쓸 것인가〉 로버트 맥기. 고영범. 이승민 p273~274
(주27) 〈아리스토텔레스의 시학〉 박정자 p144.
(주28) 〈드라마 구성론〉 윌리암 밀러. 전규찬. 나남출판사 1995 p24~31

〈주〉 3. 구성

(주29) 〈소설의 이해〉 E. M. 포스터. 이성호, 문예출판사 1996 p96
(주30) 〈시나리오 구조의 비밀〉 린다 카우길. 이문원 p110
(주31) 〈TV드라마 작법〉 최상식 p107
(주32) 〈연극론〉 이상오 p42~44
(주33) 〈시나리오 어떻게 쓸 것인가〉 로버트 맥기. 고영범. 이승민 P79~9
(주34) 〈아리스토텔레스의 시학〉 번역·해설 박정자 P79
(주35) 〈아리스토텔레스의 시학〉 번역·해설 박정자 P80
(주36) 영화 〈아임 히어〉 (각본·감독:스파이크 존즈, 2010)
(주37) KBS 드라마 전설의 고향 〈화신〉 (김상열 극본. 이종한 연출. 1986 방송)
(주38) 〈드라마의 기법〉 구스타프 프라이탁. 임수택. 김광요 p156~157
(주39) 〈드라마의 기법〉 구스타프 프라이탁. 임수택. 김광요 p174~175
(주40) 영화 〈이티〉 (각본:멜리사 머디슨. 감독:스티븐 스필버그 1982)
(주41) 〈영화와 신화〉 스튜어트 보아틸라. 김경식 을유문화사 2006, p471~477
(주42) 영화 〈위트니스〉 (각본:얼W·윌리스. 윌리언 켈리. 감독:피터 위어 1985)
　　　　〈시나리오 거듭나기〉 린다 시거, 윤태현, p42~59
(주43) 〈시나리오란 무엇인가〉 사이드 필드. 유지나, p127~131
　　　　영화 〈차이나타운〉 (극본:로버트 타운 감독:로만 폴란스키 1974)
(주44) 〈시나리오 거듭나기〉 린다 시거. 윤태현, P69~74
　　　　영화 〈위트니스〉 (각본:얼W·윌리스. 윌리언 켈리. 감독:피터 위어 1985)
(주45) 영화 〈압록강은 흐른다〉 (이미륵 원작. 이혜선 극본. 이종한 연출 2008)
　　　　60분 3부작 드라마로 SBS에서 방송한 후 재편집하여 영화로 상영했고 독일 BR방송국에서 TV영화로 방송
(주46) SBS 드라마 〈청춘의 덫〉 (김수현 극본. 정세호 연출 1999) 한국방송대상 작품상 00:05:26~00:08:50
(주47) 〈드라마란 무엇인가〉 가와베 가즈또. 허환 p64

〈주〉 4. 성격

(주48) 〈아리스토텔레스의 시학〉 번역·해설 박정자 p75
(주49) 〈시나리오 구조의 비밀〉 린다 카우길. 이문원 p110 William Archer, Playmaking, a Manual of Crafsmanship,

(주50) 〈희곡작법〉 레이조스 에그리. 김선 p152~154
(주51) 〈시나리오 구성과 기법〉 웰스 루트. 윤계정. 김태원 p30
(주52) 〈희곡작법〉 레이조스 에그리. 김선 p84~92
(주53) 〈희곡작법〉 레이조스 에그리. 김선 p68
(주54) 영화 〈리처드 3세〉 (셰익스피어 원작. 로렌스 올리비에 극본·연출)
(주55) 〈시나리오란 무엇인가〉 사이드필드. 유지나 p43
(주56) 〈희곡작법〉 레이조스 에그리. 김선 p106~107
(주57) 〈희곡작법〉 레이조스 에그리. 김선 p110~111
(주58) 〈희곡작법〉 레이조스 에그리. 김선 p107~110
(주59) 〈희곡작법〉 레이조스 에그리. 김선 p118~123
(주60) 〈시나리오의 구성과 기법〉 웰스 루트. 윤계정. 김태원 p36
(주61) 〈희곡작법〉 레이조스 에그리. 김선 p135
(주62) 영화 〈귀주 이야기〉 (각본·류항. 감독:장이모 1992)
(주63) 〈희곡작법〉 레이조스 에그리. 김선 p169~172
(주64) 영화 〈아마데우스〉 (각본:피터 쉐퍼 감독:밀로스 포만 1984)
(주65) 〈희곡작법〉 레이조스 에그리. 김선 p177~179
(주66) 〈희곡작법〉 레이조스 에그리. 김선 p183~186
(주67) 〈드라마 구성론〉 윌리암 밀러. 전규찬, p189~192
(주68) 〈시나리오의 구성과 기법〉 웰스 루트. 윤계정. 김태원 p38~42
(주69) 〈시나리오의 구성과 기법〉 웰스 루트. 윤계정. 김태원 p48
(주70) 〈시나리오 가이드〉 데이비드 하워드. 에드워드 마블리. 심산 p107~109
(주71) 〈시나리오 어떻게 쓸 것인가〉 로버트 맥기. 고영범. 이승민 p157~164
(주72) 〈드라마 구성론〉 윌리암 밀러. 전규찬 p153
(주73) 〈드라마 구성론〉 윌리암 밀러. 전규찬 p154
(주74) KBS 드라마 〈왕룽일가〉 (박영한 원작. 김원석 극본. 이종한 연출 1989. 2. 8~4. 7 방송)한국방송 프로듀서상 연출상
(주75) 〈드라마 구성론〉 윌리암 밀러. 전규찬 p155
(주76) 드라마 〈아버지 당신의 자리〉 (정서원 극본. 이종한 연출. 2008 방송)
(주77) 〈드라마 구성론〉 윌리암 밀러. 전규찬 p157
(주78) 드라마 〈아까판유〉 (김한석 극본. 이종한 연출. 1999 방송) SBS 우수작품상
(주79) 〈드라마 구성론〉 윌리암 밀러. 전규찬 p157
(주80) KBS 드라마 〈왕룽일가〉 (박영한 원작. 김원석 극본. 이종한 연출. 1989) 13회 S#15 22:10~24:35
(주81) 〈드라마 구성론〉 윌리암 밀러. 전규찬 p158
(주82) 〈드라마 구성론〉 윌리암 밀러. 전규찬 p159~160
(주83) 〈드라마 구성론〉 윌리암 밀러. 전규찬 p165
(주84) SBS 드라마 〈화려한 시절〉 (노희경 극본. 이종한 연출. 2002. 11. 30~2003. 4. 21 방송) SBS 우수작품상
(주85) KBS 드라마 〈왕룽일가〉 (박영한 원작. 김원석 극본. 이종한 연출. 1989) 13회 S#6 05:28~08:44
(주86) SBS 드라마 〈구하리의 전쟁〉 (권인찬 극본. 이종한 연출. 1999. 6. 25 방송) 찰스톤 페스티벌 금상
(주87) 〈시나리오 기본정석〉 아라이 하지메. 황왕수 p225
(주88) 〈시나리오 기본정석〉 아라이 하지메. 황왕수 p228
(주89) 〈시나리오 기본정석〉 아라이 하지메. 황왕수 p229~230
(주90) 〈드라마 구성론〉 윌리암 밀러. 전규찬 p161
(주91) 〈시나리오 기본정석〉 아라이 하지메. 황왕수 p232
(주92) 〈시나리오 어떻게 쓸 것인가〉 로버트 맥기. 고영범. 이승민 p156,170

〈주〉 5. 갈등
(주93) 〈희곡작법〉 레이조스 에그리. 김선 p193~194
(주94) 〈시나리오 가이드〉 데이비드 하워드. 에드워드 마블리. 김선 p80~81
(주95) 〈드라마 구성론〉 윌리암 밀러. 전규찬 p60
(주96) SBS 특집드라마 〈그대는 이 세상〉 (극본:이금림 연출:이종한 2002. 11. 14 방송) 2003년 휴스턴 국제페스티벌 금상.
 2003년 반프 텔레비전 페스티벌. 비경쟁부문.
(주97) 〈드라마 구성론〉 윌리암 밀러. 전규찬 p62~63
(주98) 영화 〈동경 이야기〉 (각본:노다 코고 감독:오즈 야스지로 1953)
(주99) KBS 드라마 〈왕룽일가〉 (박영한 원작 김원석 극본 이종한 연출 1989) 한국방송 프로듀서상 연출상
 11회 S#3 03:36~05:40
(주100) 〈희곡작법〉 레이조스 에그리. 김선 p207
(주101) 〈희곡작법〉 레이조스 에그리. 김선 p209
(주102) 〈희곡작법〉 레이조스 에그리. 김선 p210
(주103) 〈희곡작법〉 레이조스 에그리. 김선 p223
(주104) 〈희곡작법〉 레이조스 에그리. 김선 p248
(주105) 〈희곡작법〉 레이조스 에그리. 김선 p265, 267
(주106) 〈희곡작법〉 레이조스 에그리. 김선 p23

(주107) 〈희곡작법〉 레이조스 에그리. 김선 p255, 257

(주108) 〈인형의 집 희곡 (헨릭 입센. 곽복록. 신원문화사. 1994) p114~115.
　　　　〈희곡작법〉 레이조스 에그리. 김선 p261~263,

(주109) 〈희곡작법〉 레이조스 에그리. 김선 P271~273

(주110) 〈희곡작법〉 레이조스 에그리. 김선 p285

(주111) 〈희곡작법〉 레이조스 에그리. 김선 p294

(주112) 〈희곡작법〉 레이조스 에그리. 김선 p302

(주113) 〈시나리오 속의 시나리오〉 벤 브레디. 랜스리. 이문원 p19

(주114) 〈시나리오 속의 시나리오〉 벤 브레디. 랜스리. 이문원 p21

(주115) 〈시나리오 속의 시나리오〉 벤 브레디. 랜스리. 이문원 p90

(주116) 〈시나리오 속의 시나리오〉 벤 브레디. 랜스리. 이문원 p91

(주117) 〈스토리텔링의 비밀〉 마이클 티어노. 김윤철 p18

(주118) 〈시나리오 속의 시나리오〉 벤 브레디. 랜스리. 이문원 p28

(주119) 영화 〈대부〉 (각본:마리오 푸조 감독:프란시스 포드 코폴라 1972) 00:00:30~00:06:43

(주120) 〈시나리오 속의 시나리오〉 벤 브레디. 랜스리. 이문원 p93

(주121) 〈시나리오 속의 시나리오〉 벤 브레디. 랜스리. 이문원 p103~104

(주122) 영화 〈크레이머 대 크레이머〉 (원작:에이버리 코먼 각본·감독:로버트 벤튼 1979) 00:01:37~00:07:41

(주123) 〈시나리오 속의 시나리오〉 벤 브레디. 랜스리. 이문원 p107~108

(주124) 〈시나리오 속의 시나리오〉 벤 브레디. 랜스리. 이문원 p108

(주125) 〈시나리오 속의 시나리오〉 벤 브레디. 랜스리. 이문원 p111

(주126) 영화 〈졸업〉 (각본:칼 더 윌링햄 감독:마이크 니콜스 1967) 00:27:21~00:36:20

(주127) 〈시나리오 거듭나기〉 린다 시거. 윤태현 p226~227

(주128) 영화 〈투시〉 (각본:레리 겔바트. 감독:시드니 폴락 1982) 00:40:35~00:42:25

(주129) KBS 드라마 〈왕룽일가〉 (박영한 원작 김원석 극본 이종한 연출 1989) 11회 S#11 31:37~35:16

(주130) 〈시나리오 거듭나기〉 린다 시거. 윤태현 p229

(주131) 영화 〈아프리카의 여왕〉 (각본:제임스 에이지 감독:존 휴스톤 1981) 00:22:10~00:25:00

(주132) 〈시나리오 거듭나기〉 린다 시거. 윤태현 p231

(주133) 영화 〈조스〉 (각본:피터 벤츨리. 감독:스티븐 스필버그 1978) 00:12:00~00:13:33

(주134) SBS 6.25 특집드라마 〈구하리의 전쟁〉 (극본:권인찬 연출:이종한 1996. 6. 25 방송) 1996년 찰스톤 국제페스티벌 금상.

(주135) 〈시나리오 거듭나기〉 린다 시거. 윤태현 p234

(주136) 영화 〈포세이돈 어드벤처〉 (원작:폴 갈리코 각본:스터링 실리펀트 감독:로널드 림 1975)

(주137) 〈시나리오 거듭나기〉 린다 시거. 윤태현 p235

(주138) 〈위대한 영화〉 로저 에버트. 윤철희 p358

〈주〉 6. 대사. 지문

(주139) 〈아리스토텔레스의 시학〉 박정자 p77

(주140) 〈연극의 정론〉 이근삼 p69

(주141) 〈드라마란 무엇인가〉 가와베 가즈토. 허환 124~126

(주142) 〈연극론〉 이상오. p44~45

(주143) 〈드라마란 무엇인가〉 P46

(주144) 〈연극의 정론〉 이근삼 p72, 75

(주145) 〈드라마란 무엇인가〉 가와베 가즈토. 허환 p72

(주146) 〈드라마란 무엇인가〉 가와베 가즈토. 허환 p80

(주147) 〈드라마란 무엇인가〉 가와베 가즈토. 허환 p69~70

(주148) 〈시나리오 구조의 비밀〉 린다 카우길. 이문원 p311

(주149) 〈드라마 구성론〉 윌리암 밀러. 전규찬 p282

(주150) 〈희곡작법〉 레이조스 에그리. 김선 p349~351

(주151) 〈시나리오 구조의 비밀〉 린다 카우길. 이문원 p312

(주152) 영화 〈투시〉 (극작:레리 겔바트, 머레이 시스갈. 감독:시드니 폴락. 1982) (1)00:18:50~00:20:26

(주153) 〈텔레비전 연출론〉 알란 아르머. 김광호. 김영룡 p159~163

(주154) KBS 전설의 고향 〈어디서 무엇이 되어 만나랴〉 (최인훈 극본 이종한 연출 1986방송)썬26, 00:31:10~00:34:10

(주155) SBS 드라마 〈화려한 시절〉 (노희경 극본 이종한 연출 2002. 11 방송) SBS 우수작품상. 1회 26씬 00:29:44~00:30:30

(주156) SBS 드라마 〈빗물처럼〉 (노희경 극본 이종한 연출 2001. 11. 14 방송) 00:26:53~00:28:20

(주157) 〈드라마 구성론〉 윌리암 밀러. 전규찬 p289

(주158) 〈시나리오 어떻게 쓸 것인가〉 로버트 맥기. 고영범. 이승민 p550

(주159) 드라마 〈이차돈〉 (김운경 극본 이종한 연출 1987. 5. 5 방송) KBS 우수작품상〉

(주160) 〈시나리오 속의 시나리오〉 벤브레디. 랜스 리 p216~217.
　　　　영화 〈욕망이라는 이름의 전차〉 (극작:오스카 사울 감독:엘리아 카잔 1951) (2)00:32:50~00:42:10

(주161) 〈시나리오 속의 시나리오〉 벤브레디. 랜스 리 p218~221.
　　　　영화 〈크레이머 대 크레이머〉 (극작·감독:로버트 벤튼 1979) (2)00:00:18~ 00:03:27

(주162) SBS 드라마 〈빗물처럼〉 (노희경 극본 이종한 연출 2001. 11. 14 방송) 01:52:35~01:55:48

(주163) SBS 드라마 〈빗물처럼〉 (노희경 극본 이종한 연출 2001. 11. 14 방송) 01:56:25~01:56:45
(주164) 〈시나리오 기본정석〉 아라이 하지매. 황왕수 p191~204
(주165) 〈드라마 구성론〉 윌리암 밀러. 전규찬 p297
(주166) 영화 〈내일을 향해 쏴라〉 (극작:윌리암 골드맨 감독:조지 로이힐 1969) (2)00:32:00~00:32:36
(주167) 〈드라마 구성론〉 윌리암 밀러. 전규찬 P297~298
 영화 〈네트워크〉 (극작:페디 차옙스키 감독:시드니 루멧 1976) 00:37:48~00:39:28
(주168) 〈드라마 구성론〉 윌리암 밀러. 전규찬 P299.
(주169) 〈드라마 구성론〉 윌리암 밀러. 전규찬 P300
(주170) SBS 드라마 〈청춘의 덫〉 (김수현 극본. 정세호 연출 1990. 1. 27~4. 15) 한국방송대상 작품상 9회
(주171) 〈드라마 구성론〉 윌리암 밀러. 전규찬 P301
(주172) SBS 드라마 〈빗물처럼〉 (노희경 극본. 이종한 연출. 2001. 11. 14 방송) 00:12:20~00:21:32
(주173) KBS 드라마 〈왕룽일가〉 (박영한 원작. 김원석 극본. 이종한 연출. 1989) 한국방송 프로듀서상 연출상
 1회 S#13 16:55~17:50
(주174) 〈드라마 구성론〉 윌리암 밀러. 전규찬 P301
(주175) 〈드라마 구성론〉 윌리암 밀러. 전규찬 P303.
 영화 〈내일을 향해 쏴라〉 (극작:윌리암 골드맨 감독:조지 로이힐 1969) 00:05:39~00:06:53
(주176) KBS 전설의 고향 〈어디서 무엇이 되어 만나랴〉 (최인훈 극본 이종한 연출 1986) 씬4 00:08:05~00:09:18
(주177) 〈시나리오 기본정석〉 아라이 하지매. 황왕수 p315
(주178) 〈시나리오 기본정석〉 아라이 하지매. 황왕수 p317
(주179) 〈시나리오 기본정석〉 아라이 하지매. 황왕수 p319
(주180) 〈시나리오 기본정석〉 아라이 하지매. 황왕수 p321
(주181) 〈시나리오 기본정석〉 아라이 하지매. 황왕수 p325
(주182) 〈시나리오 기본정석〉 아라이 하지매. 황왕수 p326
(주183) 〈TV드라마 작법〉 최상식 P270~287
(주184) 〈드라마란 무엇인가〉 가와베 가즈또. 허환 p129~130
(주185) 〈시나리오 기본정석〉 아라이 하지매. 황왕수 p205~216

〈주〉 7. 내러티브

(주186) 〈스토리텔링 진화론〉 이인화. 해냄. 2014. P15~25
(주187) 〈시나리오 어떻게 쓸 것인가〉 로버트 맥기. 고영범. 이승민 P36
(주188) 〈시나리오 어떻게 쓸 것인가〉 로버트 맥기. 고영범. 이승민 P37~38
(주189) 〈드라마 구성론〉 윌리암 밀러. 전규찬 P52
(주190) 〈드라마 구성론〉 윌리암 밀러. 전규찬 P53
(주191) 영화 〈압록강은 흐른다〉 (이미륵 원작 이혜선 극본 이종한 연출 2008) 01:31:17~01:33:45
 60분 3부작 드라마로 SBS에서 방송한 후 재편집하여 영화로 상영했고 독일 BR방송에서 TV영화로 방송함
(주192) 〈드라마 구성론〉 윌리암 밀러. 전규찬 P54
(주193) 영화 〈압록강은 흐른다〉 (이미륵 원작 이혜선 극본 이종한 연출 2008) 01:33:46~01:3418
(주194) 〈드라마 구성론〉 윌리암 밀러. 전규찬 P55~57
(주195) 〈드라마 구성론〉 윌리암 밀러. 전규찬 P106
(주196) 〈드라마 구성론〉 윌리암 밀러. 전규찬 P109
(주197) 영화 〈뻐꾸기 둥지 위로 날아간 새〉 (극본:로렌스 하우벤 감독:밀로스포먼 1975) 00:08:33~00:13:50
(주198) 영화 〈차이나타운〉 (극본:로버트 타운 감독:로만 폴란스키 1974) 01:47:39~01:52:22
(주199) 〈드라마 구성론〉 윌리암 밀러. 전규찬 p111
 영화 〈내일을 향해 쏴라〉 (극작:윌리암 골드맨 감독:조지 로이힐 1969) (2)00:38:00~00;39;15
(주200) 〈드라마 구성론〉 윌리암 밀러. 전규찬 p107
(주201) 〈드라마 구성론〉 윌리암 밀러. 전규찬 p115
(주202) 영화 〈뻐꾸기 둥지 위로 날아간 새〉 (극본:로렌스 하우벤 감독:밀로스포먼 1975) (1)00:37:10~00:39:05
(주203) 영화 〈뻐꾸기 둥지 위로 날아간 새〉 (극본:로렌스 하우벤 감독:밀로스포먼 1975) (3)00:39:38~ 00:41:50
(주204) 〈시나리오 가이드〉 데이비드 하워드. 에드워드 마블리. 심산 1999. p41~45
(주205) 〈시나리오 속의 시나리오〉 벤브레디. 랜스리. 이문원 p22
(주206) 〈시나리오 속의 시나리오〉 벤브레디. 랜스리. 이문원 P82
(주207) 〈시나리오 속의 시나리오〉 벤브레디. 랜스리. 이문원 P83

〈주〉 8. 시나리오의 구조

(주208) 〈시나리오란 무엇인가〉 사이드 필드. 유지나. 민음사 2017. P35
(주209) 〈시나리오 어떻게 쓸 것인가〉 로버트 맥기. 고영범. 이승민 p369.377
(주210) 〈시나리오 어떻게 쓸 것인가〉 로버트 맥기. 고영범. 이승민 p378
(주211) 〈시나리오 어떻게 쓸 것인가〉 로버트 맥기. 고영범. 이승민 P382~390
 영화 〈카사블랑카〉 (극본:줄리어스 엡스타인 외2 감독:마이클 커티즈 1942) (2)00:05:07~00:06:55
(주212) SBS 특집드라마 〈그대는 이 세상〉 (이금림 극본 이종한 연출 2002. 휴스턴페스티벌 금상) 00:15:20~00:17:10
(주213) 〈시나리오란 무엇인가〉 사이드 필드. 유지나 1996. p146

(주214) 〈시나리오란 무엇인가〉 사이드 필드, 유지나 1996, p146, p147

(주215) 〈시나리오란 무엇인가〉 사이드 필드, 유지나 1996, p150

(주216) 영화 〈차이나타운〉 (각본:로버트 타운 감독:로만 폴란스키 1974) 01:22:01~01:23:52

(주217) 〈드라마 구성론〉 윌리엄 밀러, 전규찬 p216, p217

(주218) SBS 드라마 〈구하리의 전쟁〉 (권인찬 극본 이종한 연출 1999. 6. 25) 찰스톤 페스티벌 금상 00:15:05~00:17:17

(주219) SBS 드라마 〈아버지 당신의 자리〉 (정서원 극본 이종한 연출 2009. 9 방송) 01:44:10~01:44:33, 01:45:46~01:46:24

(주220) 〈드라마 구성론〉 윌리엄 밀러, 전규찬 p218~221

(주221) 영화 〈서부전선 이상 없다〉 (각본:맥스웰 앤더슨 감독:루일스 마일스톤 1930) 02:09:31~02:10:40

(주222) 영화 〈역마차〉 (각본:더들리 니콜스 감독:존 포드 1939) (1)00:15:00~00:15:20, 00:22:48~00:23:12

(주223) 영화 〈2001 오디세이〉 (원작:아서 C클라크, 각본·감독:스탠리 큐브릭 1968) 00:15:50~00:20:16

(주224) 〈드라마 구성론〉 윌리엄 밀러, 전규찬 p222, 225

(주225) KBS TV문학관 〈시인과 촌장〉 (원작:서영은, 극본:조소혜 연출:이종한 1988)

(주226) 〈드라마 구성론〉 윌리엄 밀러, 전규찬 p238

(주226-1) 페이드 아웃(fade out): 영화나 TV에서 장면이 점차 어두워지는 것.
　　　　　페이드 인(fade out): 장면이 점차 밝아지는 것.
　　　　　디졸브(dissolve): 화면이 점점 사라지면서 동시에 다음 장면이 겹쳐서 차차 나타나는 것.
　　　　　오버렙(overlap): 화면이 겹쳐지면서 다음 장면으로 넘어가는 것.

(주227) 드라마 〈청춘의 덫〉 (김수현 극본 정세호 연출 1990. 1. 27~4. 15) 한국방송대상 작품상 9회

(주228) 〈드라마 구성론〉 윌리엄 밀러, 전규찬 p239.
　　　　　영화 〈시민케인〉 (각본·감독:오손 웰즈 1941) 01:00:49~01:01:24

(주229) SBS 특집드라마 〈그대는 이 세상〉 (이금림 극본 이종한 연출 2002) 휴스턴페스티벌 금상. 01:46:57

(주230) 〈드라마 구성론〉 윌리엄 밀러, 전규찬 p240. 영화 〈시민 케인〉 01:00:49~01:01:24
　　　　　영화 〈택시 드라이버〉 (각본:폴슈레이더 감독:마틴스콜세지 1976) 01:32:00~01:32:22

(주231) 〈시나리오 어떻게 쓸 것인가〉 로버트 맥기, 고영범, 이승민 p341

(주232) 〈시나리오 어떻게 쓸 것인가〉 로버트 맥기, 고영범, 이승민 p343

(주233) 〈시나리오 어떻게 쓸 것인가〉 로버트 맥기, 고영범, 이승민 p349

(주234) 〈시나리오 어떻게 쓸 것인가〉 로버트 맥기, 고영범, 이승민 p349

(주235) 〈시나리오 어떻게 쓸 것인가〉 로버트 맥기, 고영범, 이승민 p351

(주236) 〈시나리오 어떻게 쓸 것인가〉 로버트 맥기, 고영범, 이승민 p351

(주237) 〈시나리오 어떻게 쓸 것인가〉 로버트 맥기, 고영범, 이승민 p356

(주238) 〈시나리오 어떻게 쓸 것인가〉 로버트 맥기, 고영범, 이승민 p364, 367

(주239) 〈시나리오 어떻게 쓸 것인가〉 로버트 맥기, 고영범, 이승민 p368

(주240) 〈시나리오 어떻게 쓸 것인가〉 로버트 맥기, 고영범, 이승민 p376~379

(주241) 〈시나리오 어떻게 쓸 것인가〉 로버트 맥기, 고영범, 이승민 p381~392

(주242) 〈시나리오란 무엇인가〉 사이드 필드, 유지나 1996, p109, 111

(주243) 〈시나리오란 무엇인가〉 사이드 필드, 유지나 1996, P116
　　　　　영화 〈네트워크〉 (각본:패디 차옙스키 감독:시드니 루멧 1976) (1)00:52:24~00:57:36

(주244) 〈시나리오란 무엇인가〉 사이드 필드, 유지나 2017, P277~279.
　　　　　영화 〈아메리칸 뷰티〉 (각본:엘런 볼 감독:샘 멘데스 1999) 00:10:20~00:13:49

(주245) 〈시나리오란 무엇인가〉 사이드 필드, 유지나 2017, p262

(주246) 〈시나리오 시퀀스로 풀어라〉 폴 조셉 줄리노, 김현정, 화매, p18

(주247) 〈시나리오 시퀀스로 풀어라〉 p19

(주248) 〈시나리오 시퀀스로 풀어라〉 p29~p314

(주249) 〈시나리오 어떻게 쓸 것인가〉 로버트 맥기, 고영범, 이승민 p325

(주250) 〈시나리오 어떻게 쓸 것인가〉 로버트 맥기, 고영범, 이승민 p327

(주251) 〈시나리오 어떻게 쓸 것인가〉 로버트 맥기, 고영범, 이승민 p330, 331
　　　　　영화 〈현기증〉 (각본:알렉 코펠 감독:알프레드 히치콕 1958) (1)00:41:10~00:42:04

(주252) 〈시나리오란 무엇인가〉 사이드 필드, 유지나 1996, p18

(주253) 〈시나리오란 무엇인가〉 사이드 필드, 유지나 2017, p36

(주254) 〈시나리오란 무엇인가〉 사이드 필드, 유지나 2017, p42

〈주〉 9. 서브텍스트 셔레이드

(주255) 〈서브텍스트, 숨어 있는 의미 어떻게 쓸까?〉 린다 시거, 김청수, 조현경 p9, 11

(주256) 〈시나리오 어떻게 쓸 것인가〉 로버트 맥기, 고영범, 이승민 p369, 371, 372

(주257) 영화 〈차이나타운〉 (각본:로버트 타운 감독:로만 폴란스키 1974) 01:51:06~01:51:20

(주258) 영화 〈스타워즈5-제국의 역습〉 (각색:레이 브래킷, 로렌스 캐스단, 감독:어빈 커쉬너 1980) (3)00:28:21~00:29:45

(주259) 영화 〈카사블랑카〉 (줄리어스 엡스타인 외2, 감독:마이클 커티즈 1942) 00:48:45~00:49:49

(주260) 〈서브텍스트, 숨어 있는 의미 어떻게 쓸까?〉 린다 시거, 김청수, 조현경 p13

(주261) 〈서브텍스트, 숨어 있는 의미 어떻게 쓸까?〉 린다 시거, 김청수, 조현경 p20~21
　　　　　영화 〈브로드케스트 뉴스〉 (각본·감독:제임스 L, 브룩스, 1987) (1)01:01:01~ 01:02:20

(주262) 〈서브텍스트, 숨어 있는 의미 어떻게 쓸까?〉 린다 시거. 김청수. 조현경 p54 p61 p82
　　　　영화 〈작전명 발키리〉 (각본:나단 알렉산더 감독:브라이언 싱어 2008) 01:04:45~01:01:20
(주263) 〈서브텍스트, 숨어 있는 의미 어떻게 쓸까?〉 린다 시거. 김청수. 조현경 p63
　　　　영화 〈이보다 더 좋을 수 없다〉 (각본:마크 앤드러스 감독:제임스L 브룩스 1997) (2)00:31:40~00:32:15
(주264) 〈서브텍스트, 숨어 있는 의미 어떻게 쓸까?〉 린다 시거. 김청수. 조현경 P92 p96
　　　　영화 〈원초적 본능〉 (각본:피에로 레그노리 감독:베프치노 1990) 00:27:28~00:27:55
(주265) 〈서브텍스트, 숨어 있는 의미 어떻게 쓸까?〉 린다 시거. 김청수. 조현경 p109 p111
　　　　영화 〈잉글리쉬 페이션트〉 (각본·감독:안소니 밍겔라 1996) 01:59:34~02:00:20
(주266) 〈서브텍스트, 숨어 있는 의미 어떻게 쓸까?〉 린다 시거. 김청수. 조현경 p112.
　　　　영화 〈의혹의 그림자〉 (각본:샐리 밴슨. 쏜톤 와일더. 감독:알프레드 히치콕 1943) 01:12:04~01:16:48
(주267) 〈서브텍스트, 숨어 있는 의미 어떻게 쓸까?〉 린다 시거. 김청수. 조현경 p116-117
　　　　영화 〈작전명 발키리〉 (각본:나단 알렉산더 감독:브라이언 싱어 2008)
　　　　영화 〈메신저〉 (각본:알레산드로 케이먼 감독:오렌 무버만 2009) 00:54:00~00:54:40. 01:25:07~01:26:03. 01:47:25~자막
(주268) 〈서브텍스트, 숨어 있는 의미 어떻게 쓸까?〉 린다 시거. 김청수. 조현경 p119-124.
　　　　영화 〈메신저〉 01:44:05~01:47:10
(주269) 드라마 〈그대는 이 세상〉 (이금림 극본 이종한 연출 2002 방송. 휴스턴 페스티벌 금상) 01:45:08~01:45:30
(주270) 〈서브텍스트, 숨어 있는 의미 어떻게 쓸까?〉 린다 시거. 김청수. 조현경 p135. p139.
　　　　영화 〈왝 더 독〉 (각본:힐러리 헨킨 감독:배리 레빈슨 1997)
　　　　영화 〈아바타〉 (각본·감독:제임스 카메론 2009) 00:38:10~00:38:28. 00:45:48~00:47:27. 02:50:33~02:51:32
(주271) 〈얼터너티브 시나리오〉 켄 댄시거. 제프러시. 안병규 p328
(주272) 〈시나리오 기본정석〉 아라이 하지매. p172
(주273) 〈영상으로 말하기〉 최상식. 시각과 언어 2001. p44
(주274) 영화 〈국가의 탄생〉 (각본·감독:DW 그리피스 1914) 목화꽃 00:12:05~00:12:18. 권총 00:22:20~ 00:22:23
　　　　영화 〈인톨러런스〉 (각본:토드 브라우닝 감독:DW그리피스 1916)
(주275) 영화 〈황금광 시대〉 (각본·감독·주연:찰리 채플린 1925) 00:13:01~00:15:50
　　　　영화 〈모던 타임즈〉 (각본·감독·주연:찰리 채플린 1936) 00:04:57~00:05:15. 00:15:33~00:16:25.
　　　　영화 〈이민자〉 (각본·감독·주연:찰리 채플린 1917) 00:28:55~00:29:45
(주276) SBS 특집드라마 〈그대는 이 세상〉 (이금림 극본 이종한 연출 2002) 01:34:20~01:35:35
(주277) SBS 특집드라마 〈그대는 이 세상〉 (이금림 극본 이종한 연출 2002) 01:44:38~01:46:57
(주278) 〈영상으로 말하기〉 최상식 p61
(주279) 〈영상으로 말하기〉 최상식 p64
(주280) 〈영상으로 말하기〉 최상식 p76
(주281) 영화 〈서부전선 이상 없다〉 (각본:맥스웰 앤더슨 감독:루이스 마일스톤 1930) 02:09:31~02:10:40
(주282) 〈영상으로 말하기〉 최상식 p85
(주283) 영화 〈원초적 본능〉 (각본:피에로 레그노리 감독:베프치노 1990) 00:27:28~00:27:55
(주284) 〈영상으로 말하기〉 최상식 p91
(주285) 영화 〈2001 스페이스 오디세이〉 (원작:아서 C 클라크 각본·감독:스탠리 큐브릭 1968) (1)00:15:50~00:20:16
(주286) SBS 특집드라마 〈구하리의 전쟁〉 (권인찬 극본 이종한 연출 1999. 6. 25 방송. 찰스톤 페스티벌 금상)
(주287) 〈영상으로 말하기〉 최상식 p99
(주288) 영화 〈제7의 봉인〉 (원작·각본·감독:잉그마르 베르히만 1957) 00:01:08~00:01:24
(주289) 드라마 〈구하리의 전쟁〉 (권인찬 극본 이종한 연출 1999. 6. 25 방송) 00:05:10~00:05:26
(주290) 〈영상으로 말하기〉 최상식 p145
(주291) 〈영상으로 말하기〉 최상식 p136~137.
　　　　영화 〈시민 케인〉 (각본·감독:오손 웰즈 1941) 00:00:40~00:02:40
(주292) 〈시나리오 기본정석〉 아라이 하지매 p175
(주293) 영화 〈압록강은 흐른다〉 (이미륵 원작 이혜선 극본 이종한 연출 2009. 독일 BR방송)
　　　　00:20:49~00:22:00
(주294) 드라마 〈이차돈〉 (김운경 극본 이종한 연출 1987) KBS 우수작품상
(주295) 〈시나리오 기본정석〉 아라이 하지매 p176

〈주〉 10. 선동적 사건

(주296) 〈시나리오 어떻게 쓸 것인가〉 로버트 맥기. 고영범. 이승민. 황금가지 2003. p266
(주297) 〈시나리오 어떻게 쓸 것인가〉 로버트 맥기. 고영범. 이승민. 황금가지 p279
(주298) 〈시나리오 어떻게 쓸 것인가〉 로버트 맥기. 고영범. 이승민. 황금가지 p280
(주299) 〈시나리오 어떻게 쓸 것인가〉 로버트 맥기. 고영범. 이승민. 황금가지 p283
(주300) 〈시나리오 어떻게 쓸 것인가〉 로버트 맥기. 고영범. 이승민. 황금가지 p284
(주301) 〈시나리오 어떻게 쓸 것인가〉 로버트 맥기. 고영범. 이승민. 황금가지 p284~285
(주302) 〈시나리오 어떻게 쓸 것인가〉 로버트 맥기. 고영범. 이승민. 황금가지 p292~293
(주303) 〈시나리오 어떻게 쓸 것인가〉 로버트 맥기. 고영범. 이승민. 황금가지 p299
(주304) 〈시나리오 어떻게 쓸 것인가〉 로버트 맥기. 고영범. 이승민. 황금가지 p300
(주305) 〈시나리오 어떻게 쓸 것인가〉 로버트 맥기. 고영범. 이승민. 황금가지 p305

(주306) 〈시나리오 어떻게 쓸 것인가〉 로버트 맥기. 고영범. 이승민. 황금가지 p305~306
(주307) 〈시나리오 어떻게 쓸 것인가〉 로버트 맥기. 고영범. 이승민. 황금가지 p307
(주308) 〈시나리오란 무엇인가〉 시드 필드. 유지나. 민음사 2017. p194.
　　　　영화〈반지의 제왕〉(각본:프렌 월시 외. 감독:피터 잭슨 2001) 00:23:59~00:32:00
(주309) 영화 〈원초적 본능〉(각본:피에로 레그노리. 감독 베프치노 1990) 00:02:46~00:04:20
(주310) 영화 〈원초적 본능〉(각본:피에로 레그노리. 감독 베프치노 1990) 00:27:28~00:28:06
(주311) 〈시나리오란 무엇인가〉 시드 필드. 유지나. 민음사 2017. p188~189
(주312) 영화 〈아메리칸 뷰티〉(각본:엘런 볼. 감독:샘 멘데스 1999) 01:15~01:36
(주313) 영화 〈아메리칸 뷰티〉(각본:엘런 볼. 감독:샘 멘데스 1999) 15:50~20:06
(주314) 〈시나리오란 무엇인가〉 시드 필드. 유지나. 민음사 2017. p196
(주315) 영화 〈매트릭스〉(각본·감독:릴리 워쇼스키. 라나 워쇼스키. 1999) 00:25:49~00:32:30
(주316) 드라마 〈그대는 이 세상〉(이금림 극본 이종한 연출 2002 방송) 2003년 휴스턴 국제페스티벌 금상.
　　　　2003년 반프 텔레비전 페스티벌. 비경쟁부문 수상. 00:03:00~00:06:43, 00:15:17~00:17:34
(주317) 드라마 〈청춘의 덫〉(김수현 극본. 정세호 연출) 한국방송대상 작품상

〈주〉 11. 위기와 절정과 해결

(주318) 〈시나리오 어떻게 쓸 것인가〉 로버트 맥기. 고영범. 이승민 p434
(주319) 〈시나리오 어떻게 쓸 것인가〉 로버트 맥기. 고영범. 이승민 p435~436
(주320) 〈시나리오 어떻게 쓸 것인가〉 로버트 맥기. 고영범. 이승민 p438
(주321) 〈시나리오 어떻게 쓸 것인가〉 로버트 맥기. 고영범. 이승민 p437
　　　　영화 〈스타워즈4 새로운 희망〉(각본·감독:조지 루카스 1977) (3)00:30:33~00:32:35
(주322) 〈시나리오 어떻게 쓸 것인가〉 로버트 맥기. 고영범. 이승민 P441.
　　　　영화 〈델마와 루이스〉(각본:캘리쿠리 감독:리들리스콧 1991) 02:04:09~02:05:38
(주323) 〈시나리오 어떻게 쓸 것인가〉 로버트 맥기. 고영범. 이승민 p436
(주324) 영화 〈카사블랑카〉(각본:줄리어스 엡스타인 감독:마이클 커티즈 1942) (2)00:46:15~00:47:50
(주325) 〈시나리오 속의 시나리오〉 벤 브레디. 랜스리. 이문원 p151
(주326) 〈시나리오 속의 시나리오〉 벤 브레디. 랜스리. 이문원 p151
(주327) 〈시나리오 속의 시나리오〉 벤 브레디. 랜스리. 이문원 p152
　　　　영화 〈졸업〉(각본:칼더 윌링햄 외. 감독:마이크 니콜스 1967) (2)00:39:42~00:48:22
(주328) 〈시나리오 속의 시나리오〉 벤 브레디. 랜스리. 이문원 p153
(주329) 〈시나리오 속의 시나리오〉 벤 브레디. 랜스리. 이문원 p154.
(주330) 〈시나리오 속의 시나리오〉 벤 브레디. 랜스리. 이문원 p154.
(주331) 〈시나리오 속의 시나리오〉 벤 브레디. 랜스리. 이문원 p155
(주332) 〈시나리오 속의 시나리오〉 벤 브레디. 랜스리. 이문원 p156
(주333) 〈시나리오 속의 시나리오〉 벤 브레디. 랜스리. 이문원 p157
　　　　영화 〈대부〉(각본:마리오 푸조 감독:프란시스 포드 코폴라 1972) (2)00:13:05~00:18:10
(주334) 〈시나리오 속의 시나리오〉 벤 브레디. 랜스리. 이문원 p162
　　　　영화 〈크레이머 대 크레이머〉(원작:에이버리 코먼 각본·감독:로버트 벤튼 1979) (2)00:41:56~00:43:25
(주335) 〈시나리오 속의 시나리오〉 벤 브레디. 랜스리. 이문원 p182
(주336) 〈시나리오 속의 시나리오〉 벤 브레디. 랜스리. 이문원 p183. 184
(주337) 영화 〈워터 프론트〉(각본:버드 슈버그 감독:엘리아 카잔 1954) 01:39:57~01:47:23
(주338) 〈시나리오 속의 시나리오〉 벤 브레디. 랜스리. 이문원 p186
(주339) 〈시나리오 속의 시나리오〉 벤 브레디. 랜스리. 이문원 p188
(주340) 〈시나리오 속의 시나리오〉 벤 브레디. 랜스리. 이문원 p210
(주341) 〈시나리오 구조의 비밀〉 린다 카우길. 이문원 p257~272
(주342) 〈시나리오 구조의 비밀〉 린다 카우길. 이문원 p258
(주343) 〈시나리오 구조의 비밀〉 린다 카우길. 이문원 p259
(주344) 〈시나리오 구조의 비밀〉 린다 카우길. 이문원 p259~260
(주345) 〈시나리오 구조의 비밀〉 린다 카우길. 이문원 p261
(주346) 〈시나리오 구조의 비밀〉 린다 카우길. 이문원 p265
(주347) 영화 〈뻐꾸기 둥지 위로 날아간 새〉(각본:로렌스 하우벤 외. 감독:밀로스 포만 1975) (3)00:38:14~00:41:50
(주348) SBS 드라마 〈청춘의 덫〉(김수현 극본 정세호 연출) 한국방송대상 작품상
(주349) SBS 특집드라마 〈그대는 이 세상〉(이금림 극본 이종한 연출 2002) 01:49:54~01:52:36
　　　　2003년 휴스턴 국제페스티벌 금상. 2003년 반프 텔레비전 페스티벌 비경쟁부문 수상

〈주〉 12. 신화와 영웅과 영화

(주350) 〈신화의 힘〉 조셉 캠벨. 빌 모이어스 대담. 이윤기. 이글리오 2010. p25
(주351) 〈신화의 힘〉 조셉 캠벨. 빌 모이어스 대담. 이윤기. 이글리오 2010. p26
(주352) 〈천의 얼굴을 가진 영웅〉 조셉 캠벨. 이윤기. 민음사 2010. P14
(주353) 〈천의 얼굴을 가진 영웅〉 조셉 캠벨. 이윤기. 민음사 p478
(주354) 〈천의 얼굴을 가진 영웅〉 조셉 캠벨. 이윤기. 민음사 p29

(주355) 〈천의 얼굴을 가진 영웅〉 조셉 캠벨. 이윤기. 민음사 p44~45
(주356) 〈신화. 영웅 그리고 시나리오 쓰기〉 크리스토퍼 보글로. 함춘성. 무수 2005. p13 p15 p21
(주357) 〈천의 얼굴을 가진 영웅〉 조셉 캠벨. 이윤기. 민음사 2010. P69~314
(주358) 〈신화. 영웅 그리고 시나리오 쓰기〉 크리스토퍼 보글로. 함춘성 p48~49
(주359) 〈영화와 신화〉 스튜어트 보이틸라. 김경식. 을유문화사 2006. p28~30
(주360) 〈신화. 영웅 그리고 시나리오 쓰기〉 크리스토퍼 보글로. 함춘성 p53
(주361) 영화 〈스타워즈4:새로운 희망〉 (각본·감독:조지 루카스 1977)
(주362) 영화 〈오즈의 마법사〉 (원작:라이먼 프랭크 바움 각본:노엘 랭글리 감독:빅터 플레밍 1939)
(주363) 〈신화. 영웅 그리고 시나리오 쓰기〉 크리스토퍼 보글로. 함춘성 p141
(주364) 〈신화. 영웅 그리고 시나리오 쓰기〉 크리스토퍼 보글로. 함춘성 p160
(주365) 〈신화. 영웅 그리고 시나리오 쓰기〉 크리스토퍼 보글로. 함춘성 p170
(주366) 〈신화. 영웅 그리고 시나리오 쓰기〉 크리스토퍼 보글로. 함춘성 p182
(주367) 〈신화. 영웅 그리고 시나리오 쓰기〉 크리스토퍼 보글로. 함춘성 p196
(주368) 〈신화. 영웅 그리고 시나리오 쓰기〉 크리스토퍼 보글로. 함춘성 p205
(주369) 〈신화. 영웅 그리고 시나리오 쓰기〉 크리스토퍼 보글로. 함춘성 p216
(주370) 〈신화. 영웅 그리고 시나리오 쓰기〉 크리스토퍼 보글로. 함춘성 p233
(주371) 〈신화. 영웅 그리고 시나리오 쓰기〉 크리스토퍼 보글로. 함춘성 p260
(주372) 〈신화. 영웅 그리고 시나리오 쓰기〉 크리스토퍼 보글로. 함춘성 p276
(주373) 〈신화. 영웅 그리고 시나리오 쓰기〉 크리스토퍼 보글로. 함춘성 p287
(주374) 〈신화. 영웅 그리고 시나리오 쓰기〉 크리스토퍼 보글로. 함춘성 p310
(주375) 〈영화와 신화〉 스튜어트 보이틸라. 김경식. 을유문화사 2006. p19
(주376) KBS 특집드라마 〈이차돈〉 (김운경 극본 이종한 연출) KBS 우수작품상
(주377) 〈이야기의 해부〉 존 트루비. 조고은. 비즈 앤 비즈 2006. p21
(주378) 〈시나리오 마스터〉 데이비드 하워드. 심산스쿨. 한겨레출판 2006. p411~412
(주379) 〈얼터너티브 시나리오〉 켄 댄시거. 제프 러시. 안병규. 커뮤니케이션스북스 2006. p27
(주380) 영화 〈존 말코비치 되기〉 (각본:찰리 카우프만. 감독:스파이크 존즈 1999)
(주381) 영화 〈이터널 선샤인〉 (각본:찰리 카우프만 감독:미셸 공드리. 2004)

〈인용 서적〉 (38)
1. 〈시나리오 어떻게 쓸 것인가〉 로버트 맥기, 고영범, 이승민, 황금가지, 2003
2. 〈드라마 구성론〉 윌리엄 밀러, 전규찬, 나남, 1994
3. 〈희곡작법〉 레이조스 에그리, 청하, 1996
4. 〈시나리오 속의 시나리오〉 벤 브레디, 랜스리, 이문원, 시공사, 2004
5. 〈신화, 영웅 그리고 시나리오 쓰기〉 크리스토퍼 보글로, 함춘성, 무우수, 2005
6. 〈시나리오란 무엇인가〉 시드 필드, 유지나, 민음사, 1996.
7. 〈시나리오란 무엇인가(증보판)〉 시드 필드, 유지나, 민음사, 2017
8. 〈시나리오 기본정석〉 아라이 하지매, 황왕수, 다보문화, 1999
9. 〈시나리오 구조의 비밀〉 린다 카우길, 이문원, 시공사. 2003
10. 〈서브텍스트, 숨어 있는 의미 어떻게 쓸까?〉 린다 시거, 김청수, 조현경, 버즈앤버즈, 2014
11. 〈영상으로 말하기〉 최상식, 시각과 언어, 2001
12. 〈아리스토텔레스의 시학〉 번역. 해설 박정자, 인문서재, 2015
13. 〈시나리오 거듭나기〉 린다 시거, 윤태현, 시나리오친구들, 2001
14. 〈연극의 정론〉 이근삼, 범서출판, 1983
15. 〈천의 얼굴을 가진 영웅〉 조셉 캠벨, 이윤기, 민음사, 2010
16. 〈드라마란 무엇인가〉 가와베 가즈토, 허환, 시나리오친구들, 2000
17. 〈시나리오의 구성과 기법〉 웰스 루트, 윤계정, 김태원, 현대미학, 1999
18. 〈드라마의 기법〉 구스타프 프라이탁, 임수택, 김광요, 청록출판, 1992
19. 〈시나리오 가이드〉 데이비드 하워드, 에드워드 마블리, 심산, 한겨레, 1999
20. 〈시나리오 마스터〉 데이비드 하워드, 심산스쿨, 한겨레, 2006
21. 〈영화와 신화〉 스튜어트 보이틸라, 김경식, 을유문화사, 2006
22. 〈연극론〉 이상오, 원광대출판, 1980
23. 〈시나리오 시퀀스로 풀어라〉 폴 조셉 줄리노, 김현정, 화매
24. 〈TV드라마 작법〉 최상식, 한국방송작가협회교육원, 1992
25. 〈신화의 힘〉 조셉 캠벨, 빌 모이어스 대담, 이윤기, 이글리오, 2010
26. 〈얼터너티브 시나리오〉 켄 댄시거, 제프 러시, 안병규, 커뮤니케이션스북스, 2006
27. 〈이야기의 해부〉 존 트루비, 조고은, 비즈 앤 비즈, 2006
28. 〈연극원론〉 G.B.테니슨, 이태주, 덕성여대출판, 1983
29. 〈서양연극사〉 이근삼, 탐구당, 1980
30. 〈텔레비전드라마〉 예술론, 오명환, 나남, 1994
31. 〈국가론〉 플라톤 이환 편역, 돌을새김, 2009
32. 〈소설의 이해〉 E.M.포스터, 이성호, 문예출판사, 1996

33. 〈스토리텔링 진화론〉 이인화, 해냄, 2014
34. 〈텔레비전 연출론〉 알란 아르머, 김광호, 김영룡
35. 〈스토리텔링의 비밀〉 마이클티어노, 김윤철, 아우라, 2009
36. 〈위대한 영화〉 로저 에버트, 윤철희, 을유문화, 2003
37. 〈인형의 집〉 입센, 곽복록, 신원문화, 1994
38. 〈민중 엣센스 국어사전〉 민중서관, 2005
39. 〈방송과 나〉 최창봉, 동아출판사, 2010

〈인용 영화〉 (62)

1. 〈황금광시대〉 (각본, 감독, 주연:찰리 채플린, 1925)
2. 〈모던타임스〉 (각본, 감독, 주연:찰리 채플린, 1936)
3. 〈아임 히어〉 (각본, 감독:스파이크 존즈, 2010)
4. 〈이티〉 (각본:멜리사 머디슨, 감독:스티븐 스필버그, 1982)
5. 〈위트니스〉 (각본:얼W. 월리스, 윌리언 켈리, 감독:피터 위어, 1985)
6. 〈리처드 3세〉 (셰익스피어 원작, 로렌스 올리비에 극본, 연출, 1956)
7. 〈귀주이야기〉 (각본:류항, 감독:장이모, 1992)
8. 〈아마데우스〉 (각본:피터 쉐퍼, 감독:밀로스 포만, 1984)
9. 〈동경 이야기〉 (각본:노다 코고, 감독:오즈 야스지로, 1953)
10. 〈아마데우스〉 (각본:피터 쉐퍼, 감독:밀로스 포만, 1984)
11. 〈동경 이야기〉 (각본:노다 코고, 감독:오즈 야스지로, 1953)
12. 〈대부〉 (각본:마리오 푸조, 감독:프란시스 포드 코폴라, 1972)
13. 〈졸업〉 (각본:칼 더 윌링햄, 감독:마이크 니콜스, 1967)
14. 〈투씨〉 (각본:레리 겔바트, 감독:시드니 폴락, 1982)
15. 〈아프리카의 여왕〉 (각본:제임스 에이지, 감독:존 휴스턴, 1981)
16. 〈조스〉 (각본:피터 벤츨리, 감독:스티븐 스필버그, 1978)
17. 〈포세이돈 어드벤처〉 (원작:폴 갈리코, 각본:스터링 실리펀트, 감독:로널드 림, 1975)
18. 〈욕망이라는 이름의 전차〉 (극작:오스카 사울, 감독:엘리아 카잔, 1951)
19. 〈내일을 향해 쏴라〉 (극작:윌리암 골드맨, 감독:조지 로이힐, 1969)
20. 〈뻐꾸기 둥지 위로 날아간 새〉 (극본:로렌스 하우벤, 감독:밀로스포먼, 1975)
21. 〈차이나타운〉 (극본:로버트타운, 감독:로만 폴란스키, 1974)
22. 〈카사블랑카〉 (극본:줄리어스 엡스티인, 감독:마이클 커티즈, 1942)
23. 〈서부전선 이상 없다〉 (각본:맥스웰 앤더슨, 감독:루이스 마일스톤, 1930)
24. 〈역마차〉 (각본:더들리 니콜스, 감독:존 포드, 1939)
25. 〈2001 오디세이〉 (원작:아서 C 클라크, 각본, 감독:스탠리 큐브릭, 1968)
26. 〈시민케인〉 (각본, 감독:오손 웰즈, 1941)
27. 〈택시드라이버〉 (각본:폴슈레이더, 감독:마틴스콜세지, 1976)
28. 〈네트워크〉 (각본:패디 차옙스키, 감독:시드니 루멧, 1976)
29. 〈아메리칸 뷰티〉 (각본:엘런 볼, 감독:샘 멘데스, 1999)
30. 〈스타워즈5-제국의 역습〉 (각색:레이 브래킷, 로렌스 캐스단, 감독:어빈 커슈너, 1980)
31. 〈브로드캐스트 뉴스〉 (각본, 감독:제임스 L. 브룩스, 1987)
32. 〈작전명 발키리〉 (각본:나단 알랙산더, 감독:브라이언 싱어, 2008)
33. 〈이보다 더 좋을 수 없다〉 (각본:마크 앤드러스, 감독:제임스 L. 브룩스, 1997)
34. 〈원초적 본능〉 (각본:피에로 레그노리, 감독 베프치노, 1990)
35. 〈잉글리쉬 페이션트〉 (각본, 감독:안소니 밍겔라, 1996)
36. 〈의혹의 그림자〉 (각본:샐리 밴슨, 쏜톤 와일더, 감독:알프레드 히치콕, 1943)
37. 〈메신저〉 (각본:알레산드로 케이먼, 감독:오렌 무버만, 2009)
38. 〈아바타〉 (각본, 감독:제임스 카메론, 2009)
39. 〈국가의 탄생〉 (각본, 감독:DW그리피스, 1914)
40. 〈인톨러런스〉 (각본:토드 브라우닝, 감독:DW그리피스, 1916)
41. 〈제7의봉인〉 (원작, 각본, 감독:잉그마르 베르히만, 1957)
42. 〈매트릭스〉 (각본, 감독:릴리 워쇼스키, 라나 워쇼스키, 1999)
43. 〈반지의 제왕〉 (각본:프렌 월시외, 감독:피터 젝슨, 2001)
44. 〈워터프론트〉 (각본:버드 슈버그, 감독:엘리아 카잔, 1954)
45. 〈스타워즈4:새로운 희망〉 (각본, 감독:조지 루카스,1977)
46. 〈졸업〉 (각본:칼더 윌링햄 외, 감독:마이크 니콜스, 1967)
47. 〈델마와 루이스〉 (각본:캘리쿠리, 감독:리들리스콧, 1991)
48. 〈오즈의 마법사〉 (원작:라이먼 프랭크 바움, 각본:노엘 랭글리, 감독:빅터 플레밍, 1939)
49. 〈현기증〉 (각본:알렉 코펠, 감독:알프레드 히치콕, 1958)
50. 〈존 말코비치 되기〉 (각본:찰리 카우프만, 감독:스파이크 존즈, 1999)
51. 〈이터널 선샤인〉 (각본:찰리 카우프만, 감독:미셸 공드리, 2004)

52. 〈파리 텍사스〉 (각본: 샘 쉐퍼드, 감독: 빔 벤더스, 1984)
53. 〈정복자 펠레〉 (각본, 감독: 빌 어거스트, 1987)
54. 〈8 1/2〉 (각본, 감독: 페데리코 펠리니, 1986)
55. 〈페르소나〉 (각본, 감독: 잉그마르 베르히만, 1966)
56. 〈양들의 침묵〉 (각본: 테드 텔리, 감독: 조나단 드미, 1991)
57. 〈레옹〉 (각본, 감독: 뤽 베송, 1994)
58. 〈우리에게 내일은 없다〉 (각본: 로버트 벤튼, 감독: 아서 팬, 1967)
59. 〈백 투더 퓨처〉 (각본, 감독: 로버트 저메키스, 1985)
60. 〈왝 더 독〉 (각본:힐러리 헨킨, 감독:베리 레빈슨, 2001)
61. 〈시계태엽 오랜지〉 (각본, 감독: 스탠리 큐브릭, 1971)
62. 〈압록강은 흐른다〉 (이미륵 원작, 이혜선 극본, 이종한 연출, 2008)
 60분 3부작 드라마로 SBS에서 방송한 후 재편집하여 영화로 상영했고 독일BR방송국에서 TV영화로 방송

〈인용 TV드라마〉 (13)
1. 〈그대는 이 세상〉 SBS창사특집 (극본:이금림, 연출:이종한, 2002, 11, 14 방송) 2003년 휴스턴 국제페스티벌 금상,
 2003년 반프 텔레비전 페스티벌, 비경쟁부문,
2. 〈왕룽일가〉 KBS미니시리즈(박영한 원작, 김원석 극본, 이종한 연출, 1989) 한국방송프로듀서상 연출상
3. 〈청춘의 덫〉 SBS미니시리즈(김수현 극본, 정세호 연출) 한국방송대상 작품상
4. 〈이차돈〉 KBS석탄절특집(김운경 극본, 이종한 연출) KBS 우수작품상
5. 〈화려한 시절〉 SBS주말극장(노희경 극본, 이종한 연출, 2002, 11) SBS 우수작품상
6. 〈빗물처럼〉 SBS창사특집(노희경 극본, 이종한 연출, 2001, 11, 14)
7. 〈구하리의 전쟁〉 SBS6.25특집(권인찬 극본, 이종한 연출, 1999, 6, 25) 찰스톤국제페스티벌 금상
8. 〈어디서 무엇이 되어 만나랴〉 KBS전설의 고향(최인훈 극본, 이종한 연출, 1986)
9. 〈압록강은 흐른다〉 SBS창사특집(이미륵 원작, 이혜선 극본, 이종한 연출, 2009) 독일 BR방송
10. 〈아버지 당신의 자리〉 SBS창사특집(정서원 극본, 이종한 연출, 2008)
11. 〈시인과 촌장〉 KBS스페셜(TV문학관) (원작:서영은, 극본:조소혜, 연출:이종한, 1988)
12. 〈아까딴유〉 SBS민방개국특집(김한석 극본, 이종한 연출, 1999) SBS 우수작품상
13. 〈화신〉 KBS전설의 고향(김상열 극본, 이종한 연출, 1986)

〈참고 서적〉 (20)
1. 〈시학〉 아리스토텔레스, 천병희, 문예출판 2002
2. 〈시나리오 워크북〉 시드 필드, 박지홍. 경당 2000
3. 〈나는 스타워즈에서 인간을 배웠다〉 매튜 보툴린, 추미란, 불광출판 2016
4. 〈우리는 매트릭스 안에 살고 있나〉 글렌 예페스, 이수영 외, 굿모닝미디어 2003
5. 〈작가수업〉 도러시아 브랜디, 강미경, 공존 2014
6. 〈드라마의 해부〉 마틴 에슬린, 원재길, 청하 1987
7. 〈사색하는 극작가〉 에릭 벤틀리, 김진식, 현대미학 2002
8. 〈SF철학〉 마크 롤렌즈, 조동섭외, 미디어2.1 2005
9. 〈시나리오작법 48장〉 후나하시 가즈오, 황왕수, 다보문화 1996
10. 〈시나리오 기본정석〉 아라이 하지메, 나윤, 시나리오친구들 2000
11. 〈진중권의 이매진〉 진중권, 씨네21북스 2009
12. 〈영화로 읽는 시네필 인문학〉 김성희, 인간과 문학 2017
13. 〈영화 스토리텔링〉 김윤아, 아모르문디 2016
14. 〈신화 영화와 만나다〉 김윤아 외, 아모르문디 2015
15. 〈스토리텔링 영상을 만나다〉 건국대 스토리&이미지텔링연구소, 새미 2016
16. 〈디지털시대의 영상문화〉 최혜실, 소명출판 2003
17. 〈연극미학〉 모닉크 보리 외, 홍지화, 동문선 2003
18. 〈연극의 이념〉 프란시스 퍼커슨, 이경식, 현대사상 1980
19. 〈희곡분석의 방법〉 C.R. 리스크, 유진월, 한울 1999
20. 〈통쾌한 희곡분석〉 데이비드 볼, 김석만, 연극과 인간 2007

〈참고 원서〉 (5)
* 〈The Art of Dramatic Writing〉 Lajos egri, BN Publishing 2009
* 〈Story〉 Robert Mckee, itbooks. 1997
* 〈The Art of Dramatic Writing for Film & Television〉 Ben Brady&Lance Lee, Austin Texas,1990
* 〈An Introduction to Drama〉 G,B, Tennyson, Holt, Rinehart &Wilston, INC 1967
* 〈On the Art of Poetry〉 Aristotle, Ko Inram Bywater, Indo European, Los Angeles, 2011

저자 _ 이종한 감독 경력

1978. 3 - 1981. 4	극단〈가교〉, 극단〈현대 극장〉 연출부
1981. 5 - 1991. 4	KBS TV제작국 드라마 PD
1991. 5 - 2010. 8	SBS TV제작본부 드라마 PD(부국장)
1996. 3 - 2002. 12	중앙대학교 연극학과 강사
2011. 1 - 2013. 12	로고스필름 감독
2010. 9 - 2013. 12	중앙대학교 연극학과 객원교수
2013. 11 - 2016. 12	한국방송작가협회 교육원 강사
2016. 9 - 2017. 8	청운대학교 산학협력교수
2016. 9 - 2019. 2	서울예술대학교 방송영상학과 초빙교수
2014. 1 -	극단 천지 예술감독

연출작품

1. 연극 연출

1974. 헤롤드 핀터 작	〈방〉
1979. 테네시 윌리암스 작	〈유리동물원〉
1980. 존. 벤. 드루우튼 작	〈엄마의 모습〉
1980. 가르시아 로르카 작	〈베르나르다 알바의 집〉
1994. 아서 밀러 작	〈세일즈맨의 죽음〉
1998. 스트린드 베르그 작	〈미스 줄리〉
2010. 루이지 피란델로 작	〈살고싶은 인물들〉
2011. 루이지 피란델로 작	〈작가를 찾는 6인의 등장인물〉
2013. 박진숙 작	〈급매 행복아파트 1004호〉
2014. 어니스트 톰슨 작	〈황금연못〉
2015. 허규 작	〈물도리동〉
2016. 김광탁 작	〈아버지와 나와 홍매와〉
2017. 루이지 피란델로 작	〈작가 찾는 6인의 등장인물〉

2. TV드라마 연출

KBS 드라마

1. KBS 전설의 고향
 1) 화신(극본:김상열) 1986. 10월 방송
 2) 어디서 무엇이 되어 다시 만나랴(극본:최인훈) 1986. 11. 30. 방송
 3) 사모암(극본:이은교) 1986. 12. 21. 방송
 4) 연분(극본:김운경) 1987. 2. 1. 방송
 5) 버선꽃(극본:김항명) 1987. 3. 1. 방송
 6) 무상(극본:문호) 1987. 4월 방송
2. KBS 특집드라마
 1) 이차돈(극본:김운경) 1987. 5. 5 석가탄신특집 방송. KBS 우수프로그램 작품상 수상
 2) 시냇물 흘러 흘러 어디로 가나(극본:곽인행) 1987년 추석특집 방송
 3) 탑리(원작:홍순목, 극본:김운경) 1987년 송년특집 방송
3. KBS 드라마 초대석 (TV문학관)
 1) 시인과 촌장(원작:서영은, 극본:조소혜) 1988년 방송
4. KBS 제7병동
 1) 경험(극본:박성조) 1988. 6. 3 방송
 2) 친생자(극본:박성조) 1988. 6월 방송
 3) 생명 실습(극본:박성조) 1988. 6월 방송
 4) 춤추는 납인형(극본:박성조) 1988. 6월 방송
5. KBS 가요드라마
 1) 신형원의 개똥벌레(극본:이선웅) 1988년 방송
6. KBS 미니시리즈
 1) 왕룽일가(원작:박영한, 극본:김원석) 1989. 2. 8.~4. 7 24회 방송. 한국방송프로듀서상 연출상 수상, 한국방송기자협회 올해의 작품상
7. KBS 일요 아침드라마
 1) 당추동 사람들(극본:이관우) 1989. 10. 14.~1990. 9. 2 방송
8. KBS 미니시리즈
 2) 검생이의 달(극본:지상학) 1990. 10. 31.~11. 29 10회 방송. KBS 우수프로그램 작품상 수상

SBS 드라마

9. SBS 소설극장
　　1) 분례기(원작:방영웅, 극본:김원석) 1992.1.20.~3.10 20회 방송. SBS연출상 수상
10. SBS 수목드라마
　　1) 관촌수필(원작:이문구, 극본:김원석) 1992.11.19.~1993.2.16 30회 방송
11. SBS 여성극장
　　1) 흔들리는 거리(극본:문경심) 1992년 SBS 방송
12. SBS 창사특집 수목드라마
　　1) 친애하는 기타 여러분(원작:이문구, 극본:김원석) 1993.10.6.~1994.2.24 40회 방송
13. SBS 아침드라마
　　1) 그대 목소리 (극본:이재우) 1995.5.15~10.26 방송
14. SBS 특집드라마
　　5) 신파극 재조명 이수일과 심순애(극본:김상열) 1994년 추석특집 방송
　　6) 신파극 재조명 아리랑(극본:차범석) 1994년 추석특집
　　7) 그들만의 산타(극본:권인찬) 1994년 송년특집 방송
　　8) 아까딴유(극본:김한석) 1996.5.14. 민방개국 특집극 방송. SBS우수상 수상
　　9) 구하리의 전쟁(극본:권인찬) 1996년 6,25 특집극 방송. 한국방송프로듀서상 작품상 수상, 찰스턴 페스티벌 금상 수상
　　10) 빗물처럼(극본:노희경) 2001년11월 SBS 창사특집극 방송
15. SBS주말드라마
　　1) 왕룽의 대지(원작:박영한, 극본:김원석) 2001.1.1.~4.16 30회 방송
　　2) 화려한 시절(극본:노희경) 2001.11.30.~2002.4.21. 52회 방송. SBS 우수작품상 수상
16. SBS 특집드라마
　　11) 그대는 이세상(극본:이금림) 2002년 11월 SBS창사 특집 방송. 휴스턴 국제페스티벌 금상 수상, 반프텔레비전 페스티벌 비경쟁부문 출품
17. SBS 대하드라마
　　1) 토지(원작:박경리, 극본:이홍구, 김명호, 이혜선) 2004.11.27~ 2005.5.22. 52회 방송. 한국방송대상 프로듀서상, 백상예술대상 작품상 수상
　　2) 연개소문(극본:이환경) 2006.7.8.~2007.6.17 100회 방송
18. SBS 특집드라마
　　12) 압록강은 흐른다(원작:이미륵, 극본:이혜선) 2008년 창사특집 방송. 한국SBS 독일BR방송사 공동제작과 양국방송, 영화로 재편집 강변CGV 상영
　　13) 아버지 당신의 자리(극본:정서원) 2009년 9월 추석특집 방송

CH-A 드라마

19. CH-A 개국드라마
　　1) 천상의 화원 곰배령(극본:박정화, 고은님) 2011.12.3.~2012.3.13 30회 방송

3. 영화연출
　　2009년 〈압록강은 흐른다〉 강변CGV 상영

수상

1987. KBS 우수프로그램 작품상	〈이차돈〉
1989. 한국방송 프로듀서상 연출상	〈왕룽일가〉
1989. 한국방송기자선정 올해의 작품상	〈왕룽일가〉
1990. KBS 우수프로그램 작품상 수상	〈검생이의 달〉
1991. 지역사회개발 상록회상	〈당추동사람들〉
1992. SBS 평가연출상	〈분례기〉
1996. 한국방송 프로듀서상 작품상	〈구하리의 전쟁〉
1996. SBS 우수작품상	〈아까딴유〉
1996. 찰스턴 국제페스티벌 TV드라마부문 금상	〈구하리의 전쟁〉
World Fest Charleston, Gold Award	〈The Battle of Kuhari〉
2002. SBS 우수작품상	〈화려한 시절〉
2003. 휴스턴 국제페스티벌 TV드라마부문 금상	〈그대는 이 세상〉
World Fest Houston, Gold Award	〈You are My World〉
2003. 반프 텔레비전 페스티벌 비경쟁부문	〈그대는 이 세상〉
Banff Television Festival, Hors Concours	〈You are My World〉
2005. SBS 최우수작품상	〈토지〉
2005. 한국방송대상 올해의 프로듀서상	〈토지〉
2006. 백상예술대상 작품상	〈토지〉